U0085624

論述設計

批判、推測及另類事物

DISCURSIVE DESIGN

Critical, Speculative,and Alternative Things

Bruce M. Tharp（布魯斯・薩普）&

Stephanie M. Tharp（史蒂芬妮・薩普）

設計這職業和其他行業相較之下，更加年輕一點；然而，設計的實踐卻早於其他的職業。事實上，動手設計這件事情——讓東西變得有用和變成製作工具——是早於人類的，而製造工具，也是人類最早的特徵之一。

廣義來說，設計早在兩百五十萬年前就已經存在，當時的智人（Homo Habilis）製造了最早的工具。這麼看來，人類在還沒開始直立行走之前，便已開始設計東西。距今四十萬年前，人類開始製造矛，到了四萬年以前左右，人類已經進步到可以特製工具。

都市設計和建築在一萬年前，便出現在美索不達米亞地區，而室內建築和家具設計，很可能也是同時間開始的。五千年以後，圖像設計和排版印刷隨著楔形文字的發展，首次出現於蘇美地區。自那時起，設計便開始加速發展。

所有的產品和服務都經過了設計。設計的開端——考量某個情況、想像更好的情況，並且為了改善現況而行動——可以追溯回我們人類的史前時期。製造工具使我們進步——而設計則讓我們成為人類。

如今，「設計」一詞涵義無窮，共通點是所有的設計都和服務有關，而設計師身為服務專業，其工作成果滿足人類需求。

首先，設計是一個過程。「設計」一詞於16世紀以動詞出現在英語當中，最早的書寫紀錄則在1548年。韋氏大學辭典將「設計」此一動詞定義為「在腦海中構思與計劃；帶有特定目的；為了特定功能或目標而構想」。與此相關的行為包括畫畫，特別強調繪畫的本質是計劃或者勾勒，以及「制定計畫；根據計畫創造、手作、執行或建構」。

半世紀以後，「設計」開始有了名詞的意思，並且首次出現於1588年，韋氏大辭典將它定義為「個體或團體持有的特定目標；特地且有目的的計畫；為達到目的的手段，因而制定的計畫」。同樣的，核心概念仍是針對想要的結果所採取的目的和計畫。這包括「待執行計畫的重點草圖或重點大綱；掌管功能、研發或設計開展的基本計畫；執行或完成一件事情的規劃或草案；針對產品或藝術作品元素或細節的安排」。我們如今設計大型而複雜的過程、系統和服務，也設計出製造這些過程、系統和服務的機構與架構。與我們用石頭做出第一個工具的遠古祖先相比，設計已經大不相同。

赫伯‧賽門（Herbert Simon）對於設計的定義則相當抽象，也涵蓋了幾乎所有可以想像到的設計層面。他寫下：「設計就是『採取』行動方針，讓現有的狀況變得更好。」（Simon著，《The Sciences of the Artificial》（人造的科學）再版，MIT出版，1982，頁129），恰當定義之下的設計，指的是所有領域中，為了某一目標而行動的整體過程。

然而，設計過程不僅只是一種廣泛而抽象的工作方式。設計作為為服務人類需求的專業，有著其具體形式；它是製造與規劃的廣泛專業，包含工業設計、平面設計、織品設計、家具設計、資訊設計、流程設計、產品設計、互動設計、交通設計、教育設計、系統設計、都市設計、設計領導學與設計管理學，以及建築、工程學、資訊科技和電腦科學等等。

這些領域專注於不同的主題和物件。它們使用著不同的傳統、方法和語彙，由不同且往往相差甚遠的專業團體來付諸實踐。儘管導致這些團體差異的傳統有所不同，團體之間共同的界線有時仍然會形成邊界；而這些界線也是交會之處，讓團體的共同考量搭建起橋梁。而今天，有十個挑戰形成了這麼一組共同的考量，串聯起設計相關的專業。

三項展演的挑戰、四項實質的挑戰以及三項脈絡的挑戰，將各設計專業領域綁在一起，成為一個共同的領域。展演挑戰的出現，是因為所有設計專業都：

1. 在物理世界作用；

2. 處理人類需求；並且

3. 製造一個建成環境。

過去，這些共同的特質都不足以超越傳統界線；如今，大時代裡的目標改變，導致了四種實質上的挑戰，促進設計實踐和研究領域聚合。這些實質挑戰包括：

1. 人造物、結構和過程之間逐漸模糊的界線；

2. 規模逐漸擴大的社會、經濟和工業框架；

3. 逐漸複雜的需求、要求和限制環境，以及

4. 資訊內容往往超越了實體物質的價值。

這些挑戰要求新的理論和研究架構，去解決當代的問題領域和特定的例子與難題。在專業的設計實踐中，我們經常發現，解決設計問題需要跨領域團隊的跨學科專業。五十年以前，一個獨立實踐者和一兩位助理，就可能可以靠自己解決大多數的設計問題；然而在今天，我們會需要一群富含技術、不同領域的人共同合作，好讓專業人士可以一起工作、互相聆聽、彼此學習以解決問題。

三項脈絡挑戰，則定義了當今許多設計問題的本質。雖然大多數的設計相關問題較為單純，這些問題卻影響了許多挑戰我們的重要設計議題，而這些挑戰也進一步影響了許多關於社會、工程或是技術體系的設計難題。這些設計議題包括：

1. 許多專案或產品跨足多個組織、利害關係人、製造商與使用者族群的複雜環境；

2. 需要滿足許多不同組織、利害關係人、製造商

和使用者所期待的專案或產品；以及

3. 來自生產、分配、接收，以及控制每一個階段的需求。

比起以往，這十項挑戰如今需要專業的設計實踐不同性質的方法運用；以前的環境比較單純，所以需要的也比較簡單。個體的經驗和個人的研發，在專業實踐的深度和物質方面便已足夠；如今儘管經驗和研發仍是必要，它們卻已不再足夠。多數今天的設計挑戰，都需要分析的和合成的規劃技術，無法透過實踐本身單獨來發展。

當今專業的設計實踐包含了進階的知識。這樣的知識並非只是指更高層次的專業實踐而已；它同時也是指專業實踐中不同性質的形式，因應著資訊社會和知識經濟的需求而出現。

在一篇 2010 年所刊登的文章裡（「Why Design Education Must Change」〔為什麼設計教育必須改變〕，「Core77」，2010 年 11 月 26 日），Donald Norman（唐納德・諾曼）挑戰了設計專業的前提和實踐。在過去，設計師基於才華、意願和勇於解決問題的信念而行動，他們堅信這麼做可以在解決問題時擁有優勢。Norman 在文中寫道：

> 早期的工業設計主要著重於實體產品。今天的設計師卻也服務組織的架構和社會問題、互動、服務和經驗設計。許多問題都牽涉到複雜的社會和政治議題；因此，設計師已然成為應用行為科學家，但他們卻沒有受到專業教育。設計師往往沒有好好理解議題的複雜度和知識的深度；他們宣稱全新的視角可以產生新的解決方案，但他們卻也對這些解決方法為何鮮少受到實施感到困惑，或者即便實施了，為什麼它最終還是失敗。嶄新視角確實可以製造出有見解的結果，然而這雙眼睛卻也需要受過教育，需要是有知識的。設計師往往欠缺必要的

理解。設計學院也沒有針對這些複雜的議題好好訓練學生——關於人類和社會行為錯綜的複雜度、關於行為科學、科技和商業等；也沒有關於科學、科學方法和實驗設計的相關訓練。

這並不是常見的工業設計，而是與產業相關的設計：把設計套用在思想和行為上，用以解決問題並探索新的未來。MIT 出版這一系列的書籍，著重在策略性的設計，藉由創新產品和服務來創造價值。他們也強調，設計是一種由縝密的創意、批判的探詢和尊重設計的態度所形成的服務；這也仰賴我們透過設計形塑出對人，以及對自然和對世界的理解、同理和感激。而身為此系列書籍的編輯，我們的目標是為了正面的社會和經濟成果，發展出一系列關鍵的對話，來協助設計師和研究者服務商業、產業和公共部門。

我們將呈現能為設計注入新知的書籍，盼望塑造一個更有反思而穩定的設計領域，可以支持更強健的專業，扎根在建立起 W. Edwards Deming（愛德華‧戴明）形容為「深遠知識」的實證研究、生成概念和穩固理論之上（Deming，《The New Economics for Industry, Government, Education》〔工業、政府和教育的新經濟〕，麻省理工學院先進工程研究中心，1993）。對於身為物理學家、工程師和設計師的 Deming 而言，深厚的知識組成了系統式思考與對系統當中的過程的理解，以及對於變因的了解，還有理解變因所需的工具、知識的理論、人類心理的基礎。這是「深度設計」的開端——深度實踐和豐富知識需求的結合。

這一系列的設計思考和理論，面臨了與設計專業相同的挑戰。某方面來說，設計是一段人類用以理解並形塑這個世界的全面過程；然而，我們無法用廣泛而抽象的形式來解釋這段過程或這個世界。我們在某些挑戰中遇到了設計上的難題，在某些情境當中處理這些問題或想法。設計師今天所面臨的挑戰，就和客戶帶來的問題一樣繁多。我們為了經濟的穩定、持續和成長而涉足設計；我們為都市和鄉村的需求設計、為社會發展和創意社群而設計；我們也為了環境永續、經濟政策、農業、競爭的出口工藝品；為了微型企業設計具競爭力的產品與品牌；為金字塔頂端的市場研發新產品；也為成熟或富裕的市場重新開發舊產品。在設計框架當中，我們還受到來自極端情況、生物科技、奈米科技和新物質的挑戰。我們為了社會企業設計，還有尚未存在的世界的概念性挑戰，好比超越了庫茲威爾奇點（Kurzweil singularity）的世界——同樣也為了現存世界的新視野而設計。

由 MIT 出版社所出版的一系列「設計思考、設計理論」書籍，將持續探索這些議題，以及其他更多的議題——面對它們、檢視它們，並且協助設計師處理這些問題。

歡迎您加入我們探索的旅程。

Ken Friedman（肯恩‧佛萊德曼）

Erik Stolterman（艾瑞克‧史托特曼）

設計思考 & 設計理論系列（Design Thinking, Design Theory Series）出版編輯

致謝

首先，我們必須承認，在閱讀一本書籍的時候，總是會快速瀏覽過致謝的部分；因此，輪到自己要寫致謝詞的時候，還真覺得有那麼一點奇怪。不過另一方面來說，可以寫下這篇致謝詞還是蠻好的，因為我們的計畫橫跨了十幾年的時間（期間我們住過四個地方、在三個教學機構工作，兩個寶寶也在這段時間誕生），寫作過程中受惠於太多人，他們對於我們理解設計這個令人雀躍而不斷延伸的領域貢獻良多── 遠超過我們所能一一指名道謝的範圍。

儘管如此，我們還是想要試圖好好表達心中的感謝之意。首先，我們要感謝曾經任教過的三所學校同事：芝加哥藝術學院（School of the Art Institute of Chicago〔SAIC〕）、伊利諾大學芝加哥分校（University of Illinois at Chicago〔UIC〕），以及現在密西哥大學安娜堡分校的藝術與設計學院（Penny W. Stamps School of Art & Design at the University of Michigan〔Stamps〕）。SAIC 和 UIC 幾乎可說是我們對論述設計概念融會貫通之處，我們在這兩所學校都和同事們有過深度探討和針對課程的實驗。在這些學校教過的學生們，也都扮演著關鍵的角色，因為他們擁有無止盡的好奇心，總是勤奮地完成作業、毫無保留地問問題，並且衷心盼望能將設計推向領域的── 還有學生們自己的──舒適圈之外。

有其他許多創作者、策展者、評論家、同事、合作者，甚至是我們曾經正式訪問過、或有過非正式討論的論述設計客戶，我們都由衷地感謝。他們慷慨付出時間和思考，樂意協助我們針對這些概念進行探討，這些對我們而言都非常重要。我們知道這份名單並不完整，但在本書最後的部分，我們試著將所有想要感謝的人名一一列出。

至於協助我們蒐集，並和我們分享所有寫作此書所需的重要資訊與影像，讓它們可以透過書本與更多讀者分享的人們，我們也深深地感謝。首先，這些年來曾經幫助過我們的研究助理：Aditi Bidkar（阿迪提·彼得卡爾）、Bruna Oewel（布魯納·歐威爾）、Laura Amtower（蘿拉·安姆托爾）、Carolyn Clayton（卡洛琳·克萊頓）、Elise Sydora（艾莉絲·西多拉）、以及 Alysse Filipek（阿麗絲·菲力培克）。他們對本書的支持和貢獻功不可沒。我們也要特別向 Stamps 的院長 Guna Nadarajan（古納·納達拉簡恩）致上謝意，他為我們所提供的研究生助理經費，以及其他機構和個人的經費贊助，對我們而言都幫助很大。我們同時也要感謝來自密西根大學研究辦公室和 ADVANCE 計畫的大方贊助。

UIC 設計學院主任 Marcia Lausen（瑪西亞·羅森）從這項計畫一開始，就是我們熱情的支持者（也是一位很棒的老闆）。我們會永遠記得她的鼓勵和慷慨，她允許工作室／研究室裡才華洋溢的平面設計團隊，幫助我們設計和內容有關的書本形式。記憶中，我們看到她工作室牆面上掛滿了可能的書籍版面設計的時候，那是我們第一次感到計畫變得真實而觸手可及。設計師 Matthew Terdich（馬修·徹爾迪奇）原先也是這個工作室／研究室的一分子，他在我們從芝加哥搬到安娜堡時接手了這項計畫，而 Ashley Nelson（艾緒里·奈爾森）也在這時候加入了平面設計團隊。我們真摯感謝多年來最初散落四處，最終匯流成河的密集對話與設計，它們促成了這本書如今的樣貌／模樣。

我們想要藉此感謝獨立編輯 Megan Levad（梅根·雷瓦德）和 MIT 出版社團隊。MIT 的 Doug Sery（道格·賽瑞）最先看見了我們計畫的潛力，十分有耐心地和我們這兩個第一次當作者的人合作。我們也要向匿名的書本計畫與草稿審查人致上謝意，他們絕佳的見解和協助，使我們的論點更加

精煉。我們還要謝謝 Noah J. Springer（諾亞·史賓加爾），他在整個出版過程中與我們的合作，以及其他許許多多幕後的人們，都對我們有著莫大的幫助。

最後，要感謝來自家人的支持和耐心，他們對於這段漫長過程的包容，特別是我們年幼的女兒們，她們一直以來忍受著晚餐桌上永無止盡的論述設計對話，也知道她們的爸媽，沒有一刻不是在想著「這本書」。而這本書的出版最終也是為了她們，我們殷切盼望，她們的未來和世界，可以非直接地因為我們對設計論述和論述設計的綿薄貢獻，而變得更好一點——這些透過設計作為延伸思考工具而製造出來的微小漣漪，能夠逐漸茁壯成為一波波的浪潮，推進充滿熱忱的合作、慷慨大方的行動，以及負責任的改變創造。

目錄

第一部分：理論

第二部分：實踐

詞彙表

「關於—為了—透過」框架

Bruce Archer（布魯斯‧亞爾撤）與 Christopher Frayling（克里斯多福爾‧費爾林）改編自現有的模組，這個架構建立了論述與設計之間，以及談論與設計之間的廣泛關係。它將論述設計定位成一種「透過設計闡明論述」的形式。

目標（同時也是：設計目標）

比**具動機的思維模式**更具體，某項設計案的目標有助於說明設計師處理訊息的方式，我們提出五種基本的設計目標：提醒、告知、啟迪、激發和說服。

目標—告知

五種基本設計目標之一：設計師試圖提供新的智識內容給觀眾。

目標—啟迪

五種基本設計目標之一：設計師為論述徵求積極或有創意的回應。這和激發的目標類似，不過反應是令人愉快而正向的，而非難免令人不安或負面的。

目標—說服

五種基本設計目標之一：設計師試圖讓觀眾接近或背離特定信念或立場，不僅是刺激籠統、漫無限制的反應。

目標—激發

五種基本設計目標之一：設計師試著喚醒觀眾，刺激出反應的意願，或許是在現實世界辯論或行動的意願。

目標—提醒

五種基本設計目標之一：設計師試著加深觀眾原有的思想或信念。

人類學眼光

這指觀眾在論述設計中承擔的特殊關係與責任。基本上觀眾的任務是要以文化人類學家或考古學家深入探究人造物物質性的那種方式來看待一件論述人造物。要想像它運用了哪些情境，將之視為某一套社會文化價值的刻意結果來加以評價——它對於創造它的社會有何意義，或說了什麼？

人造物—清晰度

一種實現**論述不和諧**的方法，需要觀眾了解**主要的人造物**本身是什麼、在做什麼。

人造物—吸引程度

一種實現**論述不和諧**的方法，需要觀眾覺得人造物本身令人愉快或喜愛。

人造物—熟悉度

一種實現**論述不和諧**的方法，需要觀眾對人造物本身有所認識或經驗，不論是擁有它，或從遠處匆匆看它一眼，可能都算數。這也包括對它的實體和美學特性混雜著平凡和陌異的感覺。

人造物—現實度

一種實現**論述不和諧**的方法，需要人造物本身被理解為真實、有作用的人造物，或有多少可能變成那種人造物。

人造物—真實度

一種實現**論述不和諧**的方法，需要人造物本身是誠懇、直率的提案，或試圖愚弄觀眾。這超越了所有「外表相似」或「作用相似」模型的基本伎倆。

人造物—描述的人造物

這些是設計師準備或創造來更充分描繪或展現人造物的事物。一般是採取視覺圖像的形式——照片、圖畫、影片，有助於說故事，也描述**論述情境**。這些人造物存在於情境的脈絡之外，對象是設計案的觀眾，而非修辭的使用者。

人造物－解釋的人造物和元素

這些和描述的人造物一樣，是存在於論述的情境脈絡外的物體或資訊。它們是創造來幫助解釋設計案，及提供有關情境和主要人造物的額外資訊。這些是典型作為解釋用的標題、副標題、設計宣言或其他文字說明；展覽場的實體標牌或網站上的側邊欄都算。它們可以是圖表之類的圖像，也可以是影音的敘述和解釋。

人造物－主要的人造物

這些設計過的物體對設計案和論述情境本身至關重要。它們常被理解為敘事原型（diegetic prototype），也包含工藝配件、包裝、教學手冊，或修辭的使用者（或觀眾作為使用者或實際的使用者）會應用於論述情境的任何物品。

以觀眾為中心的設計

相對於以使用者為中心的設計，這承認論述設計首要是一種傳達過程。用途和使用者唯有在能支持傳達作用時才重要──用途（不論實際或修辭性）是必要條件，但非充分必要的條件。如果設計的首要目標是提供實用的物品，就該是以使用者為中心。如果首要目標是傳達，就該是以觀眾為中心。

商業設計

四個領域架構的組成要素之一，這裡的首要設計動機是直接或間接取得獲利。

論述

引用法國哲學家 Michel Foucault（米歇爾・傅柯）著作中對論述的詮釋，我們將之簡單定義為思想或知識的系統。也有人認為論述包含透過各種書寫、言語、姿態、行為的形式，經由物體和技術所彰顯的構想、價值觀、態度和信念。另外，論述也被理解為構成人類，也由人類構成的出奇強大的工具──它們無可避免，而在引導人類社會存在上至關重要。

關於設計的論述（discourse-about-design）

四個領域架構的組成要素之一，通稱為「設計論述」，常需要在設計史、理論、批評等領域投入心力來處理專業學科和／或特定工作。

為了設計的論述（discourse-for-design）

四個領域架構的組成要素之一，指運用論述來傳達設計活動和結果──促成設計的思想或知識系統。例如運用心理學期刊的一篇文章協助傳達某項產品或服務的發展。

透過設計的論述（discourse-through-design）

「關於－為了－透過」框架的組成要素之一，指刻意透過設計媒介／人造物體現、銘印或產生的思想或知識系統。設計被視為論述，來加以定位、思考和構成。我們就是將論述設計的觀念設在這裡。

談論（discoursing）

談論與傳達的過程有關，而作為動詞，有別於「論述（discourse）」的名詞──是一種思想或知識系統。「discoursing」指的是交流的動作，「discourse」則指論述交流的內容。

關於設計的談論（discoursing-about-design）

「關於－為了－透過」框架的組成要素之一，指個人及團體針對經過設計的人造物，或許還有設計本身提出見解、發表觀點的普遍狀態。

為了設計的談論（discoursing-for-design）

「關於－為了－透過」框架的組成要素之一，指設計過程如何透過論述的會話形式產生效用。這通常是一種方法論的途徑，會運用採訪、調查、文化探測等民族誌工具，以及其他納入夥伴及利害關係人的參與式設計。這些是傳達設計過程的會話。

透過設計的談論（discoursing-through-design）

「關於－為了－透過」框架的組成要素之一，指會

話性論述或某種交流，或透過人造物表現發生的時候。這需要像是手機、收音機等傳播工具，但也可以透過經由設計的人造物傳達，例如警告標籤或標牌。

論述設計－在實踐上

創造首要目的在交流的實用性人造物。心理學、社會學和意識型態的輸入會透過這種方法刻意體現於人造物、或經由人造物產生；這些概念能夠維繫錯綜複雜、不可並存的見解和價值觀。作為讓觀眾產生反應的工具，這種實務以「透過設計的論述」之姿位於「關於－為了－透過」框架內。

論述設計議題

「關於－為了－透過」框架的組成要素之一，主要設計動機在於傳達，鼓勵觀眾思考，也常意欲著刺激後續反應、辯論和現實世界的行動。

不和諧（同時也是：論述不和諧）

常被理解為「模糊性」和「怪異的熟悉感」，這種論述過程的關鍵要素需要設計者的情境和人造物與觀眾的想法多少有些不一致。我們提出五種可為了效果刻意變化的面向：情境清晰度、情境現實度、情境熟悉度、情境真實度、情境吸引程度。

範疇（同時也是：論述設計的四個範疇）

這處理論述設計可能運作的四大場域，兩個是以實務為基礎（社會參與和實踐應用），兩個是以探究為基礎（應用研究和基礎研究）。

範疇－應用研究

論述設計的四種場域之一，這種以探究為基礎的途徑將人造物作為挑釁的原型來探測價值觀、態度和信念。目標是讓使用者或利害關係人深思一件人造物的論述，這或許能產生卓越的見解、造就更寬廣的設計過程。

範疇－基礎研究

論述設計的四種場域之一，這種以探究為基礎的途徑運用人造物提出學術、基本或基礎研究的觀念。這種途徑鼓勵觀者思考一件人造物的論述，這或許能產生卓越的見解、造就更寬廣的研究過程來創造新的知識和普遍原則、拓展對自然及人類世界的理解。

範疇－實踐應用

論述設計的四種場域之一，這種以實務為基礎的途徑需要設定一個明確的操作目標。社會參與一般旨在提供資訊、提高意識和強迫參與以某個論述為題的對話和辯論，這個場域需要趨向實踐的定位，是比較精準的執行工具。例如，一位心理治療師或許會在臨床環境使用論述人造物來引導病患投入有益的省思和對話。

範疇－社會參與

在論述設計四種場域中最為常見，這種以實務為基礎的途徑通常需要設計師為大眾創造論述設計，但其範圍也可以縮小到特定的群體和利害關係人。其定位和設計行動主義類似，設計師要試著強化或改變想法，進而影響個人乃至社會對重大議題的意識與理解。

環境－關注

可能影響論述效果之傳播環境的四大主要考量因素之一，指背景脈絡給予觀眾更大或更輕的思量、關注和體認程度。

環境－管控

可能影響論述效果之傳播環境的四大主要考量因素之一，需要以背景脈絡為基礎，涵蓋傳播、互動、跟進和回應過程的管轄與代理權。

環境－意義

可能影響論述效果之傳播環境的四大主要考量因

素之一，指的是背景脈絡的語義特性。

環境－氣氛
可能影響論述效果之傳播環境的四大主要考量因素之一，這涉及背景脈絡的各個層面具備可能影響觀眾整體反應的情感特質。

實驗設計架構
四個領域架構的組成要素之一，首要設計動機是探索、實驗與發現，而過程可能比結果重要。

面向　（同時也是：論述設計的九個面向）
這是一條實踐論述設計的途徑，包含九個關鍵考量：意向（intention）、理解（understanding）、訊息（message）、情境（scenario）、人造物（artifact）、觀眾（audience）、脈絡（context）、互動（interaction）和影響力（impact）。

中立的謬見
這說明論述設計師對其論述保持中立的主張，並未能認清設計過的物品在語義上絕不呆板，在意識型態上也非無趣的事實；它們總在有意無意間被賦予文化的意義和價值觀──那個把它們創造出來的文化，也是它們最終存活下來或被耗用（consumption）的文化。

第一場革命（心態上）
這說明論述設計在操作上最重要的顧慮，也是最直接的潛在衝擊，承認運用人造物來發人深省是種智識過程。唯有觀眾先改變想法，改變世界的行動才可能發生。這呼應了 Gil Scott-Heron（吉爾・史考特─海隆）的話：「第一場革命是改變你的心智，改變看待事物的方式，明白還有其他沒有人告訴過你可以看待事物的方式。你後來看到的都是那種改變的結果，但那場革命，那些發生的轉變，不會被轉播」（〈Gil Scott-Heron：The Revolution Will Not Be Televised〉〔吉爾・史考特─海隆：那場革命不會轉播〕）。

焦點－外在的
指論述的主題超出了設計本身的一般界限（例如：墮胎、地緣政治、最低工資）。

焦點－內在的
指論述的主題是針對設計本身（例如：那項產品設計與助長對環境有害的消費主義串通一氣）。

四個領域架構
一種概念上的組織，敘述設計如何從過去商業的根源拓展開來的始末。那是以「為什麼要設計人造物」的基本理由，而非「如何設計人造物」，或「要設計什麼」為基礎。它包含了**商業的、責任的、實驗的**和**論述設計**等議程。

四個領域綜合評估
基於**四個領域架構**，這承認設計案常不只有一種議程驅動的情況（或者可做此詮釋）。四種議程的相對重要性或存在與否，可以畫在一張四個領域綜合評估的圖上（圖 5.2a 及 5.2b）。

「屬－種」類比
論述設計可繪成傘狀分類圖，納入所有主要將設計作為智識、傳播工具運用的設計版本，包括確立已久、甚至相當罕見的版本。如此一來，論述設計就宛如生物分類的「屬」，底下包含許多「種」，每一種有類似的意圖和不同的工具、技術、姿態和觀眾。三個最知名的種類是批判設計、推測設計和設幻設計（design fiction）。

影響階層－主要影響
判斷論述設計成效等級時的三層架構之一，此初步階段包括合意的思考、工具型思考，或者與論述實務四大**場域**有關的思考。

影響階層－次要影響

判斷論述設計成效等級時的三層架構之二，此第二階段包括合意的行動，或者與論述實務四大**場域**有關的反應。

影響階層－第三影響

判斷論述設計成效等級時的三層架構之三，此第三階段包括合意的社會環境、合意的情況、可行動的見解，或者與論述實務四大**場域**有關的新知。

互動面向－掌控

關於與**主要人造物**的互動，這說明觀眾（作為使用者）的體驗是深是淺。不同的掌控程度可能造成不同的論述效果。

互動面向－時間長度

關於與**主要人造物**的互動，這說明觀眾（作為使用者）投入的時間有多長。不同的持續時間可能造成不同的論述效果。

互動面向－頻率

關於與**主要人造物**的互動，這說明觀眾（作為使用者）多久投入一次。不同的頻率可能造成不同的論述效果。

互動面向－參與

關於與**主要人造物**的互動，這說明觀眾（作為使用者）投入的程度，從只是親眼見過到充分使用，甚至擁有。不同的參與程度可能造成不同的論述效果。

訊息－內容

設計師論述的兩大常見特性之一，「訊息－內容」包含被傳達的特定理念與資訊。

訊息－形式

設計師論述的兩大常見特性之一，「訊息－形式」

處理傳達訊息的結構或論述的模式。有十種主要形式有助於觀念生成：分析、描述、分類、範例、定義、比較、類比、敘事、過程和因果關係。

訊息－形式，類比

這是一種擴大對比的方式；請觀眾推斷，如果兩件事物在某些方面類似，或許在其他方面也類似。

訊息－形式，分析

這是一種訊息結構，複雜的事物在其中被化約為較簡單的部分或構成要素。

訊息－形式，因果

這意在表達一種會對行動、事件、情況或某些結果造成影響的作用力；其中有一股原動力，以及原動力所引發的改變。

訊息－形式，分類

這是一種將事物分組或分類，依共同特性加以有系統地安排整頓的方式。分析的過程是從一個整體開始，依照差異劃分和歸納，分類則從部分開始，依照相似點加以組織。

訊息－形式，比較

這是一種為判定相似處與相異處而檢視兩種以上事物的方式。

訊息－形式，定義

這是一種劃定邊界與範圍，以便表現某種事物基本性質的方式。

訊息－形式，描述

這是一種「描繪畫面」，並以某種邏輯或關聯性加以整理的方式。

訊息－形式，範例

這是一種透過實例來闡明某種一般概念的方式。

訊息－形式，敘事

這是一種按時間表達一連串行動或事件的方式，可引用某個事件或經驗的事實或細節。

訊息－形式，過程

這意在表達一連串造成特定結局或結論的行動、改變、功能、步驟或操作。

思維模式 （同時也是：具動機的思維模式）

這與論述設計師除了讓觀眾思忖某個論述以外，所抱持的整體態度和動機有關。五種可或明或暗引導設計過程的基本思維模式是：**宣稱的、建議的、好奇的、輔助的和破壞的**。

思維模式－宣稱的

五種可或明或暗引導設計過程的基本動機之一，指設計師有明確的見解和主張。設計覺得白己明白事理。

思維模式－破壞的

五種可或明或暗引導設計過程的基本動機之一，指設計師試著阻撓、妨礙競爭論述、或活動及動力的存在。總而言之，設計師想要干預。

思維模式－輔助的

五種可或明或暗引導設計過程的基本動機之一，指設計師想要支持夥伴的目標。對於自己正在傳達的論述，設計師可能沒有特別的熱情或利害關係──甚至可能半信半疑或持相反意見。設計師想要協助。

思維模式－好奇的

五種可或明或暗引導設計過程的基本動機之一，指設計師因為自己好奇或不確定而想要學習。整體來說，設計師想要了解。

思維模式－建議的

五種可或明或暗引導設計過程的基本動機之一，指設計師也有意見和主張，只是沒有那麼強調。這是**宣稱思維模式**柔和版，設計師沒那麼堅決，因為他們或許對自己的立場沒那麼自信，或者對多種立場抱持開放態度。設計師覺得自己可能知道事實。

包裝（同時也是：語意的包裝）

這指可以伴隨**主要人造物**來協助建構象徵環境的其他要素。這可以是具有文本或語義特性的實際商品包裝，也可以是其他輔助物品如電池、維修工具、操作指南等。

參與式設計－適應的

凸顯參與式設計寬廣範圍的六種關鍵類別之一，指使用者、專家、觀眾、聚集的民眾和其他利害關係人，在人物已部署後與設計師一起進行改良。

參與式設計－建構的

凸顯參與式設計寬廣範圍的六種關鍵類別之一，指使用者、專家，和其他利害關係人協助製造、共建、改造、客製化或例示人造物，不論是為了自己或他人。

參與式設計－評估的

凸顯參與式設計寬廣範圍的六種關鍵類別之一，指使用者、專家，和其他利害關係人，在後續階段主動思考了討論中的實際干預和結果。

參與式設計－輔助的

凸顯參與式設計寬廣範圍的六種關鍵類別之一，指刻意讓利害關係人涉入傳播與耗用（consumption）過程，協助召集群眾，並透過計畫和配合設計師來促進干預。

參與式設計－生成的

凸顯參與式設計寬廣範圍的六種關鍵類別之一，指

使用者、專家和其他利害關係人與設計師合作來協助想像、共同設計、概念化和計畫。

參與式設計－資訊的
凸顯參與式設計寬廣範圍的六種關鍵類別之一，指使用者、專家和其他利害關係人的思想和行動皆被偵測，以便獲得可以行動的識見。

理解的原理－可信度
這是設計師充分了解其論述和論述設計過程的主要益處，說明他們傳遞的訊息需要被視為站得住腳、充分而可以相信。

理解的原理－有效性
這是設計師充分了解其論述和論述設計過程的主要益處。根本前提是更好的理解能造就更有效的訊息、人造物、交流和成果，以及更有效率的過程。

理解的原理－道德責任
這是設計師充分了解其論述和論述設計過程的主要益處，乃基於這個基本前提：除了影響個人思想和社會生活的力量外，莫忘增廣見聞的義務。設計師要有能力對個人和社會產生意義，也要負起道德責任。

反身轉向（在論述設計中）
這承認論述設計正開始進行健康的自我批判，公然揭露有問題的歷史和傾向。雖然有時相當困難，但這是正常專業學科成熟的一部分。這與人類學在 1970 年代開始處理本身與殖民主義的關係和可疑的民族誌應用等議題時，所產生的身分認同危機類似。

反身轉向議程
四個領域架構的組成要素之一，這裡的首要設計動機是滿足未獲滿足的人——市場或其他社會文化結構忽略的人。

通往反思的道路
既然論述設計的基本操作目標是觀眾對設計師論述的省思，通往反思的道路便是基本的六步驟「觀眾－人造物」投入模式：**遇見、檢視、辨別、解讀、詮釋和反思**。由於橫跨眾多論述類別的參與方式不一而足，這是一個籠統而未必需要按照順序的指引，一般適合網站或藝廊的作業模式，在考慮其他特定方法和環境時或許也有幫助。

情境（同時也是：論述的情境）
運用戲劇表演的類比，情境是設計師進行設計的基本層次。這需要演員、人造物、活動、舞台表現的氛圍，而非劇院更廣泛的意涵。這需要設計師說故事，指向不同文化、不同世界、不同情況的故事。

情境－清晰度
一種實現**論述不和諧**的方法，需要觀眾充分了解正在發生的事情。

情境－吸引程度
一種實現**論述不和諧**的方法，需要觀眾覺得情境令人贊同或合意。

情境－熟悉度
一種實現論述不和諧的方法，需要觀眾具備與情境有關的意識和經驗，可能包含他者性（otherness）和新奇的概念。

情境－現實度
一種實現**論述不和諧的**方法，需要情境不同於觀眾的經驗、或何為可信的感覺。

情境－真實度
一種實現**論述不和諧**的方法，需要設計案是誠摯、直率的提案，或以某種方式試著愚弄觀眾。

情境－顯性情境

指情境在設計案中表達得較為直接或詳盡。這通常需要語言或視覺的敘事；涉及與支持論述性人造物的故事，會明確表達到某種程度，最好的例子是設幻設計和推測設計的某些類別。

情境－隱性情境

指論述物體本身，而非其他文字或描述性資訊，承擔了大部分敘事或啟發的責任。如此一來，觀眾會幾乎全心投入人造物；情境會從人造物的物質性、美學表現和語義中浮現。

七種論述罪行

這代表設計師常面臨可能會妨礙作品製作或耗用（consumption）的挑戰。**無知**指並未深入或廣泛了解自己的論述。**傲慢**和**不敏銳**牽涉到未能認清種族、階級、性別等深刻衝擊潛在觀眾的關鍵議題。**膽怯**和**散漫**意味僅發起而未領導辯論，也並未足夠聚焦於傳播。**自我欺騙**和**負面情緒**意味並未充分了解成功傳播的挑戰，而偏愛負面、反烏托邦和令人洩氣的論述。

戲劇表演的類比（被視為劇作家的論述設計）

戲劇表演的類比說明論述設計師可以操作的三個層次。第一個層次是搭建舞台布景的概念：道具和演員聚在一起演出一個故事，即**論述情境**。第二個層次是戲劇本身的脈絡與觀眾，而觀眾，也是設計師最關心的對象。第三個層次，一如劇團可以收拾布景和道具，從一個城市前往另一個城市，表演的脈絡也可以傳播——由某些觀眾在特定情況下觀賞。

使用者（觀眾作為使用者）

這是指設計師傳達論述的觀眾確實探究、或汲取主要人造物之實用性價值的特定案例。

使用者（真實的或實際的）

這是指直接參與**主要人造物**的人探究、或汲取其實用性價值。這可能包含觀眾作為使用者，但也承認論述人造物的使用者可能有別於觀眾——他們使用人造物，但不是訊息意欲傳抵的收受者。

使用者（修辭的）

這是指當**主要人造物**的實際用途並未發生時，身在情境內的使用者。若使用戲劇表演的類比，就是這些舞台上為觀眾協助上演故事的演員。他們是想像中可能的使用者，在沒有實際用途發生，甚至不可能實際使用時協助描繪有用的情境。

世界

這是透過設計過的人造物和情境在觀眾之中浮現或喚起的全面社會想像——價值觀、信仰、組織、象徵等等，有助於一群人想像自己是有凝聚力的社會單位。觀眾怎麼看待一個另類、論述的世界，是關鍵的傳播操作因子。思考這個另類世界，讓論述得以浮現。

第一部分

概念圖

論述設計：理論

七種論述罪行　　**影響階層**

無知　　　　　　　　主要影響

傲慢　　　　　　　　次要影響

不敏銳　　　　　　　第三影響

散漫

膽怯

自我欺騙

負面情緒

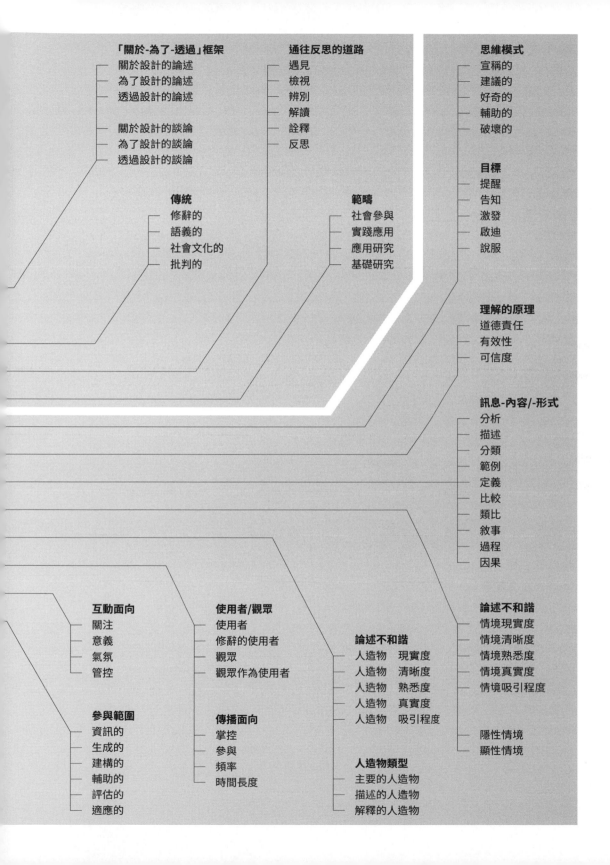

「關於-為了-透過」框架
關於設計的論述
為了設計的論述
透過設計的論述

關於設計的談論
為了設計的談論
透過設計的談論

通往反思的道路
遇見
檢視
辨別
解讀
詮釋
反思

思維模式
宣稱的
建議的
好奇的
輔助的
破壞的

目標
提醒
告知
激發
啟迪
說服

傳統
修辭的
語義的
社會文化的
批判的

範疇
社會參與
實踐應用
應用研究
基礎研究

理解的原理
道德責任
有效性
可信度

訊息-內容/-形式
分析
描述
分類
範例
定義
比較
類比
敘事
過程
因果

互動面向
關注
意義
氣氛
管控

使用者/觀眾
使用者
修辭的使用者
觀眾
觀眾作為使用者

論述不和諧
人造物　現實度
人造物　清晰度
人造物　熟悉度
人造物　真實度
人造物　吸引程度

論述不和諧
情境現實度
情境清晰度
情境熟悉度
情境真實度
情境吸引程度

隱性情境
顯性情境

參與範圍
資訊的
生成的
建構的
輔助的
評估的
適應的

傳播面向
掌控
參與
頻率
時間長度

人造物類型
主要的人造物
描述的人造物
解釋的人造物

為什麼要寫這本書？

- · 物件是重要且富有力量的東西。
- · 設計提供具智識性服務的機會。
- · 論述設計的主要議題是傳遞觀念，就好比生物分類法當中的屬，下面涵蓋著不同的種類，像是批判設計、推測設計、設幻設計。
- · 論述設計要觀眾採取人類學的眼光，試圖探詢對於人造物，除了基本形式和用途以外，還能如何理解。
- · 本書致力於將這個相對年輕的設計領域視作須探究的問題，並加以正當化、問題化，並且概念化。

無乳膠外科手套抓住了柔軟的頭……橡膠製吸入管推進了喉嚨……不鏽鋼剪刀剪斷新生兒的臍帶……塑膠鉗子夾斷小結節……消毒紗布擦拭皮膚……抗生素軟膏塗抹眼睛四周。

歡迎來到千禧後的後分娩世界 **1**！

分娩是段緊湊的前奏，預告新生命的到來，以及此後設計物品在生命中的無所不在。上一次你／妳在大自然裡裸泳，是什麼時候的事了（身上完全不擦香水、不化妝、不戴飾品、不噴除臭劑，也沒有任何醫療、口腔或美容用的植入品）？又或者上一次裸著身體在野外散步？日復一日，設計物品之於人類的日常生活，就好比細菌或空氣那般習以為常的存在；正如人體的消化系統和呼吸維繫著我們的生命，物質也是生活中不可或缺的成分。

物質實踐的重要性和設計物品的關鍵角色，使得產品設計 **2** 在本世紀長紅不衰，自從它成為一門生意以來都相當興盛。望向（有設計風格的）後照鏡，一探來時路，會發現設計持續在市場上證明了自己的價值，為往往愛跟風而瘋狂消費的群眾，提供數不盡有用、可用而且讓人渴望擁有的商品。在高度資本主義的社會裡，消費選擇讓人目不暇給——有為了身體舒適和便利而設計的物品；為了個體多元化而變換的身分建立；為了社會區隔與文化欣賞；以及為了增強，甚至建構意識型態立場而設計的物品。工業和非工業文化的設計物，讓人類得以按照意願把事情做得更好。產品是實踐的輔具，也是人類上演劇碼的道具。**設計不僅無所不在，它更無比關鍵地形成、穩定及徹底改變人類與他們的專業實踐。**

只不過，這受到歡迎的設計主題與物品糾葛，還有其建構的環境所提供的後續價值，都帶來了其他不那麼美好的影響，其影響力是兩面的。過去的幾十年裡，對於物品生產、消費，和拋棄所產生的心理、社會與環境後果的擔憂逐漸增加。因此人們開始從製造方面著手，保存且採用較無害的物質——並讓材料科學家將之混合。系統設計也在尋找更好的方式，處理人、產品和地方之間更為複雜而全球性的互動。服務設計和社會創新則著重於能為人類和環境生態帶來更優質服務的策略。隨著這些增進設計短期和長期繁榮發展而來的，卻是一種常見的反消費話術，不但忽視且避談物品，甚至詆毀物品的存在。

當我們承認物質世界裡這許多重大挑戰和後果的同時，並不用急著把家裡所有小朋友的玩具和洗澡水一起倒掉。這本書就是在為我們和設計物品之間不同的想像關係，尋找新的契機。我們相信物品的本質並無好壞；可以是好或是壞，或者是好也是壞，又或者存在於好壞

之間——噢，對了！它也可能隨著時間改變 **3**。我們關心的點，在於設計物品如何能透過改變專業意識和定位而被理解，以及如何能將設計用來增進個體和社會的福祉。這樣的觀點，超越了我們當前對於包容通用設計的理解，也超越了為社會和環境負責的傳統設計概念。

有益思考的物品

正如物品作為**實質**上的輔助，它們也可以刻意被設計成**智識**上的輔助。這正導向我們所討論的論述設計 **4**——它有廣泛的分類，設計的主要意向並非典型實用主義 **5**，而是溝通特定觀念，並且喚起某種反省。設計的物質語言、傳統和特質是為了非物質目的而設的。遵循新的想法，便可能正面地影響個體的行為、公眾辯論、專業實踐、機構政策和新知識，也還可能——至少可以想見——激發社會文化層面的轉變。

論述設計的領域涵蓋廣泛「概念的」、「另類的」、「廣闊的」，或是「批判的」實踐——過去和現在的設計——諸如推測設計、批判設計、設幻設計、對抗設計、質疑性設計、反設計、激進設計，以及反思設計。雖然上述的設計有著截然不同的方法、實例化和效用，卻全都不約而同地將智識上的影響納入考量。這麼說來，論述設計的定位確實就像生物分類之中的屬，下面有著不同類別，至少都是以刺激思考為目的。

把我們的視線從後照鏡轉向前方，我們會看到一條沒那麼多人走的道路。**產品設計對於人們做的事情和做事的方法產生了巨大影響，卻對人們的思考影響較少。**這個專業已經被形塑得較為實踐性，而不強調智識的部分 **6**。典型以使用者為中心的設計當然也很重要，但是把它當成唯一的方法，卻會限制了其他帶給社會的可能貢獻。設計專業可以做得更多，我們也宣稱它應該要做得更多 **7**。亦即，我們想像去擴張設計的傳統工作，而不是取代它（儘管現在設計的社會和環境責任可以更大幅度地改善）。隨著專業意識和考量的些微轉變，針對重要人類議題的公眾意識也會隨之提升、改變和善加利用。舉例來說，論述設計可以用於政策制定、合作行動主義、諮商，以及其他實踐上的應用，也可以改善使用者研究形式來提升傳統設計的結果。如果創造和使用設計物品的主要目標，是去對重大、複雜或爭議議題的思考產生影響，設計師便得以延伸他的專業觸角，為他人創造更多價值。我們撰寫這本書的目的，是想鼓勵並協助設計，讓設計可以好好發揮潛力，提供更優質的服務。

論述設計是有益思考的物品（good[s] for thinking），這個社會科學觀點可以追溯到人類學家 Claude Lévi-Strauss（克勞德・李維史陀）於 1962 年時針對圖騰制提出的概念。他寫道：「自然物種並不是因為『好吃』而獲選，而是因為『有益思考』而獲選 **8**。」Claude Lévi-Strauss 的觀點強調文化中的任何人造物，都不只是為了技術或實用目的而存在，而是具有象徵性，使得意義得以建構和傳遞。例如，培根不僅是美味的食物而已，在許多特定的文化概念裡，培根體現了商業食物生產和分配的信念、人類的營養、宗教的剝奪人權，以及動物權利的（喪失）和物種的壟斷。

本書延伸物質文化研究的核心觀念，亦即人造物和消費使得「社會」被看見 **9**。物品可以被理解成是固化的人類價值；舉例來說，我們思考女性鞋子驚人多元性的同時，也已經理解鞋子並不只有走路時保護腳的功能而已。眾多的鞋子分類清楚說明了這件事，像是高跟鞋、各種有跟鞋類、平底鞋、靴子和涼鞋；更讓人驚訝的是，每種鞋子的豐富多元性和與其相關的社會意涵。不同顏色、形狀、光澤和質料的鞋子，都讓某些人在某個特定的地點和時間，決定要接受或者拒絕這雙鞋。價格的相對專斷，也可以吸引或排除不同階級的潛在客戶。鞋子的壽命長度，在社會上取決於其磨損程度，而非適用性。鞋子穿起來不舒適、不好走，也決定了某些審美觀。

我們拆裝女性鞋子般稀鬆平常的商品類別時，也同時揭露了強烈的集體信仰和文化力量，而當社會去想像、創造和擁抱更具有刺激意味的商品時，又意味著什麼呢？像是電椅、56 盎司的隨行杯、間諜衛星、選票計算機、兒童安全繩、回收蔬菜油驅動的車、電子用藥提醒、低致敏貓、水煙筒、按摩棒、骨灰罈等──更別提這些物品類別分別蘊含的特定美學特徵，範圍有多麼廣闊 **10**。

設計物品在語義上絕非枯燥貧乏，意識型態上也並非索然無味；有意無意地──設計物品總是印刻著製造它們的文化所賦予的意義和價值，也和它們最終存在或消費的文化密不可分 11。

我們對於產品設計的批判，在於對它的想像和使用時常局限於實用性──最終將被實用性所圍，也就是一直停留在「好吃」的階段。設計「有益思考」的啟發觀點，當今人類學和物質文化研究所擁抱的觀點正在萌芽，也已然到來──按照 William Gibson（威廉・吉卜森）的說法，這種觀點只是還不夠普及罷了。

人類學眼光

傳統上來說，人類學家、社會學家、心理學家和相關領域研究者的貢獻，往往在於**敘述**——分析並綜合他們的觀察與紀錄。相反地，設計師的傳統貢獻，則是**指示**——實用方案或結果的計畫和創造。舉例而言，商業設計師負責構思讓人想要購買的餐具大小、形狀、質地、樣式和顏色（指示）。行為科學家則是觀察並做出結論，具有某種特定特徵的杯子和碗盤，會影響消費者潛意識之下攝取食物的多寡（敘述）[12]。對一名設計師來說，論述實踐者同時也會給予指示——計畫並創造人造物；然而其目的不是有用性、可用性和吸引程度，而是可溝通性。

舉例而言，在屬於**清晰度**、**現實度**、**熟悉度**、**真實度**和**吸引程度**的光譜一端（我們會在第十四和十五章探討經過特別定義的論述設計作品），我們 2005 年推出的〈Nutri-Plate〉（營養盤）[13] 計畫，是一系列寫上營養資訊的標準瓷盤，包括上百種食品的卡路里、不同年齡、性別、體重和活動程度的平均新陳代謝率，以及許多不同運動的卡路里消耗（詳見圖 1.1 和圖 1.2）。資訊本身只是簡單的事實，而設計營養盤的主要動力來源，是想喚起針對營養、健康和肥胖的謹慎討論，同時希望讓家庭裡的餐廳成為對話，甚至是教育的場所。

正如我們所說，「我們希望透過〈Nutri-Plate〉，在餐桌上激發實質的對話，透過盤面不斷的提醒，輕鬆而巧妙地達成教育手段，甚至也影響自己單獨在家吃飯的人。就像孩子可能會透過房間牆上的地圖，經年累月被動地學會地理，〈Nutri-Plate〉每天提供了便利的機會，讓大家學習和討論，我們也希望能透過營養盤，向更廣大的使用者傳遞和溝通有關營養與生活方式選擇的觀念和想法。」

營養盤的計畫在傳達訊息的同時，也帶來許多刺激。它帶來新觀點，影響個人消費選擇；激發並形塑家庭對於營養和運動的討論；讓家庭和計畫廣大的使用者，加入社會對其成員健康狀況所應採取態度和責任的論述探討。

第二個例子（和營養盤有著不同程度的清晰度、現實度、熟悉度、真實度和吸引程度），是 James King（詹姆士·金）著名且更與眾不同的〈Dressing the Meat of Tomorrow〉（給明天的肉穿衣打扮）計畫（圖 1.3）。2006 年時，他正在研究試管培育或「實驗室生長」肉類的可能，為人們的明日晚餐餐桌，提供更能負擔又人道的選項。他想像未來的廚師或食物設計師，將能隨心所欲地創造任何形式的肉類，並建議使用「移動式磁振造影」四處搜索鄉下地區，搜尋最健美

圖 1.1 〈Nutri-Plate〉

圖 1.2 〈Nutri-Plate〉，盤面細節。

圖 1.3 〈Dressing the Meat of Tomorrow〉

論述設計總會嘗試新的價值組合，並體現於辯證的設計提案裡，成為我們想像價值可能如何改變的方法。這種性質的工作，如今特別重要，因為我們的價值觀，正從工業和資訊時代轉向新的時代。

Scott Klinker（史考特・克林克爾），
作者訪談，2017 年 12 月 5 日

的牲畜範例。獲選的牲畜將接受全身上下掃瞄，產生精準的內臟橫斷面圖……為試管肉提供模型 **14**。這個作品向未來農業拋出了疑問，也提出其他與科技進步相關的倫理、營養和社會意涵問題。King 的作品不只是美學層面的探索，更探討社會將來要選擇何種生活，以及我們現在應該要怎麼做，才能導向、改變或顛覆特定的結果 **15**。

社會科學家所參與的敘述過程，是去解碼物品，揭開對於個體和群體的理解，並且揭露往往未經解釋的社會文化事實——可謂思想的考古學家。這種詮釋的另一面便是編碼，通常在製造／生產的勢力和情況之下產生，也往往涉及例行的設計抉擇。設計師運用論述設計的方法，使用產品型態、功能、外型和其他元素，刻意而明顯地將意義與能激發共鳴的潛能注入物品中，目標是要「述說」有關個體和社會的事情，或者和個體與社會「對話」。論述設計在「有益思考」的層次上運作，卻同時使用了「好吃」的傳統。

如果觀眾在使用／觀看論述物品時，只認知到實用價值和物質性，而不去思考物品所傳遞的訊息，通常會被認定是有問題的——忽略了關鍵。某方面來說，論述設計師挑戰觀眾用研究和**人類學的眼光去觀看 16**。**基本上，設計師要求使用者／觀眾超越論述產品的物體本身，直視其中的訊息和意義——以某種社會文化價值觀之下的刻意產物，去評價人造物，叩問產品存在或可能存在的文化意義。論述設計師操縱規範體系，由此人造物往往能揭露隱晦而未受抑制的價值、態度、行為期待和信念。設計師創造有功能的人造物，並非為了實用性，而是為了傳遞意義。論述設計師可以像鏡子一樣——更好地為觀**

眾放大、反映和揭示文化層面；或者，他們也可以像哈哈鏡——刻意扭曲，去強調、提出、推測、煽動或批判。

也許因為論述設計常常會策略性地運用或激發被更改的文化形象，因此被認為和市場、大量生產、「真正的」、「嚴肅的」或「正當的」產品設計和發展無關，甚或是對立的。論述設計在美國並沒有受到廣泛的理解、接受和使用，在許多「開發中」國家更是如此。我們相信典型的產品設計無比重要，也會持續作為專業上的中流砥柱；但我們也同時相信，任何活躍領域中，針對現狀的替代方案是有效且重要的。因為漠不關心、無知或有限的想像而否定產品設計的其他觀念和應用，會減損專業上的潛力。

本書關於論述設計的主題和方法都反映了我們多元的背景和興趣。身為教授，我們受過工業設計、機械工程和社會文化人類學的訓練，曾在私立的藝術設計機構教書，也曾任教於大型研究院校。但最重要的，是我們自己也是設計實踐者，曾受聘於全球企業，服務於設計、工程和研究等領域；我們的商業設計經驗同時也是具創業性的——申請智慧財產專利許可、小規模製造和大型的商業投資。過去二十年來，我們也同時設計、製造、展覽，有時甚至將實驗和論述設計的作品商業化；因為有著不同領域的實戰經驗，我們見證了論述設計在各個應用當中的價值。

針對「為什麼寫這本書」的疑問，我們的動力來自對於學生的關懷、我們曾經合作過的設計師和研究者、成就我們身分認同的設計專業，還有我們身處的社會，以及我們的孩子以後將要生存的社會。我們希望與廣大的讀者和觀者溝通，也曾訪談來自不同國家的設計師和設計相關專業人士，但我們卻最希望能與美國的讀者溝通，因為這裡的讀者對於論述設計較無經驗，並且更懷疑這個領域的價值和它跟設計領域的相關性。接下來我們將會討論，論述設計是一項可以為社會、傳統設計實踐和其他專業服務的工具，甚至運用在應用和基礎研究活動時，可以生產新知識。在一般對論述設計的不熟悉甚至是誤解之外，有著巨大的潛力。

物質文化的生產和消費是複雜而重要的議題；我們希望參與這段冗長的協商，討論什麼活動和情形是最有價值的（如果有的話），並且為設計的專業論述以及跨越界線的領域做出貢獻。我們的目標有三個：（1）協助論述設計和與之相關的廣泛實踐**正當化**——協助產品設計認知其更大的價值和潛力，（2）將論述設計**問題化**——打破並檢視這個方法，發掘其長處和限制，並將之視為問題解決和衡量機會的活

整體來說，所有的事情都和改變文化脫不了關係，而改變文化又涉及了智識勞動。這是一段永無止盡的過程。我擔心這需要時間，也不會是簡單的事情，特別是對美國的現實來說。

Paola Antonelli（寶拉・安東尼里），作者訪談，2012 年 6 月 12 日

動，以及（3）將新的發現和手段**概念化**，協助論述設計的實踐——從針對事物的敘述邁向給予指示，提出新的語言和工具，給社群嘗試和檢視。我們堅信設計師就是一般公民的觀念，也非常關心設計專業多元深入地參與社會的能力；我們希望和不斷增加的合作者一起，持續參與當今存在的論述設計實踐社群，協助他們／我們成長。合作者不僅協助論述設計的進步，也將這些態度和方法挪用、並應用在自己的領域目標上。

1 如果你剛好生在「已開發」國家，同時又享有充分醫療特權的前提之下。

2 「產品設計」一詞將持續出現在書中，範圍包括工業與產品設計的廣義活動和內容，以及某些層面的互動設計。

3 想了解：價值的主觀觀念（「某事物有價值，因為我重視它」）與價值的客觀觀念（「我重視某事物，因為它很有價值」），請參閱 Risieri Frondizi（瑞絲爾利·弗朗迪茲）的《What is Value? An Introduction to Axiology》（價值是什麼？價值學導論）一書，裡頭有哲學性的討論。

4 不在我們討論範圍之中的「論述」，字典如此解釋：「有從一個主題跳到另一個主題，特別是很快速或者不規則地；延伸或處理很廣泛的主題；廣泛的；離題的。」（《Oxford English Dictionary》〔牛津英文字典〕，第三版，2013 年 12 月）

5 本書中，我們所探討的「實用主義」是最常見的、和實用相關的概念，而不是和功利主義有關的學說。用行為考古學家的語言來說，我們並非著眼於「功能的」或「有幫助的」，比起其他可能的社會功能或意識型態功能，是採取「實用主義」來強調人造物的科技功能。

6 儘管現在已經比 1992 年 Clive Dilnot（克里夫·迪納）發表挑釁言論時更進步了：「要設計師閱讀哲學是異端的建議；閱讀再也無法影響設計，傳統智慧告訴我們，設計可以影響認知過程的研究。」

7 John Thackara（約翰·薩卡拉）時常被引用的批判，是擴張中設計領域的戰鬥口號：「產品設計已經徹底融入資本主義生產體系，以至於缺乏有選擇基礎的獨立批判傳統。」（Thackara，《Design after Modernism》〔現代主義之後的設計〕，頁 21）

8 圖騰制裡的動物不再只是讓人懼怕、崇拜或欽羨的生物；圖騰裡可見的現實，使基於實證觀察而形成的推測觀點和關係得以具現。我們也理解到，自然物種並不是因為「好吃」而獲選，而是因為「有益思考」而獲選」。（Lévi-Strauss，《Totemism》〔圖騰主義〕，頁 89）

9 「事實上，物品更重要而有象徵意味的角色，就是讓人類在他們的文化宇宙裡建構和賦予意義。這樣的命題是──可能是──物質文化研究中的基礎假設。」（Ian Woodward〔伊恩·伍德華德〕，《Understanding Material Culture》〔了解物質文化〕，頁 67）

10 和（新的）物質文化研究基礎一致，我們看到社會「總是一個關於文化的計畫，而我們在人性中透過物品媒介，成為今日的我們」。（Daniel Miller〔丹尼爾·米勒〕，《A Theory of Shopping》〔消費理論〕，頁 169）

11 美國著名人類學家 Marshal Sahlins（馬修·薩林）表示，人類和人造物的關係很特別：「人類的特別之處不在於他們一定要住在物質世界，其他的生物也有這樣的特性，而是人類按照自己制定的、具有意義的規畫生活在物質世界裡，這樣的方式只有人類才有。」（Sahlins，《Culture and Practical Reason》〔文化與實踐理由〕，頁 viii）

12 有關不同的食物心理研究，請見康乃爾大學食物與品牌實驗室網站：http://food psychology.cornell.edu/research。例如，Koert Van Ittersum（柯爾特·凡·伊特遜）和 Brian Wansink（布萊恩·彎辛克）的文章「Plate Size and Color Suggestibility」（盤子大小和顏色的暗示）指出，「普遍來說，我們發現人們使用較大的餐具時吃得較多，使用較小餐具時則吃得較少……降低餐具和背景的顏色對比，或者增加餐盤和食物的顏色對比，就可以減少這種攝取過量或不足的情形。」

13 我們產品設計研究室的名字是 Materious（物質的）。雖然研究室主要還是由我們夫妻兩人獨立運作，我們很感激多年來向合作方、助理和實習生所提供的種種協助。我們的一些計畫收錄在書中，用來闡明特定觀點；因此，我們針對這些計畫的設計理念、發展和結果當然也頗有見解。論述設計是很年輕的領域，也還在起步而已，我們身在其中，透過此書提出論述計畫錯失的機會、意外結果和其他弱點。我們的作品當然也不能免於這些批判。〈Nutri-Plate〉計畫的弱點，在它過少的傳播，從未真正超越基本的網路流通（不過這個作品促成了我們與一位心理學家合作的贊助研究計畫案，觀察較低社會經濟階級青少年的飲食習慣和教育。請見 Amy Bohnert〔艾咪·波尼爾特〕等合著的「The Development and Evaluation of a Portion Plate for Youth: A Pilot Study」〔青少年營養餐盤發展與評估：初步研究〕）

14 James King，〈Dressing the Meat of Tomorrow〉.

15 顯然地，實驗室生長的肉類未來已經到來，2013 年第一個試管肉漢堡在倫敦上市，嚴格素食製造商目前也在研發大眾可以負擔的「乾淨肉類」選項。

16 「若說語言的精華是寫詩的能力，那麼我們也可以假設消費的精華是賦予意義的能力。不要去想消費者不理性。不要想商品好吃、好穿、好住；忘記商品的實用性，試著去想商品有益思考；將它們當成是人類創造能力的非語言媒介。」（Mary Douglas〔瑪莉·道格拉斯〕和 Brian Isherwood〔布萊恩·伊舍伍德〕，《The World of Goods》〔物品的世界〕，頁 40–41）

為什麼要讀這本書？

· 和其他創意領域一樣，歷史上有關設計的學術寫作並不多。

· 論述設計的歷史、理論和批判供不應求。

· 本書強調輔助論述設計的實踐，提供組織結構、生成架構、
 新詞彙、具說明的案例研究，以及持續探索的建議。

· 視覺型的學習者可以從第二部分開始閱讀。

· 每一章都有簡短的介紹。

· 書本裡的理論都是以建議為主——目的在於嘗試實踐與辯論。

一直以來，我們對設計的替代或延伸形式很感興趣——自從我們在擁抱概念性手法的研究機構當工業設計研究生的時候就開始了 **1**。身為資歷淺的專業設計師，我們也實驗過自我命題、推測性質，或者帶有反叛意味的業餘專案。接著，我們成為了全職的學術設計研究者，因此有義務要為學生闡明可能的設計職涯和服務軌跡，也有責任帶領他們走上廣泛的探索之路，不論這條路是否正統。我們也和他們之中的許多人有志一同，這些學生都希望能在純商業或傳統的設計型態之外的領域，帶來更多社會貢獻。我們曾經輔導過的藝術研究生和大學生也是如此，他們有著相同抱負，只是從不同的角度切入——這群學生企圖尋找設計的觀點，用他們自己的話來說，就是為他們的藝術「增添更多相似之聲」。和他們的想法一致，想要透過設計合作來做更多事情的專業領域不斷增加——建築、平面、互動、交通、時尚、珠寶、紡織、經驗和服務設計；這些領域的專業人士，也時常受限於傳統或商業實踐的限制。儘管對於設計有興趣的人和領域越來越廣、也越來越多，想要真正了解論述設計能達成什麼、如何成功執行、怎麼接合設計師的整體實踐，以及為何對設計師、設計專業和社會而言是重要的，仍舊是一大挑戰。這些都是本書試圖回答的問題。

還沒，還沒到那裡

我們踏上另類設計專業領域的道路，一開始基本上還是透過自己摸索的——我們也曾經想在圖書館找到參考書籍，但最終還是失望了。設計文學——歷史、理論和批判——都遠不及其他創意領域；最近產品設計也才開始彌補這個空缺 **2**。產品設計近期發展的挑戰，在於它還是以商業設計為目標。透過相對少數但增加中的碩博士論文研究、特定領域的文章、快速增加的期刊（特別是數位互動領域），以及其他的一些專業文獻 **3**，論述設計領域肯定也有進展，只是在質和量上都還有很大的進步空間。需求遠大於供給，設計相關文學的稀缺，阻礙了探索、理解，最終也阻擋了未來的發展和進步。有關論述設計不同的方法出現時，卻往往經過不恰當的定義和／或錯置；有時候它們是微妙的形象重塑，或在不同領域中的應用。定義出現在這些領域應用時，都不見得能和其他相近的領域（或只有一個或兩個其他領域）做出明顯區隔了，更別提要在更廣大的設計實踐領域中有效地定位；再者——這在設計文學裡也很常見——學術基礎和理論闡釋都相對微弱。這點阻礙了我們對於論述設計更廣泛的理解，也無法獲得其他擁有較高知識標準領域的尊重。

看看如今標準的當代建築設計實踐方法，那真是包羅萬象——從設計建築的建築師，到那些空間、互動或者永續的理論家，都屬於這個範疇。建築專業已經進步到所有這些不同的思維都被認為是可行，而且對於建築領域是有價值和貢獻的。產品和工業設計還沒有那麼進步。

Helen Maria Nugent（海倫·瑪麗亞·紐真特），作者訪談，2017 年 12 月 18 日

圖 2.1 Graham（葛萊漢），2016。矽橡膠、玻璃纖維、人類毛髮、衣物、混凝土。140 x 120 x 170 公分。圖片提供：藝術家、墨爾本和雪梨多拉爾諾與羅斯林奧斯里 9 畫廊（Tolarno and Roslyn Oxley9 Galleries），以及舊金山霍斯菲特畫廊（Hosfelt Gallery）。

設計文學的普遍而言都在屬於光譜實際的那端運作。然而讓人驚訝的是，想要找到顯而易見且系統性協助設計師執行論述工作的文章，不僅只是呈現設計概括概念和著重於分析作者本身或其他計畫的文章，卻非常困難 **4**。我們想要正當化、問題化和概念化這個領域，也積極希望和設計實踐者有直接相關。撰寫本書的核心概念，就是為了更好的實踐而帶來更好的思考——實踐的理論。**如果設計即將開始縮小現在和未來的差距，那麼典型的設計師會需要在智識上發揮得更多一點 5**。在全球商業領域之外，論述設計為設計師開創了一個更廣闊的身分，那就是成為一名參與社會的公民，一個社會文化批判者、行動家、研究者、教育者和煽動者。

本書除了強調能夠協助論述設計執行者，也提出了基本的組織結構、技術敘述、新詞彙、附帶解釋的案例研究，以及對於深入探索的建議。針對對於學術有興趣的讀者，我們也將新的現有設計領域概念化，結合並定義先前的理論定位，創造架構並提出思考設計和設計教育的新方式，以及它們在社會中的角色。本書針對稀少的論述設計理論帶來貢獻，盼能給予論述設計實踐者容易親近而恰當的方法——為此目的，我們希望本書也是細膩的學術論作。

儘管我們透過範圍較廣的產品設計進入論述設計的領域，其他的創意領域也可以找到相似之處。**詩人、電影從業者、小說家、舞蹈家、詞曲創作者、攝影師和這些工作的相關人士，使用寫的文字、說的語言、身體動作和不同形式的視覺影像論述**。這些領域的媒介、技術、傳統、觀眾和期待都截然不同，然而目標和潛在效果可能是相同的。論述設計和純美術之間也有交會之處，根據我們的經驗，概念藝術家的思考和應用，與論述設計息息相關 **6**。其他運用物品的設計領域——建築、結構、廣告、織物、珠寶、電子界面等——也能直接從我們以產品為中心的論述設計討論中獲益。特別要注意的是，我們也將服務、系統、互動、事件、空間，和其他類似、並行與非物質的物品，當作「產品」、「人造物」或「物品」來討論。整體來說，我們相信此書與所有的創意想法都有關聯，刻意去參與重大、複雜或有爭議的論述。我們也希望「產品」、「工業」和「商業」等觀念不會受到局限，也不應減損這些想法能在廣泛領域中實踐的潛力價值。

我們強調創意，並將論述設計的創意應用視為表達和溝通的手段，因為論述設計是從創意開始的，而如今論述設計應用也多以創意為主；然而也有不同的應用，以及其他「非創意」領域，可以受惠於對論述設計價值更多的理解。在本書中，我們將會討論四大主要領域和論述設計受到運用的理由；為了社會參與、實際應用、應用研究和基礎研

究。論述設計可以應用在對於公眾的貢獻和參與、希望找尋實際結果的機構和個體；廣泛領域的使用研究者，還有尋找關於人類和社會世界新知識的基本／基礎研究者。**因此，本書不只針對設計師、未來學家等領域的專業人士，對於希望結合不同研究和實際操作方法的商業人士、決策者、非政府機構、智庫、治療師和其他個體或機構，也派得上用場。**對於非設計師而言，要創造出最有效的論述設計是相當大的挑戰（往往也是不妥當的），但結合論述設計，卻也能提供協和與對雙方都有益處的機會 **7**。

本書協助非設計工作者，更理解論述設計這個無疑特別而又陌生的領域，將如何能幫助他們完成目標 **8**，以及如何在熟悉過程與潛能之後，更有效率地和設計師合作。

圖 2.2 〈Menstruation Machine〉

從頭開始強調實踐

儘管有許多方法可以將論述設計正當化、問題化並且概念化，我們決定從最基本的開始著手。整個過程涵蓋了針對我們自己設計工作的反思，其中包括過去、現在、甚至是未來的計畫（提供計畫意向）。我們在本書中針對以實踐為基礎的方式，提供非常個人的觀點；除此之外，我們也在正式與非正式的場合中，訪談了不少設計師、教育者和策展人。我們在書中引用了一些正式訪談的內容；另外，雖然沒有在書中特別指出，我們多年來曾經指導過和教過的學生，也都透過他們自己的作品和評論，對於此書觀念的形成和精煉起了莫大幫助。在書本內容成形的過程當中（類別、分類、架構、層面等等），我們也分析了許多已發表的設計作品，其中有著充分的敘述，或是和設計師本人的討論 **9**。

除了設計實踐之外，我們的方法也涉及從人類學的社會科學有利視角，以及物質文化研究的觀點去思考設計。設計師、設計本身和設計品，不論顯見還是隱晦地，都無可避免處在社會文化情境當中，因此，這樣的觀點和理解，在試圖解釋和影響環境時，就變得很關鍵。在這裡，社會物質實踐（sociomaterial practice）是基礎觀念，「在任何社會實踐中將物質性視為組成元素的詞彙……『建議我們』雖然社會關係是由物質性所組成和調和，物質性本身已經被制定於脈絡之中。**10**」物質、社會和實踐環環相扣，雖然複雜，實際上卻帶給論述設計更多的可能性。因而從社會科學的角度來看，由下而上、以實踐為基礎的方法，需要伴隨由上而下的正念認知，試圖為論述設計取得更平衡的觀點。

撰寫一本為設計實踐服務的書──一本設計師會閱讀的書，實際上也相當具有挑戰。基於我們的教學經驗，以及來自大學工作室教授、設計師廣泛的迴響得知，視覺型學習者事實上並沒有那麼喜歡閱讀。設計歷史、理論和批判的相關書籍之所以一直如此稀有，原因之一也是如此；然而，與其放棄或減少出版，我們希望能讓更多不愛看書的讀者拾起本書，看看裡頭頗為獨特的結構：第一部分是論述設計理論，第二部分則是論述設計實踐。我們並沒有強調理論和實踐的差異──書中兩者同樣針對實踐理論闡釋，第一部分以文字為基礎，第二部分則從設計作品延伸。

第一部分的**論述設計：理論**，主要運用文字將論述設計正當化、問題化和概念化。這部分比較像細膩的學術文章，邀請讀者直接從大門進入廣大的設計殿堂。我們希望這部分是針對急迫問題的回答，因此內容也包含許多解釋圖片、輔助圖像、訪談節錄、相關引言和圖表。我們同時也希望這部分是帶有智識性的，並且不會排除實作考量──不僅能有效解釋論述設計是什麼和為什麼，也解釋如何設計論述。**我們想像讀者會從第一部分開始讀起，但對視覺導向甚或是文字導向的讀者，從第二部分開始讀起也是可能的。**

第二部分**論述設計：實踐**，則提供更多作品和視覺範例，包括設計師的文字和圖片敘述。我們沒有完全依賴自己對於特定物品的解釋和評價，而是尋求來自設計師的想法，去理解他們所要傳遞和影響的是什麼。從這個基礎出發，我們透過自己的架構和分類去形容和分析作品。如果讀者從第一部分開始閱讀，這些作品就是觀念的強化；如果從第二部分開始，那麼作品就是觀念的引導，將讀者導向第一部分更深入的細節。

我們認為此書的重點在於第十一至十九章，每一章針對論述設計的九個核心概念闡釋：**意向、理解、訊息、情境、人造物、觀眾、脈絡、互動和影響力**。這九章的內容是本書的主要架構，這些**面向**同時也建構了書本的第二部分，並且與二十三到三十一章相呼應。**理論和實踐**兩部分互相合作，提供設計行動一條通往啟發、智識和成就的道路。

我們刻意在書中運用知名而有歷史的作品──從「經典」當中挑選，同時採用較新而不那麼有名的設計案例。除了針對大家所熟悉的作品提出新穎的觀點，採用這些作品也讓我們可以直指核心，不需要做過多的背景描述；而這也是為什麼有些作品和設計師出現了好幾次的原因──特別是在第一部分，是為了促進許多議題的說明。我們著重在能夠最恰當地體現觀點的案例，而不是緊抓著經典不放，不斷強調

「最佳」論述設計作品。基於這樣的心態，我們也嘗試著呈現設計學生、獨立設計師、設計研究者、設計公司和其他機構的作品。為了要讓範圍更廣，我們選擇了複雜而大型的計畫，同時也呈現了較簡單而不那麼智識性的專案。我們也承認本書的論點大多是在美國的情境下產生的，我們採用的案例也多來自英國和歐洲，這也反映出另一個設計領域的挑戰，我們接下來會在不同章節中提出討論。

值得注意的是，我們的討論將論述設計視為理性、目標導向的過程，其中必然涉及作品。這與 Cameron Tonkinwise（卡麥隆・東金威斯）的觀點不謀而合：「一個設計師，如果對於自己透過推出新產品而試圖設計的長遠未來沒有清楚的了解，那麼他／她可以說是不具有說服力也不負責任的。**11**」身為設計師，我們經常對於過度實際的工程設計過程嗤之以鼻，因為我們明白用更輕鬆而探究、邊走邊設計的方法，將能創造成功的成果。然而，問題在於支持和風險。設計師往往首先必須說服他人，取得允許、贊助和股東對於專案的認同，也必須從合作者那裡獲得信任和熱情。

某個程度的架構和計畫通常都會有幫助，即使可能並非是必須的。Tonkinwise 認為，當設計有後果的時候，實踐者是否還有犯錯的權利？我們往往將錢投資在專案上，而不是希望上，在策略性的執行上，而非機會的策略上（特別是專案有期限的時候）。確實，嘗試教導和協助設計師時，清楚的架構、定義、基礎層面和基本過程，也能提供有用的、很可能是必須的起點。

根據我們的經驗，至少現在大部分的論述設計師，針對可能協助他們工作的結構都是歡迎的，或者至少會感到好奇——這在實行和討論工作的時候都是一樣的。我們也理解在廣大的創意讀者群中，有些人一定會覺得實際的方法論和剖析相當無趣，也剝奪了樂趣。我們打個比方，就像有些人可能天生就有彈琴的天賦，聽到別人彈琴自己也就會彈了，可是大多數的人都還是需要學習基礎的音符、音階、音程、和弦和主要調號等等。與其說是去指示要彈奏什麼風格的音樂或歌曲，我們的目的是透過案例呈現基本構成，希望設計師們可以做更多和更不一樣的事情。即便設計師可能偏好採用不那麼結構性的方法來工作，本書也希望提供有用的方法，去思索有什麼應該可以完成，一種反省我們做了什麼的方法，一個與他人溝通過程和暗示的語言。**儘管採用的是即興或有結構的方法，理解內部工作的基本層面和觀點將會有幫助。**再者，我們期待憑藉設計師的敏銳度和偏好，以及特定作品的問題和機會，能讓某些架構、層面和方法得到共鳴，或許會比其他來得更為有用。我們不認為這是孤注一擲的想法。

透過文字、圖像和經過解釋的作品案例，以下觀點將呈現給社群思考和辯論：

第一部分，背景章節

第三章「所以，設計出了什麼問題？」宣稱 20 世紀產品設計的傳統都帶著局限的觀點看待設計的能力，對於拓展視野一點興趣也沒有。我們針對其中的八個阻礙，試圖挑戰此現況：功能主義、形式主義、商業主義、個人主義、理性主義、實證主義、現實主義，以及種族中心主義。論述設計將能幫助我們克服這些障礙，也可以在設計的範圍內站穩腳步。

第四章「什麼是四個領域架構？」探討我們十年前所研發的設計實踐基本方法，涵蓋**商業的、責任的、實驗的和論述的**等設計議題。相較於傳統設計類別與分類學，這個方法並非以設計師的設計、或如何設計為基礎，而是去探討設計是為何而設計。這裡的「四個」代表了不同的主要動機：為了利益、為了得不到服務的人而服務、為了探索與觀眾反思。這個方法的目的，是為了成為實踐和溝通的工具。

論述設計為新的理解、機會和影響提供了許多可能。它沒有將設計重新定義成不一樣的領域，而是賦予設計新的架構，透過認知和融合產品設計師幾十年來從事的其他角色和活動，增強傳統實踐。很有可能的是，更多不同領域的論述設計實踐者將設計更廣的題材、更多樣的產品型態、更多元的美學與更廣泛的內容，還有更廣大的合作者和觀眾。論述設計是擴張與新契機之下的方案。

第五章「四個領域方法的能力與限制」則解釋了像這樣的廣泛計畫，可以幫助實踐者在不斷變化的設計過程中，聚焦目的和要下功夫的地方。使用四個領域方法不僅有利設計生產，也對智識消費有益。它提供了有助於互相理解的詞彙，對於設計師、股東、其他領域和大眾都有好處。我們在此也回答了從簡介部分就開始提出的問題。

第一部分，基礎章節

第六章「何謂論述、談論和論述設計？」將論述設計定義為，以人造物體現並產生心理、社會和意識型態觀點的方法。這種方法可以維繫一系列競爭的觀點和價值；這不僅是「以單一種聲音來設計」，更是去傳遞有品質的訊息。與其告訴大家新的電腦遊戲介面多麼刺激和

先進，論述設計師的目標，是去研究社會學層面的影響，看看增加的螢幕使用時間，或者遊戲成癮的傾向，對於青少年的影響。又或者，論述設計師也可能採取不那麼權威的立場，透過溝通告訴大家反思和討論電腦遊戲在社會中扮演的角色，有多麼重要。透過論述工作，設計媒介被用來更深層也更智識性地溝通、參與個體和社群。

類比概念在這裡再次受到強調，論述設計是生物分類中的屬，下面包含了其他不同的替代設計種類，意向相似但有著不同工具、技術、態度和觀眾的設計。廣大的評量標準，也讓設計師在延伸的領域中能占有一席之地，不需要去和也許沒那麼適合，卻比較特定或有著深奧定義的設計扯上關係。這同時也可能阻礙了只有微妙差距而方法相同的設計，因此造成溝通上的問題，為設計師、股東、其他領域和一般大眾帶來理解上的困難 **12**。

根據法國智識分子 Michel Foucault 針對論述的詮釋，我們將論述簡單定義成思想或知識的體系。這協助我們傳遞一個事實，那就是溝通的觀念更為實質，不同於透過實驗設計可以完成的概念表達；這個定義同時也區別了論述和談論，後者是和溝通更有關係的概念。在解釋設計、論述和談論三者之間的關係和目標的時候，我們也區別了關於設計的論述、為了設計的論述，以及透過設計的論述，還有關於設計、為了設計，和透過設計的談論。

第七章「什麼不是論述設計？」解釋「屬─種」的差別，透過敘述某些更流行的論述形式，像是批判設計、推測設計和設幻設計，承認其他型態未來也有發展。這一章同時也處理批判性，以及在論述工作中將批判性當成通用描述符號的挑戰，在學術和口語方面都是。批判性——看似是批判設計的目的——使我們聯想到負面批評簡單而口語的概念，或是大多數設計師沒有注意到、不瞭解，或者不情願去參與的、遠遠更複雜的批判理論文學和思考 **13**。

論述設計提供批判觀點的可能性，而非必要性。因批判的非必要性，使得論述設計師免於遭受來自不同而更高標準的不恰當審判；這些審判和論述設計可能都是不相關的。瞭解這個區別讓設計師在選擇批判的時候，可以更明智而有效地創作、定位和捍衛自己的作品。

同樣的，概念設計的觀念被解釋成疲軟無力的詞彙，並且用以區分論述設計和藝術，儘管兩者的目標可能是一致的。我們在此也提到其他設計師針對論述設計的解釋或重點，特別是和語言以及負責任設計形式相關的時候。

第八章「論述物件如何透過理論溝通」探討論述設計如何利用來自傳播理論的觀點和方法；因為論述設計本質上是溝通，協助了我們找出什麼是最相關的。眾多理論當中，修辭、語義、社會文化和批判傳統的相關理論，在透過人造物為媒介產生論述時，被認為是最有價值的。

第九章「論述物件如何在實踐上溝通」呈現溝通的基本模式，特別可以應用在透過網路、印刷物、電影和其他被動傳播的論述作品上。儘管人造物溝通和運用在傳播的可能方式有許多種，這個模式是最受到廣泛應用的。透過這個方法，論述設計呈現出一系列可能而有順序的觀眾參與——從第一次接觸到論述物件，到受啟發而採取個別行動和社會改變的過程。論述溝通的優先目標，是讓觀眾在**反思道路**上旅行，並且思索設計師的訊息。**唯有觀眾自己思考後，「心靈的改革」才有可能發生，才可能帶來思想、行為和社會結果的改變。**

第十章「論述設計的範疇何在？」首先描述論述設計發生的主要範疇：前兩個以實踐為基礎（**社會參與**和**實踐應用**），另外兩個以提問為基礎（**應用研究和基礎研究**）。**論述設計在歷史上存在於藝術／設計展覽和設計師作品集裡，為了在一般大眾中表達觀點和辯論；然而，論述設計也可以直接或間接應用在企業、政府、治療師、行動家和其他範疇上，強化個體和機構的實踐。**儘管論述設計在學術、企業和其他研究設定中，被用來刺激對於直接應用的看法，它同樣也可以應用在基礎研究上，製造有關人類個體和社會生活的新知與通則。

第一部分，實踐理論化（論述設計的九個面向）

第十一章「意向：論述設計師要做什麼？」從九個論述設計**面向**的第一個開始談起，接下來的八個章節分別再針對其他層面細談。本章思索一些最受歡迎的設計／創意模型時，也呈現了五個論述設計師很常見的基本**思維模式**。端視設計師所希望的**宣稱的、建議的、好奇的、輔助的和破壞的**程度，設計師們更能做出適當的設計決定。因為領域和思維模式並非直接相關，對於設計師而言，運用這些簡單分類協助完成目標和更有效地與他人溝通工作，都是有幫助的。

設計師了解工作領域和思維模式之後，針對論述的溝通也有策略性目標。我們設定了五個特定目標：**提醒、告知、激發、啟迪**，以及**說服**。特別要注意的是，這幾種目標都針對思想上的效果而設，因為論述設計最主要著重於智識的追求。設計師可能會期待隨之而來的許

多行動，而這些行動多半是基於論述思想上的反應。我們再次主張藉由及早在過程中指認出這些目標，設計師可以針對更多特定效果做出更好的設計。

第十二章「理解：論述設計師需要了解什麼？」從設計社群內外，解釋論述設計常見的批判。設計師選擇從實用主義的舒適圈踏出去，進入智識領域工作時，需要有對於論述的充分理解——思想或知識的體系。我們解釋這件事的重要性，以及**道德責任、有效性**和**可信度**的層面。

第十三章「訊息：論述設計師要說些什麼？」從論述設計乃溝通實踐開始談起，因此它也必然涉及了某種程度的訊息傳遞 **14**。為此，我們呈現了圍繞**訊息－內容**的一般和實際議題——特定的觀點和資訊——以及「訊息－型態－論述」的形式，不論是透過講述、類比、敘述或其他方式建構；這也是設計師即作者的概念最具體實踐的地方。**我們堅信，仔細思量物品成形（設計）之前，「訊息－內容」如何能被形塑成為特定的「訊息－型態（作者）」，將能促進論述有效地針對計畫目的提出表達的可能性。**這一章大部分在描述常用的各種「訊息－型態」，最有效建構觀念形成過程的方法：分析、描述、分類、範例、定義、比較－對比、類比、敘事、過程，以及因果關係。

第十四章「情境：論述設計師如何為論述設置情境？」將設計類比為戲劇表演，協助設計師思考必須設計的兩個層面。第一個層面是由**論述情境**所構成的舞台表演，包括演員、人造物、活動和氛圍 **15**；第二個層面則是劇場本身，還有它的觀眾。最直接的是設計師製作與觀眾直接或隱晦溝通情境的人造物。這些情境都讓我們得以更深入地窺見社會文化實踐與價值的「世界」，不論適合的或令人警戒的，也不論真的或是虛構的。透過對於這些世界的反思，設計師的訊息將能更加清晰。

在這個論述過程中，**不和諧**同時也是關鍵因素。儘管經常被理解成為「模糊」和「怪異的熟悉」，我們的目標是要取得恰到好處的不和諧，好讓作品不會遭受忽視或是變成無效的；然而這需要我們去擾亂觀眾，讓他們進而思考並參與設計師的訊息。雖然這是論述設計無法公式化的基本技巧，我們提供了一些設計師可以去探索的層面，用以達成論述的不和諧。設計師可以變更我們稱之為**清晰度、現實度、熟悉度、真實度、吸引程度**的情境條件。

第十五章「人造物：論述設計師要製作些什麼？」首先解釋的人造物在情境中的角色——它可以是主角，也可以在更明確的場景之中擔

任配角。因為情境和物品如此相關,將它們放在同樣的**清晰、現實、熟悉、真實和吸引程度**層面來談也是合理的。因為設計師已然相當嫻熟於優化或滿足物品的特性,**在論述工作時,他們也會將這些技巧應用在賦予人造物美學、功能、語義以及其他操作上的價值,協助支持並溝通具有成效的不和諧。主要的、描述的**和**解釋的**人造物分類和元素也都在此呈現。

第十六章「觀眾:論述設計師與誰對話?」從呼籲設計由使用者中心轉向觀眾中心展開討論,試圖解決論述設計師缺乏強調傳播過程的問題。更好的觀眾指認不僅可以影響設計過程,更能影響流通和表達作品的方法。本章探討論述的人造物被使用時,或在觀看以外的使用經驗上的優勢及含義,討論**觀眾、修辭的使用者**和**實際使用者**之間的差別。也探討**掌控、參與、頻率**和**時間長度**等層面,協助思考如何讓觀眾和使用者一同參與。

第十七章「脈絡:論述設計師如何傳播?」思索設計師在哪裡會接觸到他/她的觀眾,在實驗室、運動場、展示廳、工作坊、診所、商場和其他地方。談到劇場的比喻,和劇場相關的脈絡,則讓設計師有機會設計,也許有責任去考量傳播的環境;事實上在可能的獨立、學術、企業,或者其他機構的論述場域中,有著無限多的情境和環境特性。有鑑於此,我們針對論述訊息提出了四個基本的脈絡考量:**關注、意義、氣氛**和**管控**。

第十八章「互動:論述設計師如何連結?」探討主要的互動三要素——設計師、人造物和使用者/觀眾。我們建議當訊息以物體為媒介時,設計師可以透過尋求更多而更深入的參與來促進溝通。我們討論機會和挑戰,以及如下的三個面向:(1)使用者/觀眾和人造物(2)使用者/觀眾和設計師,以及(3)設計師和人造物之間的互動。

第十九章「影響力:論述設計師可以達成什麼效果?」首先討論設計師可能藉由作品對社會、機構、設計專業,和設計師本身帶來的影響。儘管此書大部分著重於最普及的領域——社會參與,我們在此特別談論實踐應用、應用研究和基礎研究。思考的改變必須先行於好的行動,因此我們針對主要、次要和第三影響,檢視了四個領域。我們強調要造成任何影響都是困難的,並且特別去討論潛在因素、意外後果、變異脈絡和錯誤指標帶來的挑戰。

第一部分，結論

第二十章「當今論述設計（師）出了什麼問題？」統整和闡述了我們在書中提到的諸多批判，我們稱之為**七個論述之罪：無知、傲慢、不敏銳、散漫、膽怯、自我欺騙**和**負面情緒**。我們認為論述設計確實面對許多挑戰，而邁向進步的道路，某部分也必須透過直接與誠實的自我反省。

第二十一章「論述設計邁向何方？」探究後批判性的問題，因為論述設計首重智識層面的影響。其中一個論述設計主要的後批判理論強調在「人類世」，我們沒有太多光言論而不行動的餘裕；我們相信論述設計不僅需要增進智識面的能力，同時也應該要加強實踐作用。再者，我們觀察新的教育、夥伴、工具、設計師、觀眾，以及新的標準，如何創造機會，延伸論述設計的效力與效能，使之在針對設計較廣的理解範圍中，成長、成熟到有活力且讓人尊重的模式。

第二部分，九個面向範例章節

第二十二章概觀介紹第二部分，解釋九個面向分別在不同章節之中的說明，緊接在後的是案例研究章節。第一部分的背景和基本觀念也簡明扼要地在此呈現／回顧：四個領域、九個面向，四個場域和「屬一種」關係。二十三到三十一章分別針對特定面向闡述：**意向、理解、訊息、情境、人造物、觀眾、脈絡、互動**，以及**影響力**。這些章節從與個別面向相關的特定觀念、層面和語言的簡述開始，接著是針對特定作品的案例分析。

第二部分，案例研究章節

二十三到三十一章的計畫只對應單一面向，三十二至三十四章則提供了三個更全面的案例：Paolo Cardidni（保羅・卡爾迪尼）的全球未來實驗室，以及該實驗室其中一個由印度亞美達巴德國家設計研究院（National Institute of Design in Ahmedabad, India）團隊所主持的學生計畫；Ai Hasegawa（長谷川愛）的〈(Im)possible Baby〉（〔不〕可能的孩子），以及我們為〈Umbrellas for the Civil but Discontent Man〉（為文明但不滿足的人設計的傘）設計的雨傘計畫。每個作品都在九個面向之中分析，透過這些全球傳播的專案，提供更多理論的相關性、互相關聯性、長處和弱項。

不僅是只觀察和嘗試理解現有實踐的描述性作品，我們為了論述設計而將新工具和空間概念化的目標，更需要的是一個有規範的、設計師式的角色。這本書不只分析設計是什麼，而是提出設計可以成為什麼的建議。因此，我們強調書中所呈現的類別、分類、架構、層面、過程等等，都應該只是暫時的，儘管我們多年來投注大量心力在研究論述設計的工作，和眾多實踐者與專家互動，也耗費成千上萬的時數鑽研、理解並撰寫此書，和學生們試驗觀念的可行性並徵求社群的意見回覆。論述設計是相對新的領域（有著歷史根源），仍舊在嘗試和理解，也是一個有著許多方法和途徑的廣闊領域；單一方案無法符合所有需求，我們也不會這麼做。論述設計將設計過程、語言和形式，結合其他處理社會和文化、溝通、批判與大觀念的知識體系；正如我們在書中強調的，這是一項困難的工作。論述設計需要來自許多他者的投入與合作，也需要時間去探索、辯論、犯錯、彌補，不只是理解而已。就像 Carl DiSalvo（卡爾・笛薩爾沃）的《Adversarial Design》（對抗設計）一書主旨那般，我們也認為論述設計領域的發展和民主一樣，應該要是爭勝的：

> Agonism（爭勝主義）是無止境循環的競爭。持續不斷的爭議和對抗，對於民主並非有害，而是有利的；透過有爭議的影響和表達，民主得以具化和表達。從爭勝主義的角度來看，民主是社會的事實、信仰和實踐永無止盡受到檢視和挑戰的境況 **16** 。

我們確實不會嘗試去給任何解答，而是提供對論述設計現階段發展最恰當的提議。本著這種精神，我們像是在地上種下木樁，深知它們會在許多層面上錯失目標，也有移動、增加、刪除和其他的更改；然而，這也使得實踐和其他社群，得以針對某些特別細節和特定的事情做出回應。這裡的考量點不是正確，而是有用；也不只是批判，而是闡明新的機會，好讓專業人士和大眾去評價。領域和人造物的發展過程，是基於不同觀點的多元性和參與。產品設計的論述實踐，可以影響，也可以被其他眾多跨設計領域和非設計領域所影響；可以肯定的是，我們的觀點，也大大受到對論述設計工作有興趣的人的影響，甚至是受到認為論述設計沒那麼具有說服力的人的觀念形塑。

我們也將此書視為一件論述物件，針對設計實踐的延伸形式，以及設計的專業想像論述做出貢獻；因此，光是閱讀是不夠的，我們希望這本書能受到挑戰和辯論，達成更強而有力的結果。本書的目的是要讓讀者在論述實踐的領域和產品設計本身的領域，去反思自己的專業。我們希望讀者能帶著批判眼光閱讀此書，最終去思索書中觀念如何呼應，或如何在自己的設計思考與實作派上用場。

1　本書的兩位作者在取得傳統的機械工程大學學士之後，Bruce（布魯斯）繼續在普拉特藝術學院（Pratt Institute）深造，而 Stephanie（史蒂芬妮）則到羅德島設計學院（Rhode Island School of Design）讀研究所。Bruce 隨後前往芝加哥大學攻讀社會文化人類學博士學位。

2　「即便存在了一世紀，工業設計仍然缺乏屬於自己的論著。在這種情況下出現的互文，增進了自身領域的發展，卻對設計領域智識進步鮮少幫助。其他論述則殖民並且局限了設計論述。」（Klaus Krippendorf〔克勞斯・克里潘多夫〕，《Redesigning Design》〔重新設計設計〕，頁 140）

3　我們受到許多人在設計領域出版的啟發，在書中時常倚賴這些意見並引用其著作，包括 Anthony Dunne（安東尼・鄧恩）與 Fiona Raby（費歐娜・拉比）、Matt Malpass（馬特・馬爾帕斯）、William Gaver（威廉・蓋威爾）和他在倫敦大學金匠設計學院互動研究研究室（Goldsmiths Interaction Research Studio）的同事、Carl DiSalvo（卡爾・迪薩爾沃）、Cameron Tonkinwise（卡麥隆・東今威斯）、James Auger（詹姆士・奧格）、Ramia Mazé（拉米亞・馬茲）和 Johan Redström（約翰・瑞德斯冬）、Andrew Morrison（安德魯・莫里森）與他在奧斯陸建築與設計學院（Oslo School of Architecture and Design）的同事、Jeffrey and Shaowen Bardzell（傑弗瑞和邵雯・巴爾德徹爾）、Luiza Prado（露易札・帕爾多）與 Pedro Oliveira（佩卓・奧立維亞）、Tobie Kerridge（托比・柯利基）、James Pierce（詹姆士・皮爾斯）、Simon Bowen（賽門・保文）等人的著作。

4　「批判設計文學定義了批判設計，並為之提供許多範例，卻沒有告訴我們如何動手執行。」（Shaowen Bardzell 等著，《Critical Design and Critical Theory》〔批判設計與批判理論〕，頁 289）

5　Donald Norman（唐納德・諾曼）2010 年在 Core77.com 發表「Why Design Education Must Change」（為何設計教育需要改變）一文，呼籲新型態設計師出現，好去面對日益複雜的問題、過程和領域，並將設計應用其中。「這群新的設計師，必須熟稔科學與科技、人類和社會，懂得挪用概念和提案驗證的方法，也須融合政治議題和商業方法、操作和行銷的知識。」（Donald Norman，「Why Design Education Must Change」）。儘管他更強調傳統、使用者中心的設計，Norman 的一番話也適用在論述設計領域。

6　例如，2016 年 Patricia Piccinini（派翠夏・比西妮妮）創作的 Graham，是一幅經理修改過後的高度寫實、真人大小的男子矽橡膠膠雕塑（圖 2.1），「唯一經過設計並能從道路意外中逃生的人。」Patricia 說：「我是一名藝術家，也自認是對話的促進者。我的創作都是對話的一部分，人們帶著自己的歷史和觀點來看我的作品，從中帶走一些東西，讓對話延伸。我把這樣子的過程視為文化的構成。」（Patricia Piccinini，「Patricia Piccinini creates the only person designed to survive on our roads」）（Patricia Piccinini，〔創造出唯一經過設計並能從道路意外中逃生的人〕）

7　我們絕不是在宣稱只要有工具和對價值的新理解，誰都可以勝任這份工作。確實，擁有 Photoshop 和 Illustrator 這些繪圖軟體並不代表就可以成為平面設計師。相同的，雖然「設計思考」的普及具有許多優點，卻仍有激發劣質設計的風險，不過，只要有設計專業人士參與思考過程，這個結果是可以避免的。

8　我們的朋友 Frank Tu（法蘭克・杜）是名醫生，也是芝加哥大學的教授，專門研究長期月經不適的健康風險。有一次，Frank 問我們要怎麼樣才可以得到一台 Hiromi Ozaki，也就是 Sputniko! 的〈Menstruation Machine〉（月經機器）（圖 2.2.），他在網路上得知有這部機器。他希望能拿來用用看，好更加理解和同理他的病患。當我們告訴他這並不是一部實際拿來使用的機器時，Frank 感到很失望，也對這個作品的目的感到困惑。

9　我們也創建了論述設計作品資料庫，作為研究的一部分，設計師可以將自己的作品敘述和圖像上傳到資料庫，成為論述設計社群的資源。見網站 http://discursivedesign.com。

10　Alexander Styhre（亞歷山大・史泰爾），《Sociomaterial Practice and the Constitutive Entanglement of Social and Material Resources》（社會物質實踐和社會物質資源的組成糾葛），頁 384。

11　Cameron Tonkinwise，「Just Design: Being Dogmatic about Defining Speculative Critical Design Future Fiction」（只是設計：針對定義推測批判設計未來虛構的教條）。

12　第六章裡，我們也會解釋「論述設計」的名稱——我們沒有忘記為設計加入新詞彙，希望能讓事情變得簡單，其實有點諷刺。

13　「可以將批判設計應用在研究上的社會文化領域很廣；同樣的，批判理論也是存在於眾多主要學術領域的重要傳統，像是文學研究、社會學、女性研究和媒體研究等等。在批判設計專題中，最基本的決定是去指認出我們想要激發討論的層面，這是一段可以透過相關批判理論文學而變得更豐富的過程。」（Shaowen Bardzell 等人，「批判設計與批判理論」〔Critical Design and Critical Theory〕，頁 290）Jeffrey Bardzell（傑弗瑞・巴爾德徹爾）等合著的《Critical Theory and Interaction Design》（批判理論與互動設計）試圖拉近設計者和批判理論的距離。

14　有些設計師，特別是推測設計師，堅稱他們並不是在溝通訊息——他們是「中立的」——而是為反思創造情境和情況。我們仍然認為這是溝通的一種形式，因為他們所設計的人造物和情境，基本上都是在與觀眾溝通特定情況，好藉以反思。透過設計工作的置入或產生，一般而言，比起特定的立場，其訊息可能是「奈米技術更值得反思和辯論」。

15　設計研究者和教授 Paul Rothstein（保羅・羅斯坦恩）製作了一個 a（x4）模型，是 POEMS、AEIOU、POSTA 框架，以及其他使用者研究中較普及架構的簡單版本。詳見 Jono Hey（約諾・賀）的「Recording Ethnographic Observations」（人種學觀察記錄）。

16　Carl DiSalvo，《Adversarial Design》，頁 5。

所以，設計出了什麼問題？

· 對於設計，有幾種確定性的設計方法和信念，抑制了論述設計的發展。

· 功能主義偏好實用而非智識的貢獻。

· 形式主義強調美學而非智識的產出。

· 商業主義忽略了以利益為中心的市場之外的設計工作。

· 個人主義簡化並忽視集體的力量和價值。

· 理性主義僅僅把設計視為解決問題的行動，將設計所蘊藏的人類複雜性，簡化為認知演算。

· 實證主義輕忽驚奇和未知的力量。

· 現實主義無視推測設計的能力。

· 種族中心主義未能為不同群體負責，也無法體現他人的價值。

· 可惜的是，我們對於設計的包容度，仍舊有其界限。

作為基本前提，產品設計的自我想像缺少活力，並且對於現況感到自滿；它沒有熱情地擁抱服務的新可能，選擇避開了實質的社會智識參與。更令人難過的是，設計實踐時常忽視，刻意避開歷史、理論和批判專業上的同行。因此設計的專業成長往往受到阻礙，其地位相較於其他領域也因而較低。

直言不諱的設計師和教育家 Victor Papanek（維克特‧帕帕尼克）曾經將工業設計類比為醫療產業，認為設計關注於空洞的消費主義，好比一個社會中絕大多數的醫生都去當皮膚科醫師、整形外科醫師和美容業者 **1**。儘管能同理他嚴峻的批評，我們卻也認為設計師對於社會有絕對的貢獻，是像「綜合內科」醫生一般的存在，為全球人類製造出有用、可用、也讓人想用的物品。**隨著設計持續發展支持「身體健康」的能力，設計師也應該要一併發展支持「心理健康」的能力。**

我們將設計比喻成是精神醫學——因為對於人類健康只著重於生理部分所造成的明顯限制，而從醫藥領域另外發展出來。這也讓我們得以透過對心理學更多的理解，以及心靈和身體之間的關係，擴展對人類健康更優質的服務。精神醫學一直以來都必須克服來自「正統醫學」針對其正當性的質疑 **2**，以及來自醫學實踐和典範的反對（即使是現在，某種程度上依舊如此）**3**。儘管精神科醫師在診斷和治療心理層面上都面臨了重大挑戰，無庸置疑的是，科學已經證實心理和身體之間的連結。心靈對於人類健康來說密不可分，而且相當關鍵。就像精神醫學之於醫學，論述設計也是產品設計自然演化的重要階段。身為一門顯著的領域，社會上充斥著具有功能性和美學的物品，但如今產品設計有了全新的機會。論述設計並非要挑戰傳統產品設計的優點，而是利用設計工具、語言和方法，在產品設計之外提供智識上的服務。

在專業中（以及其他眾多社會組成之中），周邊發生的活動，只要是實質的，最終同樣能夠創造次領域。演化發生在文化與社會、經濟、環境、科技等領域的實踐和其他變化角力的時候，也發生在這些領域價值的變化認知當中。次領域的演化，涉及了保留原本領域的特定成分，同時也修正並提出新的特性。產品設計在過去有其優秀傳承，而如今在許多方面也仍舊如此，但卻並非是解決所有當代議題和挑戰的最佳方式。我們在本章會討論設計專業成長的幾項重大阻礙，從較廣泛的設計領域層面探討，也針對論述設計的接受和發展討論。這八項挑戰包括（每一項都有大量、複雜而具有爭議的論著）：**功能主義、形式主義、商業主義、個人主義、理性主義、實證主義、現實主**

圖 3.1 〈Wassily Chair〉

義，以及**種族中心主義**。

由包浩斯和烏爾姆造型學院（Hochschule für Gestaltung at Ulm）所奠基的學術根源，**功能主義**的地位開始在現代有了強而有力的躍升。自從 1896 年建築師 Louis Sullivan（路易斯·沙利文）提出「形隨機能」的信條，這個影響力極大的學派和它的學子們，便在全世界各地傳播功能主義的信念；因此在建築環境中，設計過程被認為是協助、體現並具體化人們期望的效用。產品是用來執行製作的理性機器；產品的美來自於物件功能的效率和表現。當然即使在今天，功能也是任何產品的重要成分；只是功能主義的重要性和過度簡化，也是它的局限。

現代主義中的功能主義，在學術界尤其被捧為對人類的純粹服務。實際上，它最終卻是相當天真、簡化、過度意識型態和缺乏事實根據的。**複雜的問題被敷衍了事，像是功能為誰而服務、服務多久、在什麼情況之下服務、以何者為代價、有什麼可能的意外後果，以及服務以什麼為保證等等。**Marcel Breuer（馬塞爾·布勞耶）的〈Wassily Chair〉（瓦西里椅，圖 3.1）美觀大於實用，而功能性的建築結構最終也淪為被破壞球（wrecking balls）摧毀的命運（圖 3.2）。我們的爭論不在於功能「性」；與使用者和內容結合時，我們認為設計的本質複雜，並不是那麼簡單就可以拆裝。功能「主義」卻否認了這種複雜性，獨厚實用功能 **4**。為什麼物品所延伸出的複雜價值中，功能性總是占有主導地位呢 **5**？後現代主義對此提出了其他論點，然而當今的設計，依舊圍限於功能主義的意識型態殘骸中，而我們的心靈和心智，也總是處於營養不良的狀態。當實用性凌駕於任何知識型設計追求的同時，也抑制了論述設計的空間。

另一個相關而相反的阻礙，則是**形式主義**。從藝術理論的角度來看，一個物品的形式——其物質性、顏色、形狀、質地等等——是詮釋該物品的主要根據；脈絡和概念等則是次要依據。設計中的形式主義也是如此，外觀相較於其他考量成為最主要的價值主張；設計成為造型的同義詞——「浮誇一點就對了！」設計師經常感嘆於客戶對於設計價值的形式主義觀念，認為設計師可以為他們提供使用者經驗、製造、品牌化、互動、智慧財產、商業化和供應等的精闢見解。

當不顧問題或其背後脈絡的時候，形式主義便會體現在品牌的視覺語言（visual brand language, VBL），成為主要設計典範，正如 Charles Eames（查爾斯·伊姆斯）的名言所說：「你有多少的設計風格，就說明你有多少還沒解決的設計問題 **6**。」的確，如果設計領

圖 3.2 位於美國密蘇里州聖路易斯市，於 1972 年爆破拆除的「普魯伊特－伊戈公寓」（Pruitt-Igoe building）。後現代建築歷史學者 Charles Jencks（查爾斯‧貞克斯）在《The Language of Post-Modern Architecture》（後現代建築的語言）中，稱之為「現代建築之死」。

域希望往觀念為主的方向發展，那麼設計師即為造型師的觀念即便沒有問題，也相當受限。特別是近期，產品設計在模糊前端（fuzzy front end）的過程清單裡，提供了形式之外的貢獻。**儘管產品設計有「設計思考」的宣言，讓人失望的是，「為思考而設計」的觀念，仍然不是設計領域的宗旨。**將產品設計的先進領域技術應用在更有智識的成果上，只是一小步而已；我們想再次強調的是，形式不是問題，主導設計的形式「主義」風氣才是真正的問題所在。形式成為語義的工具時，是相當具有力量的，同時也需要靈巧的雙手和敏捷的心智去操控，讓論述設計師的觀念、考量和批判，透過產品形式的抽象性更有效地溝通。品牌視覺語言的樣板，卻沒有辦法達成這個目的。

第三個阻礙是**商業主義**，儘管設計的本身和市場緊密相連，再一次地，我們認為問題源自於 20 世紀早期開始生根的為大量生產而設計。身為工業的僕人，設計師受雇於產業，去區分競爭的產品，多數透過關注於美學來驅動銷售——商業化的形式主義。確實有新的嘗試投入於其他技術領域中，但產業的美學在當時和現在都是最獨特的價值主張。非營利設計、設計行動主義和社會責任方面近期都有成長，然而這些聲音在嘈雜的商業設計師社群之中，基本上都被湮滅了。站在資本主義巨大的陰影下，逐漸成長的顯學是擁護人道主義的

計畫只要撐得夠久，將能找到方法駕馭市場。設計實驗如麻省理工學院媒體實驗室執行的科技探索，往往也至少會關注市場，並盡可能地在商業上激發最大的公眾興奮感（好的壞的都有）。在這樣的典範下，產品設計最終的價值衡量就是獲利，而不保證能為投資獲得充分回饋的新產品，將很快地被拋棄。

市場的本質並不壞，也確實提供了許多不可置信的好處──就算是論述設計，也可能從商業化得到好處，獲得更廣大的觀眾；這裡的限制在於，如果設計無法符合商業框架，就不會被考量。設計的價值必須要在非商業與準商業的脈絡之中得到認可，不這麼做反而會不必要地局限了它的潛在服務。

第四個阻礙則是**個人主義**，同時也和使用者中心的設計方法有關，設計師為個別的使用者（或者一系列的使用者人物誌）而設計。最常見的是，個體使用者被想像或研究，著重於個人對於產品和原型的觀點與互動。當考量的對象是單一個體或參與者，並且當社會脈絡與社會互動不受到強調或遭到全然抹滅的時候，在環境中對於人們複雜度的理解便被大幅簡化。社會因素作為研究偏見的一部分，往往也會干擾有效性、可信度和概括性等科學原則。類似的「個人－社會」衝突，也出現在心理學、社會學和人類學的領域差異中，因而導致像社會心理學和心理人類學這樣共存共榮的領域誕生。整體而言，設計和設計研究尚未正式而恰當地釐清這樣的複雜度 **7**。社會問題複雜而且邊界模糊──與其說是一個使用者參與其中，不如說是更多使用者不同的反應和互動，其中的機會固然影響深遠。倘若設計師希望能擴大其影響力，他們需要將更多的關注力放在社會情境和脈絡上；他們的觀點必須要從個體的世界，轉而認知集體挑戰的豐富性和潛力。**產品設計和使用者中心的密切關係，也應該要和以社會為中心的理解與服務方法一起進步。**

第五個阻礙是**理性主義**──將設計理解為僅僅以邏輯為基礎、問題解決的活動。在這種脈絡下，設計從設計師收到問題陳述時才開始，又或者是設計師自己設計好了──沒有問題，不需要設計。問題陳述往往也是相當簡化的，實際上問題卻比我們理解或承認的要複雜或棘手 **8** 得多。正如功能主義的考量：為誰而設的問題、我們怎麼得知這個問題、在什麼背景下產生的問題，還有問題在和其他什麼問題競爭？確實，比起「問題空間」，設計工作應該要有可以在「機會空間」工作的選項，在這裡設計是積極主動的，而非回應的角色，設計師也能以最開放並投射主觀的態度拋出「倘若……？」的問題。

一直以來，我們都根深柢固地認為設計是商業導向的，但如今針對這點有了非常良性的不同看法。

Paola Antonelli，與作者對談，2012 年 6 月 12 日

理性主義通常出現在目光短淺、使用者中心的設計裡，認知盲目地被認為比情緒還要優越。設計師的使用者，就像古典經濟學者的消費者，通常是冷漠而算計、實用至上的個人。承認這種高度理性的缺失，促成了相對較新的情感設計領域的誕生，這個領域的使用者經驗更全面地受到了理解。在論述設計中，理「性」是使用者經驗的重要成分，在觀眾對於設計師訊息的解讀，以及設計師使用產品形式有效溝通的複雜過程中，也相當重要。理性「主義」卻排除了其他的可能性，譬如幻想和想像力所扮演的角色。

第六個阻礙則是**實證主義**。這裡指的是「好奇」在過程中越來越不受到重視——在設計過程和設計結果中都是如此，同時也沉溺在對於科學「事實」的妄想之愛裡 **9**。我們應該了解，透過研究社會和環境脈絡使用者而產生的「真實」，是有問題的。最明目張膽的罪魁禍首，是要達成有效推論（可概括的結果）時所需要的代表性樣本數量，但企業設計在為全國市場設計時，鮮少能達成這個目標，更別提國際市場了。在評價使用者研究成果的顯性或隱性陳述價值的時候，這也是我們首先應該要問的問題；再者，控制變因的棘手窘境仍然存在。可以想見，使用者研究希望得知使用者在真實世界中的行為，而非人為實驗環境中的行為。不幸的是，在嘗試去解釋存在於即便是最簡單情境中的多元變因時，研究也必須要控制——往往是無效的——最終讓情況變得真實或自然的特性。

舉例而言，為了研究辦公室上班族的行為，研究者創造出了一個模擬辦公室／辦公隔間，好用來觀察他們。所有的光線、噪音、氣味、干擾、衝突和其他許多環境因素，都必須確保控制完善。這讓我們清楚了解什麼最終是錯的、「不自然的」設定；他們在虛設的情境中，達成了更高的真實度。另一個基本選項——在地點不同、上班族們各自的辦公室／辦公隔間中觀察其行為——得到的結果卻沒那麼可靠，因為不同的環境變因，很難去精確地比較上班族之間的行為差異。這導致我們對於真正的、「實際的」情況只有更薄弱、假設的理解。比樣本大小和變因控制更有問題的，是「霍桑效應」（Hawthorne effect）**10**，亦即當上班族得知自己被觀察時，不論是否在自己的辦公室／辦公隔間裡工作，都會表現得和平常不太一樣。**在已確保「深入瞭解」的環境下，針對社會脈絡背景中的使用者進行實證主義的強烈探求，通常是種傻瓜的消遣活動。**

針對使用者的研究，確實可以產出相當實際的洞察，然而其有效性、可靠度和概化，都必須受到檢視。諸如此類的結論，大部分都應該要被視為可行而有根據的猜測，或者是富啟發性的見解，以及設計師天

馬行空想像的替代跳板——這些都還是很有幫助的。然而多數時候，設計研究都刻意或無知地被出於好意、但過於天真的設計研究者和他們的客戶奉為圭臬。

和實證主義相關的是**現實主義**，兩者都和設計作為推測相牴觸 **11**。生產能觸發另類現實或未來情景的物品，是論述設計在影響人們思考什麼、如何思考的過程中所能扮演的重要角色。這些產品不必一定要是「真實」的，或是可以省思現有文化價值和環境狀態，反而是反映不同的情境，有效激發觀眾反思；至於設幻設計的原型和探針，則成為想像可能的新情況或未來的關鍵角色。論述設計的原型最終的力量和目標是智識性而非實踐的——相同的評價標準並非永遠適用。虛構的產品（通常也被認為無法被市場接受）沒那麼重要，以此也證明了許多對我們所提出的「主義」具有的偏見。這往往都是來自消費方面的考量，但對於實證主義和「真實」物品與成果的需求，同樣也會限制了設計師在設計過程之中的推測、自由以及創意。

隨著設計研究越來越受歡迎，為了降低失敗風險，其重心從個體表達主義式的設計方法離開，往科學設計的方向擺盪而去以減輕失敗的風險。這不盡然是壞事，支持者的想法也情有可原，然而在設計領域、特定型態的專案，以及以研究為基礎的產品研發過程當中，仍然應該要為推測的模式保有空間，不論這是否是一個程序化和系統化的過程。再者，實證主義研究的優點，事實上也能為論述設計提供幫助，但最終的目標若是一個不真實的原型，那麼研究可能會被視為虛擲的努力，而不是研發、改善和定位物件的關鍵。

我們所要強調的最後一項阻礙，是**種族中心主義**，它和例外主義（exceptionalism）有密切關聯，也或許和帝國主義有關。美國史上第一位社會學教授 William Sumner（威廉・薩姆納）將種族中心主義定義為：「一種將自己身處的群體視為所有事物中心的觀點，其他的人事物，都以該群體為標準來衡量、評斷。**12**」他對於種族中心主義作為帝國主義根源的研究，最終影響了其他研究者的美國例外論（American Exceptionalism）觀點，以及美國對於自己國家的獨特感和全球優越感。然而例外主義的宣言也被眾多國家利用，所有的文化基本上也都受到種族中心主義的影響；同樣的，設計也責無旁貸。設計作為先進資本主義社會的多國企業其中一部分或與之為伍，以擴張市場的名義，隱藏在物質文化的輸出當中。來自民族誌研究的文化差異意識，通常會在販售標準規格的物品時成為一項考量；這是一項必須克服的障礙，或是要去利用的情況，而不是令人尊崇的性質。為全世界最富有地區服務的企業，往往也會忽視非資本主義、非

商品驅策的「未開發」文化。全球大部分無法負擔這些商品（也不覺得商品有價值）的居民，都被認為是無關緊要的，或更糟糕的被商品化，當成原物料、廉價勞工的來源和簡易廢棄物棄置的地區。即便是在設計領域內先進資本主義文化裡，那些太過窮困而無法消費的人，也同樣遭受著被輕視的命運。

這些觀念都很有挑戰性——也絕非新的觀念，是設計領域必須要去承認並更好地說明的。近幾十年裡，對於無法取得服務的人群，設計領域出現了更具有包容度也更負責任的服務形式；這樣的進步，幫助論述設計師敞開大門，為那些抗拒現狀的人提供另類角色的可能性。某些設計師對於種族中心主義／帝國主義／例外主義的挑戰特別敏銳，設計動力也源自於此，但許多設計師開始進入論述設計的領域，是因為透過商業中心的教育課程，而受到了某些資本主義價值的觀念灌輸。企業透過使用者研究或行銷手段來利用論述設計，最終可能增強種族中心主義，導致論述設計無法從白人、富人、西方人和由男性主導的觀點中解脫 **13**。

要了解企業種族中心主義可能比較簡單一點，因為它的核心宗旨，是要讓股東價值最大化；而要回望論述設計相似的弱點卻更困難，因為論述設計經常宣稱自己是社會文化中針對錯誤的批判之聲。我們接下來會針對論述設計的「反身轉向」（reflexive turn）討論近期共識，這個觀點來自於人類學對於歐洲殖民主義究責更深一層的自我反思。從 1970 年代晚期開始，人類學的反身轉向便開始檢視其準確解釋自身偏見的能力，同時開始審視人類學對於研究主體認知和實際幸福感的含義。

藉由凸顯這八項阻礙，我們希望能強調功能性、形式、商業、理性、個別使用者考量、科學證明、實際產品和文化自信等方面，都對設計師的設計和價值無比重要且基本。我們較多的反感，是有感於該領域缺乏彈性，以及往往變得排他而最終自以為是的觀點。當這些面向在設計和定義的過程中被視為全面而絕對的要求時，設計潛能也會受到箝制；當設計持續演進且超越傳統界線時，這些「主義」就會越來越有問題，甚至變成了可笑的教條。我們的設計觀念認同眾多競爭要素——功能、美觀、可負擔、可生產、永續、可用性、耐久度等等；而這些因素必須被滿足和調解，也仰賴許多目標、背景和構成要素的組成。

本書的主旨之一，是要推崇並呈現多元的描述和方向。在設計工具箱裡有著許多傳統使用的工具，會與其他工具（獨特地）合併使用，或

身為設計師，我們的任務不是要減損文化，而是要改善文化。不管做什麼，都不應該說出：「別再吃白吐司了，因為那對身體不健康，吃雜糧麵包就好。」因為這樣世界就會只剩下雜糧麵包，變成一個缺乏記憶和多樣化的世界。

Daniel Weil（丹尼爾·威爾），作者訪談，2017 年 12 月 22 日

在特定情況下為了特定效果而被誤用。儘管我們試圖包容所有可能性，卻也必須承認界線的存在價值，否則在某個時刻，工具箱會變得亂七八糟，最後變成無法使用的工具庫。

這種追求包容卻又不時須排他的思維，不僅是設計專業上的考量，同時也是人類基本而無可避免的挑戰。在個人和團體基礎上調解包容與排他，很早以前在哲學、心理學和社會學領域都已經被說明；這種觀點對於設計而言卻特別困難，因為不只是物質文化，就連設計本身也是無所不在且永不停歇的。少了某些基本有組織的原則，要理解這些複雜的狀態就變得很有挑戰；設計至少需要一些運作上的分類，來容納現有和未來的實踐模式。對於目前未經理論化的設計領域來說，這是一項困難度不斷增加的挑戰。

讓我們快速列舉當今產品設計趨勢與學術文獻所指出的不同型態或方法：使用者中心設計、任務導向設計、為需求而設計、為其他的90% 而設計（Design For The Other 90%）、社會責任設計、社會反思設計、通用設計、包容性設計、生態設計、永續設計、綠色設計、環境設計、反思設計、反身設計、為福祉設計、情感設計、情緒耐久設計（emotionally durable design）、概念性設計、觀念設計、脈絡設計、慢設計、變革設計、整合設計與一體化設計。

設計師本身該如何理解這些設計，又要怎麼和合作者、其他的專業人士與社會大眾順利溝通這些觀念？

1　見 Nigel Whiteley（尼傑爾‧慧特里）的《Design for Society》（為社會而設計），頁 99。

2　「『認』真的人不應認真看待精神醫學──除非把它視為對理性、責任和自由的威脅。」（Thomas Szasz〔湯瑪士‧薩斯〕，《Psychiatry: The Science of Lies》〔精神醫學：謊言的科學〕，頁 117）

3　舉例而言，Stuart A. Kirk（史都華‧克爾克）的《Mad Science: Psychiatric Coercion, Diagnosis, and Drugs》（瘋狂科學：精神醫學的脅迫、診斷與藥物）。

4　Donald Norman（唐納德‧諾曼）1988 年出版的、深具影響力的著作《The Psychology of Everyday Things》（設計＆日常生活），現在有個更知名的書名：《The Design of Everyday Things》（設計的心理學：人性化的產品設計如何改變世界），輔助了使用者中心設計觀念的建立。幾年後，他卻在另一本也很有影響力的書中，承認自己（可能目光短淺）的功能主義觀點；那本書是《Emotional Design》（情感設計，2005）。

5　設計師 Tucker Viemeister（塔克‧維麥斯特）挑戰這個功能偏見觀點的定義或理解，引介「美觀實用性」（beautility）一詞，說明正面美學對於人類經驗是有用的。「美觀是有功能的……，實用是美觀的，而美觀即實用。」（Viemeister，「Designing for Beautility」〔為美觀實用性設計〕）

6　見 Eames Demetrios（伊姆斯‧迪米提奧斯）的「The Design Genius of Charles and Ray Eames」（設計天才──查爾斯與雷‧伊姆斯）一文。

7　Liz Sanders（麗茲‧珊德斯）率先挑戰：針對「使用者說自己做了什麼，以及他們實際上做了什麼」的研究。造成這種差異的原因有很多，社會影響確實是其中之一。

8　見 Horst W. J. Rittel（霍斯特‧利特爾）與 Melvin M. Webber（梅爾文‧韋伯）合著「Dilemmas in a General Theory of Planning」（一般規畫理論的困境）。

9　Ben Goldacre（班‧高爾可）的《Bad Science》（小心壞科學：醫學廣告沒有告訴你的事，2010）一書，闡釋媒體對於科學資訊使用的嚴重問題，以及普羅大眾對於這些資訊的消費。書本內容大多涉及統計學的誤用，對於啟蒙的、理性的心智很有說服力。

10　1920 年代有一份針對較好的辦公室光線是否能增進上班族產能的研究，而對此研究有趣的重新檢視，發現「現有的對於應該要有用的數據描述，被證明是完全虛構的」；然而跡象顯示，原始資料中有霍桑效應更微妙的表現。（參閱 Steven D. Levitt〔史蒂分‧雷維特〕和 John A. Lis〔約翰‧李斯特〕合著 「Was There Really a Hawthorne Effect at the Hawthorne Plant ？」〔霍桑工廠裡真的有霍桑效應嗎？〕，頁 224）

11　「真」實並非由事實所定義。事實不是從經驗得來，而是非常局限的，同時我也認為事實的考量很兩極、也很政治化。（Bruno Latou〔布魯諾‧拉圖爾〕，「Why Has Critique Run Out of Steam ？」〔批判為何精疲力竭？〕，頁 232）

12　William G. Sumner，《Folkways》（民俗論），頁 13。

13　見 http://www.decolonisingdesign.com/。

什麼是四個領域架構？

· 設計有些混亂，且受益於廣大的組織架構中。商業設計儘管
 已經成為了趨勢，其主流典範依舊抗拒融合其他模式的設
 計；我們因而提出了「四個領域架構」假設，強調協助決策
 和溝通的主要架構。

· 以利益為中心的商業設計架構；

· 為弱勢服務的負責任設計架構；

· 以探索為中心的實驗設計架構；

· 以觀眾反思為中心的論述設計架構；

· 比起著重於探討設計什麼與如何設計，四個領域架構更強
 調的是「為何而設計」。

分類是讓隨處可見的混亂變因得到秩序的方法。**組織架構基本上無法改變事實，但對於相同現況的不同安排，卻可能有效幫助人們與潛在的混亂互動**；有鑑於此，我們希望能理解不斷擴張、並且鮮少被理論化的產品設計實踐 **1**。我們最開始的嘗試，來自於身為資淺的設計教授對於學生的必要責任，協助學生了解廣闊的設計領域，讓他們能在其中找到屬於自己的定位。我們自己在接受設計教育的時候，並沒有受過這樣子的指導，因此我們期盼能夠打破常規，幫助自己釐清思緒。設計文獻常令我們感到困惑，因為很少有文章試圖解釋產品／工業設計標準之下完成的設計工作。我們可能會被過於廣大的設計活動範圍所震懾，因而設計專業似乎多數都根據產品分類來組織領域。也因此，設計師的身分也跟物品的預定功能和潛在邏輯綁在一起，例如車輛設計、家具設計、包裝設計和鞋類設計。

現狀、現代主義和以市場為基礎的設計觀念的裂隙，似乎在 1960 年代晚期到 70 年代初期成形，舉例而言：義大利的激進設計 **2**；英國的「布里斯托實驗」（Bristol Experiment） **3**；1973 年，芝加哥藝術學院取消了以商業為中心的工業設計課程；Victor Papanek（維克多·巴巴納克）於 1971 年出版的《Design for the Real World》（為真實世界設計：人類生態與社會變遷），以及他對設計領域不斷地嚴厲譴責。的確，到了 1990 年代，設計徹底浸潤在後現代主義之中以後，不同的設計架構不斷建立，但卻鮮少關注這些新興設計領域與整體的關係；它們通常主要是針對現代主義和消費主義的反動。直到 21 世紀初，甚至於是現在，大部分的設計學院還是依附產品分類為中心的方法 **4**；而一些主題式的設計議題，也在課程中求生存：「我們怎麼融入和永續相關的課程？」「要怎麼指導對社會創新與服務設計感興趣的學生？」「要怎麼把系統思維更直接地融入到我們已有的工作室裡？」

設計教育部門試圖解釋科技、方法論、意識型態的擴張時，也在傳統和官僚之間擺盪；而主流商業操作似乎也不願去承認，甚至是解釋該領域的成長和精進。設計教育擁抱科技改變——也因為這樣可以確保產品供應流程不斷地加快，但在意識型態上的變化卻不大。它捍衛舊的界線，也維持舊圍欄的矗立，不論其老舊腐朽，時而傾頹。它將衰老顫抖的拳頭高舉空中，激動地抱怨：「這不是設計，這是藝術！設計是要來解決問題的！」「這樣誰會願意出錢購買？怎麼會有辦法賺錢呢？」「我不知道誰要為這些社會議題負責任和擔心——可能是慈善機構或政客，但肯定不會是我們！」

主流商業設計的現況良好，我們也能理解該領域對於改變沒有太大

的興趣，也許是因為在過去的數十年裡，非商業或反商業的實踐形式，已然侵蝕了主流商業設計獲取的文化與專業資本。主流商業設計在會議桌上力求一個位置，希望不只被視為是造型上的專業，就說服眾人而言，它也可以有上游功能的表現，像是策略和研究——並且可以因此而獲得更好的酬勞。但正如上述所說，一個強健、成熟而且有自信的專業，對於社會和文化的改變是敏銳的，也懂得自我反思。

在為人尊敬的商業典範裡工作的設計師，可能沒有理由也沒有興趣去追求專業設計領域的擴張，然而如今想要忽視設計活動的成長卻是越來越困難，況且其他的設計師也都參與其中；因此，為了提供有用的分類，我們提出了四個領域架構。應該要去理解的是，所有分類或系統分類，都是對於複雜情境的簡化。我們的分類並沒有要去否定事實；而是提供有意義並且有建設性的思考方法。**比起只是宣稱論述設計的存在，期盼該領域之於設計的正當性卻不去闡釋清楚，我們將論述設計的實踐放在可以簡單理解、有效運用，對基礎設計思考與實作也有用處的構想裡，就是為了可以更好地建構論述設計。**我們設想專業設計的範圍，囊括了四個通用方法：**商業的、責任的、實驗的、論述的**；這四個方法是主要架構，而非設計實踐的封閉舞台。架構本身應該被視為是實踐的工具，用來協助設計決策和溝通，而不是龐大的分類學計畫。

為了營利

商業設計最為普遍——以至於它總被認為是產品設計的同義詞。美國可說是這種觀點的始祖，看看設計領域的開創人物就知道了—— Raymond Loewy（雷蒙‧羅伊）、Norman Bel Geddes（諾曼‧貝爾‧格迪斯）、Henry Dreyfuss（亨利‧德雷福斯）與 Walter Dorwin Teague（華特‧多爾文‧提格）。這些人的設計都以市場為導向，也為市場驅動。成功絕大多數以經濟來定義——要有充足的投資報酬。設計師的主要意向，是為了足夠的獲益而創造出有用、可用和讓人想擁有的產品，不論是自己獨立的設計，還是大型商業策略的一部分（例如，某項產品可能被零售商用極低的價格來引起消費者注意，希望帶動消費者來購買其他商品的「廉價招攬品」）。

無可避免的，我們必須要來談談世界上獲利最多的企業之一，同時也是重度設計導向的蘋果公司。從 iMac、iPod 到 iPhone，再從 iPad 到蘋果手錶，蘋果創造了功能、科技，和情感上都引人注目、全世界數億人口每天使用的電子產品。蘋果因此而獲利豐收，2017 年市值

超過八千億美金，儲備現金則超過了兩千五百億美金。這點蘋果真的很在行——創造能獲利的消費者產品。許多人認為蘋果不只是一家電子產品製造商，準確地來說，是重要的文化機構；然而，蘋果卻首當其衝地被控訴將股東的價值最大化——否則公司將無法存在。回溯過往，公司的董事會甚至還曾解聘蘋果共同創辦者 Steve Jobs（史蒂夫‧賈伯斯），因為他 1984 年的子計畫 Mac 電腦賣得不好，為公司增添財務上的壓力。商業設計的底線，就是財務的底線。

可以很簡單地把商業設計想像成，虔敬地以使用者為中心，並有著強烈功能偏見，而美學和智識的特性當然也是其中一環。產品在實用度上略減，著重於發展其他引人注目的特點，也同樣可以創造獲利。世界知名設計師 Philippe Starck（菲利普‧史塔克）代表性的〈Juicy Salif〉（外星人榨汁機，圖 4.1），成為 Donald Norman（唐納德‧諾曼）《Emotional Design》（情感設計）一書的著名封面，該書主要探討實用性以外的設計。〈Juicy Salif〉製造商 Alessi 總裁 Alberto Alessi（阿爾貝托‧阿雷西）表示，該榨汁機是公司一系列獲利的「功能牴觸外型 **5** 」設計系列的先驅產品。Alessi 用符號學的語彙來形容榨汁機的成功，該設計「炸開了裝飾的面紗」（"explodes" the "decorative veil"）——它讓產品形式和功能之間，有了詮釋和意義的空間。自從〈Juicy Salif〉於 1990 年問世以來，就一直是 Alessi「最暢銷的商品之一」 **6** 。

Starck 在義大利餐廳繪圖時想到了〈Juicy Salif〉的點子；它體現了大膽的風格（「反向地形學的數學練習」 **7** ），在市場上獲得成功，成為 20 世紀晚期設計的標誌 **8** 。美學固然對商業設計很重要，其他智識方面的點子或概念也是如此。歷史上，現代主義產品將效率、民主和工業等意識型態，與極簡主義的機器美學相結合；這樣的方法持續獲利，儘管部分產品並沒有達成可用、舒適和正面情緒經驗的效果。另一方面，不那麼教條化的是，我們可以在成功的產品之中找到智識性的概念，像是 Jurgen Bey（傑爾根‧貝伊）為家具和室內擺設品牌 Moooi 所設計的〈Light Shade Shade〉（鏡面立燈，圖 4.2）。

Bey 的立燈有著半透明的鏡面塑膠罩，裡頭是傳統水晶吊燈；燈關著的時候，吊燈從外面幾乎是看不到的，但開燈的時候，吊燈就變得相當明顯。Bey 最早是為了 1998 年的一場展覽而設計了〈Light Shade Lamp〉（吊燈罩）這盞立燈，主題圍繞著掩飾和表面的概念打轉；後來他將立燈的註冊商標給了 Moooi 公司，以〈Light Shade Shade〉之名打入市場，從 2004 年開始便銷售長虹，甚至掀起了一波來自亞洲製造商的模仿潮，以及許多由此衍生出來的設計。姑且不

圖 4.1 〈Juicy Salif〉（商業設計）

圖 4.2 Jurgen Bey 於 1999 年設計的〈Light Shade Shade〉，由半透明鏡面燈罩、金屬結構和舊的燈所組成（商業設計）。

論立燈的概念，這個產品仍然是為了高消費的大眾市場而設計，主要目標是產生利潤。

商業設計的主要動力是獲利。

圖 4.3 〈Hippo Water Roller〉（負責任設計）

為弱勢服務

負責任設計（responsible design）架構囊括了我們一般所認知的社會責任設計，由更人道的服務觀念所驅使。設計師為了那些被市場以及／或者其他社會文化結構忽視的人們而服務，提供他們有用、可用和想要用的產品。為了要挑戰把股東價值最大化的觀念，負責任設計師認為這樣的設計專案是「愛的勞動」，動力並非來自於對酬勞的期待或情感。儘管同理心是所有使用者中心設計的核心，在負責任設計的範疇中，同理心又達到了另一個層次。不論是針對開發中或已開發國家的使用者，負責任設計的工作總是環繞著倫理、惻隱之心、利他和慈善等議題。儘管負責任設計可以也往往都和市場有關係——產品在市面上買得到，但它的主要目的不是利益最大化。在商業設計裡，僅只是打平業績還不夠，而在負責任設計的領域中，這樣已經很成功了。我們同意給予他人的服務，是用來區隔專業設計活動和其他形式的創意實踐（我為自己而設計，因為我高興），而負責任設計是服務那些「需要」、卻被忽略與忽視，或者弱勢的人們。

圖 4.4 〈Single Hand Cook〉（負責任設計）

另一項著名的負責任設計例子是〈Hippo Water Roller〉（河馬水輥）專案（圖 4.3），為收集水和運輸水做更好的設計、製造和分配——這是一個為了滾動而設計，有著手把的堅固水桶。該專案將重心放在非洲和其他沒有穩定供水的發展中國家，為這些地區的婦女和孩童，大幅減少收集水資源所需的時間和精力。這是一項可以簡單使用、便宜、耐久且不需要維修費用的技術，可以有效解決使用者的需求。這項專案和非營利、政府與企業贊助合作，最終減少由運送重物造成的負擔，改善衛生並讓使用者和家屬有多的時間從事教育、社會和經濟相關活動。〈Hippo Water Roller〉從滿足最基本的人類需求和權利開始，最終希望能讓世界成為一個更好的地方。

除了為發展中社群而設計的產品外，包容性設計或通用設計往往也是為了已開發國家中的弱勢族群而服務。舉一個例子，Gabriele Meldaikyte（嘉貝爾・梅爾達凱）的〈Single Hand Cook〉（單手廚具，圖 4.4），專為身障人士所設計的專用廚具——不論身體上的障礙是永久或暫時性的，這組廚具透過不同的固定用零件與橡膠零

件，讓使用者得以單手準備食物——切菜、刨起士、剝蛋殼、切麵包等。讓雙手靈活度受限的使用者自己準備食物，可以加強他們的自尊心，也讓食物準備的過程變得更快更輕鬆。因為有限的銷售量和高價的產品成本，大眾製造商忽視了這些使用者——這是吸引投資主要的阻礙。負責任設計專案可以透過市場打入公共領域，而像〈Hippo Water Roller〉和〈Single Hand Cook〉這樣的專案，同時也是給予人希望的設計提案。

負責任設計的主要動力是幫助需要的人。

探索

實驗設計的架構主要是去探索、實驗和發現，整個過程比成果要來得更重要。在最純粹的實驗設計形式裡，設計的動力並非來自於過度特定的最終目標應用，而是由好奇心或問題驅使。它的價值通常在於透過過程學習，而非最後人造物本身所帶來的好處——這個成品往往也只是設計過程或其潛力的代表和證明而已。一般而言，它只會是對於科技、製造技術、物質、概念、語境或美學議題的詰問。實驗設計可以被視為是設計研究的形式，用以測試假設，或者學習某項事物；這可以是更科學、深思熟慮而冷靜的提問。在市面上販售的物品也可能來自於一項實驗專案，特別是精煉之後的專案，針對某個市場而設計。然而實驗設計的主要用意在於探索可能性，而不用去考量太多商業可行性。對於實驗設計有幫助的衡量方法，是去看該計畫是否因為從中獲得的經驗或知識而讓人感到成功——即便專案對於商業面，或者短期與長期服務他人並沒有貢獻。

實驗設計的一個例子是 Teresa van Dongen（泰瑞莎・凡・東肯）的〈Ambio〉（生物燈，圖 4.5）。透過實驗探索——「尋找新形式的光」——她運用通常可見於章魚表皮的生物發光細菌來發光，這種現象也存在於拍打的海浪之中。Van Dongen 設計的平衡管狀生物燈，使用時輕輕一搖，刺激漂浮其中的發光生物體，與氧氣混和後開始發光。這盞美麗的生物燈，作用時的視覺效果相當有趣（類似油水混合的波浪運動裝置），但它在使用時也有著相當程度的難題，因為生物燈只能作用大約二十分鐘，就必須重新啟動；另外，裡面的微生物只能在特殊的海水介質中存活兩天就會死亡。Van Dongen 也承認，「生物燈永遠只能是個氣氛營造的燈……『使用生物發光細菌』讓我們有了不同的思考方法。這不是一盞用來閱讀或做其他事情的燈，但如果再繼續發展得更遠一點，它就可能有別的用途了 **9** 。」比起當

<div style="float:left; width:25%;">

當然會很容易遭逢失敗，所以我們就一直不斷地嘗試再嘗試。我做過很多事，但團隊裡面沒有人相信我說的話，我說：「我們可以完成這件事情。」技術人員卻說：「不可能，忘了它吧，Ingo，我們沒有辦法完成的。」不久之後，他又說：「噢，Ingo，很有機會，我們很有機會完成它。」好吧，那我們就來試試看，試試這個，再試試那個。

Ingo Maurer（英葛・摩爾）與作者對談實驗設計，2011 年 5 月 24 日

</div>

圖 4.5 〈Ambio〉（實驗設計）

圖 4.6 〈Thermobooth〉（實驗設計）

圖 4.7 〈Eutropia〉（論述設計）

作實際或商業用途的物品，若將生物燈看作是視覺或智識層面上有趣的探索時，它確實是一項成功的實驗設計。

Talia Radford（塔莉亞‧拉德弗德）與 Jonas Bohatsch（約拿斯‧波哈奇）的〈Thermobooth〉（熱感應照相亭，圖 4.6），則是應用先進的有機發光二極體（OLEDs）和姿勢感應技術。這個機器能讓兩個人站在一系列的鏡面 OLEDs 前自拍。兩位使用者必須接吻來啟動自拍程序，該機器識別這個動作以後，便會發出啟動快門的信號；熱感印表機接著會印出一張相片，記錄兩人的親密舉動。這件作品在充斥著「自拍」和人頭貼機的文化裡，試圖融合「人類─物品」互動形式的先進技術和實驗。作為「沉迷於技術」的工作室，兩位設計師企圖挑戰傳統以人類為基礎的互動模式──像是按下機器按鈕──並且不論該作品的商業潛力如何，都致力於探索這種機器的新形式。

實驗設計的主要動力來自於探索。

為了反思

如上所述，**論述**設計架構，指的是以溝通為主要目的的實用人造物。論述設計是論述的一種形式，人造物蓄意嵌入、定位或者產生論述。論述設計則鼓勵反思，目的也往往是要激發隨之而來的辯論和回應。**這些都是思考工具，為了提升意識，以及增進對於大量可辯論的心理、社會和意識型態議題的理解。**論述設計的產品在市面上較少見（儘管是可能存在的），但在展覽、印刷物、網路、電影和某些研究活動中較常見。重要的是，這些是傳遞觀念的實用物品──在世界上運作（或在想像中運作），而它們論述的聲音很重要，也是它們最終存在的理由。

論述設計的種類，像是設幻設計和推測設計，往往都會運用設計物品來描繪替代未來或當下的敘事。這些人造物可以是一個敘述情境的絕對中心，或擔任一則複雜故事裡的輔助角色；舉例而言，Ivica Mitrovic´（伊芙卡‧米托維希）和 Oleg Šuran（歐雷格‧蘇然）的〈Eutropia〉（歐托邦，圖 4.7），是一個影像敘事計畫，敘述未來「地中海城邦國家，有絕對安穩的物質居住環境與社會福祉 **10**。」這是一個諷刺的烏托邦社會，「國家中沒有人失業，也沒有關於休閒的工作 **11**。」歐托邦的實現，仰賴其政府將市民個人資料賣給國際企業財團。這段影片呈現歐托邦其中一位市民一天的生活，著重個人資料如何透過「私有公寓、公眾機構、休閒和娛樂設施『以及』公共都

市區域 **12**」，被無所不在的國家數位基礎建設生產並蒐集。影片中的一個場景，一名男子坐在攝影機監控的咖啡廳裡，由服務生拿給他一組使用前和使用後的棉花棒、皮膚貼布和一個菸灰缸。透過嵌入科技與手動過程（服務生在結束時用棉花棒沾黏男子的嘴巴內膜），各種個資得到蒐集，像是男子所穿的衣服品牌、行為模式、產品使用習慣（菸、咖啡、手機等），以及血壓、膚電值、酵素和內分泌水平等等。這件作品整體而言，是為了要增進人們對於近未來的可能性、以資料為主的經濟，還有市民為了福利保障而交換個人隱私意願的反思和辯論。

另一個更直接、以產品為中心的論述作品是 Paolo Cardini（保羅·卡迪尼）的〈MONOtask〉（一心一用）iPhone 手機殼系列（圖4.8）。為解決一心多用和高效生產力文化所衍生出的問題，這個手機殼是簡化智慧型手機科技的方法。舉例來說，其中一個手機殼版本的設計，讓我們只能用手機講電話（圖4.9），另一個版本把手機功能限制在只能播放音樂，還有一個則是挑戰當今無比具有影響力的地圖應用程式，將手機變成行動羅盤，只能協助使用者找到方向。Paolo Cardini 將他的研究放在認知心理學框架裡，揭穿了一心多用的迷思（我們的大腦鮮少可以在不同工作之間迅速轉換），也只有百分之二的人（「超級工作者」）有辦法很有效率地同時從事不同的認知工作。他提出了疑問：「那我們這些剩下來的人呢？我們的日常生活該怎麼辦？」這些手機殼都是完全可以使用的，也是可下載的 3D 列印檔案，因此這件作品的用意，比起提供使用者實用的產品來說，更傾向於溝通。〈MONOtask series〉（一心一用系列）批判當前因巨大的手機數位科技力量而普遍惡化的文化，希望促使觀者重新思考行為模式，並且「在這個一心多用的世界，尋找可以讓『個人』專心一致的工作著力點。 **13**」

論述設計的主要動機是促使觀者反思。

圖 4.8 〈MONOtask series〉（論述設計）

圖 4.9 〈MONOphone〉（論述設計）

產品類別架構

四個領域架構作為重要的分類，並沒有著重於擴張設計物品可能是**什麼**類別，像是傳統分類中的家具、車輛、玩具和消費者電子設計。它也不會著重物品是**如何**設計、製造或使用，就像參與式設計（participatory design）、通用設計和永續設計所著重的那樣。四個領域架構從設計的核心開始——**為何**設計師要設計；為了更好地詮釋這項方法，以有別於傳統的產品類別分類法，我們接下來會以四個架

構來探討一項 21 世紀的經典產品。

產品設計開始參與行動電話的設計，是從 1973 年 Motorola 兩磅半的 DynaTAC 開始（圖 4.10）。三十四年以後，賈伯斯發表了大受歡迎的 iPhone，造就了蘋果公司的成功，在全世界價值七千億的手機市場中，成為獲利最大的製造商。儘管蘋果 2015 年生產的手機，只占全世界手機的 20%，卻囊括全球手機市場高達 92% 的利潤 **14**。消費者高度重視並且願意為 iPhone 的功能性、互動性、美學和情感特質多付錢。其他的手機公司也把蘋果視為業界標準，紛紛效仿（合法與非法地）蘋果手機的形式和功能。iPhone 可說是商業設計的典範。

圖 4.10 〈Motorola DynaTAC，1973〉（商業溝通裝置）

手機賦予人自由，以不同的形式溝通（像是簡訊和說話談天），但聾盲人士卻被行動電子通訊潮遺忘在後。為了讓聾盲人士也能在彼此與他人之間透過無線行動電話溝通，柏林藝術大學（University of the Arts Berlin）的設計研究實驗室發明了〈Mobile Lorm Glove〉（Lorm 智能手套，圖 4.11）。這項裝置可以傳輸現有名為「Lorm」的觸摸字母，許多聾盲人士都使用這套字母系統。安裝在 Lorm 手套布料裡的感應器，能讓「說話者」把 Lorm 字母打到手套裡，再透過藍芽傳輸到手機，進行傳統形式的通訊。透過 Lorm 手套接收手機訊息的程序則是相反，「聆聽者」感應到由手套背面所發出的震動，傳輸來自手機的訊息。儘管受眾很小，〈Mobile Lorm Glove〉卻「賦予了聾盲人士參與社會事務的能力，並且增進他們獨立自主的能力。 **15**」Lorm 智能手套是負責任設計的範例，為弱勢族群服務，並且幾乎不為營利目的而存在。

圖 4.11 〈Mobile Lorm Glove〉（負責任溝通裝置）

David Mellis（大衛・梅里斯）的〈DIY Cellphone〉（DIY 手機，圖 4.12）是要「探索世界上最無所不在的電子裝置——行動電話的個別結構與客製化的可能。 **16**」Mellis 的手機是一個由電腦控制的木盒，他自己已經使用這種 DIY 手機好幾年了。這項專案是他在 MIT 媒體實驗室攻讀博士學位時展開的，而這台開源手機，提供可下載的結構圖，全球許多使用者用它來開發自己的 DIY 手機版本。這是一項真正的實驗專案，它的目標遠遠超越最終的產品。事實上，Mellis 表示會運用手機這個類別來開發他的作品，是因為它是方便的調查工具。在其他幾項明顯的目標裡，這項專案檢視了「人們在日常生活中可以把科技運用到什麼程度？」，以及「『使用者』要怎麼結合快速製造過程的彈性，和完成品的再現性與耐用性？ **17**」

圖 4.12 〈DIY Cellphone〉（實驗溝通裝置）

互動設計和論述設計領域早期發展的過程中，IDEO 公司讓他們的設計師團隊和外部藝術家與設計師 Crispin Jones（克里斯平・約翰

斯）調查手機在英國社會中所扮演的角色。當時 2002 年的英國，手機已經漸漸變得隨處可見。這項專案的共同主持人 Graham Pullin（葛雷漢・普林）注意到當時的英國人，把行動電話和地雷與核子武器，一併投票為前十名最讓人不喜歡的發明 **18**。最後，該團隊發明了五種不同的手機原型，像是電擊手機，會在話筒另一端的人講話太大聲的時候，給予聆聽者安全卻有點痛苦的電擊。另一件作品是〈Musical Mobil〉（音樂手機，圖 4.13 和 4.14），把撥打電話的動作轉變成為某種形式的音樂表演，同時調查在大眾場合公開撥打電話，是否是社會大眾許可的事情。這些作品都「不是為了幫擾亂社會的手機找到解方，而是要刺激公共討論 **19**。」這項專案作為論述設計的一個例子，有效地透過主要國際媒體管道創造公共談話——雜誌、電視、廣播和報紙，同時也在設計師、製造商和行動網路服務提供業者的圈子裡，激起討論 **20**。

因此，這裡提出四個不同的手機專案，以它們主要關注的議題來區分——營利、服務、探索和反思。

跨越情境的架構

如今，這種方法不只是對像手機這樣的產品類別有用，對解釋四個領域架構方法有所幫助，也可以檢視在設計範圍中對單一事情可能的回應。舉例來說，2011 年由日本東北大地震所引發的福島第一核電廠災難，就可以激發出跨越框架的不同設計手法。而設計領域感知到新市場的氣息，商業設計框架下便可針對那些在接下來的幾個月、幾年裡，都還想在該地區釣魚的人，發明防水的個人輻射偵測儀器。在負責任設計的架構中則可能和救援機構合作，為那些被海嘯摧毀的漁村，設計出可輕易展開、符合當地文化習慣的短期庇護所。而在實驗設計的架構下，則可能會設計一艘沿著海岸漂流的船隻，上面裝著會發光的小型輻射放射量測定器，可以適時警告當地社群危險狀況的發生。在論述設計的架構裡可能會去推測在未來核災越來越普遍的時候，該怎麼發明給日本漁夫用的工具，並且拍出對於未來海上生活想像的影片。這四個可能的專案，都從相同的基本情境衍生而出，有著重要的設計思考和行動，每個專案都有著不同的主要目標，因此也有著不同的評量標準。

透過四個領域架構去理解設計實踐，強調的是設計用意，而非成果。有時手機不只是一支手機，而四位熱情、有能力的設計師，對於相同的自然災害，也會做出截然不同的有效回應。我們將設計理解成是建

構未來的一種形式，朝向嶄新且讓人偏好的情況發展；一個有獲益的未來、正義而人道的未來；更創新或可以更好理解的未來，以及一個讓人更願意去深度反思的未來。這樣的架構，為思考設計提供了不同的方法，將設計物品的使用，理解成是論述的一種模式和社會參與及其他不同服務形式的方法；但就像其他工具一樣，它也因為不同的情境和環境，而有著不同的強項與限制。

圖 4.13 〈Musical Mobil〉（論述溝通裝置）

圖 4.14 〈Musical Mobil〉（製作）

1 「少了分類，世界好似會逃離我們……新分類的創造……是一項正念活動。我們太嚴謹地依賴過去所創造出的分類和區別時，就會產生非正念。」（Ellen Langer 〔艾倫・藍傑〕，《Mindfulness》〔正念〕，頁 11）。

2 Maria Cristina Didero（瑪麗亞・克莉絲緹娜・狄德羅）等合著，《SuperDesign: Italian Radical Design 1965–75》（超級設計：義大利激進設計 1965-75）。

3 Matt Malpass 發現在 1964 年成立，為了要重新檢視「設計現代運動的某些假設」的英國布里斯托建設學校（Construction School in Bristol〔UK〕），已經大範圍地從批判設計歷史中遭到刪除。（Matt Malpass，《Critical Design in Context》〔脈絡中的批判設計〕，頁 19）

4 荷蘭埃因霍芬設計學院（Design Academy Eindhoven）大學部「不會追隨古典原則的架構設計課程」，而是將課程圍繞著「人」與相關議題和活動：人與活動、人與溝通、人與身分、人與娛樂、人與幸福、人與流動、人與生活、人與公共空間等等（「Design Departments」〔設計科系〕，埃因霍芬設計學院）。

5 Ben Hobson（班・哈卜森），「Philippe Starck 的〈Juicy Salif〉是『本世紀最具爭議性的檸檬榨汁機』。」

6 同上。

7 「Alessi 的總裁 Alberto Alessi 要 Starck 設計一個奶油盒，但 Starck 在義大利島上一家餐廳等他點的披薩時，披薩久等不來，Starck 於是開始在餐巾紙上畫畫。他畫了一個物品的反轉表面，撕開餐巾紙並寄給 Alberto Alessi。後來那就成為了應用在檸檬榨汁機上的逆轉表面數學練習。」（作者和 Starck Network 的 Victoria Paturel 對談，2017 年 12 月 11 日）

8 見 Grace Lees-Maffei（葛蕾斯・李斯 - 瑪菲）《Iconic Designs: 50 Stories About 50 Things》（標誌設計：關於 50 件事情的 50 個故事），頁 185-187。

9 Ben Hobson：「Teresa van Dongen 的生物燈是『創造光的全新方法』。」

10 參見 Http://speculative.hr/en/eutropia/。

11 同上。

12 同上。

13 Paolo Cardini，「Forget Multitasking, Try Monotasking」（忘卻一心多用，嘗試一心一用）。

14 Shira Ovide（希拉・歐維德）與 Daisuke Wakabayashi，「Apple's Share of Smartphone Industry's Profits Soars to 92%」（蘋果公司在智慧型手機市場獲利占比 92%）。

15 〈Mobile Lorm Glove〉，設計研究實驗室。

16 David A. Mellis，〈DIY Cellphone〉

17 同上。

18 Graham Pullin，《Design Meets Disability》（當設計遇到障礙），頁 127。

19 同上，頁 129。

20 Radford 和 Bohatsch 的〈Thermobooth〉專案，也創造了不同的可能性，和像 Crispin Jones 的〈Social Mobiles〉（社會行動電話）這類的科技互動。然而，〈Thermobooth〉專案對於論述沒有特定或明顯的興趣——它主要賦予人的印象，是針對互動的可能性嘗試設計，而〈Social Mobiles〉專案則以輕鬆的方式，面對嚴肅的反思和辯論。

四個領域方法的能力與限制

· 四個領域架構努力要體現現實，卻無法完美反映現實；在四個架構之間總是會有模糊界線——混合的狀態。

· 四個領域架構透過認可非商業議題，來賦予設計師權利。

· 協助建立實踐的社群。

· 幫助設計師理解並專注於作品。

· 協助與他人溝通。

· 促使他人以全新而非商業的眼光看待設計。

· 設計師的用意不一定會特別被看重。

· 可能會有不同且不斷變化的設計目的。

想要釐清這種基礎架構的能力與限制，首先要注重幾個重點議題；最普遍的就是分類本身的問題，而這也是四個領域架構和其他分類系統所共同面對的問題。我們的意識自然會去連結、簡化，或是忽略某些事情，好讓我們能處理每天所面對的混亂資訊。分類的目的是為了可被理解——它嘗試去製造排序，並理解事實。這也是分類的力量所在，可以幫助人們了解現實；而這個架構的弱點也在於它很少完美地反映現實。

圖 5.1〈XO Lapto〉，來自〈One Laptop per Child〉

作為廣義分類的常見例子，**虛構**和**非虛構**這類的詞彙，對於理解全世界龐大的文章寫作類別多少有些幫助；然而界線卻又很快地變得複雜，譬如會有創意類非虛構小說、非虛構小說和歷史小說等類別。虛構小說作家採用事實讓自己的作品變得更有可信度，而非虛構小說作者則在行文之中添加許多想像，來加深讀者的印象。另外，記憶本身容易有錯誤且富有想像特質，使得非小說類型的回憶錄複雜化，也讓採訪記者為報紙篇章所做的解說變得複雜——兩者都以假設上正確的生活事件為依據，卻也都依賴主觀的詮釋與回憶。儘管看來混亂（一篇文章**可能**既有小說成分也有非小說成分，以至於我們無法將它清楚分類），基本分類依舊可以協助並加強我們的理解。小說和非小說的類別，只是基礎的指引工具，最終可以解決分類上的問題；然而至少，就算分類法沒能讓我們達成共識，至少也為我們提供了通往理解道路上的共同語言。

四個領域架構也有著相同的基本限制。**它是一種處理現實、卻不與現實競爭的工具，成功的評量在於該架構是否有用，或在智識層面上是否有趣，而非「正確」與否。** 我們應該要明白架構邊界是模糊的，而無可避免地，商業、負責任、實驗和論述設計的空間也會相互重疊。雖然有只與其中一個領域「純粹」吻合的案例，但大多數設計物品都是混雜的概念，在設計師的動機或物品如何被詮釋等等方面，都有著較複雜的因素；這也是為什麼首要、主導的架構和驅動原理，比起其他更獨斷的概念要來得更有幫助的原因。

舉例而言，非營利的〈One Laptop per Child〉（一童一機），OLPC專案策劃將獨特且便宜的手提電腦（圖5.1），販售（打折並捐助）給各政府與組織。OLPC甚至也在「已開發」世界，透過「買一捐一」的方式進行「OLPC」專案。在一段影片中，OLPC介紹組織目標為「透過教育賦予世界最窮困的孩子權利」，他們企圖尋找商業與慈善可能的匯聚點，清楚宣示這些孩童不是他們的「市場」，而是「任務」 **1**。即便這台筆電看上去比較像是負責任設計的範疇，為了要贊助這項專案，它也必須與市場結合——而這屬於商業設計的領域。

也有些人認為OLPC屬於、或者曾經是實驗設計的例子，探索便宜電腦的可能邊界──「百元電腦」──以及電腦科技的社會政治脈絡。還有些人可能會忽視OLPC的用意，帶有批判眼光地認定這是一項屬於新殖民、種族主義中心和科技狂熱者的專案，無法適當解決問題的根源，也無法好好了解問題本身。儘管四個領域架構相當基本，它也為探討這般豐富而複雜的產品生態，提供了一種入門的共同語言。四個領域架構提供了一根槓桿，幫助我們揭露「為何而設計」的深度議題，通常對於有效脈絡化「怎麼設計」和「如何設計」等議題起著關鍵作用。

一童一機

DIY 手機

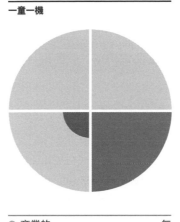

● 商業的	無
● 責任的	高
● 實驗的	低
● 論述的	無

● 商業的	無
● 責任的	無
● 實驗的	高
● 論述的	中

圖 5.2a 四個領域綜合評估〈One Laptop per Child〉專案

圖5.2b 四個領域綜合評估〈DIY Cellphone〉

以上是兩個簡單的圖表分析案例（圖5.2a 和 5.2b），在書中第二部分進行三個案例分析的時候會派上用場。我們用圖表說明四個領域的綜合評估，因為一項設計往往都牽涉了不只一種的架構；四個領域的程度可以用無、低、中和高來表示，但圖表絕對不是嚴格的量化工具，而是用以進行基本的認可和比較。將圖表用作發展過程的一部

分，可以幫助設計師反思自身的目的，並與其他合作者溝通；作為一種分析用的裝置，它也可以用來比較評論家、專案執行的組員或教授，和設計師對於一件作品的理解究竟有何不同。

我們為了輔助教學而發展的四個領域架構方法，十年來歷經各方考驗，有來自於教育者、學生和設計實踐者的應用與批判，仍舊得以全身而退 **2**；然而，其中有一項變動是，我們起初把架構定義為完全基於設計師作品的意圖，排除作品接受度或評價的相關考量 **3**。我們嘗試運用最能從旁協助設計師的工具，並且以設計師最有機會理解和控制的工具為基礎——也就是他們自己的設計目的。本章結尾處將深入探討設計師的目的，然而我們在此必須先承認，設計師的觀點和他們的作品動機並非必要的，因而在分析和評估他人作品時，也同時賦予了架構價值；這麼一來，設計可以應用的範圍便擴大了許多。

圖 5.3 〈iBelieve〉，Scott Wilson 設計的 iPod Shuffle 繩。

四個領域方法可以達成的事

1. 從最基本的層面來看，我們從學生和許多有經驗的設計實踐者得知，他們知道自己處於「邊緣」的設計考量和活動是有名稱並且有空間的時候，都會感到欣慰，甚或鬆了一口氣。商業工作相當有力的傳承和主導地位，使得不是市場導向的設計實踐往往被視為邊緣產物，這種現象在美國尤為明顯。著名的商業設計師嘗試在網站上展示自己的論述設計或富有挑戰的實驗作品時（圖 5.3），總是顯得膽怯。這些作品也總是被歸類在比較含糊的「概念設計」和「設計藝術」旗幟之下，就像 Mike Simonian（麥可・西蒙尼安）與 Maaike Evers（瑪伊可・伊弗爾斯）—— Mike & Maaike，以及 Scott Wilson（史考特・威爾森）的 Minimal 商業工作室那般。

 身為學校教授，我們也經常看到，對於四個領域架構概念有限、卻很興奮的大學生和研究生，他們通常會說：「我真希望一開始學設計的時候就知道了這個架構。」事實上沒有必要徹底摒棄傳統、商業的設計，但這些學生覺得能夠更活躍而清楚地應用其他框架，會讓他們感到更自由。為其命名是很有力量的，也是一種賦予人力量的行動。在設計專業的歷史洪流裡，設計學生、獨立設計師、設計顧問與企業內雇的設計師等，都曾參與這四種設計活動。隨著對於架構的認同、定義和框架設定，實踐者更加理解設計可能提供的服務廣度和深度——而評論家、其他行業的專業人士與社會大眾，也同樣能夠理解。

2. 正如命名賦予了獨立設計師權力，實踐社群也同樣受惠。一系列設計工作一旦受到了認可，力量便得以集結，把不同領域推往更大、有潛力的方向發展。從許多方面來看，過去三十年來，這樣的發展都發生在負責任設計的範疇裡。設計師如今理解了負責任設計的意義，以及它如何和設計專業連結，還有與 OpenIDEO 這樣的企業、社會創新與永續設計（Design for Social Innovation and Sustainability，DESIS）等國際非營利團體合作 **4**，更多像是 H 專案（Project H）的在地組織，都漸漸受到了認同、擁護並且成為了主流。學校也紛紛開課，甚至有完整的負責任設計學程。美國工業設計師協會（Industrial Designers Society of America, IDSA）歷年來也在負責任設計的架構之下，建立專業的相關部門，像是「通用設計」（Universal Design）和「為多數設計」部門（Design for the Majority）。論述設計和實驗設計一旦成為正式部門，它們也將變得更為成熟 **5**。這樣的分門別類，想當然是對文化力量的回應，希望促成對於該領域的更多關注；其實早有大學課程與學程著重於實驗與論述設計，透過舉辦展覽和座談等團體活動 **6**，協助創造該領域更大的能見度。多年來，有些全國與全球性的設計比賽有著另類的「概念」或「設計概念」類別，而 Core77 設計大獎也有推測設計的概念類別，明確地去認證論述設計的實踐。Core77 最近甚至在它廣受歡迎的網站上，特別建立了一個專屬於論述設計的渠道，幫助推廣、正當化論述設計，並激勵其他獨立工作或在團體中實踐的設計師。

3. 設計師的動機可以說是定義設計的核心特質，而四個領域架構可以幫助設計師更理解並專注於他們的專案執行。即便是最簡單的設計物件，在形式、功能、概念、觀者、耐用度、可用度和使用情境等方面，也都可能很複雜。執行專案的同時一邊考量四個領域架構，**可以幫助設計師注重在設計動機，並協助在設計過程中面對眾多決策**。如此清楚的動機，讓設計師在面臨互斥的需求時，能決定什麼是最重要的；在使用者中心的設計裡，使用者意見常被用來解決某些衝突的設計問題，像是附加組件的功能，能否讓整體多出的視覺成本變得值得。不確定嗎？去詢問「使用者」吧！有四個領域架構，把基本原理濃縮成利益、服務、探索和反思等優先順序，便能釐清答案 **7**；例如，當設計師注意到一項計畫中最重要的是負責任設計時，設計師可能會（更快）選擇放棄隨過程而來的機會，好囊括某

些論述設計的特徵——就算是有趣、有力量或聰明的作品，設計師最終也可能會從主要目標繞道而行。理解並承認多重用意和混雜性的存在，也能賦予設計師權力，協助他們定位並完成整個設計過程；舉例而言，對於實驗有所顧忌的設計師，可能在一個跨職能的團隊裡，能夠更好地闡釋、駕馭並捍衛自己的設計偏好，而團隊最終的目標可能是一項商業專案。

圖 5.4 〈Lasting Void bench〉

4. 四個領域架構同時也讓產品設計，與它的參與者和服務的對象彼此溝通。不同的設計用意和角色一旦受到了理解，設計師便能更好地闡釋它們；更細緻的語言反映了更細緻的專業。建築行業普遍擁有更多的文化與專業資本，部分原因是它發展更好的體制論述以及對知識面的強調。有了這個框架，那些忠實地待在商業領域的設計師，便得以輕鬆地以其他形式詮釋他們的設計活動，反之亦然。

實驗設計和論述設計議題有時會與藝術混淆，或者被詮釋為設計愚昧（design folly），兩者都可以運用四個領域方法來制定框架，並且表達活動的區別和價值。網路部落格上的評論惡名昭彰，總會出現這樣的誤解：「這看起來很不舒服。」「萬一這種笑話真的流行起來怎麼辦？」「設計師應該要參與創意思考，去設計真正能促進人類進步的東西 **8** 。」這在相較之下沒那麼諷刺的上下文脈絡裡也會發生，像是 Julia Lohmann（茉莉亞・羅曼）和 Alessandro Mendini（亞力山卓・孟迪尼）在《Icon》雜誌裡的針鋒相對。雖然 Alessandro 大體而言可以同理其他設計師的概念，在智識面上也很敏銳，但他卻誤解了 Julia 設計的〈Lasting Void bench〉（永久空缺長椅，圖 5.4），認為這張椅子相當無趣，只不過是座椅視覺形式的新嘗試（「語言」）——它「不是以倫理和價值為出發點」，整張椅子的設計「憤世嫉俗且毫無意義」。「我找不到任何理論、美學、方法論或者人類學的理由，可以用來合理化這個作品。它刻意延長一隻死亡動物的最後氣息，就為了要讓這個虐待式的作品變成我們每天可以用的東西，直接地去訴諸它的痛苦 **9** 。」如果讀者和消費者可以意識到設計師的用意，或產品、設計活動更大的目標，那麼作品當然可以更有效地傳遞訊息；設計師也會感到更加滿意，因為自己的目標被更完美地理解，使用者也可以精準地專注於作品所能產生的任何利益或可以提供的服務。**好的語言會產生專業上的，以及超越專業的良好溝通和價值淬鍊。**

5. 正式地把具有主導地位的商業設計以外的設計形式囊括進來，有助於使產品設計超越僅僅是在設計產業中服務生的角色；產品設計專業將被認為有能力與更多智識、社會面向合作，一同為大眾服務。這也讓設計師成為重要的在地、全球公民，以及具有影響力的文化媒介；例如，現代藝術博物館策展人 Paola Antonelli（寶拉‧安東尼里）表示，這種觀點曾經在 1960 年代的義大利設計文化和教育領域中相當興盛。回顧她在義大利米蘭理工大學（Milan Politecnico）讀書的經驗，設計領域之間的界線相當模糊，而「建築和設計——是雷同的——都是牽涉了心智和智識層面的過程，也可以應用在很多事物上⋯⋯建築和設計總被認為是對社會的某種評論，也總是離不開政治 **10**。」

釐清四個領域架構：意向性

四個領域方法有著上述優點，同時也有幾項重點待釐清，當然也有其限制（端看觀點為何）。如前所述，這裡的一項主要議題是設計師的意向性；如果設計主要屬於敘述的領域，那麼用意就是一項重要因素。設計過程通常包括理性和直覺兩個部分，若達成特定結果是重要的——設計「一連串行動，目的在於改善現有的情形 **11**」，那麼深入了解為達成目的而設的目標和專案，就變得更加關鍵。字義上，「設計」的拉丁字根 designare，意思是「制定、設計、選擇、指定」；這些都隱含了設計師的某種用意 **12**。設計師很可能會想弄懂，他們投注在作品上的時間、精力、金錢和自然資源，究竟是為了什麼。因此，我們認為四個領域方法將能提供一個有幫助的起始點，鼓勵設計師反思自己的設計意向——這個設計在多少程度上，是為了要賺錢、為了服務弱勢、為了探索或者論述？這些都是重要的分類，也都是很廣闊的類別，需要設計師進一步去思考，並細微區別為何要設計特定人造物的問題。

從設計師的觀點來看——設計師位居給予人指示的角色，用意之於四個領域方法也同樣重要；然而，若把這個框架給想要理解設計的人使用，或者像記者、評論家那般去評估設計——亦即作為描述者，用意可能就顯得沒那麼重要了。從不同的批判角度來看，創作者的動機、個人簡介和產品製作的脈絡，都不是很重要；只有物件本身是意義與評價的源頭 **13**。所有關注都著重於個人的理解和對設計的詮釋，而非設計師本身的動機。這樣的偏見之所以存在，是因為商業設計始終都很強勢；而在商業設計的領域裡，設計師的動機沒有太多詮

有些人認為了解動機和理解藝術是不相關的；但在理解設計方面，動機始終都很有關係。

Ralph Caplan（拉爾夫‧卡普蘭），《By Design》（精心設計），頁 136

釋空間，我們理所當然認為實用就是一切，以使用者為中心的利益導向，便成為了最主要的基礎原則。而在允許並鼓勵消費自由的社會裡（甚至是在其他沒那麼自由的社會裡），個體會運用自己的方式、為了自己的利益而「拆解」劇本 **14** 並詮釋——設計的用意此時可能真的不會派上用場 **15**。這種觀點涉及了歷史上「作者已死」的爭論，最初是一種針對當代（1967）文學仰賴作者身分去詮釋和賦予意義的批判所做出的反應。基本上，一份作品進入公共領域以後，作者／設計師的生平、角色和意向都不再相關——作者已「死」是作品在公共領域誕生的前提。每個人將自行決定作品之於他們的意義和價值，可能會、也可能不會和別人的感受相呼應。Bardzell 等人則表示這樣的趨勢「以不同方式表達，包括新批評裡的『意向性謬誤』、後結構主義的『作者已死』，都是拒絕傳統觀念中的權威，如同父權之於女性主義或資產階級之於馬克思主義。理由可能不同，但效果都是一樣的：批判理論對於創意的意向只有非常少的話語權 **16**。」四個領域方法對於在不清楚設計用意的狀況下去理解其他設計師，是有幫助的。應用在描述方式上，著重於把設計當成一種物件——一個名詞；而從設計師的角度來看，更多的重點則放在作為動詞的「設計」上。

比起將設計師的用意二分為重要或不重要，也有沒那麼兩極的觀點，是去認同設計師的動機和環境，在理解與評估人造物（設計）的時候，所能扮演的關鍵角色。這個觀點尊重使用者和設計師兩者的位置。如果大眾不確定一個物品究竟是什麼、可以做什麼或為什麼而設計，就像大多數論述設計的作品，那麼理解作者的用意，就能幫助觀眾建構屬於他們自己的意義。我們對設計師的用意所在意的程度，其實也可能沒那麼多——「對呀，可是……」，因為不重視或者不相信這些意向；但理解其設計意向，讓我們得以透過比較設計師的用意與使用者對設計成果的詮釋，來進行評估。譬如，羊角鎚是眾所周知用來釘釘子和拔釘子的工具，有了這項認知，使用者便握有線索，可以知道他們應該如何使用工具，也有了評價工具兩個功能好壞的基礎。如果是更晦澀難懂的作品，像是抽象畫或形狀獨特的椅子，那麼瞭解創作者的用意，可以協助他人理解可能忽視或未考量的概念，導致作品被認為是沒有價值的；反之，一個物品的模糊性——我們不了解它的意義、可以做什麼，以及設計師的意向——也可以是重要的角色，特別是在論述設計的範疇裡。設計師可能不希望即刻透露自己的用意，計劃利用作品的模糊性來達成其效果。

總而言之，一位設計師的意向就是他／她設計處方的一部分，因此可能也是重要無比的參考。但對於專門針對設計寫作的論述作家或者

評論家而言，設計師的用意卻可能一點都不重要。對於沒有特定目的的一般大眾來說，他們想試圖從設計產品／計畫中萃取出價值和意義，那麼設計師的用意在此就會派上用場，他們有著最終的決定權。我們針對設計師的用意所抱持的態度，通常是第三種、更為多元的觀點。**本書目的在於幫助設計實踐，我們強調並鼓勵設計師反思、指認自己的設計意向，即便不是為了觀眾的利益，也是為了自己的設計。**

意向性在哲學、心理學和符號學領域當中都是複雜的議題，長久以來受到不斷爭論。此書的觀點相對比較簡單，設計師可以擁有原則或目標，也可以以此為基礎採取行動；然而，正如我們所說，設計師也可以有不同的，甚至是互相競爭的意向，可以讓行動中的專案或成果的清晰度變得複雜。而設計師可能希望自己的設計最終達到某種成果，但卻不代表一定會心想事成；意向性可能會或者可能不會讓別人看見或理解，更別說是去相信。同樣的，設計師自己也不完全確定為什麼要設計，只知道自己跟隨著直覺、感覺或模糊的目的而做。唯有在作品完成的那一刻，設計師才會明白自己「真正的」意向。意向性也可能隨著設計過程有所變化——這也發生在雙人組設計師 Mike & Maaike 設計〈Juxtaposed〉（並列書架，圖 5.5）的過程之中。

〈Juxtaposed〉的開端，源自於一項獨特的實驗專案。兩位設計師嘗試著想像已經放有書本的傳統書架；而在他們的設計過程中，激發了另一種設計的可能，是專門擺放宗教書籍的特別書架（《道德經》、《聖經》、《可蘭經》、《論語》、《薄伽梵歌》、《巴利大藏經》、《妥拉》），其目的是訴諸多元並尊重他人的宗教信仰 **17**。

他們的改變發生在設計的過程中，但改變也可能發生在那之後。我們以 Jurgen Beys 為 Moooi 所設計的〈Light Shade Shade〉燈罩為例，來說明具有概念性內容的商業設計；該作品最初從一個比較帶有實驗性質的展覽開始（作品當時有著不同的名稱〈Light Shade Lamp〉，圖 5.6），也算是帶有論述性質的展覽：「它們是老舊、不時尚的燈具的新款樣式，可能因為某些原因而變得不合時宜 **18**。」因此，這個燈具原先是為了藝廊而設計的實驗作品——一盞過時燈罩的新樣式，為了 Moooi 公司而重新開發設計，並以商業利益為主要動力。如今在市面上有效生產的，是全新樣貌之下的新燈具。

我們在關注議題轉變中的領域和混雜程度時，先前所討論過的 Meldaikyte 的〈Single Hand Cook〉，在考量脈絡的前提之下，提供了另一個議題焦點。Meldaikyte 為了被市場忽略的使用者發明了這項負責任設計的設備——市場會選擇忽略這群人的原因，極可能

圖 5.5 〈Juxtaposed〉

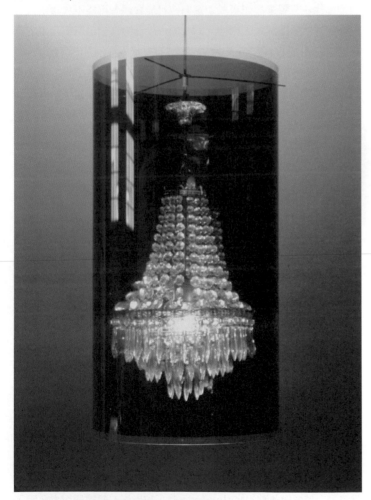

圖 5.6 〈Light Shade Lamp〉（賣給 Moooi 前的最初版本）

是因為沒有看到這項投資有足夠的利潤回饋。這麼說來，我們也可以將該專案視為商業設計的**責任**反饋。然而，Meldaikyte 真的是想要為弱勢群體服務嗎？還是她只單純想要試試看這個專案能夠完成到什麼程度——**能夠**變成什麼樣子？這件作品是她就讀於立陶宛維爾尼爾斯藝術學院（Vilnius Academy of Art in Lithuania）時的創作，當時她還沒有能力將作品推出上市，或是實現這項專案，提供給需要的使用者。就這點而言，該作品也可以是一項實驗設計。同樣是在學術環境中設計出來的作品，Gauri Nanda（高理·南達）的〈Clocky〉（落跑鬧鐘）計畫（圖 5.7），則是廣受歡迎的商業鬧鐘，會一邊發出嗶嗶聲一邊跑著讓你追，避免你不斷地按下貪睡鈕。這件作品的誕生，源自於 Meldaikyte 在麻省理工學院媒體實驗室當學生時所做的一項作業—— Meldaikyte 自己身為一個凡事喜歡拖到最後一秒的人，她試圖探索創作的可能性，為自己「老是上課遲到」的問題尋找解方。在完成這份作業的設計之後，她才真正開始考慮嘗試做得更多讓這件作品最後成為可行的商業產品 [19]。

最後一個設計師的用意作為理解和分類物品的考量，是它在團隊的基礎設計中所扮演的角色。當某個物件是團隊合作的成果時，多樣性和競爭的意向就會存在；一個團隊的設計師們可能對專案有著不同的動機和期望 [20]，而隨著團隊大小和領域的擴張，這種可能性也會增加。論述設計通常是獨立設計師或小型合作團隊的成果，但它卻也可以發生在更為複雜的過程當中。若論述設計是在企業結構中誕生，那麼它的產品設計、工程、行銷、製造、互動設計和研發，都可能會有不同的要求。以〈Epidermits〉（未來的電子寵物）計畫（圖 5.8）為例，這個由加州設計顧問公司 Karten Design 所發明的產品，團

圖 5.7 〈Clocky〉（最早學術實驗後的商業版本）

圖 5.8 〈Epidermits〉，只要些許的照顧，便可提供最大的參與度：以高科技操控的〈Epidermits〉身體組織，就像真正活著的動物一樣。設計師從現代孩童們的童年生活得到靈感，對於現在的小孩而言，真實性是模糊的，他們逐漸遠離聯繫生命的真實大自然，因而市場行銷在孩子們有能力自己判斷這個世界之前，便將銷售目標瞄準了他們。」（Karten 設計新聞稿）

隊中的一些設計師可能非常在乎科技在人類個體與社會生活中所扮演的角色，而其他設計師卻可能對這個議題沒那麼感興趣，反而更希望去探索虛構、推測物件的角色和有效性；那些負責支付員工薪水的人，則可能更關心這項產品的市場行銷，是否能增加能見度和吸引新客戶。設計的過程中，明顯的設計意向可能會有幫助，但在評估一項作品的時候（如果意向被納入考量的話），爬梳設計師的用意則可能變得更為複雜。

其他的四個領域架構分類法

在此應該要強調的是，就像許多基本分類那樣，特定議題的品質或有效性並沒有被釐清；譬如，決定一項人造物有著商業考量，並不意味著它就是一個會賺錢的商品，或者它確切是怎麼樣和市場連結的。商業分類只不過是代表它的用意是要賺錢，也許可能會獲得利潤，或者它是大型商業策略的一環。相同地，將物件歸類為論述設計，則表示了用意是傳遞論述，但不會描述內容、口吻、觀眾，或者真實的影**響。四個領域方法是重要而有用的框架，可以拆解產品設計的廣闊面向，如：營利、服務、探索和反思等基礎層面，但它仍舊是粗糙的，希望能做到開啟對話，而不是終結對話。**

關於生態責任的疑問則不時會出現——那是在框架的何處呢？我們會特別從社會責任設計的觀點去定義負責任設計框架，卻不一定會把生態永續性的考量囊括進來；兩者都經常會跟「負責任設計」有所連結，而我們則會想像對於環境的敏感度，是一種可以（也應該要）橫跨四個領域架構的特質 **21**。這是種可以普遍應用在設計領域的特質，就像美感、耐用度和其他許多的特質一樣。對環境負責任的設計，存在於為了大眾市場而創造的商業設計裡；往往環境責任設計，是對於新物質和過程可能性的探索——也就是實驗設計。環境責任也是論述設計的常見主題；我們認為它超越了框架。

另一個有時也會被拿出來討論的議題，則是負責任設計是否在某種程度上，也一直都是屬於論述的——兩者事實上共存。考慮到設計意向時，那些顧及弱勢的設計師，確實也會同時對於溝通不平等、剝削、種族主義中心等等問題感興趣。但也不盡然都是如此；只因為設計師可能認為需要為那些被市場所忽視的族群提供設計服務，並不代表他們就一定會認為這在倫理上是不公平的情形，也不代表設計師會想透過自己的方法解決這樣子的不平等。不顧設計意向而只著重接受度或詮釋時，負責任設計當然也**可以**被視為論述設計，但事實卻不必然如此。每位設計師也不一定都會認為替弱勢服務有必要也拋出論述；例如，有些人認為〈Hippo Water Roller〉是一項很好的負責任設計專案，卻對取得乾淨水源的基本人權相關論述漠不關心，或對由男性霸權決定誰去裝水絲毫不在意。當使用者接受度的重要性高於設計師的用意時，物件本身有多少的觀眾，就會有多少種不同方式來詮釋它。負責任設計在論述的觀點上，通常以有問題的現狀或者不負責任的社會力量為基礎；這樣的觀念在設計框架中，並非自然或絕對受到支持。

我們常常把實驗設計和論述設計混淆，這不只是一個問題而已，更是一種誤解，這點和設計與「概念」設計之間的細微差別有關。實驗設計的關鍵要素在於探索的過程，任何事物都可以是它的焦點。探索物質和過程是常見的，而概念也一樣；例如，設計師曾經嘗試探索過的觀點包括美觀、無重力、矛盾、諷刺、孤獨和驚喜。我們必須記得，論述設計不只是任何觀念的溝通，而是針對大量心理、社會、意識型態等維繫論辯的議題去溝通。在探索感覺或自由的觀念如何透過設計物件表達，以及如何溝通關於自由的論述之間，存在著重要差異——舉例而言，在人口走私、畜牧業或克服成癮症的脈絡之下所激發的批判、反思和辯論。

Shiro Kuramata（倉俣史朗）的〈Glass Chair〉（玻璃椅，圖 5.9）

是實驗設計的例子，它試圖探索傳統（家具）的物質性和脆弱性等觀念——玻璃椅的「輕量」與「不適感——我們坐椅子的時候好像快要塌下去了 **22** 」。Kuramata 看了史丹利・庫柏克執導的〈2001: A Space Odyssey〉（2001 太空漫遊）後覺得失望：「電影裡出現了我熟悉的家具……如果是我，究竟會把它們設計成什麼樣子，這個問題在我腦中縈繞不去，不同的家具圖像持續出現在我腦海裡 **23** 。」發現了新的黏著劑之後，Kuramata 還實驗了新的技術挑戰，讓玻璃黏在一起，椅子就能夠支撐自己的重量。對他而言這很明顯是一項實驗作品；他嘗試「把玻璃椅簡化成為一組漂浮在空間裡的立體平面，沒有螺絲、沒有固定、沒有補強也不著痕跡，輕輕鬆鬆展現近乎『無』的美學 **24** 。」沒有證據顯示，Kuramata 希望藉由這項作品溝通他的論述觀點——儘管他為了達成目標而表現出來的創新、效率和驚人的決心；Kuramata 對於作品的討論在智識上還是相對膚淺。有鑑於設計師自述的設計意向，不論玻璃椅在概念、美學上有多麼詩意，技術上多麼讓當代人深感讚嘆，這件作品除了實驗設計之外，很難再被歸類為其他的作品類別。

有時當這些議題全部一起出現時，會產生混亂的情形，特別是在更為錯綜複雜和企業相關的研究過程當中；舉例來說，實驗設計在公司的研發團隊或特定的團隊裡比較常見。設計師可能享有探索新鮮事物的自由度，而公司也希望在某個時間點可以從該項投資中獲利，不論是未來的產品、品牌或是販售其研究成果。負責任設計亦是如此，一項負責任設計專案可能會讓公司親近贊助商，而他們之後則可能支持公司的商業實踐。正如我們接下來會討論的，企業和機構運用論述設計作為研究和發展過程的一部分——論述性的作品會為最終的商業應用帶來洞察。針對發展過程中的議題安排，重要的是去理解哪些人的意向將被納入考量，而這些意向又如何匯聚。**我們要再次強調，共同的語言和理解，得以更好地拆解複雜的設計活動。**

我們雖然特別針對產品設計撰寫此書，卻也認為這本書所提出的概念，可以廣泛應用在不同的創意活動上，用以理解平面設計、建築、互動設計、流行等領域，甚至是其他的藝術形式。共同基礎在於設計師的意向，或者設計物件如何被理解：為了賺錢、實驗、為弱勢服務，或是為了反思而傳遞實質的議題；這些特點並非產品設計所獨有的，而是可以廣泛應用在創意實踐的概念上。

圖 5.9 〈Glass Chair〉

1 「OLPC 任務」，OLPC 基金會。

2 2017 年 10 月時，我們在羅德島設計學院參加了一場論壇，主題是四個領域架構在過去數年來，如何被該學院工業設計系的課程運用。我們也分享了其他三個教學機構的使用經驗。

3 我們很感謝一位匿名學術審查者，在 2013 年時給予我們針對北歐設計研究會議（Nordic Design Research Conference）投稿的文章意見，讓我們注意到了這點。

4 DESIS 網絡強制透過運用「設計思考與設計知識，共同創造社會相關的情境、解決方案以及溝通管道，並與在地、地區與全球的夥伴合作」，「創造一個更有利的（社會、文化、政治、經濟）環境。」（「關於」（"About"），DESIS 網絡）

5 有些論述設計實踐者，可能會感嘆這樣子的未來發展（「我絕對不要成為 IDSA 的一分子——他們太主流也太企業化了」），但當我們去推測並想像什麼樣的情境和專業價值需要改變，好來支持這種發展，以及怎樣的行動可能促進發展並增加可能的利益，都是有所幫助的。

6 例如，參考在 MeetUp.com 網站論述設計頁面裡的幾個團體：https://www.meetup.com/topics/critical-design/。

7 大導演 Francis Ford Coppola（柯波拉）談到電影〈The Godfather〉（教父）拍片過程時，提到他總是回歸到主題，來幫助自己做決定。「我在拍片時，總是需要有一個主題——最好是一個字可以說完的主題……〈The Godfather〉的主題是『繼承』……我每天都需要回答很多問題：她要留長髮還是短髮？穿長裙還是短裙？他要開車還是騎單車？……偶爾你也會有回答不出來的時候，那也是你必須要問自己『主題是什麼？』的時候……〈The Godfather〉的主題是繼承，只要我說的是關於繼承的故事……我就可以很清楚自己在做什麼。」（〈Fresh Air〉〔新鮮空氣〕廣播節目，〈To Make "The Godfather" His Way〉〔讓〈教父〉成功特輯〕）

8 Mrfox（梅爾‧福克斯）、amsam（阿姆薩姆）與 vkmultra（維克姆爾特拉），「Doppelgänger by Didier Faustino」，dezeen.com 網站上的讀者留言。

9 Alessandro Mendini，「Open Letter to Icon and Gallery kreo," "Messages 2"」（給予 Icon 雜誌與 Kreo 藝廊的公開信，「第二封訊息」）茱莉亞回應表示，這個作品並非典型的藝廊作品，而是「溝通觀念的機會——只要設計師願意脫離常軌並且參與辯論。」（Julia Lohmann，「Response to Alessandro Mendini」〔給予 Alessandro Mendini 的回應〕）

10 Paola Antonelli，與作者對談，2012 年 6 月 12 日。

11 Herbert A. Simon（賀伯特‧賽門），《The Sciences of the Artificial》（人工的科學），頁 111。

12 關於定義設計，請見 Ken Friedman（肯‧費德曼），「Creating Design Knowledge: From Research into Practice」（創造設計知識：從研究到實踐），頁 9–12。

13 舉例來說，文學理論中的讀者回應理論學派，著重讀者／觀眾反饋，而非作品的作者、內容與形式。當今許多設計相關的文章，都偏重來自觀眾或使用者的觀點。

14 見 Madeline Akrich（瑪德琳‧亞可利奇），「The De-Scription of Technical Objects」（科技物品的解敘事），頁 205–224。

15 這種賦予使用者權利的觀念，和 20 世紀中期法蘭克福學派的代表觀點相違背，他們認為使用者是傻子，被由工業力量所操控的社會經濟力量與數十億廣告金錢所愚弄以及迷惑。存在歧見的地方，除了設計意向對於理解或評估是否重要以外，還有觀者是否有足夠的能力理解並自外於市場獨立行動。

16 Shaowen Bardzell 等合著，「Critical Design and Critical Theory」（批判設計與批判理論），頁 290。

17 這個作品從實驗設計到論述設計，至少部分也轉變成了一項商業投資。設計師認為〈Juxtaposed〉主要是論述設計的概念，「因為『他們的』工作室的創作從來都不是因為商業目標而開始的。」給予製造業夥伴的機會來臨，製造業通常會願意在比較複雜的生產過程中承擔風險；這讓並列書架專案得以延續，推出了 500 組限量版的書架，以一組三千美元的價格銷售一空。最近，Maaike Evers 告訴我們，一直都還有人想要買這組書架；儘管有些人可能會試圖把論述和商業劃清界線，兩者似乎還是有共存的絕對可能。

18 Makkink & Bey 工作室，〈4013 Light Shade Lamp，1998〉。

19 Gauri Nanda，與作者對談，2014 年 9 月 19 日。

20 一篇針對大型汽車公司員工的研究中，探討設計師、行銷員和工程師之間的差異；該研究評估三種不同的廚房洗菜用濾盆：設計師毫無異議地選擇了不鏽鋼版本的濾盆；工程師則偏好不怎麼美觀、一體成形的注塑版本；而行銷員則在兩者之間做出自己的選擇。諷刺的是，沒有人喜歡第三種版本——得過設計獎、分成兩個的塑膠濾盆。（Jonathan Cagan〔喬納森‧卡根〕與 Craig Vogel〔奎格‧沃傑爾〕，《Creating Breakthrough Products》（創造突破性產品），頁 142–143）

21 對於人類生態的普遍考量確實也都應該如此，但我們認為為弱勢服務已經夠明顯的了——特別是因為大多數設計專業所生產的東西，都沒有真正考慮到弱勢的權益。

22 Deyan Sudjic（德言‧蘇德吉克），《Shiro Kuramata》，頁 263。

23 同上，頁 208。

24 同上，頁 92。

何謂論述、談論和論述設計？

· 我們對於論述的理解，包括了溝通的行動和傳遞的內容。

· 「談論」是「論述」的表達。

· 借鏡 Foucault 的定義，「論述」是思想或知識的體系。

· 我們會說明「關於設計的論述」（discourse-about-design）、「為了設計的論述」（discourse-for-design），以及「透過設計的論述」（discourse-through-design）之間的區別。

· 論述設計被列為「透過設計的論述」。

· 我們同樣也會介紹「關於設計的談論」、「為了設計的談論」，以及「透過設計的談論」之間的區別。

人類活動的許多主題——好比文化、價值觀、種族、意向性、性別、身分與幸福——都非常複雜，在基本定義上也頗具爭議。「論述」一詞同樣也受制於冗長的學術辯論和讓人頭暈目眩的詮釋。絕大多數的困難，來自於此類主題之於人類經驗的中心性——它們的活動和結果早於許多可提出主張的思想和實踐領域。我們避開了絕對因素，將這些概念視為偶然——不是追尋「論述」意思的真理，而是去探討對於環境可以起什麼作用；因此，重要的是去闡釋我們特定的理解，特別是因為產品設計在設計史上沒有太多的論述。

迄今為止，我們都將論述設計置放在產品活動的四個領域架構中，強調為了觀眾反應而傳遞某些觀念的主要概念（或效果）。它著重在商業、問題解決的場域中，針對有用、可用和讓人想要用的產品的智識面，而非產品創造；它的方法是溝通性質的，而非實用性。再者，我們也將它定義為心理、社會或意識型態觀念的具現方式；這些構想可以維繫一系列相互競爭的觀點和價值，因此我們說它們可以處理**實質**的議題。四個領域方法為論述設計開闢出一塊通用領地，在此對論述實踐有用的概念將得以建立，就像原始的土地一般，我們希望論述設計的結構，在這片土地逐漸成熟的同時，可以被裝飾、調整與增潤。

論述作為對話

「論述的」（discursive）是形容詞，意指與論述（discourse）相關，或是涉及論述。論述設計則以論述為基礎，並且有意地為論述帶來貢獻。它是論述的一種形式——一種特定的「論述型態」。然而何謂論述？針對這個世紀問題所給出的答案，特別是從 20 世紀早期開始，總是取決於問問題的領域和該領域的學術傳統而定；例如，可能是實證主義、現實主義、馬克思主義、後馬克思主義、結構主義、後結構主義、現代主義或後現代主義。這些觀點都可能來自於各學門，像是符號學、語言學、心理學、人類學、社會學、文化研究、文學理論、女性主義研究、政治哲學和科學哲學等等；然而對設計師而言，以及和我們對論述設計理解最相關的，卻是兩個相較之下基本的論述概念。

論述首要通用和基本的概念，針對的是語言和對話的觀念——溝通的行為和交換。我們會聽到設計師，甚至是設計系的教授說：「論述只不過是學術『語言』，也是『討論』、『做作』的同義字。」這種觀點和認為「設計」等同於「讓事物變得漂亮」的想法沒兩樣，多數人文社會學科領域都有更細緻的觀點——有著特別為論述而設的學

操作恰當的話，批判設計實踐也可以很重要；它最重要的角色，在於暴露科技背後的價值。科技並非毫無價值，它所帶來一連串的相關行為和心理，形塑了我們的文化。

Scott Klinker（史考特・克林克爾），與作者對談，2017 年 12 月 5 日

派。和更有系統而穩定的語言相比（字典定義、文法規則等等），溝通的論述負責處理「使用中的語言」，它更流動也包括了其他相伴或相似的溝通方法，例如肢體語言或文字等。語言學和其他學術領域都會研究這些溝通模式，不論是寫作、口語、姿態或透過物件、科技和其他的溝通方式；這些是特別會在論述分析領域裡受到檢視的類別。特別是社會符號學領域的研究者，會思考這些模式如何彼此相連，並且如何在社會文化脈絡中受到影響。這類研究者對於深度了解論述的廣度、複雜度和多元形式，如何作為協助建構日常生活意義和經驗的溝通行為感興趣；譬如，在社會群體裡外，每個人的口音、方言和符碼轉換（說不同的「語言」）是複雜的，偶然的，也是溝通潛在的重要因素。更特定的例子是，為了成為正式的政治候選人，會有許多不言而喻的對於演說、姿態、政治旗幟、衣著、領針、口號、育嬰甚至是面部表情的標準。對於一般老百姓而言，拿著星巴克馬克杯走進一家在地的獨立咖啡店，或是在紐約洋基隊屈辱輸球的隔天穿上它的T-shirt，或者在公眾場合把槍放進皮套裡，都是蓄意且有力的非語言溝通——這些都有助於豐富而複雜的談論形式。

對於設計師而言，論述作為對話、討論和溝通形式，可以是一種有效的速記方法；但他們卻也應該要認知到，論述可以做的事情還有更多，而這麼想也會對設計工作有潛在幫助。至少在實踐方面，論述在某種程度上對民族誌的設計研究是有影響的；例如，「說—做—製作」 **1** （"say-do-make"）的方法，透過調合對象的言論、觀察到的行為，和他們每天日常生活中作為設計或研究的一部分而製作的物件，試圖去理解上述這些事件之間所揭露、隱藏和衝突的內容。這種探究問題的模式，是為了要理解社會物質實踐中的意義和隱喻，檢視的不只是口頭上的疑問而已。

因此，目前我們所處理的第一個論述概念，是更細膩的「探討」，接著的第二個概念和更高層次的理解，則是受到法國歷史學者和哲學家Foucault的影響，他的著作龐大而極富影響力，我們精選了其中論述的三個層面來討論，而我們認為這三方面，和理解論述設計的**論述**（discourse）最有關聯 **2** 。

論述作為內容

首先，論述是思想或知識的體系——這些一般而言都不只是對話而已（儘管都透過對話表達，也會影響對話方式）。語言是論述生產、傳播和消費的基礎，但將論述理解為思想或知識的系統，能讓論述超

越語言。論述被視為一個系統，和我們對於論述設計是為了處理實質議題的觀點不謀而合──「這些觀念可以維繫一系列相互競爭的觀點和價值」，其中涉及了有系統的思想。它並不會艱澀難懂、不合理，也不是設計師的突發奇想，更不只是針對論述分析關注領域的紙上談兵而已；然而我們也承認，一定有某種程度的主觀存在，構成了實質、重要與有系統的思想，而論述產生和消費的脈絡，也會對此造成深遠影響。

其次，如前所述，論述由觀念、價值、態度和信仰組合而成，透過不同的寫作、口說、姿態和行動，以及物件和科技來實現。對於論述設計而言，這加強了從人造物向觀念流動的有力關係──從設計邁向論述的過程。然而同樣的，除了設計物件之外，還有其他設計師能夠運用或強調的溝通模式，可以增進設計工作的效率；雖然設計師經常嘗試要創造「為自己發聲」的作品，但因為溝通是多元模式的，還是有很多的著力點可以用來協助設計物件的溝通。

最後一點來自 Foucault 的理論精髓，告訴我們論述是相當有力的工具，可以建構人類社會，也被人類所建構──論述對於引導人類的（社會）存在，是無可避免也很關鍵的。這與論述設計的關聯在於，設計和論述有關，而論述則和人類經驗有關；設計本來就在人類社會中扮演著重要角色。想當然爾，設計師身為社會性的生物，一定也會牽涉在思想體系之中，但與其成為也許不知情的參與者，設計師更可以去了解影響設計假設和決定的論述；例如，無論設計師本人是否帶有自覺，一雙 Nike 球鞋的設計，便在論述當中，將其歸類並傳播了市中心男性氣質的論述。再者，設計師可能會蓄意要建構並且挑戰他們本身認為值得注意的論述議題；做得好的話，就有深度參與並對社會文化事物造成影響的可能。正如我們在第一章所強調的，設計是有力的，而論述同樣也是──我們也主張設計和論述攜手合作的時候，會出現加乘的效果。

我們並不是唯一針對論述提出兩種截然不同理解的人。舉例來說，語言學研究者 James Gee（詹姆斯‧吉）運用「小 d」論述和「大 D」論述，作為探討「D/d 論述」分析的一部分 **3**。就像有時候清楚分辨「設計」的動詞和名詞，我們也會將「談論」（discoursing）和溝通的過程做連結，並將「論述」（discourse）視為名詞型態，代表思想或知識的體系 **4**。第一個概念與交換的行動有關，第二個則是與內容相關。我們不像語言學家那樣，對於任何一句嘟噥、一個撇眼，或者一聲「嘿！」都感到有興趣，這些可能會被語言學家視為極富意義的聲音和姿態，但我們是對透過論述設計溝通的觀念有興趣。我們

的「論述」更有組織、制度，也更系統化，不論是廣義還是狹義的；譬如，可以有政治論述、美國政治論述、民主黨論述、國會小組委員會論述，以及圍繞著還在辯論的法案的特定論述。為了針對一個社會文化相關主題或辯論有意義地貢獻，論述設計涉及了觀念、爭論、抗辯和問題。這些觀點透過物件具現後，設計師便對傳播的行動更加關注。對論述設計師而言，這些通常是兩個不同的步驟或考量，而這樣子的區別，對於我們協助設計師著手設計工作來說很重要。在這裡，「論述」對於論述設計而言是重要的，因為它和具體觀念的內容有關，而「談論」處理的則是實際的布署——論述的傳播。**論述設計使用人造物作為談論論述的重要工具。**

任何事物都可以是論述的

正如 Foucault 強調論述的模糊本質和隱喻，我們著重於探討設計師如何參與這些思想體系，以及他們如何有策略地融合自身的設計實踐。若我們接受 Foucault 的基本論點，所衍生出來的便是願意相信每位設計師、每一項專案和所有的設計都有能力影響論述；因此，我們可以說商業、負責任和實驗設計也可以是論述的。iPod 最早以商業產品問世——目的是創造出更好、獲利更多的可攜式音樂播放器，但後來卻變成許多社會科學研究和爭辯的主題，包括個人自由、科技狂熱、社交性、文化商業化和環境永續性等議題。而儘管 OLPC 的「百元電腦」是負責任設計的例子，正如我們所說，站在新殖民主義的角度來看，它卻也是個負面案例。即便是最無聊且看似無關的物件——無論它們在四個領域方法中的定位何在，它們也都可以和某些當時盛行的的論述扯上關係 **5**；只不過，也有對於論述設計師較高的期待，希望他們可以覺察並且參與這些有力量但並非都如此顯見的思想系統。

必須要澄清的重點是，雖然所有物品都可以論述性地操作，卻不是每一項物件都屬於論述設計的範疇。所謂每一件物品都是論述的，意思是它可以促使人交談——談論。這在設計研究的領域中很重要，一支普通的家用拖把，可以讓我們開啟對話，去了解一位「家庭主夫」居家生活的一天。當我們以思想體系（論述）分析時，任何物品也都可以是論述的，不論這個物品是系統的產物，或者是該物品幫助了系統的誕生。這對評估設計和設計批判都是重要的；同樣一支拖把，可以被理解為性別身分中隱含的裝置，也可以是壓制性的勞動分工。這麼看來，「論述」的定義很廣，也很通用；然而，論述設計卻被認為刻

意以特定溝通者自居——思想或知識體系的刻意體現和精心計算的載體。**論述不僅是一樣物件存在的結果或可能——所有的論述設計和人造物都是如此。論述更是物件存在的理由。**

專業設計圈裡，常會聽到商業設計把服務擴展到問題解決之外的部分；而透過設計洞察和研究，目前的商業設計也可以找出問題[6]。這樣的問題找尋或觀念架構形塑，也可以算是論述設計的領域，也是重要的特質[7]。論述設計可能解決的是廣為人知的主題（例如墮胎權、動物權、全球暖化等），或是去發掘新的關注領域；但和商業設計與負責任設計不同的是，它可能不會真正找到問題的解決之道。提升對議題的意識，可能已經是它服務的最高限度了，而這樣的區別有著重要意涵。

商業設計同樣也會尋找問題，但它們往往只透過自己的透鏡搜尋——只尋找商業設計可以解決的問題。我們都明白，當一個人只有一支鐵鎚的時候，每個問題看起來都會像是一根釘子；師傅會拿著鐵鎚到處敲敲打打，尋找可以修理的東西（或是尋找看起來很有趣，可以藉由敲打修復的東西）。儘管產品設計針對問題的「詭異」之處也有很大的認可和興趣，但這卻不是它的典型領域；傳統捶打的效果不彰；正如商業設計在詭譎的問題空間中掙扎一般，論述設計也可能面對極為複雜的問題。論述設計更有能力直接處理這些議題，因為它們在論述設計裡，通常處於更簡單的位置，像是（單純的）問題發現者以及／或是問題溝通者。它們同樣也無法解決不能解決的事情，但與其全然避免或是膚淺地處理，論述設計運用它的工具牽動反思，試圖拆解複雜事物，讓情況漸漸可能往更好的方向發展，或至少辨別出屬性可能是什麼，或不是什麼。

關於、為了、透過

為了要協助理解與設計相關的論述和談論所扮演的角色，我們在此要呈現相對簡單的「關於－為了－透過」概念，（至少）挪用 Bruce Archer（布魯斯・亞爾撤）經常受引用的三方機制，分辨研究與實踐之間不同的定義和傳統[8]。我們的重編版本是為了要分辨三種論述和設計之間關係的基礎方法。

首先，**關於論述的設計**往往被稱為「設計論述」，也往往涉及設計的歷史、理論和批判等領域。舉例而言，《Design Issues》（設計期刊）中的文章——「Script of Healthcare Technology: Do

Designs of Robotic Beds Exclude or Include Users?」（健康照護科技的劇本：機器床設計究竟排除還是包括使用者？ **9** ）、「Recent Turkish Design Innovations: A Quest for Identity」（近期土耳其設計革新：對於身分的追尋 **10** ），以及「The Importance of Aristotle to Design Thinking」（亞里斯多德對於設計思考的重要性 **11** ）。這個類別也同樣可以用來指涉在藝術、人文科學領域中與設計有關的論述；譬如，在南非地區西方工業產品、勞動力分配和性別身分的象徵力量，因此有了「洗衣機造就了懶女人 **12** 」的說法。**在關於設計的論述之中，設計領域、設計行動、設計師和設計本身，都是論述的主題。**

為了設計的論述指的是論述的使用，是為了要傳達設計的活動和產出──對設計做出貢獻的思想或知識體系。引用 Archer 的話，這也可以被理解成是「為了設計目的」而出現的論述，或是為設計所服務的論述；例如，設計師如果閱讀了上述《Design Issues》的期刊文章（「關於設計的論述」），他們便可能去理解使用者的適應習慣，為了照顧身心障礙者而設計更好的輔助科技，並且了解改變中的政治地景如何能創造機會，影響國家的設計身分，以及亞里斯多德針對理由、想像和實踐知識的理論，如何能改善設計相關的教育與實踐。顯而易見的是，設計可能也會受到其他論述的影響，像是認知心理學、神經科學和行為經濟學等領域，協助我們理解人們如何做決定，好讓設計師的設計更有效果。**在「為了設計的論述」當中，論述給予設計資訊，也為設計工作服務。**

在闡釋論述設計的領域裡，**透過設計的論述**（discouse-through-design）是主要的一環，思想或知識體系在此透過設計媒介，得以體現和產生。設計被定位為論述，並且賦予激發論述的能力與方法，以論述模式的形式來運行；重要的是去強調刺激或製造論述的面向，因為人造物比起口說或寫作來說，都要更抽象。人造物很可能會伴隨著思想或知識體系的特定說明（例如，專案描述的書寫），但它們往往只會提供驚鴻一瞥的意見、建議和暗示。人造物和專案引領觀眾，卻並不會總是說明清楚。我們一直以來著重於探討「透過設計的論述」，而這也是我們認為論述設計的所在之處；在這裡，設計的形式、物質性、方法、傳統和約束都受到了挪用，是為了要表達和賦予論述權利。**比起寫作或口語的方式，設計師透過設計物件、互動、事件、服務或系統來表達。**

在理解論述設計的過程中，最重要的是理解「關於─為了─透過」的模型，用來定位和設計有關的論述；然而，因為我們介紹了兩種對於

論述的理解——「論述」和「談論」，透過此模型來看待後者，也會很有幫助，同時也去觀察它如何能支持論述設計的工作。

評論者和學者往往會參與製造「關於設計的論述」過程，而每天在不同地方，也都有許多關於設計的表達和發言——**關於設計的談論**，像是「我討厭這個杯蓋，老是會掉下來」，或者「戴著這隻手錶的時候，我覺得更有自信了」（圖 6.1）。即便在**智人**出現以前，或是至少在過去的數百萬年裡，只要有設計的概念存在，就有關於設計的談論——即便最開始時只是一些非正式的嘟噥和姿態而已。然而涉及個體和社會生活更深一層的思考時，「關於設計的談論」也可以是更實質的；例如，911 悲劇發生後，針對下曼哈頓城區的重建，出現了相當大量的公共談論。除了針對該區美學的抱怨聲之外，也有其他問題提出，像是重建是否反而會創造出另一個攻擊點？誰能從中得利？鄰近城區會不會因此被觀光客淹沒？還有，是否應該允許清真寺建在附近？

為了設計的談論對於設計研究而言也很重要，並且透過溝通的、其他的中介形式，為設計過程服務。這是一種方法論的方法，運用民族誌工具，像是訪談、調查、文化探針等，還有其他參與設計的方式來觀察。如果有人對朋友說：「我討厭這個杯蓋，它老是掉下來。」這只是一段關於設計的談論，但若這段話是對著設計研究者所說，那麼就可以被視為是為了設計的談論（為了要設計出更方便使用的隨行杯）。公眾聚在一起以尋求對設計的意識、回饋和支持，不論是公共論壇或是私人舉辦的工作坊，同樣也是一種「為了設計的談論」的形式；舉例而言，針對世貿中心一號大樓不同版本的專案和發展過程，舉辦了很多場市民會議，這種情況會發生在審議民主的體制裡，民間領袖參與、協助引導決策過程——設計政策。我們在下一章也會討論，關鍵是我們必須去注意到，也有人認為，「為了設計的談論」才是論述設計的核心，這是對抗設計的競爭過程，譬如，談論（可能由具有啟發性的原型推動）最終還是為物件、互動、事件、服務和系統設計而服務。

最後，**透過設計的談論**發生在藉由人造物傳遞的溝通論述或討論中；確實，所有的電話、收音機、影像播放器等都有此功能，但這樣的情形也發生在本身就帶有文字或聲音的物件——例如，一個會說話的娃娃，上面標示著預防窒息的危險標誌，便是兩者的體現。論述設計中，透過設計的談論往往通過推文、簡訊、使用數據和其他由物件溝通的電子資訊而顯現；這甚至也會以動作和顏色的方式傳達，像是位於底特律的 rootoftwo 工作室所設計的〈Whithervane〉（白色媒

"Great design should provoke discussion."

圖 6.1 正如 Design Within Reach 為 Michael Anastassiades（麥可·安納斯塔西亞得）設計的燈飾所做的廣告標語：「好的設計應該要激發討論。」Anastassiades 美麗的商業燈飾所指的討論，和我們所說的談論有關，很可能指的並非論述。Anastassiades 和 Dunne & Raby（鄧恩與拉比）在 1990 年代中期合作一些較早期的作品時，便已注意到了帶有批判的「為了設計的論述」。

圖 6.2 〈Whithervane〉

體恐懼風向標，圖 6.2）。它是一隻矗立在屋頂上的電子無頭雞，負責「解析新聞資訊，尋找與恐懼相關的字眼（譬如，自然災害、經濟崩壞、戰爭等等）；『當』這隻無頭雞接觸到了令人恐懼的資訊，它會從恐懼熱點加速轉向離開，並散發根據恐懼程度而有所不同的顏色 **13** 。」「白色媒體恐懼風向標」是一種論述物件，可以蒐集他人的溝通，進而轉譯成動態的溝通展示，鼓勵更多不同的公眾談論。

	論述 (思想或知識體系)	談論 (溝通中)
關於設計	設計論述 例：一篇設計期刊文章	關於設計的任何討論 例──和朋友說：「我討厭這支手機的介面！」
為了設計	次要設計研究 例：一篇用來給予產品設計靈感的設計期刊文章	主要使用者研究 例──對研究者說：「我討厭這支手機的介面！」
透過設計	論述設計 例：一項產品的設計，為了要體現或製造論述	促進或包含溝通的物品 例──這支手機，和在手機背面的文字

圖 6.3 「About–For–Through」的論述／談論

「About–For–Through」（關於—為了—透過）的框架（圖6.3），是思考和與他人討論關於設計的論述與談論的基本工具。最重要的是，它在一片雜亂的景象之中，將論述設計定位成「透過設計的論述」，隨之而來的，該框架也在論述設計產生討論並應用於研究洞察的過程當中，去指涉「為了設計的談論」。「為了設計的談論」也可以和政治或其他與設計有關的過程連結；正如四個領域架構，幫助我們開拓並非總是如此精準的活動領域。**論述、談論和設計之間的關係很複雜，我們沒有否認這點，而是想幫忙釐清這些關係**。舉一個讓人頭昏眼花的例子，我們可以想像一件論述物件（透過設計的論述），在商業設計研究過程中，被用來刺激使用者提供使用價值的反饋（為了設計的談論），而一旦綜合了這些意見，我們便能取得對使用者和特定物件關係的理解。這份知識化為一份報告時，便進入了產品設計的過程（為了設計的論述），最後的成果會在設計評論者發表的文章中受到評價（關於設計的論述），或是成為眾人在公司飲水機旁抱怨時的話題（關於設計的談論）。

同樣的，真實世界中的案例，像是 Simon Bowen（賽門·保文）的〈Txt Globe〉（文字球，圖6.4），則是根據論述設計的概念製造（透過設計的論述），針對人類記憶和人一生中所產生的數位資訊量之間

圖 6.4 〈Txt Globe〉

的關係提出問題。作為國家贊助研究的一部分，研究者給實驗受測者看文字球（為了設計的談論），讓他們學習更多關於數位資訊產品設計的實踐應用。因此，這項〈Txt Globe〉專案被用在學術會議發表中（現在則是本書的一個例子），作為 Bowen〈Critical Artefact Methodology〉（批判的人造物方法論）的一個案例（關於設計的論述）。無論這個例子有多晦澀難懂，「關於－為了－透過」的框架，提供了基礎和共通的語言，來協助拆解真實與更好的理解。它沒有忽視、誤解，或者否認論述／談論／設計關係之間的複雜和豐富度，而是為設計師提供了一項理解的工具。

為了要理解論述設計，論述和談論都是相當重要的考量。對話、辯論和與他人交換意見也很重要，而同樣關鍵的是，實質的知識體系也是其中某些意見交換的主題；如前所述，我們將這個框架當作定位論述設計的初始方法。實踐者可能對此有隱含的理解，而隨著其他有興趣的團體和大眾加入，對於實踐社群而言日益重要的是，能握有足以爬梳這些區別的工具。

1　Liz Sanders（立茲‧桑德斯），「From User-Centered to Participatory Design Approaches」（從使用者中心到參與設計方法），頁 1–8。

2　見 Michel Foucault，《The Archaeology of Knowledge》（知識考古學）。其他學者也曾提出和我們相似的意見，像是 Iara Lessa（亞拉‧雷薩）對於論述的概念定義——「由觀念、態度、行為、信仰和實踐所組成的思想體系，有系統地建構它們所論及的主題和世界。」（「Discursive Struggles within Social Welfare」〔社會福利中的論述掙扎〕，頁 3）

3　James Gee，《An Introduction to Discourse Analysis》（論述分析介紹），頁 6–7。

4　相同的，傳播學領域的研究者，也選擇在「溝通」（communication）和「溝通中」（communicating）之間做出區別。

5　2015 年，MIT 媒體實驗室的「Knotty Objects」會議探討批判和推測設計，磚塊、比特幣、牛排和手機，都被當成看似簡單、卻高度複雜而「棘手」的糾結物品。會議探討並檢視了這些物品深刻的社會文化和社會科技意涵。

6　這同樣也可以被理解成是問題的「設定」，設計師「選擇『他們』要處理的『東西』，為我們對這樣東西的注意力設定界線，並為東西加上連貫性，好讓設計師可以指出哪裡有問題，以及哪裡需要改變。」（Donald Schön〔唐納德‧斯瓊〕，《The Reflective Practitioner》〔沉思的實踐者〕，頁 40）。更常見的是像 Kees Dorst（奇斯‧多爾斯特）和 Nigel Cross（尼傑爾‧克羅斯）所說：「定義並形塑問題。」（「Creativity in the Design Process」〔設計過程中的創意〕，頁 431–432）

7　「這些設計和問題解決較無關，而是和在領域及社會論述之中尋找問題較有關聯。」（Matt Malpass，《Critical Design in Context》，頁 4）

8　Archer 的機制（關於、為了、透過）類似於、也可能比 Christopher Frayling（克里斯多福爾‧費爾林）率先發表的更流行的機制（進入、透過、為了）還要早開始使用。參見 Archer，「The Nature of Research」（研究的本質），1995，與 Frayling「Research in Art and Design」（藝術與設計研究），1993。

9　Søsser Brodersen（索斯爾‧布爾德爾森）等人合著，「Script of Healthcare Technology」（健康照護科技腳本），頁 16–28。

10　Tevfik Balcıoglu（特福費克‧巴爾克格魯）與 Bahar Emgin（巴哈爾‧伊默金），「Recent Turkish Design Innovations」（近期土耳其設計革新），頁 97–111。

11　James Wang（詹姆斯‧王），「The Importance of Aristotle to Design Thinking」（亞里斯多德對於設計思考的重要性），頁 4–15。

12　Helen Meintjes（海倫‧蒙特斯），「"Washing Machines Make Lazy Women": Domestic Appliances and the Negotiation of Women's Propriety in Soweto」（「『洗衣機造就懶女人』：索維托國內電器與女性財產適性協商」），頁 345–363。

13　rootoftwo，〈Whithervanes〉。

什麼不是論述設計？

- 我們訴諸論述設計之中最常見的「物種」定義：批判設計、推測設計，以及設幻設計。
- 討論批判設計的歷史、角色、強項和弱項。
- 將批判設計的觀念和批判性，與論述設計做出區別。
- 「觀念」和「概念設計」被認為是相對疲軟無力、毫無區別的詞彙。
- 儘管論述設計和藝術有著相近的目標，兩者定位仍舊相差甚遠。
- 政治領域的論述設計觀念，著重的不只是知識層面的成果，而是邁向行動的民主過程。
- 我們認為北歐地區論述和批判設計的觀念，往往涉及密不可分的負責任設計和論述表達。
- 某些論述設計觀念以廣泛的溝通策略為中心。

對抗設計　**Adversarial Design**

反設計　**Anti-Design**

爭論設計　**Contestational Design**

批判機智應變　**Critical Jugaad**

批判設計　**Critical Design**

設幻設計　**Design Fiction**

異議設計　**Dissident Design**

游擊未來　**Guerrilla Futures**

質疑性設計　**Interrogative Design**

激進設計　**Radical Design**

反思設計　**Reflective Design**

推測設計　**Speculative Design**

推測再設計　**Speculative Re-design**

戰略媒體　**Tactical Media**

「非」設計　**Un-Design**

論述設計
Discursive
Design

圖 7.1 「屬」與「種」

為了要更好地了解論述設計究竟是什麼，我們必須先知道它不是什麼。本章將解釋論述設計如何和批判設計、概念設計與藝術，以及其他設計之中的論述有所區別。然而首先，我們會深入探討比較特定的論述型態，呈現廣大論述類別的多元樣貌。

論述設計對許多思考方式有益。在此，我們將它視為一個涵蓋範圍廣闊的類別，包括顯著而甚至更為深奧的論述版本，它們主要將設計視為智識與溝通的工具。我們也重申，論述設計近似於生物屬，包含許多不同的物種 ─其中三項最著名的是批判設計、推測設計，以及設幻設計（圖7.1）。

儘管許多設計師對於自己的設計實踐是否有對應的特定標籤，並不那麼在意 **1**，我們認為至少對於設計理論化而言，能從其他觀念中區別出特定觀點是重要的，對於廣大的設計領域來說也很關鍵。這點始終是這個領域的弱點，也正是我們何以在此書中花費幾個章節來為這個命題打下基礎，像是四個領域架構那般。**這並非是要為設計師創造設計實作的局限框架；而是要更了解設計師所參與的活動，並且在可能範圍中協助他們的發展**。這也是關於設計工作如何更有效率，或者更有效地受到討論與理解。

在此階段的論述設計上，至少已經有關於三個領域不同之處的觀點出現。隨著領域逐漸成熟，我們很有可能不需要再去思索這些──確實也已經變得沒那麼重要了，部分原因是作者們都提出了大致相同的分類觀點。例如，Dunne & Raby 身為推測設計一詞的始祖，撰寫《推測設計：設計、想像與社會夢想》一書，在「眾多相關卻並未受到理解的設計形式」中，釐清他們對於批判設計的理解和關係，同時也建立針對推測設計的開創性概念，這些形式包括「批判設計、設幻設計、設計未來、反設計、激進設計、質疑性設計、為辯論而設計、對抗設計、論述設計、未來展望，以及某些設計藝術 **2**。」James Auger（詹姆士‧奧格）早先發表的論文《Why Robot？》（為何機器人？），指導教授是 Anthony Dunne（安東尼‧鄧恩），主要將推測設計用來描述自己與其他設計師的設計實踐，並且在批判設計、論述設計、設幻設計和設計探針之間做出區隔 **3**。James Pierce（詹姆士‧皮爾斯）在2015年於卡內基梅隆大學（Carnegie Mellon）人機互動（Human-Computer Interaction, HCI）學院發表的博士論文中，將大量重心放在針對「另類與相對設計」的區別，發展批判設計、推測設計、設幻設計以及不同版本的競爭設計、戰略媒體、反思設計和論述設計之間的比較觀點 **4**。Matt Malpass（瑪特‧馬爾帕斯）在2017年藉由定位各領域的區別，出版了《Critical

Design in Context》（脈絡中的批判設計），此書探討了批判設計、論述設計、推測設計、設幻設計、批判推測設計，以及建設公眾（對抗設計）**5**，將「批判設計放進脈絡中」（這些作者都承認論述設計的重要性，也引用了我們的說法，但他們都沒有準確或充分地以我們所期待的方式，將論述設計解釋成涵蓋很廣的類別**6**）。

我們把讀者注意力引導到這些文章（特別是 Pierce 和 Malpass 的著作），去理解批判設計、推測設計和設幻設計潛在的不同詮釋。正如我們先前所討論的，這些設計類別都運用人造物作為溝通某些觀念的方法，它們已然有著許多共通點，而我們也會簡單介紹基本差異之處。應該要理解的是，某些實踐者和理論家持有不同觀點──就像所有其他領域一樣，特別是年輕的一代，幾乎很難達成共識。

我們會在本章之中詳細介紹批判性，而**批判設計**可以被視為是人造物本身或對於其周遭批評或批判的體現──這通常也涉及了一種去宣稱或者給予建議的思維模式，鼓勵觀眾抵抗並挑戰現狀的某些層面和力量**7**。它也通常在針對設計觀眾群時，用來批判設計專業或領域。

推測設計似乎是要批評和菁英主義一併出現的批判設計（啟蒙他人所未覺察的真理）**8**，或者是與擁抱批判理論的領域相比之下的知識懈怠。

推測設計鼓勵對於另類的想像，在任何的批判立場上，態度都可能是更加溫和的。它的人造物也可以很有刺激意味，但最初的訊息本身往往不會那麼疏離，因為論述在推測情境中通常居於幕後──觀者在考量「故事」或脈絡之後，才會慢慢進入到論述情境裡。推測設計的論述通常會好奇地以問題和帶有警世意味的故事呈現，而不會以斷然的態度出現。一般而言，它會以短期或長期的人造物和情境呈現，拋出「如果……會怎樣」的疑問，針對隨之而來的社會物質或社會技術的未來與替代性，以及人們對此的慾望程度，尋求大眾反思和辯論。

設幻設計9 有時會被描述成是推測設計的一種型態或者是次領域，也經常處理迫切的科學和科技議題。設幻設計與推測設計對於未來時常有著相近的焦點，也會刻意使用文學和電影小說，透過影片、照片系列、短篇故事或描述等敘事工具來呈現。推測設計很容易把重心放在未來，而設幻設計則較容易去想像當下的另類視野。一個很好的例子，就是反事實或替代的歷史事件的運用，這是常見的文學寫作手法，小說中假設的情境反轉了某些歷史事實──如果希特勒打贏了

二次世界大戰，現在的世界會是什麼樣子的呢？

考量到許多設計師都選擇避開了分類，或者針對這三個設計分類持有自己的觀點，只要他們沒有自己使用，我們也很少會用這些詞彙來形容其他設計師的作品——通常我們會將這些作品歸類在論述設計的範疇裡。不過我們也很鼓勵設計師或觀眾們，去擁抱更好而更有用的分類。像是「犬科」對於區別狗和貓、牛或馬等動物，已經是很足夠的詞彙了，但有時直接用「狗」或甚至直接說「吉娃娃」，也會很有幫助。

儘管對於讀者而言，我們清楚指出不同版本之間論述設計的細微差異，可能會是相當有趣的事情，但這本書更關心的是論述的共通點；有許多獨特的形式和不同的詮釋，對於設計師和其他人來說，都有可能或不會被認為是特別有用的。在論述設計的領域當中，至少有質疑性設計 [10]、激進設計 [11]、反設計 [12]、「非」設計 [13]、為辯論而設計 [14]、對抗設計 [15]、爭議設計 [16]、異議設計 [17]、推測再設計 [18]、反思設計 [19]、批判人造物方法學 [20]、戰略媒體 [21]，以及看上去模糊卻有著特定定義的命題、推測和挑釁設計 [22]。確實這些領域一定都會有屬於自己的獨特面向和細微差異，但都是智識導向的設計模式，目的是要傳遞透過人造物體現或刻意產生的論述。我們也期待並且希望有更多的設計模式出現，來傳遞其他有意義的議題、方法、脈絡和成果。我們相信必須賦予新的、甚至是非常奇特的論述作品一個合理的空間——無論這樣的版本擴增，會為論述領域內外的廣泛理解帶來多少困擾（例如，新的音樂分類經常用來反映文化改變；Glenn McDonald〔葛林‧麥肯多勞〕在 everynoise.com 網站上指出 1650 種音樂的次類別）。**但整體來說，我們最關注的，是去闡釋較穩定的論述設計類別，因為許多類別看似、也都可能會持續適應環境、突變，甚至是滅絕。**

和論述設計相關的批判設計

一項對論述設計常見的誤解，是以為它就是批判設計的另一種版本，或只是另一個包裝而已。相反的，它是在廣泛領域的觀點之中，將設計正當化和問題化任一設計形式的部分過程，因而論述設計才會是其中的一種生物屬類別。批判設計自 21 世紀以來，對於幫助提出可行的替代方案來說，變得非常重要；也因為它是看待「概念」替代的主要觀點，去探討核心觀念便顯得很重要——亦即其批判性。

在我們爬梳差異性之時，首先會遇到共通而讓人困惑的混搭詞彙——「批判」與「論述」。在學術用語中，為了要精簡，我們可能會以「論述」來指稱「批判論述」；這時候的批判論述，同樣也涉及了批判理論領域的特定傳統，有著抗拒、否定和顛覆的意向。我們意識到這點的同時，也發現設計實踐者往往宣稱自己的作品是「批判的」，然而事實上「論述的」才是更準確的說法。「批判」的短處之一，在於一般大眾對於它的通俗理解，會激發出負面效應並限制有建設性的正面解讀；事實上，是有免於批判性的論述存在的，這些論述和對於批判理論的精神抵抗或字面意義無關，也和對於批判主義與其帶來負面的共通觀點無關 **23**。在本章之中，我們指出這些速記觀念、假設或誤解的短處和限制，同時明顯地分隔並區別「批判」與「論述」；然而，有別於當今其他的設計實踐者和設計形式，因為礙於挑戰、限制、批評或轉瞬即逝的學術風潮，而刻意將自己和批判設計隔離開來，我們卻將批判設計視為全然可行的形式，鼓勵設計師和設計思考者善用批判設計，只要它是一個恰當的選擇。

回望過去，「批判建築」一詞從1970年代晚期開始扎根，但真正廣為人知，則要到1984年由K. Michael Hays（麥可‧海伊斯）所發表的文章「Critical Architecture: Between Culture and Form」（批判建築：文化與形式之間），文中廣泛地描述該詞彙：「抗拒以主導性文化作為自我的確認與調解，不只是單純地簡化為純粹的正式結構，並也否認空間與時間的偶然性 **24**。有鑑於如此這般的建築論述，約莫十年後的90年代中期（當時「後批判建築」這類的對立觀念已然在成形階段），Anthony Dunne與Fiona Raby（費歐娜‧拉比）以及其他在倫敦皇家藝術學院（Royal College of Art〔RCA〕）電腦相關設計工作室的設計師，開始使用「批判設計」這個新穎的詞彙。這個詞於1997年時正式出現在Anthony Dunne和William Gaver（威廉‧蓋威爾）合寫的文章之中——「The Pillow: Artists and Designers in the Digital Age」（枕頭：數位時代的藝術家和設計師）；但一直要到Dunne出版《Hertzian Tales》（赫茲神話）一書，批判設計才真正受到注目。書中將批判設計用以描述Dunne在RCA就讀博士時的發現和探索 **25**。而正如Malpass所說（迄今這可能是最具啟發性的批判設計歷史），也有其他的沒那麼有名、以設計為中心的先行者，像是我們之前曾經提到過的，英國於60年代中期執行的布里斯托實驗。這個實驗和一些早期的人機互動、互動設計以及人工智慧，大部分都發生在90年代中期，而批判性反思、批判理論、批判實踐和批判科技實踐等議題，儘管聲音較模糊，卻也都是設計論述的一部分。無論直接或間接的，許多議題的靈感都來自於法

蘭克福學派 [26] 對於消費主義和資本主義的反應，其後則是延伸到了對環境的關注議題。

「批判設計」在 90 年代的關鍵歷史時刻受到引介。隨著網路普及與資訊時代的來臨，智慧電子產品逐漸成為人們日常生活的一部分；千禧年之際，資訊電子樂曾經是（也一直是）流行媒體普遍而熱門的主題，甚至也有專屬於電子音樂的新式溝通媒介。這是一個特殊而理想的時間點，不只因為電子音樂廣大的魅力，也是因為這波熱潮所帶來的重要社會和文化影響，儘管在科技改變的現下，卻並未得到充分的思索和討論。「先進資本主義」文化是進步的，也對風險更加寬容，並且更願意去擁抱改變；它們是正面樂觀的，或者至少對於改善的潛能感到好奇。新科技往往最先受到採納，可能也只在眾所周知的精靈跑出瓶子以後才受到了辯論 [27]。20 世紀尾聲，批判設計則是填補了重要空缺（在有限的領域裡），因為它和人們生活中新事物的關聯越來越顯見，也同樣可以延伸到未來的事物——「你試過從海邊『戲劇化的停頓』寄送傳真嗎？你現在可以了。有辦法讓你這麼做的公司就是—— AT&T [28]。」

批判設計讓概念、另類或批判實踐衰弱的狀態得以復甦，這些領域至少在美國 90 年代早期到中期以前的產品設計之中受到嚴重邊緣化。復甦的部分原因出自於逐漸增強的意向，想在商業世界裡改善設計的角色和地位；而在經濟蕭條中掙扎的產品設計，也擁抱並提倡設計研究及以科學為基礎的方法，認為這樣更能減輕商業風險。針對這樣的挑戰，「僅僅」透過給予人靈感或概念的方法，對於更著重為商業服務的設計而言，不是好事。市場行銷以證據為基礎、使用者為中心的設計，把更溫和的產品設計方法推往一邊，遑論概念或論述的探索；然而，經濟在 90 年代晚期好轉以前，商業設計變得沒那麼注重捍衛自己的名聲，因為顧客又上門來了，而批判設計已然成為蕭條時代中可以受到包容，也許得以填補空缺的有趣注解（在經濟不景氣時期）。

對於 Dunne & Raby 來說，建立批判設計的觀念，最初是為了要用來形容他們自己所使用的設計方法和工作 [29]；他們把批判設計拿來和「肯定式設計」（affirmative design）做比較，後者代表製造有用、可用並且讓人想要使用（點燃廣大消費力）的產品現狀，也為了勢力龐大的資本主義而服務。「設計讓科技變得如此吸引人並且讓人想掏錢購買，但它並沒有參與科技的社會、文化和倫理意涵 [30]。」Dunne & Raby 的批判設計至少隱約而邊緣性借用了批判理論的目標——嘗試從社會生活中的有限觀點和結構達成解放，並為了邁向

你可以針對批判設計的某些形式發表聲明，你也可以買到這些批判設計。我記得 Scott Wilson 設計出「iPod 的 iBelieve 掛繩」十字架的時候，我也記得 Tobi Wong 用防彈材質設計玫瑰胸針；這些設計都可以用一行描述去解讀，但不是所有時候都可以這樣……確實，如果你是要設計一架割草機，那麼要它變成批判設計作品的可能性就很低，但你還是可以把評論轉化成和製造有所協調，就為了要凸顯某些特徵。

Paola Antonelli，與作者對談，2012 年 6 月 12 日

更好的啟蒙和解放而喚起抵抗與否認 **31**。為了要提供有效而合理的反對，批判設計必須從傳統的工業——資本典範抽離：「我們必須發展平行的設計活動，去質疑和挑戰工業的議題 **32**」，而「這種類型的設計只能存在於商業脈絡之外，也的確是對商業的一種批判 **33**。」再者，正當大量的資訊科技在主流社會中變得容易取得之際，他們也特別在「電子產品」和「電子領域」之中定義並理論化批判設計。因此，Dunne & Raby 高度具有影響力和原創性的批判設計概念，牽涉到存在於「傳統工業－資本主義」脈絡以外的電子產品，也激發了批判理論帶有抵抗的顛覆性目標。

Dunne & Raby 的寫作和設計，以及他們在皇家藝術學院透過設計互動學程（Design Interactions〔DI〕program）的觀念傳播，對於擴充另類設計的相關性和接受度都有莫大的幫助，這些都刻意體現也直接製造了論述。他們被視為是當代另類設計方法的**代表人物**，特別是兩人在皇家藝術學院時期（直到 2015 年為止）所主導的設計互動學程，期間培養出大量論述設計領域中最知名的設計師；但他們最初的批判設計觀念，後來卻延伸得太廣泛，以致他們自己都覺得有點不舒服的程度 **34**。把原始邊界往電子產品和最新科技之外推是完全合理的；**只不過，作為另類作品的一種廣泛描述符號，更具有挑戰性的觀點，是認為批判無法在商業市場裡運作，或者無法應用在工業和資本主義的產品上**。可以理解的是，來自商業本身針對現狀的批評，往往是更為複雜和必須妥協——也就是，對於具有特定性、密集度的訊息和產品形式做出讓步，是可以想見的；而我們也堅持這在某種程度上是有可能發生的。再說，認為批判設計無法與商業並存的立場，就等同於假設被批的事物有意義地和商業連結。究竟為何批判的主題，要限制在那些只和「工業－資本主義」系統具有直接關聯的事物呢（儘管我們也承認，「工業－資本主義」系統幾乎也都會有間接的影響）？這是許多批判理論主要的關注焦點，也確實是法蘭克福學派的主要構成，但對設計師而言，還有其他可以批判的主題，不會在本質上受到市場參與所阻撓（正如我們之後會討論的，設計師也會因為市場參與而獲利 **35**）。

基本問題在於，一個主要為了體現與溝通觀念而被創造和使用的知識導向物件，究竟是否一定要是批判的，並使用批判理論的顛覆性目標。確實，重要的議題和觀念可以受到關注，而不需要在本質上斷裂、否定和解放 **36**。而對於批判理論常見的批評，都和菁英主義與何者對社會有益、何者有害的假設有關；它顯然達到了一個具有特權的位置，有能力將他人從「錯誤意識」中解放。批判理論支持消費

重要的是無論我們最後選擇使用哪些詞彙來形容這種設計，它們都不排除一些商業的實踐，或者商業的情境。要去談論藝廊或博物館所委託的設計很容易，但有太多設計師在享受論述設計自由的同時——像是 Troika，事實上卻是在非常商業的情境之下工作。

Gareth Williams（蓋瑞茲．威廉），與作者對談，2017 年 12 月 12 日

者為受害者的主張——認為消費者無能為力，也被資本主義生產的操控力量所愚弄，整體而言邁向索然無味、循規蹈矩、物質主義的永恆消費體系。特別是從 1980 年代開始，我們可以在關注物質文化以及消費的人類學及社會學的研究中，看見另類主張——「消費者為英雄」 **37** 。隨著這個解放的轉變，消費者對於市場及廣告強加或隱藏的訊息更有意識，而與其臣服，他們可以故意地忽視、挪用並且反轉這些訊息——消費者利用市場，而非被市場利用。物質文化和消費研究產業已成熟，以至於有這兩種競爭論述的生存空間，甚至讓和諧的理解得以發展。

我們反對批判設計作為特別廣泛的實踐形式，或是基於嚴肅的概念作為另類設計代表，同時我們對於某些後批判建築的論點深有同感。批判建築被認為是仰賴本質負面而持反對的立場（大致上是現代主義），相反地，後批判論述則為**主觀投射**的觀點騰出空間 **38** 。它望向未來與可能的方向，卻不必然為蓄意反對社會文化現狀的立場所圍。這樣的主觀投射觀點，可見於推測設計之中，也出現在批判設計的批評裡 **39** 。

藉由讓批判性作為背景，想像的人造物與情境作為前景，推測設計依然可以像以往的批判設計那般運作，只不過多了彈性，少了草率思考的中傷誹謗。推測設計與批判設計能力相當，提供了另一種有用的論述——呈現另類未來，大多和科學與科技進展有關；但它也使得批判性成為一種選擇，如 DiSalvo 所說：「它『有』時批判，有時又異想天開 **40** 。」對於某些人而言，這樣的彈性還不夠——「批判設計」可能沒有作用，但「推測設計」也可能同樣沒用；因此，最近還有新興的用法——推測與批判設計，以及推測批判設計，指的同樣都是 SCD（Speculative Critical Design，就我們的理解而言，兩者是密不可分的）。然而，無論這樣的詞彙如何運用到兩個領域 **41** ，這看來都只是暫時的術語繃帶，綑綁住兩個領域的詞彙和傳統，因為兩者本身都還不足，或者是因為人們根本懶得去分辨。它是略帶有危險性的先例——萬一兩個詞都沒辦法捕捉到精髓，去強調與先前不同的部分該怎麼辦？**又或者，萬一需要解決的推測設計限制出現，就像批判設計的那樣，又該怎麼辦？還會有 SCxD、SCxxD，或是 SCxxD 出現嗎 42 ？**

我們認為論述設計為廣泛的實踐領域提供了更精準而恰當的分類法，足以涵蓋未來即將出現的新案例。換句話說，我們對於批判設計的目標和實踐沒有太多的疑問；而事實上，和批判理論更有關聯的時候，批判設計也為我們設定了一個值得努力的高標準。我們爭論的點

在於，批判設計一詞太過特定，以至於它無法有效地代表廣泛的設計實踐領域。

論述設計有別於概念設計和藝術

將論述設計從批判設計中分離出來並做出區隔相當重要，而我們對於論述設計「不是什麼」，也有了答案。在批判設計一詞出現之前，甚至是現在，「透過設計的論述」都經常被視為是概念設計。1997 年「批判設計」首次登台時便是如此——「批判設計的作品也可以被視為是概念設計，在此，假設和觀念都被加以探討了 43 。」概念設計和觀念設計在電機設計、產品開發和商業創新中也受到廣泛運用 44 ——從概念車到未來吐司機都是。這些詞彙在發展過程中，往往被視為是初始階段；因此，概念設計在商業 45 與另類設計實踐領域都很流行。這牽涉了「為產業服務」以及「譴責產業」的兩種相對觀念，在某個領域是被拿來「運用」的，但在另個領域中卻是拿來當作目的。因為如此，加上論述設計在產業運作時所可能造成的混亂情形，我們認為概念設計一詞有問題，而且不是那麼有用。即便我們可以超乎這種相斥的使用領域之上，「概念」或者「概念的」定義依舊是鬆散的，涵蓋的觀點都很少，既沒有完全解決問題，產品也沒準備好要上市，就只是一個概念而已。同樣的，論述設計也是以觀念為基礎，而我們的論述觀點作為思想或知識體系，有著更高的標準，以及來自心理學、社會學或意識型態的輸入。**「概念的」是沒有歧視意味的類別，無論多麼稀奇古怪或者微不足道的觀念，都可以算在這個領域裡。**

我們藉由實驗設計領域的觀念，去詮釋透過人造物體現的非論述概念和觀點。在這之中，有著我們對於概念設計的通俗理解——透過產品形式的全新觀念探索，不屬於思想或知識體系的一部分。再者，我們對於觀念傳遞的強調，意味著我們對於資訊接收的關注，這在概念設計的表達中並非總是顯見。在此我們也要提醒，「概念設計師」Shiro Kuramata 的玻璃椅，探索未來形式輕量、物質脆弱以及設計美學的概念，卻無法讓知識分子參與更實質或複雜的社會文化議題。

和概念設計的關注相同，但更重要而具有爭議的觀點，是宣稱論述設計只是一種（概念）藝術。Ramia Mazé（拉米亞‧馬茲）和 Johan Redström（約翰‧瑞德斯冬）注意到，概念設計和批判設計的前身「可能可以透過概念藝術和具激進性的工藝品回溯，像是『新珠寶』和『新陶瓷』——這些都激發了較早的反設計運動 46 。」與並不嚴

謹的「概念」相對的是，論述設計和藝術之間的關係，存在有更多的歷史和重要性。藝術和設計之間的爭論確實已經很老掉牙，也很棘手，而任何針對清楚、有權威的區分方法的斷言，最終都會讓人感到失望。我們同意在學術或理論圈之中，對於差異的釐清都比期待上要來得更加主觀，也不是特別具有生產力——「藝術和設計之間的差異何在？」基本上就不是一個好問題。**即便有可以把藝術和設計區隔開來的圍籬存在，一旦它豎立起來，許多藝術家便會開始反抗地緊抓，並跳躍這個圍籬、嘲笑並且褻瀆它，然後把圍籬本身做成一件藝術品，讓它變得一點用都沒有 47**。無庸置疑地，挑戰也會出現在設計的那一方。

可以理解的是，遊走在兩者邊緣的設計實踐者，可能會因為要辨別兩個陣營的重擔而感到挫折。這點看來似乎在「概念設計師」Maxine Naylor（馬克欣・納雷爾）對於自己和伴侶 Ralph Ball（拉斐爾・波耳）作品的反思之中獲得印證（透過 Matt Malpass 的訪談得知）：「我明白『其他人』認為需要把它放在一個特定的脈絡裡來看，但我也認為人們都是用自己想要的方式去看待它。他們要把它視為概念藝術也好，要看成一種有趣的設計宣言也行 48。」相反的——若從設計師而非觀眾的角度來看，當代藝術館策展人 Paola Antonelli 從創作者的自我指派角度出發：「設計並非存在於觀眾眼裡，而是在作者口中。如果設計師告訴我那是藝術，我就會相信那是藝術；如果他說那是設計，我就會這麼相信 49。」那麼，要是納雷爾派和安東涅里派碰在一起的時候，會發生什麼事呢？儘管這種對於他人詮釋的默許多少是可以理解的，它也同時是對於權威和力量的讓步。人們之所以還在爭辯藝術與設計的差別，至少透過非正式的辯論，是因為這些都還是相當具有力量的類別，會影響經費、展覽、接受度、意義、地位、作品以及創作者的影響力。這事關重大——主觀分類開啟了大門，然後又把它們全部關上。

我們肯定論述設計確實是設計的一種，因為它使用了設計的形式、方法、傳統和敏銳度；然而論述設計的意向卻存在於模糊的邊界之中，因為它涉及了更接近概念藝術領域的知識和論述方法 50。我們將論述設計視為設計語言和工具的有效運用，為了非典型效果而運用它們。**論述設計可能和某些概念藝術期盼著相同的結果，但這不代表論述設計想要成為藝術，或者能夠以藝術的形式受到理解 51**。如果它們的活動和目標是一致的，那麼報紙的專欄文章和生物倫理學家的散文，也同樣可以是一件藝術品；而對於它們的結局都是一樣的這種觀念，在這裡可以被應用到什麼程度呢 52？論述設計在藝廊展出

時，要把它想像成為一件藝術品並非難事，但論述設計也會在公司行號裡受到運用，去影響產品發展過程、品牌化和最終的盈虧底線。

不論是在市場上或藝廊裡，產品形式作為媒介的時候，都為溝通提供了共通的物品、語言和基礎。長期以來，Dunne & Raby 都面臨著來自商業實踐者的質疑，批評他們的作品根本就不是設計。我們同意他們經常被引用的宣言和理念：

> 它絕對不是藝術；它可能大幅借用藝術的方法和途徑，但僅此而已。我們期待藝術是震懾人心而極端的，批判設計需要更貼近日常生活，這也是它擾亂的力量來源；表現得太奇怪的話，它就會被認定是藝術，太過正常的時候，它又會毫不費力地被同化。若批判設計被認為是藝術，就比較容易被應付，但若還是設計，就更擾亂人心了；它暗示著我們，每天的生活都可以有所不同，事情是可以改變的 [53]。

不過令人感到高興的是，隨著論述設計領域越來越成熟，「它不是藝術嗎？」這類的問題便隨之減少，而設計向智識服務擴增的邊界，也越來越受到理解和接受。這樣的緩慢改變，部分原因來自論述設計傳播和使用的其他方法，已經超越了典型藝廊對於藝術的設定。

論述設計的其他概念

透過回答論述設計「不是」什麼來解釋論述設計的觀念，也許我們必須要訴諸這個詞最早的使用。在專業設計領域之外，早在 1987 年時，John Dryzek（約翰・戴伊澤克）便在政治科學領域中運用了「論述設計」一詞，用以形容影響民主的過程：

> 「設計」當作動詞時，用來指稱對於情況的操控，因而也是工具合理性（instrumental rationality）的詞彙之一。倘若我們在政治制度設計和建築或電機設計之間做比較 [54]，那麼批判理論家理應感到畏懼；然而社會和政治實踐的設計本身，也可以是所有相關主體都能參與其中的論述過程 [55]。

Dryzek 在此採取批判理論的方法，而顯而易見的是，我們和他對於論述設計的概念之間，有著差異存在。

雖然論述設計具有高度互動性，也可以被理解成是一個成形中的動詞，Dryzek 卻也特地把它定義成是名詞：

> 論述設計是一種社會制度，一些參與者的期待圍繞著它而匯聚；因

此，論述設計在這些參與者的意識中也占有一席之地，成為其中反覆循環的溝通互動點。個體應當以公民的身分參與，而非代表國家或任何企業的階級體制，對此感到關心的個體都不應被排除在外，而必要的時候，某些教育機制應當為有資格參與的人民提供物質上的利益，鼓勵他們參與即時議題，以免他們被遺漏了 56 。

他的觀點和參與度較低版本的代議民主相牴觸，後者由人民所選出的官員為自己關注的議題辯護，或是為選民特定的議題而辯護。相較於著重在將奪得勝利的自我中心目標最大化，那麼「溝通行動」更形重要，因為它可以滋養共識。同時，身為這個過程的一分子，參與者應該要留意議題背後的論述。他將論述定義為「一組共享的假設，讓擁護者得以將感覺信息組合起來，變成有連貫的整體 57 。」就批判理論的精神而言，他也注意到，儘管為了聰明地決定和行動而去理解相關論述相當關鍵，公民對此卻並非總是那麼地有意識，也不知道自己如何影響個體和社會生活。他的觀點和先前對於審議民主的理解有些出入，卻也有助於推進這些過程的思考，並影響了公共政策、政治科學，甚至是資訊科技 58 。

Dryzek 的論述設計和相關的審議與論述民主觀念，都已超越了我們的「透過論述的設計」，且與 DiSalvo 對抗設計的層面更接近。作為「政治設計的一種」，DiSalvo 運用對抗設計一詞「為表達或賦予我們稱之為爭勝的特定政治觀念做記號……對抗設計是一種文化產品，透過概念化、產品製造、服務以及我們對它的經驗，從事爭勝的工作 59 。」他在設計領域的政治方法和 Dryzek 的政治理論吻合，兩者卻有著一項重要差異——審議民主的目標在於共識，而爭勝卻假設並接受工作永遠沒辦法完成，並且將「爭論和意見分歧視為民主的基礎 60 」。

我們確實將對抗設計與相同的爭勝或政治設計觀念視為是論述設計，以及一種「透過設計的論述」的形式。這些都落在政治領域，而 DiSalvo 則認為「對抗設計最基本的目的，是要挪出這些對抗空間，為其他人提供資源與機會，來參與這些對抗 61 。」對抗設計對於傳播的過程高度強調，而設計師往往有著想讓事情更便利的心態，以及更多對於觀眾主動參與的責任。這麼一來，論述人造物（透過設計的論述）就是在「對抗空間」中使用的「資源」；因此，「為了設計的論述」對於對抗設計的過程就更顯得基本了。

正如 Disalvo 的觀點超越了我們所強調的「透過設計的論述」，我們觀察到的北歐式 62 論述設計，強調著參與式的過程以及實際、服務

導向的結果。他們從 1970 年代開始發展「合作設計」，基於使用者和利害關係人都參與的民主上的理解，他們都把論理和政治原理反映在有其參與的設計方法中，而這些方法對作品都有著強烈的影響力 63 。單一位設計師在展示台上的論述作品，便會忽略了重點；例如，完整記錄的「Switch!」計畫訴諸能源生態以及對於環境永續的關懷。在其他幾種創作與傳播活動之中，Mazé 和 Redström 選擇了使用「參與式工作坊」與「辯論論壇」 64 的方式。對於批判設計實踐的北歐式理解，往往都和批判（閱讀，關鍵而且被認為是基礎的）社會服務有關，這麼一來，論述設計經常也看似必要地和負責任設計的議題合作並混合在一起。

在這種對參與式以及負責任式的喜好之外，對於論述設計更廣闊的瞭解，則透過下列人士的作品呈現：Andrew Morrison（安德魯‧莫里森）、Timo Arnall（提莫‧阿諾爾）、Jørn Knutsen（楊‧努特森）、Einar Sneve Martinussen（艾納爾‧史涅夫‧馬提努森）、Kjetil Nordby（謝提‧諾爾比）以及其他和奧斯陸建築與設計學院（Oslo School of Architecture and Design〔AH〕）有關的研究者。Morrison 等人的確承認並支持物品體現、與生產思想或智識體系的力量，然而他們對於論述設計的概念——「透過應用語言學中的論述分析得到理論啟發，核心概念則來自於社會語義學和多模態研究 65 」——並不只局限於「透過設計的論述」。

他們感興趣的是論述性的完整和豐富度——「設計與設計研究更完整的架構」，關心論述的潛能和「透過、為了與關於」設計的談論，同時利用「關聯、混雜、針對性（Addressivity）、表達方式（Articulation）和文化觀念與脈絡」等概念 66 。這可以在不同規模之中運作，「從對個人的潛移默化、協助設計工作室及設計社群的知識傳播，到對大眾想像力的參與及刺激。這就是我們稱之為論述設計的核心主題，此一主題是具有溝通性的設計研究主題 67 。」他們的作品往往強調互動設計和傳達設計，對於論述性地運用任何人造物的理論和實踐，有著莫大的貢獻。他們也關心不同型態的論述／溝通（譬如視覺語彙、產品展示、展覽、工作坊、部落格、線上電影和出版），如何支持透過人造物、或圍繞人造物所體現的觀念去傳播。

AHO 的設計研究中心網站，如此形容他們的論述方法（和他們的批判方法不同）：「論述設計包括一系列建設和中介的物質與過程，如同線上解說電影和『虛構的』敘事作品。設計研究需要擴增溝通生產和反身性反思（reflexive reflection）的作品 68 。」2006 年時，Klaus Krippendorff（克勞斯‧克爾潘多爾夫）提議語義學上的轉

彎（和所有設計實踐相關）——從物質的大量生產與人造物美化，轉向針對「意思和社會意義」的關注 69 。同樣的，Morrison 等人也提出了一個「論述轉彎」，可以應用在廣泛的設計光譜上；因此，有了四個領域架構，我們在實踐領域中假想了特定空間，設計在此從完全的實用主義轉向針對知識的強調，人造物則刻意體現並喚起了實質觀點。

另一方面，他們的「轉向論述設計」，本質上承認了不同的論述種類，但卻向前邁進一步，呼籲針對可能為設計提供更好服務的溝通理論和技術，加以強調與融合，「設計師可以參與的反思性對話……透過對話、促使『設計與反思』、『實際與分析』彼此交會，藉以運用物質與溝通的設計模式來解決社會文化議題 70 。」

這個章節之中，我們強化了論述設計的概念，不只是針對它的定義，以及在四個領域架構中作為「透過設計的論述」情況而已；我們解釋了批判性的角色，並且分辨論述設計、概念設計、藝術的不同，以及理解它與負責任設計之間是更緊密相關，且更廣泛地專注於溝通上的。為了持續建構從事論述設計工作的基礎，接下來的兩章將會解釋人造物如何傳遞論述——首先從理論的觀點，接著從更實際的方法著手。

1　想要為實踐定義的觀念，特別是在批判設計、設幻設計和推測設計之間定義，對於大多數我們訪談的設計師來說，多少是存有問題的。許多設計師都認為硬要和特定一個領域做連結很困難，也對「被放在一個箱子裡」感到很不舒服。譬如，James Auger 回應：「這很難回答。身為實踐者，很大的程度上我其實沒那麼在乎。我很清楚自己想要作品如何呈現。對我來說，推測設計可以是批判的，或者它鼓勵人們去思考特定的事情；其中有很多重複的地方。推測設計是虛構的，很多時候它們就是設幻設計……我不認為兩者有顯著的區別。」（與作者對談，2015 年 5 月 15 日）

2　Anthony Dunne & Fiona Raby，《Speculative Everything》（推測設計），頁 11。

3　James Auger，《Why Robot？》，頁 132–136。

4　James Pierce，《Working by Not Quite Working: Resistance as a Technique for Alternative and Oppositional Designs》（隔靴止癢的解決辦法：將抵抗用於另類與相對設計），頁 19–38。

5　Matt Malpass，《Critical Design in Context》，頁 41–61。

6　例如，Auger 暗示論述設計和其他形式一樣，「去除定義一般設計過程中商業部分的限制，創造出思考、提問和夢想的空間。」（136）。我們確實認為商業部分是可行的，卻也是複雜的。Malpass 囊括了我們對於論述設計描述的摘要，卻沒有把它當成四個領域的其中一。他所使用的案例，似乎也沒有清楚分辨論述設計和其他相關形式（47-48）。Pierce 是唯一一個有解釋論述設計概念深度的作者，但他對我們提出觀念的理解，卻讓論述設計無法有效成為廣闊類別，去涵蓋他所形容的設計型態（36）。我們並沒有要指責這些作者，因為雖然我們在他們出書之前就開始教課、報告、客座演講，卻鮮少發表學術論作。

7　在一個「刻意為批判設計建構經典典範與成熟概念字彙」的計畫中，Gabriele Ferri（加貝爾勒・費里）等人提出四個批判設計的策略：「主題混合、語義轉換、社會侵權、身體修正。」（Gabriele Ferri 等合著，「Analyzing Critical Designs」〔分析批判設計〕）

8　「批判理論承認許多人在得知個人命運無法由自己操控，而是掌握在他人手中（通常是不認識的人）時，所感到的挫折與無力……批判理論嘗試揭露那些因素，使得團體與個人無法掌控、甚至影響對自己命運有著重大影響力的決定……透過探索力量的本質與限制、權威和自由，批判理論宣稱能夠提供關於自治程度可以多大的見解……這個特徵使得批判理論變得與眾不同：它對於解放的宣言，不僅提供啟蒙（對於自身真實興趣的深刻自覺），更多的是（也確實因為如此），它有能力讓人解脫；不像科學理論，它宣稱可以提供怎麼做的方針。」（Rex Gibson，《Critical Theory and Education》〔批判理論與教育〕，頁 5–6）

9　這個詞最早使用是在 Julian Bleecker（朱利安・貝利克）於 2009 年時所發表的文章，「Design Fiction: A Short Essay on Design, Science, Fact, and Fiction」（設幻設計：一篇關於設計、科學、事實和虛構的散文）。

10　Krzysztof Wodiczko（克爾茲斯多夫・沃迪茲可）和他的質疑性設計團隊，在 90 年代早期時從事論述工作。他們的目標是「在設計中結合藝術和科技，同時融合當前社會重要卻不受設計領域關注的文化議題。」（質疑性設計團隊，「About」〔關於〕）

11　Penny Sparke（佩妮・斯巴克），「Ettore Sottsass and Critical Design in Italy, 1965–1985」（伊托・薩特薩斯和義大利的批判設計，1965-1985），頁 59–72。

12　儘管和義大利激進設計最相關，Mazé 和 Redström 卻宣稱反設計發源於英國和奧地利。（Ramia Mazé 與 Johan Redström，「Difficult Forms」〔困難的形式〕，頁 31）

13　「『意』指減少、簡化、移除或消除設計（及複雜度）。『非』設計建立在批判設計的傳統之上，目的是要開展和檢視當代設計的新功能。」（維也納應用藝術大學，「研討會：『非』設計」）

14　參見 Anthony Dunne，「Design for Debate」（為辯論而設計），頁 90-93。以及 2008 年紐約現代藝術博物館（MoMA）「Design and Elastic Mind」（設計與靈活頭腦展）網站：「為辯論而設計是新的實踐型態，思索如何討論急迫科技議題的社會、文化和倫理意涵，透過人造物呈現，也透過古怪的情境呈現。這些計畫都大言不慚地將人類放置於宇宙中心，在尋求科學與科技進步的同時，也尊重並維護人類個體的本質。」（紐約現代藝術博物館，「Design and the Elastic Mind」）

15　Carl DiSalvo，《Adversarial Design》。

16　Edward Hirsch（愛德華・赫爾奇），《Contestational Design: Innovation for Political Activism》（爭論設計：政治行動主義創新）。

17　Craig Badke（克雷格・巴德克），《Dissident Design: Resistance through Form》（異議設計：透過形式的抵抗）。

18　「推測再設計存在於批判設計和真實世界的產品之間，它的刺激性與推測本質很合得來，為了要透過互動達到反思的目的，這往往要花好一陣子的時間。將推測再設計引介為互動設計的一種方法，同時也表示即便是在廣泛的領域之中，為了達成現有態度和行為的實質改變，它一樣也可以應用在不同的脈絡和情境裡。」（Mattias Ludvigsson〔馬提亞斯・盧德維格森〕，《Reflection through Interaction》，頁 iii）

19　見 Phoebe Sengers（費比・森傑爾斯）等人合著，「Reflective Design」，頁 49–58。

20　見 Simon John Bowen（賽門・約翰・保文）著《A Critical Artefact Methodology》（批判人造物方法學）。

21　見 Rita Rale（利塔・瑞爾）著《Tactical Media》。

22　這些是我（Bruce M. Tharp）在 2005 年於芝加哥藝術學院，為新開設的設計物品相關研究所課程賦予定

義時的設計方法。

23 當然，也可能會出現更有用的媒介觀念，但它可能永遠也無法獲得學術界的讚賞——因為批判設計長期以來的陰影，以及一般對於「批判」一詞普遍持有的負面認知。

24 K. Michael Hays，「Critical Architecture: Between Culture and Form」，頁 15。

25 這是 Anthony Dunne 的第一本出版著作，他將成書過程歸功於夥伴 Fiona Raby 的陪伴和貢獻。

26 法蘭克福學派是 1930 年代發源於德國法蘭克福大學社會研究中心（Institute for Social Research）的思想流派。法蘭克福學派以社會與政治哲學為人所知——也就是批判理論，受到馬克思主義和心理分析方法的影響。其第一代批判理論家包括：Herbert Marcuse（赫伯特·馬庫司），Theodor Adorno（狄奧多·阿多諾），Max Horkheimer（麥克斯·霍克海默），Walter Benjamin（華特·班雅明），Friedrich Pollock（菲德利奇·波洛克），Leo Löwenthal（里歐·洛文塔爾）和 Erich Fromm（艾瑞克·弗洛姆）等人。

27 這就是為什麼舊派艾美許人在接受科技之前，就對辯論科技潛在影響的現存文化這麼感興趣；他們並沒有避免對這些新科技的理解或學習，而是去審慎思索科技的社會文化意涵。與其說是設幻設計，他們有著可以觀察新科技如何在非艾美許文化之中運作並如何影響周遭環境的優勢，好用來協助艾美許人做出自己的決策。參見 Diane Z. Umble（黛安·溫波）的《Holding the Line》（堅持不懈），本書深入探討對於電話科技的抵抗和接納。Bruce M. Tharp 的《Ascetical Value》（美學價值），處理的則是更廣闊的物質文化層面，而不只是特定的產品設計議題。

28 台詞來自 1993 年 David Fincher（大衛·芬奇爾）執導的〈You Will〉（你可以）前衛廣告。

29 2007 年時我們詢問 Anthony Dunne 和 Fiona Raby 批判設計一詞的意義，當時 Anthony 回答：「對我們來說這個詞有著實際目的，而我們在 RCA 的電腦相關設計工作室工作的時候，就是在做現在做的事情，我們必須要去下定義。必須要給它一個名字，或者是一個標籤。批判設計看起來是最恰當的詞彙，那大概是在『19』94 或『19』95 年的時候。我們也有點忘記了。然後——不知道是幾年前開始——最近人們好像又開始對這個詞感到興趣，覺得它是有趣或有關的詞。」（Anthony Dunne，作者訪談，2007 年 10 月 20 日）

30 Anthony Dunne，《Hertzian Tales》，頁 xi。

31 值得注意的是，Dunne & Raby 將自己和批判設計從法蘭克福學派和批判理論中抽離：「人們第一次接觸到批判設計一詞的時候，往往會假設它和批判理論與法蘭克福學派有關，或者純粹只是一般的批評。但其實它兩者都不是。我們對於批判思考最感興趣，也就是不要認為事情就是理所當然，帶著批判的角度並且總是去質疑接收到的事情。」（Anthony Dunne & Fiona Raby，《Speculative Everything》，頁 35）Jeffrey 與 Shaowen Bardzell 仔細檢視了 Dunne & Raby 的著作，宣稱「他們對於批判設計的理論闡述毫無疑問地有著密切關聯」，而他們特定的語言也「毋庸置疑受到了法蘭克福哲學派的影響」（Bardzell 與 Bardzell，「What Is 'Critical' About Critical Design?」〔批判設計哪裡『批判』了？〕，頁 3298）

32 Anthony Dunne & Fiona Raby，《Design Noir》（黑色設計），頁 58。

33 Anthony Dunne，《Hertzian Tales》，頁 84。

34 2011 年 Dunne & Raby 完成《Speculative Everything》之後，在一場討論之中，他們表示對於批判設計一詞感到越來越不舒服，比較偏好「推測設計」一詞，也許甚至更認同比較大膽的「大設計」（"big design" 的概念也在《Speculative Everything》一書中提及，例如「大思考」、「大觀念」和「大思考家」等等）。這樣的說法也出現在我們 2007 年的對話中：「一方面看到人們選擇使用『批判設計』一詞、去辯論、挑戰它，並且定義這個詞，是一件好事，但讓人擔心的是，我們最不希望看到它變成一種標籤——成為精準定義的詞彙，去限制人們的設計工作，變得綁手綁腳。」（Anthony Dunne，與作者對談，2007 年 10 月 20 日）

35 我們應該要注意的是，Anthony Dunne 對於參與論述設計的企業是贊同的，就像他自己和 RCA 學生與業界夥伴的合作，這樣的關係與其說是批判設計，更像是推測設計。（作者訪談，2016 年 9 月 24 日）

36 Malpass 討論批判性，認為批判設計和批判理論與藝術有所不同。「因此，重要的是去質疑批判性可以和應該在設計實踐中做些什麼，超越批評的形式與傳統，並從人文學科和文化研究的角度著于。」（《Critical Design in Context》，頁 11-12）

37 Don Slater（多恩·斯雷特爾），《Consumer Culture and Modernity》（消費者文化與現代性），頁 33。Daniel Miller 的作品對於抵抗「消費者為受害者」的觀點相當具有影響力。

38 Robert Somol（羅伯特·索默爾）與 Sarah Whiting（莎拉·懷爾亭），「Notes around the Doppler Effect and Other Moods of Modernism」（都卜勒效應與其他現代主義情緒），頁 72-77。（Robert Somol，作者訪談，2012 年 7 月 25 日）

39 「很明顯的，那些辯解可以讓人們更了解世界、斷言可以改變世界，並且讓人從不平等和不公平限制中解脫的理論，都有極大的問題。」（Rex Gibson〔瑞克斯·吉爾布森〕，《Critical Theory and Education》，頁 6）

40 Carl DiSalvo，「Spectacles and Tropes」（景觀與比喻），頁 109。

41 但也有些設計師表示他們是出於挫折而使用這些詞彙，有著批判設計和推測設計的多重意義和詮釋——這是一個不需要選擇、或者可以避免某些期待的自動設定，像是他們對於批判理論的熟稔。

42 某方面來說，Malpass 已經在無意中隨著他的三方架構解釋了由推測設計、批判設計和關聯設計所構成的 SCxD。這個更具包容性的 SCAD 應該要代替 SCD 嗎？ Malpass 的意見是少數聲音，嘗試用更廣闊的

觀點解釋論述方法的範圍。他的關聯類別主要關注的是領域內容（內在關注，如設計－解決－設計），風格簡潔（不證自明）、有顛覆意味，透過賀拉斯式諷刺傳遞訊息。（《Critical Design in Context》，頁 92–93）

43　Anthony Dunne 與 William Gaver，「The Pillow: Artist-Designers in the Digital Age」，頁 362。

44　Turkka Kalervo Keinonen（圖爾卡・卡勒爾沃・卡恩能）與 Roope Takala（盧普・塔卡拉）合編，《Product Concept Design: A Review of the Conceptual Design of Products in Industry》（產品概念設計：工業產品的概念設計一覽）。

45　「在商業脈絡之中，概念設計通常用來和廣大的觀眾溝通，以及將新的觀念、概念和產品形象化；有時也是為了要測試新的產品觀念或者接受未來產品方向的回饋。概念設計也可以被用來增進商業價值，支持商業方向的決策，或者強化產品與公司的行銷和品牌化。」（Mattias Ludvigsson，《Reflection through Interaction》，頁 14）

46　Ramia Mazé 與 Johan Redström，「Difficult Forms」，頁 5。

47　藝術家為了效果刻意挪用「工業－資本主義」的工具，最赫赫有名的例子，也許是杜象的小便斗。藝術以生產線形式被一系列的藝術家大量製造，而市場研究調查則由 Vitaly Komar（維塔利・可馬爾）與 Aleksandr Melamid（亞勒克桑德爾・梅拉米德）執行，用以決定繪畫的形式和內容。藝術家 Scott Burton（史考特・波爾頓）精簡的現代雕刻，和他一定要被人使用才算完整的設計家具，也讓任何坐上他設計的椅子的人，都成為了設計的合作者，並且挑戰「雕刻」與「家具」的界線。

48　Matt Malpass，《Contextualising Critical Design》（批判設計脈絡化），頁 123。

49　作者訪談，2012 年 6 月 12 日。

50　「我的論點在於，概念藝術和概念建築本質上是相當不同的兩個領域，而概念建築在嘗試模仿概念藝術、卻忽略建築的時候最顯脆弱。這裡所說的概念藝術，指的是定義藝術概念的『非物質』觀念視為首要，並將物品狀態和生產方法視為次要的作品。而概念建築，則是指試圖加入概念藝術，卻保留建築特徵的作品。」（Eric Lum〔艾利克・倫〕，「Conceptual Matters」〔概念的問題〕，頁 1）

51　「當設計師意圖讓作品成為一件設計時，來自藝術觀點的評論可能會讓人分神。」（Matt Malpass，《Critical Design in Context》，頁 75）

52　這個詞來自發展生物領域。根據它的創造者 Hans Driesch（漢斯・德爾斯奇），同等結局（equifinality）一詞認為一個既定的結局可以透過開放系統中的許多途徑來達成。「『從』一端開始，自相同的最初狀態出發，往同樣的結局前進，卻使用非常不同的方式，遵從同一物種的個體截然不同的方法，來自同樣的地點，甚或是殖民地。」（Hans Driesch，《The Science and Philosophy of the Organism》〔生物體的科學與哲學〕，頁 159）

53　Anthony Dunne & Fiona Raby，「Critical Design FAQ」（批判設計問答）。

54　也許產品設計在這裡可以感到沒那麼不受重視，因為還有建築和電institutions這兩個領域。

55　John S. Dryzek，「Discursive Designs: Critical Theory and Political Institutions」（論述設計：批判理論與政治機構），頁 665。

56　John S. Dryzek，《Discursive Democracy: Politics, Policy, and Political Science》（論述民主：政治、政策與政治科學），頁 43。

57　John Dryzek，《Deliberative Democracy and Beyond》（審議民主與其後），頁 51。

58　Nick Couldry（尼克・可爾迪），「Digital Divide or Discursive Design?」（數位落差或論述設計？），頁 89–97。

59　Carl DiSalvo，《Adversarial Design》，頁 2。

60　同上，頁 4。

61　同上，頁 5。

62　我們指的是挪威、瑞典、丹麥和芬蘭，也不否認包括其它的北歐國家或領土。

63　例如，Gro Bjerknes（葛洛・布捷克尼斯）與 Tone Bratteteig（東恩・巴拉特鐵伊格）合著的 「User Participation and Democracy」（使用者參與及民主），頁 73–98，以及 Susanne Bødker 的「Creating Conditions for Participation」（為參與創造條件），頁 215–236。

64　Ramia Mazé 與 Johan Redström，「Switch! Energy Ecologies in Everyday Life」（Switch！每日的能源生態），頁 59。

65　Andrew Morrison 等人合著，「Toward Discursive Design」（邁向論述設計），同上。

66　同上。

67　Timo Arnall，「Making Visible」（讓人看見），頁 19。「論述設計與生產協助我們觀察科技及其意涵的文化相關物品有關。也和把溝通的、視覺的類型、形式與社會媒體帶入設計研究學術方法有關。這裡有著參與流行文化理解的意向。」同上，頁 138。

68　奧斯陸建築與設計學院，「Approaches」（方法）。

69　Klaus Krippendorff，《The Semantic Turn》（語義轉彎），頁 xvii。

70　Timo Arnall， 「Making Visible」，頁 149。

論述物品如何透過理論溝通？

· 設計師用以體現論述物品的重要思想或知識體系，最終都
 必須要和觀眾溝通。

· 在下一章由下而上的探討之前，本章針對論述設計的溝通，
 採取了由上而下的理論方法。

· 我們高度仰賴 Robert T. Craig（羅伯特·奎格）在溝通理
 論之中，針對八個主要理論傳統所提出的解釋；其中，我們
 認為和論述設計最相關的四個傳統，包括了修辭、符號、社
 會文化，以及批判傳統。

· 在 Craig 的想像中，新的溝通傳統最後一定會發展出來，而
 特定針對論述設計發展出新傳統的可能，看來距離現在還
 有些遙遠，但卻值得我們去追尋。

	修辭的	符號的	社會文化的	批判的
溝通理論化	論述的實踐藝術	藉由符號的主觀中介	社會秩序的（複製）繁衍	論述反思
溝通理論化的問題	需要集體沈思和判斷的社會緊急事件	主觀看法之間的誤解或間隙	衝突；疏離；錯位；協調失敗	霸權的意識型態；系統上扭曲的言語情境
後設論述詞彙	藝術、方法、溝通者、觀眾、策略、共通的、邏輯、情緒	符號、象徵、圖像、指標、意義、指示物、代碼、語言、媒介、（誤）解	社會、結構、實踐、儀式、規則、社會化、文化、身分、共同建構	意識型態、辯證、壓迫、意識提升、抵抗、解放
在後設論述共通處貌似可能	文字的力量；有根據判斷的價值；實作的改進能力	理解需要共通的語言；理解錯誤無所不在的危險	個體是社會的產物；每個社會都有獨特的文化；社會行動有非預期效果	力量與財富的自我永存；自由的價值；平等與理性；討論產生意識、見解
挑戰後設論述共通性的有趣之處	更多的文字不代表行動；外表不等於事實；風格並非物質；意見不是真理	文字有著正確意思並且擁護思想；代碼和媒介是中性管道	個體中介與責任；絕對的自我身分；社會秩序的自然性	傳統社會秩序的自然性和理性；科學與科技的客觀性

資料來源：Robert T. Craig，「Communication Theory as a Field」（溝通理論領域），《Communication Theory》（溝通理論），9, no. 2（1999）：134。

圖 8.1 溝通理論的四個傳統

論述設計作為「透過設計的論述」形式，首先牽涉的是人造物中論述的關聯或體現。若這個思想或知識體系會對他人造成影響，那麼它必須要涉及某些傳播、接收和回應的過程；在下一章從較實際的角度解釋之前，我們在本章中從理論觀點探討溝通的主題。

在討論了我們對於「論述」和「批判性」的基本理解之後，我們轉向了溝通。從溝通領域本身的角度出發，1996 年時，James Anderson（詹姆士・安德森）分析了七本針對溝通理論的教科書，發現了 249 種不同的版本（簡單來說，每本書平均有 35 種版本）**1**。這樣的規模可能有點嚇人，然而更驚人的是，他發現在這些不同的理論之中，只有 22% 的理論出現在超過一本書裡，也只有 7% 的理論出現在超過三本書裡面。和設計活動一樣具有挑戰的是，溝通在人類情境中占有如此核心的角色，它不僅在數不清的脈絡裡有著不同面貌，眾多的領域也都可以對它宣示主權，用自己的專業術語、朝著自己的目標去討論它，卻沒有認知到其他相關、甚至是競爭的方法。而更複雜的是，如同「設計」一般，「溝通」對於誰有信心、誰又可能讓他人的觀點黯然失色，有著通俗的理解──「我早就知道溝通和溝通的意義是什麼了，謝謝你。」

一篇獲獎的文章訴諸多元方法，呼籲溝通理論成為團結一致的領域（而非變成喪失機能的家庭，每個人都忽略彼此）。就此而言，Robert T. Craig 指認出七項主要傳統：修辭的、符號學的、現象學的、控制論的（Cybernetic）、社會心理學的、社會文化的，以及批判的；2007 年時，他又增加了第八項傳統，實踐主義的 **2**。他同時

也暗指溝通領域其他傳統的潛能，可能可以在未來獲得發展，只要它們具有為溝通實踐帶來獨特理論貢獻的能力，像是女性主義、經濟、精神層面，甚至是美學版本等等。考量到論述設計仍處於新興階段，關於論述設計究竟能否發展出溝通的獨特傳統，同樣也是屬於未來的問題。想要達到穩健而一貫理解的現有挑戰，便在於要去詮釋並調解（如果這是有可能的話）論述設計目前運用的多重傳統；我們認為和這些最相關的是修辭、符號學、社會文化，以及批判的方法。有鑑於 Craig 對於承認其他傳統和自身領域雷同與相異之處的呼籲，我們開始概述和這四項傳統之間的關係，可以協助解決論述物品如何溝通的問題。

修辭傳統

正如 Richard Buchanan（理查德‧布加南）的論點所述 ▋3▋，設計實踐普遍而言是高度修辭的，並且扮演著「影響設計師與目標觀眾之間的居中作用 ▋4▋」。設計物品在創造出社會生活新視野時，可以是說服人心的：「藉由將新產品呈現給潛在使用者觀眾……設計師已然直接影響了個體和社群的行動，改變了他們的態度和價值觀，以驚人的基礎方法形塑社會 ▋5▋。」回憶起蘋果 iPhone 的首支電視廣告，來自產品型態、品牌、廣告，以及也許來自用戶使用先前蘋果產品的經驗，共同締造出一幅讓人感到興奮而近乎神奇的生活視野。我們甚至見證了他人衷心的驚嘆：「iPhone 徹底改變了我的生活！」確實，iPhone 改變了許多人旅行的方式、和朋友聊天的方式、付帳單的方式，還有注意力集中、追蹤伴侶行蹤的方式，以及更多種種。然而，對於論述設計而言，它的說服力和 Buchanan 所關注的傳統設計不太一樣：論述設計中，（1）「設計師操作物質與過程，來解決人類活動的實際問題（理性）；（2）設計師賦予產品正式的特徵，「以說服潛在使用者，某項產品在他們的生命中是可信任的」（信服力）；（3）設計師的目標是「將某種價值觀置放到使用者觀眾心中，好讓他們在使用產品時，會相信該產品在情緒上值得渴望，也在生命中是有價值的」（感染力）▋6▋。論述設計師可能會透過標誌、理念和感染力去溝通（有用度、可用度與渴望程度），但卻並非用一種完全直截了當的方式，也並非依附在設計實用主義服務的傳統假設之下。

論述設計尋求知識上的結果；它是反思的催化劑。作為實用物品，它可能不會和觀眾現有的生活完全相關，但卻會說服觀眾去思考它的論述。論述設計可以運用產品所擁有的修辭上的說法──因為觀眾

假設物品呈現了行動、經驗或存在於世界上的認真論證；因此，使用者被要求考量設計師為了產品所打下的論證基礎而存在的心理、社會和意識型態情況。設計師想要說服觀眾相信、參與並停止不信任的想法，好去思索裡面的訊息……設計師可能會為了支持或反對某件事情而提出明顯的論證，這經常發生在論述設計的領域之中。或者在推測設計中更典型的情形，是設計師可能採取更中性也更好奇的立場和態度；他們會避免為了辯論或複雜議題而表達，或是為了特定的一方而爭論 **7** **8**。中立的立場可能可以避免呈現**特定的**，或是一**種**答案，但設計師至少會嘗試去說服他們的觀眾，這個議題確實值得我們反思。的確有沒那麼宣言式或者建議式的立場，而我們把它稱之為**中性謬論**，特別是從物質文化角度來看的時候，物品總是會帶有自己的角度。如果「產品是我們應該要如何過生活的論證 **9**」，那麼在修辭上如何做溝通就會與論述設計的方法有關，這方法還會帶入「有趣的」與「令人難以解釋和了解的」議題。這些都是兩千年來修辭理論學家爭論不休的，像是「情緒與邏輯在說服中的相關位置，無論修辭本質上是好是壞，或只是一項中性的工具，也無論修辭藝術是否具有任何特定的主題，或者理論在實踐的改善方面是否扮演了有用的角色 **10**。」

符號傳統

和論述設計有關的第二項溝通理論傳統，是符號學的——也就是符號的研究。符號在這裡是指「互為主體性」（intersubjectivity）的中介——人們心理層面的各種關係透過不同的語意模式而發生（往往透過語言，但確實也會透過行為和其他媒介）。符號學從遠古時代便已理論化並且被辯論，但現代符號理論的常見假設是「符號建構了它們的使用者」、「意義是公共的，最終也是含糊的」、「理解是實際的姿態，而非互為主體性的心理狀態」，以及「溝通媒介不僅是中性的系統架構或意義傳遞的管道，更擁有自己的類符號屬性，『如 Marshall McLuhan（馬歇爾·邁克魯漢）說：媒介即訊息』 **11**。」歷史上符號學多數圍繞語言發展，物質與形式的象徵特質，也許和產品設計最相關。1984 年時，Krippendorff 和 Butter（巴特）指認出與使用者和物件關係相關的廣泛符號和意義薈萃——「象徵的環境」，他們稱之為「產品符號學」。從最初的概念——「在他們使用的脈絡中，以及該知識在工業設計應用上，研究人造形式的象徵特質 **12**」，它接著成為「對於人們如何賦予人造物意義以及如何與之互動的系統性詰問」，以及「有鑑於他們能為使用者和利害關係人社

群取得的意義，因而設計的人造物詞彙與方法論 **13**」。如前所述，Krippendorff 的《The Semantic Turn》是這類思考的延伸，同樣也包括了對人造物較廣泛的理解（也就是從物質乃至於非物質的形式），超越了人造物的最初使用，以及與其他人造物相關、還有圍繞這些人造物語言的脈絡。透過此書，Krippendorff 提出了透過物品發展得最完善的溝通符號學概念，不僅對論述設計而言是重要的，對於其他四個領域架構也相當重要。

修辭和符號學傳統都有重要的相似與相異之處。如 Craig 所說：「我們可以將修辭想成是符號學的一個分支，研究語言和論辯的結構，在溝通者與觀眾之間協調 **14**。」相反的，他斷言符號學也可以被理解成是修辭的特定理論；符號工具是組成修辭訊息的要件。清楚的是，這之間有著相互關聯。觀察它們的不同之處，我們有可能理解到，符號學理論多數是與資訊和情緒溝通有關，而「修辭理論傾向於將溝通視為辯論的創造（邏輯的、倫理的，或是情緒的），這會激發觀眾的信任或辨識 **15**。」根據論述物品的訊息目標（提醒、告知、啟迪、激發、說服，關於這點我們會在第十一章中討論），這也可能會有重要的意涵；譬如，啟迪或激發可能是屬於較情緒性的——甚至全然是情緒性的，然而說服卻涉及了理性。這點如何透過產品形式而受到詮釋，也有著不同的結論，這是它挪用並在「象徵環境」中存在的後果。而根據不同的學術觀看角度，意義上也都不一樣；舉例來說，如同 Craig 指出的，現代主義的溝通致力於「理性、真理、清晰與理解」，和它針對代表「傳統主義、詭計、困惑與操弄」的修辭理解有衝突 **16**。然而對後結構主義符號學家而言，理性、真理和清晰都衰敗為文化標準，所有溝通基本上也都是修辭的。Craig 的結論是：「簡言之，修辭和符號學的理論之爭，實際上都是重要的，因為它最終都是我們每天在討論溝通時所使用的判斷、意義和真理等概念基礎 **17**。」對於希望參與傳遞具有社會文化意義和未來意涵、重要與實質主題的論述設計師而言，根據他們自身對世界概念去反思，以及溝通的設計物品基礎方法，都相當重要。

產品語義學的符號傳統，如同設計師的理解和每日工作所示，都與低階的物質層次明顯相關。設計師很熟悉這項傳統。然而，論述設計同樣也透過高階的局部訊息性；比起單純以人造物的物理特性去溝通「拇指要放在這裡」的使用情境，對比激發像是「舒適與溫暖」的情緒，這顯得更為複雜。設計師的挑戰，是必須和其他層面的象徵環境（攝影照明、定位、包裝、標題、描述、氣味等等），一併使用人造物，並與觀眾達成針對論述的共同理解。例如，讓觀眾以特定、不舒

適的方式手持新手機，目的可能是要去溝通一個觀念，那就是較為富有的家庭成員之間的互動和聯結，被科技所阻撓。在符號學傳統中，若論述設計師無法溝通一項訊息，那就意味著他們使用符號的失敗，無法有意義地和觀眾觀點或「語言」共鳴。

社會文化傳統

與論述設計相關的第三項溝通傳統，是屬於社會文化的範疇；它往往將溝通理解成是「一種象徵的過程，生產並複製共有的社會文化型態[18]」。這個觀點是先進的，特別是在社會科學領域之中，於 1960 年代時透過如《The Social Construction of Reality》（現實的社會建構）等具有影響力的文字傳遞[19]。這樣的社會結構主義觀點，和我們基本的物質文化觀以及產品設計的物品相呼應；這些也都影響了文化、也被文化所影響，並且從未在語義上或意識型態上中立。如前所述，它們總是被銘記的──有意無意地，以製造它們的文化意義和價值，以及最終存在或被消費的文化中。隨著這些物品在時間流逝和社會空間當中循環，生產新意義和體制的過程持續不斷，這樣的觀點，是把現實視為非客觀而固定之物，並且否認宇宙真理，如 Craig 所說：「社會文化理論培養溝通的實踐，承認文化多元性與相關性，賦予包容和理解價值，並且強調集體而非個體的責任[20]。」

諸如此類的社會文化觀點，在和論述設計溝通、以及透過論述設計溝通時很重要。最根本的是，它將物件視為社會的有力媒介，對於思考和實作的新意義與方法建構頗有幫助，也對凝聚他人很有幫助。它們協助穩定也協助動搖。這些物品也是現有社會文化影響的結果，無論隱含或是顯著的，都可以在受到檢視時，在某種程度上決定這些結果。這點相當重要，因為觀眾被要求以人類學的眼光觀看，並考量體現或來自於論述物品的社會文化情境和信念。在這些拆解與指認之後，反思是可能的，論述物品的智識目標也更近一些；這類似於我們所說的修辭位置，然而與其是觀眾去考量設計師為了設計所提出的論點，社會文化觀點則提出了支持物品的文化情境和原理問題。**在方法之間的轉換相當微妙，卻也可以對觀眾理解造成重要影響──比起質疑物品的正當性（「設計師／製造者在想什麼？」），它們是去假設正當性和認真程度，並提出問題：「怎樣的社會文化價值和思考會支持它？」**有效的接收是多數溝通理論的關注點，而針對社會文化觀點的主要挑戰，則是它讓物品的詮釋變得高度偶然、仰賴事先存在卻不必然穩固的文化型態和社會結構；因為如此，我們應當關注傳播

過程和脈絡，在考量到特定觀眾以及與論述物品接觸的情境時，它們往往需要比起設計師所給予的還要更多的注意力。

批判傳統

第四項和論述設計有關的傳統，是批判溝通理論。批判理論的源頭是馬克思主義，有著確切的知識和實際目標，也許在《Theses on Feuerbach》（關於費爾巴哈的提綱）第十一節中獲得了最好的表述，這段文字後來甚至成為 Karl Marx（卡爾‧馬克思）的墓誌銘：「哲學家至今只是用不同的方式詮釋這個世界，重點是要去改變它。」如前所述，法蘭克福學派理論家們針對反意識型態壓制社會結構與力量，採取了提高意識的行動。批判理論的諸多線索和影響，包括了溝通理論，從對霸權壓迫的無知中解放的真誠溝通，「只會發生在論述反思移往永遠無法達成的超脫過程中——然而反思過程本身，卻逐漸邁向解脫 **21**。」正如我們所討論的，批判設計的假定目標，是運用物品中介（object-mediated）的論述，達成設計師觀者的解放反思。Craig 在分辨社會文化方法時，強調反覆來回的批判過程：「為了讓社會秩序得以基於真誠的相互理解（與策略操控、壓迫從眾、或空洞儀式不同），對於溝通者而言，去闡釋、質疑，和公開探討客觀世界、倫理常規與內在經驗的不同假設，始終是必要的 **22**。」的確，就是這類型的爭勝論述，還有他們與轉型設計（Transition Design）**23** 以及其他負責任、行動主義式方法密切關聯的主要行動，位處於對抗設計的中心。

為了要取代自己的特定傳統，論述設計透過可以和溝通理論修辭、符號、社會文化和批判傳統聯結的方法接近溝通。要論述設計溝通具有獨特、一貫且強健的理論可能很難達成，因為它需要解釋許多現有的類別，而 Craig 也為指出現有的混雜溝通方式提供了一絲希望，像是修辭的─符號的、批判的─修辭的、社會文化的─修辭的，以及批判的─社會文化的，還有利用了至少三種傳統的方法，如社會行動媒體理論（社會文化的、現象學的，以及符號學的）。然而，隨著領域逐漸成熟以及未來其他種類的發展，這項工作可能變得更有挑戰性，如果可能的話，領域中顯著的理論，可能會需要漸漸普及化。

至少，我們覺得對設計師而言，很重要的是去理解像溝通這樣的主題，在智識層面上可以有多麼地複雜，因為溝通是工作上重要的一項目標。我們希望暴露在論述設計發生的豐富知識場域裡，無論顯著還是不顯著的，都可以增加設計師對於做什麼、以及可以做些什麼的理

給予達賴喇嘛的問題：「我們現在可以做到的、最重要的冥想，是什麼樣子的呢？」答：「批判思考，以及隨之而來的行動。覺察你的世界。了解這齣人類劇碼的情節和情境，然後想清楚如何運用你的才能，讓這個世界變得更美好。」

Tom Shadyac（湯姆‧沙迪亞克），《I Am》（我是誰）

解。我們想像一項或更多的傳統，可能會帶給人真實的想法，而激起他們對於更進一步探索的樂趣。我們認為，對於理論更多的探究，便能更好地理解設計所處的位置，這可以協助設計行動並且捍衛設計工作——也就是設計師了解得更多，他們的潛能和可能性也就更大。相對於本章由上而下去理解論述設計如何溝通，下一章將由下而上、和以實踐為主的方法開始，這兩章的最終目標都一樣，都有著與運用人造物來賦予觀眾實質觀點的反思。

1 James Anderson，「Communication Theory: Epistemological foundations」（溝通理論：認識論基礎），頁 200–201，引用在 Robert T. Craig 的 「Communication Theory as a Field」一書，頁 120。

2 Robert T. Craig，「Pragmatism in the Field of Communication Theory」（溝通理論領域的實踐主義），頁 125–145。

3 Richard Buchanan，「Design and the New Rhetoric: Productive Arts in the Philosophy of Culture」（設計與新修辭：文化哲學中的生產藝術），and with 「Rhetoric, Humanism, and Design」（修辭、人文主義與設計）。

4 Richard Buchanan，「Declaration by Design: Rhetoric, Argument, and Demonstration in Design Practice」（設計宣言：設計實踐中的修辭、論證與示範），頁 4。

5 同上，頁 6。

6 同上，頁 9–16。同樣的，在稍後的 2001 年時，他重申標誌、理念和同情，是有用、可用並且讓人渴望的（Richard Buchanan，「Design and the New Rhetoric」，頁 183–206），也和 Vitruvius（維特魯威）著名的三方建築機制——持久、有用、美觀（firmitas, utilitas, venustas）相關。

7 「相反的，我所觀察到的 SCD（speculative critical design，推測批判設計）大多數是針對科技如何改變歐洲中產階級白人的美麗謬思。僅有相當少數或完全沒有任何的政治分析，針對是什麼導致了社會科技的變化而討論，也並未『採取』任何立場，去決定未來的走向。事情對於永無止盡的沉思、探索和探討敞開了大門。這也許聽起來很棒也很自由，但實際上卻是不負責任的，因為它從未在需要的時候，達成一個方針或決定。」（Matt，Design and Violence discussion board〔設計與暴力展討論委員會〕）

8 舉例來說，「我們很少建議事情應該要如何發展，因為那會變得太說教，甚至成為一種道德的束縛」（Anthony Dunne & Fiona Raby，《Speculative Everything》，頁 3）

9 Richard Buchanan，「Design and the New Rhetoric」（設計與新修辭），頁 197。

10 Robert T. Craig，「Communication Theory as a Field」，頁 136。

11 同上，頁 137。

12 Klaus Krippendorff 與 Reinhart Butter，「Product Semantics: Exploring the Symbolic Qualities of Form」（產品語義學：探索形式象徵特質）。

13 Klaus Krippendorff，《The Semantic Turn》（語義學轉向），頁 2。

14 Robert T. Craig，「Communication Theory as a Field」，頁 137。

15 Richard Buchanan，「Rhetoric, Humanism, and Design」（修辭、人道主義和設計），頁 5。

16 Robert T. Craig，「Communication Theory as a Field」，頁 137。

17 同上，頁 138。

18 同上，頁 144。

19 Peter L. Berger 與 Thomas Luckmann，《The Social Construction of Reality: A Treatise in the Sociology of Knowledge》（現實的社會建構：社會學知識專著）。

20 Robert T. Craig，「Communication Theory as a Field」，頁 146。

21 同上，頁 147。

22 同上，頁 148。

23 「設計研究和實踐的新領域……將社會轉移到永續未來的需求視為核心假設，並且認為設計在這些轉移過程之中扮演著關鍵角色。它以對於社會、經濟、政治與自然體系之間相互關聯的理解，從改善生活品質的方式，去解決所有時空向度中各層面的問題。」（卡內基梅隆大學設計學院，「Transition Design 2015」）

論述物品如何在實踐上溝通？

· 論述設計的目標是運用人造物傳遞觀念，它有著獨特的溝通過程。

· 我們提出能讓「觀眾邁向反思之路」的六項基本步驟。

· 考量到其中所牽涉的廣泛論述類別，我們的建議只是通用準則，可以因為特定的方法和環境而改變。

· 設計師的目標，是要大眾去反思他們所提出的論述，而這六個步驟是**遇見、檢視、辨別、解讀、詮釋**，以及**反思**。

· 這個模型是要協助我們去闡釋過程，同時也強調運用人造物傳遞實質觀念所面臨的挑戰。

成功的溝通，是發生在當作者或傳遞者希望傳遞的訊息意義受到觀者理解的時候；有鑑於語言意義具有流動性，符號學指出它要被「完全」理解是具有挑戰的。以傳輸為基礎的溝通方法承認在過程中出現的「噪音」可能會如預期地干擾接收。社會文化觀點主張在作者和觀眾之間不同的文化背景，將會造成阻礙。我們應當要理解的是，如同所精確預期的，即便是使用共通語言，在基本溝通上都已經顯得複雜了，更何況是要透過產品作為媒介。在上一章我們提供了一些理論觀點，這一章，我們會更仔細地去檢視當人造物與觀眾接觸時，會發生什麼事情。

設計師的「使用者研究應用方法」，是透過恰當的理解，足以在反覆的發展過程中採取某些行動，這和其他在設計之前即尋求更有效、可靠與通用知識的領域有所不同；如此實際的傾向，也相當顯著地在論述設計的溝通方法中出現——無論是純表達或意義的完整傳遞，即便有可能，也不一定必要。一般而言，設計師面對的是「如何充分溝通」的領域，而不是「絕對溝通」的範疇；儘管成功的論述設計有許多可能的結果和影響，它們基本上也都取決於設計師如何讓觀者反思他們的論述。論述設計基本的操作目標是反思；唯有透過反思，更高層級的目標，諸如達成新的、讓人喜好的態度、行為、信仰、價值、行動等等，才有可能發生。**充分傳遞的論述，一旦經過反思，便會成為心中首次革命的關鍵，促成接下來的行動和改變 1**。即使論述設計在設計研究過程中，被用以闡釋傳統產品的發展，反思仍然有其必要之處。研究者尋找的是針對人造物所體現或生產論述的真誠回應；任何見解都是在主體（使用者）主動考量下才有的。因此，我們想像論述設計過程的核心概念是，設計師試圖讓觀者行經眾多可能**通往反思**的其中一條道路。

為了要開展論述設計溝通觀點和訊息的方式，我們提出了六個基本步驟，作為過程的一部分：**遇見、檢視、辨別、解讀、詮釋**，以及**反思**。相較於對溝通理論的詮釋，我們在此趨近於實踐的過程，透過這些過程，修辭、符號、社會文化與批判的傳統，都得以彰顯。這六個步驟是去分析不同觀者遇到論述人造物時，會發生什麼樣的事情；有鑑於其中所牽涉的廣泛論述類別，這裡提出的只是通用準則，而這些準則會在特定的方法和環境中有所不同。

不同領域有著眾多相關的歷史溝通模型，像是 Walter Dill Scott（華特・迪爾・史考特）1913 年的廣告模型，提出了三個階段：注意、領悟、理解 **2**。其後這三階段演變為注意、興趣、渴望、行動（Attention, Interest, Desire, Action〔AIDA〕），一直沿用至今。

> **意識的改變發生在行為表層之下，因此很難去衡量。可是它們偶爾也會突破表面蹦出來，也只有在那個時刻，你才會驚覺意識的改變已經發生了。**
>
> Howard Zinn（浩爾德・辛），《Project Censored the Movie: Ending the Reign of Junk Food News》（審查電影計畫：終結垃圾食物新聞主宰）

政治科學家 Harold Lasswell（浩洛德‧拉斯威爾）於1948年發表的
「The Structure and Function of Communication in Society」
（社會溝通的結構和功能）一文中，將溝通細分為下述過程：
「Who (says) What (to) Whom (in) What Channel (with) What
Effect ■3 ？」（「誰」對「誰」通過「什麼管道」說了「什麼」，達
成「什麼效果」？）而摘自 1948 年「A Mathematical Model of
Communication」（溝通的數學模型）一文的「Shannon 模型」
（也稱之為 Shannon–Weaver 模型），則是簡介了噪音和反饋的議
題 ■4 。從廣播理論觀點來看，Roger Clausse（羅傑‧克勞斯）1968
年針對電視和廣播訊息有效性的考量，則分成了訊息提供、可接收訊
息、已接收訊息、已表達訊息，以及內化訊息 ■5 。從文化研究的觀
點來談，Stuart Hall（史都華‧霍爾）發表於 1973 年的「Encoding
and Decoding in the Television Discourse」（電視話語中的編碼
與解碼），則是假設四個自主與互相依存的階段：生產、循環、使用
與複製 ■6 。和溝通的說服模型最相關的，是社會心理學家 William
J. McGuire（威廉‧麥可加爾）於 1976 年所提出的資訊處理理論，
解釋態度和信仰，如何透過暴露、感知、領悟、同意、保留、取得、
決定以及行動做出改變（與如何抗拒改變）■7 。正如這些研究者為
了自身的特定領域而去關注溝通過程一般，隨著固有的焦點和偏見，
我們也了解到去理解溝通如何發生在論述設計中，是多麼重要的事。

我們想要強調這個基本結構——遇見、檢視、辨別、解讀、詮釋、
反思——並不是有意要去限制，而是作為考量論述溝通無限可能的
方式。縱使它可以被線性解讀，我們也對它的迴圈過程和交會途徑感
興趣，想觀察它的可能性；可能的道路有很多條，也有許多不同的方
法，可以在同一條道路上行走。論述的類型、設計師的心態與目的，
以及牽涉的風險、論述複雜度與論述類別，全部都是考量；再者，重
要的是去強調我們並非要否認觀眾作為詮釋、忽略和挪用部分或全
部訊息的媒介，這可能和設計師心目中冀望的很不一樣。設計師也可
能歡迎更多的開放性。隨著我們的社會文化傾向，我們也會去感同身
受參與者背景、脈絡與象徵環境中所有因素對過程的作用——還有
「道路」本身對於訊息的影響。

在線性傳輸模型之外，我們最終看見了傳送者、物品、訊息、環境
與接收者之間（及其他可能的組成分子），更廣、更深互動的巨大潛
力。我們運用公共廣播做類比，而不是緊急警戒或新聞播報，去想
像現場的觀眾表演、聽眾來電，以及透過社交媒體的活動。比起溝通
模型，從設計過程的觀點來看，我們同樣也認同其他更具開放性的方

法，而不只是使用我們自己喜歡的方式；無論是高度清晰的既有情況或是更令人偏好的狀態，這些較為開放的方法都沒那麼依賴經過策略後的行動。公共廣播同樣可以用來當作討論和發問的論壇，用以提出論述，沒有特定要推廣訊息或議題。確實，一定會有論述設計方法，是更具有好奇心、溝通上刻意模糊並歡迎廣泛詮釋的；然而我們主張，即便是這麼開放的作品，至少也會有它希望溝通的通用論述，需要觀眾去反思，也至少會涉及到這六個步驟中的其中幾項。我們提出這個機制，作為普遍理解的基礎，然而我們並不希望它們會在實踐上去束縛設計師。這些步驟應該被視為建構的材料，既賦予資訊也給予人靈感；設計師在嘗試創造有價值的論述設計作品時，可以應用它們，也可以把這些觀點轉彎、解構，或和其他觀念緊緊地綁在一起來看。

遇見

首先，為了要讓溝通順利進行，觀眾必須要接觸人造物，或者是人造物的圖像。如果設計物品沒有被看見或者體驗，那麼溝通就不會發生；然而重要的是，接觸的本質和品質，也將大大地影響訊息的表達和詮釋。那麼這樣子的接觸，難道和我們在櫥窗展示台上驚喜遇見的展示品一樣嗎？就像 Dunne & Raby 2010 到 2011 年在倫敦惠康基金會總部（Wellcome Trust headquarters）的〈What if……〉（如果……）街頭展示那樣（圖 9.1）。難道偶然在設計部落格或博物館裡看見的展示，會讓觀者願意花上一個小時的交通時間、乖乖排隊等待，然後付美金十五元入場參觀嗎？和人造物的接觸，可能有意或無意地先被「上演」，因為極有可能在這場有意義的會面之前，觀者就已事先接收到相關資訊。譬如，博物館參觀者可能事先閱讀了關於展覽的描述、看了評論家的意見，或是受到信賴的好友推薦；這樣的事先準備，的確是廣告的基石，但它也可能會以比較沒有安排、間接而且非正式的方式發生——無論是好是壞。實際的接觸，可能是和物品本身，或較為常見的是透過某些媒介，因為這些作品大多都是線上的，或是透過其他具有代表性的影像呈現，而非由觀者親眼所見。

儘管在設計過程中是很明顯的第一步，目前設計師還沒有完全運用或考量到人造物與觀眾之間的接觸。針對論述設計的普遍批判是，設計師創作了作品，並將作品刊登在自己的網站上，希望能發表在設計部落格裡；他們並沒有以設計的角度思考參與能帶來的豐富可能性。在商業脈絡之中，這是關鍵焦點；市場行銷企劃人員會考量傳播的不

圖 9.1〈What if……〉，街頭展示

同管道，也許會去思索這種計畫，可能促進消費者和產品之間的接觸，包括產品意識的產生、利用或創造新的品牌印象，並且製造許多的消費誘惑。特別是在大型機構裡，設計師可能在這些行銷企劃中並沒有太大的影響力；然而，對於獨立設計師而言，可能會有較大的掌控程度與較多的機會去絕對地影響觀眾的接觸機會，而這也可能對溝通的品質和廣度造成了重要的影響。舉例來說，Alice Wang（王艾莉，台灣設計師）相當關注環境汙染的因果，因此設計了〈Rain Project〉（雨水計畫，圖 9.2 和 9.3）。她把從不同城市收集到的雨水，做成冰棒和其他食物，將這些食物拿到大街上給路人，請他們試著考慮去吃吃看，順便傳遞她的設計理念。

檢視

當然，無論是刻意遇見或偶然接觸，只有人造物或人造物的圖像與觀眾在某處相遇是不夠的，觀眾和人造物接觸之後，還必須要覺得感興趣，才會想進一步去檢視它——也就是說，這項作品必須要足以吸引觀眾的注意力；在商店架上的產品、設計師網站上或在藝廊裡的作品可能都會被看見，但也可能會被全然**忽視**，就像我們都可能只是聽見，卻沒有聽懂一樣。這個考量有可能會受到最初接觸經驗的正面或負面影響，但它卻也經常取決於物品的價值；這個物品和觀眾之間的視覺與經驗性質考量，對於設計師而言是相當熟悉的領域。隨著不同的情境、使用者、目標、資源等，設計師為了觀眾的第一印象而設計，明白作品很可能僅有那麼一次和觀眾接觸的機會，就像放在擁擠的商店架子上的產品那樣，只有短短幾秒鐘的時間而已。設計師努

圖 9.2〈Rain Project〉，水樣本

圖 9.3〈Rain Project〉，冰棒

力達成讓觀者檢視物品的目標，可能會以物品本身的特徵和語義、或是以包裝的形式和內容為核心，也可能把重點放在製造先驗意識（a priori awareness）、使人感興趣，或是像銷售人員那樣的理解，還有其他許多不同的策略和組合。隨著人造物深入到公共領域裡，設計師失去更多對於呈現過程的直接控制，並且往往需要仰賴先前針對形式、內容、情境、互動潛力等做出決定的嫻熟經驗。

也有可能觀眾身為經過同意的實驗受試者、心理諮商病患、工作坊參加者、一名設計師的粉絲，或是某場大會中意氣風發的與會者，因而對於論述設計的過程已然相當接受。在這些案例之中，要達成檢視的目標相對容易——為了召集具動力的觀眾，更多的前置工作是必要的，而一旦這些觀眾和人造物接觸後，那麼要獲取他們的注意力，就是相對而言簡單的事情。當然，許多物品的相同語義，以及其他象徵環境中的元素，都可以影響檢視這個要素的程度或品質；例如，觀眾可能接收到特別受到強調的方向、被給予漫長的考慮時間、社會壓力，或動力、特定的暗示，或建議、實質的酬勞和懲罰，和被賦予他們隨後與他人分享的責任。在這樣的情況之下，觀眾和設計師或專案成員更多的互動，就可能是非常有益的，就算對於要讓這項物品受到考慮而言並非是必要的。這可能會讓某些人造物得到觀眾的檢視，或者也可能在設計師知道其他刺激觀眾的策略存在的狀況之下，允許設計師創造更困難的形式。

辨別

若不想直接全然地忽略一項物品，而想讓它獲得一些關注，則需要觀眾去辨別它的論述議題；常見的狀況是，論述的物品並沒有那麼受到了解，而是遭到貶低或者否決，因為它們並沒有符合某些觀眾的錯誤假設，這些觀者用傳統的有用、可用和想要用的標準去衡量論述物件。這在溝通模型中往往被視為「噪音」，觀眾可以用各種形式在任何時間點進入溝通模式，觀者可能錯失物件的論述重點，也因而錯失了訊息；我們通常不會期待（或許甚至是偏好）這樣的產品能夠傳遞訊息。在概念藝術裡，物件可能有美學以外的意涵，而這樣的觀念很普遍，尋找這種意義也往往是觀眾消費這類藝術過程中的一部分；在這種情形中，現有對於藝術作品的社會和文化性理解，是以對觀眾自己有利的方式在運行，而認為產品只是實用物品的理解，則是與「物件的溝通」以相違背的方式在運作。設計師通常無法理解，他們的計畫通常需要清楚的論述框架（或最終的解釋），用以提高成功溝通的

可能性──雖然這並非總是可能；理想上，觀眾在社會文化中的地位和偏好受到了確認、認可，最終被滿足並允許更進一步地往反思的道路邁進。

有可能的是，設計師企圖刻意延緩觀者指認某物為論述物件。若觀者將論述物件錯誤理解成一項鄭重的設計提案，那麼結果可能是讓物品更吸引人、或者是更擾人，最後甚至變得更有效果；觀者可以在有機會更全然地接受專案存在的可能性之後，再去真正地理解作品訊息。James Auger 以貼標籤的觀點考量這點：「當你告訴某人這是『設幻設計』的同時，當下就是在宣告，這個東西不是真的，所以，它也改變了人們與之連結的方式，或者是回應的方式。 8 」設計師也有可能想藉由模糊作品作為論述設計的事實，蓄意和某些觀者玩把戲。設計師可能會想讓人們使用這些物品，而不去理解它們背後的論述，如此一來，後續和他人溝通作品的論述時，可能會較有效果。這樣的觀念有點狡獪；更有甚者，也有可能會完全模糊了人造物的論述位置──刻意去徹底誤導觀者，或是過度顯得模糊不清。在這種沒有任何觀者明白作品論述的情況之下，卻也有個疑問：究竟是否有任何「透過設計的論述」的溝通發生；這麼一來，與其讓人去反思任何可能的訊息，這種作品可能被忽視、否認，被認為是劣質的傳統設計，或未經反思地（甚至是事與願違地）融入了觀眾的生活中。

解讀

正因為即使有人暴露於訊息之中，並不代表這項訊息使用了大家所熟悉的語言，所以當觀眾最終理解物品有其想要傳遞的訊息時（而這項訊息是設計師想傳遞的），他們便可能需要去解讀訊息。這裡的「解讀」，處理的是可讀性，可讀後理解便隨之而來。分辨是重要的。這個階段牽涉到把美學特質和其他語義環境中的元素，翻譯或解碼成可能的連貫訊息形式，這和試圖詮釋概念藝術的過程是類似的──都有作品在「述說」某件事情的假設；例如，觀眾試圖針對一件藝廊裡的藝術作品達成某種結論，但那件作品不過只是一堆樹枝而已。在圖像或互動設計裡，如果訊息以文字為基礎，那麼使用共通語言或較直接的圖像，可能會相對容易一些。論述產品一般而言更抽象，也更不精確。它們可能會被理解或解讀成一項有著先驗意義的特定物品類別──椅子是要給人坐的，鍋子就要用來煮飯。這樣的指認會有幫助，然而倘若少了文字，想要更靠近論述設計師的訊息，就會是一段具有挑戰性的詮釋過程。設計一項可解讀物品的挑戰，極度仰

賴產品框架和產品語義，在此設計師使用美學方法或是其他工具，作為可讀、可溝通的元素，它可以涵蓋作品標題、包裝內容、網站敘述、畫廊作品的摘要簡介等等。正如和物品接觸的資訊或經驗，會影響觀眾所給予的關注，它同樣也可以在解讀物品時扮演重要角色——不論是正面還是負面的。

由語言結構啟發和引導的產品解讀（特別是針對衣服），是廣受爭論的後現代議題。1990 年時，Grant McCracken（格蘭特・麥克拉肯）甚至呼籲對某些語言詮釋舉行「安魂彌撒」[9]。我們同意在將物質文化當成語言形式來思考時，會有混雜的結果——尤其當新增和合併外表的功能或元素之後，該形式便會逐漸變得難以理解並會產生複雜的訊息。一般而言，論述設計師的最大挑戰，在於如何讓觀眾更輕易地去理解訊息，特別是當產品比起以語言為基礎的方法來說，本來就沒那麼有效的時候。然而，較難理解的外形可能在某些例子中是有用的；一件抽象、模糊物品的任務、挑戰或詮釋差距，都可能是有價值並刻意被運用的[10]。再者，取決於訊息和目標，一個具較低認知性而更情緒性的反饋，也可能會是有用的。整體來說，設計師的工作，是要利用產品形式的長處和既有的不足，以抽象論述的方式達成有效溝通，因此，論述設計師通常努力讓自己的作品可以馬上被觀者理解，但也可能透過觀者長時間或重複接觸作品來達成。

詮釋

對於論述設計而言，一項微妙但又相當重要的差異是，它不僅要能讓觀眾欣賞，還要能受到觀眾理解。解讀是對該語言的理解和訊息存在的認知；詮釋則是針對了解訊息本身。讀者尋求意義——不只是閱讀和理解獨立的文字，同時也是針對訊息形式的組成去理解。觀眾可能會說「我就是看不懂」，這在抽象藝術中相當稀鬆平常，而在其他的創意媒體中亦是如此，這可能是因為作品完全無法解讀，或是觀眾知道物品想要傳遞某些觀念，但作者特定的立場或作品的重點卻不夠清楚——「我知道它和科技、還有社會有點關係，但我不知道它真正想要說的是什麼」，無論是何者，在觀眾感到困惑或淡漠之外，它都只能造成很少或甚至完全沒有任何效果。觀眾無法充分理解作品想要傳達的觀點時，就是普遍認為的錯失機會，而這已經是相當好的情況了，更嚴重的，甚至會是非常徹底的失敗。特別有問題的，是觀者對於作品的理解，可能和作者原意徹底相反——比起「留意新資訊的潛在影響」，觀者只是樂觀地詮釋：「新科技讓人覺得興奮——所以越

多越好。」有時候，設計師的訊息只是一種提醒，有時則是提供新資訊、或企圖說服他人，有時甚至更為複雜。特定訊息的不同挑戰，應當在作品傳播策略化的時候去考量，多數時候，設計師在產品進入公共領域以後，他們對於這項產品的解釋就沒有太大的掌控權；然而，設計師也很可能用自己想像的方式，透過更多工具和與觀眾的互動，來促進成功的理解。

反思

隨著資訊流通模式以及某些溝通的模控學概念，目標常常在於只要達成了成功的傳播與溝通即可；然而，論述設計師卻會另外為觀眾的內化或訊息反思而做努力。如果設計師的訊息得到了理解，而訊息是有趣而啟發人心的，那麼因此受到驅動的觀眾，便會更深入地去思考這項議題。我們在此以兩種方式探討反思的過程。首先是一種批判衡量──訊息得到理解，而重要的是，觀眾會去衡量這項訊息的正確程度；這是批判思考的基礎，端視溝通的訊息種類，觀眾也可能會以訊息正確度和充分度的層面去思考。而這是否和觀眾的理解有著良好的共鳴──這訊息被觀眾認為是不正確、部分正確的，還是正確但不充分的呢？即便是在論述設計案例中相對中性的問題，像是「達到油鋒（peak oil）之後，汽車產業的未來何去何從？」觀眾可以根據答案或是回答過程中所引導的方向，自行判斷這道問題是否有用。透過批判衡量的過程，觀念的正確度和充分度獲得了評斷，而觀念的意義也得到了衡量。

理性來說，這是否值得觀眾努力思索其中的相關性和影響？

第二種類型的反思比較個人或情緒性，可能會、也可能不會牽涉到批判衡量的過程──對於觀者和他們的環境而言有多重要？針對這點，觀者可能會考慮到訊息之於自己的重要程度，以及訊息是否能應用在自己的生活中（或是觀者在乎的人的生活），還有他們是否能針對這些觀點做些什麼。設計師可能會決定要更著重在作品的情緒面，引導觀眾深入思考這些觀念，或是他們也可能會直接並且理性地處理次要或較少情緒考量的觀點。無論是哪種反思，設計師訊息的最終目標，都是要滲入觀者的智識面，穿透他們對於這個世界心理的、社會的和意識型態的概念。觀眾沒有必要完全認同這些訊息，有些人也會斷然拒絕或看不到其中任何的關聯。也許這樣的論述走在時代之前，或是尚未找到它的最佳觀眾；而基本上，我們對於論述的定義是它有能力支援不同的觀點──因此不同意也是無可避免的。觀眾詮

也許批判理論最有用的貢獻，除了和社會不公與改變等論述明顯相關議題之外，可能就是去培養對於論述反思更深一層的欣賞，讓這可能的實用性，成為所有溝通的本質。

Robert T. Craig，「Communication Theory as a Field」，頁 149

釋了人造物所體現或產生的訊息後，設計師絕大多數對於反思的過程沒有掌控力，然而卻會希望自己的溝通策略與訊息內容本身是充分的 **11**。儘管沒那麼常見，這樣的可能性確實存在於持續的對話或設計師和觀眾之間的互動。

這六個步驟（圖 9.4）和現有來自不同觀點的溝通模型有關，最終致力於的是觀眾如何接收並理解論述設計作品的智識內容。針對論述效果的實際設計練習，可以是非常複雜而困難的。**仔細分析並將通往反思的過程視為需解決的問題，是為了要更理解並尊重所有的可能——既啟發人心，同時也帶有警示意味**。從和物品的接觸到有意義的反思，在這條充滿不確定的道路上，設計師往往會失去控制，在各個階段都有觀眾流失；而這只發生在反思之前，反思過後，有些觀眾可能會因為受到內容感動而轉變他們的態度、信仰和價值，抑或是採取不同行動，企圖對世界造成影響。設計師在希望達到更好服務的狀況下，需要對於溝通過程更加了解，但他們也需要增進自己對於論述設計操作領域的視野——這也是我們即將在下一章探討的主題。

圖 9.4 通往反思的可能途徑

1 「所謂的首次革命，是指你改變了看事情的方法，承認可能有別的思考和觀看方式，是之前所沒有想過的。你之後看到的是它的結果，然而發生了的革命和改變，是不會被轉播的。」（Gil Scott-Heron〔吉爾·史考特-賀隆〕經典歌曲，〈The Revolution Will Not Be Televised〉〔革命不會被轉播〕）。

2 Walter Dill Scott，《The Psychology of Advertising》（廣告心理學）。

3 Harold Lasswell，「The Structure and Function of Communication in Society」，頁 102–115。

4 Claude Shannon（克勞德·沙農），「A Mathematical Model of Communication」，頁 379–423、623–656。

5 Roger Clausse，「The Mass Public at Grips with Mass Communications」（與大眾溝通搏鬥的公共群眾），頁 625–643。

6 Stuart Hall，「Encoding and Decoding in the Television Discourse」（電視話語中的編碼與解碼）。

7 William J. McGuire，「Some Internal Psychological Factors Influencing Consumer Choice」（影響消費選擇的一些內在心理因素），頁 302–319。

8 作者訪談，2015 年 5 月 15 日。

9 Grant McCracken，《Culture and Consumption》（文化與消費），頁 62。

10 「模糊性確實會讓人感到很挫折，但它也可以是很有趣、神祕，甚至是讓人感到開心的。透過讓人自己詮釋，鼓勵了人們開始在概念上理解系統與脈絡，因而得以和那些系統所提供的意義，建立起更深一層以及更多的個人關係。」（William W. Gaver 等人合著，「Ambiguity as a Resource for Design」〔模糊性作為設計資源〕，頁 233）

11 如同我們即將在下一章討論的，確實有其他領域，其中的設計師、研究者或其他專業人士，和觀者有更多的互動，也對觀者如何反思論述人造物有著更多或更主動的影響力。

論述設計的範疇何在？

- 儘管我們一直強調論述設計是設計行動主義的其中一種形式，事實上它可以做更多。
- 我們分別呈現了兩種以實踐為基礎和兩種以研究為基礎的操作範疇，代表著現有的、與即將到來的設計活動。
- 社會參與所關注的是——論述能否產生社會性影響的體認與反思，並帶來直接的貢獻。
- 實踐應用導向了具體實踐，也有明顯區別的操作目標。
- 應用研究領域使用「論述人造物」作為研究使用者的形式，用以提出具有直接貢獻的見解——針對比較廣的設計領域、或其他實際的專案。
- 基礎研究領域在製造新知識和通用原則時，會使用論述人造物。
- 設計師應該要在所有的範疇中考量設計帶來的益處，或是探索相同的人造物，如何在不同的範疇之中操作。

這是本書的最後一個基礎章節,在這之後,便會進入書本的核心探討,強調論述設計的模型(第十一至十九章)。論述設計的領域大抵已經普及化,成為設計行動主義和「為辯論而設計」的一種形式,正如 2008 年於紐約現代藝術博物館(MoMA)舉辦的「設計與靈活頭腦」展覽(Design and the Elastic Mind)那般,我們在此也去探索該領域現有、以及可能延伸的廣度。為了更好地理解論述設計能夠如何廣泛貢獻,我們總共擬定了四個操作**範疇** **1**:其中兩個以實踐為主(**社會參與和實踐應用**),而另外兩個則是以研究為主(**應用研究與基礎研究**)。我們發現多數設計師通常有自己擅長的主要範疇,但我們也鼓勵設計實踐者理解並考量自己如何在其他的脈絡中工作,以及自己的作品能怎麼協助其他範疇,以及被其他的論述範疇所支持。

社會參與

直到現在,我們多數時候都在討論論述設計,以及論述設計最初普及的範疇,同時也是最常受到應用的範疇——**社會參與**。這裡的論述設計,大多是為了一般大眾而創造,然而其範圍卻也受到更特定的團體和公眾的限制。正如我們討論的,如果設計師希望在智識上貢獻,也希望不只是在實用方面有影響的話,觀眾的反思是重要且必要的一步;有了這個方向,設計師便能尋求增強或是轉化思考,並且接著影響個體——即便影響的不是社會意識和對實質議題的了解。這個範疇最佳體現了達成心靈上「首次革命」的精神;那些深受批判理論影響的人,則可以擁有更崇高的目標,而觀眾意識的提升,可協助抗拒主導性強、有害機構的威權,最終的期望是某種程度的社會轉變。

最常見的領域牽涉了論述人造物的運用,常見於公共展覽、電影、平面媒體、網站和部落格中。展出的場合並非關鍵,我們也認為這甚至可以發生在市場上;最終的目標都是要讓個體和團體參與其中——在任何可以最有效率達成這個目標的地方。社會參與可以讓一般大眾參加,但它同樣也可以針對特定的設計社群本身 **2**。論述人造物可以像其他形式的設計那樣被觀看、感覺,以及行動,但它們有著不同目標;論述設計通常由學生、獨立設計師或小型工作室所創作,其他的文化機構,如紐約現代藝術博物館、Z33 藝廊和非營利組織惠康基金會(Wellcome Trust),也都可以委託製作並推廣這類論述人造物。政府甚至還可以參與其過程,像是阿拉伯聯合大公國委託製作的〈Museum of Future Government Services〉(展示未來政府服務

批判設計實踐是一種具效用的媒介,其存在也許是為了新科學與科技的運用與歸化,並用來測試社會文化相關問題的限制。

Matt Malpass,Critical Design in Context,頁 54。

的博物館，圖10.1），「強調將來具服務潛力的真實原型設計，可以由明日的政府所開發」，並藉此「激發、教育、刺激問題的誕生」 **3**。

這些機構都有著某些基本要求，它們不一定和社會參與一致（舉例而言，將利害關係人價值最大化的企業、握有群眾控制與治理權的國家，以及有著特定目的的非營利組織等）。互相競爭的意圖，可能會讓事情變得複雜；例如，論述設計作品有其身分定位和印記，無論這是設計師企圖追求的，或甚至是公認的可能結果。像是 Karten Design 的 Cautionary Visions 計畫（包括了先前曾提到的 Epidermits 計畫），是為了要提升公共意識，解決可能盲目擁抱科技進步的問題（圖10.2）；然而這項計畫同時也受到動機驅策——最後在溝通的市場價值裡得到了證明，證明 Karten Design 針對科技的社會影響，做出了深度思考。我們進一步思索未來博物館政府的服務目標——「激發、教育、刺激問題的誕生」，實際上這樣子的君主聯邦制度，又能容忍群眾質疑到什麼地步呢？這個案例在論述詮釋工作時突顯了某些挑戰，然而因為著眼於協助實踐者從事論述工作，我們認為這樣的意向是好的開端；他們本身的動機是自己普遍可以理解的，也為設計抉擇提供了堅實的基礎。一般來說，這樣的社會參與模式和詩人、記者或行動主義者可能透過特定媒體從事工作的方式相似；不同的是，論述設計者利用產品形式的特定特質，去體現和激發訊息。

這種社會參與通常更被動，通常涉及作品於線上的流通。的確，即便是一開始顯得較為主動的作品，最後也會在網路上被公開記錄。對抗設計特別強調公眾的主動聚集；它著眼的並非只是實質人造物的創造，更重要的，是讓個體聚集的機會和活動，好讓眾人能集體參與論述。工作坊、論壇和研討會都是常見且更有力的參與形式，展覽也經常以較為被動的方法來延伸觸角。例如，設計師 Tobi Kerridge（托比·柯利基）探索不同模式的「科技社會參與」（public engagement with science and technology〔PEST〕），作為他在倫敦大學金匠學院博士研究的一部分 **4**。其中最主動的方法，是聚集科學家、設計師和大眾的工作坊，一起討論「Material Beliefs」計畫 **5** 的設計展，提升針對生物科技進步所帶來影響力的意識。**最終，社會參與運行的範疇所關注的，是對於論述所產生的集體意識和反思直接貢獻的社會後果。**

許多批判設計可以提供的事物在其他領域中也已然出現——詩和藝術。它大有可為，也提醒我們不同的生存方式。在現實的情況中，人們只會在閱讀或聆聽的時候，進入政治或另類狀態之中，人們是不會如此輕易被改變的。

Stephen Hayward（史提芬·海沃爾德），作者訪談，2012 年 8 月 21 日

圖 10.1 〈Museum of the Future: Machinic Life〉

圖 10.2 Cautionary Visions〈Full-Baby Pacifier project〉

實踐應用

有別於社會參與將論述傳遞給不同群體的廣泛手段，**實踐應用**牽涉了更特定的執行層面。前者往往較直率，後者則是用於體現更精確的工具。社會參與典型的目標是將資訊傳遞給他人、提高意識，並且驅策眾人參與論述的對話和辯論；這最常發生在廣播模式裡，和大眾傳播形式類似，有著未經分類的觀眾，只不過實踐應用的領域，都以現實為導向，有著明確的操作目標。以下幾個例子可以協助我們解釋。

在美國，使用昂貴的醫藥科技，只為了稍微延長生命（而非生活品質），對於病患、照顧者和親屬而言，都會造成情感方面的困擾，這也會導致家庭、機構和政府財務上的損失——約有 25% 的醫藥花費，都在病患生命的最後一年裡，這對老年族群而言是逐漸增加的負擔；然而嚴重事故的風險，卻可能發生在所有年齡層。皮尤研究中心（Pew Research Center）的一份報告指出 **6**，只有約三分之一的成人，表示自己想接受臨終照護，這也影響了陷入昏迷的病患和他們的家屬。為了解決這個問題，安寧與臨終照護醫師不斷尋找能讓人們談論死亡與臨終照護這個艱難議題的方法，以免為時太晚。

由 Jesse Soodalter（潔絲・蘇達爾特）博士所主持的〈The Living Mortal Project〉（在世凡人計畫），舉辦了工作坊，探索能夠克服談論死亡文化禁忌的方式。身為一位用作品幫助人打開心房的醫療從業者，Jesse 認為論述設計可以有效激發重要的討論與反思，而這是運用藝術的方式所可能無法達成的 **7**。例如，一件論述物品可以是病患臨床治療的一環，或是醫生的「處方籤」，讓病患帶回家和家人討論。論述設計激發討論功能，在這種通常顯得死板的情況下，可以化身為獨特而有力量的工具，那麼，雖然〈Euthanasia Coaster〉（安樂死雲霄飛車，一台「以雲霄飛車為形式的死亡機器，旨在人道地——優雅且安樂地——奪走人類性命」）**8** 並不是「在世凡人計畫」的一部分，但它能否作為賦予人靈感的裝置，協助患了絕症的丈夫和他的太太，開啟一段兩人之間的困難對話（圖 10.3）？針對這件作品潛在嚴肅性異想天開的理解，能否讓對話變得更容易一些？這項計畫能否成為醫生或諮商師的實用工具，協助他們促進病患計劃生命臨終情境的目標？

〈Euthanasia Coaster〉設計者 Julijonas Urbonas（朱里約納斯・烏爾波納斯）在 TEDx 演講中談論這件作品 **9**，或是在當代藝術博物館展出、抑或將作品公告在自己的網站上時，他的目標是社會參與，或是如他本人所說，想激發一段訴諸重要、敏感議題的「民

圖 10.3〈Euthanasia Coaster〉，模型

主」過程。這也是這輛雲霄飛車之所以被設計的原因。然而，若
Soodalter博士希望把這件作品當成工作坊的工具，或是用來促進臨
終病患和親屬之間更多的親密對話，那麼這就是屬於實踐應用的範
疇了。論述設計創作者心中往往有特定的範疇，但他們也並非永遠受
限於此。設計師可以為了不同的範疇而設計，或者他們至少應該要認
知到，其他人也可以有益地挪用他們的論述作品。我們相信可能會有
比較適合一種範疇脈絡和目標的物品特質，就這點而言，我們鼓勵設
計師仔細思考範疇選項和情境，好將他們的論述和談論效果最大化。
最終，這關係到的不只是物品本身，還有其作用範疇，以及設計師希
望物品如何表現。

除了臨床情境的實踐應用之外，論述設計也和民主原則與公共決策
過程有著自然的關聯；舉例而言，組織可能會尋求「真實的思考」。
與其只是單純讓選民投票，理想的參與，唯有在更深一層的涉入和辯
論之後，才有可能達成。非政府組織、市政當局，甚至是國家政府，
都可以運用論述設計達到這些目的。我們接下來將探討英國政府如
何運用論述設計，雖然他們也還沒有著重在實踐應用的層面；英國政
府把論述設計當成使用者研究工具，用以更加了解市民的態度。如果
是確定在實踐應用的範疇中，論述物品將可以協助觀眾討論和幫助
他們下決定。我們想像一個市議會，它委託了一件論述物品，要呈現

文化的發現是透過顛覆傳統和觀念的重新定義，「超越」不是為了要使人感到震驚，而是為了要促進發明。

Daniel Weil，作者訪談，2017 年 12 月 22 日

在針對一項措施舉辦的公聽會和董事會議——這件論述物品將會促進投票前的討論。隨著實踐應用的發生，論述物品便是有直接和具有實用成果的工具。

應用研究

在實踐應用的範疇使用論述設計的情況並不常見，因為論述設計的潛力直到現在才開始得到理解，只不過，論述設計一直以來都在**應用研究**的領域中運用。Dunne & Raby 的實踐，協助了社會參與的推進與普及，而他們的工作仍然有其學術根源。Anthony Dunne 於 1998 年完成的博士研究與論文《Hertzian Tales》，是具開創意義的批判設計案例，也是新形式的「透過設計的研究」[10]。Dunne & Raby 2001 年的〈Placebo Project〉（安慰劑計畫），則是一種深刻思考的形式，「一個將概念設計帶出藝廊外、進入日常生活中的實驗……『以及針對』人們對電磁領域的態度和經驗的『調查』[11]。」自從 90 年代中期和晚期，他們較早期的同事 Bill Gaver（比爾・蓋維爾），也同樣開始運用設計形式作為探究工具，他在工作室的情境下繼續這項實驗，而不是在較廣的社會參與脈絡之中[12]；因此，比起主要用於刺激大眾反思或是作為實踐的直接工具，這個範疇將作品視為探究的模式。雖然它也可以被應用在別的專業上，設計最常把作品當成是一種使用者研究的形式，用以激發人們態度、信仰和價值的回應[13]。論述設計的用意是要讓人反思並做出回應，這很自然地會和使用者研究的活動和目標有所連結。論述設計以嚴肅的方式應用，或是作為「抗拒學術刻板印象的好玩活動」[14]，它利用激發的方式和其他方法，讓人們談論不這麼做就沒人討論的議題。取決於資源和想要的效果，這些激發想法的原型或探究，可以僅只是言語概念的具現，也可以是全然實現和附有功能的物品，其目標是讓使用者或利害關係人反思物品的論述，可以導向針對更遠大設計的見解；由此可見，論述設計被放置在更傳統的設計過程裡，甚至可能相當諷刺地成為了企業的工具。

像微軟、英特爾和飛利浦這些大公司，都曾經為了要尋找新市場和研發更多有效的產品，而去創作論述作品[15]。論述作品讓使用者或利害關係人以可能和社會參與相同的方式去反思，但這些回應卻也會被用來產生一些見解，反饋到更廣泛的設計和發展過程之中；這與貼身觀察受試者上街採買和一日生活的研究成果雷同。重要的是去強調在這種狀況下，論述作品著重的仍舊是處理實質議題的知識體系；

然而來自這方面的見解，卻會隨之被應用到企業或組織的特定議題上。舉例來說，論述人造物可能會導致「針對資料隱私」和「有問題的體制審查」的進一步論述；然而微軟公司卻會將使用者／觀者所回應的資料，以能夠讓公司商業雲端儲存系統更吸引人的方式去轉譯。**一個機構之所以會應用某件論述人造物，而非使用更傳統的原型、調查或小組討論，是因為它擁有不同的能耐；論述作品特別有能力去誘發與核心價值、態度、信仰有關，以及更困難進一步探討的議題。**在應用研究領域中完成的論述設計，最終都會讓設計去做它本來就已經在做的事情，但卻是用更好的方式完成 **16**。

英國也已經針對論述設計的可能性進行實驗，正如藝術與人文研究委員會（Arts and Humanities Research Council）在 2015 年的〈ProtoPublics〉（原型公共）提案；這項提案的最終目標是「製作合作研究的新原型，方向是達成社會改變和集體成果 **17**。」在其中一個計畫案裡（ProtoPolicy），論述設計（在此案中以設幻設計的名義呈現）被用來改進地方老化的挑戰——為了解決孤獨、脆弱以及孤單等問題。同樣的，英國政府科學辦公室的〈Foresight〉（遠見）計畫，聘用了論述研究公司「Strange Telemetry」，為了要更加理解老年人口的期望和他們對未來的考量。Strange Telemetry 如此形容這個計畫：「一個開始發展能連結推測設計、政策和策略遠見這些工具的機會，輔助大眾參與複雜而混亂的社會科技系統現實。」這項遠見計畫促成了一份政府報告：「Speculative Design and the Future of an Ageing Population: Outcomes」（推測設計與老年人口未來：成果） **18**，反映了他們想透過論述設計造成改變的渴望。而這項計畫同時也促成了《Speculative Design and the Future of an Ageing Population: Techniques》（推測設計與老年人口未來：技術）的出版 **19**。透過這個反思的途徑，論述設計作為應用研究的工具受到了檢驗；英國想更好地理解論述設計的效能——用以決定它是否是值得再次投資的有效探究工具。

論述設計在應用研究領域中，一個如果不令人感到困擾而有趣的點是，它的成果可以回應給四個設計領域之中的任何一個。除了用論述設計觀點為商業計畫服務的企業之外，對上述的微軟、英特爾和飛利浦等大公司而言，論述設計的觀點也可能促進它們對於負責任和實驗設計計畫的理解。基本上，如果有使用者牽涉其中，那麼論述設計就可以幫助他們更好地了解價值、態度和信念等，無論最終的目標是否與營利、人道服務或探索有關。然而同樣的，論述設計的目標也可以是用來幫助自己；多數時候在學術情境之中，研究者會希望去理解

並促進論述的過程和方法，就像 Simon Bowen 那樣，他的論述工作協助爬梳批判人造物方法論 [20]，而 Bardzell 等人針對批判人機互動（HCI）所寫的文章，也是如此這般的情形 [21]。

Bardzell 等人針對論述設計的方法論調查以實踐為基礎，在美國較不常見 [22]。他們 2012 年研究 [23] 中的兩項計畫，討論的是性別身分論述，但最終他們希望理解的是批判設計的特定功效。〈Significant Screwdriver〉（伴侶螺絲起子）計畫，運用電動螺絲起子的功能，以數位方式記錄它完成的家事，還可以和使用者的另一半溝通，以示他們的「愛與關懷」，同時理解「設計在勞力分工當中所扮演的角色」。它「刻意內建了有衝突的性別身分：作為具有功能的電動工具，它在人們的刻板印象中是雄性的，『但』作為親密關係表達的媒介，『它』的刻板印象是雌性的。[24]」他們另一項名為〈Whispering Wall〉（回音牆）的計畫，是安裝在男性和女性健身房更衣室裡的一種聲音裝置，會播放健身房成員先前被錄下的評論，作為「一個性別如何被另一個性別所認知」的觸發點。他們對於這些計畫的結論包含了三項較為廣泛的方法論觀點：針對設計恰當程度的觸發，這相當關鍵；較好的回饋會在「和參與者達成緩慢而深度的關係」之後才能實現，以及「基於參與者對批判設計的反應，研究計畫和期望必須要有彈性……[25]」。這兩項計畫是作者早期採用這項方法的初次嘗試，儘管從表面的價值看來，他們的結論適用於設計研究的普遍探索，但在性別身分和批判設計脈絡中更微妙的研究成果，卻是對未來設計很有價值的。普遍來說，這項計畫對於設計研究人員是重要的，鼓勵他們更好地理解關於論述設計和論述設計專業之中，以實踐為探索基礎的議題。

將論述設計設定在研究領域的框架中，有著重要意涵。一件為了社會參與或實際應用而設計的物品，確實也可以用在研究上；然而，它的某些特性也可能或應該擁有不同設計，因為它會在不同的研究領域中運作。當觀眾在回應主動請求或被動觀察時，事情將隨著改變——即使是使用者的反應也會有所變化。他們有意識或無意識地受到研究框架影響，同時也知道有人在觀看或聆聽他們的回應——這提醒了我們霍桑效應的可能。與 Dunne 的假設類似的是，觀眾如果將批判設計理解為是藝術，那麼比起設計，就會更容易被消化（但也因此沒那麼有效）。而當論述設計被歸類成是研究時，就會比較容易應付，因為它和我們每天的生活抽離，不過也就有可能減低這項計畫預設好的誠摯主張；相反的，在其他案例當中，研究架構卻可能會增添其嚴肅性——它的重要程度足以確保研究的成效。而與研究者的

互動，也可能協助物件進行溝通——可以在物件描述裡有著更多的主動參與，並且確保我們對於計畫宗旨和特性的全然了解。不論被認為是具有幫助的或是阻礙，研究架構的影響力都應該要清楚——或許也應該要是實質的。也許針對觀眾，研究者盡可能避免或減低呈現明確的研究框架也可能發生，但這並不一定永遠都是合乎倫理道德甚至是可行的，因為大學或學院裡對於以人作為相關研究主題都有其規範及擔憂。如果計畫是透過企業完成，那麼就有可能免於這些監督，但觀眾還是很有可能必須被招募來作為研究受試者，而這就可能影響到他們對於計畫的理解、參與，以及回應。

在更廣大而複雜的探索領域中，論述設計師往往是大學、大型機構或企業研究和研發團隊之中的一環；然而也有可能這其中只有微不足道的合作，或是這計畫就是為了服務設計本身。無論是在設計界線之內或之外，無論是否與他人合作還是獨力完成，當然都會有其優點與缺點。**在商業環境、政府規範、緊急醫藥協定之中，或是幼兒心理學家的研究方法，以及新的音樂表演形式裡，應用研究最終都希望能轉入實踐領域，論述設計也會為了促進理解而貢獻，協助市場開發新產品或服務。**這些透過或是通往其他領域、讓人興奮的論述設計應用，都可以拓展設計專業的觸角，允許更多（儘管是間接的）社會文化面的服務——也就是影響那些可以影響社會的事物。

基礎研究

最後一個範疇，**基礎研究**，同樣也被理解成是學術、基礎或純粹的研究；這和應用或轉譯研究不同，因為這兩者都是導向實際成果，並且始終是設計研究領域最關注的問題。應用／轉譯研究處理特定的問題，它們的答案可以直接適用於這個世界，而且在過程中會運用現有的知識。另一方面，基礎／學術／純粹研究則由好奇心和創造新知識的渴望所驅使，拓寬了我們對於自然和人類世界的理解。基礎研究尋求的是通用準則，也適用於原始研究以外的其他領域。

舉例而言，一名心理學家研究不同顏色的監獄牆壁如何影響囚犯的情緒，並希望藉此決定新的牆壁油漆顏色時，這名心理學家正在從事的是應用研究；而一名神經科學家試圖理解人腦、囚犯或者其他人的顏色處理機制時，她正在從事基礎研究。再者，當論述設計在應用研究領域範圍中執行時，一件具有挑釁意味的人造物可以被用來誘發反應，並且更好地理解囚犯對於監禁的態度和信念；這些觀點最後都有可能協助政府的政策制定、監獄法規草擬、監獄裝潢布置的設計，

或是囚犯從監獄轉到社區的過渡期課程規劃和開發。在基礎研究的領域之中執行時，論述人造物可以被心理學者用來激發受試者的反應，協助心理學家理解針對離異、隔離和自由等概念的人類感受與心理反應。無論是應用或基礎研究——觀眾都針對人造物的論述給予回饋，這樣的研究透過不同研究者的分析，便會形成不同的觀點和目標。儘管觀點有所不同，應用和基礎領域最終都是相輔相成；而基礎研究也經常成為應用研究的前導與支持（例如，純粹的數學研究為密碼學提供了基礎），相對的，應用研究則為基礎研究提供了具研究價值的新問題（譬如，疫苗接種先於免疫學領域）。這兩者之間的相異之處並非總是這麼清楚，然而比起相關的識別，我們最終的關注目標，更在於表述超越典型設計和設計研究方法的廣泛研究可能。

在可視的廣泛研究當中可能的挑戰是，論述設計於基礎研究的領域裡，將無可否認的比目前的工作更為重要。我們應該要了解，論述設計無法在物理或科學領域之中創造新知，像是讓我們理解元素周期表、分辨好的以及壞的膽固醇、發現黑暗能量、解釋光合特性，或者是揭開人類基因學的奧祕。更有可能的是，這樣子的機會和合作夥伴都存在於人文社會學科之中，因為論述設計對人類智慧造成的影響——一般而言是心理和社會層面上的，甚至可能是生理學方面的影響。而合作在這裡可能非常重要；因為論述設計師可能可以獨自完成一項有意義的基礎研究（在設計以外的領域）[26]，而我們也應該要接受基礎研究者（例如一名心理學家）有能力設計可以成功為研究過程服務的論述物品。我們認為這樣欠缺合作的情況並不是很理想，即使獨立操作可能也有其價值。急迫的問題在於，這樣的結果究竟有何意義及益處；成功地跨越專業領域是有可能達成的，但我們更受到與研究人員合作，運用既有的優勢可能帶來的力量所鼓勵。

許多論述設計師都和其他領域合作已久，但這些計畫卻常為設計應用端服務，而非為合作者的目標服務。很明顯地，這些作品對於科學家有啟發作用，並有益於他們探討或思考自身的工作；然而基本上，所有的計畫都只對基礎研究造成了間接影響，而沒有直接的影響。例如，Superflux 團隊的〈5th Dimensional Camera〉（第五空間相機）計畫（圖 10.4），和一群量子資訊處理跨領域研究合作計畫（Quantum Information Processing Interdisciplinary Research Collaboration〔QIPIRC〕）的科學家一起工作，創造出「可以捕捉平行宇宙的虛構裝置」[27]。這項計畫廣受傳播，並且「在科學期刊中刊載，作為討論多重宇宙的具體起始點[28]」，但它本身並沒有涉及到基礎研究。再者，Sputniko!（本名 Hiromi Ozaki）和

圖 10.4 〈5th Dimensional Camera〉，將平行宇宙視覺化

圖 10.5 Sputniko! 的洋裝以基因轉殖蠶絲布料製成。這些蠶寶寶的卵，被注射了會發光的水母和珊瑚 DNA。

圖 10.6 Agi Haines 的〈Circumventive Organs project〉（規避器官計畫）。源自於電鰻用生物列印技術印出的除顫器官，可以在人類心臟病發時適時地釋放出電流。

MIT 生物學家針對基因改造蠶絲計畫（圖 10.5）合作，而她的非科學家身分，則讓她得以提出這群科學家先前都沒有思考過的問題，或是一些超乎常規和專業的問題 **29**。相同的，設計師 Agi Haines（愛吉·海妮絲）和醫生合作，創造出類似生物卻畸形的人類生理模型（圖 10.6）。她指出，專家因為和她合作而得以特別著眼於某些「不被允許」在醫生群體中公開討論的議題和問題 **30**。這樣的影響力相當具有價值，也還有更多的可能。考量到科學家和技術專家牽涉其中，特別是在推測設計的旗幟之下，針對基礎研究的直接貢獻更是近在眼前。隨著研究焦點相對微小的轉變，這樣的努力可能會製造出更多知識，因為我們看見了論述設計觸發回應的能力，為人類價值、態度、信念，甚至是行為提供了見解，對於人文學科的基礎研究者而言也有益處。

當論述設計以社會參與為導向，目標面向為大眾服務，而嘗試衝擊新知的論述設計師，則需要將焦點放在為科學家、技術專家和其他專業人員提供服務；例如，論述設計師會在自己被寫入某個補助計畫、獲得一場學術講座邀請，以及受聘為基礎研究機構工作時，知道他們是否藉此有所貢獻。就我們所知，論述設計並沒有受到基礎研究採用（除了針對設計本身最基礎的研究以外，都沒有採用）；但我們認為這兩者的合作並非絕不可能。隨著論述設計領域的成熟和他人對此逐漸增加的意識，論述設計也可以在創造新的、基礎的知識過程中扮演重要角色。

我們很鼓勵設計師仔細關注這個領域的計畫跨度——社會參與、實踐應用、應用研究以及基礎研究，作為探索論述設計可能影響的廣大範疇，並且檢視它們如何達成最有效的貢獻。如果商業設計師注意到並且也獲准在商業市場外製作物品，他們便可以從限制的典範束縛中解脫。因此，同樣的情況也可能發生在論述設計師從事應用研究時，想像他們的工作可能會透過公共展覽去參與社會，而非透過實踐的過程參與；或是當學習設計的學生發現，比起在自己的網站上為了大眾消費而張貼論述設計作品，他們也可能透過和基礎研究者的合作，針對新知的創造去應用自己對於論述設計的興趣。論述設計的操作範疇包含廣泛——其中沒有什麼議題是受到禁止的——設計師被賦予了影響這些議題的權利，並且以先前未曾使用過的方式進行，而這些方式讓他們的貢獻得以透過更多的形式與更深度的方法達成。

我不是完全相信這種想法，就是一個可能參與某項合作計畫案只有一年的論述設計師，會有辦法去刺激某位專精一項技術多年的人，讓他／她提出新的問題；不過，另一方面，設計師也是某種經過訓練的新手，接受過議題思考的訓練，也能間接觸碰某些議題、尋找轉機等等。只是我也不確定和科學家的合作，究竟能否真正讓他們在自己的領域中進步？至少我認為這個影響不是直接的，也許會是發生在幾個月之後的間接影響。誰又知道呢？

Thomas Thwaites（湯瑪斯·史威特斯），作者訪談，2016 年 6 月 7 日

1 我們使用對於「領域」的通俗理解，亦即活動的地區或地域，這也不應該和我們針對生物分類系統的「屬一種」比喻有所聯結，因為該系統將「域」置放在分類法頂端。

2 批判建築由關於建築的論述主導，而非直接與社會有關的論述。批判建築大致上批評建築領域，以建築批評當中較偏圖解、設計和物質的型態存在。這同時也適用於發生在 60 和 70 年代的反設計或批判設計運動，以及孟菲斯運動。在這些案例中，焦點都是放在談論和建築與設計群體可預見的問題或限制。批判建築對於像是兒童肥胖、資訊隱私和競選財務改革等議題較無評論。

3 Museum of Government Services（政府服務博物館），「簡介」。

4 Tobie Kerridge，《Designing Debate: The Entanglement of Speculative Design and Upstream Engagement》（設計辯論：推測設計和上游參與的糾葛）。

5 http://www.materialbeliefs.co.uk/。

6 Ruth E. Kott（露絲·考特），「Mortal Thoughts」（致命思想），頁 36–41。

7 作者訪談，2016 年 5 月 21 日。

8 Julijonas Urbonas，〈Euthanasia Coaster〉。

9 Julijonas Urbonas，「Designing Amusement Rides for Alternative Reality」（為了另類現實設計遊樂園雲霄飛車）。

10 參見 Alex Seago（亞力克斯·希格）和 Anthony Dunne 的「New Methodologies in Art and Design Research」（藝術和設計研究的新方法論）。

11 Dunne & Raby，〈Placebo Project 2001〉。

12 雖然 Gaver 的作品經常被人拿來和批判與推測設計做連結，但他本人卻強調自己的作品和兩者都沒有關係。「如果我們可以為自己的設計風格想出一個和批判設計不同的設計名稱，那麼事情就會簡單一點；但另一方面，我也對設計名稱感到相當懷疑。它們帶來了很多的負面效果。隨著時間過去，設計名稱總是越來越惡名昭彰，它們總以各種方式抑制成長。它們同時也會過度主張——建立一整個領域，實際上卻沒真正做多少事情；它們也會區隔並分類設計，把它和主流設計分離開來。其實我們做的就只是設計，僅此而已。我們秉著非功利的心態做事，也就是去探索觀念，同時也是模糊的，其實那也都是設計光譜的一部分。」（作者訪談，2018 年 2 月 9 日）

13 「推測設計師發現了一些顧客，他們有著相同興趣，簡言之是針對『圍繞新興科技的使用情境』，包括創新單位、病患利益團體，以及科技公司等等。」（Tobi Kerridge，《Designing Debate》，頁 17）

14 Matt Malpass，《Contextualising Critical Design》，頁 8。

15 這裡有個灰色地帶，就是企業確實可以創造論述設計作為品牌的一部分，像是 Karten Desing（卡爾登設計）的 Epidermits 計畫。企業計畫看似也和社會參與有關，但事實上卻可以被解讀成為企業用在自己的應用研究領域實踐，藉此來理解大眾反應的過程。

16 為了幫助我們釐清，這和「為了設計的論述」不同，亦即論述本身的運用（思想體系和知識），是為了改善設計和進行中的設計——經常是使用次要的研究文獻。在應用研究領域裡，論述設計（實際上作為「透過設計的論述」的人造物）用來激發有見解的回應，能協助改善設計或其他領域的實踐。

17 〈ProtoPublics〉，protopublics.org。

18 Georgina Voss（喬治吉納·沃斯）等人合著，《Speculative Design and the Future of an Ageing Population Report 1: Outcomes》。

19 Georgina Voss 等人合著，《Speculative Design and the Future of an Ageing Population Report 2: Techniques》。

20 Simon J. Bowen，《A Critical Artefact Methodology》。

21 Shaowen Bardzell 等人合著，「Critical Design and Critical Theory」。

22 這也被理解為「透過設計的研究」（Christopher Frayling，「Research in Art and Design」）與「建設設計研究」（Koskinen〔柯斯基能〕等，《Design Research through Practice》〔透過實踐的設計研究〕）。

23 Shaowen Bardzell 等人合著，「Critical Design and Critical Theory」。

24 同上，頁 291。

25 同上，頁 295。

26 除了將上述 Bowen、Strange Telemetry 和 Bardzell 等人的作品當成應用研究的案例來檢視之外，我們也可以用基礎研究的形式去看待這些作品，因為它們都有產生理解和廣泛設計領域相關原則的意向。Strange Telemetry 的計畫目標是協助政策制定，而他們的作品「也想透過這個形式，在政策環境下，測試並且探索推測設計技術的效能」（Georgina Voss 等人，「Outcomes」（成果），頁 3），這點也對領域中的知識做出了貢獻。

27 Superflux，〈5th Dimensional Camera〉。

28 Anthony Dunne & Fiona Raby，《Speculative Everything》，頁 138。

29 作者訪談，2015 年 5 月 19 日。

30 作者訪談，2016 年 2 月。

意向：論述設計師要做什麼？

· 本章開啟了接下來九個章節的重點探討——論述設計的實踐模型。

· 該模型偏向於將論述設計視為一段深思熟慮的過程，受到公眾的意向和某些更合意結果的概念所帶領。

· 我們提出了五個具動機的思維模式：**宣稱的、建議的、好奇的、輔助的**，以及**破壞的**。

· 設計師對於這幾種思維模式的意識，將能引導設計活動，並讓這些共有語言得以協調團隊的計畫，與他人順暢溝通。

· 我們同時也提出了五項設計目標：**提醒、告知、啟迪、激發**，以及**說服**。

· 這些思維模式和目標彼此獨立，卻都不約而同地致力於設計師為何設計的問題。

在前面的背景和基礎章節裡，我們仔細地嘗試定位、表達論述設計，好讓設計實踐者可以擁有更堅實的基礎，並更理解什麼是可以完成的，以及為什麼得以完成。接下來的九個章節裡，我們將會強調應該要如何達成目標，才能讓設計師無論在哪種設計領域中，都可以更好地設計、布置、闡釋、捍衛，最終得以達到更合意的情況；我們會把重點放在九個層面，或者是**面向**，這些是設計師應該要納入作品中考慮、執行和堅持到底的。我們身為設計師，當然很了解偶然、模糊、隨機、運氣，還有無預警的（正面）後果在過程中所扮演的絕佳角色；然而，為了要更有效地討論論述設計，我們選擇把它解釋成一段有策略、尋求目標的過程，而我們也不考慮因為設計師的挪用和扭曲所造成的各種有益的方法。我們假設設計師心裡起初便有著某些動機和可能的成果，也理智地將過程導向這樣的結果，即使知道過程中會出現巨大而劇烈的轉變。

論述設計師需要考量的九個面向，同時也能被理解為是「透過人造物的論述」所傳遞的結構，包括**意向**、**理解**、**訊息**、**情境**、**人造物**、**觀眾**、**脈絡**、**互動**，以及**影響力**。這些類別組成了一個基礎架構，在某種程度上適用於所有的設計形式。作為從事論述設計的引導架構，這些類別同時也組織了本書的第二部分「論述設計：實踐」，其中包括了更多設計的範例和個案研究。我們也可以將這九個面向用做理解與評估專案的普遍分析工具，從基礎的設計原理開始。

無論是論述或者其他種類的設計，都是一段調解、優化，以及／或者滿足許多競爭需求的過程：形式、功能、可行性、耐久度、可用度、可製造性、可負擔性等。如同我們討論四個領域架構時所說，我們將設計師的意向視為影響設計決策的指導力量。隨著更多以工程為基礎或是例行化的方法，設計意向就會驅策設計報告，接著驅策專案的需求規格，這些（往往更技術性的）規格便會成為焦點。**然而設計師通常偏向能有更多的時間保持選擇的開放性，並採用較為寬鬆的策略，因此，擁有清楚論點和意向，將會協助設計師在眾多可能的設計選項之中做出選擇**。當然，這在設計師身為一個大型設計團隊的一分子，或是該團隊不過是眾多產品研發團隊之一時，就沒有那麼簡單了。即便論述設計師漸漸開始與科學家和技術專家合作，並且在企業研究和研發過程中尋找一席之地，我們的討論則是被指向當前較為普遍的方法。因為論述設計師偏向選擇自己的專案，並在傳統商業範疇之外工作，他們普遍擁有自由，可以建立自己的設計目標並且控制專案和工作的執行。儘管我們較為狹隘地聚焦在這種獨立的作業模式，但依舊會和更複雜的團隊合作；這種情形之下便會需要更多的協

調，調解多元、以及或許是競爭的意向。

論述設計師承擔了將作品放置在更廣大可能領域中的責任，而這也超乎產品設計設想或常規的角色。我們從過去的經驗了解到，意向也可能在設計過程中展開或轉變（如同前述 Mike 與 Maaike 的〈Juxtaposed〉那樣）■1。我們對於有見地而經過深思熟慮設計過程的認知，是它至少由某個籠統的意向所驅策，而對於期待的成果也會有個概念 ■2。

我們原先提到的四個領域方法，是考量自設計師的主導動機：營利、服務、探索和反思。論述設計師將人造物當成論述的媒介，接下來也可能會去發掘、幫助那些需要的人，甚至是讓市場參與其中（如我們先前所討論的，這會是更複雜的綜合體）。在這些案例中，設計師需要有清楚的階級概念，知道什麼目標是最重要的，以改善複雜的決策過程；因此，在最初、也最基礎的意向階段，論述設計師在傳遞了觀念的主要用意後，會釐清次要的營利、服務和探索動機的重要程度。使用我們在第五章曾經討論過的簡單綜合評估圖（圖 5.2a 和 5.2b）可能會有幫助，特別是對設計團隊而言。

在這樣的基礎之外，對於設計師而言，去思考她希望的工作範疇也會很有幫助：社會參與、實踐應用、應用研究，或是基礎研究。多數設計師對一個特定範疇感興趣，是很明顯而常見的事，但至少去承認其他選項的存在，也是很有價值的，特別是當設計師很重視論述的時候；例如，為什麼要在設計師可以參與應用研究的時候，把她受限在社會參與的範疇裡？如我們在上一章討論的〈Euthanasia Coaster〉，同樣的論述作品也可能因為設計師有著不同的興趣、機會、目標和資源，而在不同範疇之中穿梭。如果可以在好幾個範疇工作是件讓人渴望的事，那麼就可能會有一些特定的設計選項，來為這些不同的角色提供更好的服務；在較早期的設計階段就能考慮這種可能性和意義的話，則會讓整個過程變得更有效率。另外，跨領域的特定設計順序，可能也能產生重要的優勢——譬如，首先去證實論述設計在基礎研究脈絡中製造新知識的價值，可以在導向社會參與時，為它的應用或驗收帶來貢獻。早早地考慮到這些因素，當然也無法避免其他無預警的機會在後續的作品發展與傳遞時發生。這些不同的舞台所影響的，不僅是設計師可以、以及不能完成什麼，而是他們該如何完成工作。社會參與、實踐應用、應用研究和基礎研究，這些都是最廣泛的領域，而本章即將探討的是更進一步的兩個面向——具動機的**思維模式和設計目標**。

具動機的思維模式

在美國，三種目前流行的普遍設計過程的架構，可見於 Vijay Kumar（維傑·庫瑪爾湯內·瑪格利得）《101 Design Methods》（打造不敗的創新方案：101 項設計思考法則）一書、IDEO 的《Field Guide to Human-Centered Design》（人本中心設計領域指南），以及史丹佛大學設計學院（d.school）的設計思考教材《Bootcamp Bootleg》（私營訓練營）；三者都呈現了設計／創新過程的模型，伴隨可以呼應各模型階段的設計／創新方法。然而受到忽略的是它們各自也都有著一組有用、甚至必要的思維模式，去支持特定的過程 **3**。Kumar 的書指出了適用於七個模式的五種思維法則，舉例而言，其中包括「觀察各種事物」、「建立同理心」、「沉浸在日常生活」、「坦然聆聽」，還有「根據需要尋找問題」。IDEO 的模型則涵蓋了「從失敗中學習」、「動手做」、「創意自信」、「同理」、「擁抱模糊性」、「樂觀主義」，還有「迭代、迭代、迭代」。而史丹佛的 d.school，則包含了七項：「展現，不語」、「專注人本價值」、「精準製作」、「擁抱實驗」、「留心過程」、「行動導向」，以及「激進合作」。這些跨模型的思維模式開展之時，清楚可知的是它們之間會有重疊，無疑的，這是因為三種方法都來自於理性、人本而對商業友善的實踐觀點。

論述設計往往在傳統設計領域之外、或圍繞著傳統設計運作，但這兩個領域使用許多共通的工具、方法和語言──包括 Kumar、IDEO 和 d.school 所運用的。儘管這三者的設計過程和思維模式，在某種程度上都適用於論述設計，其中還是有著重要區別。它們的方法更有策略或能更有效運用，因為全是為了要處理更多關於設計「什麼」和「如何」設計的問題，而並非針對特定的「為什麼」。考慮到論述設計的不同議題，設計物件用來溝通論述時，其他策略性的或是動機的思維模式也都牽涉其中。

Kumar、IDEO 和 d.school 的思維模式是規範性質的──「透過設計創新的時候，必須確保要有這些」，我們的動機，卻是要反映可能性。比起設計師**應該**擁有的態度，我們提出的，則是論述設計師**可以**擁有的主要思維模式。基於設計師訪談、計劃分析和我們自己的經驗，五種思維模式包括**宣稱的、建議的、好奇的、輔助的**，以及**破壞的**。這五種思維模式並沒有直接呼應論述設計的不同類別，或是論述設計的領域，但它們的確有值得考量的意涵；這五種思維模式──我們同時也期待其他思維模式的加入，而本來的這幾種，則會隨著領域的成熟和擴張變得更加精良──可以協助設計師決定作品最終的內

想想 René Magritte；他撼動了我們的分類。而事實上，他做的事情只有去搖晃你的牢籠，讓你覺得暈頭轉向，然後在語義上讓你感到茫然失去方針。但他其實並沒有跟你說：「這就是答案。」身為批判設計師，需要去溝通答案嗎？

Stephen Hayward，與作者訪談，2012 年 8 月 21 日

與其說是提供一個簡單的方式，〈聯合微型王國〉（United Micro Kingdoms project）強調不完美替代方案之間的兩難困境和優缺點。它並非是一種解決方法，也不是「更好的」方法，就只是另一種方式而已。觀者可以自行決定。

Anthony Dunne & Fiona Raby，《Speculative Everything》，頁 189

容，因而也能協助引導其過程。它們也能協助設計師和合作者、利害關係人之間的溝通，因為這些人可能都為了同一個專案工作，卻都有著不同的假設。

有著**宣稱思維模式**的設計師，具有清楚的意見和主張。他們的論述往往是以辯論的形式呈現——直接和現有的立場對立。明顯地，論述設計師有話要說。他們通常是具有熱情的，擁有宣稱思維模式的設計師會希望宣告、批判、捍衛、使羞愧，或是辯論。這常見於社會參與的範疇——儘管不限於此；它同時也和批判設計最相關，特別是在批判理論的影響之下。設計師的論述在此可能會提供解決方法；它也可能只是指出問題所在。**整體來說，有著宣稱思維模式的設計師認為他們了解。**

有著**建議思維模式**的設計師，同樣也有著自己的意見和主張，儘管不那麼斬釘截鐵。這是宣稱思維模式較溫和的版本，設計師比較沒那麼堅持己見，因為他們也許對於自己的立場不那麼信心滿滿——他們可能覺得有證據卻無法證實， 或是他們可能有比較強烈但沒那麼具有根據的意見。但這也可能是多元性的——就好比宗教，人可以是自信的福音派教徒，或是對於自我信仰虔誠，但對他人的不同也能更為包容。建議式的手段，往往可見於社會參與之中，同樣也能在實踐應用中發揮效用；譬如，諮商可能會需要更具建議式的，而非堅持自我的意見。**整體來說，有著建議思維模式的設計師認為他們也許了解。**

有著**好奇思維模式**的設計師渴望學習，因為她對事物感到好奇或者不確定；她可以和宣稱思維模式的設計師一樣對議題懷有熱忱，但會更想進一步的調查和探究。她想要尋求理解， 因而對於其他立場和可能性都更加開放。設計師認為他們可能沒有正確答案，或是根本沒有答案，因此也較為中立，論述專案在此則被認為是探究的方法。這種思維模式很常見於應用研究和基礎研究，目標是要理解他人的觀點，而非表達研究者的觀點。但它確實也會發生在社會參與和實踐應用的範疇之中。對於想讓議題進行公共辯論的設計師而言，這是相當普及的一種思維模式，讓話題圍繞著新科學和科技進步所代表的意涵上。**整體來說，有著好奇思維模式的設計師想要了解。**

有著**輔助思維模式**的設計師，會想支持合作夥伴並且協助他人。設計師可能不會對於溝通中的論述具有特別的熱忱或是支持 一可以想像的是，她甚至可能持有模稜兩可或是相反的觀點。與其著重在對於論述本身的關注，有著輔助思維模式的設計師更希望協助他人的目標或特定的成果。這樣的思維模式，往往伴隨著實踐應用出現，設計

師和合作夥伴一起達成目標，不過同時也會在應用研究或基礎研究合作的時候顯現。**整體來說，有著輔助思維模式的設計師想要幫忙。**

有著**破壞思維模式**的設計師，嘗試阻撓競爭論述或是活動的出現。與宣稱思維模式的共同之處，在於毫不含糊的立場，但有著破壞思維模式設計師最關心的，卻是去挑戰並且反對他者。比起主張權利或是另類方法，他們的關注在於譴責錯誤或是較不合宜的立場。它就是要從中阻撓，也秉持著批判理論威脅、抗議、反對和煽動的精神，因此它也最常見於社會參與之中；這可能涉及了溫和消極的抵抗，抑或是直接的對抗；這也可能存在於實踐應用之中，目標是要破壞某些思考或行為，而不必然或明確地需要提供替代方案。**最終，有著破壞思維模式的設計師想要干涉。**

就像四個領域架構那樣，這種思維模式的分類，為的不是要降低論述設計師接觸工作時的複雜程度，而是要提供他們能夠協助理解的方法。這樣的分類法，確實沒有辦法說服設計師選擇特定思維模式從事設計工作，而我們也不這麼希望，但卻可以讓設計師意識到工作的更多可能性；例如，即便一名設計師堅信某種特定的論述，他們也可能希望去創作源自不同思維模式的設計作品，為不同觀眾或脈絡創造出更多選項。在愛國者法案下通過、關於政府監督問題的論述，如何在由五種思維模式延伸出來的不同計畫中實現？對於思維模式有所意識，可以指出有潛力的機會或挑戰——例如，宣稱的思維模式，在診所設定下的實際應用裡可能並不適用，因為它的焦點應該要放在對於病患或個體而言最好的會是什麼，而不是放在設計師的意見或立場上。宣稱、建議、好奇、輔助和破壞的思維模式分類，協助創造了共同的語言，為實踐社群做出貢獻，也對消費者和分析論述工作的社群有所幫助。

設計目標

具動機的思維模式很廣泛，也對指認普遍觀點有幫助，但要讓它們變成實際的作品，卻可以透過很多種可能的方式；因此，從更低階層的意向來看，我們更特定地去觀看作品的**目標**，協助解釋設計師可能如何處理他們的實際訊息。他們對於自己個人的動機有相當意識後，也可以選擇或對齊設計目標；任何目標都可以受到任何一種思維模式的支持或被支持。

我們期許目標加上思維模式，將能夠帶領我們更好地理解並且描述

作品——無論是對於設計師或他者來說；舉例而言，僅僅把論述性的物件形容成「問問題的東西」，是非常疲軟無力的方法。這些問題可以因為許多不同的理由而被詢問——例如為了**提醒、告知、啟迪、激發和說服**，同時也可以有不同的參與思維模式。**宣稱論述設計是為了「問問題」或是「提出議題」，就好比形容使用者中心的設計「很有用」那樣，幫助不大。**

受到修辭領域、論述理論、文學創作，甚至是廣告的影響，我們提出了五種和論述相關的特定目標。設計師可能將目標放在：（1）**提醒**，提升人們對於熟悉事物的意識；（2）**告知**，提供新的理解方法；（3）**激發**，觸發反應；（4）**啟迪**，鼓勵正面思考或感受；（5）**說服**，說服特定觀點。重點在於這些目標都著重思想層面，因為論述設計的重點是智識的追尋，要傳遞概念並達成某種反思 **4**。基於論述所能挑起的思想反應，設計師會希望接下來世界上能出現不同的行動。在社會參與中，設計師首先需要影響心靈革命；而針對應用與基礎研究，為了要發掘可以帶來設計決策或導向新知的見解，設計師則需要蒐集對論述的真誠回饋反應。每種目標都需要不同的方法和能量，也都有著不同的風險程度。我們再次主張，透過在早期階段指認這些目標，設計師可以更有效地為特定的效用而設計。確實，提醒人們已知的事實，比起說服他們相信和現有信念相反的立場，相對來說比較容易。我們在闡釋以下五種設計目標時，主要放在社會參與的範圍中探討，然而它們也適用於其他的三個範疇。

提醒

我們的第一個案例，是針對人類導致氣候變遷而設計的論述物件，處理關於正在融化的極地冰帽議題。如果其目的是參與一場由綠色和平組織所舉辦的展覽，那麼這件作品將無法很好地達成告知或是說服的目標，但它依舊有其價值。這項論述在假設上與現有綠色和平組織成員的態度和信仰契合，因而能夠協助增強效果——它有助於**提醒**。就像教堂唱詩班的成員，仍然會在接受牧師傳教時獲益，即使效果不如其他信眾那樣具有啟發性。許多綠色和平會議的與會者，都很熟悉這些氣候變遷的後果，他們都曾閱讀相關書籍、聽過口號，也辯論過相關議題——這原本就是該機構論述的一部分。當碰到或參與論述物件時，同樣的論述卻能以不同而更有深度的方式造成迴響。**這確實是多元模式的基本力量；即便是以不同形式傳遞相同的內容，像是一場演講、一首歌、一篇故事、一句口號，或是一個標誌，**

論述設計所提供的物件導向式的溝通，也可以發揮不同、卻強而有力的效用。

增強現有思想和信仰的過程，在行銷領域中至為關鍵。比起提供消費者新的資訊，有些廣告目的是要維持消費者意識，讓已知的產品和品牌「高居榜上」，始終出現在消費者的購買選項當中——也就是「提醒式的廣告」。這也是在網站上使用橫幅廣告的公司，其背後所隱藏的邏輯動機；就算公司真的能透過這種廣告獲取的主動關注和反饋如此稀少——「暢飲可樂」這句標語本身的意涵不多，但它卻可以有效利用觀眾對商品和品牌的熟悉度，達到顯著的成果，讓可口可樂公司每年砸下的數十億廣告費用值回票價。這種只是強化消費者現有偏好的廣告，被分類成廣告效果中的「微弱」模型；相對的，「強壯」的效果模型著重「消費者即刻的心理或行為反應，它的顯著倡導和廣告訊息背後的邏輯，都相當關鍵 **5**。」當然，就算不是持續的，這樣的提醒也涉及與觀眾現有經驗和相關理解的溝通。不去徹底了解觀眾的智識或所抱持態度的背景，會是個問題——即使在意識型態方面，同質性更高的綠色和平組織也是如此；這樣無可避免的後果，是擁有廣大觀眾群、各種型態的設計，都必須要去面對的。永遠沒有百分百的市場滲透和占有率。

為了要更清楚地瞭解觀眾，論述設計師最常用的傳播方法（同樣也在社會參與範疇中使用），是針對廣大觀眾的「獵槍」廣播方法，通常是透過網路傳播。這種傳播方式確實有其優勢，我們也主張設計師應該要使用更細膩而直接的方法，去考量特定的觀眾和情況。為什麼不為特定的綠色和平會議、縫棉被活動（quilting bee）、納斯卡賽車競賽（NASCAR）、高中生大會，或是世界領導者的小型聚會而設計呢？常見的是只對於溝通廣度的強調——一個簡單的廣播模型，只希望獲得某人——任何人——的關注。撒下一大片的捕魚網，當然可以覆蓋到更大的池面，但這張漁網覆蓋大面積的同時，卻也可能讓它最後無法捕到最重要的魚，而這種魚可能只在某些特定地區活動，有著特定的行為模式。論述訊息潛在的影響，應該也要考量到溝通品質，即便它基本上意味著更少的觀眾。重要的論述，仰賴跨越各種觀眾群，以不同方式處理議題的設計。

刻意使用論述設計作為提醒，是一種受到忽視的目標，往往被認為平庸，甚至被視為有問題的 **6**。當一項典型的商業產品和另一種產品十分類似，特別是與某種創新產品雷同的時候，會被認為是較沒創意的，甚至也會遭受恥笑是「模仿」或「贋品」。各種類型的設計師基本上都會為了創新和原創度而努力，希望運用或研發創新的材料、形

式、應用、互動和過程；這對把重點放在新的、不尋常的，以及未經預期的觀點和主題的論述設計師而言，也同樣如此。在推測設計和設幻設計的旗幟之下，許多人對於尖端科技和科學趨之若鶩，以至於這些主題最後彷彿都可以為設計種類下定義；更明確一點來說，針對新的、有可能產生問題的科學進展而言，這些關於「這項新科技後果為何」的作品，無庸置疑地對提升意識很重要。然而還有其他許多重要議題，對於當下和未來的社會生活來說，也很關鍵；這些對於個人面向無止盡的商討，以及人們希望如何過生活的公眾爭論常見問題也都很重要。這些都是需要重新被帶到社會裡，不斷去提醒和翻新人們印象的論述；也許這些常見的論述，在透過人造物溝通的同時，也可以是相當具有說服力的。論述設計具有能提醒和強化價值的服務潛力，在廣大的創新需求下而有所規避時，其潛力便會被削弱。

論述設計提醒他人目標，和某些批判設計的概念步調不一致，這些批判設計有著相反的特質，是被想像成對於現狀的直接挑戰。我們應該要理解到，批判設計這樣具有主導性的反對、對抗與否定式的方法，儘管有其益處，卻同時也導致本來可能豐饒的論述設計田地休耕。現狀難道就沒有價值嗎？難道在先進的資本主義社會裡，完全沒有任何正面的東西，是值得我們提醒人們或者進行強化的嗎？就這些社會而言，是否可以從論述設計中獲得益處，針對它們現有的正面特質，像是成功對抗疾病、大眾對於社會治理的參與、有關社會與自然世界穩定的知識生產，以及個人表達的自由？我們堅信論述設計這種提醒／強化的能力，讓它成為範圍更廣的社會服務工具，這種功能如果放在另類設計（只被當作反對工具使用）時，便會消失。**我們相信最終如果希望達成最廣大的影響，那麼批判地面對現狀是必要的，但非足夠的。**

有了這五項目標，代表我們已經初步開拓了整體領域中的機會點。為了可以更加瞭解論述設計，特別是它受到忽略的提醒功能，接下來還有更多的理論和實踐工作要完成。直到領域足夠成熟，並且擁有更明確的知識體系之前，我們都還需要依靠他人，從他人身上學習；有了這樣的提醒功能，設計師應該要更仔細觀察廣告領域的知識生產歷史，以及圍繞它的溝通模式。我們看到了一種可能，就是這樣的理解可以被轉譯為論述設計的形式、方法和目標。廣告是個起始點；而其他處理認知與實踐形式指導的專業，也可以為設計的提醒功能服務。

告知

比起提醒功能更常見的是，論述設計也會把目標放在**告知**，提供觀者新的知識內容，讓觀眾暴露在全新資訊或論述中，這對設計師而言是相當有力的動機，但要達到成功的溝通也相對具挑戰性。每項目標都有其優勢和劣勢，設計師也都需要在關注不同焦點時，去理解不同的策略；端視其特定性，所有的論述都與更廣大的資訊和知識有關——這普遍來說是有益的，因為它為觀念的形塑提供了更廣泛而多元的選項與關聯性。論述設計本身的論述是抽象的，或透過物品作為中介，因此這之間的溝通不見得會有效或是精確。一位擁有動機的觀眾，是會比較有意願去詮釋的，對自己不熟悉的事物也會進行反思——即便不是從頭開始，這對他們而言是有幫助的。告知的功能，不僅讓對論述不熟悉的人可以參與，同時也讓觀眾對自己熟悉的論述提出新見解——觀眾已然有了一些相關知識，告知則讓他們的思想得以延伸；舉例來說，一件針對融化中的極地冰帽所創作的論述物件，可以與綠色和平成員溝通某些社會可能在五十年內沉沒到海平面以下的新資訊，因此為觀眾的思考增添了新的面向 **7**。一個具有動機的觀眾，對於這五項目標而言都很關鍵：觀眾要做的事情越多，論述傳達成功的機會就越少。我們再次強調，確認並且為特定的觀眾而設計，可以為溝通提供優勢。

告知是一個廣泛的類別，涵蓋了更正式的教育概念。我們設想理論性的與實際的方法，無論是教學、訓練、領導、培訓、建議、管理和指導的教育方式，都適合作為設計師告知觀者的手段。例如，Benjamin Bloom（班傑明‧布魯姆）於 1956 年提出、廣受歡迎的教育目標分類法（於2001年修正），為我們提供了針對論述設計新的策略指導和引領 **8**。在他的分類法中，在金字塔圖表底層執行設計需要什麼、又意味著什麼？——運用了論述設計的幫助達成對一項議題的基本理解；這相對於在金字塔圖表頂端，資訊可以被內化，以至於觀眾／學習者可以根據這些知識構想新的或是原創的作品。此外，在教室情境中學習所遇到的阻礙，有哪些是可以應用在論述設計臨床情境上的呢？啟發式學習、特殊需求學習，以及多元智慧理論，可以為我們提供什麼呢？隨著論述設計領域持續成熟，我們希望、也期待看到更多以告知為目標的精細方法，得以理論化和得到實踐。

激發

以**激發**為目標，或鼓勵關注、反饋、抉擇和辯論，在許多論述設計類

圖11.1 〈Meltain eraser〉，「髒雪」和全球暖化。（詳見注釋 7）

> 為了要對這個有時看似迷失方向的世界造成影響，設計師和建築師都要更殘忍和讓人不安一點，去提出艱難的問題，用讓人感到不舒服的方式，處理令人不悅的主題。
>
> Paola Antonelli，「Eyeo Festival」（2013 Eyeo 藝術節）

圖 11.2 〈Billy's Got Robot Legs〉，自願截肢者的青年義肢。

別中都很普遍。設計師藉此有效傳遞論述，希望能引起興趣和反應，往往也會希望讓人們進一步去討論，這包括為了辯論和充滿希望的行動而設計。設計師承認他們的論述往往處理的都是奇怪的問題，也不會有絕對正確的答案，但他們也相信，許多互相競爭觀點的探討和觀點融合，對於決定如何以更好的方式前進是必要的；這點在對抗性設計或公共設計領域中都很重要 **9** 。將目標放在激發的設計師，他們的方法往往是以民主參與的假設為前提——讓大眾參與他們也許可以掌控的可能未來。支持者需要對現狀和可能有問題的未來具有一定的意識，好讓他們覺得必須去回應。

激發以觀眾可以立刻反應的能力作為前提。設計師可能將目標放在透過提供資訊去激發，藉由某些特性或方式，試圖刺激觀眾回應的意願——這在心理學研究當中，是以「意動心理」（conation）這個模糊的專業詞彙來表達。強烈的刺激通常能夠激發情緒，也會讓人去重視思維能力。相關的一個案例是 Noam Toran（諾姆·托蘭）設計的〈Billy's Got Robot Legs〉（比利有條機器腿，圖 11.2）；想像未來的小孩，可能會刻意要求把自己健康的四肢截肢，為了要取得某些義肢以幫助他們的職涯。這樣的想法，一定會激發強烈反彈。該計畫的目的，不是要提醒觀眾，因為觀者可能根本不會意識到有這個可能的未來社會科技。它對於本身涉及的特定議題，也沒有太多告知或者教育目的（但像是 Toran 後來和幼兒團體在藝廊展開的討論便有引導或協助的可能）。它的目的，是要盡可能激發廣泛的反應。受激發程度最低的觀眾，對於議題可能單純只是提高了一點敏感度（即便沒有太多相關知識），而這點也與預期中想告知的目標有所區別。觀眾接著可能也會覺得應該要學習更多相關知識，或是和家人朋友辯論這項議題，抑或是他們可能會因為太過憤怒而開始個人的抗爭，或形成行動主義團體。

激發往往用來指出讓人感到不適、不受歡迎或負面的想法和情緒。這毫無疑問地與設幻設計和推測設計的作品一致，都從負向批判的立場，對潛在的問題提出警訊以及呈現反烏托邦式的未來景況 **10** 。這也是〈Billy's Got Robot Legs〉的情形，用相異於現有觀點且令人感到不適的未來文化立場，來刻意作為這件作品的基礎。重要的是去探討，作為激發的一種形式——為了辯論而設計，設計師往往宣稱或積極爭取中立的立場；他們僅僅提出一個主題，而不選邊站 **11** 。設計師的激發，用意在於引導人們做出反應，或是針對一項實質議題進行辯論，而非提出特定的正反論點 **12** 。儘管這個中立的謬論是可以受到理解的方法，我們應該要將它想成是一種意圖，而非要達成的

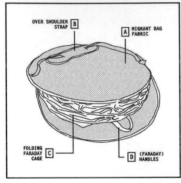

圖 11.3（上）〈Stowaway Luggage Set from Border Crossings〉：Monge 設計的物件系列，用推測設計的觀念架構，把行李組設計得像是由非法移民攜帶、被邊界警察發現的行李。
圖 11.4（下）〈Stowaway Luggage〉：可折疊的法拉第籠，可容納一名非法移民藏身其中，避開警察用熱成像照相機的探測。

狀態。一項特定的論述被提出後且接受某些設計資源，這樣的事實確實可以被視為某些立場的生成；它在所有可能的選項之中被選出，也因而有其吸引力，特別是受到脈絡化的時候——設計究竟在何處、如何以及何時與觀眾接觸。如我們所說，物件從來不會在意識型態上是無作用的——它們總是帶著有意或無意的意涵；因此，某種程度上中立是可能存在的——譬如，這麼說並不是為了要去評斷歐盟的移民政策究竟是對是錯，然而如 Marta Monge（馬爾他‧蒙格）的〈Stowaway Luggage Set from Border Crossings〉（跨越邊界的偷渡客行李組，圖 11.3 和 11.4）所示，選擇處理移民的主題，加上設計師特定的美學和敘事選擇，在在都表明現狀的問題所在，需要大眾共同來商討。

儘管在更高層次的分析裡，中立並非真正能達成，我們卻認為現在有

太多的設計師，都把目標放在更低階層的中立——較少宣稱的、和建議式的思維模式。中立性很可能來自作者對於自己固有偏見的刻意忽視，而中間立場的大受歡迎，很可能是因為設計師針對這些複雜而具有爭議的議題提出看法時，會太過於害怕「出錯」或是遭受批評。他們也可能擔心會與原本就高不可攀的觀眾更加疏離，或者若想適當理解、闡釋和捍衛特定的立場，設計師要完成的工作實在太多。這些都是我們能夠理解的想法，不過就像設計新聞業那般，現有的論述設計也缺乏富有資訊的拓荒者與肯定的意識型態——就好比義大利的激進設計那樣。正如 Alessandro Mendini 所言：「如今已經沒有意識型態了。」現在的設計期刊也不再批判，只是設計型錄 **13**。**我們看見熱情洋溢的設計師提出重要的議題，卻只承擔了開始對話的角色，而非擔任賦予資訊、富有見解的對話領袖。**而當設計師提出強健、熱情、宣示性的立場時，也並非總是對該議題有扎實且具批判深度的理解，或是伴隨觀眾有力的參與。隨著多元主義的傾向，我們相信沒那麼教條化的方法也有其價值，而其他門檻較高、需要更多知識背景的立場也是——儘管也許有些老古板。

啟迪

激發引起的反應帶有些許負面意涵，像是「那不正確」、「那不公平」、「不可能會那樣」、「這不是我想要的」，或者「這真是太有問題了，我們需要再進一步討論」。也有針對論述較為正面或有創意的反應——當設計師的目的是想要**啟迪**時。設計可以針對受歡迎和正面的事物去刺激反應，而不必然是針對那些讓人感到悲觀、帶有警覺性、挑戰性和令人沮喪的事物。這個概念和 Somol 與 Whiting 先前提過在建築領域內的投射概念類似——與其不贊同地對現代主義搖搖手，有投射力的建築師則是把臉轉向新的、正面的可能性。和大眾媒體一樣，論述設計會受到來自於負面偏見的影響；因為人類天性使然，純粹要引發他人的恐懼情緒，要比起激發正面情緒來得更簡單也更有力，因此，想要有效振奮人心是件很困難的事情。激發的確也可能具有智識力量，告知確實也可以刺激新的思考與知識，而我們對於能賦予人們靈感的看法，也會有著強烈而正向的感受；這或許是透過心與靈的力量，假設我們也許會因此受到影響，因而產生後續行動。

對於未來的視野，企業往往會嘗試啟發人們，企圖去創造一個理想、美化而優化的，往往不經意「去人性化」的世界，就像 1939 年通用汽車在世界博覽會放映的電影〈To New Horizons〉（通往新視

野）裡，對他們出名的「Futurama 展覽」所形容的那樣。電影旁白這麼說：

> 這個明日世界「1960 年」，是一個美麗的世界……有了新的農業和工業，新型態的教育和創造方式，新世界不斷增速地在我們眼前開展。這是一個更廣大也更美好的世界，一個總是會向前進的世界。人們不斷地往前走，新的、更好的事物從人類產業和天賦中迸發而出。

而如今，媒體上充斥著這類對人類天賦的描述，就像 AT&T〈來自海灘的傳真〉廣告那樣，或是 2011 年發表的〈A Day Made of Glass ⋯⋯Made Possible by Corning〉（玻璃構成的一天），還有 Fisher-Price 的〈The Future of Parenting〉（未來育兒）則提供了一種針對科技完善的日常生活所帶出的感性觀點。這些具有遠見的表現形式，儘管可以視為具有論述設計的影子，但我們認為這些作品之所以存在的主要理由，還是為了商業品牌。不幸的是，產業似乎依舊主導了具有啟發性的視野，也或許促使了論述設計沿著相反的、反動的道路行走，抱著「看看你們這樣走下去會變成怎樣」的心態前行。

把論述邊界再拓展一些來看的話，有時上市的產品也會企圖在啟迪和商業之間取得平衡。Alberto Mantilla（阿貝爾多・曼提拉）的〈Hug Salt and Pepper Shakers for Mint〉（抱抱鹽椒罐）就有此特質，而 Dan Abramson（丹・阿巴姆森）的〈Yoga Joes〉（瑜伽

圖 11.5 〈Yoga Joes〉，改變男性對瑜伽的觀念。

圖 11.6 〈Yoga Joes〉在阿富汗為美國軍隊服務。

喬,圖 11.5)也是如此;兩者都有強烈的商業企圖,這也讓人對它
們提出論述的投入度打上問號 **14**。典型的商業領域著重於實用性和
美學,〈Yoga Joes〉希望能造成心靈上的改變:「〈Yoga Joes〉是
經典綠色軍人玩具的重新組合,目的在於鼓勵更多年輕男孩、男人和
軍人,一起來練瑜伽 **15**。」Abramson 自己從練瑜伽得到了正面的
身體和心靈轉變,因而希望讓更多人一起來試著練瑜伽,他也承認大
眾不一定會認為瑜伽是屬於男性的活動。讓「暴力玩具變得平靜」是
有意義的行為,他也挑戰傳統,希望能帶領其他人進行充實練習。
〈Yoga Joes〉與軍隊支持團體「Connected Warriors」合作 **16**,前
往阿富汗為當地美軍服務,提供軍隊練瑜伽的動機——協助聚集特
定群眾(圖 11.6)。教育家 Allan Chochinov(艾倫・柯奇諾夫)指
出了啟迪的挑戰:「要嘗試任何新科技、新物質,或新的資訊科學、
區塊鍊等等都很容易——然後看看它們會如何出錯。我們擁有這種
特殊的能力,能夠輕易地創造出一個反烏托邦未來;驚人的是,我們
總是著眼於『壞的』一面,但真正富有挑戰的在於:我們如何能創造
出一個烏托邦未來,同時不會輕易被貼上『烏托邦』的標籤以及過於
天真 **17**。」除了代表性不足的問題外,我們也認為啟迪的工作,是論
述設計充實而崇高的目標,也不應該由產業主導。它值得所有實踐者
的特別強調;也許制定課程作業的大學教授們,可能會是激發新靈感
典範的關鍵。

說服

論述設計師的最後一項目標,是要**說服**觀眾相信、或不相信某種信仰

和定位。我們前面已經討論過 Buchanan 將所有設計都視為是修辭的；然而，就論述設計而言，我們所關注的，不僅僅是產品刻意被置於世界所產生的自然後果。我們對於說服的理解，是以表述「透過物件的論述」為中心；設計師採取某一立場、為它辯護並隱含或明顯地反對它的競爭觀點。這和開啟辯論的設計意向有所不同，這裡的觀眾相信該主題值得受到討論，但設計師並非一定要參與這場辯論。設計師在說服人的時候，並不希望問題最後停留在開放的討論——他們要把觀眾帶往自己的方向。如果是要開啟辯論的話題——激發，那麼就和現有的推測設計與設幻設計有關，因此說服的功能便和批判設計更相關。就批判理論而言，說服能讓他人克服無知或懷疑，意識也有所提升。這和單純的告知有微妙差異。和論點有關的資訊可以作為說服的工具，然而僅靠資訊也並不足夠；說服往往「不完全是客觀的，但也並非全然是情緒性的 [18]。」

我們應當要理解到，對於設計師而言，當論述是全新的、而尚未出現反對意見時，更容易達成說服他人的目標；接下來的挑戰，才是用能說服人的論點，克服觀者對於該論述的陌生感。在觀眾已經持有相反意見時，想透過人造物來說服，便相當具有挑戰性。就廣告層面來說，以一看到廣告就立刻購買產品的消費者理想回應作為範例，說服和「強壯的」效果模型有關；這群消費者，也許甚至還會拋棄他們正在使用的產品品牌。這樣子的效果，「更可能發生在消費者『高度參與』的情況，廣告會直接將目標設定在改變個別消費者的態度」[19]。消費者的無知、模稜兩可或是相對立場則會讓說服產生轉變。然而，對於設計師而言，想要透過論述設計來說服他人，存在著一定的門檻；設計師必須了解到，這麼做可能會讓他們多出許多工作、經歷失敗的風險，以及接下來可能問題重重的後果。

正如上面這些目標都帶有正面和負面的可能性，「勸阻」同樣也是一種可能的方法。與其試圖去做辯論而讓某人採取特定立場，勸阻的目標可能就在於說服觀者「不相信」；而這可能比較容易達成，不過仍端視情況而定。舉例來說，也許設計師最終感興趣的，是說服人們相信太陽能值得投資；他們可能會認為，特定脈絡下的設計機會作為前提，比起特別去為太陽能提出一個說服人的觀點，試圖讓觀者不再使用化石燃料，是更有效的。有鑑於說服具有困難度，勸阻可能是可以達成的一種替代方式。

就像其他目標一樣，說服也是其他學術領域曾經探討的主題；修辭學的確有它漫長的歷史，但對論述設計師而言可能更適用——讓說服在溝通的領域中獲得應用。除了不同的說服模型之外（例如，推敲可

圖 11.7 動機

圖 11.8 設計目標

能性模型、啟發法和單一模式法）[20]，無論是理性或是情緒性的訊息，學者們針對訊息發送者、接收者、訊息脈絡和訊息本身的影響力特質，都已進行了不少於一個世紀的研究。在廣告或行動主義的領域中，論述設計都是可以用來探究其他理論和實踐的領域；同時，論述設計本身也會針對不同觀眾的溝通效果，在理解和策略上加以增進。

在這些尋求知識成果的目標中，清楚可知的是，在理性和情緒（或感情）之間，存在著不同的挑戰；這是長久以來心理學家和其他行為科學家也努力琢磨的。兩者彼此互動影響了態度、感受、信仰和價值的改變（或增強），最終可能導向行為或其他行動；「少了情緒，你的決策能力可能受損……情緒作用的其中一種方式，是透過浸潤著特定大腦中樞的腦神經化學物質而作用，這些物質調整著感知、決策和行為。這些神經化學物質改變了思想的參數[21]。」「影響情緒」確實是設計普遍熟悉的方式，也可以用以影響提醒、告知、激發、啟迪和說服等智識的目標。

研究與實際經驗顯示，正面或負面的情緒狀態，都可能會擾亂思考；試圖給予病患有用資訊的諮商師，當病患情緒較強烈時，便會遭遇諮商上的困難——他們需要病患先冷靜下來，特別是如果病患接收到的訊息是新的或具有挑戰的。導致病患二度入院率較高的原因之一，是病患在接收到一份令他們感到困擾的診斷之後，產生了混亂的情緒狀態，而這使得他們無法完全理解資訊，或者無法清楚憶起諮商師的指示。任職於設計公司 Tellart 的設計師 Christian Ervin（克里斯汀・艾爾文）表示，針對論述設計的未來作品，他們之所以把企畫重點放在情緒面，是因為這麼做可以有效幫助他們想說服的客戶做出決策，而最終也可以幫助他們試圖告知、激發和說服的觀眾，做出決定[22]。

重要的是去理解到，設計師可以斷然地、微妙地、樂觀地、悲觀地、諷刺地、情緒化地、歡樂地、害怕地，或是以許多其他方式達成這些目標；例如，不論是幽默還是諷刺的表達方法，其中的任何形式都可以用來提醒、告知、激發、啟迪並且說服他人。幽默可以刻意被當成是一種工具來使用，也為了讓我們能更輕易處理較困難的主題；正如我們將論述設計定義為一種傳遞知識內容的方式，幽默、娛樂、取悅和美化也都是手段，而非目的。這些可能會是作品的特質、工具或是結果，但都不是目標。論述和談論，都有著驚人的細微溝通範圍——它們的概念和表達，都以上面這五種基本類別作為目標和思維模式（圖 11.7 與 11.8）。

我們同時也強調，設計師可能會同時針對一件人造物或作品，有著不只一種的意圖。正如我們相信在四個領域架構中，有其主導動機，而在設計過程中遇到相互競爭的要求或機會，要做出某些設計決策時，該動機將會變得更顯而易見。設計師可以透過提供新資訊來啟發人們；啟迪可以是他們最終的目標，資訊不過是達成目標的一種方法。在更大的專案裡，也可以想見同時存有幾種不同目標的人造物——計畫同時想要啟迪、告知，並區隔不同人造物來達到這些功能。對於設計師而言，理解動機和成果之間的差異也相當重要；譬如，設計師可能會想要讓作品有告知的功能，但最終還是變成了那些熟悉議題者的提醒。企圖說服的目的也可能會失準，最後反而引到了激發的功能；或者，試圖啟迪，最後卻是告知的作用。**不過，從「為何設計」的問題開始，設計師對於最後想達成的目標具有見解，可以協助接下來的複雜過程，體現設計物件所涵蓋的論述。**

下一章裡，我們將會探討智識內容的深度和品質——設計師針對於自己想要溝通的論述，有著不同視角的理解。

1　Woody Allen（伍迪艾倫）這麼形容自己拍電影的方式：「對我而言，電影是成長中的有機體。我寫了劇本，拍攝的時候卻有所變化。我看見演員們走進來，我當下就會決定……故事有所改變……於是我們便做些調整。在拍攝的時候，也是有千百種改變的理由……剪接的時候也是一樣。你不可能永遠守著最初想要做的，因為在電影變成電影以後，會成為不一樣的東西──拍攝的時候、取景的時候，剪接的時候都是如此。非常有意義的東西變得平淡，反之亦然。」（Woody Allen，「Scenes from a Mind」〔來自心靈的景色〕）。話雖這麼說，Woody Allen 的電影總是從基礎的劇本開始拍攝。

2　從工程學與更強調以人為本的方法來看，認為一項專案不理性、沒有經過一步一步來的過程，可能是種有針對性的特定概念。相對的，從更有創意而具表現力的觀點來看，這樣的理性過程也同樣可疑，因為它們運用某些假設作為基礎，而這些假設高度簡化了現實，同時也不承認來自開放而偶然過程的價值。

3　這三個模型結構的類似，事實上並不會特別讓人感到驚訝。因為 IDEO、d.shool，和 Kumar 長期任教的伊利諾理工學院（Illinois Institute of Technology's Institute of Design〔ID〕）之間，有著清楚的連結。

4　指認論述目標的確不是一項新工作，如同 D'Angelo（迪安捷洛）所說：「Samuel P. Newman（賽姆爾‧紐曼）在他著作《A Practical System of Rhetoric》（實踐修辭系統，1834）裡，列出了五個論述的目標：傳遞指示、影響意志、用理由證明、連結過往事件，以及將物件和場景置放在心靈之前。」（「Nineteenth-Century Forms／Modes of Discourse」，頁 34）。例如寫作的時候，會有資訊的論述、說服的論述、文學的論述，以及表達的論述等模式。在廣告裡也有資訊的廣告、說服的廣告，與提醒的廣告。

5　Patrick T. Vargas（派翠克‧瓦爾格斯）與 Sukki Yoon（蘇奇‧永恩），「Advertising Psychology」（廣告心理學），頁 55。

6　例如：「一件批判設計應該是有所要求而且具有挑戰的，如果它要提升意識，那麼就要針對那些還不那麼為人所知的議題進行。」（Anthony Dunne & Fiona Raby，《Speculative Everything》，頁 43）。同樣的，Anthony Dunne 在一次與 Malpass 的訪談中表示：「這就像是設計一個東西，好讓人們注意到倫敦的空氣已經遭到汙染一樣。我們都知道這個事實，所以重點到底是什麼；問題出在於，太多的評論都去討論明顯可見的事情，這真的很有問題。」（Matt Malpass，《Contextualising Critical Design》，頁 107）

7　類似的例子來自於 Skeet Wang（史奇特‧王）的〈Meltain eraser〉（融解的橡皮擦，圖 11.1），一個造型簡單的冰山形狀白色橡皮擦。它訴諸於我們熟稔的全球暖化論述，但卻提供了與「髒雪」有關的新資訊，這些白雪受到來自工業與車輛汙染的碳分子影響而變髒。「我們都知道全球暖化這個事實，但多數人搞不清楚的是，『髒雪』也……導致了 20% 的全球暖化。」（「Ian Wang's Portfolio」，issuu.com）

8　這段對話來自於 Bloom 與一名我們教過的大學生 Matthew Rosner（馬修‧羅斯尼爾）的對談，Matthew 當時正在撰寫一篇有關「增強力量、控制、親密、中介、脆弱度和意識動態」的論文。

9　參考 Carl DiSalvo 在亞特蘭大 Pecha Kucha 發表的演說，「A Short Rant on the What and Why of Public Design」（針對公共設計是什麼與為什麼的短篇評整）。

10　「崩潰信息」的概念屬於 HCI 社群裡的論述設計領域。「這個領域經常讓我聯想到 Tainter 對於社會科技崩潰的論述……或是其他關於全球變遷、尖峰資源（peak resources）、全球災難所導致市政和基礎秩序崩毀的敘事。」（Joshua Tanenbaum〔約書亞‧塔尼恩巴姆〕等人合著，「The Limits of Our Imagination: Design Fiction as a Strategy for Engaging with Dystopian Futures」〔想像的限制：設幻設計作為參與反烏托邦未來的策略〕）

11　「『中立』是我在創作每件作品、進行每項專案時，都會努力去追求的。中間會有甜蜜地帶，讓人搔首思考，不確定究竟是好是壞。他們會不清楚要如何解讀。如果能把觀眾帶到這個層次，那麼就表示設計師真的有在認真思索這項技術。」（James Auger，作者訪談，2015 年 5 月 15 日）

12　「你認為批判設計沒有自己的聲音，是因為在你的認知裡，它是『含糊不清的』。你有沒有聽過福音教派的牧師傳教？你覺不覺得在嘗試讓思考的時候站穩立場，是一件好事？扎判設計作品的含糊性，只因為它不會強迫將一個觀點塞進你的喉嚨。但那不代表它的主角就是毫不關心政治的騙子，而是說明了你必須針對作品進行思考，好塑造屬於自己的觀點。」（Tim Parsons〔提姆‧帕爾森斯〕，設計與暴力討論委員會）

13　「設計已經沒有意識型態了，Alessandro Mendini 表示」，dezeen.com.

14　除了啟發性的特質之外，我們也發現這些作品的有趣之處，在於質疑論述和商業設計之間的界線，以及究竟是什麼組成了「實質」論述。作為一種思想實驗，我們來思考一下，如果這些只是為了一個展覽而創作出來的作品呢？它們會因此而更容易被認為是論述設計的例子嗎？本書的兩位匿名審查者，對於抱抱椒鹽罐也提出了質疑，認為它是「產品設計中異想天開的一件作品，把矛頭指向了人類情緒」，違背我們「論述設計應該要涵蓋更有意義的主題」。還有「該產品要模仿跨種族擁抱的意向清晰可見，可是用它來傳遞『愛鄰如愛己』訊息的做法，實在很膚淺。」

15　作者訪談，2015 年 9 月。

16　「Connected Warriors」是一個非營利組織，其宗旨在於「透過對創傷有意識的瑜伽練習，賦予全世界服役人員、老兵和他們的家屬權利。」（connectedwarriors.org）

17　作者訪談，2017 年 11 月 17 日。

18　Hiram "H. D." Hoover（赫拉姆‧胡佛）等人合著，《Iowa Writing Assessment》（愛荷華寫作評測），頁 3。

19　Patrick T. Vargas 與 Sukki Yoon，「Advertising Psychology」，頁 55。

20　James B. Stiff（詹姆斯‧史提夫）與 Paul A. Mongeau（保羅‧蒙顧），《Persuasive Communication》（說服式溝通）。

21 Donald Norman，《Emotional Design》（情感設計），頁 10。
22 Christian Ervin，「The Future is Dead, Long Live the Future」（未來已死，未來不朽）。

理解：論述設計師需要了解什麼？

- 本章處理論述設計的第二個面向——理解。
- **內在**和**外在**的簡單概念，說明了設計師的論述是否直接針對設計領域進行詮釋，或是著重在其他的社會文化主題上。
- 理解對於論述設計而言相當重要，因為它牽涉了相關的**道德責任、有效性**和**可信度**。
- 隨著影響個體思考和整個社會的自由和能力而來的，是對於所傳遞的論述更加了解的責任。
- 當設計師有更多的理解時，設計和傳播就會更有效力和效率。
- 特別是當設計師處理外部論述和設計領域以外的觀眾時，他們需要理解得更多，並將這種熟知的能力傳遞出去，讓人覺得他們是可以信賴的。

論述設計的第二個面向處理的是**理解**的概念。論述的定義是指特定的思想或知識體系，因此設計師對於該主題須具有某種程度的理解，顯然是重要的，只不過，針對設計師的理解，也有較廣泛的考量和意義。我們會從三個觀點來探討理解的重要：**道德責任、有效性**和**可信度**。取決於不同領域（社會參與、實踐應用、應用研究、基礎研究）、思維模式（宣稱的、建議的、好奇的、輔助的、破壞的）和目標（提醒、告知、啟迪、激發和說服），設計師努力尋求理解的程度也會隨之改變。還有另一個並不是很顯見的論述設計基本目標，卻也會影響設計師對於理解的需求。

在論述設計領域中，論述焦點可能是**內在的**，也可能是**外在的**　**1**　。正如我們針對批判建築所討論的，它的批判焦點大致上著重在建築本身；這種專業領域內的自我反思相當廣泛，因為它包括了政治、文化、科技和專業體系，可以支持建築的生產、消費，以及處置。孟菲斯設計集團（Memphis Group）是論述設計在業界第一個重要的家具／產品設計實踐團體，而和義大利激進設計與反設計雷同的是，他們也源自於相同的批判建築體系。孟菲斯集團宣稱他們涉獵了更廣的文化領域，但他們的作品對於設計專業和文化卻是一大挑戰——孟菲斯集團把目標放在動搖現狀　**2**　。若將論述定義為處理心理、社會和意識型態概念的輸入，那麼論述設計的**內在**關注，很大程度上就是自省地處理設計的意識型態；它的目標是在領域之內達成意識的提升、理解、辯論和改變。我們要強調「內在」的微妙區別，是形容內容的方向，而不必然是針對實際的使用者；例如，普羅大眾也可以購買孟菲斯集團的設計作品，即便其作品大部分是在和設計領域溝通。

儘管自我反思和自我批評是健康、成熟設計領域的重要成分，設計專業最終也會想要影響別的領域。若考慮到設計實踐如何將影響力延伸到更深而不同的社會層面，對於論述設計而言，更新的機會存在於**外在的**論述——也就是概念上的溝通，處理的是「非設計」的主題，好比死刑、婚外情、社交媒體上癮症和海運的海盜等問題；目標並不在於用論述設計去溝通和批判設計本身，但是在這過程中，可能也會產生這些後果。設計本身和設計人造物的特殊性，則被借助用來溝通超越傳統界線的議題。

道德責任

這個關於內在與外在的焦點簡單概念很重要，大多是因為專注於設計以外主題的設計師，往往需要額外的理解。設計師對於廣闊的設計

領域，確實還是會有不了解的地方，而對於設計以外更寬廣的資訊和知識也是如此；正如我們會在第二十章裡進一步探討的，論述設計在傳遞外在論述時所展現的理解不足，往往是它最大的弱點之一。**常見的是，立意良善但心態鬆散的設計師，深入專業的知識領域，卻沒有自己所宣稱、希望，或理當要有的相對應知識。**一名缺乏特殊醫藥知識的資深商業設計師，只會愚昧地在沒有諮詢醫學、科技專家、使用者，或是沒有和他們合作的情況下，開始重新設計（而不是重新塑造風格）一台腎透析機器。只不過，論述設計師日復一日重複這樣的工作——往往在「只是提出議題和問題」的面紗之下，也經常不自覺於自己的無知和偏見。而（我們的）社群就算沒有鼓勵這件事，至少也容忍著它；也有來自特定觀點的少數聲音，例如巴西設計師／研究者 Luiza Prado（露易札‧帕爾多）和 Pedro Oliveira（佩卓‧奧立維拉）所設計出的「Cheat Sheet for Non-（or Less-）Colonialist Speculative Design」（非－〔或少－〕殖民主義推測設計小抄）。這是針對批判和推測設計現有狀態的回應，而這些「作品和出版物仍然讓許多『狹隘的假設』潛入……持續強化殖民主義與帝國主義現狀，而非有效地挑戰它 **3**。」形形色色的設計師，在躍身而入自己所不熟悉內容的新專案時展現的大無畏，被視為該領域的核心優點而受到了褒揚；然而，在勇敢和天真之間卻仍舊存在著差異。論述設計至少需要為了道德責任、有效性和可信度的理由，去面對這個問題。

如果設計師希望在社會上進行有深度、具意義和論述式的參與，那麼他們也會有隨之而來的責任。在社會責任設計中，普遍存在著道德義務——讓設計師具有能力，同時明白什麼是嘗試為弱勢服務時的風險。論述設計也是一樣；隨著影響個體思考和社會生活而來的，是設計師必須要具有知見的責任。觀念和知識都具有力量，也應當被如此對待 **4**。就像明顯或隱含地尋求啟發和解放的批判理論與批判設計那樣，論述設計也遭受菁英主義的批評——總是相信自己的立場是對的，無知和認知錯誤的都是他人，並且認為自己有能力和權利改變他人的想法。設計師不應該蜷縮在這種問題底下，他們也都需要有適當的反思，至少需要對自己立場的批判和弱點具有些許意識。不論承認與否，這些批判和弱點都存在。任何論述在某種程度上都是具有爭議的，而我們也這麼去為論述下定義——「有能力支撐複雜的相互競爭觀點與價值」。那麼，設計師對於自身立場優劣以及來自其他的競爭觀點，究竟有多熟稔 **5**？

設計師是否太過心急，想要跟上流行或媒體的潮流？譬如，他們可能會關心嬰兒疫苗和自閉症之間的關係，然而這到底是巧合、關聯，還

是因果關係呢？設計師可能不會知道「正確的」答案——即便有可能有正確答案，但她卻至少應該要了解主要的論點，對於自己的偏見有點意識，並且知道誰會因此而受到影響或侵犯。**正如論述設計師會對觀眾的智識程度有更高的要求，我們的關注則在於設計者本身的智識層面。隨著影響社會自由而來的，是一份責任。**「我（只不過是）提出辯論的主題」——儘管這是正當的立場，卻會成為冷漠、無知和不敏銳的疲軟藉口。儘管所有的設計都致力於意識型態所產生的成果，論述設計的特別之處，則需要在策略性的設計決策計算之中，受到理解和考量。

而設計規劃則跟好與壞的結果計算有關。對論述理解不足的設計師基本上是問題重重的，比如說當作品目標是「告知」時，卻也許有著「宣稱」的思維模式。如果做了錯誤資訊的傳播，比起所帶來的好處，設計師是否造成了更多的壞處呢？而理解了內容，也並不代表就能理解觀眾或對觀眾具有敏銳度，因此儘管內容充分受到理解，當設計師嘗試以相同的論述對某個群體而非另一個群體進行告知時，這又代表了什麼意思？而目標如果是「提醒」的時候，設計師無法有充分的理解，可能會被認為不那麼有問題，因為他們只是讓觀者對於原本就相信的（錯誤）事情更警覺；但如果是受到強化的迷思或無知，在道德上又能讓人接受到什麼程度呢？就「說服」而言，對設計的理解和知識不夠完整的話，可能可以說服某些人，但更有可能的是，最後只會證明自己是不具說服力的——在這個過程中，究竟誰可能會受到傷害或侵犯呢？

設計師不夠充分理解的這件事，某種程度上，在目標是激發的時候是問題最少的，而這也許為什麼設計師看似更喜歡「我只是提出辯論的主題」和「要是……會怎麼樣」這樣子的立場。不過我們再一次要問，誰可能會在沒有被充分理解的論述提出，以及無知的設計形式傳播的時候，受到傷害或侵犯呢？未被充分理解的作品，確實是可以讓人們互相討論的，但這難道是這種情形發生的最好理由和結果嗎？這是設計師應該要努力的方向嗎？在最好的情況下，它代表的是錯失了進行更有智識、直接、有效而有效率的對話機會；而在這過程中，設計師和論述設計的名聲，是否也同樣受到了損傷 **6**？

設計師希望製造更多正面的反饋，或許也會把目標放在啟迪上；不過設計師是否也會希望透過無知和散播謬論，來賦予他人靈感呢？從道德上來看，錯誤的啟迪要比激發無知更糟糕，因為在啟發他者和受靈感啟發者之間存在著的信任、相信，以及也許隱含的階級，都遭受了背叛。而在激發的情況中，人們對於激發者的反應也許是較為平等

的——即使其中有不平衡的地方，在回應來自更高權勢的激發者時，也會有某種程度的正當性或預期。而另一方面，不夠充分的理解或刻意呈現的不充分理解也可以激發人們的反應，因而能激發目標——「我知道這可能是錯誤的，但是沒關係，這樣甚至更好，因為這麼做更能激發人」；這樣的情況，我們會宣稱擁有充分資訊的設計師，因為利用刻意製造的錯誤訊息或無知，可以創造出更好的作品——他們也因此更明白，自己能夠如何地利用他人的回應。同樣的，這其中也有著道德層面的選擇——是否要刻意去扭曲事實；而這麼做也是會有後果的。

要求他人在智識上參與設計師並沒有全然理解的主題，是種看來也許虛偽的立場；而與之相對的，對於論述設計的支柱而言，是如希波克拉底式的誓言，對議題有著充分的理解。我們的討論在社會參與領域中，隱隱然地處理了倫理責任的議題，而同時思考著實際應用時，卻也沒有太大的不同——兩者一樣適用。在實際應用的案例裡，設計師有可能需要對作品的應用負責，不只是設計和創造作品而已。而這部分也需要某種道德責任。更有可能的，最終的應用是經他人之手，就像我們先前提到過的〈Euthanasia Coaster〉，醫生或諮商師可以在診療的時候，用以促進家屬之間艱難的臨終對話。有了這樣的合作關係，設計師對於他們的論述作品如何、為何會被使用，應該要理解到怎樣的程度——他們是否可以授權其責任呢？當他們不同意、或是作品遭到盜用的時候，又應該要做些什麼呢？

研究過程中常見的合作關係，在從不同人或不同專業領域的觀點接近論述作品時，可以是很有價值的；這可以是確認設計師理解程度的重要指標。相反地，設計師對於其他人的作品觀點如何，也和基礎研究很有關係——設計師對於自己的過失，可以接受到什麼程度呢？他們是否有道德義務要具備充分的知識？應用和基礎研究，都是學術、政府和企業機構會涉及的一部分過程；人們參與其中，需有重要的倫理程序以及標準的存在，這是為了保護個體，以及保障研究成果的品質。設計師如何得知、影響、追蹤這些過程呢？研究往往在受到控制的設定下發生，同時也有獲得受試者同意與其他倫理上的協議，而最大的問題，可能會是在於最終的資訊如何作用。設計師如果不夠充分地理解，而導向了沒那麼可靠、可信賴和可以普及的成果，那麼這些不成功的研究，都可能會影響產品、互動、政策、服務與系統。原本可以透過設計師對於主題的更多理解而避免的不良結果，在道德上也可能會產生問題。

普遍而言，我們都希望設計師對於自己的主題能充分地理解，才能以

道德上負責任的態度為客戶服務；不過當然，需要多少的理解才算是充分的，這點不會有定論，但卻是有道德上的選擇，我們希望考量到理解程度，設計師需要意識到其針對某件事情的完整理解也有可能是錯誤的，同時明白總是會有互相競爭的觀點，或是理解與認知到自己的作品對於他人造成的（可能性）影響。

有效性

理解的第二項考量涉及到有效性——潛在性的假設，假設更良好的理解會導向更好的訊息傳遞、設計物、溝通和成果；這我們會從幾個與理解有關的觀點來討論：自我、設計、論述設計，以及論述本身。首先從「自我」開始探討，這也和論述設計實踐的第一個面向最有關——意向；設計師對於自我的了解，能讓他們知道自己為何可能需要以更普遍與／或更特定的方式，來溝通論述。這不僅有助於作品基本的規畫和設計，設計師更可能達成她想要完成的目標，同時也協助作品設計與傳播的方向。設計師對於**為何**設計有更多的理解，便可以更有效率地處理**如何**設計、以及設計**什麼**的問題——即便是最簡單的論述設計作品。

除了自我理解以外，設計師自身對於設計和設計過程擁有很強的掌握度時，工作也會明顯變得有效率許多。在四個領域架構裡，儘管設計的動機有所不同，但擁有同樣的基礎設計能力，對於想要做好設計，都是必要的；「實用」這件事在功能和製造技術的考量，都是其他專家可以參與的，但使用者對於品質的整體體驗，也許才是設計的主要貢獻。基本上，如果論述性的人造物被某些使用者（修辭的、或者其他）認為是想要的東西，那麼設計師就需要了解誰是使用者——他們是什麼樣的人，以及他們可能如何體驗所論述的人造物。不論這件作品是否真的會存在於市場上，或者推測它是使用者在當下、或未來的社會文化情境中可能需要的設計，設計師都需要對使用的脈絡或情境有所了解。因此，能有效論述的設計師，絕大多數取決於對於基本技術、使用者和脈絡的理解，這點和其他形式的設計相同；設計師在這些領域有了更好的掌握之後，才能創造出更好的論述作品。

要把論述作品做好，設計師則需要理解它特殊的方法、需求和潛力；這也是本書試圖做到的，而與其他類型的設計之間最大的不同點之一，就在於框架制定的過程——即論述設計的操作有所不同。即使論述作品在市場上和其他商業物品一併販售，它們的設計意向也不太一樣，拋給觀眾的問題也不盡相同。他們是有觀眾的———論述設計

要求使用者、潛在使用者、或是單純的觀眾，採取人類學式的眼光去看待作品、質疑這件作品存在的意義，以及超乎實用之外，或透過實用性所要傳遞的（修辭）意涵是什麼。

無法區分使用者和觀眾，或是設計框架不佳，都無法成為有效的論述設計師，因此，在制定框架的過程中，論述設計師除了針對使用者、使用脈絡的基本設計考量，以及論述物品的特定技術問題之外，還需要了解觀眾與溝通的脈絡。對於這種理解來說，主要和次要的研究也是關鍵。我們在下一章會討論到，設計師針對訊息內容和形式的關鍵理解，對有效透過人造物體現論述而言相當重要；再者，正如我們將會討論到的論述過程的其他面向，更多理解都有助於這些面向的有效性。

為了要成功，論述設計師需要了解自己、基本的設計原則，以及過程、論述設計獨特的方法和須關注的，當然還有他們本身的論述；本章的重點，在於強調設計師對處理和傳遞的主題及議題具備充分理解的重要性。倫理上來說這很重要，同時也是為了更有效的訊息傳遞；一方面，設計師在了解得更深入的情況下，會有更大的創意可能——附加的、不同的，或有趣的關聯也有可能會發生。其中一個好處，是得以進行少了廣泛或深入理解，就不可能完成的設計作品，另一個優點，則是設計師在熟悉的狀況之下，可以更有效而有效率地創作；更多的創造內容是可能的，不僅如此，他們還可以做得更好。結合對於使用者、觀眾和其他脈絡的了解，設計師對於主題越熟悉，越得以創造更合適的訊息；而對於不同金屬材質較了解的結構工程師，在智識上則有更多的玩法，他們也可以運用這些知識搭建出更多創新的橋梁。設計師對於訊息內容越有掌握，就越可能以內容塑造訊息，並有效地透過人造物體現；再者，論述設計處理的主題，本質上也是複雜、具有爭議的，這更需要設計師理解，而且不只是較高門檻的個人偏好和意見。論述設計要求設計師擁有資訊充足的觀點，同時也意識到有許多事情是他們不了解或無從得知的。

資訊時代的挑戰之一，在於我們可以取得更多訊息，卻再也沒有足以處理這些資訊的認知能力；然而，設計可以為我們提供清楚、合乎邏輯的方式，去包裝並且溝通新的、有關的，以及有趣的消費資訊。身處在雜音更多卻沒有太多包容度的時代，我們都需要更多悉心構思的提醒、資訊、靈感、激發和辯論；否則，這些全部都會遭到忽略。論述設計往往以普遍的模式傳播，這和傳統的商業電視網絡遭遇到同樣的挫折——兩者都有許多競爭對手，觀眾的關注時間較短，也不會深入參與。論述設計卻須反其道而行，要求來自觀眾的關注和心神

投注；隨著從事論述工作的設計師人數增加，不僅會對觀眾要求更多關注，也同樣會有越來越多的競爭，而這導致人們對於「北極熊受困在冰山上」一類論述作品的價值有所質疑。**作為實踐社群，我們應該更要自我要求；姑且不論倫理議題，資訊沒那麼充分且框架不佳的論述作品，不僅浪費觀眾的時間和精力，對設計師而言也是如此。**

我們鼓勵設計師去獲得知識的最基本方式，就是透過相關文獻——即次要研究，而主要研究當然也很有價值，特別是針對特定觀眾的特定訊息。次要研究則透過設計師本身的提問，為欲增加的明確重點提出綱領。設計師選擇以非設計主題作為外在焦點時，就會需要來自設計基礎教育以外的文獻貢獻，而這也是困難所在；對設計師而言，他們需要付出額外的時間，在沒那麼熟悉和舒適的領域裡工作。不過，這就是效率的代價。設計師怎麼能在對思想體系沒有充分掌握的情況下，透過人造物的抽象形式，有意義地（負責任且有效地）體現複雜的論述？

圖 12.1 神經科學家在 Thwaites 身上使用、監測跨顱磁刺激（transcranial magnetic stimulation）

另一個具有挑戰卻很重要的次要研究方式，涉及與專家的討論和合作，而這在推測設計和設幻設計領域裡，有越來越多的應用。儘管比起論述設計，我們更傾向把 Thomas Thwaites 近期的作品〈Goatman project〉（山羊人計畫）歸類為一項實驗，他和各領域的專家合作，包括神經科學家、義肢學家、山羊庇護所工作者、山羊圈養者，還有動物行為學家等等（圖 12.1 和 12.2）。我們如何在嘗試「成為山羊，為了逃避身為人類的焦慮」的時候，還能夠有意義地前進呢？

圖 12.2 進化生物力學教授進行山羊解剖。

如果理解論述特定的主題還不夠有挑戰性，那麼我們同時也呼籲針對論述本身的不同層次有更多了解。這當然涵蓋了所有各領域的論述，有時也被理解為心理學、社會學以及意識型態體系裡所謂的「形上學」。舉例來說，我們先前曾經提過社會學在論述上，曾經把消費者形容成容易上當的、廣告的人質，對於新的和進步的事物，都悲劇性地無法抵抗。與之相反的，是另一種把消費者視為英雄的新論述——這群消費者對廣告所把玩的遊戲很有意識，有能力為了自身權利的目的，去挪用可取得的物品和服務。以此為例子，我們主張在反消費、反資本主義領域中工作的設計師，至少要對另一邊的論點和研究有所了解。這麼做可能可以讓設計師收斂起苛刻的態度，或可能會強化這種態度表現；不過，若從知識的角度來談，這麼做有助於設計師構思更具有說服力的觀點，或是呈現更能說服人的論點，當中有更合適的觀眾參與。端看論述的類別，設計師如果從事批判設計，就應該要思考對於批判理論更多元層次的理解；如果是設幻設計，那麼就

要對文學和電影理論有更多的理解；而如果是推測設計，就需要對未來研究加以琢磨。所有論述設計師都可能從中受益，然而這些特定類別的設計師，也可以從其他相關領域的理論和實踐得到幫助。有效合作確實在進行，特別是針對特定的科技和科學進步，但設計師也應該要理解這如何發生在更廣泛的層面裡，而這些層面是連專家也有時候不那麼有意識的。一位科技專家，可能盲目地在支持科技的框架裡工作，對於相反的觀點毫無意識或關注。設計師應該尋求的，不只是和特定領域的專家合作或參與，而應該要和有著更普遍理解與觀點的專家合作，像是社會學家、公共政策專家、政治理論學者，以及溝通專家等等，這些專家能在大眾領域內協助制定計畫。**進入一個主題領域時，設計師應當要刻意尋找競爭的觀點和相反的論點。**

基本上我們強烈相信，越多的知識，可以讓論述設計師的工作越有效；然而，只有知識確實不夠，我們同樣也需要技能，才能把知識化為以設計人造物為主的論述。一般來說，設計師會更偏好舒適的傳統設計技法，因此我們會強調把理解視為一種更大的挑戰。沒有充分的理解，造成影響的機會就會減少。設計師針對議題更加嫻熟，就更能增加設計師的信念——比起妥協的中性方法，他們可以採取較為慎重而有強調性的態度進行，或者，設計師也可能會發現議題的複雜度，因而軟化原本相當自信而武斷的立場，因為新知識也軟化了他們的自我確信度。

可信度

我們在探討理解如何協助論述設計產生的同時，在消費面也同樣有效。第三個理解派上用場的領域，是可信度。在溝通理論和修辭領域裡，有著重要的訊息來源類別，涉及誰正在進行溝通，以及他們的可靠性與可信度。建構有效訊息是溝通挑戰的基礎，而有威信地這麼做，對於促進觀眾的誠懇反思也很有幫助，特別是在呈現新資訊給觀眾思考時，可信度就很重要了。**處理像是合成生物學、信用違約互換交易、海洋生態系統崩潰，或是太陽風暴等議題的設計師們，並非原本就受到觀眾的信任，或者是已經得到他們的關注。**因此，論述設計師應該要為了倫理和效度的問題，好好關心自己對議題理解的深度，同時，設計師也需要被認為是可靠的 **7**。

想要達成這個目標的主要方式之一，是透過和專家的合作或諮詢。如我們所討論的，專家可以是幫助設計師理解主題和實踐作品的關鍵角色，同時也協助設計師展現若不是至關緊要，也會是相當重要的權

威性；理解觀眾也很關鍵，對於推估能力和可信度的必要程度會很有幫助。因此，這種諮詢關係，在一項專案中可以有許多呈現的形式。噴射推進實驗室（Jet Propulsion Laboratory）的科學家 Richard Terrile（理查·泰瑞爾）在好萊塢擔任技術顧問時，覺得自己有時確實可以造成有意義的改變，不過往往他的角色，是用科學支持那些早已不需妥協的觀念／主題／敘事。舉例而言，針對 1990 年的電影〈Solar Crisis〉（從太陽出擊），他的工作是要讓電影劇作家和導演在科學上看來荒誕、把人載往太陽的任務，看上去更站得住腳一點，「不論這在科學上看來有多麼不可能或不正確」 8 。

就像其他種類的研究，專家可能在發現的階段顯得重要，這時他們能影響計畫走向；或者專家會在計畫更晚期的時候參與，那時他們的見解影響力就沒那麼大了，譬如 Terrile 被好萊塢用來「讓不可能的場景變得讓人能夠接受」。顧問除了作為一種工具之外，設計師還需要考慮如何運用顧問，並且為了可信度，表明和顧問的關係——模糊地表示「和生物學家合作」；這對於一個特定的作品和特定觀眾可能已經足夠了，不過更重要的，也許是在生產和傳播階段，和專家之間更清楚而主動的夥伴關係。先前提過的「Material Beliefs」中，曾以四個工作坊的形式，呈現科學家更深一層地公開參與推測設計作品。Kerridge 形容這些工作坊可以「提供有結構的（儘管是很多報告的形式）研究和設計框架組合，或提供研究者呈現一個研究主題的機會，再讓設計師稍微重新詮釋這個主題 9 。」這種合作不僅允許不同形式的參與，也提升了設計師的專業，讓作品有更多的權威性。

設計師當然也未必總是能聘雇或去諮詢專家，他們也可能需要仰賴較易取得的第二手資源。不論是透過文獻或其他的互動，一旦達成了某種程度的理解，這種資格就需要被傳達。設計師應該策略性地整合、引用、提及或以讓人感到滿意的方式，傳遞對於知識的掌握、研究權威性以及來自他者的貢獻。比起在進行一項發展計畫或傳播時，先以「全部都是正確的」作為假設，更安全的做法是，設計師用一種尚未被設計以外的任何領域確認的態度來行事。此時，權威度透過計畫本身的細膩度，有可能自然而細緻地發生；然而這也可能需要經過公開的聲明，以作為語義「包裝」的一部分，或是作品的象徵環境。或許設計師也會希望他們的可信度在觀眾首次參與時，就明顯可見，不過這也有可能只是字面上的注解而已。對於一件作品而言，究竟被認為是以設計為主、還是科學為主會比較有用或傷人呢？設計師被認為是權威本身的重要性多高？當設計師有著非常特定的主要研究形式，就可以擁有其他人所沒有的專業度，就好比提出獨特的設計

原型或問題以蒐集回饋，或像是當特別的技術問題得到了解決（例如 Thomas Thwaites 的山羊義肢，參考圖 12.3 和 12.4）。整體來說，當參與作品發展的專業內容，沒有被好好地向觀眾傳遞時，就是一個錯失的機會——這也取決於該作品的特定目標。

比起道德責任和效力，可信度多少是比較取決於設計目標的。舉例而言，以提醒為目標所需要的權威性可能較小，因為這樣的論述已然是觀眾信任體系的一部分；觀眾和不具名的論述人造物新奇的接觸，可能就已經足夠了。然而在告知的時候，信任就顯得格外重要；特別是如果設計師在領域專業之外，聚焦於外部論述的時候，觀眾為什麼還應該要相信設計師呢？某些時候，信任對於激發和給予靈感都是必要的，至少在某種程度而言，但這也要視觀眾、主題和情況而定；可想見的是，比起資訊來自於教具知識的單位時，來自官方的激發就可能沒那麼有效力。試圖說服他人時，可信度可能是最重要的——特別是要說服他人不相信一個矛盾或強烈的信念，或者針對全新概念的時候。1950 年代，耶魯大學的 Carl Hovland（卡爾・霍夫蘭特）和同事曾經針對這個領域進行開創的研究，他們執行了一項研究計畫，針對資料來源進行可信度實驗，以及對於說服他人的影響。不意外地，他們發現越高程度的專業和信任感，可以導致越多的說服力，但想要說服人的意圖越是強烈（像是銷售員），比起意圖較弱者（像是來自好友的建議），說服力卻反而沒那麼強。儘管這和設計師對於自己論述的理解無關，但論述的傳播卻可能受益於設計師對於影響因子的了解：也就是，針對訊息有著更高掌握度，能有更具吸引力、文化相似度更高的來源，以及擁有更多懲罰／獎賞權力的人，在說服訊息接收者的效果上，是更好的 [10]。

經由理解（或是其他方式）得到的可信度，不但對於論述設計者與觀眾之間的有效溝通是很關鍵的，它也有其他重要的效用。論述設計在智識上更熟思而堅實時，便有能力向其他領域證明自己；設計領域普遍而言都遭受到智識膚淺的指控，往往被拿來和目光短淺的市場導向與利益中心導向扯在一起，或認為設計只不過是種表達或裝飾用的愚昧表現。當前的論述設計已經有了初步的成熟和意識，但它同樣也遭到批評、甚至責難，因為論述設計自我宣稱為一個智識的實踐領域。巴基斯坦設計師兼教育家 Ahmed Ansari（阿梅德・安薩里）表示：「給我一件設幻設計的作品，是可以呈現它對複雜政治的全然理解，比如說巴基斯坦這種國家的生育控制，並且還能提出刺激人思考、改善的問題，那我就不會嘲笑它的膚淺了 [11]。」多數這類的批評都來自於設計領域本身，因為它對這項議題夠關心，就會有所評

圖 12.3 早期山羊義肢的原型，2015，Thomas Thwaites。照片攝自 Tim Bowditch（提姆鮑迪奇）

圖 12.4 最終版本的山羊義肢

論；如果批判理論或其他領域對於論述設計更有意識也更關心，那麼他們同樣也會對論述設計的理解表示高度批判。**與其說是被打擊而受到挫折，我們更傾向於將這個針對論述設計的巨大挑戰視為領域的進步。它的智識層面需要「升級」以便維繫倫理基礎架構，讓論述設計有的空間可以努力，提供更高的可信度去影響觀眾、吸引合作者，並且將它的形象強化為有力的實踐領域。**

1 這個概念也被認為是來自 Malpass「之內」和「之外」的批判（《Contextualising Critical Design》，頁 88）。Francisco Laranjo（法蘭西斯可・拉藍喬）引用 Mazé 在「Critical of What？」（批判什麼？）一文中提出的三種形式批判性：（1）自我反思，（2）「在實踐或領域社群中的批判性」，以及（3）設計之外並且針對社會或政治現象。但他同時也注意到，Mazé 的三種分類於 1997 年時，曾經在荷蘭設計師 Jan van Toorn（簡・凡托爾恩）針對設計教學法所寫的文章裡提及：「學生必須要學習做決定，並且學習不去試圖避免個人自由、領域論述和公共興趣之間的衝突。」（「Critical Graphic Design: Critical of What？」〔批判的平面設計：批判什麼？〕）

2 孟菲斯集團成員超過二十幾個，還有圍繞著集團數十年的大量論述，對於孟菲斯究竟是怎樣的一家設計公司，有著不同的看法。我們同意它的論述潛力，也同意「孟菲斯拋棄了進步的迷思，以及可以根據理性設計改變世界的文化復甦。他們也拋棄了 60 與 70 年代的烏托邦，採取了針對開放和彈性設計文化重組的第一步，而這種設計文化具有歷史意識、將消費當作社會身分搜尋，並且把物品當作訊息傳遞的信號。」（Barbara Radice〔巴巴拉・拉迪斯〕，《Memphis》〔孟菲斯〕）。這和 Daniel Weil（丹尼爾・威爾）的理解相反，他於 1981 年孟菲斯在米蘭的展覽上展示作品：「孟菲斯：噢不，孟菲斯沒有思想。孟菲斯從來就不會思考，它只是一個時刻。一種表達。Ettore『Sottsass』（埃托雷・『索特薩斯』）開始了他的旅程，後來加入孟菲斯的年輕人站在他所打造的空間裡，獲得了舞台。」（Daniel Weil，作者訪談，2017 年 12 月 22 日）

3 Luiza Prado 與 Pedro Oliveira，〈Cheat Sheet for a Non- (or Less-) Colonialist Speculative Design〉。

4 這是在實驗設計領域中，概念作品與論述作品的不同之處。在質式想法的差異性以外，是單純表達和論述溝通的概念。我們將更多的責任放在刻意和觀者溝通的類別中，而非「概念設計」更以自我為中心、實驗式的表達。

5 Matt Ward（馬特・沃爾德）和 Alex Wilkie（亞歷克斯・維爾奇）形容了一個過程來幫助解釋：「老師要求學生帶報紙來學校、選擇一篇時事報導，以及用圖表呈現作物、實體、宣言、反宣言、風險等等之內和之間的關係。藉由這麼做，學生可以接觸到『他們』相信的主題選擇上的新方法：從尚未得到解決方法的事情上，以及他們之前從沒考慮過的大眾，乃至於當下對於未來的爭議。」（Matt Ward 與 Alex Wilkie，「Made in Critical (land)」〔在批判（之地）製造〕，頁 119）。

6 「『提高意識與辯論』的訴求，應該要從類別上就遭到否定。本作品『Republic of Salivation by Michael Burton and Michiko Nitta』把食物議題平凡化了。它不加承認地捨棄了『萬一�⋯』的概念，絕大多數它認為是推測的作品，都早已經出現在全世界大部分人口的生活中（即便是在富有國家，人們的飲食也早已透過都市設計與管理、價格、食物足跡、收入管理的階層和種族界線而形塑），這一直都是資本主義的景況。設計師會說：『我的老天，這要是發生在你身上會怎樣，』但他們卻也不承認，我們必須要將自己從多數人的歷史和生活現實中抽離，才能讓這種事情變得尋常。」（Matt，設計與暴力展討論委員會）

7 「多數由政治科學家所執行的廣告行銷研究，都把重點放在政治廣告議題，也都有著廣告和候選人會怎麼做的假設，因此，政治科學還沒有充分研究，候選人中心特質在廣告訊息發展過程中扮演的角色。候選人中心廣告顯示選民如何像衡量新鄰居或同事那樣衡量候選人，決定他們有多喜歡這名候選人，以及多信任他／她。唯有在建立起這種信任之後，選民才會考慮候選人政策的計畫是什麼，讓以候選人為基礎的廣告成為贏得選舉的關鍵。」（請見 Brian Arbour〔布萊恩・阿爾包爾〕，《Candidate-Centered Campaigns》〔候選人中心廣告〕）

8 David A. Kirby（大衛・克爾比），《Lab Coats in Hollywood》（好萊塢的實驗袍），頁 148。

9 Tobie Kerridge，《Designing Debate》（設計辯論），頁 149。

10 Patrick T. Vargas 與 Sukki Yoon，《Advertising Psychology》，頁 63。

11 Anon，設計與暴力展討論委員會。

訊息：論述設計師要說些什麼？

· 如果論述設計是傳遞概念的工具——而人造物只是為了這個目的而存在，那麼設計師重視訊息品質的程度，至少應該要和他們對於物件的重視一樣。

· 我們在本章將會針對兩個論述的關鍵層面，討論整體的和實作的議題：**訊息內容和訊息形式**。

· 訊息內容基本上不受限制，儘管內容普遍性和特定性都有其優勢與劣勢。

· 寫作理論長久以來都處理著論述形式的問題，而在此我們把它轉換為訊息的形式。

· 本章提及的十個不同訊息形式定義，將會透過論述的人造物案例呈現及應用。

· 訊息形式是最有用的觀念引導工具。

論述設計師在一般領域內，受到特定思維模式的影響，為了提醒、告知、啟迪、激發和說服等目標而努力。作品和人造物將目標朝向特定方向、有著特定目的，但卻仍然需要內容；這正是論述加入的時候。**如果論述設計是用來傳遞概念的工具——以人造物作為達成目標的手段，設計師應該要非常關心訊息的品質，至少像他們關注設計物件那樣**。如 Charles Eames（查爾斯·伊姆斯）針對尚未完全了解一項產品功能、使用者和內容之前，便為它決定美學風格的著名警告，論述設計師應該要理解的是，還有許多可能以及有用的訊息「風格」，是可以受到運用的。智識的素材需要被雕塑為訊息的形式，正如物質性的材料，需要被轉化為產品一般——兩者是可以被共同決定的必要成分，或是最後應該要聚合的元素。

本章中，我們會圍繞訊息的兩個關鍵層面，來探討整體的和實作的議題：**訊息內容**——特定的概念和資訊——以及**訊息形式**（論述的形式），譬如，不論是以敘事、類比或描述的方式來建構；而這也是「設計師即為作者」的觀念最為顯見的時候。我們假定，在物件成形（設計）前，仔細思考訊息的內容如何被形塑於特定的訊息形式（作者身分），可以增進該論述有效針對作品目標溝通的可能，而設計師投注於設計實體人造物的所有努力，最後才不會是枉然。

訊息內容

論述的既有定義是思想或知識體系——這些概念來自於心理學、社會學或意識型態的引進，並能用以支持相互競爭的觀點和價值。很明顯的是，論述擁有無限可能的範圍，是設計師可以選擇用來溝通的。我們鼓勵設計師延伸**內部**主題以外的關注，通常是設計專業的相關議題，像美學、生產方式與材料，以及消費的資本主義文化等等。過去二十年裡，針對科學和科技進步的論述興趣確實有廣泛提升，但這也還只是外部論述中相對狹窄的一部分。理論上，設計可以處理的議題無限——我們為什麼不能討論割禮、氦短缺、海豚屠殺和法定貨幣這類的議題呢？**就像文學和藝術的主題沒有界線一樣，設計師也應該要擁抱這種絕佳的自由，而不應該內在的自我設限。**

設計師通常會選擇他們最關切的主題，而該主題甚至會界定他們的設計實踐——舉例而言，Julia Lohmann 相當關注「人類與動植物關係的基礎倫理和物質價值體系」**1**。這種自由，是來自於獨立接案的難得機會，和為客戶工作截然不同。若設計師對於主題有著強烈的興趣、知識和／或熱情，便能提供必要動機，好度過研究、發展、

我們偶爾也會有來自電機工程背景的學生。他們很喜歡解決事情。問題在於：「好吧，所以作品的目的何在？」其實不是要去解決問題，而是要溝通概念。如果你可以在時間軸裡建構起它的功能，並且不忽略溝通的其他重要層面，那麼就沒有問題，不過反之，就不應當如此。

James Auger，與作者對談，2015 年 5 月 15 日

對我來說，設計不在於替精緻的產業設計一件愚蠢的產品。設計於我而言，是一種討論生命、社會性、政治、食物和甚至設計本身的方式。

Ettore Sottsass（伊托·薩特薩斯），《Memphis》，頁 173。

設計、傳播和工作過程之中的所有挑戰和突發事件。儘管作品的意圖可以協助我們為特定的論述以及其訊息下定義，論述內容反過來也可能可以驅策作品的目標。最終，設計師不僅選擇對於他們而言有意義、或是能與觀眾共鳴的內容，還有至少在某些情況中，可以傳遞概念和議題的論述。這些論述及概念是觀眾先前可能不會接觸到的，或是可能透過物件來傳達的。

論述被抽象化地以人造物作為媒介，其本身便對精準傳播深具挑戰性。**儘管使用文字來傳遞複雜訊息可能更為直接，而論述設計的重點卻是利用物件作為另一種溝通上的有利方式。這麼做所要付出的代價，則是精準度的喪失**；因此，設計師在和觀眾傳遞觀念時，必須要從中協調其概論與特性。

設計師嘗試讓觀眾從更廣泛的議題中得到反思，成功的可能性更高，像是人類對於環境毀滅性的影響，以及對不可再生資源的剝削。這種較大的終極目標，相較於探討「比起汽油，酒精究竟是不是更好的替代能源」這種問題來說將更容易達成，造成誤解的機會也更小（因為事實上在玉米種植期間，可能會耗費更多的燃料）。一位設計師可能會直接去處理一般的議題，也可能會使用更特定的主題作為「前菜」；這和作者在故事開始的時候，就用一個特定的例子來解說更大的概念，是同樣的方法。這種特定性可能有用，卻也有著分散焦點的風險；譬如，如果設計師最終希望傳達對於氣候變遷的關注，她可能會運用太陽板的特性來促進觀眾的理解，只不過，這也有可能會引發關於太陽能產業的生產問題與籌資方式等議題，導致設計師的主要議題不受到重視。取決於觀眾、主題、脈絡和一系列的社會文化因子，更特定的主題，或許對於吸引觀眾去關切讓人嚮往的較大主題有其必要，因而值得設計師去冒分心的風險。

當設計師有更特定的擔憂時——像是上述的玉米和燃料問題，較小的標靶就有可能比較難擊中，**錯誤詮釋的風險也會增加**。觀眾從中獲得的可能只是全球暖化的問題，卻徹底忽視了科技本身可能的矛盾處境。優點和缺點都有；廣泛的主題可能更容易進行溝通，與其他重要議題相互連結，但對觀眾的整體影響卻可能較小。反之亦然——讓觀眾對於隱匿生物燃料而造成的環境代價有所警覺，比起只是接收到一則泛泛的全球暖化訊息，這可以是更具啟發性或可行的；然而這也可能使問題變得更難達成，或是更難轉化到其他令人擔憂的領域。在選擇特定的方向時，作品的目標——提醒、告知、啟迪、激發和說服——在這裡也再次可以為我們提供協助；譬如，一項廣泛的氣候變遷論述可以是一則有用的提示，然而因為它可以提供的額外資訊有

限，要作為說服卻是不太在行的。我們想要表達的是，溝通總是困難的，與其忽視挑戰，設計師應該要針對如何處理訊息進行更深一層的思考——特定的議題有著對於強度、普遍性和可行性的不同含義，都可以成為關鍵的考量。而正如前一章針對理解的探討，當設計師將自己放置在更好的位置上來選擇議題的普遍性或特定性時，在對於論述更了解的時候，也就更能去細分這些方法。

不論是自發的或以客戶為中心的，只要作品有合作者一起工作時，就會有不同的優先順序，即便彼此針對論述有所共識，仍舊會在方法、時程、成果、觀眾、品質等地方有著相異之處。主題的特定性，可能會成為銜接這些分歧的方式；而在更特定的層面可能也會有不協調的地方，但這些最終都會變成可以接受的，因為它們還是關照到了對於論述更廣泛的興趣——「我其實不那麼在乎生物燃料，因為他們的淨影響力或許是可忽略的，不過如果可以藉此讓人們開始思考自然資源的保存，那這就是我想要支持的事情。」我們可以把較廣大的論述認為是涵蓋了更多特定的議題。當論述被認為是思想和知識的體系時，便可以幫助我們更廣泛地連結其他知識範圍和議題；這對彌合分歧與拓寬方向都可能是有用的。

我們認為，當觀眾是廣泛群眾，而非特定的、或者對主題有所理解的群眾時，可以透過傳播的「散彈槍法」（shotgun approach），在很大程度上去避免論述的複雜度和細微差異。這種策略有其價值，特別是它可以騰出時間，專注在人造物的品質上，而不是花時間去指認特定觀眾。但這把散彈槍，也不是設計師彈藥庫裡的唯一一種武器；如何仔細地策略化以及制訂論述的關鍵反思，會決定成功的溝通究竟有多重要——對於沒效率、不成功和溝通誤會的容忍度有多少？不同的風險緩減策略，又會如何影響論述的品質？**擁有完全可以運作的草模固然很好，但製作人造物所需要的資源，難道就應該優先於制定論述的資源嗎？**清晰的論述，難道不會比較重要嗎？這些是伴隨著所有設計的典型抉擇；雖然很困難，但設計師也足夠熟悉、足夠有能力去處理這些協商和談判。我們希望能夠確保：訊息品質也涵蓋在其他所有需要優化或者滿足的因素當中；同樣的，了解了真實和理想之間的挑戰，設計師或許會想重新思考作品目標，在過程中拋棄或是**轉變策略**——特別是對失敗的容忍度很低的時候，例如，一項特定的論述，對於設計師而言可能很具吸引力，但要準確溝通卻顯得艱澀或複雜。基本上，設計師理解當中的挑戰和機會是很重要的；而針對意向、方法、效率和風險的考量做出適當的調整，可能也是必要的。

當然，設計師也可能希望運用模糊性；給予觀眾更多詮釋的空間也有

其價值。我們因此希望能從中區分，設計師是為了想要達成效果而刻意營造某種程度的模糊或矛盾，抑或是設計師對於有效溝通沒那麼重視而已。我們的確偏袒地將設計設定為往理想狀態前進的理性服務，因此不恰當的溝通是需要避免的——我們也將此視為草率的論述設計。儘管本書企圖解決透過人造物有效溝通的困難挑戰，我們也承認模糊性令人嚮往，相較於我們能從模糊性中得到的，即使有劣質溝通和誤解的風險，也都是值得的 **2** 。然而我們也主張，當目標是經過了計算的模糊性，是精確溝通訊息的策略，仍可以也應當要獲得運用。

最後，有另一項因子，牽涉著訊息內容，並超越了對設計師而言的重要程度，或是超越溝通是否有效這件事，是設計師究竟是否希望參與和該主題相關的更多對話。設計師是否願意並且能夠解釋或捍衛自己的工作？她會在作品傳播或布局之外，還去參與和互動嗎？如果目標是要溝通論述，讓人談論或者互動，她會想添加訊息內容、成為多元論述或討論的一部分嗎？設計師準備好這麼做了嗎？

論述設計在設計師、人造物和使用者之間，建立起不同關係，就像人類學家 Clifford Geertz（克里福德‧吉爾茲）經典的眼睛抽動和眨眼區別的例子那樣——從「現象學」觀點來看是相同的，但意義卻大不同。**論述設計打造的一個眨眼動作，需要透過觀眾的人類學眼光來解讀。**

你看似在設計一項產品——但事實並非如此。你在設計的是一段更高品質的對話。

Stuart Candy（史 都 華‧凱 恩 帝），「NaturePod ™」公司

訊息形式

儘管其他領域對於訊息形式的理解有更多可見的論述模式，但當論述設計師有更明顯地考量到訊息內容時，我們也看到了訊息形式是被忽視的；我們所談的訊息形式，指的是技法、過程和結構，讓論述概念透過這些方式邁向作品目標，例如，如果設計師的目的在於說服觀眾，那麼她的論述是否能透過敘事形式達成最佳理解呢？或者使用的比較方法，是否更有用呢？資訊的構成和形塑，與形塑人造物本身同樣重要。兩者都很關鍵，也需要和彼此合作以達成最佳效果。我們鼓勵設計師在設計過程中及早思考訊息形式，最好是在開始製作人造物以前，或者至少要以合作的形式完成。我們的研究顯示，很少設計師意識到這麼做的價值，然而我們認為這個特定場域，可以協助設計師使用更細緻的方法，針對論述達到更精緻而有效的溝通。設計師可以將訊息形式清單當作生產工具，在作品開始執行的時候使用——「如果我的訊息形式是**因果關係**的話，其中的可能性和含意為

何；比起運用**範例**或是**分類**，這麼做的好處是什麼？」

所有物件的命運都由語言決定。

Klaus Krippendorff《The Semantic Turn》，頁 148

我們必須強調，儘管論述性的人造物以論述的形式體現和定位，設計師並非局限於單一的去脈絡化產品。針對我們即將在第十五章特別討論的人造物，設計師可以製作不同的物件，也可以運用敘述和解釋的特色（好比實際的產品包裝、標題、副標和產品描述等），並利用語義環境的元素，貢獻出一個有意義的溝通事件。為了增加成功的機會，與其只是單一地論述**產品**，較好的做法，是把它想像成有著許多可能成分的作品。面對許多人造物和元素時，重要的是去理解，在溝通時，他們可能有著相同的訊息，但內容卻相異的訊息形式；譬如，伴隨論述作品的情境影片，可能會使用敘事的訊息形式，而物件本身則運用了分析的訊息形式。當然，同作品裡不同的人造物和語義元素，也可以都使用相同的訊息形式；正如我們接下來會討論的，單一論述的物件，也可能使用超過一種的訊息形式。

論述設計作為溝通方法，不意外地，也可以有效運用在其他學術領域。我們前述已討論過來自論述、大眾傳播、語言學、語義學、行銷和修辭學等理論方法的挪用，接下來即將探討的，是文學作品理論的運用。正如設計領域教學者試圖協助學生創作物件以傳遞概念，我們也發現，這和幫助學生創作文字以達到溝通的其他教育者，有著不謀而合的共通點。文學創作漫長的理論和研究歷史，可以支撐論述訊息；而他們的「論述模式」，也對我們的訊息形式有所幫助。

至少從 19 世紀開始，在演說和文字中，就有針對理解和闡釋論述模式的關切出現。1808 年時，George Gregory（喬治‧葛拉格里）便在《Letters on Literature, Taste and Composition》（關於文學、品味與文章）一書中，指出描述、敘事、闡釋、論證和雄辯等分類。稍後在 1827 年時，Samuel P. Newman（賽姆爾‧紐曼）出版了《A Practical System of Rhetoric》（實踐修辭系統），其中提出的五種論述分類方法，在接下來的三十年裡深具影響力，包括說教的、說服的、辯論的、描述的，以及敘事的。隨後數十年裡，許多溝通領域都不約而同對論述分類模式的體系感到困擾不已；歷史上，論述分類法的重要性，也不斷隨著時間而有所變化 **3**。如今最常見的，是由蘇格蘭教育家 Alexander Bain（亞歷山卓‧班恩）於 1866 年出版的《English Composition and Rhetoric》（英語寫作和修辭）一書所提出的四種論述模式：敘事、描述、闡釋和辯論──而值得注意的是，他原先還提出了第五種模式：詩。Carlota Smith（卡爾洛塔‧史密斯）在她 2003 年出版的《Modes of Discourse: The Local Structures of Texts》（論述模式：文章的在地結構）一書裡，也重

新審視了這個總體的論述方法，並針對情境、時間性和進展等層面，提供讀者更深入的分析。她的分類有五種模式：敘事、報告、描述、資訊和論證。儘管數十年來分類模式為人津津樂道，卻也有針對它的兩大主要批判，批評了歷史上嘗試理解人類複雜寫作的方式。

第一種批判，源於理論家對論述形式、論述模式，以及論述目標等概念的混淆，導致混合不清的分類基礎。D'Angelo 表示：「論述的形式往往被認為是通用的類型，然而諷刺的是，我們在定義論述形式時，許多 19 世紀作家對於描述和敘事的定義，都讓它們看似是一種過程（敘事是針對……的報告；敘事告訴我們……事件；描述是……的表現；描述呈現了心理圖像）。另一方面，闡釋和辯論反而變得像是形式（闡釋是文章寫作的方法……；辯論是論述的一種形式……） 4 。」這種混為一談的現象，至今都還存在。再者，模式也被認為和目標擁有「不平等狀態」。有時，相應的目標伴隨著模式，就像 Newman 的模式那樣（說教的、說服的、辯論的、描述的和敘事的），然而目標總是和模式一併出現；這在我們檢視辯論和描述的不同之處時特別清楚。辯論代表說服的渴望，而描述對於目標則保持中立的態度──描述確實也可以用來當作嘗試說服的一部分。

除了使理論化的問題更精確以外，第二個針對論述模式的主要批判，是關於分類體系最終如何在操作中獲得運用的廣泛問題。Connors 對此曾挖苦地表示：

> 論述模式在修辭學發展最不活躍的階段，主導了相當大一部分的寫作教學，提供教師可以輕易用來教學、看似完整而貌似可信的論述框架。多年來，這個架構事實上並沒有真正幫助到學生好好地學習寫作，然而這點卻完全沒有受到質疑。即便是現在，很多教師還在使用這套模式，完全罔顧它欠缺在基礎上能有效實際運用的事實 5 。

也許是寫作行為──或是好的寫作──要處理的複雜度遠超過這些基本的決策，以至於這些寫作模式看來都微不足道。即便有對於精準寫作的懷疑論，我們還是試圖呈現論述的模式如何能幫助論述設計，就算像寫作那樣，設計師還是有必須為之掙扎的複雜之處。

在第十一章裡，我們探討論述設計實踐九個面向中的第一個面向時，特別處理了與目標相關的意向。藉著這麼做，我們消彌了模式和目標之間的任何重疊；兩者顯見的差異，可以避開歷史以來被混淆的問題。D'Angelo 在他於 1980 年出版的教科書《Process and Thought in Composition》（寫作過程與思考）中，有效地闡述了四種分開的

目標：告知／指導、使信服／說服、娛樂／取悅，以及表達強烈感受和情緒。我們借用他論述模式的分類來當作訊息形式的基礎，另一個值得注意的點是，他的目標是處理所有形式的寫作，因此並不完全和我們的目標相同。對於論述設計來說，娛樂／取悅和表達強烈感受與情緒，都不是重點目標——儘管娛樂、取悅、強烈的感受和情緒，確實也都至關重要。我們的目標不在於所有形式的設計——而只在於四個框架中的一個領域。

D'Angelo 的論述模式以過程為基礎，也可以用來支持任何目標；我們認為，它們大致上都可以在作品形塑的階段，幫助論述設計師。Connors 批判 Bain 的四種模式很容易用來教學，卻不太有用，而 D'Angelo 的模式相較之下更精確，但也更複雜一些——一共有十種。他把這十種模式用相似度加以分類：

- · 分析、描述

- · 分類、範例、定義

- · 比較——對比、類比

- · 敘事、過程、因果

這些論述模式一開始可能看似怪異，和設計師關注或者熟悉的主題相距甚遠，但我們認為它們作為生產工具則是相當有用。如果設計師從一個領域、一種思維模式、一個目標和某些論述內容開始，那麼她可以運用這些訊息形式探索很多可能的方式來闡述其論述——這能幫助概念化的過程；例如：設計師希望在社會參與的領域中工作、有著宣稱的思維模式、目標在於針對不斷攀升的孩童肥胖率，激發相關反應和辯論；接著她會考量不同的方法，像是**分類**如何協助建構足以支持目標的訊息——例如，一則「把事情有系統地放在一起看」、關於孩童肥胖問題的訊息，會支持什麼目標？或者，一件支持**敘事**或**因果**訊息的論述物件／作品，會比較容易、有力，或是在某方面來說是比較好的選擇嗎？我們呈現這些模式作為思考，並以更適當、更有力也更細緻的方法達成概念傳遞（表 13.1）。

分析　是將複雜事物化為簡單成分的訊息構成。

描述　是「描繪圖像」，將圖像以邏輯或相關模式進行安排的方法。

分類　是將事物分組和整理，並根據共有特質有系統地安排的方法。

範例　是透過案例描述整體概念的方法。

定義　是以設定界線和限制的方式，表達某事物本質的方法。

對比 是同時檢視兩種或更多事物，以區分相同與相異之處的方法。

類比 是延伸對比的方法；要求觀眾推斷兩種事物是否在某層面相似，以及是否可能在其他層面雷同的方法。

敘事 是在時間當中表述一連串行動或事件的方法；揭示針對一個事件或一段經驗的事實與細節。

過程 是表達一系列行動、改變、功能、步驟或操作的方法，導向某些特定的結果或結論。

因果 是表達某種力量的方式，該力量影響著行動、事件、情況或某些結果；當中有著媒介和隨之而來的改變。

表 13.1 訊息形式，來自 Frank D'Angelo 的十種論述模式

我們再次呈現一個更線性的過程——從設計師對於設計範疇的決定，到思維模式、目標、訊息的構成，再到如何以物件形式體現該訊息的考量。然而我們的經驗也顯示，設計師往往會從心裡預想的特定設計物著手，該設計物本身可能已經支持了一個有趣的論述。這麼一來，當物件本身也是動力的時候，設計師便會思考訊息架構如何能成為他們心目中所想的人造物的最佳拍檔。這些不同的訊息形式，賦予了設計師一種框架，以及思索訊息的可能：「我想用餐盤的形式，來探討幼童肥胖的問題；那麼，哪種訊息形式可以較好地透過餐盤表述呢——分析、範例、還是類比？」最終，訊息組成和物件形式，都必須要合作無間；哪個放在前面、哪個才是動力，或者哪個對設計師而言比較重要，事實上都不太要緊。

我們所謂的訊息形式是如寫作領域中所發展的論述模式，因此我們必須要理解，文字表達的嫻熟和精準，遠比透過設計物件生硬的表達溝通還有效；例如，將訊息的組成想成是**描述**對上**定義**，可能會面臨挑戰，但針對差異去闡釋，卻可能產生未曾想像過的見解和機會。我們認為隨著領域的成熟以及更多設計師的投入，特別是當今流行的論述，這種程度的精細度對於創新實踐而言一定有所幫助，或許甚至是必要的。

我們本身接受的教育也告訴我們，設計師如果要將一件設計產品訴諸額外的文字或附加指示，那麼這就不是一項成功的設計——暗示代表成功，指示代表失敗。一個門把的形式如果無法適當表達「拉」的動作，而必須要加上文字來指示使用者去「拉」這個門把，那麼在語義上這個設計就是不足的，亦即這不是一項好的設計；或者，一項需要使用手冊的產品，相較於不需要指示的設計而言，也不是那麼成功。這對相較簡單的商業、負責任的或實驗性產品來說可能如此，但

透過論述設計所溝通的知識內容卻遠遠比——舉例而言——一個門把的設計更加複雜。很可能的是，用文字或論述物件以外的溝通形式所體現的附加資訊，即使並非必要也都會有所幫助——端視對於無法有效溝通的風險容忍度；計畫標題、文字或影像敘述、支持的圖像、產品包裝、刻印等等，也都很關鍵。論述作品由這些成分組成，而它們也遠遠不只是單一的**產品**或人造物而已。

在描述論述模式時，重要的是去記得，這些都是訊息的組成——訊息形式，而非人造物的形式。我們也發現，首次嘗試理解這些模式的時候，學生很容易把兩者混淆。首先，去思考作者如何在這幾個模式中不同地表達自己，會很有幫助；一旦完全理解了這點，接下來就是去思考那樣的訊息組成，如何能以設計物作為支撐或媒介。為了協助闡釋這點，我們將會簡短定義 D'Angelo 的每個模式，提供一些例子；首先是關於這些模式如何針對美國幼童肥胖率上升與作者建立關聯，以及接著設計師如何把訊息形式轉換成一件論述人造物。這種「作者而後設計師」的方法雖有點笨拙，卻能協助避免混淆訊息形式和物件形式；同樣的，我們要強調，即使我們的論述物件案例處理的是肥胖議題，但主要關注卻不在於透過實用的形式來解決問題（像是負責任設計或商業設計會著重的），我們主要是為了溝通議題，而即使這麼做，也可能會帶來一些實際價值。

分析是讓複雜事物化為簡單成分的方法；這通常是系統性的，也往往會在基礎議題上或原則處有所發現。

為了要有效溝通不斷增加的幼童肥胖問題，作者可能會選擇以分析法作為訊息形式。透過分析，她也許會認為觀眾過度簡化問題，但事實上問題則是更複雜的；或者，她可能覺得議題的複雜度讓觀眾不知所措，因而希望協助觀眾理解。另一個可能，則是作者其實最關注某一面向，卻想確認讀者同時也理解其他重要因素——這也是在開始進入過程之前，協助作者制定重點框架的方式。分析的其中一個例子，是呈現五種會導致幼童肥胖的主要風險類別：飲食、運動、家庭、心理，以及社會經濟學。作者不需要自己去制定這樣子的分析——分析的源頭並非是重點考量；重要的是，這五種分類或是任何針對該主題的分析方法，也都是建構訊息的一部分。

若論述設計師選擇溝通採分析式結構的內容，那麼他會決定人造物如何透過這樣的訊息形式來傳遞這個概念；譬如，造成肥胖顯著而互相關聯的因素，可以藉由家裡的五項智慧裝置來呈現，每種裝置都負責處理其中一項風險因素：冰箱（飲食）、健身追蹤手環（運

動）、數位相框（家庭觀念）、臉書監控軟體（心理反應），以及 GPS 追蹤軟體（鄰近資源）。有了這樣的智慧分級，所有裝置都可以彼此溝通，提供使用者不同訊息，以及根據體重減少或增加的依據（affordances）。在實際的應用領域裡，營養學家可以將這項推測作品提供給暴露在風險中的孩童和他們的家長，作為一種診斷工具。其目標在於刺激反應，產生針對心態、信仰和價值的見解，最終能協助訂定一個預防計畫。

我們應該要理解的是，同樣的主題可以透過不同觀點、不同觀看方式和分析；因此，設計師有能力運用自己的分析或採納他人的方法，去建構獨特的訊息。對於論述有著充分理解，同樣也能讓設計師把訊息形式如何支持整體目標看得更清楚；分析可能看似是特別嚴肅而理性的模式，不過設計師也可以選擇挖苦的、誇張的、諷刺的、欺騙的，或是輕鬆的方式來達到目的。

描述是「描繪圖像」，運用某些邏輯或者相關的模式而安排的方法。它和分析相關，因為描述也能把複雜的事物分解成簡單元素，不過，它是以更具體的方式並運用感官的印象來達成。

為了要針對增加中的幼童肥胖問題論述進行有效溝通，作者可能採用描述法作為訊息形式。書寫式的描述可能是讓問題或解方浮現的有力方法——特別是牽涉感官、情緒和知識的時候。作者可能會選擇描述肥胖孩童所需要忍受的諸多生、心理挑戰，特別是把他們設定為處在同儕中時；這種方法可能會對讀者的情緒造成影響，進而引發同情心。有了更加廣泛的關注之後，作者便能運用更為理性的方式，描述肥胖對於個體、健保體系和國家所可能造成的財務影響。

若論述設計師選擇將訊息建構為：對肥胖孩童生理與情緒問題的描述，那麼他們也要決定人造物如何傳遞這種內容。普遍而言，「感官印象」是設計師較容易直接達成的傳遞方法；若要採取較能激發反應的方式，設計師可以製作一段影片，描述當肥胖孩童成為常態的一種未來推測，他們使用著特殊輔助器材洗澡、上廁所、穿襪子、睡覺等等。這種設計可以作為一種警告，讓人們理解萬一現階段的肥胖問題持續到未來，可能會發生什麼事情；這也可能會在社會參與領域之中發生，設計師有著宣稱思維模式，目標在於說服觀者朝向公共政策尋求解方。

設計師對於運用美學來連結使用者的感官非常在行。若要透過文字形容某種味道，創作者可能會面臨挑戰，然而設計師卻能實際創造這種氣味，輕易有力地傳遞這項概念；這基本上也是 Superflux 試圖與

政府溝通汙染軌跡時所做的事情。政府官員受邀根據現有的汙染推測的未來空氣汙染程度 ▌6 ▌，嗅聞由科學家所創造的 2030 年空氣樣本；這是用來形容汙染論述相當直接有力的方式——「來聞聞看這個空氣汙染的問題！」在推測設計和設幻設計領域當中，常見的是創造未來人造物和／或情境的正面與負面視覺描述，用以協助觀眾思考可能導向或偏離的道路。

分類則是根據共有的特質，去分門別類、排序、並系統性的安排的方法。在分析方法中，整個過程由整體開始，再根據不同之處來劃分和減少；而在分類方法之中，過程從部分展開，並由共同點進行系統化。

為了要有效溝通不斷增加的幼童肥胖問題，作者可能會選擇以分類法作為訊息形式；作者可能想傳遞孩童體重的可能範圍，讓觀眾更理解這項議題。為了達成這個目標，作者會決定介紹美國疾病管制與預防中心（Centers for Disease Control〔CDC〕）所制定的四種體重分類：過輕、正常、過重、和肥胖。這種分類法將能協助作者強調，事實上過重的人口還分成兩種，也各自有著不同的影響。

如果論述設計師希望溝通這種分類式的內容，那麼他們會決定人造物如何透過這種訊息形式傳遞論述；例如，如果我們把箭靶指向學校午餐，認為這也是幼童肥胖問題的來源之一，那麼設計師可以以激發的方式，提出有著四個不同大門的學校餐廳設計。學生在進入餐廳前，會先踩上身體掃描機器，接著其中的一扇大門會打開，根據體重分類提供學生所需的食物類型和份量——過輕、正常、過重和肥胖等類別。由好奇思維模式所驅使，這可能會在應用研究領域之中發生，目標在於激發反應，來更加理解家長的心態、信仰和價值觀，關於過重和肥胖孩童的嚴重問題，以及機構介入問題的適當程度。

範例則是透過案例來描繪一種普遍概念的方式；善用鮮明、具體而有趣的例子，讓抽象、新的、以及不同的概念變得容易理解且有意義，有效的案例會將觀眾觀點納入考量，也會和觀眾經驗與當下的理解有所共鳴。

作者為了有效溝通日益嚴重的幼童肥胖問題，可能會選擇以範例作為訊息形式。考量到和這個主題相關的諸多負面訊息，作者可能希望藉由成功減重的案例來啟發觀眾，讓他們明白就算有挑戰，改變還是有可能的。作者或許因此選擇呈現成功克服了糖尿病的幼童案例、移除垃圾食物販賣機的學校、增加健康飲食選項的速食餐廳，以及社區成功創造好玩、積極的課後活動等例子。

論述設計師如果選擇運用範例溝通啟發性的內容，那麼他們會決定人造物如何透過此訊息形式來傳遞。有策略的媒體設計師，可能會挪用冰淇淋車的象徵性聯想，將一台冰淇淋車轉化為移動式的戶外放映機，播放來自全國各地的新聞影片，展現個體、社群、政府和企業的行動以及達成的事項，向觀眾證明改變正在發生。這也可能會在社會參與的領域之中發生，由「宣稱的思維模式」所驅策，目標在於給予社群靈感。

定義是藉由設定界線和限制的方式，來表達事物的本質——它與其他模式有著相近特質，因此很容易造成混淆；例如，定義和分類都是用類別來思考的方法（用以處理相近的事物），然而定義同時也處理具差異性的東西。因此，定義也涉及比較與對比。定義也和描述有點類似，然而定義會試圖設定界線，表達本質的方式也不一定會仰賴感官印象。

作者為了有效溝通日益嚴重的幼童肥胖問題，可能會選擇用定義作為訊息形式。我們先前討論過 CDC 的四種體重分類，接下來作者可能會希望介紹身體質量指數（Body Mass Index〔BMI〕）——特定的體重度量標準，與過輕、正常、過重和肥胖等指標有關。要為 BMI 下定義，就會涉及引用特定的公式，將一個人的體重（公斤），除以他／她的身高（公尺數平方）；這也可以進一步去定義，年齡和性別因素如何加入數學公式，好讓 BMI 指數變得更有意義。

設計師如果希望運用定義來溝通，他們也會決定人造物如何透過訊息形式來傳遞論述。BMI 根據年齡、性別、甚至有時候是種族，都會有著不同的意義，設計師因此也可以考慮設計 BMI 芭比娃娃的網路應用程式。這個網站的介面會顯示一些公式，讓小朋友可以自行操作，設計出不同樣貌的芭比娃娃，並且可以在線上訂購。這可能是屬於應用研究的範圍，在 CDC 贊助的工作坊裡受到應用；由女生的好奇思維模式驅使，目標在於激發她們之間的對話，協助理解女生的心態，進而有助於大眾服務廣告的設計。

比較是去檢視兩種或者更多的事物，決定它們的相似和相異之處；對比當然也是非常雷同的過程，強調著不同之處。在不同的選項之間比較／對比，是很基本的人類活動，因為我們總是不斷在選擇之間做出決定。

為了有效溝通日益嚴重的幼童肥胖問題，作者可能會選擇用比較／對比的方式作為訊息形式。孩童肥胖的五項主要風險因子之一，攸關社會經濟狀態的問題，因此作者可能會講述關於一對雙胞胎的故

事，雙胞胎之一被華盛頓州西雅圖的普通家庭收養，另一個則由密西西比州林肯縣相較之下窮困，但在該地區稱得上是小康的家庭所收養 **7** 。作者可以藉由比較並且對比兩個不同的社會、經濟和環境因素，來探討這些因素對於這對雙胞胎各自的健康體重影響。

設計師若希望使用比較／對比的方式來溝通，那麼他們也會決定人造物如何透過訊息形式傳遞論述；這可以藉由數位遊戲中的平行世界輕易達成，使用者在遊戲中選擇不同的日常活動，讓身處西雅圖和林肯縣的兩個孩子有了不同結果。一個實體的設計範例是「公平進行」的棒球比賽設定，想像西雅圖和林肯兩地的高中棒球隊進行比賽；為了實質上將城市之間不同的社經影響納入考量，運動場、裝備和制服等設定也都會改變。根據上場打擊的不同隊伍，各壘和邊界之間的距離也有所不同。西雅圖隊的制服重量和保護性能可能較大，球棒、安全帽和手套也可能較笨重；林肯縣的球隊裝備可能是正常或者較輕的重量，因此是更有效的版本。如此這般的論述作品，可以搭著巴士到全美各地的棒球場，邀請孩子們一起來打棒球，實際體驗社會經濟和地理所可能造成的不同影響。

比較和對比的時候，並非總是要呈現兩種不同情況，因為一定會有沒那麼明顯的對比存在。一件描述林肯區狀況的論述物件，在呈現給西雅圖觀眾時會自動有所對照。推測未來、設幻設計和批判性的人造物，在挑戰現狀時都進行了內在的隱性對比。奇怪的、卻似曾相識的人造物，會和人們所熟悉的事物形成比對。

類比是延伸對比的方式；讓觀眾去推斷兩者在某方面是否類似，以及是否可能在其他方面有雷同之處。類比的方法，在觀眾對議題本身不太熟悉，或者議題相當困難或複雜時特別有用。

為了針對日益嚴重的兒童肥胖問題進行有效溝通，作者可能會選擇類比作為訊息形式。相較於大人，要注意到孩童過重的挑戰之一，在於兒童的身體會自然長大，但整體改變卻很緩慢。對整個社會而言也是如此，因為人們對於過重孩童的問題逐漸敏感，以至於原先對於兒童正常或平均體重的觀感也改變了。對過重的群體來說會特別有問題——因為身邊的孩子看起來都很大隻；這不僅涉及孩子們的外在，同時也適用於他們的活動和能力——現今以螢幕為主的活動是常態，我們因此也不會看到孩子們在需要運動的遊戲中玩耍。為了幫助讀者理解過去數十年內孩童平均的改變，作者可以運用我們熟悉野生動物的大小和體型，來推想類比於兒童的改變，像是松鼠、冠藍鴉或是蚯蚓。作者也可以描述，隨肥胖而來的動物生活型態的改變

——動物正常攀爬或飛翔行為的改變，或是動物巢穴／家庭大小規模和造型上的變化。

設計師可以思考類比的訊息形式如何能激發人造物，去溝通幼兒的肥胖問題；比起閱讀一則文字描述，針對重型動物的視覺描繪，更能對讀者造成立即而有力的影響。正如一名作者嘗試在讀者的腦海中創造出一幅視覺圖像，設計師擅長創造出真實景象；數位媒體互動設計師可以創造出「卷軸」的圖像，設想松鼠和人類走上同樣的道路，從 1970 年到現在松鼠的可能樣貌。這種方法同樣也可以推測未來—— 2030 年肥胖動物們的樣貌。產品設計師可以創造出支持這些類比方法的物件，像是未來的鳥類餵食器會長成什麼樣子，像是種子的需求量或者其他面向。它們會不會漸漸需要被放置在地上，還要設計輔助的斜坡道，因為未來的鳥兒變得太胖，終至無法飛翔？

敘事是在時間過程中陳述一系列行動或事件的方法，揭示針對一個事件或經驗的事實或細節。敘事傾向於強調什麼曾經／可能發生，過程強調事情如何曾經／可能發生，而因果關係所強調的，則是事情為何曾經／可能發生。

為了針對日益嚴重的幼童肥胖問題進行有效溝通，作者可能會選擇敘事作為訊息形式。作者試圖在諸多負面且讓人感到憂鬱的幼童肥胖論述當中，藉由講述故事來激發觀眾思考。這則故事是關於一名過重孩童的擔憂的（而且同樣也過重的）雙親，決定要參與減重，並且設計全家可以一起做的每日運動行程。這對雙親的例子，以及他們親身參與、並讓全家轉換到健康生活型態的過程，都是作者希望透過這些生命改變的敘述，來傳達的重要因子。

設計師也可以思考，敘事的訊息形式如何可以激發人造物，進而溝通幼童的肥胖問題。敘事是推測設計和設幻設計常用的工具，時常被表述為一個情境或一段故事，而論述人造物則以道具形式參與。以這則過重雙親和兒童為例，論述設計師可以製作一段影片介紹一條特製的跳繩，當中雙親和孩子必須共同使用這條跳繩，在身體和情緒上都被繫在一起，代表著他們共同邁向健康人生的道路，也和跳繩的過程一樣起起伏伏。論述設計對於說故事並不陌生，但我們也鼓勵更寬廣的思考，以及多樣的敘事形式，可以有效溝通論述內容，像是個人經驗、傳記、自傳、日誌、日記、回憶錄、紀錄、族譜、新聞報導、雜誌廣告、短篇故事、民謠、民歌、電影劇本、旅行雜記、編年記事、歷史、軼事、訃聞和布道等等。

過程是表達一連串行動、改變、功能、步驟或操作的方式，並導向某

些特定結果或結論。過程和敘事相關，傾向於強調事情如何發生，而非發生了什麼事；和過程緊密關聯的概念是改變，由一連串的系列事件呈現，事物從一種狀態轉變到另一種狀態的過程。

為了有效溝通日益嚴重的兒童肥胖問題，作者可能會選擇以過程作為訊息形式。幼童肥胖問題的嚴重後果之一，是可能罹患第二型糖尿病。儘管這種疾病在美國很常見（超過兩千九百萬美國人罹患第二型糖尿病），但大眾對於糖攝取對身體造成的影響，普遍還是不太清楚。作者可能認為碳水化合代謝能促進人們理解，因而選擇描述我們吃完一餐之後，碳水化合物如何被分解為糖分，進到血液裡；胰臟為了回應升高的血糖，會分泌胰島素賀爾蒙，刺激身體細胞吸收糖分來使用或者儲存。由於細胞吸收血糖，胰臟會分泌升糖素，讓肝臟知道要釋放儲存起來的糖分。隨著時間過去且往往伴隨著過度飲食，細胞會停止對於胰島素的反應，最終胰島素不再分泌；第二型糖尿病於焉開始。

設計師同樣也可以思考，過程的訊息形式如何啟發人造物，去溝通兒童肥胖的問題。靜物在溝通過程中，會遭遇到較多的困難，但它們可以用來代表過程中的一個步驟、過程的催化劑，以及幫助我們觀察過程的工具。靜物一般而言需要更多脈絡，也需要來自語義環境的協助或是解釋的成分，才能更良好地溝通一系列的行動、改變或步驟。書面資料、系列照片或是影片，可以最直接地解釋物品如何運作並產生特定的效果。互動設計就很適合用來製作這種一系列的過程；以血糖代謝作用為例，設計師可以想像一款數位遊戲，從玩家點選不同的速食店家商標開始，遊戲隨機選擇速食店家菜單上提供的某樣食物，虛擬角色會吃下那道速食。玩家必須負責調整胰島素和升糖素，細胞儲存的反應會隨之改變，額外的食物和汽水也可能同時進入虛擬角色的身體。而在遊戲介面上，則顯示玩家若無法維持好身體指數的平衡，副作用就會反應在角色身上；但透過遊戲介面，玩家也會同時看到速食公司的利潤提升，國家健保花費增加，以及未來可能衍生出的疾病和負面的社會影響。遊戲介面雖然在較廣的層面上和過程呼應，但它同時也與因果關係有關。

因果是表現某種力量的方式，該力量影響著行動、事件、狀況或某些結果；這當中有起因以及隨之而來的改變。兩者之間的關係，顯示或暗指某一件事物讓另一件事物發生，而那件事物是立即而直接的原因，或者代表了事件發生的必要狀況。相較於敘事以及過程，因果處理更多的是某件事情發生的緣由。

為了針對不斷增加的兒童肥胖問題進行有效溝通，作者可能會選擇採用因果關係的訊息形式。作者可能會將目標放在說服觀眾願意相信，增加的含糖飲料攝取量是糖尿病之所以如此盛行的主要原因，並在過程中，呈現來自於科學文獻的證據 **8**；例如，從 1989 年到 2008 年的這段期間，六至十一歲兒童每天從含糖飲料攝取的卡路里增加了 60%，而攝取含糖飲料的幼童數百分比，則是從原本的 79%，上升到了 91% **9**。另一項研究報告則顯示，幼童每天多攝取一瓶 12 盎司的汽水，在接下來一年半的研究期間裡，罹患肥胖的機率就增加了 60%。1950 年代以前，6.5 盎司汽水瓶是標準汽水容器，僅管 1990 年代初，20 盎司的塑膠瓶為常態，2011 年起，市場上便有了 42 盎司（1.25 公升）的汽水容量。科學對於決定因果關係的門檻相對僅是關聯性的判斷，但科學上相同的高標準卻沒有應用在其他領域，比如說在法律領域，「證據優勢」（preponderance of evidence）的概念，或是通俗報告裡扎實的相互關係，也是足以說服人的。

設計師可能同樣也會思考，因果關係的訊息形式可以啟發溝通兒童肥胖問題的人造物。論述設計師可能會將逐漸嚴重的肥胖問題和增加的含糖飲料攝取做連結。反事實的設幻設計形式，可以針對我們的生活對汽水是否有所掌控，製作一段短影片，並以論述產品作為道具。這段影片可能以正在遊樂場、或是在便利商店、在家裡玩電腦的過重和肥胖兒童為始，作為我們當下面臨問題的現實設定。影片會不斷重播，從上述相同的場景開始，但每次都會依據先前發生的不同虛擬事件，當下而有所不同。例如 1969 年，上任了一個比起 Jesse L. Steinfeld（傑斯·史坦菲爾德）更有魄力的衛生局長，他對於法規擁有更大的影響力，像是針對汽水包裝上的警告標語、強迫汽水商支付的公共健康廣告，以及宣布結束給予農民種植玉米的津貼，還有國家就前一年因肥胖增加的健保支出而對汽水商課徵相對應的稅賦等等。影片中有某些物品，可以和身材較瘦卻也適中的兒童以及他們的雙親有所連結，也有其他被用來作為顛覆禁止飲用和消費汽水的物件。

重要的是去強調：在特定論述產品上是可以使用超過一種訊息形式，而這也經常發生在作品層面。就好比語言，可能也會有許多重疊的層次，特別是在較長以及更複雜的文章裡——例如，廣義的**因果**訊息，可能會透過**描述**的運用發揮功效。使用各種訊息形式都各自有其長處或豐富度，可以提高設計師獲取注意、獲得正確詮釋以及造成影響的可能。例如，有著四個大門的學校餐廳，呈現了以學童體重作為**分類**的訊息形式，這樣子的人造物設計——此一結構——與兒童可以

根據體重分為四種類別的概念密切結合。

取決於設計師如何呈現設計物，關於功能性、特徵和更多的細節，可以透過**描述**來傳遞，不論是展覽中的介紹文字、由影片呈現，抑或是藉由輔助的人造物體現。設計物越是精細，就越能描述不同的細節。正如大部分的論述作品，都會讓人感受到「怪異地熟悉」，此作品也為現有的餐廳提供了隱性對照組，因而得以作為一種**比較－對比**。要憑空想像這四個大門，好比想像某種靜物那般具有難度（不鏽鋼欄杆、大門與測量高度和重量的特殊工具）；因此，設計師可以選擇製作一段影片或傳遞一連串相關事件，從排隊等待領取食物到進食──以過程的訊息形式來呈現。

從不同人造物和其他描述性素材的作品層面來看，要找到比Dunne＆Raby 的〈United Micro Kingdoms 〉（聯合微型王國，圖 13.2）還要更好的範例、有著眾多輔助的訊息形式，是一件相當困難的事情。這個展覽於 2013 年時在倫敦的設計博物館（Design Museum）展出。對於設計師而言，這屬於推測設計的案例，運用於社會參與的領域中，由好奇的和／或輔助的思維模式驅使。最主要的目標，是激發討論與辯論──設計師接獲博物館長邀約，舉辦「關於提問問題的設計」展覽 **10**。展覽處理的論述層面非常廣泛，攸關科技和政治在人造環境裡的複雜糾葛，並且使用交通科技作為和不同觀眾溝通議題的方式。作品使用分類方法，介紹居民由特定社會文化、政治和科技等相似因素組成的四個縣，抑或稱為「超級郡」（super shires）：數位極權派（Digitarians）、共產擁核人士（Communo-nuclearists）、生物自由主義者（Bioliberals），以及無政府演化論者（Anarcho-evolutionists）。透過**定義**的方法，這四個地區和群體在地理上也有所區別，在座標圖上有著各自專屬的「政治座標」**11**，依照威權主義者／自由主義者，和左派／右派來界定（圖 13.3）。每個象限也都有文字解釋：

> 數位極權派仰賴數位科技及其內含的極權主義標籤──指標、度量、完全的監視、追蹤、數據紀錄和百分之百的透明。他們的社會完全由市場力支配；公民與消費者同義。對他們來說，如有必要，自然可用至竭盡。他們由技術專家，或運算法統治──沒有人真的確定或在乎──只要一切順利運作，人們有被提供選擇即可，就算是虛幻的選擇也無所謂。這是所有微型王國中最反烏托邦的，卻是大家最熟悉的一類 **12**。

這段文字，加上他們交通系統的輔助制度圖，同樣協助了整體的描述；然而**描述**功能，則透過車輛的數位模擬影像獲得了更有力的呈現

圖 13.2 數位圈地裡的數位車輛

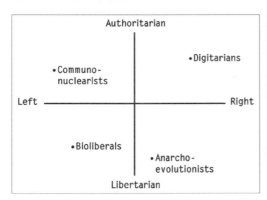

圖 13.3 根據政治座標訂定的〈UmK super shires〉座標圖

圖 13.4 〈Digicars〉，2012 ／ 2013，Dunne & Raby。照片由 Luke Hayes ／ Design Museum 提供。

——數位車在路上奔馳的樣貌及實體縮尺模型（圖 13.4）。設計師運用**範例**來支持針對數位極權派的汽車更廣泛的描述，藉此呈現為不同數量的乘客而量身訂做的設計（一位、兩位和四位）、由車輛設計型式所鼓勵的互動與活動（社交、私人、工作），以及乘客和道路的各種關係（座位面對面、或在同一台車上面對前進方向）。儘管數位車輛可能有各種深奧難懂的特徵，它卻也運用了特定類別的**分類**方式：容量、安排、方向、隱私和活動。為了解釋個別的數位車輛，如何在運算法系統主導下抵達目的地，有一段功能描述**過程**的影片，顯示數位車輛如何改道、避免衝撞、排隊並融入車隊中（圖 13.5）。這段影片最引人思考的地方，在於當其中一輛車享有某些特權而得以避免塞車時的因果描述。設計師運用**分析**的方法呈現一圖表，說明根據數位極權派的交通系統，他們如何在特定時間、根據停靠站數和其他因素，選擇一輛特定的車子。正如大多數的推測設計作品一般，所有細節都可以是組成「**比較－對比**」的成分，而觀眾則會隱性地將數位極權派和「我們社會的超級誇張版本」做連結 **13**，並且比較－對比現有的，以及設計師所提出的交通模式。

我們採用 D'Angelo 的論述模式，來作為訊息形式的基礎，重點是要像他一樣注意到，雖然這些是「最重要的」，但也並非代表所有可能。論述設計師應該自由探索其他可能的模式，以及能夠協助他們更好地闡釋作品目標和脈絡的論述。至今，我們針對某些作品訪問設計師的意向和論述，最常見的回覆是他們採用了問問題的方法作為訊息呈現形式。在社會參與的領域裡、以刺激辯論為目標、屬於推測設計或設幻設計的設計師往往會詢問：「這項技術如果變得廣泛該怎麼辦？社會大眾如何處理它的應用？好處會大於它產生的問題嗎？我們現在該怎麼做？」有些人可能會認為問問題是訊息表達的一種形式，然而最相關的議題，並非訊息是否能夠如此定義，而是它是否得以協助訊息內容的溝通，創造有用而有趣的可能性。我們主張問問題並不是特別有用，因為問問題通常早已被預設——在定義上，「如果……會怎麼樣？」多數時候都已是設幻設計和推測設計的一部分。如果設計師喜歡問問題的概念，那麼我們鼓勵設計師結合其他可能提供更獨特或細緻結果的論述模式。任何設計都確實可能以某種訊息形式受到分析，然而重點在於有意識地使用，以便在設計過程中打開可能性。

如果論述設計作為溝通的一種型態，那麼去思考它各種不同形式的潛力就相當合理。Connor 認為經過深度分析的論述模式，對於協助學生在精進寫作上可能是「枯燥貧瘠的」的方法，然而我們卻持反對

意見。我們認為這些訊息形式也可以是很有用的設計工具；隨著設計師逐漸參與更複雜的計畫，並且當溝通有效性逐漸變得重要時，訊息形式不僅幫助設計師發想可能的方法，同時也提供各種增強機制的方式，以協助設計師表達他們的概念。我們從教學經驗中得知，要仔細分辨這十種不同模式，需要勤奮學習。只不過我們的目標不在於非得是「對的」不可，而是這些模式能幫助設計師進行不同的思考——例如有效達成比擬的正確形式；因此，我們把這些模式視為論述設計工具箱裡的概念工具。

圖 13.5 靜止圖像，描繪數位車輛的交通演算法。

1 Julia Lohmann（茱莉亞‧羅曼），「CV and Portfolio」（履歷暨作品集）

2 模糊性，或者針對情境和人造物的**不和諧**，在第十四和十五章有較多的討論。

3 針對論述分類模式歷史，參見 Robert J. Connors（羅伯特‧康納爾斯）著「The Rise and Fall of the Modes of Discourse」（論述模式興衰）一文。

4 Frank D'Angelo，「Nineteenth-Century Forms ／ Modes of Discourse」（19 世紀論述形式／模式），頁 33。

5 Robert J. Connors，「The Rise and Fall of the Modes of Discourse」，頁 455。

6 Anab Jain，「Anab Jain: Can a Glimpse of Tomorrow Change Our Decisions Today?」（安納布‧簡恩：對未來的驚鴻一瞥，能否改變我們當下的決定？）

7 西雅圖的家庭收入中位數一年大約是美金七萬五千元（台幣約二百一十二萬三千元），而林肯縣則是三萬八千元美金（台幣約一百零八萬六千元）。

8 舉例而言，哈佛大學陳曾熙公共衛生學院（T. H. Chan School of Public Health），「Sugary Drinks and Obesity Fact Sheet」（含糖飲料與肥胖關係說明書）。

9 Gentry Lasater（堅恩特‧拉撒特爾）等人合著，「Beverage Patterns and Trends among School-aged Children in the US, 1989–2008」（美國學齡兒童飲料模式與潮流，1989-2008），頁 6。

10 Fiona Raby，「Knotty Objects Lecture」。

11 詳見 https://www.politicalcompass.org/。

12 Anthony Dunne & Fiona Raby，《Speculative Everything》，頁 175。

13 Anthony Dunne，「Knotty Objects Lecture」。

情境：論述設計師如何為論述設置情境？

· 論述人造物需要適當的架構才能發揮效用。

· 首先，我們首先需要將人造物理解成是有論述議題的物件，
 而非誤解為一種商業產品。

· 我們會介紹**論述情境**，協助人造物在故事裡的架構。

· 我們把設計師視為劇作家的概念，是為了要強調三個重要
 脈絡：舞台、劇場，以及不同場景。

· **修辭的使用者**的概念，則是用來界定演員與觀眾。

· **隱性情境**則和顯性情境有所不同。

· **論述的不和諧**是論述情境的優質關鍵。

· 而下述五種主要的層面，則是用以協助設計師創造有效的
 不和諧：包括**清晰度、現實度、熟悉度、真實度**以及**吸
 引程度**。

讓我們想像一位在電子產品公司工作、忙碌而專斷的執行長，趕著要參加會議，工業設計部門的部長即將在這場會議上發表新的產品點子，但這名執行長已經遲到了。會議進行到一半，部長正在發表專案時，執行長進入到會議室裡，所有的設計師都對這項專案感到躍躍欲試；而執行長在聆聽部長介紹產品特徵幾分鐘之後，突然打斷了報告，表示這項產品只會浪費團隊的時間。執行長還表示設計師的點子都太天馬行空，根本不了解公司的核心顧客需求，這麼做明顯就是要讓公司破產。會議因此中斷解散，一切回到了原點。

圖 14.1 未來人類，不僅肥胖而且對於自動化消費者生活型態毫無抵抗力。圖片來自 2008 年上映的電影〈WALL-E〉（瓦力），由皮克斯動畫工作室為華特迪士尼公司所製作。

在如此匆忙的情況下，執行長並沒有好好地理解，設計部門並不是如她所想那樣在呈現未來一年的貿易秀，而是在報告產品專案的「中期階段」（horizon two），並且是在預測未來五年，公司如果要維持競爭力而應當採取的走向。執行長對於產品的基本框架誤解如此之深，以至於她完全沒有看見產品的價值，甚至看見的還是負面價值。

不論顯性還是隱性的價值，所有產品在設計的時候，設計師一定都有一些想法，必須要好好傳達，才能確保正確的理解。我們上述的執行長案例，問題出在時間框架的混淆——應該是未來的五年，而非明年，但這樣的誤解卻也會根據社會文化、科技、商業以及其他面向而有所變化。針對一項看似現有產品的新物件，消費者往往會假設它也有著某種相關程度的功能和效用。論述設計師在不起疑心及安逸現狀的觀眾面前時，有必要針對作品架構進行適當的溝通，即便產品特質和消費者所預期的也只有些微不同而已；如果不這麼做，論述設計師可能就又會讓一切歸零，從頭開始。

受到誤解是論述設計領域的職業風險。第一個阻礙，和把專案廣泛地放置在四個領域架構裡有關。商業專案牽涉到市場，一般來說也會運用可以為生產公司創造利潤的、實用或美觀的設計物。具責任性的議題項目則涉及到慈善或者人道主義，其利益動機不在於當下，又或是附屬在為弱勢族群服務的目標下。實驗的議題牽涉了暫時性的成果，以及試圖發掘、玩弄或測試某樣事物的部分過程；比起一定是很精緻的、經過深思熟慮的、或是可以實踐的結果，它更在乎過程和潛力。論述作品和傳遞實質概念有關；它使用了形式、語言和設計過程，但它主要是一種訊息形式。論述設計師如果無法好好溝通觀念架構，那麼一切的努力都很可能會白費，甚至和自身的目標相抗衡；因此首先，論述設計師必須要將作品放在與主要議題相關的架構上，而這常常是很明顯的（例如，「這是一項論述設計專案」），或是透過更詳細解釋的意圖來區分。

譬如，即便觀眾明白自己正在觀看的是一項論述性物件，而非商業產品，作品仍然需要被放置在一定的時間、空間、地點、文化以及位於潛在使用者的情境之中來觀看。我們將這接續的、更特定的觀念架構稱為**論述情境**。「使用情境」在設計領域中是常見詞彙，說明一項產品被設計來使用的情境，然而我們在此卻希望讀者可以暫時擱置這個概念，因為接下來的討論過程中會有細微、卻重要的不同之處，可能會導致觀念上的混淆。我們的論述情境牽涉到被講述的故事，它指向著不同的未來、世界以及情形；所有產品在提出不同，且通常令人嚮往的社會物質實踐（sociomaterial practice）時，多多少少都指向了未來。看見讓人想要購買的產品放在店內架上，會激發出我們對於未來的想像，而這項產品也會成為現在與看似美好未來之間的橋梁 **1**；一項商業設計產品，例如符合人體工學的電視遙控器，勾勒出一幅人們可以更舒適地切換頻道的未來情境，就像一支很普通、純粹只具功能的板手，也預示了可以成功鎖緊螺栓的未來。

這種未來的概念，不過是提出一個與當下不同的狀態而已—— 無論是以簡單或複雜的角度，去指涉下一秒鐘或下個世紀。一個更能舒適變換頻道的未來，可以像是執行長所想的明年貿易秀，透過數位方式呈現，或者是透過實際上架於商店來實現；兩者都可以擁有和預期中相同的實用未來。然而論述性的遙控器設計會有關鍵的不同之處，在於它不全然是對使用符合人體工學遙控器的人們的提案—— 儘管可能看上去、實際的功效和感覺起來，在很多方面都與人體工學版本很類似，但論述設計式的遙控器有著其他的目的。事實上，在這個案例中，論述設計主要作為一種溝通的行為，對這個想要擁有更舒適遙控器的世界拋出問題，詢問什麼樣子的社會文化和社會科技背景，可能刺激出超越現有遙控器的改變，還有所謂可以更舒適地切換頻道的未來，究竟意味著什麼？論述設計呈現了一種情境，在某個層面上述說或者激發故事——帶有某種道德論述的故事。而論述物件的潛在涵意和論述，就是我們上述的訊息內容，如果以電視遙控器的例子來談，就是當社會執著於科技為人類帶來舒適與方便的同時，也會讓人誤入歧途。 **如此這般的論述情境，讓設計師可以透過可能原本看起來不過是實用或者美觀的市場商品，去溝通實際的概念。**

設計師身為劇作家

設計師即為作者的概念並不新穎，然而要形容情境概念在論述設計中所扮演的關鍵角色，我們會用一齣劇作來類比；情境就如同舞台設

定，演員和道具一同演出一篇故事。為求簡單，本章以劇本類比作為基礎，提供部分概念，並在章節的最後呈現更完整的描述。

論述設計師透過創造人造物為觀眾「設置舞台」，描繪出使用者輪廓並制定脈絡與情節的架構。設計師也許會設計重量較輕、球根形狀的電視遙控器（道具），方便未來肥胖的美國大眾使用（演員），那時候食物充沛、先進資本主義國家的人類生理已然改變如此之多，以至於人民圓滾滾的雙手完全無法使用現在的遙控器（情境）（圖 14.1）。如今的消費者如果不正確地去理解這件道具，把它當成一份認真的商業設計提案，那麼就有可能會被誤解成一項沒那麼好的遙控器設計，因為比起設計師心目中未來肥胖的美國使用者，現在的消費者還能靈活運用手指來操控電視遙控器。而為了要達成設計師的目的，亦即成功傳達肥胖是嚴重的全國健康危機（也是這則故事的寓意），並且順利避免這件物品被誤認為一項不夠好的商業設計，這件論述設計提案的觀眾，必須先好好理解到這項設計的人為情境設定。

如果情境包含了舞台設置和活動（圖 14.2），那麼劇場裡的觀眾對於這場詭計也會有所警覺——他們清楚知道自己正在觀看演員表演一則故事（圖 14.3）。在論述設計之中，情境呈現在觀眾眼前，或是觀眾被協助想像為情境裡的使用者 **2**—— 這同時也是設計師傳遞訊息的方式。劇本不是寫來為演員服務，而是為了舞台下的觀眾而設。大多數由論述設計所導致的混亂，都來自於不夠清楚的認知，那些觀看論述作品（觀眾）的人，並不必然就是我們心中預期的使用者——肥胖者使用的電視遙控器，不是為了那些在藝廊裡或網站上觀看這項論述提案的人設計，而是為了特定情境和世界裡的想像使用者而設計 **3**。論述設計師所激發的是「修辭的使用」 **4**，而非實際的使用。某方面而言，這與有著目標或預設使用者的商業設計概念相似（往往以使用者人物誌〔user personas〕的方式去描繪）。

然而在論述設計裡，使用者往往會更像演員，更命題式也更虛構；這樣的安排是為了要讓人們更好地了解人造物和情境的設計。**論述設計師主要試圖「販售」點子，而非產品。**為了要釐清這項常見的錯誤觀念，我們將情境中使用人造物的演員稱之為**修辭的使用者**，因為他們某方面而言也是一種論述工具。

正如一個劇團可以打包它的布景和道具，從一個城市搬到另一個城市演出那般，我們同樣也需要分清楚劇本本身和它傳播的脈絡——也就是它在特定情況下由特定觀眾觀看（圖 14.4）。常見的是，除了身為劇作家、場景設計師、道具製作者、服裝設計師、燈光設計師、

圖 14.2 設計師身為劇作家：舞台脈絡

圖 14.3 設計師身為劇作家：劇場脈絡

圖 14.4 設計師身為劇作家：旅行表演脈絡

圖 14.5 由 The Future People 展示的三輛〈Future Cycles〉。

導演、劇場經理、門房、節目單文案與設計者、特許供應商和保管者，論述設計師同時也身兼承辦者和籌劃活動的角色。邏輯上，她需要讓表演得以呈現在真實觀眾的眼前；修辭的使用者在情境之中作用，而觀眾則存在於真實的傳播脈絡中。**有了這兩種層面，論述情境與它的傳播脈絡——舞台的布置及選定的劇場——都是論述設計的關鍵特徵。**第十七章將針對傳播脈絡的細節進行交代——論述設計實際上會被看見的地方；本章的重點，在於情境的論述特徵。

重要的是去注意到，這兩個層面——虛構情境裡的修辭的使用者和傳播脈絡中的真實觀眾——也會在一些商業產品概念中出現。例如，一台概念車（道具）的發布，透過背景的協助，在某些情境中召喚未來的虛構使用者（演員）——在汽車展覽會上，往往會以山巒或者風格化的城市景象作為舞台設定。概念車情境總是只喚起一個科技更先進、且有著不同美學的未來，然而其所支持的基礎社會價值、態度和信仰都與現在無異；不過它仍舊是一個情境，為了與會者（觀眾）以及在不同城市的展覽中心呈現（劇場）。**這種商業產品概念和論述設計的不同之處，並非只是情境的存在與否，而是設計情境的特性和動機。**

論述設計運用產品型態，來傳遞實質的社會文化論述，而非把它當成商業品牌或是產品開發來操作。如果 Dunne & Raby 的數位車輛，是在底特律的汽車展覽會上，和福特汽車最新的概念車一併展出，而不是在倫敦設計博物館裡展出，那麼這種「商業－論述」的分別就會很明顯 **5**。儘管時間線有所不同，相較於概念車強調與迷戀未來物質的好處、科技和美學，〈United Micro Kingdoms〉則更深一層地探討了攸關交通的社會物質實踐。福特為現狀提供了誘人的延伸與裝飾，而〈United Micro Kingdoms〉則針對未來可能發生或應有的狀況，提出質問並且激發辯論。

敘事

劇本總被認為是不真實而且是虛構的，然而它們可以藉由像是實際歷史事件的重演、在故事發生的實際地點演出、運用真實產品作為道具、在表演之中邀請觀眾加入等，讓真實與虛假之間的界線輕易地轉換而變得模糊 **6**。**詭計是論述設計的核心工具——精心設計的詭計。**即便是設幻設計，作品也不會是全然奇幻的，不然觀眾會無法與遙不可及的情境好好連結，而作品與真實太過脫節的時候，訊息就會遭受忽視，影響力也會被局限。

針對論述設計說故事和情境建構的層面來思考敘事，將會很有幫助，這是強調敘事的概念，而非謬誤和虛構的部分。「敘事」（diegesis）一字來自希臘文，意思是「敘述」，最早在柏拉圖時代就已經開始使用，用以區分詩的形式——敘事說的是一則故事，而模仿則牽涉了表演或扮演。敘事一詞，用在電影領域裡，處理的大多是觀眾在螢幕上觀看的故事敘事；而在電玩遊戲設計裡，它則是指向操控遊戲的真實玩家在螢幕中所看見的世界。就像文學、音樂和戲劇領域，都有著自己領域對於敘事一詞的獨特理解，論述設計領域也是如此。

「敘事原型」（diegetic prototype）一詞，透過科幻小說家 Bruce Sterling（布魯斯·史特林）針對設幻設計的討論進入了設計領域，或至少在設計領域中廣為流行。科技作家 Torie Bosch（托里·波斯奇）表示：

> 「設幻設計是」敘事原型的刻意使用，用以暫緩對於改變的不信任，這也是我們所能給出的最佳定義。這裡重要的字眼就是敘事；意思是你非常認真地去思考那個世界的潛在物件和服務，試圖讓人們專注於此，而不是著眼於整個世界、政治潮流或者地理上的策略。這並非一種虛構，而是一種設計 ▇7▇。

敘事原型一詞，由基因進化研究者，後來成為學者的 David Kirby（大衛·柯爾比）所創，出現在他針對電影工作者和科學顧問的研究裡頭 ▇8▇。有點諷刺的是，他挪用了有關原型的概念，認為原型是作為在產品設計和 HCI 之中發展的「展演性人造物」▇9▇。Kirby 的敘事原型是電影道具的某種特定型態，往往用於科幻中協助說服觀眾相信電影裡的「虛構科技可以、也應該在真實世界裡存在」▇10▇。後來，這個詞彙透過 Sterling 重新回到了設計領域，並且邀請敘事作為另一種思考論述情境的方式。就像為了要娛樂玩家而設計出一整個世界的遊戲設計師，論述設計師會至少為觀眾的反思而去描述或建構世界 ▇11▇。這也是 Sterling 透過宣言所要表達的概念，設幻設計「描述世界，而非說故事」▇12▇。比起其他的論述設計種類，設幻設計往往不遺餘力地敘述並闡釋這些世界；而我們討論論述情境時涉及的物件 ▇13▇，通常也會作為其他世界和未來的縮影及橋梁。

設計師大可以直接清晰地描述一個世界，但更常見也更有力量的情形，是設計師單純只透過情境去窺探、指向並指涉這些世界。針對這些世界的詮釋，正是我們所謂論述觀眾所能採取的人類學眼光——好比一名考古學者可能會去觀看一件古老的物件，以想像整個社會物質體系如何支撐該物件的生產、消費和拋棄。在去脈絡化以及除去

> 情境必須接近可以相信的。如果情境太過虛幻，就會和設計論述看起來沒什麼關係；科幻很清楚地知道這條界線的存在。
>
> Scott Klinker，作者訪談，2017 年 12 月 5 日

挖掘現場的線索時，該物件能說的就有限，也會有許多不同的詮釋方式，甚至可能是錯誤的詮釋。藉由結合所有與人、地點和文化相關的知識，以及隨著人造物一同出土的更多脈絡，考古學家致力於創造更多結論。結合所有背後的情境來閱讀這些資訊，可以讓我們更好地理解遠古世界。

就像逆向考古學（reverse archeology）那樣，論述設計師創造了不同精細程度的人造物（因為古老物件可能有不同程度的損壞），並且隱喻地把它們埋藏在特定地點、特定深度的地底下，有著特定的目的和安排。設計師藉此創造了一個情境，觀眾必須自行詮釋，好來窺探創造這些人造物的世界。**人造物、修辭的使用者和情境，都是用來支持敘事的工具。**最終，它們都是論述設計用以溝通的主要工具。

回溯過往，情境就是世界的產物，也因此將觀眾與世界連結。我們對於世界的概念，和社會想像的觀念相近，而這也是在社會科學與人文學科領域中有著不同意義的詞彙。一般而言，社會想像指涉所有可以幫助一群人想像自己是一個緊密團結社會的價值、信仰、組織、象徵以及事物。希臘法國哲學家 Cornelius Castoriadis（科內利烏斯・卡斯托里亞迪斯）認為：「每個社會都是一種建構、一個組織，由自己的世界所創造的一個世界 **14**。」因此，一個社會團體所認為的現實，其實也就是它如何想像自身的功能。在論述設計的領域中，情境是世界的產物，也因此在分析時，可以協助觀眾理解社會想像的層面──允許並且製造這些物件和活動的世界。論述設計師要不是反映現有的社會想像，就是去設想一個不同的版本，透過特定情境和組成來表達；因此，儘管有時口語化的「世界」，被用來表達描述細節的、或是更完整的情境，我們在此的用法將更廣泛，攸關著社會的建構──「社會的想像……創造……如何生活、觀看和創造自我存在的唯一方法 **15**。」

在開始討論設計師如何能創造這些情境以前，我們重述在此一開始便強調的──論述設計的種類廣泛，會有幫助的。就商業和負責任設計的領域而言，讓人想要（使用的）情境如果不是由客戶口述而來，就會是透過設計研究為人所知的；不過一般而言，論述設計還是必須要創造自己的情境，協助想像另類的世界。這個不同的世界或是未來，有著特定並且刻意的論述特質，使它和概念產品有所區別，好比概念汽車。正如我們討論的，即便是傳統、非概念和非論述性質的產品，也都暗指一個新的未來，只不過這些通常也都是針對現況的潤飾而已──亦即可能的未來。而它們所達成的，大多只是遞增的改變；在傳統設計上往往會因此尋求「顛覆」，但這經常也只意味著涉

入了不同的利益領域。這種商業未來，並非廣義上的新世界，而是相同的世界，只不過時間往前推移了一些。

比起商業設計較為透明、可能，而且沒有導向不同世界的**傳統情境**，論述設計提供了更多能夠激發人心的選項。這些選項可以是隱喻或是特定的。隱喻情境通常只會涉及單一物件，作為情境的線索，然而情境卻是不被直接描述或解釋的 **16**。在意義層面，這些情境更具有象徵或指涉意味，而不是運用過度的敘事，其目標是達到從人造物到情境，再到一整個世界的大跳躍；然而，設幻設計和推測設計傾向於提供顯性情境，有著更直接或是更清楚的闡釋，也經常有語言或視覺上的敘事。它們常會直接使用故事，或更直接的描述和解釋 **17**；當設計師想透過情境來述說一個更特定、複雜、不熟悉或不和諧的世界時，這會是必要的。欠缺多元而仔細的解釋，觀眾可能會面臨到困難的、而往往無法跨越的鴻溝。隱性和顯性情境應該被想成是光譜的兩端，範圍從什麼都沒有、只有人造物的情境，到有著仔細解說以致於人造物幾乎看似陪襯的物件、以及／或是完全沒有視覺呈現的物件。

所以，為了更清楚釐清過程，設計師創造了人造物，隱性或顯性地去進行情境溝通。有時候人造物會成為核心，有時又扮演比較輔助情境的角色，這些情境都可以更深一層的地窺探社會文化行為和價值觀，無論它們是讓人喜愛或是警戒的、是真實或者虛構的。透過觀眾對於這些世界的反思，設計師的訊息隨之浮現；人造物最終也會產生論述。

圖 14.6 詳見注釋 17。

> 因此，絕對有我們可以從藝術實踐學習到的東西，就是如何把一個概念抽絲剝繭到更純粹的狀態，好讓它展示時毫無任何研究支持也成立。
>
> Gareth Williams，作者訪談，2017 年 12 月 12 日

不和諧：論述情境的關鍵特質

如前所述，我們要談的不僅只是情境本身而已，因為商業概念的車也可以使用情境，重點在於論述情境所特有的脈絡和特質。我們認為論述情境最關鍵的面向，在於它的不和諧；最終，設計師述說的世界和未來，需要和觀眾的社會文化現實或理想有些許的分歧。概念汽車讓我們看見一種未來，與現狀和諧一致並且可以輕易預測——它有所不同，但並不會導致歧異。與其擁抱這種未來，論述設計以挑戰現狀為基礎去建設較為中意的未來。

不和諧的概念，長久以來都是論述作品的核心元素，而它也被冠上各種詞彙：「怪異地熟悉」、「不合適」、「批判的距離」、「選擇性矛盾」、「干擾」、「反抗」、「不完整」、「摩擦」、「分歧」、「認知失靈」、「認知陌異」、「詮釋兩難」，以及最廣泛的「模糊性」 **18**。這

樣的不同與不正常，是指出作品看來可能是件商業產品，卻不應該被這麼解讀的訊號；它似是而非的狀態，並且「游移於驚奇與無聊、可以相信和無法置信之間 **19**。」**創造不和諧是論述設計的基礎遊戲規則，而把它做對做好，則是有效表達論述性和傳遞概念的挑戰與關鍵。**就像 Dunne & Raby 在「批判設計 FAQ」 **20** 裡區分批判設計與藝術那樣，如果情境和現實太過一致，我們就有可能錯失訊息；反之，如果太不和諧，就會遭到忽視或誤解。

一種思考如何達成剛剛好的不和諧的方式，就是透過「共振頻率」的概念。一個經常使用（儘管不是完全正確）的例子，是一座在特定天氣狀況之下，會搖晃得很厲害的吊橋；像橋梁那樣特定的機械系統，會有導致它們震動的天然頻率。當一座橋梁碰到像強風那樣的「驅動頻率」，而這陣風的頻率又跟橋梁的天然頻率相符時，那麼橋的表面就會開始劇烈晃動；如果風速太強、太弱、太偏西方、偏北方，或是太過分散，就不會達到橋梁可能的最大晃動震幅。另一個經典案例，是操場上盪鞦韆的小朋友，鞦韆的天然頻率大部分取決於繩子的長度，而推鞦韆的大人則提供了驅動頻率，當大人在特定時刻用特定力量從鞦韆後面推——達到共振頻率時，小朋友的鞦韆就會盪到最高。

工程師們會用盡全力避免共振頻率發生在橋梁、建築，和飛機、火車等機動化物品上，然而在我們的類比中，共振頻率正是論述設計師應該要努力的方向。設計師想要擾亂觀眾的天然頻率——針對訊息主題的理解和敏銳度，用設計的人造物和情境，創造剛剛好的驅動頻率。類似地，設計師的目標是要把觀眾推上鞦韆，讓觀眾覺得好玩、興奮，但還沒有到不舒服和恐怖的地步。有了適當程度的不和諧，設計師就可以達到充分的刺激、關注和緊張等效果，獲取觀眾的注意力，幫助設計師闡述概念。

這個有用的不和諧，必然牽涉到觀眾的詮釋。一方面，這是來自情境、物品和修辭的使用者三者關係作用的結果，另一方面，它也和觀眾有關係。兩方面缺一不可。為了創造正確的不和諧，設計師應該要思考物品和修辭的使用者的關係——這與基本的設計過程一致；除此之外，設計師也應該要將觀眾的情況納入考量。這也是論述設計之所以具有挑戰的原因。設計師也絕對可能會有點運氣，他們的論述情境剛好就為某些觀眾達成了有效的不和諧——他們不顧小朋友喜不喜歡，用自己的方式推著鞦韆。然而這是希望渺茫的策略；或者，設計師可以用他們預期的情境，瞄準對此一驅動頻率有著恰當天然頻率的觀眾——他們會去尋找對特定盪鞦韆力道感到舒適的幼童，並且幫他們推鞦韆。甚至還有另一種策略，為了提高造成充分的心智震撼

這中間會有一個最佳位置，人們會在那邊搔著後腦杓，不確定這究竟是好是壞。他們會不知道該怎麼去閱讀和理解。如果設計師可以把觀眾帶到那個層次，那麼他們就會認真思考這項科技。

James Auger，作者訪談，2015 年 5 月 15 日

在批判設計領域裡，就像在當代藝術領域，混亂往往是通往批判反思的一扇窗，而不是通往針對每天日常活動的研究。這種差異可能聽起來微乎其微，但卻很重要。

James Auger，作者訪談，2015 年 5 月 15 日

的可能性，設計師也可能在情境設計和製作以前，先去理解特定的觀眾——先詢問盪鞦韆的小朋友們，喜歡把鞦韆搖得多高。**姑且不論連結觀眾和情境的策略是否武斷、或者是由情境還是特定觀眾驅動，設計師應當要注意到，有效不和諧的成功是互為主體的詮釋行為——設計物件是必須，然而不和諧卻並非該物件本來就有的特質。**

目標要放在剛好的不和諧，好讓作品不會遭受忽視或變得無效；它需要擾亂觀眾，好讓觀眾考量並且參與設計師的訊息。論述設計師的文化敏銳度、說故事和視覺化／創造技巧、結合針對主題與觀眾的理解，是最終使得體現或生產論述有效的要點。這是無法公式化的論述設計技巧；然而，還是有一些設計師可以刻意去探索的層面，是達成適當程度論述不和諧的關鍵。針對情境的**清晰度、現實度、熟悉度、真實度和吸引程度**，設計師可能會有不同的意見，這些也都是論述機器上的調節器，它們之間彼此協調時，會產生有效的驅動頻率，可以激發觀眾參與訊息，卻又不至於把他們嚇走（圖 14.7）。我們會在下方探討和情境有關的不和諧，不應與人造物混為一談；我們會在下一章針對人造物進行討論。

圖 14.7

論述不和諧：情境清晰度

論述情境**清晰度**的概念，基本上和觀眾對於正在發生的事情的理解程度有關。設計師激發的情境為何？或者，這些情境在述說什麼？設計在傳統上都會追求最高程度的清晰，然而論述設計卻不是如此。模糊性的力量是常見話題，在 Gaver、Beaver 和 Benford 於 2003 年發表的文章「Ambiguity as a Resource for Design」（模糊性作為設計資源）裡，有著精闢見解。作者在文中針對人機互動界，一個往往追求明確實用性和可用度的領域，強調「有趣、神祕而愉悅的」效

果。接著，作者指出三種模糊性的型態，即資訊、脈絡和關係——當人們「為自己而詮釋狀況……『並且』開始在概念上和系統與脈絡奮鬥，因此……與由這些系統所提供的意義，建立起更深一層而個人的關係 **21**。」在論述情境中，這三種型態的清晰度可以在為了想達到的效果下，去刻意做變化。

如果你沒有完成某樣事物，觀眾反而會更開心，想要幫你完成它。他們會覺得更有參與感；觀眾會有自己的答案。

Paola Antonelli，作者訪談，2012 年 6 月12 日

我們想要強調的是，儘管觀眾對於作品的不同詮釋，是件很有力量的事情，倘若論述設計師心中也有想要溝通的概念——一種讓他們感到充滿熱情的論述，如常見於宣稱式設計的思維模式，那麼訊息的模糊性本身，也許會造成不利的情形；這點也適用於，當設計師本人表示他們也沒有答案，該議題不過是需要再進一步辯論的時候。這裡的模糊性概念，是有關於情境的清晰度，清晰度多或少，都可能為作品和整體訊息提供更多用處——可能是觀眾因為某種程度的不確定性而更加關注這項議題，又或是唯有掌握情境最清晰的本意時，才能夠讓訊息受到理解。模糊性在激發和提升意識方面都很有用，但卻不一定可以導向有效的訊息，或是能夠為疑問和辯論提供更有效率的架構。本章和下一章裡，我們都將模糊性當成工具來解讀，將它視為可以協助溝通的技術層面，而非讓作者最終的訊息和論述大門敞開——即使設計師本身是抱持著疑問的心態。運用物件來體現論述已經是一段抽象的過程了，我們因此強調一個更刻意傳遞特定概念的方式，而這往往要求設計師須擁有更多的見解、信念以及責任。

確實，為了論述而運用人造物的概念，攸關下列兩者的權衡：資訊清晰度——情境和概念的可理解程度——以及設計物件的實驗、美學、情感等其他特質。如同文學作者一樣，設計師可以只是單純使用文字，然而他們卻犧牲了語言的直接性，改用人造物去體現訊息。例如，觀眾可以仔細地閱讀文字，包括像是設計師對於美國人沉迷於方便和被動媒體娛樂的關注，以及為何這個現象會導致有問題的肥胖症狀，以及接下來對世世代代美國人的影響；又或者，觀眾可以看著、並且將上述的「未來遙控器」確實地握在手中，感受更多美學的、情感的，和不同的影響力。雖然單單只是看著或觸摸物件本身，對於激發設計師傳遞訊息的情境和世界，可能已經足夠（隱性情境），但標題、副標、簡介、解釋的影片、設計師的討論或文章，也都有可能是必要的。我們將這些補充性質的內容稱為**解釋的人造物**，是可以為情境解釋有所貢獻的元素——它們往往在於故事／世界本身之外，但卻是對幫助理解有所貢獻的。想想節目單的作用；節目單並非劇場表演的一部分——它是故事之外的敘事，卻可以協助觀眾對於故事的詮釋。

解釋性的元素可能會是關鍵，又或者只是備案，一旦觀眾無法透過人造物理解情境時便能派上用場。在實際應用與研究的設定裡，解釋性元素通常會以操作者和研究者的口頭描述來呈現，引領觀眾經歷這段過程。想當然耳，研究、臨床和實際場景也都各自有不同的框架，會影響觀眾對於情境的詮釋。

Sputniko! 在 2010 年發表的皇家藝術學院畢業論文作品中，製作了一段精緻的敘事音樂影片，名為〈Menstruation Machine— Takashi's Take〉（月經機器——隆先生的體驗）。

影片短短幾分鐘裡，她運用錄像和音樂表達人造物與其情境 **22** 。該作品的製作精良，在影片上傳到 Youtube 之後，便集結了來自國際間的注目，不過影片的情境卻並非完全清晰。Sputniko! 承認光是靠觀眾自己觀看影片，就要全然理解故事和整體作品有點困難 **23** 。儘管有失清晰，Sputniko! 認為這種娛樂但模糊的技法，即便不是針對特定議題，至少對製造一般議題相關的意識是有用的，或許還能激發辯論。同樣的，她還將這部音樂影片所採用的方法，運用在接下來的幾個作品上，像是 2016 年的〈Red Silk of Fate — Tamaki's Crush〉（命運的紅線——玉木的暗戀）**24** 。該計畫首先以娛樂方式讓觀眾共同參與，透過沒那麼清楚的情境，讓觀眾了解訊息的重點（圖 14.8）。這也讓她跨出了第一步，接著運用解釋性的元素，像是自己的網站、媒體的訪談和其他與觀眾的溝通，來影響觀眾更深一層地理解訊息以及基因工程的可能影響。

Sputniko! 確實可以闡釋得更清楚，避免觀眾對於作品的誤解，然而她卻刻意運用了一種娛樂性的媒材，以及隨之而來的模糊性，就是為了要觸及更廣闊的觀眾群，而且首要把重點放在獲取關注上。這樣子的不和諧，能夠有效促使她的部分觀眾想要了解更多——好比電影觀眾觀看了一部電影之後，雖然很喜歡但卻沒能完全了解，便會找來導演評論或者其他觀眾的意見作為參考。

情境清晰度基本上回答了觀眾的問題：「發生了什麼事情？」這同時也是設計師會考量的溝通之處，明顯的、還是隱晦的，仔細還是廣泛，完整還是片面，以及指稱或其內涵程度。

論述不和諧：情境現實度

論述不和諧的第二個面向，處理的是情境**現實度**的問題。一個情境究竟距離觀眾的現實性或可行性多麼遙遠呢？我們可以從時間、地點

圖 14.9「反事實歷史透過〈Boomjet〉計畫達到了巔峰，這是一架當代由聲音驅動的客機，最終為所有人提供了永續、易獲取的超聲波旅程」(Tim Clark〔提姆·克拉克〕,〈High Speed Horizons〉)

圖 14.10 在發射台上的〈Boomjet〉

以及其他社會文化觀點來探討。如我們先前所討論的，許多推測設計和設幻設計，都是當今科技和科學對於未來的推測。運用反事實作為工具，是去假設某些事實並非為真的例子——舉例而言，倘若美國航空學研究，成功運用了音爆力量（sonic boom power），會發生什麼事情（圖 14.9 和 14.10）？不論情境的虛構是否清楚或認真，都可以涉及當下，卻又改變了某些層面，例如地點。在「發展中國家」現實脈絡中，和現有的「第一世界問題」衝撞，也的確可以創造出不和諧：誰可以負擔得起電視遙控器？誰可以負擔電視？誰很懶散，才會想要用遙控器？誰的工廠勞工製造了這些遙控器？這些遙控器和它們有害的電子元件，在被拋棄之後都去了哪裡？

確實有許多超越時間和空間的社會文化情況，可以為現實情境增添色彩，或是從現實情境中抽離；而其中的眾多情形，也可以被提煉為文化價值，涵蓋在 Dunne & Raby 的價值幻想概念中。「如果科幻裡的科技是未來主義的，然而社會價值卻是保守的，那對於幻想的評價相反面才是真實的。在這些情境裡，科技是真實，但社會和文化價值卻往往是虛構，或至少是高度模糊的 **25**。」

評價虛構和對於科技的推斷都能對情境不和諧有所貢獻，好比 Jessica Charlesworth（潔西卡·查爾斯沃爾斯）和 Tim Parsons（提姆·帕爾森斯）的「新生存主義」。透過結合推測物件、現成物和說故事的方式，他們針對「怎樣的替代生存情境，可以避免草木皆兵的心態，並且可以回應當今逐漸浮現的科技改變、環境狀況和信念系統的研究 **26**」，提出了疑問。他們援用 Abraham Maslow（亞伯拉罕·馬斯洛）的需求層次理論，刻意超越典型低層次的食物和庇護需求，追求其他高層次需求與價值所可能為生存帶來的概念，像是「文化的保護、做出好抉擇的能力，計畫與夢想的裝備，『以及』取得廉價電力的條款。」他們的作品由六種裝備組成（圖 14.11 和 14.12），加上簡短敘事和說明文字，創造出一幅未來生存主義與眾不同的情境，「擴展我們的辯論幅度，關於如何在自身文化中處理後災難情境的概念」，作為「『觀者』的起點，去思考『你會為了未來打包什麼？』的問題 **27**。」每一組裝備裡的物件都似曾相識，然而卻顯現了某種程度的不和諧，有著異於一般生存急救包的建議，其中並不包括像糧食和急救箱這類的典型物品。不過重要的是，故事主角各自代表的不同意義，以及科技的可能性和普及性，都牽涉到、也為他們所注意的現實不確定性做出貢獻。

一般而言在商業概念設計中，被述說的情境、未來和世界，在某些地方都刻意和觀眾的時間、空間與文化相符。當這些都被抽離時，就像

圖 14.11〈Biophotovoltaics Hacktivist〉，新生存主義系列（New Survivalism Series）

圖 14.12〈The Rewilder〉，新生存主義系列

圖 14.13 基本的〈A basic futures cone〉，常見於前瞻社群，最早於 1990 年代由 Charles Taylor（查爾斯・泰勒）、Trevor Hancock（崔維爾・漢考克）和 Clement Bezold（克雷門・貝佐德）所發展。

論述設計所做的那樣，不和諧就會發生。但這也不是必然的情況。單純只是虛構或者有點不真實還不夠——可能會導致沒有足夠的驅動頻率。現實和非現實之間的恰當距離，對於不和諧也相當關鍵。我們每天都被媒體的虛構包圍，就像電視廣告之中，演員扮演著醫生，提倡某些維他命或藥品那樣；而 Sterling 指出：「公司往往會發起『霧件（vapourware）』宣傳活動，承諾建造它們根本沒有意願要建造的東西。在所有的科技之中，都有很多的空想和偽裝 [28]。」因此，除了可能會在某種程度上的虛構之外，設計師也會考量非現實的可信度。這就是「未來錐」的概念（圖 14.13），因為有著不無可能、貌似可能、很有可能的未來情況 [29]，每一種情況都製造了不同程度的不和諧。

一個情境是可信的時候，對觀眾而言就是有意義的——這是站得住腳或是實際的情境。在大多數的設計形式裡，設計師會努力達到合理，然而在論述設計領域中卻有著另一種選項，因為有價值的不和諧可能會在作品不大正確的時候發生。如果做得好，那麼虛構就會變得有趣或發人深省；它是事物有所不同的信號，超越了單純有用、實用以及慾望，進入到設計師的論述裡。正確的不和諧，在不可能的情境和貌似可能的情境之下，是否都會達成？時間、地點、科學和社會文化情境，是否不僅只是虛構，而對特定觀眾來說富有想像？情境清晰度回答了「發生了什麼事」的問題，而現實度則不只是探問「這件事是否發生過」，它更進一步追問「這是否可能發生」的可能與刺激性。

論述不和諧：情境熟悉度

論述不和諧的第三個面向，處理的是情境熟悉度的問題；它可以是真實或非真實的，可信或不可信的，卻不必然讓人感到熟悉。有兩項因素，很大程度上為此概念做出了貢獻：對他者（otherness）的**陌異性**（strangeness），或甚至是異己性（alterity），以及**新奇度**（novelty）。如果一位設計師試圖在觀眾的世界和情境之間創造出不和諧，那麼古怪和反常，確實會有幫助。Noam Toran 的〈Billy's Got Robot Legs〉，描述了孩童們會很樂意將完好無缺、功能正常的四肢截肢的世界，為的是換取特製且實用的義肢。這的確製造了一種距離、張力或摩擦，可能足以吸引觀眾反思有關社會對於新科技的評估和接受度的論述。對於他人而言這可能太過詭異、尖銳以及陌生，以至於他們選擇了忽視、棄之不顧或者避開它。不過讓我們想像一

對我而言，「貌似可能」是關鍵詞彙。我並不必然認為東西一定要做出來、要運轉，或甚至在現在要有被創造的可能，但我認為它們要看似可信。不僅在技術和形式上，還要在社會、文化和心理層面上看似可信。我是否相信人們一定會按照他們說的那樣去行動？——我想很多批判設計就是栽在這裡。

Paola Antonelli，作者訪談，2012 年 6 月 12 日

下，未來如果有眾多相似的論述作品，由 Toran 或其他設計師所創
——〈Sally's Got Robot Arms〉（莎莉的機器手臂）、〈Charlie's
Got Robot Fingers〉（查理的機器手指）、〈Suzie's Got Robot
Hips〉（蘇西的機器臀）等。一開始〈Billy's Got Robot Legs〉可
能看似太過頭，但屆時人們已然熟悉，也或許已經接受了這種概念。
抑或是，對於孩童（以及他們的父母）樂於擁抱截肢概念的恐懼，原
本是相當令人感興趣的議題；然而如今這種概念卻變得陳舊且遭受忽
視，即便它與現實的距離很遙遠。這樣的熟悉度，確實是有效製造論
述不和諧的關鍵工具；然而萬一觀眾實際上真的可以嘗試或甚至把論
述性人造物帶回家的話呢？除了陌異性和新奇度以外，熟悉度同樣
也包括了實際的經驗。

我們在本章中仔細區分了使用者和觀眾的概念。我們呈現了整體的
論述過程：設計師為想像出來的修辭的使用者創造人造物與情境，並
且傳遞給真實的觀眾。我們運用了劇本作為類比，劇中演員和道具
在觀眾面前的舞台上互動，而觀眾意識到自己正在觀看表演，就像我
們希望那些觀看論述物件的觀眾，也都明白人造物是種「表演」——
嘗試體現或製造一段論述。然而當人造物不是登上藝廊的殿堂，或者
並不是出現在影片中，而是真的可以拿起來、實際上使用或甚至購
買的時候呢？修辭的使用者和觀眾之間的區別瓦解之時，就像人們
3D 列印自己版本的〈Defense Distributed's（Cody Wilson's）
Liberator handgun〉（分散防禦〔Cody Wilson〕解放者之槍）
（圖 14.14）**30** 的時候，會發生什麼事呢？或是有人開始攜帶我們
〈Unbrellas for the Civil but Discontent Man〉的時候，又會發生
什麼事呢（圖 14.15）？

觀眾對於論述設計而言是關鍵的要素，他們有時不只是消極地觀察
情境之中的演員和道具而已。他們也可以扮演更主動的角色，好比一
齣即興的喜劇表演，演員邀請現場觀眾自願上台來，或在座位上參與
演出，成為表演的一部分，就像〈Blue Man Group〉（藍人秀）的
表演那樣。正如觀眾也可以成為類劇場的演員，論述設計的脈絡中，
觀眾同樣可以是使用者；Wilson 的〈Wilson's Liberator gun〉牽
涉到了屆時的即時情境——當真人也可以輕鬆製造他們自己的槍枝
時。這個情境（全然清晰與真實的）在陌異性和新奇度方面如此地不
和諧，違背文化常態並且對於社會秩序造成威脅，以至於美國政府感
到有必要干涉——關閉 Wilson 的網站，並且以法律威脅他。2013
年 5 月裡的其中幾天，解放者之槍的觀眾也可以是這個作品／它的
使用者（也許有些人依舊擁有或使用他們自行列印出來的槍枝）；

圖 14.14 〈Liberator〉，分散防禦組織（Defense Distributed）的 3D 列印槍枝。「解放者」

圖 14.15 〈Umbrellas for the Civil but Discontent Man〉，展示模型。

然而現在，我們只能在展覽裡見到解放者之槍，和多數其他的論述作品那樣，以圖片的形式現身。該情境基本上沒有改變，不過當觀眾具有參與的能力——他們可擁有來自經驗的熟悉感——某種程度上已經改變。

另一個不那麼有爭議性的例子（但仍然涉及法律執行）**31**，是 2007 年〈Unbrellas for the Civil but Discontent Man〉——更口語的版本是「武士傘」。當時候，我們正在執行一系列的論述作品，企圖理解人類的侵略性。因此，我們設計了三隻雨傘，用以反映佛洛伊德在《Civilization and Its Discontents》（文明與缺憾）一書中所提出的理論。佛洛伊德認為人類（特別是男性），永遠也無法真正滿足於任何文明，因為社會秩序必然會壓抑自然的個體本能，以支持團體的和諧：「人類不是溫和友善而渴望愛的動物，只會在遭受攻擊時捍衛自己而已。我們必須把對於侵略的強烈渴望，也看作是人性本能的一部分 **32**。」我們這麼描述自己的作品：

> 〈Unbrellas for the Civil but Discontent Man〉結合了紳士一般的
> 精緻象徵——全尺寸的黑傘，有著持劍時代的男子氣概。這把傘為
> 社會親和力的規範，提供了短暫的心理喘息空間；侵略的幻想，在
> 每天通勤到辦公室的這段路程當中，是受到允許以及鼓勵的。疲憊
> 的市民握住這把傘的傘柄時，會進入到技藝精湛的武士、中古世紀
> 野蠻人，或是勝利騎兵的世界裡 **33**。

這件作品最早是一件藝廊的論述作品，而作為一個刻意的實驗，它稍後也被放置在商業的脈絡中。當一件論述不被干涉的展覽作品重新脈絡化，變成一件可以被人擁有並且每天使用的物品，究竟會發生什麼事呢？過去十年裡，這件作品行銷全球，廣受模仿。作為隱性情境的一個例子，觀眾相對簡單地可以從人造物本身進行詮釋，他們也可以從標題和包裝上的簡短敘述獲取線索。運用強烈的象徵，這把傘相對容易讓人理解情境，男性壓抑的侵略性受到公開認可，並（讓某些人）得以公開表現並歌頌這份天性。使用者也可以一起參與，因為情境真實性涵蓋了他們的時間與空間——他們獲得了經驗上的熟悉感。透過外型所提供的奇異的熟悉感 **34**，不和諧從它所挑戰的社會文化準則中發生。這樣的不和諧在作品從藝廊移往「田野」的時候，對於某些人而言會增加，因為在藝廊裡作品不過是一個命題，但在實際場合裡，人們會真正拿著這把傘行走 **35**。儘管使用者在社會上不被允許依照自己內在的侵略性，但將有護套的雨傘拎在肩上走路，對他們而言是一種更能獲得許可的行為，好讓他們得以在公共場合展演性地去主張並連結自己的「本能天賦」。至於情境熟悉度，對某些

人而言是奇怪的，對某些人來說是愚蠢的，對某些人甚至是不倫的，就像解放者之槍那樣。對部分人而言，這把傘不再新奇，因為已經有成千上百的人購買它，同時卻仍然還有人在發掘這把傘的不同之處。另外還有一些人，不只是這把傘的觀眾，還是它的使用者，時常體驗並且（重新）組合情境。

觀眾參與作為使用者，可能會是一項重要策略，驅動特定的作品層面——為了要讓情境和訊息得以溝通，人們可能會需要使用或者體驗一件論述物件，而不僅僅只是觀看它。反之，可用度也可能並不是特別重要，即便它可能是作品的一項條件——當在策展人或顧客有所要求的時候；它也甚至有可能會在產品真正受到使用時、可能受到使用時、或者讓他人得以使用時，去阻撓訊息。總之，設計師需要意識到，熟悉度與它的影響，可以為了論述效果而加以運用。

對於情境的熟悉度，在根本上處埋了陌異性、新奇度和經驗的不和諧，就像我們會驚訝地表達「這也太奇怪」、「這多常發生？」還有「我有辦法讓它發生嗎？」的疑問。

論述不和諧：情境真實度

論述不和諧的第四個面向是真實度。這個面向繼承了設計師作為情境創作者，並且包含了將情境作為不同「真實」程度的固有認知。與其從設計師的角色找到關聯（例如，「她值得信賴」），對於設計師而言，讓情境或多或少變得真實，都有其優勢或道理。重要的是去強調，真實度低的作品——在某些程度上並非真實的，而是帶有欺騙意味的——並非必然有問題；它是一項工具，與其他面向結合時，可以幫助我們達成心目中想要的不和諧。我們再次強調，這是五個可以協調的調節器之一。

正如不清楚、不現實或者人們不熟悉的事物，會製造衝突與不和諧，同樣的情形，也會發生在不真實、不誠實或不誠摯的事情上。低真實度可能以故意欺騙的形式發生，好比謊言，或者它可能會有比較溫和的形式，像俏皮的玩笑。這些較溫和的版本，會和諷刺的議題結合，而這些議題特別常見於 Malpass 的批判設計實踐概念當中 **36** 。如 Malpass 所呈現，諷刺的範圍相當廣泛，而其中和真實度最相關的，是誇飾與挖苦的形式，它們會拉伸並且翻轉真實；舉例而言，近未來實驗室（Near Future Laboratory）的〈TBD Catalog〉（TBD 手冊）第 9 冊第 24 期，以近未來商品型錄的方式呈現（圖 14.16）——

「類似『空中商城』，有著相似感、有點奇怪，但依舊存在於這個世界。 **37** 」諸如此類滑稽的模仿之作，製造了不同觀點，可以更有效協助傳遞真實內容，創造出一種友好的口吻。

以較輕柔或厚臉皮的方式碰觸嚴肅議題 **38** ，可以為論述製造一種安全的入場，並且容許更高的開放度。它也可以分散明顯具有爭議的議題、或者不受歡迎內容的緊張感。重要的是去理解，幽默和真實有所不同——一些誇大和欺騙可以很幽默，然而幽默本身並不是製造論述不和諧所必須的條件；如前所述，幽默還可能會降低不和諧。而諷刺也可以是好玩但卻刻薄的。

設計領域向詭計敞開雙臂。首選的人造物和狀態，經常透過非現實或非真實的型態與原型呈現；**然而在這樣基礎的詭計之外，論述設計師可能還希望去操控詭計，在某種程度上愚弄或誤導觀眾，以達成某些效果**。同樣重要的，是強調低真實度——欺騙度——需要得以被觀眾感知，用以製造不和諧。觀眾若相信謊言，可能就等同於「真實」；但論述設計師也可能會欺騙某些使用者，不揭露自己的詭計，卻為了製造不和諧而對其他使用者坦誠。就像要製造笑話的效果，設計師也可能會暫時欺騙觀眾，隨後才揭發真相。

比起明顯是幽默諷刺的〈TBD Catalog〉，真實度可能更難以爬梳，也有著更深一層的意涵。由情境實驗室（Situation Lab）的 Stuart Candy（史都華・坎迪）所主導的 NaturePod™計畫（圖 14.17），和一群來自安大略藝術設計學院（Ontario College of Art and Design〔OCAD〕University）策略性前瞻與創新學程（Strategic Foresight and Innovation program）的研究生合作案，便是一個絕佳的例子。這些作品被認為是「游擊未來」的一場冒險、是實驗未來的子集合，更廣闊地結合策略性前瞻和媒材，在現實世界中製造啟發性的接觸，來提議另類的未來。在此情境之中，幾年以後，NaturePod™是一項為壓力過大的辦公室員工和都市人所設計的產品，透過浸潤在原始自然裡的數位環境，為他們提供緩解的出口。

這項作品的諷刺之處，在於它使用科技去模擬自然，竟是為了要緩解由過度科技化的文化所帶來的後果。其設計目標在於：

> 邀請人們思考我們在城市中和自然的關係如何變化，針對我們現有方向和共同可能想要的方向之間的潛在差異進行對話。運用越來越精緻的模擬，試圖縮小我們與自然之間的距離，究竟對於人類福祉有什麼樣的影響 **39** ？

圖 14.16 推測未來產品的〈TBD Catalog〉

圖 14.17 IIDEX 貿易秀裡的「NaturePod ™」

圖 14.18 NaturePod ™試用者。它以認真的商業產品形象呈現在消費者眼前。

促使這項作品變得不同凡響的，是它在加拿大最大的建築與設計貿易展 IIDEX 上，以真實產品的形式呈現。它有掛著旗幟的真實展位、手冊以及身穿公司襯衫的「員工」，協助展示真實產品（圖 14.18）。參觀者一開始被引導相信這項裝置事實上真的有在市場上販售。「目標是，在假設的情況被揭發以前，能讓人們自己達到對整個概念的真實結論。」讓「NaturePod™」與眾不同的，還有它可能是第一個由企業所贊助的游擊未來的專案。Interface 是一家全球地毯製造商，也是企業環境責任的先驅，它贊助了「鼓勵顧客與他人，針對人和大自然在建成環境中改變的關係，進行深層對話的體驗情境」[40]。

圖 14.19　「Ideal Me」手機應用程式，協助女性達到最佳瘦身效果。

儘管 NaturePod™相當細緻而受到管控，觀眾也可能在較小的程度上受騙，並且基本上完全沒有察覺。例如，我們教過的其中一位大學生 Rachel Krasnick（瑞秋・卡拉絲妮克），針對由媒體蓄意營造、且貫穿社會的理想化女性身體形象，設計了一件作品。Rachel 創建了一個名為「Ideal Me」的網站，以乍似企業的形象販售看似認真的手機應用程式（圖 14.19），協助女性控制飲食，同時也販賣一些產品。像是能和電腦鍵盤完美結合的食物托盤，它能連結線上直播，讓其他人可以透過直播觀看女性使用者吃飯，用以遏制她們進食[41]。該網站使用一些吸睛的字眼，像是「購買產品組，立馬省 50%」，而當觀眾出於好奇或誠懇地試圖按下「購買」鍵時，便會被帶往學術文章、支持團體的連結，或甚至是 Rachel 個人的連絡資訊，好讓她可以和觀眾進行討論。這件作品對於觀眾的掌控很少，因此這些策略的效力、所可能導致的非預期後果，以及 Rachel 設下詭計背後的倫理，都成為了這項課堂作品所延伸出來的問題。

Rachel 的同班同學 Dara Firrozi（達拉・費羅茲），同樣也創建了「My First Rape Kit™」（我的初次性侵組），把玩用女性衛生公司針對青少女所推出、過份煽情的「my-first-period kits」（我的初經組），藉以為公司創造對品牌忠誠的、新的顧客群。出於對性侵的深深關切，Dara 所設計的工具組裡，包含能協助遭受性侵的少女處理情緒創傷的工具──以她和專家與心理治療師的研究和討論作為基礎。該組合用意在於當作訂閱服務的第一步，隨後也會定期提供協助，強調性侵所造成的長期影響，時常遭到世人的忽略。Dara 的作品可以偷放在商店中（假裝是在實體商店架上販售的真實產品），在那裡她還可以直接在商業的場景設定中為顧客解說，同時也可以送到大學院校機構，讓學校將產品作為新生歡迎包的一部分，為的是強調校園管理的問題（比起真正發送這項產品更為重要）。這兩種參與形式，都讓重要的對話得以根據她的產品原型而展開，也不至於過度

到準備要量產該產品的程度。儘管人們有可能輕易而迅速地譴責或決定饒恕這些作品（在商店偷放自己的產品基本上是非法行為），這些作品提出了在倫理中主觀而棘手的複雜議題。它們會需要人們至少對於脈絡、意向和操控的細節有所理解；而這些作品在「安全的」教室情境裡被創造與討論，設計師對於自己所行走（或跨越）的那條艱困道路相當有自覺，也因此作品都變得格外論述，以作為讓學生針對作品倫理、在論述設計的空間之中進行辯論的方式。先不論設計師的意圖，如此缺乏真實度的情境，可能會是有問題且欺騙人的、或者卑鄙的，也可能會增加非預期後果的風險，讓觀眾對較大的目標和訊息倒胃口，甚至是徹底的適得其反。Dunne & Raby 表示這樣的不誠懇已經逾越了界線，「不公平也可能甚至是不道德的……我們希望讓觀者是自願性地擱置自己的懷疑，任由想像移轉並享受在新的、不熟悉而好玩的空間裡。 **42** 」而無論欺騙的形式最終是否會對作品造成問題，真實度作為其中一項變因，確實可以創造大量的論述不和諧，不論是善意的開玩笑或是惡意的欺騙。設計師應該要對這個潛在的可能保持警覺，並且步步為營。正如成熟一點的領域已然發展出自己的倫理和正式的標準，這也可能發生在論述設計領域的未來。然而，因為這種規範也存在於特定的歷史、社會文化，和甚至是政治情境中；這件事真正的價值並非存在於固定的規範中，而在於實踐社群和利害關係人之間的恆常辯論，關於究竟怎樣才是正確的運作方式。真實度的面向讓觀眾提出疑問：「設計師誠實嗎？」或者「這到底是諷刺還是惡搞？」

論述不和諧：情境吸引程度

最後一個**吸引程度**的面向，處理的是觀眾對情境的可接受或合意程度。儘管一般來說，吸引程度一直都是設計的長期支柱，但它在論述設計中有著特別的角色。比起總是尋求能夠最廣泛受到喜愛的情境，論述設計師為了要製造不和諧，可以刻意創造出沒那麼討喜的作品。人們總是不斷被不討喜和自己不那麼喜歡的互動、情境與事件包圍——這是基本的人生常態；因此，如果是要協助隱喻不和諧的訊息、並且支持這項論點的話，論述設計師往往必須要誇大「不受歡迎的程度」，針對這點，這又和熟悉度的面向密切相關——即針對奇怪情境作巧妙的設計。然而，若只是因為事物奇怪或人們不熟悉，並不表示它就一定不受歡迎；「不受歡迎的程度」可以在脈絡上依存著、並取決於觀者的期待——在正常情況下不會、但在新的脈絡之中，某件事卻變得奇怪且不吸引人。同樣的，真實度的面向也關係著吸

引程度——刻意而明顯地給人討厭的感覺，可以協助暗示設計師對於此一命題是帶有諷刺的。話說，建構一個誇張或者搞笑的誘人情境，同樣也能創造不和諧。隨著反烏托邦的推測未來和設幻設計的普及，不受歡迎的情境被用來提供給了人們一則警訊，是關於社會可能的動向——「除非我們做些什麼，否則這就是我們未來即將要面對的。」而與這相反的，也是有可能——在觀眾眼中明顯不不受歡迎的情境，可以被以誘人的方式呈現，暗示社會信仰的挑釁式轉變——一則寓言故事。

關於吸引程度的面向，讓觀眾提出了疑問：「為什麼有人會想要讓這件事情發生？」或者「我想要讓這件事情發生。」

最終，論述設計師的手藝，涉及到情境的清晰度、現實度、熟悉度、真實度和吸引程度的程度抉擇，以有效地向觀眾傳遞不和諧感。對於觀眾而言，情境必須要是有趣、不和諧或足以說服人的，才能讓他們想要認真去全然了解論述，通往反思的道路（圖 14.20）。想當然耳，可能會有其他由觀眾帶來的美好的、非預期後果與挪用。設計師通常會著重於人造物，而論述情境也同樣重要——如果沒有比人造物更重要的話。論述設計中，人造物往往是通往情境的橋梁，情境支持了一整個世界的述說，而世界揭露並激發了論述。當情境未有效隱射或者受到充分解釋時，設計師便會大幅危害溝通的有效性和特定性。當人造物一同闡釋情境時，論述設計能得以發揮最大的知識、經驗和情緒能量。下一章裡，我們將會特別解釋人造物在創造不和諧之中所扮演的角色。

清晰度	「發生什麼事？」
現實度	「這真的有發生嗎？」「真的有可能發生嗎？」
熟悉度	「這也太奇怪。」
	「這多常發生？」
	「我可以讓這個發生？」
真實度	「設計師誠實嗎？」
	「這是諷刺還是惡搞？」
吸引程度	「怎麼會有人想要讓這件事情發生？」「我想讓這件事情發生。」

圖 14.20 情境：不和諧的關鍵面向

1　Grant McCracken（葛蘭特‧麥克拉肯）把產品定義成未來的「橋梁」，它是更理想的一種狀態：「不是讓我們知道自己是誰，而是告訴我們自己希望成為什麼樣子的人。」物品連結個體和理想狀態（舉例來說，一個哀嘆生活過太忙碌的都會專業人士，嚮往著住在森林中「被玫瑰覆蓋的莊園」）：「個體的購買，是為了獲取他們許生活具體的一小部分。而這些橋梁，乃是作為這種生活型態存在的證明，甚至是個體有能力宣示這種生活型態的證明。」（《Culture and Consumption》，頁 111）

2　本章最後，我們會解說觀眾同時也是使用者的情境，透過想像即興劇場表演，邀請觀眾上台參與演出，成為表演的一部分。

3　「一部電影有它的故事，也有注釋、場景設置、道具、布景和一些小物件，來支撐整個故事。設幻設計不述說故事——它設計原型，暗示改變了的世界。」（Bruce Sterling，「Patently Untrue」〔言過其實〕）

4　Matt Malpass，《Critical Design in Context》，頁 47。

5　Cameron Van Dyke（卡麥隆‧凡‧戴克, The Future People 創辦者, www.thefuturepeople.us），同時也是我們之前在密西根大學藝術與設計學院（Penny W. Stamps School of Art & Design）任教時所指導的研究生，於 2015 年舉辦的底特律汽車展覽，展出三款由人類驅動的「車輛」原型，以論述設計顛覆傳統認知的概念車、汽車文化和環境惡化的社會科技實踐（圖 14.5）。

6　談起設幻設計，Sterling 表示：「這就是設幻設計運作的方式——『真實』和『非真實』之間應該要存在的差異很小。絕大多數的專利都沒有製造出來，而大多數的新創也以失敗和消失收場。產品廣告非常好——卻也充斥著空洞的謊言。大部分的軍事科技都是戲劇化的，是為了要驚嚇、讓人感到畏懼和敬畏，而不是要用最大的效能來殺死人。」（Bruce Sterling，「Patently Untrue」）

7　Torie Bosch，「Sci-Fi Writer Bruce Sterling Explains the Intriguing New Concept of Design Fiction」（科幻小說家 Bruce Sterling 解釋引人入勝的設幻設計概念）。

8　Kirby 也強調虛構的品質，而 Sterling 則是強調故事。「敘事原型有著主要的修辭優勢，甚至優於真正的原型：在虛構的世界——電影學者稱之為敘事，這些科技作為『真實的』物件而存在，正常地運作，人們也真的會使用它們。」（David Kirby，「Diegetic Prototypes and the Role of Popular Films in Generating Real-world Technological Development」〔現實世界科技發展敘事原型與流行電影角色〕，頁 43）

9　Michael Schrage（麥可‧斯拉吉），《Serious Play》（認真玩）；Lucy Suchman（露西‧蘇奇曼）等人合著，「Working Artefacts」（運作中的人造物）；Giulio Iacucci（吉利歐‧伊亞庫奇）等人合著，「Imagining and Experiencing in Design, the Role of Performances」（設計中的想像與經驗，表演的角色）。

10　David Kirby，「Diegetic Prototypes」（敘事原型），頁 44。

11　論述遊戲設計師兩者兼具，就像荷蘭藝術家／設計師 Femke Herregraven（費姆克‧賀里格拉义）設計的線上遊戲「Taxodus.net」，裡面的跨國企業要避免繳稅。最後，這款遊戲獲得大眾媒體廣泛報導，還激發了荷蘭議會的辯論。

12　Torie Bosch，「Sci-Fi Writer Bruce Sterling Explains」。

13　文學理論家 Darko Suvin（達爾克‧蘇文），在於 1979 年出版的《Metamorphoses of Science Fiction》（科幻小說變形記）一書中，運用了「novum」（拉丁文「新的事物」）一詞，形容創造「認知疏離」的工具或機器，在科幻小說讀者的腦袋裡，強制灌輸不同世界的概念。

14　Cornelius Castoriadis 與 David Curtis（大衛‧克爾提斯），《World in Fragments》（片段的世界），頁 9。

15　John Thompson（約翰‧湯普森），《Studies in the Theory of Ideology》（意識型態理論研究），頁 23。

16　情境隱性／顯性的天性，和 Malpass 外在的簡潔敘事有著共同之處。內在的簡明敘事，是他關聯式設計概念的關鍵特徵。Ralph Ball 受 Malpass 訪問時表示，他的實踐目標在於「內建的視覺敘事」。「我們尋求的，是讓物件自己說話，並且直接宣稱自己的意向⋯⋯我們希望觀者可以直接閱讀物件的意義。」（Matt Malpass，《Contextualising Critical Design》，頁 165）

17　例如，未來城市實驗室（Future Cities Lab）的 Nataly Gattegno（娜塔莉‧卡特格諾）和 Jason Kelly Johnson（傑森‧凱利‧強生），創造了故事，作為他們「Hydra Trilogy」（九頭蛇三部曲）作品的一部分，用以思索舊金山的未來。「她向西邊跋涉，走過內河碼頭的沼澤，通過廢棄海灣大橋底下，來到鐘樓前面的至高點。包包裡裝有她要在滅絕物種劇場裡存放的樣本。如果她無法在先前城市邊界含水的廢墟裡頭找到這種樣本的話，就必須要將這個小型的三眼動物放回海灣裡。」（Nataly Gattegno 與 Jason Kelly Johnson，「The Hydra Trilogy」，頁 77）。見圖 14.6。

18　消費者行為心理學家研究這種模糊性或不和諧，針對「機制不協調」和「美學不協調」的層面，至少已經有好幾十年的時間了。一場 1982 年會議闡述的概念是，適當的不協調將會刺激認知說明，並且導向良好而且難忘的產品評價（George Mandler〔喬治‧曼德勒〕，「The Structure of Value」〔價值的結構〕）。

19　Bruce Sterling，「Patently Untrue」。

20　Anthony Dunne & Fiona Raby，「Critical Design FAQ」。

21　William Gaver 等人合著，「Ambiguity as a Resource for Design」，頁 233。

22　「這支音樂影片裡，是一位日本變裝癖男孩 Takashi，他有天決定要穿上『月經』，企圖在生理上也打扮得像個女生，而不只是外表上看起來像。他因而打造並且穿上這台機器，為了滿足他的願望，去理解女性朋友經期間的感受。」（「Sputniko! ——〈Menstruation Machine—Takashi's Take〉」，頁 23）。

作者訪談，2015 年 5 月 21 日。

23 作者訪談，2015 年 5 月 21 日。

24 這影片的「故事圍繞著主角 Tamaki 展開，一位有理想的基因工程師，打造了屬於自己的〈Red Silk of Fate — Tamaki's Crush〉，希望能贏得心上人 Sachihiko 的好感。她將〈Red Silk of Fate〉編織到最喜歡的圍巾上，為了贏得夢想中的愛情，然而結果是，奇怪的神祕力量開始進駐到她的創造物裡。」（「Sputniko!，〈Red Silk of Fate — Tamaki's Crush〉」）。

25 Anthony Dunne & Fiona Raby，《Design Noir》（黑色設計），頁 63。

26 Parsons & Charlesworth，「New Survivalism」。

27 同上。

28 Bruce Sterling，「Patently Untrue」。

29 見 Roy Amara（羅伊·雅馬拉），「The Futures Field: Functions, Forms, and Critical Issues」（未來領域：功能、形式與批判議題）。

30 儘管 Wilson 不是一名產品設計師，一整年下來，他基本上也都假設自己就是一位設計師，並在設計過程中和一名工程師合作。要嘗試著不去把他的作品當成論述設計是很困難的，就像他自己所說的那樣：「我發現自己可以針對國家這個概念的終結為人們進行特定的對話，特別是透過媒體……有說服力地重新定義自由的特定方向，一定有所收穫，若只是宣稱自由主義，就無法以同樣的力量達成。」（Cody Wilson，「Anarchast Ep. 104 with Cody Wilson: The Future Is 3D Printing」〔Anarchast Ep. 104 與寇迪·威爾森：未來是 3D 列印〕）。他又表示：「我們用抵抗的形式去執行這件作品並且運用這項科技，因此它只是針對科技的批判使用……我們眼見自由受到了威脅，主權受到了威脅。我們必須要回應……我相信真實的政治。『槍枝』是真實的政治行為……這是極端的平等！這是我所相信的。」（Cody Wilson，「Make your own Gun with a 3D Printer」〔用 3D 列印機製作你自己的槍〕）

31 如我們在本書第 34 章中探討的案例，這件作品也曾經受到法律執行的介入，因為這隻劍被誤認成是真正的劍或甚至是槍支，SWAT（美國特種武器和戰術部隊）和世界各地警方就會出面處理。

32 Sigmund Freud（佛洛伊德），《Civilization and Its Discontents》，頁 85–86。

33 〈Umbrellas for the Civil but Discontent Man〉，materious.com。

34 和所有的產品一樣，使用者可以為了非本意的目的挪用它們，甚至是和設計師希望相反的意願。

35 對於其他人來說，在它進入商業產品領域的時候，便失去了論述的不和諧，因為面對論述，它不再（如此）嚴肅以對，而淪為新奇的噱頭或是取得利益的工具。

36 「諷刺是目標」（Anthony Dunne & Fiona Raby，《Speculative Everything》，頁 40）。Malpass 也為設計師提供了他們可以使用的不同型態諷刺詳細解說，並宣稱諷刺是批判設計實踐的關鍵面向之一。（Matt Malpass，《Critical Design in Context》，67–69、113–115、118–119）

37 Joe Flaherty（喬伊·福拉克爾提），「This Is What SkyMall Will Look Like in the Year 2040」（這是空中商城在 2040 年看起來的樣子）。

38 「我們嘗試著將它轉向這個也許更為模糊的空間裡，它的幽默並不總是明顯，而這點滿重要的。作為一名觀者，你必須要自己決定這是否絕對嚴肅，而不是需要被告知『現在，快笑，這裡是笑點。』」（Anthony Dunne，「Future Fictions: What If . . . Discussion at Science Gallery」〔未來科幻：『要是……會如何』科學藝廊討論〕）

39 Stuart Candy，「NaturePod ™」。

40 同上。

41 在這個真實世界社群裡，在他人面前吃飯，是讓自己吃少一點的常用手段。

42 Anthony Dunne & Fiona Raby，《Speculative Everything》，頁 94。

人造物：論述設計師要製作些什麼？

· 我們對於人造物的理解包括產品、圖像、互動、服務和系統。

· 通常一項設計物的照片，要比物件本身還更有力量。

· 我們討論論述設計的三種型態：**主要的、描述的、以及解釋的人造物**。

· 人造物和情境彼此糾葛——有時人造物扮演主要角色，有時是情境，還有些時候，它們是平等的。

· 考量到人造物的情況下，與情境同樣的五個層面可以協助設計師創造有效的不和諧：**清晰度、現實度、熟悉度、真實度以及吸引程度**。

論述設計的九個面向——意向、理解、訊息、情境、人造物、觀眾、脈絡、互動和影響——全部都互相關聯，並且都在某種程度上抗拒著被獨立描繪。這點在從針對情境的討論移轉到人造物本身時也是如此；論述設計為了要將觀眾導向特定的概念或思想體系，運用人造物來激發社會物質實踐。在這樣的過程中，情境是關鍵，因為它描述了社會、物質性的人造物和活動的相互關係，全部一起作用，來反映某種世界。

在其他設計領域裡，這種常見的使用情境往往由客戶來定義或規範，或者最後透過研究揭露。不過在論述設計中，它卻需要被設計。這種刻意的建構鮮少是詳盡的，甚至不盡然是明顯的；反之，情境通常會透過觀眾和設計物件之間的關係，由觀眾在腦海中自行聯想。這是**隱性的情境**，在它最純淨而簡單的形式之下，僅僅牽涉到人造物，而沒有任何其他解釋性的元素、語義包裝或者和設計師的互動。這裡的人造物召喚了情境；情境暗指了不同的社會文化或社會科技世界，而該世界則在人們反思時，協助論述的傳遞。這樣曠日費時的溝通過程，人們可能會覺得和其他更有效率而直接、以語言為基礎的表達模式比起來，這裡的設計師特別沒有優勢。然而設計以這種方式運作的理由，是因為人造物特殊的性質和能力——它們可以在美學與體驗上，讓一個本來需要嚴格以語言為基礎的過程活絡起來。

身為工業設計師，針對論述設計的方法，我們偏好能提供一些實用性的實體、3D 物件。然而我們對於人造物的概念定義，依舊很廣泛。規模大小終究是不重要的；人造物可以是大規模的形式，使人聯想到建築（地球上或是銀河系的），或者也可以是奈米機械。這些人造物也會以圖像、互動、服務或系統的型態存在，或者它們也可以和其他無形的事物相關，像是聲音、燈光或磁學。決定人造物特性的因素，無可避免地牽涉到它們的物質程度，而這可以在很多層面進行討論，像是物質本身蘊含的東西、物質來源的品質、物質和世界的互動程度，以及物質的現象經驗。然而定義特定的界線，對於我們更多元的方法而言並不太重要，我們確實也看見了這種以物件為主的設計方案，能更適當的被其他使用不同媒材的創意領域運用。

我們對於人造物的看法，同樣包含人造物本身所涉及的問題。設計師不可能永遠都能創造出計畫中的實物，而是這些實物上實體的或美學的再現，好比數位模擬（digital renderings）。Revital Cohen（莉薇‧柯恩）的作品〈Respiratory Dog〉（呼吸道狗）中的知名圖像（可說是一件人造物）就非常有力量，即便這件繪製的人造物並不是真正有功能的產品，而是圖解式地存在著。特別是因為相對少的

描繪一幅聯想著美好的未來圖像，用以製造對話，然後實際上創造出這樣子的未來。

Jon Kolko（鐘‧克爾克），作者訪談，2015 年 5 月 15 日

人們，會直接與實體的論述人造物互動，因此去宣稱一件精緻而「完成」的人造物一定會比隨後解釋或再現的那個還重要，就會是一件困難的事。例如，儘管〈Menstruation Machine—Takashi's Take〉的影片講述了一段使用月經機器的故事，但可想而知的是，機器本身其實根本不需要出現在這段影片當中。影片可以只是有技巧地在其中影射這台機器，仍然可以達成相同、甚至是比直接將機器呈現在影片裡更有力的效果；不過儘管有著空白背景的產品圖像可以有所幫助，但寫實意象的真正優勢，就是在於它溝通資訊的能力──超越了物件的物理性。這由 Cohen 圖片的反思獲得了同理，因為社會物質實踐在此嶄露頭角，而人造物本身退居幕後；這張圖片之所以有力量，不是因為它仔細地解釋了人造物，而是因為它述說著一段關於人類（和動物）的故事。觀看這張照片，遠比設計師的實體物件無生命地端坐在展覽空間裡，還要有力許多。

到這邊，已經明確說明了我們接下來將用來引導討論的人造物與資訊種類，這將會有所幫助。我們提到了**主要的人造物**──是作品和情境核心的設計物件。這些經常被理解成是劇情的原型，也包括了一些輔助元素或道具，像是人造物配件、包裝、指南手冊、產品名稱，或是任何在論述情境中，實際或修辭的使用者會接觸到的事物。它能以最終產品、模型或原型的形式存在，以作為設計師最終作品的代表。就 Sputniko! 而言，是以她所打造的實體月經機器的形式呈現，而 Cohen 則是她為了那張有力照片而創造的小狗跑步機，以及它的相關裝置。

描述的人造物是設計師準備好或者創造出來，為了描述或展示現在所發生的事情；這些一般而言都是以視覺圖像形式呈現──照片、繪畫與影片，協助故事的述說以及論述情境的描述 **1**。這些人造物存在於情境本身之外，並且直接導向作品的觀眾。Sputniko! 的影片和 Cohen 的照片，都比主要的人造物更為有力；儘管由其所描述的人造物造成了衝擊，但單單描述的人造物並無法引導觀者具有完整的理解──更多的解釋是有必要的 **2**。

而**解釋的人造物**及其元素，如我們所說，都是情境以外的物件或資訊，絕大多數也存在於描述的人造物之外。這些人造物和資訊，用來協助解釋作品，並且針對情境與主要人造物提供額外的訊息。這些往往包含解釋性的標題、副標、計畫摘要，或者其他產品文字敘述，可能會在展覽時以實體標語、或在網站以邊欄呈現。設計師也會創造聲音與影像的人造物，來解釋作品要素、發展過程和起始動機。這些元素可能會是描述的人造物中的一部分，以標注、註腳或超連結的形

我們永遠也沒有辦法和一位「批判設計」的設計師一起工作，因為他／她和我們的哲學相悖──批判設計完全不在乎物質性或者作品的美觀，這不是我們所追求的。

Axelle de Buffévent（阿克爾．德．布費維恩特），烈酒香檳屋 Martell Mumm Perrier-Jouët 風格執行長

式存在著。

在這三種基本分類之間，有著廣泛不同和細微的差異，然而我們並沒有把它們呈現得面面俱到，而是作為一種方式，協助讀者經歷更廣泛的討論 **3**。有鑑於這三種詞彙，我們單純使用「人造物」、「物件」、「產品」或「論述人造物」這些詞彙的時候，讀者應該要假設我們指的就是主要的人造物。

舞台中央的人造物

論述人造物和情境之間的重要關係可以明顯地改變——有時候人造物是主角，有時候是配角，還有些時候，人造物與情境是相互依存的。我們先從人造物位居舞台要角開始討論。如前所述，隱性情境指的是由物件本身占據敘事或情感激發的大部分責任，這麼一來，觀眾便幾乎完全參與了那件人造物；情境則從它的物質性、美學表達和語義中浮現。觀眾並沒有接獲解釋——由他們的推斷來看。儘管這種「只有主要人造物，而沒有其他描述或解釋元素」具有溝通限制，論述人造物也可能會迅速而有效地揭示情境——這取決於物件的品質和情境是否單純。上述 Julia Lohmann（茱莉雅‧羅曼）的〈Cow benches〉（牛之長椅）計畫（圖 15.1 和 15.2），就是人造物位居舞台中央的例子，有著相當直接的隱性情境。

她的長椅被如此形容：「在牛的架構上伸展開來的一件牛皮，看上去就像是一隻真正的牛為了我們而放棄了牠的皮；除了這隻牛沒有頭和腳以外。這是一幅令人不適的景象，因為這不是牛的雕像應該有的樣子。這件作品描繪出一頭牛，卻也是由一頭牛製作而成的 **4**。」比起在藝廊看見一張長椅凳，觀眾如果看到有人真的坐在這張長椅上、一張正被人使用的長椅的影像（描述的人造物）、或者是看到它的標題「牛之長椅」（解釋元素），那麼這項作品就可以更容易受到理解。這也能更加地保證這張長椅不會只被視為一件雕塑作品，而是可以真正讓人使用的實用物件。然而當我們將之理解為功能性物件時，這張椅子給予人奇怪的熟悉感，會讓人不禁想要詢問它究竟為何會是一隻牛的形狀，而不是傳統的長椅凳。確實也有其他庸俗的長椅，挪用了牛的形狀和意象，但這些例子都只會讓人覺得是把和牛有關的裝飾，運用在異想天開的主流美學上。一旦有了足夠的不和諧，去暗示這裡有概念性的事物超越了實用性與美學（在藝廊或高雅文化情境之中的觀眾很可能會遇見的情況），所有激發的能量和訊息，都會落在這件物品之上。

圖 15.3 反斜線：抗爭時使用的離線網路移動路由器

圖 15.4 反斜線：可穿戴、有網路的疼痛按鈕

圖 15.5 反斜線：短頻個人干擾器，抗爭時可以阻斷手機訊號，保有數位隱私，同時允許照相機與其他功能的使用。

我認為真正的危險在於，讓材料的物質性變得過於重要，而成為了作品的概念（另一種形式的表現主義）。

Sol LeWitt（索爾・雷維特），「Paragraphs on Conceptual Art」（概念藝術的段落），頁 15

作品裡沒有針對任何實際或修辭使用情境的顯見描述——儘管可能會看見這類的標題：「一張皮製長椅，或牛隻的死亡象徵」。以概念藝術常用的方式，觀眾會被留有自行想像長椅意義的空間；其間這件作品提出了使用情境的問題——誰會使用這椅子，以及它是如何形成的。它把玩了自身介於文化製造者與使用者之間的存在，這些人認為這件事是富有意義的——他們希望這樣子的東西存在，或者至少能接受這些東西的存在。然而，當看見它是沒頭又沒腳的特殊模樣時，誰又能真正如此認為呢？這就是不和諧和分歧的地方；作為情境的道具，而該情境卻是歌頌動物性產品的不同價值體系。這樣的隱性情境，很快地傳遞，並且暴露了這種概念在社會文化層面上是可能的、吸引人的、受到支持或甚至是關鍵的。此一論述圍繞著「動物和物質之間的界限」，爭議於是浮現。

隨著隱性情境的存在，人造物涵蓋並且傳遞了一個情境與世界；然而有時單一物件並不足夠，好幾種物件或系統性的物件們也可以居於要角，作為增加力量和強調的方法，或是在情境複雜的時候派上用場。Lohmann 使用七張不同名稱的長椅作為強調，不過基本上這七張長椅是相同概念的不同版本而已；相反的，沒有比近未來實驗室的〈TBD Catalog〉要來得更好的例子了，其中涵蓋 166 種虛構的產品和服務，以及 62 種荒謬的分類廣告。針對近未來消費者圖景的探索廣度固然令人印象深刻，不過它更像是一件同類型的集合作品，透過不同的產品來解釋各種特定的論述。然而更常見的，是針對單一主題以不同人造物來推動；例如，Pedro Oliveira 和 Xuedi Chen（雪爾迪・陳）的〈Backslash〉（反斜線）計畫，其中有六種不同的產品，用以支持未來的抗爭示威者。隨著政府和市民之間的科技間隙在軍事化的法律執行中不斷擴大，他們的系列裝置幫助創造「探索的空間、研究抗爭與科技之間的關係，培養有關表達自由、抗爭和破壞式技術的對話。」 5 他們設計的工具組包括了在離線狀態下的可攜式路由器（圖 15.3）；可穿戴的、連線的疼痛按鈕（圖 15.4）；使用 Wi-Fi 的暴力照片儲存裝置；還有保護抗爭者數位隱私的干擾器（圖 15.5）。單一物件可能並不足以完整溝通情境，然而這一整個系列喚起了另類世界中的社會物質實踐，在該世界設計與認可這些看似極端的煽動性產品，都是有可能的。

人造物作為支持角色

由隱性延續到顯性情境，人造物還可以增強論述情境。舉例而言，

〈Billy's Got Robot Legs〉的觀眾，會需要 Toran 清楚表達一個顯性的情境；而他提供了文字上的描述／解釋，表示「孩童刻意截肢，為了要安裝精良的義肢，以增進他們身體上的功能，並且確保他們得以超前他人 [6]。」這段解說儘管簡短，也沒有任何其他的解釋，但這些資訊搭配著義肢，已足以讓觀眾理解截肢的情境，並且喚起一個在科技、個人慾望和社會價值方面都鼓勵這類型物件的世界。隨著觀眾理解到這個不和諧的世界，Toran 煽動的論述，便得以被提及和反思。觀眾受邀思考，這究竟是否是他們嚮往的未來，以及整體社會是否早已往這個方向前進，考慮到當前已存在的種種行為，包含女性自願改造自己的身體，做隆乳手術好讓自己的模特兒生涯更有前途，還有男性健身者針對自己的小腿和臀部進行植入手術。就好像〈Billy's Got Robot Legs〉那樣，即便我們單看人造物本身時，情境並不是那麼清楚，人造物還是有可能扮演著核心角色，而這只需要簡單一句話的支持。諸如此類的訊息，不論是描述或解釋性質，簡短或詳細，可能都需要伴隨著人造物一併出現，或者它可能只作為補充資訊，以防觀眾無法連結，又或是設計師想要讓某些細節更精準時，就會派上用場。

圖 15.6 Orson Welles（奧森・威爾斯）〈Citizen Kane〉（大國民）》裡的〈Rosebud〉。

圖 15.7 麥高芬圖書館（The MacGuffin Library）的〈Goebbels's Teapot〉。

「人類─物件」之間的關係可以如此強烈而刺激，以至於人造物本身不需要特別去強調細節，或甚至不需要出現──僅僅提及就可以，好比我們上述的〈Menstruation Machine─Takashi's Take〉那樣。這點在 Orson Welles（奧森・威爾斯）的〈Citizen Kane〉（大國民）一片裡也很明顯，透過主角童年時期的雪橇〈Rosebud〉（玫瑰花蕾）呈現（圖15.6），電影開頭出現的第一個字就是「Rosebud」，電影情節也圍繞著解開「玫瑰花蕾」的謎團而展開，但真正的雪橇其實只偶然現身於電影開頭幾秒鐘的時間，並於片尾再次簡短出現──雪橇被丟進焚化爐裡，迅速被火焰吞噬。在小說寫作當中，這類型引導情節發展的手段被稱之為「麥高芬」（McGuffin, or MacGuffin）──導演 Alfred Hitchcock（希區考克）於 1930 年代晚期開始使用而流行的詞彙，George Lucas（喬治・盧卡斯）甚至把麥高芬用來形容〈Star Wars Episode IV〉（星際大戰）第四集裡頭的 R2-D2 機器人角色。關於論述作品中麥高芬的概念，在 Toran 的另一項作品裡尤其明顯（與 Onkar Kular〔翁卡爾・庫拉爾〕和 Keith R. Jones〔克斯・喬恩斯〕協作），也就是〈The MacGuffin Library〉（麥高芬圖書館），其中創造出在某方面和幾部電影概要有關的物件。譬如，〈Goebbels's Teapot〉（戈培爾的茶壺，圖15.7）呈現一則反事實的故事，敘述德國贏得了第二次世界大戰，納粹領導者在倫敦扎根：「Goebbels（戈培爾）博士身為英德聯盟的領導

圖 15.8 〈E. chromi〉,流程。〈E. chromi Scatalog〉系統圖。

圖 15.9 〈E.chromi〉,成果。〈E. chromi Scatalog〉。

者,他的首要考量是平撫英國人民,把他們從叛亂者轉變為新德意志帝國的狂熱支持者。」**7** 這個 3D 列印的茶壺,協助我們將故事具體化,就像 3D 列印的護照(涉及一個貌似合理的真實情境,關於 20 世紀中期的蘇聯間諜 Julius〔朱利亞斯〕和 Ethel Rosenberg〔伊瑟爾・羅森伯格〕),還有鳥骨頭、牙齒和錄音帶,每樣東西都支持著各自的故事。儘管〈The MacGuffin Library〉的概念可能位於論述設計的邊緣,這件作品仍明顯地實驗著物件與故事相互支持的關係;儘管麥高芬在文學和電影裡並非總是顯見的核心要角——而只是一種概念,就像〈Rosebud〉那般——在論述設計領域中,故事往往圍繞真正的實體物件打轉。

更常見的是,人造物以設幻設計和推測設計的形式,扮演著從旁支持的角色。當中設計師往往強調複雜的可能未來,而因此需要更多形容與詮釋,這些通常會摻雜文字解釋,甚至是解釋性的影片,好讓情境變得顯見。主要人造物會派上用場,然而最終整個敘述世界的重量,都會放在透過敘述與解釋的人造物所傳遞的顯性情境之上。2009 年由 Daisy Ginsberg(黛西・金絲柏)、James King 和一群英國劍橋大學學生推出的〈E. chromi〉計畫,就是合成生物學和它採用的概念故事,需要更多解釋以達到溝通的例子:

> 「劍橋大學學生」設計了標準化的 DNA 序列,名為「BioBricks」,並將它們插入大腸桿菌裡。每一組 BioBrick 序列都含有從全英國現有生物體當中揀選出來的基因,讓細菌能夠製造出不同的顏色:紅色、黃色、綠色、藍色、棕色或紫色。藉由結合這些和其他 BioBricks,細菌會變得有用,例如可以幫助我們偵測飲用水安全,一旦它們偵測到毒素,就會變成紅色 **8**。

和實驗室進展同步,Ginsberg 和 King 提出了一個九十年的時間軸,其中包括了幾個情境,形容這項科技如何被實現。它們的敘事影片和解釋元素,對於向世界述說這項科技最有幫助——特別是針對相關的產品、工作、服務、團體和法律,這些會允諾並支持合成生物的應用。

他們的〈E. chromi Scatalog〉(E. chrom 排泄物目錄)作品涵蓋了攝取特殊細菌後的情境,透過讓使用者的排泄物變成不同顏色,來指出健康問題(圖 15.8)。他們大可以不以主要人造物的形式溝通,然而團隊卻選擇設計「多顏色糞便」的原型(圖 15.9),對應著特定的小毛病,讓情境變得更加生動、易於連結與記憶;這類型的人造物,讓情境中的重要概念更加具體,並且降低誤解的可能性。實體的原型在商業設計領域裡的力量,在於它可以作為一個跨界物件,引發

並解決不同利害關係人之間的期待。有了實際物件，它就不再只是一個抽象概念──先前來自行銷部、設計部、製造業、工程部和 CEO 的不同假設也都會被消彌。人造物的特殊力量，在於它們將語言描述視覺化，卻以不同、而且在許多案例當中都更有力的效果來呈現。

〈E. chromi〉計畫同時也釐清，往往多於一個的情境也會有所幫助，或甚至是必要的，就像使用不同的人造物，可以協助我們解釋一個困難的、或者仔細的情境；而多於一種的情境，對於我們敘述的世界也可以很關鍵。這種情形可能在該世界很奇怪或很複雜時會需要，或者它就只是讓那個世界變得更有說服力而已；但這也很常見於時間軸式的作品中，他們提供思考的深度，並且協助我們描繪小小的進化步驟，而非革命性的進程，朝向一個很不一樣、且通常比我們想像的還要駭人的未來。〈E. chromi〉所描述的、接受這項科技的世界，大抵而言在他們所設的時間軸上的幾個暫停點，也都相差不大：2015、2029、2049、2069 以 2099 年；差別只在於更進一步的科技發展和後果。對於它接納這項科技提案的社會價值和狀況，做了未來情境的推測，用的是和設計概念車相同的一致性──相同的社會想像的核心元素。而更多情境受到使用時，往往代表著需要更多人造物來支撐它們。

以情境作為核心要角、主要人造物作為輔助角色的概念，可以為我們在論述設計和文學、攝影之間創造出明確的界線──一股在〈The MacGuffin Library〉裡顯而易見的張力。要區別這看似關鍵的二者，標準在於主要人造物以及設計思考之於作品何者重要，究竟是必須的，還是次要或表層的。Dunne & Raby 在作品中運用影片和攝影，但僅作為「次要媒體」，用來「延伸對於實體道具的想像可能，增加更多層次並開啟更多可能性……實體道具是連鎖反應的起始點，並透過其他媒介發展，而不是作為影片在現實世界中的錨 **9** 。」儘管並非所有設計師都認同這種觀點，但我們認為很有可能多數設計師能夠貢獻一份論述的影響力，都是源自於他們的設計敏銳度，而非來自於攝影或文學敘事（或許這可以作為文學、電影藝術，以及論述設計之間需要更多合作的論點）。當然，如果我們把焦點放在結果上，那麼是否需要去區別物件或故事這件事，可能就沒那麼重要，但它確實至少對創意領域之間的理論邊界提出了疑問。這樣的區別，對我們而言沒那麼有趣，對實踐中的設計師來說也不是特別有用──相較於與論述情境一併作用的主要的、描述的和解釋的人造物及元素等概念來說。

人造物－情境結盟

儘管有時設計師描述的世界由主要人造物所引導，也有時候由情境所引導，確實還是會有沒那麼清楚的區分以及更多的相互關係存在（圖15.10）。區分的價值不在於分析——確定設計師是否用了某一種或另一種方法，而是為了要讓設計師去考量不同方法的優、缺點。隱性情境與人造物所驅策的思考方法有關，而顯性情境更常見的則是由情境所驅策的作品。然而實際上的問題是，設計師希望透過主要、描述和解釋的人造物，在何時、以及運用到什麼程度，來達到敘述世界和溝通論述的最終目的？而整個過程的其中一部分，是需要設計師了解到，雖然他們可以更準確地使用文字，不過人造物可以做得更多——有時候是更實際或智識面的，也有時是比較詩意而情緒性的。物件和文字都有著不同的力量，而兩者可以完美無間地合作。

人造物引導

人造物 → 情境 → 世界 → 論述

情境引導

情境（＋人造物） → 世界 → 論述

人造物——情境結盟

（情境＋人造物） → 世界 → 論述

圖 15.10 驅動論述

「客觀對應物」（objective correlative）是由詩人 T.S. Eliot（艾略特）所提出的文學詞彙，用來形容透過元素引發的情緒，包括了實體的物品。比起作者用文字來描述感受，物件則讓感受浮現。這個手法的使用，特別受到了作家 David Benioff（大衛·班紐夫）的討論；在他所創作的暢銷影集〈Games of Thrones〉（權力遊戲）裡，「客觀對應物」的概念，反應在角色之一 Theon Greyjoy（席恩·葛雷喬伊）的困難抉擇上——關於他究竟是否應該離開養育他長大的家庭，去和在他還很小的時候，就把他逐出家門的原生家庭團圓。一封手寫給他寄養家庭兄弟的信，被握在手上並幾經考慮之後終於燒毀，象徵了他被養育家庭所拒絕。Benioff 將這封信的功能解釋為：「讓人有情緒共鳴，也讓情緒變得真實的物件。與其只是對於忠誠度紙上談兵，你是真的可以擁有它——就是那個物品，它就在那兒；就是那封信 **10**。」然而客觀對應物永遠不會只是人造物本身，而是有力地被放在一系列元素之間的人造物。寫作教授 L. Kip Wheeler（克普·惠勒）分析假設性的電影情境，作為「某種情感代數」的例子：「加總

起來比個體還要完整⋯⋯『黑色衣服＋雨傘＋有裂縫的灰色墓碑＋昏暗天空＋雨滴＋石雕天使臉龐＋面紗＋婚戒＋微弱啜泣聲＋轉過身去』，就是等同於複雜的悲傷感受的一條公式 **11**。」另一個更為世人所知而精簡的客觀對應物例子，則是 18 世紀時由 Taniguchi Buson（與謝蕪村）創作的俳句：

在我倆的臥房裡，我的腳跟踩著了：

已故妻子的髮梳，

刺骨的寒冷⋯⋯

在這種情況下，透過梳子帶出的情緒極富力量——倘若 Taniguchi Buson 運用不同的方式描述這樣的情感，造成的結果可能會很不同。這裡的梳子受到有力的運用，而真實的人造物也可以造成如此情緒化的力量；設計師不僅可以將 Taniguchi Buson 俳句裡的梳子視覺化，甚至還能讓梳子實體化，並且讓人能夠體驗。儘管可能只是部分的體驗，觀眾可以真正成為梳子的使用者，進入設計的論述情境並加以體驗，然後這個論述的世界就會變得更能讓人感受、想像和理解。

我們已經討論過，成功的論述情境需要在某方面、某種程度上和觀眾認知的現實產生不和諧——處理修辭所帶來的挑戰，在「往往看來帶有否定態度，令人感到膽怯或如此難以捉摸，以至於沒有人欣賞的設計 **12**」之間取得平衡。作為情境中情緒因子的一部分，人造物的價值和角色，存在許多可能性。一方面，物件本身的特質是普通的，而運用輔助情境呈現不和諧——譬如，在超現實劇本裡，被當成道具使用的一把普通的劍；一個普通的物件，也可能透過獨特的脈絡創造出不和諧，其中涵蓋了時間、地點、修辭的使用者和觀眾的互動。又例如，針對 Taniguchi Buson 妻子的梳子，它的設計本身並無特別之處，不過它「令人驚訝」的力量，來自情緒發生的原始時間點（很可能在 Taniguchi Buson 的妻子過世後不久），還有這個死後的物件，出現在其妻子日常使用的臥室地板上。因此，這個平凡但擁有獨特位置的物件，便可以創造出不和諧，即「物質矛盾」（materio-ambivalence）**13**——因為物件引發的反向效能。觀者的這些感受是來自整個脈絡或有特定使用者的結果，而不是來自於物件本身。而在另一端，物件本身就是不和諧的表徵；它某方面而言就是反常而煽動的。這個特別的物件被放置在普通情境中用以支持——一把超現實的劍，被用在相當一般的劇本裡當作道具。以此類推，當特殊物件存在於特殊脈絡中時，不和諧也有可能發生；儘管這時候的挑戰是要恰當拿捏不和諧的程度——應避免落入效率不彰、詭異的奇怪，而是

要達成有效的、怪異的熟悉感。

人造物清晰度

有鑑於情境和物件如此緊密相連，包括**清晰度**、**現實度**、**熟悉度**、**真實度**和**吸引程度**，因此與設計人造物相關也是合理的。設計師嫻熟於把物件特性優化或者符合要求，在執行論述工作時，他們能將技能應用在賦予人造物美學、功能、語義和其他操作價值上，並協助支持與溝通具成效的不和諧情境。

情境清晰度大致上處理的都是完整度和品質的問題，回應「發生什麼事？」的疑問。廣泛而言，人造物的清晰度則是詢問「這是什麼？」的問題，而這可以透過人造物實用性和美感的精緻程度來獲得解答。

論述設計作為較新穎且不為人所熟悉的實踐領域，第一個要跨越的關卡在於讓它不被認定是商業的、或屬於現狀的，而是一種主要為了智識而存在的物件。因此，在思考「這是什麼東西？」的問題時，首先我們必須認清該物件屬於論述設計，但如先前討論的，這並非一件容易的事。第二個相關的問題，是要被認定為設計；而當這點出錯時，往往就是攸關藝術的問題了——有鑑於藝術通常也和論述性有關。考量到觀眾對於設計是什麼、以及可以做什麼的概念，和／或藝術究竟是什麼、可以做什麼的概念有所不同，這類型的問題會變得很棘手。觀眾若無法辨認物件為論述性的，通常就無法再溝通下去，相較之下，一個被認為是藝術而非設計的物件，問題就沒那麼人。觀眾理解在藝術物件當中，可能會有嵌入的訊息，但如我們所討論的，若抱持著觀看設計的期待，則可以讓設計物變得更有力。由於論述設計攸關著清晰度和製造有效的不和諧，設計師最終仍須給出更特定的回答——針對物件是什麼和做什麼的疑問，還有它可以為誰、在怎樣的情況下創造出價值？這些是人造物和情境如何緊密相聯的方法。

關於創造或者缺乏清晰度的問題，則和描述資訊的型態以及程度有關。論述人造物可以在市場上，以量產的商品、一次性或少量完成品、功能為主的原型、外觀為主的原型、功能和外觀參半的原型、錄像描述、數位動畫、影像描述、數位模擬、素描、圖表描述，自我編造的設計圖、文字、口頭或其他敘述等形式出現，或者是以不同系統、服務和與某些實體零件互動的型態呈現。特別是在論述設計的領域裡，以外觀為主的模型比起以功能為主的模型，更可能作為最終的成品。在將科技延伸到未來的設幻設計和推測設計當中，功能性要具

多數存在於人和物件之間的關係，都從外表開始；因為物件無法為自己發言，它們因而需要被製作得看上去就是應該要有的樣子。

Ralph Caplan，《By Design》，頁 10

有真實度常常是不可能的。因此，在其他情形下，用模型展示功能性也很有用；這不僅能滿足觀眾的期待，設計師也會如此希望，特別是當完整或者部分的功能性，可以透過簡單、迅速而不昂貴的方式達成的時候。多數設計師——在論述領域或其他領域——會面臨到和他們作品相關的問題，怎樣的精緻度才夠好？怎樣的真實度才足夠？考量著領域、思維模式、目標、訊息形式、訊息內容、情境和其他許多因素，包括可用的資源等等，設計師最終會需要決定人造物大抵的類型——實體模型、數位形式或圖表式的表達，哪種才是最好的？若考量到目標和脈絡，每種型態也都有各自的優劣勢，是需要設計師去斟酌的。

圖 15.11 「變形」（Transfigurations）系列裡的〈Hyper-real wax baby〉。

除了適合人造物的基本類別之外，還有關於怎樣的精緻度才是恰到好處的問題。大多數 Tellart 的作品，就像未來政府服務博物館這件高寫實的作品般，試圖用完美細節的原型和數位互動模擬，同時也極度注重「寫實、可感知的和真實的」 **14** 模型特性。關於這件作品的提案上，他們想盡可能地減低不和諧程度，而是將不和諧放在現狀與可能未來情境之間的落差之中。同樣的，Agi Haines 在作品當中創造了超寫實的人類解剖蠟模型，為她的推測增添了一絲縈繞人心、或說是引人注目的特質。例如，她製作了一個和真正嬰兒同樣大小的蠟模型，模型頭部有額外的皮膚層，可以增加散熱的表面積，代表了在全球暖化時代可以派上用場的生物工程演化（圖 15.11）。這個栩栩如生的蠟寶寶，使得整個作品更能夠讓人理解，因為觀眾可以更加清晰地去想像未來可能的嬰兒雛形。儘管技巧程度很高，對於某些作品或觀眾而言可能是關鍵（不和諧則需要透過其他管道達成），但較常見的是，論述設計師會刻意不讓人造物太過細緻。

在 Dunne & Raby 的〈United Micro Kingdoms〉，使用了許多種人造物和描述——舉例來說，有外觀為主的模型、敘述海報、動畫圖表、模擬圖像（rendered images）等等，但他們還是選擇了在某種程度上後退一步：

> 身為設計師，總是會很想要深入並且設計所有細節……「可是，我們」想要設計它，好讓它可以有更多詮釋空間……；對於作品而言，創造模糊性和開放度才是真正的關鍵，以及如何創造出讓人驚喜的工具，用來激發人們的想像力，好讓人們在一般框架之外做出不同的思考，並且激發人原本就有的好奇心 **15** 。

因此，比起商業設計或負責任設計，論述設計往往沒那麼需要精緻的實體人造物——前兩者對於工程、耐用度和製造效能的研發工作，都

有著較高的要求；再者，不像建築領域很習慣於用示意圖工作，論述設計在使用不盡精良與只呈現概要的人造物時，往往會需要用力爭取更多的合理性。當然這不意味著論述設計師就缺乏能力，因為他們往往也受過成為商業設計師的訓練，而只是因為在論述設計領域裡，「少」可能代表著「更多」。較低的精緻度，可以作為給觀眾的重要暗示，告訴他們這項人造物並不是一件商業作品，這麼做也是因為更多的細節和寫實度確實會讓人從訊息本身分神。有時候高度精緻在論述設計當中是好的，但有時候粗糙也深具意義。表面上的瑕疵，打亂了任何潛在的不信任感，製造有效的不和諧，以及告知人們有些東西不一定就是它應該有的樣子。**與其說是我們的眼睛受到物件完美的表面所欺騙，論述設計則通常會希望觀眾去考量剛剛好的表象，只為了讓人能理解更深一層的情境。**考古學家嫻熟於看穿、看透斷裂和粗糙的表面，並朝著可能的使用情境而去；論述設計師也鼓勵這樣的眼光。

對於觀眾而言，儘管看見了更多細節的原型，跟付出多大程度去做詮釋，不一定會有所差別；但對於論述設計師來說，一定會有隨著機會成本而來的代價。我們在接下來的幾章裡，會針對這點進行更深入的探討。論述設計師往往很善於製作人造物，但對於把人造物放在觀眾面前讓他們思考，卻不太在行。論述設計師有更多製作模型和視覺化的經驗，因此也很自然會仰賴這些技巧，但這些時間很可能更值得拿來策略化、執行和完成傳播工作。**如果最終的目標是為了反思而傳遞概念，而非全然的展現傳統設計技法，那麼設計師在把時間投資在視覺精緻度上的同時，應該也要仔細考慮到報酬遞減法則。**論述設計的目標有別於其他領域，因此他們針對原型所採用的方法也會有所不同。

還在提案、模型或計畫階段時，我們可以想像所有可能隨之發生的事情——包括那些觀者也是如此；然而真的把提案做出來、設計物件也真的被人放在家裡使用的時候，人們總是會把它拿來做些不一樣的事——往往是你沒有想像到、更有趣的事情。我很喜歡想像——別誤會我的意思；只是有時候現實甚至更棒。

William Gaver，作者訪談，2012 年 8 月 20 日

清晰度的達成，是額外的語義包裝和解釋的人造物／元素可以發揮作用之處。人造物本身的名稱、標題和標誌，是讓我們知道這個物件是什麼和做什麼的線索。其他像是包裝、操作指南，或支持著人造物持續作用、或存在的其他相關人造物，也都有著同樣的功能。

這些具有描述性質的元素也可以包括：修辭的使用者的衣著，人造物和其他論述劇本裡涉及的道具，或者出現在舞台裝置的描述之中。

人造物現實度

儘管和清晰度有關的、有效的不和諧，是透過人造物視覺化／實例化

的型態、細節和精緻度來達成，它也可以透過針對現實感的挑戰來達成。關於情境方面，問的是：「這發生了嗎？」還有：「這真的可能發生嗎？」；而人造物的問題，則是：「這是真實的、有功能的物品嗎？」和「要讓它成為真實、有功能的物品，是可行的嗎？」如我們所討論的，人造物被理解為有實用性質的產品或物件時，會自然激發出某些情境——在社會文化、不同時空的情境下，受到某些人的使用，並且被認為是有價值的。因此，重要的區別在於，情境現實所處理的，是物件能否在社會文化情境中「作用」，而人造物現實所處理的，則是物件能否在技術上作用。這點也是許多論述設計師的重要考量。讓我們再次回到 Dunne & Raby 的觀點：「所有我們製作的物件，每一個物件，都應該要能被製造和生產；而明顯的是，它們永遠不會被生產，只是原則上可以……被製造、被販售，然後被某人買走，我認為這個過程很重要 **16**。」當論述作品有能力運作時，它作為設計實踐而非藝術實踐的正當性便會增加。同樣的，觀眾在詮釋作品時，當它以實際或潛在具有實用效能的實體物件為架構時，又會發揮不同的力量。

論述設計在市場上以功能完整、大量生產的商品存在，或是作為研究及臨床設定裡功能完整的物品，以及公共場合裡功能齊全的物件，再不然作為具功能性、非商業或一次性的物品而存在，確實都是有可能的。當這些物件的諸多技術面和製造問題完全解決而全然實現之時，它們最常透過清晰度、熟悉度、真實度和吸引程度來達成不和諧。完全被實現的物件是論述設計中最不常見到的示例；在多數案例當中，物件都以某種模型呈現，但願，設計師有考慮到提供和僅示意其完整功能的代價與效益。為了要節省，就像商業設計那樣，設計師可以選擇製作出具有完整外觀與功能的模型，也可以製作只有些許運作元素的模型；相同的，觀眾可能不會親自使用或看到一個以功能為主的模型，但在操作上可以透過動畫模擬、圖像或操作影片來呈現。

關於人造物的真實性，最重要的是它是否看似可行，而不是一個圖解的提案、原型或一個商業產品的實例。觀眾不需要使用 Julia Lohmann 的〈Cow bench, Antonia〉，或是一定要看到它被使用，才能想像它的功能是張長椅。在明顯的狀況下，可被看見、或者也許可被碰觸到的時候就可行。Sputniko! 的月經機器是實體模型，離真正上市還很遙遠，有著許多還沒有被解答的疑問，包括有關月經痛覺電極的細節、電池的充電和壽命、（假）血的品質、清潔、維護和不同範圍可能使用者的人體工學等等。然而觀眾已似乎可以想像一個更多研發之後、功能完整的產品。Agi Haines 有著額外皮膚層的蠟

因此，一旦你把某個很精緻、在視覺上表現很好的設計展示出來，它卻會讓人分心，然後得到與你所想的相反效果。

Mike and Maaike 的 Maaike Evers，作者訪談，2011 年 5 月 22 日

圖 15.12 靜態影像，摘自〈Life Is Good for Now〉影片。

在目標只是要推測，而作品是否有實現的可能並不重要時，如果它只是個別人也可以做出來的模型，那麼也會很有趣。但如果設計師真的把它做出來了，而這個物件也真的可以使用，那麼前者（別人也可以做的模型）則完全無法和這比擬了——因為，後者是真實的物品。

Gareth Williams，作者訪談，2017 年 12 月 12 日

寶寶也並非真實、活生生的生命體，它沒有在當下企圖達成可行性，而是為我們提供了窺看未來生物工程的機會。

為了要達到正確程度的不和諧，最終設計師會在希望觀者某種程度上中止對人造物的懷疑——關於該人造物是否真的是能運作的物件；然而重要的是，部分的「真實」也同樣由時空脈絡所決定，而非完全內建在物品之中。有些東西可能在地上、水中或者正常使用者的手中可以運作，但在其他脈絡裡卻無法使用。再一次地，我們可以運用未來學家的錐形框架，而它也可以協助我們針對脈絡化的論述產品在不無可能、貌似可能，以及很有可能的空間中去思考最佳位置。

在由瑞士科技評估中心（Swiss Center for Technology Assessment, TA-SWISS）委託，Bernhard Hopfengärtner （伯恩哈德·霍普芬格涅）和 Ludwig Zeller（魯德維格·徹爾勒）兩人所執行的〈Life Is Good for Now〉（生命當下很美好）影片作品中，提供了「針對瑞士，一個決定實現資訊自主權的推測視角。」**17** 在大數據和個人資訊控管的問題脈絡之下，他們假想未來的國家政府，將讓瑞士公民對從公共和私人活動中蒐集而來的數據擁有全然的掌控權。例如，市民將可以自行選擇是否將數據賣給公司、捐贈給醫學研究使用，或是自己留著。在社會參與（透過公開展覽）和應用研究（TA-SWISS 向政府正式提議）領域當中，他們的目標是激發針對大數據實踐的討論和辯論，用以協助政策產生，特別是在健康和醫學領域中。他們沒有創造實體產品，而是製作了一段十五分鐘的影片（「一個數據情境」），包括在四個不同「場景」當中以數位模擬呈現的產品。其中一個場景設定，是阿爾卑斯山上的巨大數據蒐集中心，以及保護市民資訊自主權的法律條文。這個場景為其他三個場景建立了更寬闊的脈絡：一家療養院，診治經由大數據所允許、在醫學上預測出來的偏執狂；一名甫失去雙親的兒子，正要決定如何處置繼承下來的數據；以及一場知名作家的訪談，這名作家根據自己粉絲的數據創作新故事，而這些數據則是由真實世界所設置的情境產生。

作為推測設計的一種形式，這是由情境引導的——四個「場景」所敘述世界的方法，而人造物也確實可以協助支持這種景象。設計師為物件挑選了最低限度、圖解式的美學，大多數都是黑色和四方形的型態（圖 15.12）。比起全尺寸或縮尺寸的、以外觀為主和／或以功能為主的實體模型，數位模擬較不費力；形式上的細節也很簡單。人造物的美學特質，始終如一地支撐著，那令人不熟悉和具啟發性的事件觀點，如那被喚起不曾見過的角色。整體來說，影片的美術設計創造了帶有黑暗元素、混亂而讓人不安的感覺。2016 年 Core77 設計獎的評

審，把影片認定為推測概念設計類的得獎者時表示：「這件作品具有說服力，同時也讓人感到懼怕。」並在「怪誕和熟悉之間取得了完美平衡」**18**。人造物輔助了解釋對話以及作為發聲的角色，它的視覺精緻度並非必須，甚至可能很讓人分心。設計師透過簡化物件本身選擇了較低的清晰度，不但為故事增添生氣，也給予觀眾反思的空間。

因為情境驅策了 Hopfengärtner 和 Zeller 的計畫，所以為清晰度提供了一些彈性；物件可能是簡單的、圖解式的，而數位模擬只是輔助作用。而即便精緻度較低，如今觀眾對於它們的正當性也都毫無疑問，即使許多的設計都只是以普通道具的形式存在，在周圍支持著該故事，例如一張普通的椅子或桌子，或甚至是大型的電子數據伺服器；而其他物件則和情境有著更重要的連結，像是地下數據儲存設備的建築設計圖、用於資料傳輸且跟送貨員以手銬鎖在一起的數據儲存器，以及運用生理數據作為身心治療模型輸入的筆電大小裝置。這些設計都有充足的可信度，同時也有模糊性及不和諧，吸引觀眾進入特定情境，卻也協助他們在被喚起的世界當中，想像其他許多的可能。

人造物熟悉度

除了清晰度和現實度以外，設計師可以透過論述人造物把玩熟悉度。我們針對情境熟悉度的討論，牽涉到了奇異感、新奇度與觀眾經驗的不和諧：「這件事情的發生有多奇怪」、「這多常發生」，還有「我可以讓這件事情發生嗎？」而與人造物相關的熟悉度，激發並且與這些宣言緊密相連：「這要是真的存在該有多奇怪」、「我從沒有見過這樣的物品」，還有「我實際上有在使用這個物品」。要梳理與熟悉度相關的人造物和情境，是具有難度的，特別是因為，只要在傳統或觀眾預期的情境之外，任何人造物都可以變得很奇怪——即便那個情境不過是普通情境而已。比方說，個別來看，洗腎機器和滑雪纜車都是很普通的東西，但把它們放在一起就會變得很奇怪；而任何奇怪的情境，也都有平凡物件的存在。我們會從情境的角度來探討這點，接下來便會在三個基礎情境當中，把關注焦點放在人造物上：人造物的情境支持、兩者相互支持，以及由人造物召喚情境的狀況。

在〈Life Is Good for Now〉裡，情境是主導的，許多物件都相當普通，扮演著支持敘事和情緒的功能道具，它們本身並非論述的，卻可以幫助我們將論述情境視覺化；然而其他的物件卻更有意義。舉例而言，和手銬鎖在一起的數據儲存器是新的推測物件，挪用了裝有核

如果我們有能力製造出真實的「推測物件」，為什麼不這麼去做？——如果可以從中有所學習的話。對我而言，關鍵問題在於：「我們做出真實的物件，會從中學習到什麼？」

James Auger，作者訪談，2015 年 5 月 15 日

你的美學越是精緻，就越不屬於推測和／或批判。這和鼓勵觀眾參與較無關，而是使得自負的審美制度正常化。

Cameron Tonkinwise，「Just Design」

武密碼或政府最高機密文件公事包的流行概念。這個產品類別的熟悉度（以及功能性），結合了和上述的公事包看起來不盡相同的奇異感，這些都為情境增添了豐富度。如果它是單獨的產品，那麼這種奇異的熟悉感，也是給予觀眾某些事情可能正在發生的信號；只不過，數據儲存器是較廣大的人造物系列的一部分，為人們提供了更多的脈絡線索，因此當觀眾與這個物件接觸時，很清楚的是，還有些其他的事情正在發生

在〈Billy's Got Robot Legs〉的例子當中，情境和人造物更緊密地合作了。只是單獨理解人造物，在此顯得太過詭異；它需要透過描述或者解釋的元素來幫忙——但也不需要太多。它藉由人造物複雜的金屬形式來做表現，人造物的粗略解釋被強化，而且顯得更加真實了——但也因此很令人不安。而這兩者如果獨立運作的話便無法這麼有效，因為物件外型的詭異度和情境的詭異度是一貫的。

至於那把〈Umbrellas for the Civil but Discontent Man〉的雨傘，即便在沒有額外協助的狀況下，人造物已輕易地導向了情境；這多數是因為該作品的形式讓人感到相當熟悉，同時也因為情境不是太過奇怪。一把有著劍柄的雨傘，暗示著這個作品可能是論述性的——它有所不同，但還沒有偏離現狀太多。

一件人造物的類別、功能性和美學的新奇度，同樣也是熟悉度概念的一部分。曾經，運用北極熊被困住的概念可能是新穎的，可以激發出有效的不和諧，但它現在也沒那麼有效了，因為許多雷同的作品紛紛出現。以此動機為例，應用在 Nanamarquina 公司的昂貴地毯上，可能最為獨特（圖 15.13 和 15.14）；這是一張由 NEL 設計、花費數萬美元製作的羊毛地毯。NEL 是由一群墨西哥設計師組成，並由高端製造商做生產。投資一項市場看似局限而訊息不那麼正面的論述產品 **19**，它的委託製作、生產和行銷，都是具有風險的商業決策；不過儘管它的美學並非特別新穎，它與論述設計相關的產品類別和市場關係卻是新奇的。我們沒有預期這對全球暖化的論述形塑會造成任何影響，頂多是提醒他人這種論述的存在。購買此地毯所花費的巨大投資，可能讓它對擁有者而言格外具有意義——儘管受困的北極熊形象已多次被融入非商業的人造物，同時也已是一群商業產品的主角，包括杯子、浴缸水塞和玻璃杯蓋等。然而，類似這種使用其他型態的人造物或圖像，或者運用其他材質和美學特性，都有可能遞增或遞減其新穎度；雖然這在論述設計歷史上的此時此刻，「多餘」都還不是太大的問題，但萬一，好比說論述的 3D 列印槍枝、兒童義肢或雨傘開始激增，那麼在設計這些物件時，就會考量到這些問題。

圖 15.13　〈Global Warming Rug〉

圖 15.14　〈Global Warming Rug〉，細節。

就像情境一樣，物件類別的新穎度、美學特質、功能性和其他特徵，
也會改變觀眾的不和諧感受。

最後，觀眾和物件互動的時候——即使物品是新的、有點奇怪，也可
以讓人更感熟悉。人造物作為論述媒介，最獨特的特質也許是可感
知性和互動性；比起只是被視覺化，它們也可以更深刻地和觀眾有
所連結。有些人造物在和人互動與共存時，才會被賦予生命——它們
可以將觀眾轉變為使用者和體驗者。觸感與互動知識——觸碰、握
住、移動和得到回應的感覺為何——都是感官經驗。然而經驗理解可
以是智識性的——針對某件物品的重量、人體工學、功能或色彩的
意識，它同時也可以是很感受性的。較多的男性回報表示，自己把
〈Umbrellas for the Civil but Discontent Man〉扛在肩上走在街
上的時候，會感覺特別不一樣；而這給旁觀者帶來的感受確實也有所
不同。這把傘的使用者，獲得了這項物件的使用經驗，以及對它更深
一層的認識——他們活在這個物件所提倡的社會物質實踐當中。人
們可以親眼看見、碰觸、握拿、穿戴、進入和操作一項論述人造物的
事實，這能讓可能很奇怪的事物變得沒那麼奇怪。當然，反之亦然：

原本就奇怪的，很可能因為加入了使用者經驗而變得更奇怪；就連原本熟悉的，也可以變得不尋常。

一名設計師，可能會仰賴觀眾對於某樣物品看來可能有的功能而有所期待，但又會為了達到某種效果而改變它——使人實際在使用或者拿著那樣物品的時候，讓這件物品的功能或使用方式變得奇怪，甚至是更加怪異。這可以利用**功能固著**（functional fixedness）——來自格式塔心理學派（Gestalt psychology）的概念，訴諸人們假設事情應該如何運作的心理期待，以及隨之產生的「心理阻隔」（mental blocks）[20]。觀眾原本只是透過觀看而體會的不同，是可以在直接感受物件時被增強的，觀眾同時也能經由使用物品而獲得體驗。如果有名孩童可以把腳往後彎，再把Toran的義肢裝上去——這麼做的話，會讓奇怪感更多還是更少？可體驗性同時也在為設計師製造問題或機會，因為某些觀眾可以是使用者，獲得特定的資訊和理解，但其他觀眾卻沒有相同的優勢或劣勢——好比說，一個兒童的義肢就不適合裝在大人的腳上。這件事會有多重要，或者對於人造物的經驗理解，可以如何受到強調或者輕描淡寫呢？

人造物真實度

情境真實度讓觀眾有了疑問：「設計師是否誠實？」或「這是諷刺還是惡搞？」這些相同的問題，也都與人造物特別地有關。一般來說，設計領域各種類型的觀眾，都會去假設設計師針對物件的某些性質，態度是誠實而直率的，即使它們可能是透過模型或圖像被模擬。這是當設計師特意讓人造物的某些部分不那麼誠實，以便創造不和諧的感受時，也能被理解的底線。

至於其他四個不和諧的面向，要想針對真實度而將人造物和情境清楚分離，是件頗有難度的事情，因為兩者常常是相互依存的。近未來實驗室的〈TBD Catalog〉，呈現出一個不真實的情境，當中有一間未來公司所製作的手冊「成為全世界數以千萬計人們的每日讀物與閱讀儀式」[21]；它多數由戲謔的人造物組成，內容與他們感同身受的情境相關。當我們運用諷刺、誇大和戲謔時，脈絡就是關鍵——對某一類型的觀眾或某個特定地點、時間有用的方法，在呈現給不同觀眾或地點、時間時，也可能有相反的效果。我們在考量人造物真實度如何用來製造有效的不和諧感受時，與情境相反的是，設計師應該要針對它的實體特質進行更多思考；重點在於稍微調整人造物本身的真實度，卻不至於忽略了情境的重點。就像我們先前的假

圖 15.15 海灘上的抹香鯨模型和表演。

圖 15.16 「這座沿著泰晤士河漂流、16 尺高的北極熊媽媽和小熊雕像,是近期用藝術向廣大觀眾傳遞嚴重環境議題的嘗試;以這個作品來說,焦點放在氣候變遷對北極熊和棲地所造成的影響。」(〈Polar Bears Sail down the Thames〉)

設,一把真正的劍可能會被刻意用在滑稽的情境中,或者一把滑稽的劍,可能被用在更嚴肅的情境裡;抑或是,以〈TBD Catalog〉的「Luggage Without Wheels product」(沒有輪子的行李箱)為例(現今很普通、沒輪子的行李箱,卻被放置在節省勞力的論述未來情境之中),該公司移除了「最暢銷的行李品牌」的輪子,好讓行李主人可以「『增』強身體的精力和力量」 22 ;而與情境有關的道具真實度,便能幫助情境不和諧程度的提升或降低。

廣泛而言,我們可以用設計手段的角度來思考,真實度在所有設計實踐中無所不在——原型或者模型,都是某件事物的代表,而非事物本身。概念模型或非商業原型的觀念,對於設計受眾而言都不太陌生。儘管其描述和解釋的資訊可以達成目的,實體特徵本身也同樣可以

圖 15.17 〈White Lies〉（白色謊言）體重機讓人可以對自己撒謊。站得越後面，體重就越輕。

圖 15.18 〈Half-Truth〉讓伴侶擔起究竟要說謊還是告知真實體重的責任。

完成目標，但隱匿或是增強這種情形會是有用的。例如，2017 年 7 月，由比利時集體藝術團體「Captain Boomer」在聖母院對面的塞納河畔上，裝設了寫實的抹香鯨模型（圖 15.15），為的是要提升大眾對於生態破壞的意識；這也是近期在歐洲幾個城市之中最新的一個裝置。明顯的是，這個裝置的目標是要至少暫時愚弄觀眾，而其中最大的要素來自 23 英呎模型的美學細節，包括了皮膚上的疤痕。除了人造物以外，演員也是整體表演的一部分，他們裝扮成法醫，在抹香鯨身上噴水，模擬取出血液和細胞樣本。其中一名藝術家負責與觀眾互動、對話：「我們把牠拉了上來，可是牠還是死了；我們正在調查死亡原因 23 。」這個使用人造物愚弄觀眾的作品，可以和另一件大於真實尺寸的北極熊模型作品相提並論，這個北極熊模型被放在冰島上，沿著泰晤士河拖行（圖 15.16）——這兩個作品傳遞著相似的環境訊息，只不過一個以詭計為方法，另一個則較有象徵意義。

至於 Gaver 等人合著的書中（2003）所呈現模糊性的概念，人造物本身或許就是錯誤電腦數據的字體，或者它可能就是被用來隱匿、或讓其他資訊變得模糊。誘騙、使懷疑或使困惑，都可能是源自於或輸出自人造物的資訊；而這有別於「與情境本身相關」的資訊，就像在反事實和推測作品中常見的，基於某些貌似真實的科學、科技或其他社會文化情境，所製造出的理性人造物那樣。Alice Wang 的〈Asimov's First Law〉（阿西莫夫第一定律，圖 15.17），浴室體重機本身不會謊報使用者的體重，但會刻意鼓勵使用者利用謊言，並且將吐出實話的壓力加諸在他人身上。她所設計的〈Half-Truth〉（半真半假，圖 15.18），該體重機的體重數據只有使用者之外的人才能看到，「讓你／妳的伴侶負起是否撒謊，還是要講真話的責任」 24 。除了上述這些方法以外，人造物本身更可能會直接欺騙人：例如，電話可能會被設計成撥出的號碼和我們按在電話鍵上的號碼不同；飛行模擬器可能會將操作員反應率隨機化加以誇大；抑或是美國歷史的應用程式，可能只會分享一半的事實，或是挑戰現狀信仰的真實。又例如儘管這個案例很可能是來自白種人設計和研發團隊對於種族中心主義式的疏忽——市場上某些攝影追蹤裝置和自動感應水龍頭，都無法辨識較黑的膚色（像是非裔美國人）、臉龐和手 25 。而即便這些都是不良的商業設計範例，但它們所產出的模糊性，卻是可以被運用為好的論述設計作品。

此外，非運算式或非電子式的模糊意涵，同樣也可以藉由物質型態和美學細節而產生。欺騙，則會發生在使用者認為或期待人造物由某種材質製成，但事實上卻並非如此的時候；而這已然超越了觀眾在觀感

上的認知——其概念是，這是一種由設計師故意使用的詭計。3D 列印在作為產品典型的原型材料上，一般觀眾已逐漸熟悉；然而運用欺瞞手法的論述設計師，可能不是因為它的易模擬性、或為了節省開銷才使用這種技術，設計師是為了把玩觀眾對於材質的常態性假設。回到我們上述關於「劍是道具」的假設，觀眾可能會受到引導進而相信這把劍是由塑膠製成的，因為這不過只是一齣劇本而已，事實上它卻可能是無比尖銳而危險的劍——反之亦然。事實的揭發可能會受到延宕，因為這把劍被藏在劍鞘裡，而它真實的材質，只會在後來偶然的時刻裡揭露。在低俗喜劇中，椅子在製作上是為了要讓人來坐壞它，因此瓶子砸在反派的人頭上時，也是很容易就會破碎；運用人造物的欺瞞特質來操縱觀眾的期待時，就可以協助設計師調整好該作品不和諧的適當份量。

人造物吸引程度

最後一個和人造物有關、不和諧的面向是吸引程度，它處理的是人造物被正面價值看待的程度。吸引程度和情境有關的面向是，提出「為什麼有人希望這件事情發生？」的問題，或是諸如「我要這件事情發生」的宣言。而和人造物相關的是，吸引程度同樣也處理人造物自身或他者誘人的程度：「為什麼會有人想要這個東西？」還有「如果這個東西真的存在，那就太好了。」就像情境吸引力那樣，這也與熟悉度有關，因為讓人不熟悉的事物，可以被視為不具吸引力，又或者不具有正面的新奇度；只不過，人造物是否具有吸引程度的概念要比熟悉度還要更廣泛。

設計師往往會根據美學、可用度、耐久度、功能性、可負擔程度等等，來為使用者創造出最具吸引力的人造物；例如在論述設計的領域中，它可能會是一位來自未來的修辭的使用者，或是和現有觀眾住在截然不同情境裡的使用者。為了虛構或其他使用者而設計時，設計師對於觀眾的可能觀感是很有意識的——這也是設計師的主要考量。觀眾的不和諧感會發生在當觀眾對於人造物的吸引程度有所預期，但卻與他們的情況或理解不一致時。虛構的重要性或是觀眾與情境中使用者的差異性，則在此時被強調。然而與其把焦點放在為相差甚遠的使用者們設計具有吸引力的人造物，設計師也可能會刻意為觀眾設計沒那麼吸引人、甚至是不受歡迎的人造物；為了要獲取關注和支持他們的訊息，便會運用醜陋、讓人感到困擾、不堅固而笨拙的特質。不過，儘管設計師可以盡情地調整吸引程度，他們也經常會嘗試

情境　　　　人造物

吸引程度　　　吸引程度

現實度　　　　現實度

熟悉度　　　　熟悉度

清晰度　　　　清晰度

真實度　　　　真實度

圖 15.19 撥入論述不和諧：〈Scenario and artifact〉

清晰度 「這是什麼東西？」

現實度 「這是真的、有功能的物件嗎？」

「有辦法讓這個物件變得真實、且能運作嗎？」

熟悉度 「這如果真的存在該有多奇怪。」「我從來沒有看過這種物件。」

真實度 「我真的在使用這個物件嗎？」「設計師是否誠實？」

「這是諷刺還是惡搞？」

吸引力 「為什麼會有人想要這個東西？」「這個東西如果真的存在，那就太棒了。」

圖 15.20 人造物：達成不和諧的關鍵變因。

一些中性的手法，譬如那些刻意不讓美學阻擋於其中的元素。設計師同時也了解人們會擁有強烈的基本偏好，而可能阻礙對於作品的關注或獲得更深一層的訊息，因此，特別是當作品的受眾廣泛且透過大眾傳播時，設計師可以選擇運用無害的美學形式，幫助觀眾把焦點導向最重要的地方；這麼一來，論述設計師便可藉由不再花費精力在正常情況下很重要的設計過程，而把更多精力放在其他的面向。

正如時常和情境有關的，人造物的清晰度、現實度、熟悉度、真實度和吸引程度的模糊意涵，都是創造出有效不和諧的要素，這對論述設計至關重要；因此，讓我們再次回到不和諧體系的圖像，設計師有五個可以調整的按鈕（圖 15.19）。不過重要的是去強調，不和諧並非只是人造物和情境的結果，而是在人們心中主觀浮現的事物（圖15.20）；也因此，設計師必須要意識到特定觀眾的存在，甚至是把他們當成主要的目標觀眾而設計。

1 「推測設計的限制，在於它們必須要是設計。一方面，這意味著必須要把焦點放在物質實踐上，而不是更廣泛、形塑這些推測設計脈絡的政治、科技和生物領域的脈絡等等。另一方面，這也代表它們必須要被實體化為物件。這可能無法達成——因為它是推測的；然而它應該要能被達成，可以被掌握，並且實質上被體驗。推測設計不是口頭上的虛構。如果推測設計是電影裡的道具，那麼這些物件則可被用來拍攝，而觀眾將覺得自己正跟著影片中的演員一起使用它們。」（Cameron Tonkinwise，「Just Design」）

2 近未來實驗室彙整了一個「設幻設計原型」清單，強調論述工作可以以多元形式存在，超越典型藝廊裡的人造物，以及描述性質的網路影片。包括：警方報告、實驗室記事本、會議白板、開箱影片、TED 演講、IKEA 組裝說明手冊、餐廳菜單、橡皮圖章，以及快速安裝指南。

3 主要的、描述的和解釋的人造物以及其元素，都不是為了完整的分類法而設。設計師同樣也創造了人造物，用以協助傳播並且聚集觀眾。其中有實際與修辭的元素，也有不同的視覺形式和其他與主要人造物及整體計畫有關的表現，是無法簡單敘述的；這點也因為對於人造物特別廣泛而包羅萬象的理解而更加難以理解，好比軟體也可能屬於人造物的一種。像這樣的數位人造物，同樣也可以用來 3D 列印其他人造物，因此，也可能會有指導的與／或建設性質的人造物分類。

4 William Shaw（威廉‧蕭），「Bovine Intervention」。

5 「宣言」，http://www.backslash.cc/。

6 「Noam Toran」，designboom.com。

7 Noam Toran，〈The MacGuffin Library〉。

8 Alexandra D. Ginsberg（亞歷山卓‧金斯貝爾格），「E. chromi: Living Colour from Bacteria」（E. chromi: 來自細菌的活顏色）。

9 Anthony Dunne & Fiona Raby，《Speculative Everything》，頁 100。

10 〈權利遊戲，第二季：第十三集〉。

11 L. Kip Wheeler，「What Is the Objective Correlative?」（何謂客觀對應物？）

12 Richard Buchanan，「Declaration by Design」，頁 15。

13 我（Bruce M. Tharp）在印第安納州研究舊派艾米許人的時候，將「物質矛盾」定義為艾米許人在與非艾米許族事物接觸時，會發展出的衝突。而這些事物雖然是他們所嚮往的，卻是族內禁止的。「更特定地來說，我把『物質矛盾』定義為具有吸引力特質的人造物，但在人們擁有或使用時，卻也有其負面因素，因為它違背了某些道德原則。這樣的案例往往會出現讓人辯論或掙扎之處，通常也和誘惑有關，而在人造物正面價值（或是潛在的正面價值）和個體或社會價值有所衝突時會浮現。因此這也反映了佛洛伊德的現實原則狀況，特別是在物質領域之中。」（《Ascetical Value: The Spirituality of Materiality among the Old Order Amish》〈美學價值：舊派艾米許人的物質精神性〉），頁 212）

14 Christian Ervin（克利斯汀‧爾文），「The Future Is Dead, Long Live the Future」（未來已死，未來萬歲）。

15 Fiona Raby，「Knotty Objects Lecture」。

16 Fiona Raby，「Dunne & Raby deel 2」（鄧恩與拉比第二部分）。

17 Hopfengärtner and Zeller，〈Life Is Good for Now〉。

18 「Winner, Speculative Concept Award」（推測概念獎贏家），Core77.com。

19 這張地毯看似也有風險，因為有著高碳排放足跡的昂貴羊毛地毯（即便以天然材質製作而成），由專售奢華品的公司所販賣，船運到世界各地，和生態訊息不同調。

20 見 Karl Duncker（卡爾‧登克爾）與 Lynn S. Lees（林‧理斯），《On Problem-Solving》（問題解決的方法）。

21 「From the Editor's Desk」（來自編輯台上的訊息），〈TBD Catalog〉第九輯第二十四期。

22 同上。

23 Youtube〈Life-size whale sculpture on Paris' Seine River〉（巴黎塞納河畔真實尺寸抹香鯨模型）影片。

24 Alice Wang，「Asimov's First Law」scales by Alice Wang。

25 Max Plenke（馬克斯‧普聯奇），「The Reason This 'Racist Soap Dispenser' Doesn't Work on Black Skin」（「種族歧視給皂機」無法辨識黑皮膚的理由）。

觀眾：論述設計師與誰對話？

- 我們建議把焦點做個微妙而關鍵的轉彎，從以使用者為中心的設計轉到以觀眾為中心的設計。
- 以觀眾為中心的最終目標，是去影響那些與論述人造物接觸的人——因為相較之下很少人實際上會真正使用主要的人造物。
- 我們會分辨三種基本分類：觀眾、修辭的使用者，以及實際使用者。
- 主要人造物在真正被使用的時候，使用者的**掌控**、**參與**、**頻率**和**時間長度**等面向都會受到討論。
- 掌控、參與、頻率以及時間長度等面向，在主要人造物**沒有**真正被使用，但描述與解釋性質的人造物卻參與其中時，也會受到闡述。
- 儘管我們大多數時候都涉足社會參與的領域，但我們也會討論實踐應用、應用研究和基礎研究的意涵。

也許論述設計最顯著的特點，就是它與觀眾的關係。**觀眾**的概念和**使用者**的概念截然不同。論述設計必須和某些觀眾對話，因為它是一種含有溝通意圖的論述活動；而它也隱射著使用者——真實的使用者或是修辭上的，因為它牽涉到實用物件的設計。困惑於此出現，因為典型的設計形式一定有使用者，卻不一定會有觀眾；而論述設計擁有這兩者，但他們卻不一定會是相同的人。讓我們重溫劇本的類比，論述設計牽涉到演員和觀眾；有時觀眾坐在自己的椅子上，有時又會被允許上台或是參與劇場的演出。在這章裡，我們將會解開某些存在於觀眾、修辭的使用者和實際使用者之間的複雜情況，以及呈現為觀眾設計時可以考量的四個面向——無論最終是否有實際的使用者參與。然而首先，我們要為以觀眾為中心的設計做出陳述。

從使用者中心到以觀眾為中心的設計

無論是否在社會參與、實踐應用、應用研究或基礎研究的領域裡，論述設計所呈現的人造物，為居住於過去、現在及未來，為無論是真實或修辭性的支持者們提出了一種新的狀態。論述設計犧牲觀眾而將焦點放在使用者身上的時候，問題便可能油然而生——當論述設計的呈現，安逸於不去考量究竟是誰坐在觀眾席上，以及他們到底怎麼來到這裡的時候。設計師往往會過度抱持著希望，認為「設計好了觀眾自然會來」；設計師的這種態度很常見，儘管他們也宣稱該論述對他們自己來說很有意義、來自他者的反思很重要。**我們主張，一棵論述的大樹如果倒在樹林裡而沒有人在旁邊聽到它傾倒的聲音，那麼它就不曾發出過聲音。**

設計師把焦點灌注在使用者身上的傾向是可以理解的，因為使用者中心的設計已然取得了上風；這也是大多數設計師所受的教育，以及衡量他們成功的主要方法。然而，論述設計還是呼籲要以觀眾為中心的設計，這麼做並非是把焦點從使用者身上轉移開來，這是讓論述設計和藝術實踐有所不同的關鍵；使用者雖然重要，但僅止於在做輔助溝通的時候——使用者是必要的，但卻不足夠。論述設計師利用使用者、修辭的使用者、實用性和修辭實用性，作為他們以觀眾為中心導向的手段。**如果設計的主要目標是提供功能性物件，那它應該要以使用者為中心；如果它的主要目標是溝通，那就應該要以觀眾為中心。**

在歷史的這個節骨眼上，論述設計大抵而言都還遵循著藝術傳播實踐之路，而非傳統設計。在最普遍的社會參與領域之中，最典型的傳播模式就是透過廣播途徑——讓設計盡量呈現在多數人面前，也很

少去考量策略 █1█。在實踐應用、應用研究和基礎研究領域裡，就不太可能這麼做，不過這幾種形式，目前也只是不怎麼重要的少數組成而已。本章所探討的大多數是屬於社會參與的範疇，不過在章節的最後，我們也會討論其他領域的特定意涵。

只有天真的創業者，在被問到是誰為她的新產品概念組成市場的時候，才會回答「每個人」，也就是即使在很不可能的狀況下，每位消費者和每個地方的人都欣賞這項新產品；但事實上是，要找到客戶並讓客戶了解產品、讓產品得以供應給每位消費者，都需要時間、精力和金錢的投入。相對的，消費者也需要花費資源來取得產品——他們需要有購買的時間和意願。論述設計的智識性商品也是如此。也許每個人都可以獲益於接收到自己碳足跡以及對環境所造成影響的通知，然而設計師又怎麼有辦法在廣泛的範圍中，用不同個體都能產生共鳴的方式去對話呢？這些個體在哪裡，又要怎麼樣才能接觸到他們呢？設計師往往會將心神投注到自己設計的人造物中，而在這項重要的人造物投資裡，他們是應該要去尋求更大的報酬的。任何創作不僅會有直接成本（財務和環境方面），還會有機會成本——投注到一個作品裡的時間、精力和金錢，無法再放到另一件作品上。只有愚昧的創業者，才會全然不先考慮購買產品的消費者，還有產品在哪裡販售，就直接投資產品的製造。在更大的企業場景裡，會有承擔這項責任的行銷團隊，然而獨立創業者卻必須身兼多職。傳播計畫的必要性，並不會因為沒有專門的團隊而消失；論述設計師獨立工作時，偶爾也必須要戴上行銷的帽子，或者是尋找有意願的夥伴一起工作。

我們強烈認為，論述設計師可以從行銷、消費者行為、修辭學和說服心理學中大有收穫，這包含設計師們需要超越他們核心能力以外的技能——但不一定需要超越太多。設計師已經和在這些領域當中工作的行銷人員合作；設計師也已經相當熟悉使用者中心的哲學和方法，某方面來說，重新導向即可。在研發過程中，**往往會使用描繪使用者和利害關係人的人物誌，那麼究竟為什麼論述設計師在創造傳播策略的時候，不好好運用觀眾的人物誌呢？**在商業脈絡裡，設計師很常運用客群、心理變數和其他行銷數據來協助他們工作——難道論述設計師就不能這麼做嗎？論述設計師往往會強調自己的領域不和藝術混淆，但他們卻也很常遵循藝術的傳播實踐方法，而不是從較大的智識和實踐資料庫之中，發展出對論述設計而言更合適的方法。

而當某些傳播方式合理時， 就有來自大眾傳播或其他領域的理論，能提供設計師一些指引。例如，廣告研究中針對說服傳播，便曾調查能驅使觀眾更樂於接受訊息的特性；動機、處理資訊的能力、智力、

「解」碼並不必然地由編碼而生。

Stuart Hall，「Encoding and Decoding」（編碼與解碼），頁 136

自尊、年齡和自我監測，這些被探索的特質，則關乎訊息中不同的變數，諸如曝光度、關注度、效果強度、圖像與文字、重複和參與等等；而心理學和說服的研究當中，一致性理論、認知失調理論、平衡理論和反說服理論等，全都涉及觀眾的態度，進而影響傳播手法。只不過，以上這些理論和名聲沒那麼好的商業主義有部分的關聯，但這並不代表它們就沒有辦法被用在「好」的地方——能利用對手本身的武器來擊敗對手，會是多麼讓人感到滿意的事情。這些對設計師來說可能會是全新的用具，但還是很值得好好投入，以確保能有嫻熟且立意良善的設計能量，最終不會因為缺乏有效的參與而遭到浪費。一**件作品可能會讓設計師的作品集看來令人滿意，但這件作品是否真的可以影響任何人？這很可能是關鍵的問題——這個挑戰矗立在所有論述設計師面前。**

事實上，與論述設計師討論他們的諸多作品時，會發現他們鮮少在心理考量特定的目標群眾；不過，Sung Jang（桑‧簡恩）的作品〈Calibre〉（口徑），卻是一個少見的反例。這項作品不僅有著非常特定的目標觀眾，同時也是相當少數的一群；他將作品焦點特別放在「好幾位」世界領袖與決策者身上 **2** 。這群目標受眾當中的許多人，都收到了這支「口徑筆」——一支拿起來實際上有三磅重的扎實銅製原子筆，不用時就插在一個石頭製的底座上。使用者將這支銅筆拿起來簽名的時候，其重量會讓人很難忽視，同時也影射地反應了使用者在簽署條約時，所必須負起的重責大任。這支筆有著與具標誌性的「.44 麥格農」（.44 magnum）子彈彈殼相同的直徑，而它的石頭底座，則不禁讓人聯想起「王者之劍」的故事。Jang 希望能「激發這支筆的使用者，進行短暫而仔細且具有責任感的思考。」 **3** 領導者們的確也都對自己的職權有所意識，只是這個〈Calibre〉作品，目的是要提醒並強調擁有實權的人，在做出決策時造成的影響，以及簽署文件所造成的後果。Jang 的主要觀眾（同時也是使用者）人數很少，卻是很有決定性和影響力的少數一群人。

儘管獨立設計師看似對觀眾較不在乎，但企業就有著不同的觀點。像菲利浦那樣的大公司，就曾經將論述設計用在社會參與，而像Karten Design 這樣比較小的公司，也特別設置了行銷和公關人員，他們對不同的傳播策略影響力更加了解——這些人員負責記載對外服務的報告。隨著論述設計領域的成熟，我們希望看到它和其他領域之間有更好的合作，或許還有次領域或專精領域的發展；**正如行銷又能更細分出像是政治行銷這樣子的領域，論述設計的傳播為何不能也作為一項研究和實踐的特定焦點？**設計博士及研究生們，是否可

當某人針對反烏托邦未來發表了一系列反動或類似的概念，然後在八百位設計師之間流傳的時候——這些設計師都彼此互相認識，也常常在會議上遇到對方，那我認為這個概念就沒有造成任何影響。

Jon Kolko，作者訪談，2015 年 5 月 15 日

以開始關注這些特定的領域？設計師是否能諮詢專業人員，或許甚至是將論述傳播外包？設計師應當要向一些非營利、慈善，以及行動主義分子組織的案例學習，這些組織都理解，向外接觸對於自己重要的任務而言很有幫助，他們都曾經向其他至少有百年經驗的專業領域尋求過協助。

Donald Norman 於 1988 年出版的書籍《The Psychology of Everyday Things》（設計的心理學：人性化的產品設計如何改變世界），反對設計領域以設計師為中心，協助（重新）強調使用者為中心的設計。理所當然的是，美國工業設計的「始祖」們，也都以使用者為中心；不過確實，設計著重的焦點，是會循環的。我們也相信以設計師為中心的設計，一定還是有其重要地位，就像 Philippe Starck 這樣多產的設計師，明顯也是這麼認為──有鑑於他對於「是否曾經直接和消費者或實際使用者對話」的回答。他在與 Alison Beard（艾利森・貝爾德）的訪談中直白表示：「不，」他支持的是「以 Starck 為中心」的設計，「我只是在我可以的時候，用我可以的方法，做我可以做的事情罷了 **4**。」從商業成功的角度來看，要和他爭論是有難度的。只是我們認為──普遍而言──在當今的商業設計領域裡，發展得太過偏向了使用者那一方；相反的，我們也認為論述設計太過以設計師為中心了──設計師做它（論述設計）能做的，用它可以用的方式，在它可以的時間點上。不管論述設計師可能宣稱或是同意些什麼，這個領域需要更深度地去探索：以觀眾為中心的論述設計可能會是什麼樣子。這也並非是要否定以設計師為中心和使用者為中心的形式，只是除了這些形式以外還有別的可能──而這個世界可以從所有的方法之中獲益。

在企業場景裡，設計師比較容易被告知使用者是誰，然而論述設計師經常需要自己決定使用者和觀眾究竟是哪些人，並且也可能需要去定位並說服這些人。隨著這樣的自由而來的，是責任。論述設計師與其從什麼主題對她而言最重要，或是她所希望設計的人造物種類開始，她可以試著把所希望對話的人當成起點。回到論述設計的基礎目標──提醒、告知、啟迪、激發和說服，如果要有效率地達成目標，設計師必須要思考觀眾的層面。有效的公眾演說關鍵原則之一，是要「考慮觀眾」，這在人造物作為溝通模式的時候，也是一樣的。我們建議設計師，為自己的方法工具箱添加工具；設計初期的時候，決定要和誰對話，在心裡想著這些人而設計，同時也顧慮如何觸及這些人。對於接受傳統訓練的設計師而言，另一個較不常見而富有價值的工具（組），是協助組成並聚集能參與、聲援設計師論述的大眾。這

些全都指向對於觀眾更大的投入——瞄準以及建構，同樣也要求設計師對劇中所使用的角色擁有更多的理解。

涉及觀眾、修辭的使用者和實際使用者的三種基礎關係

基本上，我們在看見一件論述人造物時，就成為了觀眾。也因為論述設計是有著某些實用功能的物件，在某個時間點、某個地方的某個人可以使用它，不論這個人是真人還是想像中的人物；因此，至少總會有一位隱喻的使用者，或者在論述脈絡當中的**修辭的使用者**存在。有時觀眾也是實際使用者——與其只是**指認**人造物，他們**發掘**並體驗人造物的使用價值。**論述設計的一大考量，是觀眾會去使用和體驗主要、描述以及解釋人造物的程度，而非僅只是見證它。**

從以觀眾為中心的觀點來看，我們針對觀眾可能如何接觸到論述人造物這點，呈現了三種基礎模式。如前所述，修辭使用乃是任何論述設計方程式的一部分——觀眾可以想像某人至少嘗試去使用某件人造物。因此，第一個和最簡單的模式只包括：（1）一位觀眾和一位修辭的使用者，譬如當主要人造物放置在藝廊裡的時候（圖 16.1）。人造物沒有實際上的使用，然而觀眾也會考慮實際使用可能會是什麼樣子。DiSalvo 在討論對抗設計時，指出關鍵的一點：「設計的挑戰在於提供觀眾一份有說服力的暗示——關於使用該人造物或該系統的可能樣貌，進而讓觀眾體驗這說明時，就像是他們自己在使用這項人造物或系統一樣 **5**。」正如他所說的，觀眾想像自己體驗人造物會是怎樣的情形，因此這時候的觀眾和修辭的使用者是重疊的。然而，若要針對各種詮釋的可能性有更廣泛的理解，則須涵蓋讓觀眾想像其他人使用起來的樣子。

確實一定會有不適合觀眾的論述物件——無論是實際上以及象徵上的；例如，〈Billy's Got Robot Legs〉就不是給大人使用的產品，儘管它可能在思考層面都適合大人和小孩觀眾群。Toran 將沒有功能的義肢呈現給小孩作為在藝廊討論的一部分時，要他們去想像使用這個義肢的可能情況，並且討論會支持義肢存在的推測情境（觀眾作為修辭的使用者，像 DiSalvo 提議的那樣）。然而大人觀眾卻有著不太一樣的經驗；也許他們會想像自己還是孩子時，是否會決定要截肢（觀眾同時也是修辭的使用者，但是是過去的自己）。大人也可能會想像自己的小孩，或是未來自己的小孩，身處在這樣的情境裡（觀眾想像修辭的使用者是位熟悉的人）；或者也許他們只是去思考，小朋友做出這些決定的普遍概念（觀眾想像修辭的使用者為一般的人）。

這不單單只是、或甚至不主要是關於我們所製造的東西，而是它們是為了什麼、以及圍繞著什麼群體而設計。

William Gaver，作者訪談，2012 年 8 月 20 日

圖 16.1 觀眾想像修辭的使用者。

圖 16.2 觀眾對於實際使用有意識。

在 Sputniko! 的影片裡，她那台有著略微功能的〈Menstruation Machine〉，是為了男性使用者而設計；而她的女性觀眾，也很可能會去想像自己使用這台機器的樣子。曾親身經歷月經周期的女性觀眾，同樣也可能會去思考真正的月經來襲時，和使用這台月經機器在經驗上的對比，或者她們也可能有不太一樣的想法——例如在思考男性使用者經驗的時候（「現在他們終於明白到底是怎樣的感受了吧！」）。Toran 和 Sputniko! 的主要人造物，都可以「作用」在不同的觀眾上，無論人造物究竟是否真的可以運作。主要的論述可能、也可能不會受到不同觀點而改變，然而確定的是，不同的人會有不同的解讀——受到自身年齡、體型、性別、以及無數因素的影響。當不同面向出現在不同觀眾面前時，會製造出不同程度的強度和結果；也許對某些人來說這些是提醒，或者可能是告知、激發、啟迪抑或是說服。

儘管這第一段關係只包含了一位觀眾和一位修辭的使用者（圖 16.1），這並不必然意味著人造物就沒有功能，或就是不能使用的——它只是剛好如此呈現而已。從未被人使用而功能健全的模型，可以被安置在藝廊中隔開的展台上；比起知道它事實上曾經被人使用過，從未被使用的這個部分，反而可能激發出不同的經驗價值——相同的，如果人造物在使用一次之後即損壞、轉變或被摧毀，也或許能夠激發出不同的體驗感受。設計師可以基於「不同的修辭的使用者」此一觀眾概念去控制訊息的發送：包括他們自己、其他認識的人、一個廣義的概念，也可能是在不同的過去、現在或未來情境當中作用。而究竟它是一個未來情境的道具、但無法於現在被使用？還是一個現代的、功能鍵全、卻從未被使用過的物件？人造物所傳遞而出的訊息和效果都可能不一樣。

接下來的模式有：（2）觀眾對於實際使用（圖 16.2）具有意識。這是在主要人造物實際上受到其他人使用，或者曾經被他人所使用的情形。觀眾一如往常可以想像一位修辭的使用者——無論是他們自己或者其他人，但在這裡，他們同樣也對於某些實際使用的形式有所意識。這往往只是傳播過程的最後結果，它發生在論述作品最終要被記錄的時候；例如，Alice Wang 不再製作雨水冰棒給市民食用，但她這項作品的紀錄仍有著論述生命，透過她網站上對於這項作品的描述，其他人仍能持續「食用」。這件作品曾經有實際的使用者，現在則只有觀眾而已，在這樣的情況下，不同的觀眾可以有不同的經驗；例如，冰棒食用者（觀眾作為使用者）可能會在吃完冰棒以後，帶著更大的個體經驗或情緒強度離開，而網路上的觀者，則可以閱讀許多

吃過冰棒的人的反饋。實際上，在某個時間點有實際使用者的事實，可能會影響觀眾的感受以及對於作品的詮釋。這比起這項作品只是無法被任何人真正使用——而只有描述性的修辭使用，讓人感受來得更強烈，或者至少有所不同。有了實際使用者，一個物件可以更輕易地和日常生活做連結，也讓設計作品可以發出更強烈的宣言。也許像 Mike Thompson（邁可·湯普森）少量製作的〈Blood Lamp〉（血之燈，圖 16.3）那樣，需要幾滴使用者的血液來點亮，對於它的網路觀眾而言，得知這樣的燈竟然真的有人擺在家裡使用，這會是更有力的。而觀看一張由某人真實血液所點亮的原型照片，比起無法運作的原型或數位模擬而言，給予人的印象會更深刻。同樣的，如果 Thomas Thwaites 的〈Toaster Project〉（烤吐司機計畫，圖 16.4），沒有在第一次插電使用時就燒壞的話，使用者可以觀看這台烤吐司機做出一片論述吐司，那麼也許它可以造成更多的影響。不過再次申明，這兩個範例的輕微關聯，很可能影響的是物件被實際使用時所產生的訊息強度或衝擊力，而非論述本身。

這樣的影響力，如同人造物會因為可用程度或實際使用程度而有所改變，在時空上也是如此——觀眾親眼目睹實際使用，對比只是知道一件人造物很久以前或在很遙遠的地方，曾經被人使用過，這兩者所造成的影響也大不相同。當然，也會有觀眾因為年齡、性別、體型，或其他生理、心理、社會文化因素的存在，而永遠不可能成為使用者；也或許設計師甚至根本沒有意圖要和使用者溝通，即便他們也可能是該訊息的目標觀眾 **6**。在這種情況下，有鑑於人造物被實際使用時的展示對於溝通過程是有其價值的，因此設計師找到使用者的目的，只是為了要和其他主要觀眾溝通而已。而也有可能那些使用物件的人，不曾意識到任何的論述性；舉例來說，〈Placebo Project〉（安慰劑計畫，圖 16.6 和 16.7）中，帶著人造物（沒有功能、部分或具有完全功能的人造物）回家的使用者，可以被認為是針對更廣泛的論述觀眾在訊息傳遞上的促進方法而已；這雖不必然是 Dunne & Raby 的原意，但在那些原始使用者之後的許多年裡，卻有成千上萬的其他人，在書本閱讀或是上網瀏覽的時候，曾經接觸過這件作品。同此，〈Placebo Project〉現在的影響力更大了，或是有著和原本不太一樣的意義，因為讀者知道，這產品實際上曾受到使用，而非僅僅局限於藝廊展覽——如此一來，作品便能更輕易地以設計物件的形式存在，而不是藝術品。

第三項基本模式是：（3）當觀眾親身體驗或使用主要人造物的時候（圖 16.5）。這往往是經過論述設計師深思熟慮後所做的決定，普遍

圖 16.3 由人類血液供電的〈Blood Lamp〉。

圖 16.5 觀眾作為使用者。

圖 16.4 〈Toaster Project〉

圖 16.6 〈Placebo Project〉：「羅盤桌」頂端的「羅盤針」，會針對來自電子裝置的電磁輻射有所反應。

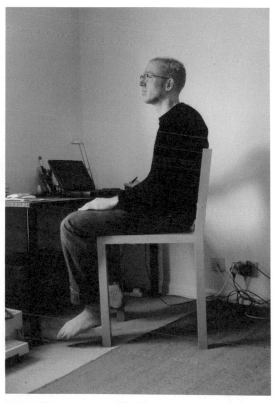

圖 16.7 〈Placebo Project〉：「乳頭椅」後方的小結節，會在偵測到電磁輻射時震動。

來說，也是設計師常見的情況——為客戶或受試者呈現有作用或部分作用的原型來用以評估。在論述設計的情況裡，觀眾會接收到更多的經驗資訊，以幫助訊息的傳遞；這個方式從物件借助了力量，並且讓設計師運用更多創意能力。產品設計師的管理範圍，則是延伸到物理的、觸覺的，以及互動的經驗上——這些在溝通過程中扮演了重要角色。此外，論述內容也可能會隨著觀眾的實際使用情形而定，而更常見到的是，論述內容只不過是更好的提醒、提供更多資訊、更能給予人靈感、也更能激發人想法，或者是更能說服人；自己烤出一片論述吐司，可以製造有力而有紀念意義的經驗。如果這種程度的使用，對於訊息而言是重要的，那麼設計師就需要做額外的工作來讓它成真；Thwaites 可能必須持續這種辛苦而磨難的製造過程，來達成「吐司機的可烤性」。

實際觀眾的使用是把雙面刃。它往往的確值得巨大的工作量以及維護，好讓人造物可以為觀眾好好運作；然而，如果期待沒有獲得滿足，它也的確會造成反效果——如此便可能不值得冒這個風險。Thwaites 的烤吐司機在形式和功能上，有著絕佳而一致的失敗氣質，可以支撐他要傳遞的訊息：大眾對於高度工業化社會所提供的高效率不僅缺乏意識，而且非常依賴。作為一項失敗的實驗（並沒有真正製造出一台功能完整的烤吐司機），比起真正讓這台吐司機運作，這麼做是更詩意的；也因此，它提供了一種不同特性的訊息——這可能被視為重要、也可能被視為不重要的。Thwaites 如果讓他的吐司機擁有正常的功能——採取更以使用者為中心的設計方法，那麼就會有隨著必須額外花費的巨大時間和努力而來的機會成本，而它特殊的感染力也會有所受損。這些都是以觀眾為中心的論述設計師，在不同的使用模式和情況中，必須要面對的「實際 V.S. 修辭」的決定。為了要幫助設計師，以下我們提出四種不同的考慮面向。

主要人造物的實際使用和實體經驗

我們在本章討論**掌控、參與、頻率和時間長度**，而重要的是去理解使用的概念，包括萃取某些主要人造物潛在的使用價值，超越單純只是觀看人造物，而去獲取不同種類與程度的實體、觸覺或互動經驗；譬如，有些人可能會在觀看展覽時，接觸到 Mike Thompson 的〈Blood Lamp〉，他們可以把它拿起來、握住它但卻從不使用它——其實觀者大可以打破玻璃、割手指，然後在會反應的液體中滴入自己的血，來讓它發光；然而僅只是可以碰觸沒有破掉的燈，去感受

它的實體、人造的重量、造型、材質等，就可以是很有價值的事情，也因此納入我們的討論之中。

因此，在決定目標或可能的觀眾之後——也許在整個過程的早期階段，設計師就要面臨到是否要讓觀眾成為使用者的抉擇；如果真有這麼一回事的話，究竟觀眾會使用或體驗主要人造物到什麼程度？是應該遠遠觀看，還是透過某種替代的媒介觀看？就像所有其他的設計決策一樣，這個決定也必須要把成本和利益納入考量。我們應該要清楚的是，實際使用者並非是突出作品必須的——好比未來主義式的設幻設計更不可能有實際使用者。可以被實際使用的話，可能會改善整體的溝通，但也可能不會；又或者它會改善，卻不值得設計師付出那個成本。如果設計師所做出的決定是觀眾或其他人應該要使用、或親自體驗這項人造物，那麼設計師就必須要去思考，如何才能透過最好的方法達成這個目標。接下來我們要討論的是，廣大範圍中觀眾參與的四個主要面向——控制、參與的型態和品質、頻率與時間長度；我們首先會將它們和「使用」一併討論，究竟這是攸關觀眾本身的使用，還是觀眾對他人實際使用之後所產生的意識？這裡的人造物不僅可以使用，而是真的被實際使用。

掌控處理的是，觀眾（作為使用者）主導著他們與主要人造物的經驗。在光譜的一端，當觀眾實際獲得人造物時，很可能對這個物件擁有很大的控制權。論述物件不僅可以在市場上被購買，也可以被發放——給予——讓觀眾任意使用；當觀眾（使用者）有這種程度的控制權，並將人造物帶回家的時候，設計師往往會喪失影響使用者體驗的可能性。人造物確實有可能不會被使用，或者不會以設計師所想的方式被使用；不過它提供了某些激發對話的好機會。擁有權讓設計師的訊息可能透過各種經驗——在物件運輸、儲藏、維修、分享以及在不同脈絡中進行對話，另外在不同意象與處置模式的時候，也都可能浮現；這些都可以創造絕佳的溝通機會，不僅僅是從展覽裡或是設計網站上所看見的人造物。就算不是直接擁有權，也還有其他程度較輕的所有權，好比人造物的出借，就像 Dunne & Raby 的〈Placebo Project〉那樣；他們運用這個例子作為研究方法：「我們對於人們發展出來解釋電子科技之間的敘事連結感興趣 **7** 」，因此，使用者用不同方式、不同保管時間，也可以被用來作為傳遞訊息和達到更好效果的做法。

只是因為設計師和人造物的擁有權或保管層面被分離開來，並不代表他們就無法造成影響。特別是藉著資訊科技裝置，設計師可以與使用者溝通——針對或透過這些人造物，去賦予並激發使用者的掌控

權，甚至是讓人造物自我毀滅。如果使用者了解到有人正在觀看、記錄或餵食資訊，那將改變使用者和物件之間的關聯，也會改變論述本身的可能性。同樣地，就像一般消費產品那般，所有權並不必然指涉製造者就完全置身事外；製造者還是會有服務的因素存在，像是產品更新、回收、替換部分、調整、修理服務，還有消費者服務熱線等等。設計師可以放棄所有和使用者之間的關聯——透過所有權的賦予，給予全然的自主權——或是構想不同的權力關係，來供給論述潛力。

與控制有關的，是使用者可能**參與**的深度。我們在關於互動的第十八章，會針對這點進行仔細探討，並且討論特定的參與**型態**；在這裡，我們只會強調參與**程度**的多寡而已。在多數案例之中，與其說觀眾是從一定距離觀看這件人造物（或者也許是透過某種媒介，像是網路圖像），不如說：觀眾在使用和實際體驗後可以有更深、或者至少是不同的感受效果。儘管使用者對於人造物的涉入，在他們擁有它並且輕易就能使用的時候，會是比較深的，但這並不表示涉入較深的使用者經驗，就不可能透過展覽或其他場景的設定而達成。設計師可以設計出精心安排的事件和互動，來創造有力的體驗與溝通；例如，〈Rain Project〉利用從不同城市蒐集來的雨水製作冰棒，將冰棒拿給街上的路人試吃。使用者可以分辨：「台北的雨水嚐起來很噁心，東京的雨水嚐起來鹹鹹的，北京的雨水有一大堆碎片在裡面浮游。」他們的親身體驗，可以協助設計師溝通並表達關於環境汙染意識的訊息，提出「我們是否終於願意做些什麼事情了 **8** ？」這類的問題。我們往往認為設計師會創造出更耐用的產品，而他們也可以設計具體的物質文化 **9** ——例如經由攝取進入到人體內的消費性產品，像是食物、飲品和藥物等。Alice Wang 的實驗參與者，不僅品嚐了她所設計的人造物，雨水實際上也透過細胞進入了他們的實際身體裡。在這裡，物質文化的體現，可能不會有重大的生理影響，但其心理效果，透過身體參與，卻可能非常強烈。不論是否有實際體驗，人造物的擁有者都可以在家中使用，展覽參觀者則可以在藝廊場景中使用這些物件，而一般大眾，則是可以在社群場景裡運用它們。這些參與的品質和強度，會在個人、團體經驗下、或是可能被他人觀看的情況下，有所增強或減弱；正如控制和參與程度的概念，設計師同樣可以運用使用上的時間長度和頻率，來幫助溝通的進行。

此外，參加藝術展覽的觀眾，也可以獲得非常有力的經驗，以至於他們在某些程度上會希望去維持這些想法和感受。他們可能再次參加展覽、真的買下那件藝術作品、購買禮品店的海報、明信片和書籍，或者甚至要求藝術家在手臂上寫字，然後把它做成刺青 **10**。有了首

圖 16.8 〈Chazutsu tea caddies〉（商業設計），擁抱銅鏽的概念

次參與的經驗後，觀眾透過不斷增加這些接觸機會，是希望能獲得更多正面的經驗，或是作為最初感受的提醒。這麼一來，擁有權便應允了更持久的使用時間。對物件的體驗當然會隨著時間而改變，可能變得更好或更壞，消費者確實也知悉新品終有一天會褪去光澤。不過，長期使用或擁有的狀況，的確也可能達到特意設計的正面效果，像是擁有一百四十年歷史的日本老店「開化堂」的手作〈Chazutsu tea caddies〉（茶筒司罐），以錫、純銅和黃銅製成，經使用了一年、五年、十年、二十年、三十年和四十年的茶筒司，上面的銅鏽就會逐漸變黑，因此該品牌以其「隨著時間而增長的美麗」的照片來打廣告（圖 16.8）。這是商業設計的一個案例，雖然作為相對可預測而自然的化學過程的結果，這樣有意義的互動是由視覺上的改變所造成，但其他老化過程和效果，也有可能引發其他廣泛的意義和情緒。擁有權可能會讓物件的使用時間拉長為一輩子，設計師同樣也可以在其他設定裡去改變被使用的時間長度；參觀展覽的人涉入物件的時間通常都在一定範圍內，但設計師也可能會為了效果，想要拉長或是縮短這段時間。擁有非常短暫但有力的經驗，可以為許多人製造強烈的慾望；然而一段特別漫長的參與，卻可能創造無可抹滅的經驗。對於這兩種情況而言，反效果也都是有可能的。論述機會可能發生在預先決定好的使用長度中，也可能是當它刻意避開觀眾的預期時。

先進資本主義社會下的衣櫥、閣樓和車庫，充斥著不見天日的產品。擁有一項產品，並不表示產品的主人就會體驗它；使用的**頻率**，因此也是一項重要指標。物件可以只是被放在架上當成有象徵意義的裝置，好比一張海報或一個獎盃那樣，但這裡我們的考量，是有著更多互動參與的刻意使用，當中涉及了實用的人造物的獨特性質。設計師

如何能創造出會促進更頻繁使用的人造物，或者如何能在使用者永久擁有的情境下，增加其使用的頻率？持久度與頻率的比例可能會造成特定的效果——如長時間中鮮少使用，或是短時間內密集地使用。例如在通勤路上所遇見的公共物件，就可能會每天都被使用；有了數位電子設備，使用者有用的資訊會持續或周期性地更新，提供無數參與的可能方式。設計師往往會更關心如何增加參與頻率，但遞減、阻撓參與，除去規律性或預期的事物，也同樣可以是有力的。如果有一天，公共論述物件被移除，但下個禮拜又被放回去，或是一個網路應用程式，只在特定情況下間歇地有功能的話，又意味著什麼？是否可以用增加或減少給予使用機會，作為對個人、社群、在地或遠距的活動和行為的一種獎勵或懲罰？而設計師可能會為了論述效果而如何使用延遲、重複和頻率等因素？

缺乏主要人造物的實際使用或實體經驗

有時候，要觀眾使用和實際體驗主要人造物，是不可能的，或不那麼令人嚮往的。論述設計的觀眾大多數參與的都是視覺化或其他中介的過程，而非真實事物；上千萬的人可能在網路上看過 Cody Wilson 的「解放者之槍」的作品描述，但相較之下卻只有非常少數的人才真正看過，或者摸過那把槍。作為反事實的推測設計，也沒有人真的坐過 Tim Clark 的「超音速飛機（Boomjet）」；論述觀眾參與的是這架飛機的數位呈現和模型。截至目前為止，我們大多數時候應付的都是主要人造物的問題，然而在本章裡，我們特別提出了當觀眾參與描述的和解釋的人造物的情況，以及主要人造物各種非實用的呈現方式。

主要人造物協助貢獻論述情境的內容，描述的人造物則是協助理解情境，而解釋的人造物是作為注釋，用以幫助觀眾理解情境和作品。儘管要像虛擬實境體驗那樣，去**使用**描述的人造物確實有其可能，然而我們只有在提取主要人造物的使用價值（實用性）時，才會運用到「使用」這個字眼。根據我們的定義，使用的概念在論述設計裡相對稀有，儘管確實也有其他重要而有用的互動形式存在於主要、描述、解釋的人造物中，讓設計師可以改變其掌控、參與、時間長度和頻率等效果的程度。

少了主要人造物實際上的使用，關於**掌控**，觀眾被賦予的是指令的接收大於傳播層面。一個功能完全而可以使用的物件被放在藝廊裡，雖然觀眾無法使用或是不使用它，但他們對於如何體驗這項人造物，

卻還是有些許掌控權的，就像可能會在某些光線之下毀損的古老手稿，觀者因此可能只被允許在較暗的情況下檢視，或是只能觀看它幾秒鐘的時間。雖然這麼做是為了保存的目的，但不同的掌控程度，也可以提供以及激發論述的兩端。這種掌控權，也會延伸到描述的和解釋的人造物上；例如，簡單來說，觀眾已然針對〈Life Is Good for Now〉的網路影片有了某種程度上的掌控度；觀眾可以在想要的時間、地點觀看並且／或者聆聽這部影片，可以暫停、靜音、重播和快轉。這基本上是內建在媒體裡的特性，而設計師也可能為了特定效果，用不同的方式刻意限制網路上的使用權限。和展覽類似的是，網路同時可能提供、也可能失去獨特的溝通途徑；觀眾對於傳播的掌控，確實也可以因此變得更加細膩。掌控可以被想成是針對任何描述與解釋的人造物的自我客製化程度；而設計師可能會精心安排細節，或者讓它們呈現開放狀態。也許人們可以根據自己是誰、來自哪裡，或者根據其他來自有意義的詢問而給予回覆來選擇訊息或面向。而比起高度控制，什麼狀況下觀眾失去掌控權時，會對傳播或發送訊息比較有幫助呢？相較於擁有功能齊全的主要人造物，他們可以擁有人造物的模型，或是其他材質的替代品，以便獲得更高的掌控程度，而這能提供非常相似、亦或不同的象徵意義以及互動體驗。整體而言，這裡所指的掌控，超越了主要人造物的使用，是設計師影響設計過程和物件被詮釋的程度，並且允許觀眾方的參與；而觀眾可以透過怎樣的方式決定他們如何消費訊息，以及到怎樣的程度和效果呢？

缺乏使用面向的觀眾掌控，則與**參與**的深度密切相關。再一次的，還是可能會有功能完全的物件，卻無法讓任何人真正使用。觀眾是在一定的距離體驗產品或該產品的替代品，透過描述和解釋的人造物來描述它，以及透過情境的形式、圖像、文字和方法來提供不同的感官體驗。儘管觀眾有著不同程度上的管控，最終涉及所要處理的，都是他們針對傳播和參與過程的深度。展覽經驗對他們來說是什麼——是被動且普通的，像藝廊裡寫著「請勿觸摸」那樣，還是不只如此而已？在博物館展覽的限制之下，Dunne & Raby 的 UmK 作品並沒有讓觀眾參與使用任何他們提出的交通工具——其中並沒有可以運作的模型讓觀眾駕駛，但卻有著許多傳播用的人造物，邀請觀眾以更深層而多元的方式參與。〈Life is Good for Now〉影片曾經在展覽、網路、論壇中呈現；這些都有觀眾參與，主要人造物卻不曾被使用過——因為它們無法被使用。然而隨著數位資訊科技的進步，故事的參與和主要人造物的替代品，都會變得更加細緻而寫實，為設計師提供更多機會。觸覺反饋、數位嗅覺科技、虛擬實境和擴增實境（augmented reality），都讓觀眾得以更加靠近，像是真正的使用者

那樣體驗主要的人造物；這可以為情境提供不同的理解，模糊觀眾和使用者之間的界線。

當觀眾接觸描述與解釋的人造物、以及主要人造物的代表物時，**時間長度和頻率**的含義都非常相似於主要人造物的使用；這裡的意思是指關於影響訊息傳遞的宣傳和接收等概念——如觀眾暴露在訊息裡多久以及多頻繁。許多方面來說，透過使用的方式，能提供更深層的體驗，而對於較淺層的互動，則可以藉由改變它的長度和頻率變得更加有力。由比較短暫但具刺激性的經歷所激發的吸引力，確實可以造成遠比機械式使用法更多的想像可能；這裡對於專注時長、興趣層面、環境和可用性的關注，明顯地都是屬於廣告的範疇，以及媒體傳播的類型。重要的是去注意到，在與作品相關的主要人造物，以及描述與解釋的人造物之間，也存在著各種不同的互動機會與含義。這其間，有著宣傳曝光的不同程度，好比 Sputniko! 是否運用她簡短、卻參與度高的影片，在網路上透過電子郵件和論壇達到比線下場合更深度而且實質的對話？有沒有一種相較於明信片或圖像更多樣化的形式，能在觀展後持續激發好的頻率及令人記起該論述的提醒？論述設計師和志同道合的平面、多媒體設計師的合作，如何延長作品曝光並讓意義變得更有深度呢？我們在處理作品曝光的時間長度和頻率的時候，比起實際的作品使用，可能會來得簡單一點；很多方面來看，這都是智慧手機應用程式的力量——這種媒材可以在公共或者私人場合、在任何時候被人分享，也可以被環境和內容數據所影響。

關於其他領域

本書主要在於強調最受歡迎的社會參與領域，因為關於它的討論大部分也可以應用在其他設計類型上；然而有了觀眾，就會有一些後續的分別。第二普遍的領域則是應用研究，以論述作品作為探詢人們價值、態度和信仰的方式，為的是要影響其他產品、服務、系統和互動的設計。通常，正如道德標準所規範的，當研究主體對於自己正參與在一個更大的研究過程具有意識時，無論作為觀眾角色，或是論述作品可能的使用者角色，也多少都會因此改變。這二種角色對於自己的行為受到仔細觀看這點有意識，於是就像霍桑效應預測的那樣，他們也會改變自己的行為反應；再者，設計師也可能會需要做出某些參與程度上的退讓，確保受試者的回應和其他相關資料能被適當地記錄。就像 Bardzell 等人在合寫的書中所描述的〈Whispering Wall〉（回音牆）和〈Significant Screwdriver〉（伴侶螺絲起子）專案，

這些能夠激發人想像的物件，如果與真實世界情況有連結的時候，可能會令人感到困擾——研究主體輕易地誤判論述設計，把它當成是更嚴肅的作品提案（而其刻意不和諧的特徵，在此被視之為有問題的）。一個可能可以改善這個挑戰的條件是，比起偶然發現論述設計的一般人，或許研究主體自願地同意付出且投入更多；受試者這時候便可能更努力地試圖理解，而不是置之不理。此時，在沒有違反研究原則下，設計師／研究者就可以更明確地為觀眾準備作品的曝光與安排、問題回答及介入。應用研究呈現的挑戰和機會，在基礎研究活動當中也一樣存在。對於設計師而言重要的是，去意識到論述作品鑲嵌在研究架構裡會更為複雜，也正因此能為更廣大的目的提供資料。

就像基礎研究（在設計本身的研究以外）的領域，是比較偏向於論述設計的地平線，實踐應用也是同樣的狀況。在社會參與中，觀眾可能、或可能不會特別受論述的影響，或者特別對論述感興趣，但在實踐應用上的普遍例子則不同。比起透過廣播的模式進行傳播，論述作品之所以直接被運用，特別是因為它有能力支持特定活動或主題。隨著〈Euthanasia Coaster〉的假設案例在臨床上被用來輔助生命臨終的討論，論述物件因為和病患以及其家庭狀況有所關聯，所以受到了使用；在這裡，論述人造物的意義是很大的，對於論述這個敏感議題來說也很重要。在這個例子中，設計師和其他夥伴很可能需要更理解他們的觀眾，因為其中有著更深的責任。可以想見的是，就像實際的義肢，論述物件也是針對觀眾而客製的，無論是否實際上作為主要人造物來使用，或者只是被描述而已，像這樣客製的智能輔具，可能會讓特定的人，以特定的方式接觸到特定的論述，傳達預設的特定效益。隨著實踐應用，使用者和觀眾同時也是病患、市民以及其他論述參與的受惠者。就像所有領域那樣，也有很多不同型態的使用者和觀眾，可以有著不同的詮釋和隱喻。又例如 Jang 的「口徑筆」，其觀眾都是世界領袖，在原本的模式當中，它可能被視為實踐應用——有可能影響政府的決策，然而作為論述設計書中呈現並討論的一項作品，它更常存在社會參與的領域中，為這群更廣大的觀眾帶來不同的意義和潛在的效果。

觀眾是九個面向當中的一個層面，儘管它很重要，卻也經常遭受忽視，以過於簡化的方式受到理解。我們應該要清楚了解的是，不同程度和型態上實際的與修辭的使用，對於那些多少會體驗到論述物件的人來說很關鍵，對他們而言也有較大的論述效果；就像情境和人造物密切相關一樣，觀眾以及參與的脈絡也是如此，我們會在下一章裡對此進行討論。

1 James Auger 回應 MoMA 的設計與暴力展討論：「它絕對沒有要嘗試提供『設計問題前衛的解決方法』。它的意向並不是對「一小群人」說話，而是要盡量針對大型而多元的社群對話。許多 SCD 作品（『speculative and critical design』〔推測與批判設計〕）的目的，類似於科技哲學家的目標，像是 Langdon Winner（朗東・溫拿爾）和 Neil Postman（奈爾・波斯特曼）。透過使用產品語言，他們把目標放在讓更廣泛的觀眾也可以參與這些討論。」

2 Jang 把這項提案呈現給政府和企業領袖時，保證絕對不會對外揭露他們的真實姓名。

3 作者訪談，2017 年 7 月 31 日。

4 Alison Beard，「Philippe Starck」。

5 Carl DiSalvo，《Adversarial Design》，頁 120。

6 可以想像的是，設計師可能會特意不讓使用者變成作品的觀眾，藉由欺騙使用者作品的論述性，或是隱瞞作品的溝通性質。使用者可能只會看到某個面向，並且以為這些是商業人造物，然而實際上，他們後來卻被用來協助和另一群觀眾溝通論述。

7 Anthony Dunne & Fiona Raby，《Design Noir》，頁 75。

8 Alice Wang，〈Rain Project〉。

9 這個詞由考古學家 Michael Dietler（麥可・迪特勒爾）所創，至少在 2001 年以前，就在他和 Brian Hayden（布萊恩・海頓）合著的書中出現過。Dietler 形容：「這是一種特別的物質文化，專門被創造來受摧毀，透過進入人類身體裡的轉變過程來摧毀。」（Michael Dietler，「Theorizing the Feast」〔盛宴理論化〕，頁 72）

10 身為年經的藝術家／設計師，Tobias Wong 曾經在曼哈頓某間藝廊遇見 Jenny Holzer（珍妮・霍爾澤），並且要求珍妮在自己的手臂上寫下一句眾所皆知的名言——「保護我，遠離我想要的」，隨後 Tobias 把它做成了永久性的刺青。（Julie Lasky〔茱莉・拉斯奇〕，「Protect Me from What I Want」〔保護我，遠離我想要的〕）

脈絡：論述設計師如何傳播？

- 回到我們先前提過的劇場類比，設計的脈絡類似於不同劇場的特質與場景，對於設計師的論述有所貢獻，也可能使之分心。

- 現有的實驗室、田野和展間的分類，為理解論述脈絡提供了基礎。

- 在實驗室、田野和展間之外，有著診間、論壇、市場和第二級的場域。

- 儘管還有無限可能的脈絡和具有影響力的環境因素，在此我們呈現出四種面向，協助設計師針對脈絡做決定：**關注、意義、氣氛和管控**。

在本章之中，我們將會進一步分辨情境——之前我們曾在劇場類比裡，將情境比擬為舞台設定和表演，和脈絡的概念，就像是劇場的環境和地理位置；這樣的概念認為，相同劇本在不同的劇場演出，因而影響觀眾詮釋，即便是同樣的劇場或演出地點，也可以因為環境狀況而產生不同的經驗——日場或夜場、首映或季節中的放映，抑或是夏日傍晚對上冷冽冬日清晨上演的〈Shakespeare in the Park〉（公園裡的莎士比亞）。無論是否刻意經過考量，脈絡確實都對人類經驗和意義有著相當大的影響力。作為論述設計的九個面向之一，針對傳播如何協助、或是混淆設計師的論述，都應當要經過深思熟慮的考量，不論是在企業、學術、公共或是其他脈絡之中。

實驗室、田野與展間

Koskinen 等人合著、經常受人引用的討論「constructive design research」 **1**（建構的設計研究）一文裡——設計實踐和探究的模式緊緊相連，他們描述了三種基礎的研究脈絡：實驗室、田野，與展間。值得注意的是，作者實際探討論述設計（特別是批判設計），將它和其他更被廣泛接受的設計研究活動，放在同樣的基準上討論；然而這麼做的結果是，論述設計最後只在展間的領域裡受到研究，而沒有進行更廣泛的跨脈絡想像 **2**（就像小朋友受邀與大人們共進晚餐，但卻被分配坐在特定一角）。我們的理解中，論述設計的角色是跨脈絡的，橫跨實驗室、田野和展間——還有其他的場合。

實驗室的意思是受到控制的研究環境，起因、結果和變因受到了檢驗和探索，以達到更好的理解；最終，理論、概念和問題都會經過檢驗，也可以藉由讓實際或代表的使用者、和其他利益關係人參與來一同評估。想法和假設會透過人造物呈現，而人造物可能具有不同的原型性（prototypicality）和精煉程度。這裡的意圖是，實驗室裡限縮的樣本尺寸，可以被應用在真實世界裡更廣大的觀眾群上，當然，論述設計沒有理由不能被用在實驗室的過程和脈絡中——它也曾經這樣被應用過。一般的人造物不像論述人造物那樣直接地受到測試或評估，然而它往往也用來引發針對更大議題的反應。常見的額外層面是，關係者對於論述物件的反應能幫助研究者理解其價值觀、思維模式和信念，並且可以輔助其他商業、負責任或實驗議題的發展——研究的見解超越了該物件本身；最後，論述設計在受控制的實驗室環境中，作為研究探針。

隨著以研究為基礎的博士學程數目逐漸增加，有更多的研究——更

多細膩的研究——在受控的實驗室環境當中進行，為設計實踐提供見解，這能為設計師提供絕佳服務，讓他們有更多具效力的、值得信賴和可應用的資訊，可以進而影響設計決策。舉一個最簡單的例子，設計師可以更加了解，特定產品在特定脈絡之下，運用什麼顏色和形狀，才可以製造更一致的觀眾意義和反應；只不過，論述設計本身，卻從來沒有這樣被研究過——以理解和促進論述效能為目標的研究。可以這麼假設，論述設計師也會想要有管道可以獲得促進決策的研究——好比是，怎樣的顏色或形狀，才可以在不同的脈絡下，協助他們更有效率地表達概念並支持特定目標？確實，論述設計處理的深度智識內容，為研究和學習提供了其他機會。關於實用性、可用度和吸引程度的正規研究問題，都被有關溝通、輔助、傳播和意義的問題取而代之；論述設計九個面向中的各種層面，也有許多是可以在實驗室裡進行測試的。其他像是語言學、修辭學和溝通研究等領域，長期透過實驗室研究所產生的廣泛且有意義的實踐應用，已經發展出了強健的知識體系；這也都在論述設計的視野中。

實驗室是回答研究問題的受控脈絡，而**田野**有著與實驗室相似型式的探問——只是，是在不同的情況下。實驗室大多數時候有著「非自然」設定，提供可靠程度的一致性和控制變因；例如，一個模擬的廚房，可以精準控制燈光、電器安排、檯面高度和環境噪音。反之，田野所擁抱的，是自然環境和狀況的浮動與偶然；日常生活中的廚房，基本上因為使用者的個別狀況而變得獨特，狀況也會隨著時間而改變。儘管設計領域中質化研究的科學價值，長期受到辯論，實驗室的實驗研究以及關於田野的詮釋性社會科學研究，都有著特定的優勢與弱勢。另一個常見的問題是，質性研究的工具和所強調的，應該是設計研究抑或是更特定的社會科學；如 Koskinen 等人合著的書中所述：「若說設計的田野工作有什麼『有別於社會科學之中的民族誌』，那可能就是針對產品、物件和模型與原型使用的焦點關注 ▌3 。」這的確和論述設計有關——無論是否以應用或基礎研究的形式存在，還是以社會參與的工具存在。論述設計提出溝通型人造物，希望達成觀眾反思；而這樣反思的結果被納入研究時，通常會在某種程度上被詮釋和記錄。某方面來說，Dunne & Raby 的〈Placebo Project〉再次地成為了例子。雖然他們和使用者的訪談，並沒有想要達成科學上合理、可信賴及可概括的結果，他們的論述原型，以探問的形式進入該領域；相反的，Alice Wang 的〈Rain Project〉則可能被理解為更直接的觀眾社會參與型態。她沒有進到別人的家裡，然而她的冰棒卻在街頭與行人相遇——一個公共的田野地點。

我不認為，在批判物件的周圍，我們已經可以不需要任何相關的資訊了，若真如此，那麼會是對策展者和博物館而言的一大理想。我們了解來觀展的訪客，如果可以確定他們在觀看一項物件的時候，能理解其中主要的含義，那是最好的了（不過的確，這樣的情況連在傳統的設計物件上也沒發生過）；然而，我們也需要提供讓批判設計變得易於閱讀的脈絡，而我們無法總是依賴傳統的展示方式。我們迫切需要新技術和方法，但我卻還沒有看到什麼關於這點的實驗。

Jana Scholze（簡納・斯克爾茲），作者訪談，2018 年 1 月 8 日

展間的分類，包括了不同的展覽方式，以及很大程度上借用了來自藝術實踐的概念。無論這是否涵蓋了以實踐為基礎的研究概念（「當研究遇上藝術和設計」），或者單純只是論述設計實踐，展間都包括了「展示櫥窗、展覽，以及藝廊 **4**」；這些是長久以來最常被聯想到論述設計的空間，也是論述設計最常直接被觀看的地方。某方面而言，展間介於受控的實驗室和田野的自然設定之間。一方面，藝廊或博物館的空白，拉開了設計物件和人們日常生活的距離，一件家用的人造物，端坐在藝廊的底座上，而非廚房檯面上；然而另一方面，商店的展示窗（產品沒有被販售的時候），卻是一個日常的田野展示空間。

圖 17.1 〈Radio Bag〉

展示空間之所以重要，是因為它們建立起來的詮釋框架。藝廊對著藝術實踐，刺激相對應的聯想；商店的展示櫥窗往往會加上商業的框架，輔助品牌的宣傳。每個空間都提供了可以利用的好處，以及需要克服的挑戰，特別是當特殊且小規模的生產與傳播出現時，藝廊空間和商店之間的界線也可以變得模糊。Danie Weil（丹尼爾・威爾）具有影響力的〈Radio Bag〉（袋子收音機，圖 17.1）首創於 1981 年，往往讓人聯想到孟菲斯以及後現代的論述和展覽。它最初只是一個小袋子，在倫敦的店家販售 **5**；而同一件作品，也可以擁有好幾個脈絡，可以是刻意安排的，或者往往是由展覽或公開流通所導致的機會結果。例如：

圖 17.2 〈Static! Energy Curtain〉

> 〈Energy Curtain〉（能源窗簾，圖 17.2） **6**，來自瑞典的「Static! Project」（靜止！計畫）在幾個芬蘭的家庭裡進行研究，並在能源市集上代表全國研究計畫，也由瑞典學院（Swedish Institute）授權的巡迴展覽「視覺電壓」（Visual Voltage）中展出。它曾經參展的地點很多元，包括華盛頓的瑞典大使館、設計展、博覽會和博物館，還有上海豪華的購物中心裡 **7**。

設計師也可以刻意針對脈絡和它們的隱喻進行實驗；與其接受特定環境的內在意義，他們可以刻意扭曲並創造新的意義，和他們設計人造物的時候大同小異。**論述設計的過程，不僅涵蓋了選擇恰當的傳播脈絡，還包括設計新的、適當的，以及多元的布署地點和情況。**

實驗室、田野和展間之上與之外

Koskinen 等人合著書中的三個分類，提供了很好的起始點，在建構的設計研究之中頗具原創性；然而，論述設計也牽涉到純粹的實踐與研究領域，因此也有值得深入思索的其他脈絡。

其中一個超越了實驗室、田野和展間的脈絡是**診間**，它支持著論述設計中正蓬勃發展的實踐應用領域。當促進生理或心理健康和福祉的醫學或相關過程，牽涉到針對個人價值觀、態度和信念的探究時，論述設計的角色就顯得格外重要。論述物件可以進入診間，只由諮商師和醫師運用，或者設計師也會一同參與；診療用的論述人造物，可以是很普遍而標準化的，它們在診間被運用在所有的病患身上，和視力檢查表或聽力測試沒兩樣。設計師也可以創造出量身打造的解決方案，好比醫院裡的義肢技術師和復原中心，會把重點放在病患特定的生理機能上。論述人造物可以幫助常見於心理學和其他諮商中的反思與溝通治療過程，一如〈Euthanasia Coaster〉所促進的臨終生命對話；而它們也可以用來診斷。類似於「墨跡測驗」（Rorschach charts）的使用方式，論述設計也可以協助評估情商或智商。比起平面、過於抽象的圖像，論述設計可以涵蓋具體、立體的人造物（或是人造物的代表物），和現有的產品種類與物質文化、或是未來情境相關。藉著存在於研究和實踐之間的模糊界線——特別是以建構的設計研究，或以研究為基礎的實踐形式出現，診間對於兩者而言都是可能的場景。論述物件可以幫助病患診療的成果，並且對此貢獻新知。

另一個從實踐應用展開的脈絡是政府、體制或者其他機構的**論壇**——不論是針對公眾或者是私人事務的 **8**；其中包括了工作坊、座談小組等實踐形式，以及其他評估、思索和決策的溝通方法。儘管這些設定都可以和田野的概念結合，確實也可能是自然且日常的——像是例行的公共集會和市民大會，他們也可以是受到特殊設計與特別管控的。重申一次，實踐應用具有明顯的操作目標，而往往和特定的使用者或團體有關。儘管界線可能顯得模糊，但比起社會參與，實踐應用與清楚、實際的成果有著更直接的關係；譬如，在公民投票前，提出反應兩種不同未來的兩樣論述設計，可以促進在實際投票前，針對正反方的討論。這些相同的人造物，也可能以社會參與的形式更普遍地出現，提升社會大眾對於立法影響的意識；這符合民主概念中政府或機構的包容度——討論本身構成了集體參與的過程，行動的本身就是民主。而這些論壇也可以在研究方面獲得理解和運用，協助政府更加了解大眾的感受，用以促進未來的政策決定。和實驗室、田野以及展間不同的是，許多論壇的脈絡都凸顯了參與和對話的特定型態。

也許對論述設計而言，最具有爭議、最遭受忽視或最複雜的脈絡，就是大型的**市場**。基本上，大多數的東西都可以被買賣，無論是否合法，而論述人造物也有時候會被購買——往往透過博物館和收藏家；

只不過，在更低的程度上，它們也可以作為有限的批發產品或大宗商品來販售。與市場之間的張力，起自 Dunne & Raby 對批判設計的原始概念，批判設計和市場相對；而他們也正當地表示，作為市場的一部分，這限縮某些批判的可能。某些事物成功存在市場上的時候，必然遵守某些體系的要求，包括從使用者觀點和製造者營利的角度，來了解產品使用性、可用度、吸引程度，以及可供應度。將產品販售給大眾的商業實體，通常不會想要發生爭議，或至少不會希望出現減損它們短期或長期營利的狀況出現。煽動並疏離顧客群或是一般大眾，可能會導致負面報導、蓄意破壞和杯葛等有害的財務影響。顧客擁有權力，會影響零售商，因而限制了想在這樣的脈絡之下工作的論述設計師。

圖 17.3　透過募資網站「Kickstarter」贊助的〈Arranged!〉桌遊。

商業體系確實有其限制，然而我們也認為批判設計反市場式的表達是有限制的。市場裡的論述人造物，對於現狀而言無法如此具有煽動力和挑戰性，然而市場也仍然可以是有力的平台，提供曝光的廣度，甚至是各種正當化的方式；這基本上是設計師的權衡折衷——擁有較廣大的觀眾，但訊息和論述卻必然受到調和。〈Umbrellas for the Civil but Discontent Man〉已經售出了成千上萬支（包括了原版、衍生產品和仿冒品），並且可以輕易融入某部分的市場；不論其顧客是否對這把傘所要傳遞的訊息具有意識或關注，但這把傘仍舊提供了某種程度上的刺激，或許比起只是把它放在藝廊裡展出還要來得更多（也是不同的刺激）。Weil 的〈Radio Bag〉，從兩家倫敦商店裡的小量生產，也轉變成為日本更大規模（10,000 個）**9** 的製造和販售。通用的規則是，隨著他們在進入廣大的市場裡，當設計師和顧客、觀眾更加疏離，設計師就必須要捨棄更多的控制權。論述設計師如果希望能增加影響力，那麼針對脈絡、商業或者其他方面的選擇，也都應該要包括其優劣勢的仔細評估和計算。

另一個還沒有被論述設計師充分利用的商業脈絡，則是募資平台。像是 Kickstarter.com 和 Indiegogo.com 等平台，允許產品被檢驗，並為創業資本籌款，以邁向大型市場。然而，在目標比較短期，或者沒那麼具有商業野心的時候，這些平台可能會成為產品主要或唯一的市場；這個比較短暫或類商業的方法，也是論述設計容易利用的 **10**。比起需要調整論述和刺激，來遵從零售業者的期待，設計師只需要通過更加寬容的募資守門員這一關；譬如，Kickstarter 和 Indiegogo 不必然認可每一項列在它們網站上的募資計畫，反之大型零售業者卻會刻意選擇他們所要販售的產品。傳統零售商在做決定時，腦海中會有自己想要的品牌名稱，或者至少明白當中某些關係

可以影響他們的營利；相反的，募資平台的品牌，則和創意自由度與獨立創作的概念較有關。譬如，Indiegogo 的宗旨是要：「賦予人們匯集重要概念的權利，一起合作，讓這些概念成真 **11**。」姑且不論募資這件事本身是否重要，或者是否是認真的目標，運用募資平台可以讓論述設計師被更多觀眾看見（許多公司也會運用募資平台作為替代行銷——而非販售場所，因為在平台上張貼專案很簡單也免費）。有了充足的資金，論述設計師便能夠以可能更有效的方法，運用人造物被他人擁有、使用或控制的力量，而不是類似單純地只在展覽中觀察人造物。更進一步，設計師可能會使用募資平台，希望能募款並將論述物件在個人或工作室網站上進一步銷售——目標並非一定是短期的。募資廣告同樣也能針對議題聚集群眾，並將設計師和認同他們的人連結起來，否則這些其他的人，根本不會有機會認識這些設計。也許論述設計某天可能會成為 Kickstarter 上「設計」分類的次領域，就像建築、程式設計、平面設計、互動設計和產品設計那樣。

此外，對於銷售行為較不擔心的市場，也可以是替代的展覽空間。這類店家往往會支持獨立和實驗的設計工作，因為這可以幫助商店的品牌宣傳，並能增加公司的可見度。米蘭設計周確實是這個概念的縮影，因為米蘭市內的店面和商店，都會為設計展覽提供或出租自家空間；某些商店和藝廊，也會贊成特定的論述作品和訊息。然而論述設計師也可以用一種挑釁而不認可的態度來參與市場，去挑戰特定的商業和消費主義觀念以及實踐。

靈感源於藝術實踐領域的「放物」（shopdropping，又稱 droplifting、shopgiving，以及反偷竊），牽涉到了惡作劇式地利用商場 **12**；挑釁的物件被放在銷售場地，作為玩弄業主和顧客的把戲，這通常包括了創造贗品，或許還有贗品的包裝，讓它看起來像是真的。其中一個著名的案例，是 1993 年一個名為「芭比解放組織」（Barbie Liberation Organization）的團體，旨在關注兒童玩具工業裡的性別歧視，藉由把三百個芭比娃娃的聲音玩具，置換成 G.I. Joe 的可動人形——也稱為「洋娃娃」，再把它們放回多達四十三個州的商店架上 **13**。「放物」之後，藝術家和設計師會希望顧客實際上把產品帶回家（他們可能會使用原始的或者行動條碼，好讓商品能順利通過結帳時的條碼掃瞄）。有時候產品本身很普通，或者是沒有改變原始樣貌，只在包裝或圖像上面做些改變——往往是諷刺、或者陳述對製造商相當不利的事實。其他時候，新的或者經過改變的論述產品，被放在原本或者經過複製的包裝裡，就像芭比和 G.I. Joe. 的設計師，可能最初只是想要獲得店內顧客的反饋，卻沒有試圖要讓顧客購買

——只是讓顧客覺得驚訝並且刺激他們。他們也祕密錄下顧客反應，或是在作品被發現的時候，親自去和顧客或銷售人員互動。隨著放物的進行，商場主要被當成公共的場所和背景，挑戰商業、企業與消費者主義的觀念。

不論是由獨立設計師、學術機構、企業和其他私人或民間機構所發起，其所延展的脈絡可能讓人感到興奮；然而在實驗室、田野和展間之外，還有它們之上的價值空間，如 Morrison 等人建議的 **14**，則屬於論述設計的後設層次，輔助論述作品的傳播和討論。不管有多少觀眾人數在第一層級參與（透過設計的論述），這樣的參與也可以受到反思、分析，並且在其他觀眾當中，以更高階的第二層級來討論。這是關於被討論的討論。通常在學術設定裡，這些存在於正式的出版和教室裡。這種第二層級的論述，基本上也發生在研究領域中——為了其他的決策與創造新知，觀眾針對論述物件的反應受到了分析和綜合。然而，Morrison 等人卻想像不同的「設計實驗空間」**15**，並且和 www.nearfield.org 一起為論述作品創造額外的論述脈絡 **16**。它作為作品的儲藏室，協助交換實體互動（tangible interaction）相關議題的概念，並在 2006 年到 2009 年間，支持與一項名為「Touch」的研究計畫有關的「無線射頻辨識」（Radio Frequency Identification, RFID）專案。他們將論述模式分為「圖像語言、產品和展示者、展覽、部落格、線上電影和出版物」，並且表示「這些傳達作品的不同方式，補足了論述連結於設計上的明確表達」**17**。除了類比的形式及其他面對面互動的空間之外，網路及其他數位媒體，為論述實踐有力的第一層級或第二層級溝通、反思和論述，打開了新的脈絡。

至於另一個第二層級論述的面向，也許在超越實驗室、田野和展間之外更廣泛的脈絡，是攸關其他全球脈絡的議題；**而隨著論述設計反思的開始，設計師應該要思考作品所挑起的較大框架，還有它們最後會從哪裡開始受到詮釋**，因此除了預期的脈絡之外，也會有設計師沒有意識到的其他情況所造成的後果。這在以下的主張中特別明顯：當論述設計師向享有特權的觀眾所提議的反烏托邦式未來，正是地球上某些人的現實時，設計師就不應該這麼做。**18** 當設計師對他們的所在地以及欲溝通的對象欠缺考量時，才會出現並且傳遞出無知和漠視的意味。巴基斯坦喀拉蚩的設計學生，接觸來自地球北方的論述設計作品時，往往會有如此的反應：「這難道會讓美國的白人覺得受到啟發嗎 **19**？」會像這樣讓人覺得困惑已經算是相當保守的說法了，但除了現實的生活背景和論述設計常源自的白人、西方、富裕男性為

主的觀眾觀點以外，其中還有政治和意識型態的脈絡要注意 **20**。

關注、意義、氣氛和管控

在獨立、學術、企業或其他機構的論述作品中，有著無限可能的脈絡和環境因素，這些的確不會永遠都是選項，在面臨其他必要的設計抉擇時，通往這些選項的大門就會關上；然而，為了要協助設計師意識其嚴重性，我們針對論述脈絡提出四個基本建議：**關注、意義、氣氛，以及管控**。儘管傳播常常遭受忽視，針對脈絡如何能協助人造物實際與觀眾接觸並發揮影響的方式，我們鼓勵在作品一開始便給予更深的關注。**所有在設計實際人造物時所花費的勤奮努力與技術資源，都可能因為設計師沒有善加利用可控制的脈絡因素，或者沒有及時緩解卡關的地方，而遭到破壞。**

首先是**關注**的概念，我們會透過類比經濟學的詞彙來思考。就像商業產品會有販售尺寸的限制一樣，點子也是如此；產品市場至少受限於潛在使用者的可支配收入，以及由產品實用性所提供的相關價值。論述設計的傳播，同樣也受到潛在觀眾「可支配」的思考注意力的限制──觀眾處理獨立話題的可用空間，還有這個點子對他們生活的幫助。為了有效與有效率地分配有限資源，市場商人專注於辨識並決定潛在使用者群體的優先順序。這和設計師頻繁使用的「遍地開花式」廣播方法相反，因為這樣可能會導致不良的時間管理、懈怠、冷漠或忽視；**然而，若設計師真心在意論述──就像商人在意利潤那樣的程度，他們就應該要深刻而認真地去思索，究竟誰才是主要觀眾，並且有策略地找到這些觀眾，得到他們的注意。**

這個有關市場和市場劃分的概念，正視了每一個傳播脈絡和環境因素，自然地都會包括並排除某些觀眾。論述設計往往會被批評是「只為了設計師而設計」，部分原因出自於論述設計最常見的展覽場地，設計狂熱分子是主要光顧設計展覽和閱讀設計部落格的人。那麼，姑且先別提論述設計的愛好者，前述這樣的設計狂熱分子，會是最恰當的目標觀眾嗎？毫無疑問地，一定會有某些不排他的一般概念論述──像是鼓勵民眾（成年市民）前去投票；然而，論述「出門投票」的人造物無數可能的特徵，還有傳的情況，自然會讓它以不同程度應用在某些人身上──那些因為年齡還不能投票的人、可以投票卻沒有去投票的人，以及那些只投給特定政黨的人等等。在關注與知識興趣都有限的市場裡，廣泛的訊息很容易無法穿透觀眾意識。如我們所說的，受到誤解是論述設計的職業傷害，被忽視也是其中一項。更

特定的脈絡必定會限制潛在觀眾，但我們認為這確實是有用、卻沒有被好好利用的策略。

進行使用者研究的設計師，常常都會面臨這類的問題。如果設計師試圖要讓在尖峰時刻的地鐵通勤族，回覆關於通勤經驗的簡短調查，那麼是要嘗試在這些乘客工作了一整天以後，從車廂出來趕著要回家的時候訪問他們呢？或者，設計師趁乘客早上等車前，在車站咖啡攤買咖啡的時候訪問他們，會不會更有機會讓乘客願意參與，並且提供更具有反思的回饋？問題經常在於為目標觀眾尋找出正確的脈絡，但設計師首先也可以為驅策其他的設計決定而選擇脈絡。回顧提醒、告知、啟迪、激發和說服的目標，就能為我們提供一些線索，思考怎樣的環境才能最有效支持這些行動；譬如，一份相關的健康教育研究指出，一間由非裔美國人所開設的理髮廳，會是很好的告知（informing）場地 **21**。最後，「希望」不該是一個有紀律的傳播論述策略；從關注的角度思考脈絡，才是溝通的關鍵。

類似於設計師們小心翼翼所著重的實際人造物的語義特徵，**意義**涵蓋了傳播脈絡中的語義特徵。我們可以將關注想成是更執行層面而有邏輯的詞彙，這裡，意義屬於象徵的領域。大多數的商業設計師，只會針對人造物行使部分的控制權——可能是它的情緒特徵、可用度、功能性，以及如何支持或建立品牌訊息。若是遇上更開明或願意資助的客戶，商業設計師也會被進一步地要求，像是設計包裝材料、教學素材、產品延伸物和其他周邊的人造物或配件。更少見的，是設計師被要求參與針對產品應該如何，以及在哪裡促銷、廣告與販售等決策，更別說是被賦予針對銷售環境的控制權。然而有可能的是，創業設計師在較小規模而獨立的商業計畫中，對傳播過程和脈絡能造成更多的影響——這也是某些情況下，小規模的負責任、實驗和論述設計師所擁有的機會。不論設計師是否總是可以自己選擇傳播的方式和地點，我們應該要清楚知道，針對人造物的生產、傳播、消費、其他形式的互動和擁有，每個階段都有無數個脈絡因子，準備好被用來作為語義上的考量。這點不管是社會參與、實踐應用或研究形式的論述設計，都是可以運用的。

傳播脈絡可以提供創新機會，也會在作品離開工作室和設計師的掌握以後，協助克服某些挑戰。儘管形塑一個世界是重要的，涉及舞台和表演的情境，以及劇場和地理脈絡中的時間、空間、氛圍等元素，雙方都需要納入考量。情境與劇場的元素，都與語義環境有關——所有和人造物相關、超越了人造物的東西，都會傳遞意義。不同的元素連結在一起的時候，會出現所謂的「狄德羅效應」（Diderot

你可以設計一些事物來製造出某種思考體驗。我認為一定有這樣的空間存在，不過會發生在何時、何地？每天的哪些行為之中，我希望進行批判性的參與呢？

Stephen Hayward，作者訪談，2012 年 8 月 21 日

圖 17.4 〈Waag Society〉，15世紀時荷蘭醫學實驗的地點，也是作品〈Haines' Anatomy Lesson〉展出的地點。

unities)、「產品星叢」（product constellations），還有「物件的近親血緣」（consanguinity of things）**22**；這個意思是，所有元素之間的組成和關係，都可以構成意義。

格式塔效應不僅認為整體想像超越各個部分的總和，同時也認知各部分之間互動的存在。人造物的分類不僅有意義——譬如，被認定、或被貼上醫學裝置的標籤，會喚起一連串先置的理解和期待；脈絡分類也是如此。清楚的是，在商店裡的特定人造物，和在藝廊裡同樣的物件，具有不同的框架和意義；再者，在研究脈絡中，通常強烈而明顯的框架，會影響主體的參與和經驗 一當相同的論述物件，以實驗同意書告知並且清楚地討論研究目的時，比起在街上或藝廊裡的呈現，可以製造出相當不同的結果。然而設計師同樣也可以有意義地操控細節；如果設計師了解到，藝廊的脈絡對於作品傳播並非完美，但卻是先決條件時，那麼他們可以從不同的人造物與環境因素，來為可能的觀眾減輕、反轉並抵銷那些元素。在需要同意書許可的研究脈絡下，論述設計師可能會需要運用其他的人造物層面，加上整體的語義環境，來克服該框架所造成的挑戰。然而設計師是否也會因為製造更崇高物件的可能性，而擁抱這樣的限制呢？物品存在於脈絡中，同時試圖挑戰和超越脈絡，究竟代表著什麼意義？針對這方面，設計師對於可以使用的方法，應該是非常熟悉的，這與他們平時針對產品的相同語義理解和敏銳度有關。雖然還有無限的可能性，但重點是要讓設計師在這樣的場域中去進行思考。

設計師可能會在脈絡裡擁有許多語義機會，而脈絡的廣泛選擇也會協助溝通。這裡的意義，可以從 Tobie Kerridge 在倫敦達納中心（Dana Centre），針對兩個場地的敘述窺見——新科學和科技公共參與的推測設計傳播工作坊場地。達納中心隸屬於英國科學促進會（British Science Association），原先由維多利亞女王於 1851 年萬國工業博覽會（Great Exhibition）之後所委託，那時候還包括了自然歷史博物館和科學博物館。諸如此類、運用脈絡背景意義的，還有 Agi Haines（海恩斯）的〈The Anatomy Lesson: Dissecting Medical Futures〉（解剖課：解剖醫學未來研究）。位於阿姆斯特丹的〈Waag Society〉（測量所），作為 Agi Haines 讓大眾參與的地點（圖 17.4），參與者在人體器官軟模型上操作模擬手術。三百年來，這棟建築一直都是人類解剖教育和實驗的地點；舉例來說，建築外剛被處死的罪犯立刻就被搬進來進行解剖的事實，完美地將 Agi Haines 的推測醫學手術，透過仿生眼（bionic eyes）和透明頭骨搬演上台。

語義所解釋的是意義，這也可以更刻意地使之情緒化。**氣氛**包括脈絡中某些處理情緒特質的層面，也會攸關最終的反應。氣氛也可以為其他理性的認知層面做出貢獻，抑或是抵銷它。如果論述設計透過數位應用程式讓觀眾參與，設計師理所當然可以考量到語義圖像和互動品質；譬如，如果研究顯示，營造氣氛的燈光效果，會影響飲酒者對味道的感受 **23**，那麼設計師在為藝廊展覽做準備時，也可能會控制燈光、布置、易達性和其他許多細微的氣氛層面，協助製造能對溝通和體驗有所貢獻的情緒反應。在實驗室設定之下工作的設計師，可能會希望軟化研究場景裡的嚴肅或實證主義般的感受，好讓它不干擾設計師的研究計畫。設計師也可能選擇特定的傳播場合，本身就有足以支持他們工作的正確感受和情緒特徵。Agi Haines 在令人感到不安的測量所裡執行的工作，提供了歷史意義和情緒要素，包括反映了為行刑罪犯所使用的「金橡樹標語」，上面寫著「有問題的社會成員，在處決以後會變得有用 **24**。」Agi Haines 不僅利用這個場地原有的特徵，還利用了燈光來增添戲劇化以及讓人毛骨悚然的效果，甚至自己也穿上了手術袍（圖 17.5 與 17.6）。

管控的議題，也可以是重要的考量。這個概念針對的是以內容為主的管轄勝過於溝通、互動，以及也許後續的追蹤及回應過程。這個面向與**掌控**相近，在上述關於使用者與觀眾的部分曾經提到過，也和下一章即將談到的互動議題有關；我們在此提及，為的是協助增強概念，並且將它放置在特定的脈絡概念當中。在基礎的層面上這可以是很單純的，像是在網路平台架構中選擇是否允許觀眾以留言評論的方式回應；而設計師意識到其他觀眾成員的評語，也可能影響作品的觀感和意義等層面，因此可能會希望去允許或阻止這件事情發生。管控也可能涵蓋空間品質，像是展覽的人流，或者是更末端的問題，好比入場以及營運時間。重要的是，管控充斥在生產、提升意識、傳播、消費、維護和處置的階段之間，這些全都可以協助並且為過程提供意義。基本上，設計師考量控制與互動的程度與類型，可能會支持或阻礙他們的溝通，也會考量脈絡為設計師與觀眾所提供不同程度的實體、語義和情緒特徵等媒介。

圖 17.5 Agi Haines 在解剖課穿上外科手術服。

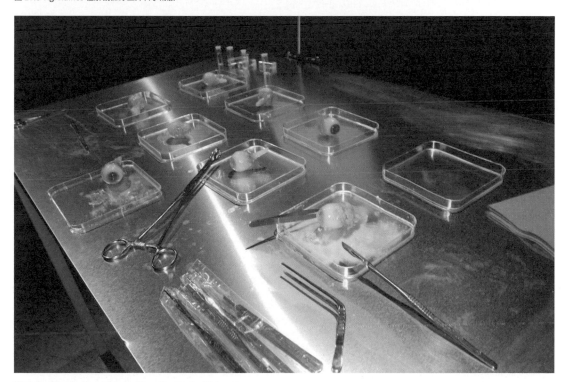

圖 17.6 〈The Anatomy Lesson: Dissecting Medical Futures〉

1　這通常也被稱為以實踐為基礎的研究，和在純粹描述的自然與人類科學領域中所見、更傳統形式的研究相反。

2　作者建議這些領域的混合和延伸可能，然而它們給予論述設計的框架，不論刻意與否，都呈現出對論述作品有限的想法。儘管我們使用了他們的詞彙，我們也要強調，Koskinen 等人關心的是設計作為作品的一種研究形式，而我們認為這也包括了更多的實踐活動，自然會擴增可能運作的領域範圍。

3　Ilpo Koskinen 等人合著，《Design Research through Practice》，頁 75。

4　同上，頁 89。

5　〈Radio Bag〉以有限的數量在倫敦生產，並於 1981 年 10 月，在「Dorothy Perkins and Liberty」商店中販售。隨後，1983 年時，日本以更大規模製造生產〈Radio Bag〉（作者訪談，2018 年 1 月 3 日）。

6　瑞典互動學院（Interactive Institute, Sweden）〈Static! Energy Curtain〉作品的團隊成員：Anders Ernevi（安德爾斯・爾尼維）、Margot Jacobs（馬爾加特・雅克布）、Ramia Mazé（拉米亞・梅茲）、Carolin Müller（卡羅琳・穆勒）、Johan Redström（約翰・雷德斯東）、Linda Worbin（琳達・沃爾賓）；評估團隊：Sara Routarinne（薩拉・魯塔琳娜）赫爾辛基藝術與設計大學（University of Art and Design, Helsinki）。詳見 Anders Ernevi 等人合著的「The Energy Curtain」（能源窗簾）一文。

7　Ilpo Koskinen 等人合著，《Design Research through Practice》，頁 96–97。

8　「如果研究者持續待在藝術世界裡，就只會強化藝術的標籤而已。為了要讓辯論有意義，它需要經由公司、政府辦公室、商場和社區會議的組織，並且在他們將人類關係轉變成為藝術的時候，去面對當代藝術家所面臨的問題。」（同上，頁 98）。

9　〈Radio Bag〉（袋子裡的收音機），維多利亞與艾伯特博物館（Victoria and Albert Museum, V&A）。

10　例如，一名巴基斯坦的女性 Nashara Balagamwala（納莎拉・芭拉加姆瓦拉），運用 Kickstarter 為她所設計的桌遊〈Arranged!〉（相親！）募資，「迫使參與者面對由他人安排婚姻的內心掙扎」（圖 17.3）。她這麼形容這項作品：「雖然一個桌遊無法改變世界，我希望藉由討論這些當前社會所面臨的問題，讓人們開始發現這些文化常態是多麼有缺陷，然後會試圖想要改變這個現象。我也相信，這個遊戲可以為女性提供有創意的方式，避免被他人安排的婚姻，賦予她們權利，不畏懼勇敢追尋教育、職業，或者是一場透過戀愛而締結的婚姻。」Balagamwala 在一場與國家公共廣播電台（National Public Radio）早晨節目的訪談之中（2017 年 10 月 9 日），承認身為一名年輕的單身女性，這項作品同時也是一種和她的社群溝通的方式，讓他們明白自己絕非傳統會聽話的「好」太太，因此也不應該接受一場被別人安排好的婚姻。

11　「About Us」（關於我們），Indiegogo.com。

12　Ian Irbina（伊安・伊爾賓納），「Anarchists in the Aisles? Stores Provide a Stage」（走道上的無政府主義者？商店提供了舞台）。

13　1993 年 12 月 22 日，BLO 對新聞組織發布的記者會影片報導（〈The Barbie Liberation Organization〉，YouTube 影片）。

14　Andrew Morrison 等人合著，「Towards Discursive Design」。

15　同上。

16　該網站已不再使用，但可以透過網路檔案典藏服務瀏覽：www.waybackmachine.org。

17　Andrew Morrison 等人合著，「Towards Discursive Design」。

18　「白人所能想像在某些反烏托邦未來會發生在他們身上最糟的事情，事實上就是他們已經加諸在非白種人身上的事情，這點在道德上是很令人不齒的。」（Cameron Tonkinwise，「Just Design」）。

19　Ahmed Ansari，「Knotty Objects Debate: On Critical Design」（複雜物件辯論：論批判設計）。

20　「我們需要替代未來的確切視野，還有政治行為體的反形塑。為什麼在『未來災難』當中，SCD『推測與批判設計』會固著在像是個人用機器人這種微不足道的事物上面呢？這對我而言看似是一種非本能性的特權假想症，對於多數的世界經驗或社會掙扎都不感興趣，恰如其分地反映在 SCD 如黏液一般，而且往往糊成一坨的美學之上。」（Matt，設計與暴力展討論委員會）。

21　Bill J. Releford（比爾・瑞勒弗德）等人合著，「Health Promotion in Barbershops: Balancing Outreach and Research in African American Communities」（促進健康的理髮店：非裔美國人族群中推廣與研究平衡）。

22　John F. Sherry, Jr.（約翰・雪莉）與 Mary Ann McGrath（瑪莉・安・艾奎格斯），「Unpacking the Holiday Presence」（節日的解析），頁 142。

23　根據「國家燈光局（National Lighting Bureau）的報告指出，來自德國的三項實驗結果顯示，其中有超過五百人品嚐了麗絲玲白酒，燈光的確會影響酒喝起來的味道，還有消費者究竟願意付出多少錢來買酒。這份研究報告──『氣氛燈光會影響酒的味道』──發表於 2009 年 12 月的《Journal of Sensory Studies》（感官研究期刊），是實驗裡唯一的重大變因，是實驗參與者所在的室內空間氣氛燈光。研究者使用一系列的螢光燈，製造出紅色、藍色、綠色或者白色的燈光。比起在綠色或白色室內燈光中喝酒的人，在紅色或藍色氣氛光之下品嚐酒的人，通常會給相同的酒更高的評價。研究也發現，在以紅色調螢光燈點亮的房間裡嚐酒，會讓人覺得喝起來更甜或有更濃厚的水果味，人們也通常會更樂意為了喝酒而付出更多的錢。」（「Lighting Influences the Taste of Wine, New Study Shows」（新的研究顯示，燈光會影響酒的味道），《Oregon Wine Press》〔奧瑞岡酒品月刊〕）。

24　Agi Haines，，「Kikk Festival 2016」（2016 Kikk 嘉年華會）。

互動：論述設計師如何連結？

· 本章的目標，是要鼓勵論述設計師，去思考互動性的廣度和
 深度及所有可能。

· 本章的焦點，在於設計師、人造物和某些使用者或觀眾之間
 的主要三角互動。

· 我們提出了六種參與設計的模式，來幫助論述互動尋找機
 會：**資訊的、生成的、建構的、輔助的、評估的，以及改造的。**

· 我們使用六個階段來探討互動三角的第一個面向（介於人造
 物與某些使用者或觀眾之間）：創造、相遇、使用、維護、
 處置和所有權。

· 我們討論互動三角的第二個面向（介於設計師與某些使用
 者或觀眾之間），透過改善了的訊息傳遞、更有意義的溝
 通、個人化／客製化，為設計師聚集客群、打造追隨者以及
 這對於設計師在智識上和情感上的好處。

· 第三個互動三角的面向（設計師與人造物之間），和產品來
 源、改造，產品壽命結束後的重構相關。

基本上，論述設計在製造和消費的脈絡上並無任何限制，而在這些領域當中，也有許多不同的可能互動形式。互動的廣泛概念，可以涵蓋許多不同的人類、自然和人工參與物，而在本章之中，我們將重點放在設計師、論述人造物和觀眾之間的主要三角互動。本章的精神，在於鼓勵論述設計師去考量互動的廣度和深度；再一次地，我們強調，重要的是去認知觀眾是擁有絕佳的適應性以及媒介，也能以讓人設想不到、也許非所求的方式，來挪用人造物的使用方式和其訊息。儘管互動的結果從不曾是確定的，我們仍舊把它視為策略來探討，好讓設計師可以更有效達成論述實踐裡，更深思熟慮的成果。

當設計師的創意自然地以人造物為中心，在論述設計的領域裡，這些不過是為了達到其他智識成果的途徑而已。除了只是設計一項產品，我們鼓勵設計師思考互動性如何能為論述計畫帶來貢獻，其中更全面地包括了傳播，還有理想上某種程度的後續追蹤。**設計師更深層的參與，提高了他們透過設計工作達成更廣泛社會貢獻的可能——尤其當如果論述是複雜而具有爭議的，或觀眾並非特別擅長及具有動力，以及這更深層的參與對於觀眾是否達成反思特別重要或迫切時，便會讓這件事顯得特別重要。**

藉由強調有價值互動的廣大可能，我們會討論設計師如何更深入地參與人造物的製作，以及傳播和消費過程；我們同時也呼籲針對過程中的觀眾角色需有更多重視——除了被動消費之外。這和越來越受歡迎的概念、參與式設計和共同設計的擔憂，是一致的。有時候，這只強調了整個過程當中的一部分，然而我們卻在六個關鍵領域中都看到了可能性。

最常見的參與模式，亦即以使用者為中心而設計研究的主題，這是**資訊的**——以使用者、專家，還有其他利害關係人作為探討的主題，以獲得可執行的洞察機會。除此之外，觀眾也可以成為更主動而有**生成特性**的角色——和設計師一起工作，幫助概念形成、共同設計，或是概念化並規劃流程；同時，當工業和大型的生產過程不在此範圍內時，觀眾的參與便更容易是實質上而且具建設性的（**建構的**）——不論是為了觀眾自己或其他人，都可以協助製造、共同建構、改造、實物客製化，並將人造物實例化。此外，利害關係人可能也可以刻意參與並**輔助**傳播和消費過程。除了口耳相傳的分享，設計師也希望人造物、政策或系統都能自然得到採納，利害關係人會幫助聚集群眾，透過刻意計畫和與設計師的協調，來促進整個過程。 **1**

在使用者中心設計和設計研究過程中常見的，還有利害關係人在整

「博物館的訪客」如果有興趣，可能會閱讀標籤；不過重要的是提供多面向的溝通。訪客可以購買目錄、參加策展人導覽，參與活動，這些全都可以溝通並且支持互動。我們在博物館資料庫裡也有完整記錄的物件，因此訪客也可以在覺得舒服或最方便的時候，進行更深入的研究。

Jana Scholze（前任策展人，V&A 博物館），作者訪談，2012 年 8 月 15 日

體過程所持的重要**評估**角色;這事實上和富資訊性的階段很類似,但評估階段發生在後續的過程之中,它較為特定、明確且即時,尤其當新的介入事項及結果積極地反映於其之上。但往往在逐漸複雜的問題/機會空間裡,很可能事情並不會如我們所計畫地發展,也很可能會出現具問題性的非預期結果;這是棘手問題中的一部分——所有的干涉(沒有「解決方案」)都有無法得知或完全預期的成果,而它們也總會製造新的問題。因此,設計師也可以用**改造的**和改良的能力,與使用者、專家、觀眾、大眾和其他相關人等合作。在設計可以有廣大影響潛力的領域裡,設計師致力於達成合意的狀況,設計的參與需要更長的時間向度,還有修正、甚至是改變方向的意願。

也就是在如此廣泛的設計參與光譜之上,我們會鼓勵設計師去想像具有溝通價值和責任的互動及其可能性,來支持他們的行動。這個部分和這本書中,我們雖然都強調社會參與,但其中的相同概念卻和實踐應用與基礎研究領域有關。在實踐應用和研究上確實已經涉及了某些角色之間的互動,像是設計師、研究者和醫生、不同的使用者、觀眾、病患和研究主體等。同樣需要澄清的是,我們在本章有時候會用到「使用者」一詞(加上引號),在於廣泛指稱:觀眾作為使用者和修辭的使用者,甚至也包括觀眾自己。在這種情況下,「使用者」的範圍很廣,以便認可觀眾對於主要、描述和解釋的人造物的**互動潛力**——尤其當觀眾從被動觀看轉換為不同理解程度的「使用」時。就像我們討論設計師如何增加互動的面向——通常指的是鼓勵不同類型的互動參與,讓觀眾不只是觀眾而已。

互動三角的第一個面向:(「使用者」和人造物)

我們開始的前提,是使用者和物件之間的互動,在多數設計方法中屬於基礎關係。不論是明顯地透過設計研究的過程,或是更隱晦地透過設計行動,以使用者為中心的設計,都認真地專注於設計師和設計物件如何得以合作,以製造出有價值的經驗。論述設計作為以觀眾為中心的設計或以使用者智識為中心的設計,更加注重產品是否有用、可用和具吸引力,而這也協助了論述的傳遞,而非僅僅致力於實用主義或美學的方法。我們在此運用六種參與設計的模式——資訊的、生成的、建構的、輔助的、評估的和適應的——進而引導橫跨「使用者—物件」之間討論所增加的創造、相遇、使用、維護、處置、所有權等互動範疇。

最常見於商業設計和負責任設計的是,設計參與模式將使用者和其

他利害關係人，置於具資訊性、以及具生成性的角色當中。這意味著透過不同的參與形式，關於利害關係人思想和行為的資料，會被蒐集來協助引導設計師做出後續的決策；再者，利害關係人也可能受到邀請，協助設計師進一步地發展替代品並且生成概念。兩種方法不僅都對使用者中心設計相當關鍵，也都能協助認同對於設計的成果有更多的開放性和包容度。這些傳統上的互動型態，對論述設計也都很有用——它們可以產生更有效的人造物與溝通；另一個層面的意義不只是針對這些計畫參與人，對於其他也因此而開始注意到的觀眾和使用者也是如此，這額外的聲量超越了設計師個人對於結果的貢獻。

而更不常見的設計參與形式，是觀眾多少參與了物件本身的**創造**或製造。一件能被理解的事情是：當使用者付諸行動於製作過程時，是非常有力的，隨之而來的自製和客製化物件，也可以帶有超越實用主義或美學價值的重大意義；這會發生在當他們為自己創造，或為可能理解價值的其他人創造的時候。我們給予論述設計師的刺激，在於讓他們思考不同形式的使用者——物件互動型態，持續地運用並推進帶有資訊性及生成性的活動邊界，而建構性的部分也包含其中，這也許能對於論述的目標有所貢獻；這其中可能包涵了更多創新與實際共同創作活動的型態，像是舉辦自行製造活動、DIY 工具箱、可客製化和個人化的物品、創作促進及無監督團體形式，使用者「栽種」會隨時間生長或發展的物件、開源人造物，以及能快速成型的數位檔案。這種「使用者—物件」參與最有力而傳統的例子之一，就是Cody Wilson 的「解放者之槍」，讓全球觀眾都能夠自己創造並能大量客製化不受管控的槍械。實際使用者、修辭的使用者和首要觀眾之間的區別可能有些模糊，但論述設計師不僅可以運用這樣的廣度，去配合計劃、創作或部分人造物的創作，甚至是人造物和觀眾的接觸。

相遇是指觀眾和論述物件有所接觸 **2**——基本上，這就是我們通往反思道路上形容的「邂逅」。當觀眾可能以被動的方式及情況下與物件不期而遇時，這樣的接觸還是可以是非常有意義的。這裡我們有興趣的是「觀眾—物件」互動的更多可能性。觀眾和論述物件的接觸，通常是在線上或透過印刷的圖像或展覽，而我們想要刺激設計師，去進一步思考這樣的接觸，如何以不同而有益的方式發生。

溝通的效率和有效性，可以透過更多的互動來改進，然而不同的接觸型態，也可以增添更多意義和影響力，並且賦予論述不同的權力。相遇確實可以是單一事件，但它們也會隨著時間持續發展。廣告研究注意到，無論關於產品、服務或是相關問題多微小的報導，在實際與使用者接觸之前，都能觸發他們接納的態度及期盼的效應。在

這個例子當中，潛在使用者可能首先被理解成觀眾——他們在體驗產品之前，已經先知道了這項產品的存在。如之前所討論的，論述觀眾也可能接觸到計畫的不同階段；有人可能無意間在部落格上或〈Colbert Report〉（荷伯報告）節目中，看到了 Thomas Thwaites 的〈Toaster Project〉，或者可能透過倫敦科學博物館的展覽看見 Thomas 的烤吐司機以前，就已經先讀過他的書。同樣的，觀眾也可能早在購買〈Umbrellas for the Civil but Discontent Man〉以前，就已經先聽說了這把傘。作品曝光隨著時間變得不可預期，那麼我們如何能刻意引發或借助使用者與物件的多次邂逅來達到更強的效應呢？有了這困難的主題或難以控制的觀眾，也許更需要的是「入門」階段的描述，再加上解釋性人造物的多階段策畫。認知科學研究顯示，人們基於不相關的看法、情緒和環境因素，對於新觀念的接受或抗拒程度也有所不同。論述設計師如何能運用這樣的知識呢？具效應的情緒如驚喜、神祕、驚訝、困惑、生氣、恐懼、興高采烈和相異性，如何能被設計成「使用者／觀眾－物件」之間的接觸模式？如果理性的認知是目標，那麼又該如何阻止「杏仁核劫持」（Amygdala hijack）？不同的接觸模式，又如何正面影響溝通，支持提醒、告知、啟迪、激發和說服等目標？

使用普遍被理解為在使用者和主要人造物之間，最標準的關係。如我們討論過的，即便沒有直接或實際上的使用，一個安置在展場展台上的論述物件，仍然能激發修辭的使用者。設計師的工作明顯能發揮效用，即便沒有人實際上使用過他們的設計。設計師能為觀眾描述及解釋其他類型的修辭使用方式，提供觀眾其他實際使用方式及證據，允許觀眾見證他人即時的使用，目睹其他修辭性或實際的使用類型，以及透過模稜兩可或其他特意的手段鼓勵使用者去想像不同於上述的另類使用模式。然而這裡我們更加希望推動論述設計師去思考更多使用者接觸可能帶來的好處，以及觀眾如何能自己成為使用者，而這該被延伸及運用至何種程度才能達到效果？我們希望能強調這點，因為它使用了產品設計獨特的能力。

產品設計師在製作有力的影片、敘述或創作富有情感的照片及圖像時，可能不見得有效果——這樣的假設是建立在他們獨特的天賦是計劃並製作理想中可以被體驗的實用物品原型上。當然，這樣的前提是，更多使用者的參與可以提供更多深層的體驗，並且正面影響訊息品質和反思的潛能；例如，可使用的物品在電腦互動上就可以顯得「有智慧」，包括生物化學的互動、要求特定認知的互動、獲取、體現和限制某些感官來提高其他感受的互動。這互動可以是強烈或細

微的、立即或延遲的、情緒化或具知識性的、簡單或複雜的、單一或共同的，涵蓋了觸覺、味覺、聽覺、視覺和嗅覺。

想當然，允許觀眾成為使用者的主要挑戰之一，就在於**使用權**。傳統的展覽之中，唯有那些到場的人，才有機會真正參與作品；而根據可使用論述物件的數量，還有預期的使用體驗的長度，並非所有參加展覽的人，都有辦法獲得使用的機會。有鑑於這些原因和其他展覽的模型限制（尤其是在設計實體、立體的人造物時），從邏輯的觀點來看，設計師也許應該要致力於更多和／或更長的展覽機會，不同的展覽型態或特質，將可以允許更多、更深層的使用者經驗產生。藝廊之外廣泛的公共使用情境，如何能讓更多人參與？如前所述，一項利用市場的關鍵益處（通常必須在某方面犧牲內容和啟發程度），就在於它允許更廣泛的參與和使用。透過網路與數位人造物，人造物的散布及使用將變得更容易，而如 Cody Wilson 可下載的檔案所證明（不論好壞），DIY 自行製造也是一種有效的方式。

這裡的假設是我們針對主要人造物進行更深、或更有效的互動的呼籲，而這樣的關注也延伸到了描述與解釋的人造物上。確實有特定場域的觀眾互動方式，能更好地引導他們進行主要人造物的修辭使用和論述潛能。這樣的情況普遍發生在平面設計和數位互動媒體工作的領域內，支持著跨領域、描述和解釋的人造物之間不同形式的互動。

「使用」的廣泛概念，往往也涵蓋了人造物的「**維護**」；然而針對物質文化和消費的研究顯示，「使用」的概念也可以相當不同而別具意義 **3** 。一輛新車的車主，為自己汽車打蠟的行為，或者經常清洗汽車的行為，對車主而言很重要，也會影響他人對汽車與車主的觀感；但這甚至也發生在一輛從來沒有被開過，或是很少被人駕駛的車輛上。維護可以只是為了美觀的目的，但對車主而言卻可能非常重要；做些必要的維護，或是嚴格遵守製造商的行程表，定期走訪汽車經銷商，這樣的互動，可以協助建立、穩固並且改變一個人的自我和身分，還可以允許及幫助他和社會關係之間取得某種認同，為個體和整體增添更多意義。除了預防以外，在人造物損壞且需要維修時，它還涉及重要的易用性議題；人造物可以在常須維護與不常須維護的頻率過程中，獲得使用者的理解，它們能要求使用者擁有所需的特定才能或技能，也能造成其使用者思考上及實際上注意力的強烈需求，人造物能明確地提醒其擁有者要好好照顧它，還可以刻意地遮掩或揭露擁有者對其關注和維護的證據。而這可能的範圍和針對經驗、意義與論述的暗示則相當廣泛，這也是人造物設計的一個價值特徵。

我們首先學習到的，包括了如果你想製造的物品，是要讓人能在家裡試用——這樣的經驗我認為很有價值，那麼這些物品就要能長時間有效運作。萬一東西開始損壞，對於使用經驗就會很不利；而且如果把東西做得太簡單，那麼使用者很快就會覺得無聊。這是一個困難的平衡——試圖設計某種有趣而可以長期使用的東西，卻又不讓事情變得太複雜。

William Gaver，作者訪談，2012 年 8 月 20 日

我漸漸覺得這與概念的溝通、討論和批判有關——也就是說，物件某方面而言並不是太重要；特別是我們身為策展人，總會冒險地盲目迷戀物品，但常常物件的照片圖像，才是概念真正存在的地方。

Gareth Williams，作者訪談，2017 年 12 月 12 日

有計畫的「淘汰」，是產品設計、工程和行銷刻意使用的一種工具，然而論述設計又如何在有限的周期中活用不同的功能、美學和情緒概念？如何透過使用者互動和維護的型式，延伸或限縮其概念？在論述設計以外的領域裡，日本的掌上電子寵物玩具「電子雞」（Tamagotchi），針對「使用者－產品」之間的互動做出強調。這不同版本銷售了近一億隻的電子寵物，需要「擁有者／使用者」透過螢幕的模擬，去維繫電子寵物的感受、玩耍、上廁所訓練和規範等等。運用這樣簡單卻獨特的互動——一隻會因為「被主人忽視」而「死掉」的玩具寵物——明顯為上千萬的使用者創造了有意義的經驗。如此刻意、不尋常而讓人備感驚訝的人造物的維護形式，又如何影響論述溝通？相反的，在普遍要求不同形式和程度的維護之下，一個人造物不需要維護，指的又是什麼意思？磨損、表面光澤的呈現或消逝，如何能被用來影響其效果？論述設計師有著巨大的潛力，可以參與意義上的維護、和與使用者溝通，而這樣的概念卻也在觀眾尚未使用人造物時，變得更有挑戰性。

的確，非使用者觀眾所能想像的維護形式，對於人造物而言，可能是必要，也可能非必要——就修辭上的維護來說。如果我們就溝通或概念本身來思考，而不是從物品的觀點來看，這會激發出什麼想法？要維護一個概念又是什麼意思？這單純只是一種記得的行為，還是試圖不要遺忘？人們重新閱讀書籍，把書本放在架上，作為內容對他的提醒；讀者對於書本概念的記憶（不論是否真的有讀過這本書），以及現今生活環境與脈絡下而有的不同之處，相較於那些讀過這本書的人，全都可以影響意義的改變。意義上的不一致或可延展性，可以被用來作為論述的強項。設計師如何有創意地表達維護的概念？而這又會從使用者身上得到多少、什麼型態的能量？頻繁的程度和有效的步驟又可能是如何的呢？20 世紀晚期的使用者研究運用的是電子呼叫器，現在則使用智慧型手機的簡訊功能與他們的受測者研究進行周期性接觸。當應用在論述目的上的時候，重複的、潛意識的、電子隨機的，或是其他任何在物品和觀眾之間的互動，將如何協助一個概念生存或成長？適應、削弱或扼殺這些概念，又是怎樣的情況？什麼樣的機會或責任會呈現給觀眾，來維護透過物件的理解或溝通？從基本層面來說，物件的維護如何影響論述內容，還有示例和傳播的手段？

過去的幾十年裡，物質文化和消費研究逐漸開始承認，**處置**是物件在使用上或消費上，特定且相關的階段之一。當代的垃圾儲存場和堆積場，已然成為人類學研究的地點 **4**，也有針對環境永續，以及從

搖籃到搖籃（cradle-to-cradle）系統思想方面的更多社會考量。然而，丟棄的概念，也可以被理解成包括不同形式的處置或剝奪——擁有者刻意丟棄物品，不論是短暫或永遠的關係終結。在從我（Bruce M. Tharp）針對老派艾米許人物質文化和消費而展開的研究當中，在互惠和暫時性的面向裡，產出了不同的價值生產剝奪的形式，用以製造可應用在論述設計上的分類，像是販售、貿易／交換、贈禮、出租、分享、借貸、回收、捐贈、交換、退回、遺產贈予、儲存／安置他處、處置、拋棄和破壞（圖18.1）。這些分類，可以讓論述設計師創造出新的計畫進行方法；譬如，設計一個即將被分享的論述物件（透過互惠或是非互惠的安排），如何影響這件物品的論述溝通？在「拒絕」的分類中，我也提出了剝奪在低物質型態時的可能性。就這點而言，遭受剝奪的並非是實質物品，而是此一物品的概念——一個有潛力進入使用者生命中的物品，但卻刻意不去那麼做。這確實是某些最具激發性的論述設計所普遍使用的方法；舉例而言，〈Billy's Got Robot Legs〉就刻意超越了人們可以接受的價值範圍（社會大眾普遍不會希望自己的小孩截肢，來增加未來的工作前景），因而運用了拒絕的手段。透過這樣的方式，人造物協助我們創造關於人類科技未來限制的對話。如我所說：

> 設計師能否想像出一個災難式、極度讓人想要抗拒的計畫，但觀眾卻可以從中獲得利益？這可能不會一直行得通，不過它的精髓在於，或許這麼做可以促成獨特的設計思考。一座雕像實體的摧毀……對它的創作者或擁有者而言，是一種形式上的丟棄，而如果一項物件可以激發他人的抗拒，那麼廣義來說就會更加有力。永久的、暫時的和反覆出現的公眾肖像設計，如何能創造價值？私密的或展演的可能性，又是如何 **5** ？

這些拒絕和剝奪的分類，特別是為了產品而發展的，為了分辨常態的實體物質在拋棄／處置／剝奪之間的區別，以及觀眾對於智識物質的忽視，也很重要。商業設計領域中，在產品概念下的拒絕更有挑戰性，然而這種型態的拒絕，卻也和我們的觀眾概念一致，因為一項人造物並不一定會以實體形式受到運用。論述訊息／資訊／概念被拋棄或被處置，究竟是什麼樣的概念？一件實體、論述的人造物，可以被認為是一件禮物，然而論述本身，又該如何被認為是一件禮物，或者是觀眾可以用來送人或「重新送人」的禮物？這也許聽來很有挑戰，但我們希望藉此刺激論述設計師，去思考論述內容（概念），如何能有益地儲存、丟棄、交易、販售或破壞。

所有權和占有是不同的概念，因為一個人可以擁有一項物品，卻不

互惠的

販售　　　　　　　　　　　　　　　　　　　　　　　出租
貿易／交換　　　　　　　　　　　　　　　　　　　互惠分享
互相贈禮　　　　　　　　　　　　　　　　　　　　互惠借貸
退貨／退回贈品
有報酬回收
有報酬捐贈／有報酬交換

永久的 ←　　　　　　　　　　　　　　　　　　　　　　→ 暫時的

非互惠贈禮
遺產贈予
非互惠回收
非互惠捐贈　　　　　　　　　　　　　　　　　　　非互惠分享
處置　　　　　　　　　　　　　　　　　　　　　　非互惠借貸
拋棄　　　　　　　　　　　　　　　　　　　儲存／安置他處
破壞　　　　　　　　　　　　　　　　　　　　　　暫時拋棄

非互惠的

圖 18.1 產品處置：處置的形式

占有它；一個人也可以占有一項物品，卻不擁有它 ▇6▇。所有權可以是暫時或永久的物品出租，或甚至只在它們被放棄或遭到退回給其他人或「正確的」擁有者以前，短時間的擁有。所有權可以發生在個體、集體、國家和國家的團體裡。某些物品被理解為超越了公共、私人或主權上的所有權；在宣稱這些東西的所有權時，可以導致高度情緒化和有爭議的情形，好比用水權、DNA、電磁光譜、北極的部分區域、有機生命形式，還有宇宙和行星物質等等。所有權可以從投資的角度被理解，尤其是當擁有者不是使用者時，而這也可以關聯到部分擁有權的概念。對於論述設計師的刺激，是要考量所有權的概念，如何激發新的設計途徑和方法，以至於能夠正面影響論述的溝通。所有權可以召喚個體責任的強烈感受（例如，寵物飼主最終要對這隻寵物不當的行為負責任）、社會的差別（例如，房屋持有者和租屋者的區別）和觀念型態（譬如，農業綜合企業取得遺傳物質的專利權）。設計師是否可以運用所有權來提醒、告知、啟迪、激發和說服？觀眾的所有權，和使用者或修辭的使用者的所有權有何不同——或者和設計師及其他利害關係人的所有權有何不同？集體所有權和更模糊的媒介形式，像是群眾外包、群眾募資、公有和共享經濟，可以為我們提供什麼？某人是贊助者、支持者或部分所有權人——不論好壞——在所有權包括了不同的財務關係時，又意味著什麼？

之前，我們已經強調過觀眾邁向更多的設計參與和實際使用，而本章

中的「使用者」一詞，也涵蓋了修辭的使用者。在某些例子當中，觀眾實際上使用論述人造物，確實會是不可能的、有挑戰性的、不特別具有益處的，或者甚至是有害的情形。在推測設計和設幻設計中更典型的場景是，設計師更賣力於形容修辭使用的狀況。我們建議設計師同時也考量，修辭互動性如何對溝通目標有益；他們如何運用修辭的創造、相遇、使用、維護、處置以及所有權？

互動三角的第二個面向：「使用者」和設計師

定義上，論述設計包括了觀眾和人造物之間的某些互動；然而也有觀眾或使用者和設計師之間互動的可能。針對互動三角的第二個面向，我們會暫時討論幾種一般分類，為論述設計途徑提供資訊方面和激發靈感的方法。在此，設計師的出現與／或互動，是為了要為「使用者」增強以人造物為基礎的溝通和經驗。我們希望強調，在使用「設計師」一詞的時候，應該也要理解，這可能涵蓋了其他協助人造物設計的相關代表人物，像是研究者、輔助者、決策者和臨床醫學專家等。**這裡所要傳達的核心概念是，如果論述設計師真心關注論述產生，並且想要更深入地參與社會，那麼他們就應該要跳脫傳統上設計師和「使用者」脫節的被動展覽模式去思考。**更進一步來說，與其只是思考如何提升議題，那麼，用製造關聯性的方式去思考目標，可能會得到更好的理解；而更多的互動性，對於這樣的目標而言也是關鍵的運用方法。

設計師和「使用者」互動的最實際理由，是可以**改善訊息傳遞**的方式。論述在以物品作為媒介和抽象化表述的過程當中——特別是那些複雜的論述，許多時候會因為轉化的過程而喪失意義。我們已討論了描述的、和解釋的人造物，還有幾項主要人造物的使用，可以用來增進有效溝通的機會；然而，設計師在過程中，也可能會選擇採取更主動的角色，這可以透過面對面的方式，或藉由其他與觀眾的互動來達成。以書寫作為作品描述，可以被理解成是有用的「觀眾與設計師」互動，但讓我們感興趣的，是針對這種連結更多也更主動的探索。除了文字之外，最常見的情況之一，的確就是設計師在作品展覽上現身的場合；設計師在展覽上演講、與觀眾交談，藉此可以為觀眾做好準備、給予他們作品導覽，並回答問題。設計師還可以選擇讓整個過程變得更具有表演特質，而這麼做也會讓設計師本身在展覽中變成關鍵人物。設計師會回應讀者在部落格上和設計師網站上針對論述作品的評論——儘管這是相較之下比較簡單的方式，可以和

潛在的全球觀眾互動；然而這樣的媒介，確實也有其互動特色上的限制。有些論述相當複雜或新穎；有些又和我們熟知的信仰相違背；還有些「使用者」較不願意或無法接收到訊息；有時參與的時機很少；有時訊息卻又特別重要或有時間性。特別是在以上這些情形之下，重要的是，設計師必須要考量和「使用者」互動的方式，來改善針對特殊目標訊息傳輸的效能與效率 ▇7 。

除了對訊息是否實際被接受、以及改善之外，設計師和「使用者」的互動，也可以促成**更有意義**的溝涌；整體品質和影響力可能會因為連結以及可信度而獲得改善。農夫市集的比喻在這邊可能會派上用場；農夫市集比起超市通常都更貴且更不方便，但消費者卻可以藉由了解是誰生產了這些農產品和其生產過程，進而擁有與食物更有意義的關係。農夫市集的立場代表了對這個越來越複雜、需要斡旋和大量生產的世界的全新挑戰；從農夫手中直接獲得農產品的經驗，還有支持這種替代而獨立的生產模式，是很有價值的事。更多資訊的確對這樣的經驗而言相當重要，但這種經驗也是個人而情緒化的，就好比生產者經由勞動力栽種水果的熱情，可以很有力地被傳遞一般。而生產者和消費者之間的連結，對於可信度也很重要——「來自農場的新鮮」，這可能會是我們在超市裡看到的一句空洞的口號，但農夫卻可以很有意義地說：「這是來自我農場的新鮮蔬果。」如我們所說的，要達成說服的目標相當困難，通常也不會是純粹理性的過程；而與設計師的互動對此幫助甚大，也的確可能是我們在面對帶有強烈反對態度和信念的「使用者」時，所能善用的唯一機會。

另一種在設計師互動分類上的「使用者」，可以應用在改善資訊傳遞與更有意義溝通的，是訊息的**個人化**和**客製化**。以使用者為中心的設計，奠基於當我們了解更多使用者的態度、行為、價值和信仰時，設計師更能好好關照這些需求和渴望，透過物品傳遞的訊息也是如此。一項客製化的物品／訊息，能進一步表達觀眾特別關心的事物——設計師針對幼童和大人、男人和女人、醫生和病患、有耐心和無耐心的人等，可能都會有不同的溝通方式。這樣的不同之處剛開始可能是明顯的，或者它們可能會隨著互動的展開而顯露：保守與激進、關注與漠視，富有知識與天真無知。如果原有的方法無效的話，在「使用者」與物件接觸時、以及在溝通體驗的過程當中與使用者們同在，便能允許設計師介入或改變原有做法；這種訊息和物品的客製，也會因為觀眾感到特別而更有意義，他們會覺得「這是為我所特製的」、「這是唯一的」，還有「設計師直接回應了我的疑問」。雖然我們在之前和觀眾與物品相關的部分時已經解釋過了，不過這種存在於「使用

理想上的未來，在倫理上是由「人為人設計」的關係所建構。

Steven McCarthy（史蒂芬・麥卡爾斯），《The Designer as Author, Producer, Activist, Entrepreneur, Curator & Collaborator: New Models for Communicating》（設計師就是作者、生產者、行動分子、創業家、策展人與合作者：溝通的全新模式），頁136

者」和設計師之間的互動，也可以延伸到共同創造的活動上，有著對「使用者」而言相同程度的價值增長。設計師如何能為了達成更好的準確性和更大的影響力，而去客製化物品和訊息？

在對抗設計的實踐中不斷地暗示，同時也作為支持該領域的部分論點，都宣稱設計師可能需要**聚集觀眾**或群眾。然而，要在發掘更多決定性見解和／或構成要素之前，嘗試和特定的觀眾溝通將不會太容易或有效；這的確是「使用者」和設計師之間更高程度的互動模式，也是設計師可能必須尋求其他夥伴協助之處。不過比起只是由設計師增加接觸前和接觸時的互動，更多的互動同時也代表著在需要的時候，可以促進辯論本身。我們可以將論述物件當作幫助聚集「使用者」以達到反思和辯論的方法，但物品本身同時也可能在這過程中被當成工具，用以協助進一步的改變發生。

設計師和他們的「使用者」開始互動之際，彼此的關係也可能超越了當前的單一論述；和設計師有所連結，可能會因此**建立起後續的**或是某種忠誠度，就像品牌隨著時間和經驗而樹立，「使用者」也可能和設計師與訊息之間形成某種吸引力。如果設計師對於他們所傳達的訊息內容或其他特性方面是一致的，那麼要找到未來的「使用者」就可能更容易，這些使用者也可能早已準備好要接收訊息；再者，這種型態的連結，也協助創造提倡者、傳播者，還有甚至是未來的合作者。如果設計師真的對特定主題非常有熱忱也很投入，那麼她可能會希望把自己的努力視為和「使用者」延伸對話的一部分。

最後，儘管「使用者」本身累積了許多優勢，對於設計師來說，在論述過程中，**也有來自於智識層面與情感層面上的好處**。讓我們回到農夫市集的比喻，農夫可能會藉此學到更多與觀眾相關的事——好比說，在農夫市集裡，農夫可以知道消費者喜歡把孢子甘藍留在莖上；農夫也可能會享受和消費者的直接互動——雖然他們可以在超市販售自己的農產品，但卻更喜歡在農夫市集，因為這樣可以知道究竟是誰、用什麼方式在消費自己栽種的產品。設計師同樣也可以從這類的互動之中獲得更多資訊，並真切地學習到和論述計畫相關的事情——這不會只是單一方向的溝通，而會是互惠的一場討論。Bardzell等人認為這點也反映在他們和觀眾的互動上：「這項計畫很快變得高度反思的，在我們發現自己受到至少和參與者同樣的刺激和挑戰時，便是令人嚮往的批判設計結果，也對批判設計計畫的規劃和執行，有著更多元的影響 **8**。」如果論述設計對於更廣泛而深層地影響社會有興趣，那麼以使用者為中心的設計和研究哲學，便再一次地告訴我們，更多的接觸和更獨特的「使用者」參與，也可以是有價值的——

與其從遙遠的地方觀察，身經百戰可以學到更多東西。這樣的好處就在於，設計師透過某種互動或某項計畫學習到越多關於「使用者」的細節，就越有可能為未來的論述作品做準備；和「使用者」更深一層的共同參與，實際上可能就是對論述設計師而言最具價值的事。設計師對特定主題懷抱熱情，除了和某些大眾溝通之外，他們可以透過創造有益的方式與他人共同參與（不論好壞）；而他們的論述人造物，確實也成為了邁向更人文目的的一種手段。

互動三角的第三個面向：設計師和人造物

我們為設計師思考論述溝通的過程和影響，所提供的最後一種互動分類，是設計師本身與人造物之間的關係和參與。我們將從產品製造到使用過後的產品生命周期過程，來進行簡短的探討。物品在透過計劃和生產階段所獲得的物質與非物質特徵，都會影響它們對觀眾的價值，這是很能理解的事情；光是人造物有其設計師或某位特定的設計師的事實，本身就可以很有意義──物品不僅是在觀眾面前憑空出現，而是有其歷史或者當代的起源意義。例如，現代家具零售商 Design Within Reach（DWR），授權給知名的九十九歲丹麥設計師 Jens Risom（簡斯‧利森）和較年輕的設計師 Chris Hardy（克立絲‧哈爾迪），聯手創造出一系列新的家具。DWR 將這種「新舊相遇」的故事用在行銷上，顧客於是可能會推斷，這極可能是這位設計界赫赫有名的人物，最後幾件代表作之一。靈光乍現的故事，同樣也可以為設計增添意義。不論是 Spencer Silver（史賓賽‧席佛）博士發明 3M 便利貼的美好意外，還是 Philippe Starck 具有代表性的〈Juicy Salif〉都是如此；這個榨汁器，是 Philippe Starck 在一間義大利餐廳大啖炸花枝時獲得的意外靈感。設計師（們）的身分、設計原理、設計的條件和方法，都能經由選擇以便進行溝通或將其隱藏，為設計增添意義。對於人造物本身，這可能顯而易見，或者可以透過描述和解釋的人造物與相關元素，來向觀眾傳遞訊息。

除了計畫和設計以外，存在於設計師和物件之間的具體案例和生產過程的互動，也高度具有影響力；這在設計師本身就是物件製造者時最為明顯 ──有其意義。一個很好的例子，就是 Thomas Thwaites 的〈Toaster Project〉。這是圍繞著社會和科技關係之間的論述，透過設計師製造烤吐司機的嘗試來呈現；物件本身則是這趟製造之旅顯著而刺激的例證。人造物和 Thwaites 之間的關係，在本質上是密切相關的，同時也會透過有點怪誕的形式相呼應。設計師究竟如何、在

哪裡、何時以及為何製造了論述物件，可以協助釐清作品的論述性，甚至也可能會造成阻礙。

設計師也可以在與人造物的接觸和被消費的過程中與觀眾互動。我們之前已經討論過，設計師如何在產品曝光和使用階段，就與觀眾進行互動，來確保或增強彼此之間的溝通；不過物件本身也可以就是焦點。這點能用修改或改造的觀點來理解。設計師可以針對觀眾對產品的特定使用，來改變人造物的面向──如改善人造物──或使其成為不同階段計畫的一部分。美學和功能上的直觀功能可以被改變、移除或增加；這可以是正常反應或為了特定的族群、甚至個人。人造物是否可以從使用者蒐集而來、修改，然後作為議論素材的形式還給使用者？這些蒐集而來的物件，如果再次分配給其他人又會如何？這樣的操縱，對電子和網路人造物相對比較容易，因為設計師可以在遠端頻繁改變物品的面向。Superflux 的〈Open Informant〉（公開線人）和 rootoftwo 的〈Whithervane〉，都持續針對個人溝通、社會媒體和新聞資訊提出回應，但如果設計師貢獻了資訊，卻改變文本內容與／或物件本身，又會發生什麼事？能持續透過使用中的物件進行溝通，將會創造出許多有潛力的意義成果。

此外，設計師也可以在物件被使用後，或是在和觀眾對話結束之後，以有意義的方式與物件互動。雖然我們之前已經討論過設計師針對剝奪與拒絕，在與觀眾互動方面創新、與具啟發性的方法，但我們還是在此建議設計師將焦點放在人造物上；這點從法醫學的觀點來思考會更加確切些──譬如，物件色澤和磨損的樣式，說明了這項物件曾經如何被使用以及可能的溝通方式。數據也可能擷取自電子物件，無論是關於其使用方式或是論述如何受到理解。如果使用者意識到設計師可能會蒐集和／或詮釋物件使用後的狀態，這代表著什麼，又如何影響訊息？人造物壽命將盡之時，還能如何被運用──不論是關於其敘述或是實體？基碑是種具有意義的標誌，通常在生命終結後被創造出來──論述物件在生命周期結束後，是否也能被記錄？甚至是藉由其他物品的示例而在其之中被延續下來？骨灰火化是真實肉體的改變形式──相同地，論述物件能否在實體上被歌頌，或是在某種程度上變形並重組，來影響它們先前使用者／觀眾或新的使用者／觀眾之間有意義的溝通？諸如此類，和壽命終了之際的人造物互動，對於設計師而言是很有意義的；姑且不論設計師可能希望怎麼傳遞這份訊息，這樣子的互動，會影響設計師對物件和計畫的理解與感受。也或許這種經過計劃的「設計師─人造物」互動，也可以正面影響設計師作為未來論述作品時的方法。

我們在此僅僅闡述了三種溝通元素——設計師、物件和「使用者」，這些的確無法代表所有可能的互動領域，還有其他眾多重要而有力的環境與脈絡因素，可以和設計師、物件及「使用者」一併考量，因而為互動關係創造指數性成長的可能性。有人可能會認為，所有這些用以增加互動的方式，一定都能增進訊息的有效溝通，或者可以使得訊息更有影響力，但因此就假設這是自然而然的結果，或任何正面的結果都可以預期並且是始終如一的，這也是很天真愚昧的想法。或許一件端坐在白色底座上，靜止不動、去脈絡化的展覽作品，它的純淨性是最理想的，而對於有更多互動性的情況，在其脈絡之中有削弱的訊息和強度，也是同樣理想的。更多的互動發生，也許也就意味著訊息本身會以無預期的方式轉變。論述溝通並非如此簡單而可預測。然而我們也認為，整體來說，與不同領域和不同形式互動，能為設計師打開促進溝通的可能性，並提供額外的工具，讓設計師隨著設計領域的成熟，用以將自身的努力策略化。

1 這樣的協助，不僅可以為觀眾做出貢獻，也為他人針對論述物質的理解和參與有所貢獻，並且是改變人們決定的關鍵一步，邁向實踐，實際上真正改變這個世界。

2 在某些例子當中，共同創造也攸關人造物和使用者之間的接觸，好比 3D 列印，使用者／觀眾還是需要在一定的時候，和 3D 檔案「相遇」。

3 詳見 Russell W. Belk（羅梭・貝爾克），「Possessions and the Extended Self」（擁有與自我延伸）。

4 William Rathje（威廉・拉茲傑）與 Cullen Murphy（庫倫・莫爾非），《Rubbish!: The Archaeology of Garbage》（廢物！：垃圾考古學）。

5 Bruce M. Tharp，「Value in Dispossession: Rejection and Divestment as Design Strategies」（處置的價值：設計策略中的拒絕與剝奪）。

6 就論述設計而言，「使用者－物品」互動的分類，對於論述所有權或智識相關的事物，並沒有太多可提供的資訊。概念所有權在原創性上看來更溫和，而在智慧財產保護法律的系統裡，是更正式的。我們處理的專利、商標、商業機密，還有甚至版權的相關論述，都不在智慧財產的範圍內。論述一旦「固著在實體媒介上」，成為特定的圖像和文字，版權保護便可能與之更相關。然而，這對影響論述溝通並沒有特別的益處。一項論述物件可能會接受設計上或實用的專利保護，但涉及的概念卻可以透過合法性，不受阻礙地流通──特定的文字或視覺實例化（以及可能的實用方式），才能夠被賦予保護。因此反之，我們必須要最關注的是論述物件本身的所有權。

7 「『使用』涉及了一系列的概念與意識型態，在個人、社會以及文化實踐當中發生作用……就如同『設計』不涉及任何絕對的判定或是對於想法與型態的明確轉譯，而『使用』也不僅僅牽涉有效的轉化並遵循著這些想法。再者，互動科技位於互動設計的核心地位，則將『使用』置放於一個特別的焦點之下，因此關於批判實踐的概念發展將必須涉及以下問題──也就是說，『以物品為論述』該如何滿足『使用的反思』。」（Ramia Mazé & Johan Redström，「Difficult Forms」〔困難的形式〕，頁 10）。

8 Shaowen Bardzell 等人合著，「Critical Design and Critical Theory」，頁 296。

影響力：論述設計師可以達成什麼效果？

- · 論述設計可以在社會、商業、專業和個人影響等層面創造價值。

- · 論述設計總是為了觀眾思想上的回應而努力，卻鮮少試圖、更不用說是達到任何廣泛層面的影響力。

- · 觀眾的反思是成功的論述設計的基本要求，唯有在此之後，影響才得以被考量。

- · 我們建議最好透過三個連續的階段來理解影響力，而我們會為這四個論述設計的範疇清楚闡明。

- · 決策的影響是具挑戰性的，我們在此列出不同的因素：資訊延遲、意料之外的結果、多變的脈絡、以及錯誤的指標。

- · 最終，我們更關心論述設計師能有所影響，而非衡量這些影響，但基於許多理由這也會有所幫助。

我們運用先前提到過的八個面向——意向、理解、訊息、情境、人造物、觀眾、脈絡和互動——作為論述實踐的指導框架，並把能增進設計師溝通的人造物，視為對他人可能造成的預期**影響**。其中的第一個分類——「意向」，處理設計師希望達成的廣泛架構，而最後一種分類——「影響」，則是針對計畫的潛力、或者證明多大的程度能造成有益的結果。藉由分辨意向和影響，我們承認這過程中具有重大挑戰；**只因為設計師勤奮地想像、計劃並且致力於達成某種特定合意的情況，並不代表我們就一定得遵從**。確實，這也是此一領域成熟和獲得廣泛接受的關鍵——論述設計師明顯或隱晦地宣稱的價值，應該要是可辨識的。

正如「文學和藝術評論」的歷史所顯示的，還有許多針對評價概念的不同方法，與我們對影響的理解和其判定有關。我們最終要探問的是：「論述設計創造了什麼樣的價值？成功的論述設計基礎為何？」回溯到西元前 4 世紀，亞里斯多德的《Poetics》（詩學）和《Metaphysics》（形上學），還有柏拉圖的《Dialogues》（對話集），目的都是要為理解與評估創意的作品奠定基礎。就一些古老、同時卻也是更為當代的觀點而言，作品對於個體與社會的價值，並不一定會畫上等號；這樣的切入點更仰賴評價者的個人詮釋，而非能廣泛影響的潛在價值及特定證據，只不過對我們來說，能對這個世界造成的潛在影響也很關鍵。考量到這好幾世紀以來的爭辯，我們的討論在最開始時的假設，是理解作品的影響在許多層面上都是重要的。為了協助希望獲得更多理解的設計師，並且為了創造更多價值、協助他人理解並評估論述作品，我們接下來將會逐步討論，並針對影響提供一些關鍵的議題思考。

對誰造成影響？

首先，最基本的問題在於，論述人造物會對誰造成衝擊——誰可以從中得到收穫？潛在的受益者基本上是無限的（受到負面影響的人也是），而我們在此針對四個值得認可的基本影響範圍來進行討論。

正如我們一直以來所討論的那樣，論述設計為設計師提供了參與更廣泛社會議題的方法，並以新的方式延伸了其歷史和商業的根源。比起只是製造實用和有美學價值的人造物，論述設計允許不同而也許更多元的社會文化的聲音，可以和參與以及行動主義的概念做連結。因此首先，論述設計可以造成**社會影響**，這是論述設計最明顯的舞台，其分支涉及了群體和他們的思想、行為、人造物與組織，包括了

一部分的利害關係人、夥伴關係、使用者和觀眾，也囊括了延伸到社會上的漣漪和不可知的影響。這在社會參與的層面上更為顯著，而其他範疇的終極目標，也同樣為了社會貢獻而努力。

其次，它也可以造成**商業上的影響**。這點鮮少獲得認可，也許是因為受到 Dunne & Raby 有力的著作影響，他們最初將批判設計用來和商業設計「明確的」現狀競爭；他們的觀點是，如果設計在主導的資本主義脈絡下運作，那麼設計便無法針對該脈絡進行批判。然而如今，他們也的確意識到了其他可能性，並且支持學生進行與批判和推測設計有關的商業作品 **1**。只是 Dunne & Raby 反市場的概念仍舊持續著，Malpass 直白地表示：「批判設計的實踐無法在市場脈絡之中運作 **2**。」對於某些人而言，批判和推測設計的類別，無法或也不應該參與這個領域，但相反的，我們卻看到所有的論述設計都對企業研究，甚至是品牌建立有所貢獻。論述人造物本身也可能具有利潤，或者在投資上獲得實質的金錢回饋；這的確須伴隨著某些限制和可能的後果，但這毫無疑問地會隨著領域趨近成熟、其價值和普及化而有所增加。

第三點則是，論述設計可以造成該領域或**專業方面的影響**，也可以被認為是為設計的更廣泛理解而貢獻。在商業設計的領域裡，甚至是涉足負責任設計領域較深的設計師，會認為這點頗有爭議，因為他們認為非商業、或非實用的形式及應用並不是真正的設計，而是荒謬的，或者只是藝術而已。他們看似對這些領域能造成的商業影響視而不見，認為這些影響會讓人從傳統作品的實際、實用和相關性分心。**對某些設計師來說，論述設計是對立且多餘的，會玷汙設計思考經過奮鬥得來、以證據為基礎、使用者為中心的名聲**。然而，隨著人們對先進資本主義逐漸增加的意識及批判、全球企業對於新殖民主義的實踐、空洞的消費者主義，加上對人類和環境生態所造成的傷害，商業設計確實也已經失去了它戰後樂觀的吸引力。比起社會的負責任設計，承認論述設計是專業領域的一部分，也可以為不同形式的服務創造更多空間。論述設計讓設計以全新而重要的方式，針對科學、科技、政治和倫理等領域帶來有價值的貢獻。從我們身為教育者的觀點來看，我們看見了論述設計如何能吸引並在領域內留住有才華的設計師，設計師希望尋找典型設計職涯的替代方案，以及／或者那些對混合實踐有興趣的設計師（從事論述設計與商業設計，或在商業作品中加入更多的論述性）。而往往論述設計的論述，都會直接了當地指向設計，在不斷改變的社會文化當中，為該領域和專業的進步提供一面反射鏡。

當前的批判實踐還是太過限制而隔閡了。我認為它應該要挑戰設計普遍的定義。它不該是你所選擇的某樣東西，而是在設計時對思考造成的影響。它應該要是一種態度，可以應用在任何的設計階段，不論是在商業或藝廊的設定之下。我希望它在設計過程、設計教育和設計批評中無所不在。

Jana Scholze，作者訪談，2018年1月8日

最後，論述設計不僅會對觀眾造成**個人影響**，也會對設計師和其他合作者造成影響。如同任何其他形式的創意一般，論述設計可以在情感上令人有收穫，在智識方面也具有教化作用。當完善執行時，論述設計師會參與主要和次要的研究，並探索不同而互相較勁的觀點；論述設計師因此了解得更多、能夠表達自己，也親身參與論述和辯論。就像負責任設計以及其他形式的社會參與和行動主義，設計師可以對願景的貢獻和某些人類增進的概念深感滿意。論述設計對於他人而言，可以是很有價值的一項服務，更可以反過來滋潤論述設計師本身。當前的設計師，可以在不同脈絡之中工作，如企業的研究和研發部門、政治決策領域、在學術界、和醫生一起共事，或是為了其他研究機構而工作。這對設計師個人而言可以很有收穫，也對相關產業鏈造成影響、增進專業，基本上對商業來說也有好處，最終還可以為整體社會服務。

我們堅信，所有的設計師最終都應該要專注於他們能對世界造成的影響；好的論述設計目的在於為他人服務。不過有時候這種類型的關注會不被理解或認同，因為論述設計通常會和某些藝術實踐相關的自我表達混為一談；或者論述設計被認為是以自我為中心，在社會關懷的虛偽外表下，只在論述設計圈裡和他人對談。設計師的確可以好好利用自我表達的意願，來促進計畫並激發重要特質，然而使用者中心卻認為，如果設計不能為他人服務，那麼設計就失去了它的價值，甚至可能會有負面價值（因為有來自人類和環境觀點真實的機會成本）。我們鼓勵讀者針對上述四種普遍的影響領域進行廣泛思考，而接下來，我們將把重點放在最具包容性，也可能是最有挑戰的領域──社會影響。

> 如果你／妳希望他人快樂，實踐憐憫之心。如果你／妳想要快樂，實踐憐憫之心。
>
> 達賴喇嘛推文，2010 年 12 月 27 日

噢，改變世界

若要分析影響力，短暫回到我們針對論述設計廣泛生物屬和批判設計概念之間的細微區分，將有所幫助。作為批判理論的反思，批判設計的關鍵努力，在假設上，是某種社會型態的轉變。根據馬克思《Theses on Feurbach》（關於費爾巴哈的提綱）第十一條：光只是理解這個世界還不夠，我們應該要把目標放在改變世界。哲學家 Cornel West（康乃爾‧韋斯特）解釋：「傳統哲學上的限制，將很快地表現出它的貧瘠，不過只是盲目而空洞地邁向虛無。」反之，它應該要能召喚「行動，並為了克服某些狀態和實現新形勢 **3** 」的方法。從哲學去翻譯這種概念，並透過批判理論傳達的時候，設計行動

主義的概念便油然而生。

論述設計師往往會希望並且想像能透過自己的作品改變世界，但在此我們必須表示，這**並不是**設計師職權的一部分，也不是必要的設計目標；這在應用研究的領域最顯見，受測者在此接觸到論述人造物，作為探測價值、態度和信仰的方式。設計師希望特定的觀眾，可以在領域內對於人造物和論述有所反思——以研究者認為對協助他人創造（通常是非論述）物件、溝通、服務和系統的終極目標有效的方法進行。這裡的目標不是要改變心靈，更別提是改變社會，而只是單純想要從針對論述人造物的回應得到一些見解——這是有點直接而又狹隘的手段 **4** 。

同樣的，在實踐應用領域當中，目標不一定是要改變社會，而是要讓個體或集體觀眾反思並思考，對自己和他人都有幫助的方法。這往往牽涉到讓觀眾進入更好的心智狀態、改變的態度及信仰，希望藉此改變他們觀看、反思和最終體驗人生各個層面的看法。如我們之前討論的，論述物件可以激發個體和重要的人進行有意義的對話，創造臨終生命計畫。儘管這是有價值的結果，卻不是批判理論和批判設計看似會支持，從啟蒙、解放和行動主義得來的社會轉變；儘管使用的方法有所不同，社會轉變確實是讓人共同盼望的結果，但所有的論述設計都是溝通上的努力，它有可能會、也有可能不會創造，或者甚至不一定會有創造這種改變的意向。**論述設計總是為了觀眾思想上的回應而努力，卻鮮少試圖、更不用說是達到任何廣泛層面的影響力。**

針對較崇高的批判設計目標進行思考，同樣也可以協助提升時間性和風險的議題——影響是一種過程，但它並無法保證結果；社會改變的確不是某些觀眾和批判人造物接觸的即時成果。我們會在接下來討論，在不同的論述設計範疇當中，建立於彼此的不同影響階段。所有論述設計的中心定義特徵，都是要讓觀眾踏上反思的道路——和人造物的訊息接觸，針對它承認、檢視、解讀、詮釋和反思；如一句諺語所示：「牽馬到河邊易，逼馬飲水難（you can lead a horse to water but not make it drink）。」設計師把觀眾引導到論述上，**希望**能獲得理想回應。因此，溝通過程要成功是有可能的——觀眾因為設計師的訊息而得到反思，但他們卻仍無動於衷；這種情形在最大膽的論述設計中明顯可見，試圖要在最艱難的脈絡中，和最難以傳達的觀眾，溝通最難的論述。也就是說，觀眾可能有辦法理解設計師的訊息，但卻一點都不在乎，以致最終沒有得到任何結果 **5** ——完全沒有造成任何社會影響。**更清楚一點來說，論述設計雖然是以使用者或觀眾為中心，但卻不在滿足觀眾的產業範圍內。**事實上論述並不需要

有人認同它的價值，才能成為論述。一位辯護律師，可以和他／她的客戶討論抗辯的影響，但客戶不一定要遵從這項建議；而就法律代理而言，就算沒有無罪開釋也已經達到專業標準了。

這是我們討論影響的重要起始點——觀眾反思是成功的論述設計的基本要求，也唯有在這之後，我們才能考慮到效果。馬兒必須要走到水坑，然後知道牠有飲水的自由，問題就在於，在特定的飲水狀況下，如果馬兒有喝水，是透過什麼樣的方式、為了什麼理由而喝水，還有喝了後有什麼影響？再者，一個所有馬兒都攝入足夠水分的世界，會有什麼樣的可能？

整本書中，我們都在強調社會參與，因為這是最常見的領域，然而重要的是去顯要地解釋四個論述設計範疇所造成的影響。每個範疇都有自己特定的觀眾和利害關係人，也有著不同的意向，因此可以理解的是，它們也都會有不同的接觸途徑。我們接下來要呈現考量、或是分析影響的不同層面。每個接續的階段，都有著更大的摩擦可能，因為它們逐漸超越了設計師所能控制的範圍；藉由將整體目標拆解成不同的階段，我們一路上為各種有益的影響創造了不同的可能——各種成功的程度；就算最終無法完全達成目標。

創造成功與接續的影響力：從社會參與面

社會參與最終的企圖是想達成理想的社會狀態。在達到觀眾反思的基礎之後，影響力可能首先會發生在：（1）**合意的思考**上：這裡指的是一名觀眾在意識、理解、態度、信仰和價值上的改變程度。合意的思考獨立於不同的策略目標之外，如提醒、告知、啟迪、激發或說服，這些也全都可以導向理想的思考。例如，一個人可以被提醒他所熟悉的永續發展議題，因而喚醒了針對此議題的相關意識；或者，也許透過某些資訊，使得裂隙發生在強烈信念當中——人們不再確定，參議員是否是為了平民大眾而發聲。純粹的不確定性，可能是設計師理想中的觀眾狀態，但人們也會意識到新的事物——「某些」新殖民主義式的不公平，認為他們的國家長期對其他國家和人民造成了不良影響。思考也許甚至會反向而行——長久以來，關於個人自由的信仰遭到拋棄，而人們的價值觀轉變為擁槍的立場。不過儘管這些例子都展現了不同程度的合意的思考，但就算是其中最有力的想法，也不一定會導致行動發生。

其次，影響力也可能發生在：（2）**合意的行動**的層面。當思想足夠

有力的時候，便可以產生新的行事和存在方式。針對論述設計師的概念進行反思，可能會讓人決定深入檢視一項主題、消除某些行為、發展新的途徑、抵抗對手、改變信仰以及聚集大眾。如果論述設計可以驅策新的思考，導致個人合意的行動，那麼這也可以被視為是成功的——不過，可以做的還是有更多。

就社會參與層面，對於集體和他們的活動、信仰、行為、常態、習慣、結構等也都會有所關注；因此，影響力可能發生在：（3）**合意的社會環境**之上。明顯的是，論述設計要對社會文化的改變產生影響，是很有挑戰性的，因為不同社會的世界是如此複雜而充滿了變化。人類學家 Clifford Geertz 認為文化乃「意義編織」的概念很恰當；論述人造物可能是由不只一段交織的線路所組成——然而只是增加、移除或改變單一線路，很難改變整件織物。**在這個層面上，還有關於論述設計能產生什麼影響的挑戰問題：要到達那裡還需要多久？還有什麼其他的力量需要參與、誰受到了影響、改變到了什麼樣的程度、會持續多久，我們是否在計算中也涵蓋了負面結果，以及我們怎麼知道的？**這是一項艱鉅的任務，以至於設計師可能會在相關領域內工作，對理想思考或個體行動感到滿意，卻沒有關於達成改變的任何期待。基礎概念是，設計師的影響從人造物開始延伸至個人思考，驅策個體行動，最終影響群體的理解和如何生活。如前所述，這些都是崇高的目標，很值得設計師去努力，但影響力的主張與其最佳的理解和展示，則閃耀於後繼的各個階段之中。

創造成功與接續的影響力：從實踐應用面

實踐應用試圖幫助個體以及也許群體達到合意的狀態。在達到觀眾反思基礎之後，影響力可能首先發生在：（1）運用**工具式思考**的層面：這是驅策過程邁向理想結果的思考模式。人造物是否藉由為了達成實踐者的目標，而提醒、告知、啟迪、激發或者說服觀眾？一位婚姻諮商師可能會運用論述物品，來引導夫妻深刻思考離婚可能對小孩造成的影響。在這種情況下，理想的工具式思考可能不會特別被定義，不像社會參與宣稱和建議的思維模式那般有更明顯的偏好立場，它也與更中性的「提出問題」立場相近，就像是好奇的思維模式，不會有特定的明顯立場。隨著實踐應用，運用工具式思考可以只是一種新思維，為另類方案創造出更多空間，或是該相關領域的實踐者對其觀眾有特別偏好的心智狀態或想法。然而我們還是必須再次強調，新的行動並不一定總是會伴隨著新的思想。

當論述物件能為另類的心智思考創造更多的空間是件好事，然而可以做的還有更多。接下來的影響力可能會發生在：（2）**合意的行動**。思想上的改變能否驅策理想的活動？作為我們案例的第一步，婚姻諮商師運用的論述人造物，致力於檢視並針對離婚所可能對幼兒造成的影響而創造對話。如果物品夠具刺激性，那麼理想的行動就是夫妻之間將產生更好的對話——或者至少開啟對話。諮商師可能不會對夫妻究竟更想、或更不想離婚表達關心，而是希望讓對話和交流發生，使主題能以令人滿意及深思熟慮的方式展開；最終，婚姻諮商師的工作就是要協助客戶達成決策，並且／或者有能力應付自身的狀況 6 。

除了理想的行動外，影響力也可能導致：（3）**合意的情況**。這些都是很偶然的情形，而設計師的掌控程度甚至更少；因此，論述設計師可能不會特別覺得必須要對結果負責。針對上述的婚姻諮商案例，設計師或諮商師可能會有不同的偏好，但不一定會和丈夫、妻子、小孩、牧師或姻親父母的偏好一致。為了婚姻諮商而創造論述物品的設計師，可能會因為他／她想要幫助夫妻復合而這麼做，但設計師對於結果並沒有全然的掌握；達成更良好的溝通是有可能的，但這麼做真的可以降低離婚率嗎？即便真的達成了這個結果，論述物品本身的責任為何？諮商師和夫妻之間發展出來的和睦關係、諮商師的輔助專業，還有現有關係的品質，都可能對結果造成更深遠的影響。合意的情況可以用來作為理解實踐應用影響的有效方法，但在設計師的人造物和它所造成的結果之間，卻只存在著相當間接的關係。

創造成功與接續的影響力：從應用研究面

應用研究涉及論述人造物的創造，最終支持的是較為中意的（通常是非論述的）物品、服務和系統的誕生。論述物件作為啟發性原型（相較於「prototypes」，有時我們稱之為「provotypes」）7 ，用以探測主體的態度、信仰和價值，這些對於研究者而言相對更難接觸的因素。觀眾在人造物上進行反思之後，影響力可能首先會發生在：（1）研究階段產生的**相關思考**。透過提醒、告知、啟迪、激發或說服，論述人造物讓受測者針對有問題的議題進行思考。如實踐應用常見的目標那樣，與其說是對受測者本身有用，這裡的思考普遍提供了研究者關於該問題或假設的相關益處。相同的，在此領域內的設計師和研究者，往往不會對將某些議題挪往特定立場感興趣；反之，正如要減少研究精神裡常見的偏見而努力那樣，論述人造物為的是要製

造真實的反應。受測者的立場也不需要改變，因為他們先前可能甚至根本不曾思考過特定的主題或問題脈絡。在這種程度上，成功的論述作品刺激受測者進行思考，研究者隨後決定這樣的思考是否是相關而有用的。

影響力的第二個層面，在於受測者的思考能夠產生不同程度的：（2）**相關回應**。論述物品只是激發思考還不夠；這些思考還需要被恰當表達。應用研究要求研究者和受測者之間更多的對話，而不是某些論述的單一表述，就像社會參與中常見的那樣。受測者必須要有所回應，以能揭露與一連串問題相關資訊的方式來回應；再進一步，計畫也需要能支持並有效地取得這些回應。人造物本身可能在這個層面上還不夠充分，而設計師或研究者必須要創造其他的計畫要素，協助作品獲取觀眾的相關思考——這在設計師本身並未參與計畫執行，還有資料蒐集的責任落在另一位研究者身上的時候更為重要。最後，是否能達到這種程度的影響力，攸關論述人造物能否製造有用的回應，供人蒐集並且合成。

影響力的第三個層面，是在受測者的思考能夠產生不同程度的：（3）**可行動的見解**。論述設計獲得研究者使用的主要理由，是它具有取得更好資訊的潛能，研究者希望可以針對議題有更好的理解，最終也能創造更好的產品、服務和系統。論述設計可幫助價值、態度和信仰浮出水面，否則它們可能會依然處於隱藏狀態。然而如果見解無法被執行，那麼論述設計對這個過程就毫無幫助可言。通常，在更廣泛和更有探索性的過程當中，研究會揭露出其主題非常美好的面向，但這些最後不一定就能導出解決方法或是設計成果。這是基礎知識和應用知識之間的主要區別，新知識在此是更直接、且更即時可行的。從研究過程當中獲得有用的見解是目標，然而這卻可能不是設計師的責任，或者不全然是設計師的責任，因為其中還有許多其他的影響因素存在。端視發展團隊的組成，意義的創造往往是研究者的義務，然而設計師也可能會參與將資料合成為可執行的設計見解；甚至在遠遠超出第三階段的層面，設計師通常還會希望論述作品能對創造較為中意的產品、系統和服務提出貢獻。

創造成功與接續的影響力：從基礎研究面

最後，基礎研究試圖達成理想的知識或學術方面的理解。如前所述，這是論述作品基本上還沒有開發的領域（超越了對設計和論述設計本身的理解），因此我們假設這是論述設計未來擴張領域版圖的方

向。儘管應用研究經常被用在實際目標上，好比政府運用論述設計來協助制定特定政策，基礎研究的目標卻不是要達成這種立即或直接的成果，而是要建立新的、普遍的基本方針。論述設計攸關觀眾的反思，它為了在基礎研究中找尋人類反應具有益處的事實而提供服務。

觀眾針對論述人造物進行反思之後，第一個影響的層面是：（1）探問過程中**相關思考**的程度。這種過程和關注，與應用研究十分相似；透過提醒、告知、啟迪、激發或說服，論述人造物讓主體得以針對議題思考。基礎研究可能會對不同的回應型態或方向更開放，但它卻鮮少是不受約束的，因為研究者往往會從他們感到好奇的領域、一項假設或研究問題開始著手。基礎研究往往也有很多的死胡同；而確定某個領域沒有任何成果，對於研究也是有用的。因此，比起應用研究，基礎研究的思考會與更廣泛的問題相關；而因為其價值也許不那麼立即而明顯，所以也可能會被認為與應用研究是潛在相關的。在這種程度上，成功的論述作品會刺激受測者思考，以至於基礎研究者認為，論述設計有潛力應用在他們的研究計畫中，和接下來為了更好理解的目標上。

第二個影響的層面，基本上和應用研究相同，是關於受測者思考能產生：（2）**相關回應**的程度。論述目標能夠刺激思考還不夠；研究者所關心的是要獲得受測者針對價值、態度和信仰的見解。這裡再次出現的是論述**計畫**的概念，涉及設計師所能協助誘發思考的不同方式，好讓這樣的思考得以傳遞和捕捉。基礎研究者，比起應用研究更可能會深入參與這個過程，擔任蒐集與詮釋這些回應資料的角色。

影響的第三個層面，是研究過程產生：（3）**新知識**的程度。原始資料被合成為有意義的資訊，經過處理或架構，來影響已知的和相關基本方針。在這個階段，要將多數責任歸咎於設計師或論述物件是有困難的，因為在這裡有很大部分是仰賴基礎研究者的計畫、問題、資料獲取、分析和現有知識領域脈絡化的過程。然而論述設計針對合作研究計畫部分的承諾，在於它可以為其他領域提供有用的工具，協助他們達成理想的結果（當基礎研究是關於設計本身，而非社會科學或者人文學科的時候，論述設計師可能可以更深入地參與其中）。在這第三階段的影響，針對的是新知識生產的新穎度、相關性、品質和數量。

見圖 19.1，四個領域影響力層面的總結表。

領域	主要影響	次要影響	第三影響
社會參與	合意的思考	合意的行動	合意的社會環境
實踐應用	工具思考	合意的行動	合意的情況
應用研究	相關思考	相關回應	可執行見解
基礎研究	相關思考	相關回應	新知識

圖 19.1 論述影響的三個層面

如果這件事情很簡單，大家都會來做

幾乎所有形式的實踐，尤其是專業上的實踐，都需要決定其影響的層面。對於設計師而言，特別是以使用者為中心的設計師，了解人造物能產生多少價值，會很有幫助。一般來說，其他利害關係人也都希望能對人造物產生的價值有所了解——因就定義上而言，他們在這過程或者結果上，都冒有風險。在以使用者為中心的設計時代中，重點往往放在模糊而失真的前端，以確保利害關係人的需要真的受到理解；讓人不禁感到有點驚訝的是，把重點放在後端、與決定設計的正確性形成一個完整循環，相較之下就很少見。當然，把重點放在前端也有令人氣餒的阻礙——評估設計所帶來的影響；這特別可見於投入時間、專業、以及設計開始前的計畫、金錢和政治等等層面（萬一證據顯示當初的決策並沒有帶來卓越的成果呢？誰又會真正想要冒著丟掉工作的風險？）[8]。

而即使把資源和信念的問題擺在一邊，要達成有意義的結果還是相當具有挑戰性；這是攸關質和量的結果，因為這兩者都涵蓋了挑戰「事實」的想像要素。在商業設計的範疇裡，伴隨著新產品的發行，銷售數字往往是重要的衡量指標；然而銷量和淨營利究竟哪個比較重要？又是和什麼相比呢？作為產品發售的一部分、暫時並且額外的行銷費用，在怎樣的程度上必須要負責任？新產品的銷售，在什麼程度上犧牲掉了公司其他的產品（互相侵蝕）？公司品牌是否在銷售開出紅盤的時候，還是會受到負面影響？銷售受到了多少關於季節性的影響，特別是因為天氣的好壞，還是因為更有效的行銷手法，或者競爭造成了有問題的變化，抑或是因為政治風向、針對競爭者的新關稅，或是來自總體經濟的力量？除了利潤的計算，其他兩個三重底線（triple bottom line）的面向——社會成本和環境成本呢？經濟系統是複雜而動態的，即便與數量相關的數字可以被決定，但大部分具真實影響力的真相卻還是消失於其中。

對於負責任設計的廣泛關注，讓許多相同的營利問題也都會被納入

考量，然而不同的投資回饋，還是很難有意義地被量化；譬如，出資單位可能會要求了解消耗更少資源而更高功效的木製爐提案及其影響——可是，我們要透過什麼來衡量？銷售數字（不論是個體或機構）可能象徵了價值，然而也可能會有許多造成它不可信的原因，像是因為它是「新的」、或非在地的，以及政府背書的產品銷售得好或不好等理由，足以影響這些銷售數字。另外還有像是針對少煙對健康的影響呢？這就可能需要好幾年的時間來觀察，因為使用者很可能還暴露在其他足以影響致病率的汙染源當中；又還有，人們因為考量有較少的煙而選擇使用新式爐台，但有沒有可能整體暴露的煙量還是很相近？再者，哪種在地產業，可能會因為木頭爐台的使用而受到淘汰或嚴重影響？什麼樣具有價值的文化實踐，可能會因為新科技而被消滅？人們是否因為使用新爐台而感到更「開心」——開心了多久、我們又如何得知？

在考量實驗設計的議題時，先決定影響力很重要，這麼做的話，風險也或許不會那麼高；這種設計型態，在本質上，對於探索有更多的理解是必須的，但在成果上也很可能無法立即獲得價值。它是針對問題**可以**導致的結果來探討，而非針對問題**應該**要導致的強烈承諾做探討；即便如此，影響力仍舊很重要——藉以了解達到多大程度的探索是有用的，以及更多的探索是否必須。只不過，要一直到實驗導向更具實踐性的產品、服務或者其他概念上的時候，才有可能看出其影響力，否則在衡量是否成功達到目的、和更大的影響力概念之間，可能會有好幾年都無法把二者的關鍵區別出來。這同時也提出了一個疑問，關於對誰造成了影響？是對設計師、利害關係人還是整體社會——同樣的問題也再一次出現，我們如何得知？

在檢視論述設計的時候，許多相同的議題——關於影響力如何有效被衡量或者辨識，會隨之浮現。基礎目標是要讓觀眾在論述作品之上達到反思，這個目的達到與否，若直接詢問觀眾則是顯而易見的。社會科學家明白，自我評估有其挑戰，但也還有其他可供觀察的指標，可以協助我們驗證或者釐清；然而，讓反思和影響力的最初程度變得難以判斷的，是因為它們為內在的智識過程。想要了解反思以及新的思考狀態是否達成，是件很棘手的事；連其程度、觀眾的關注及誠摯程度都足以大幅影響此過程。

承認這些挑戰的同時，對設計師而言，重要的是去釐清讓一般的評估過程複雜化的主要問題是什麼。首要的問題是**潛伏期**——要花多久才能造成影響。如我們討論的，想從人造物開始對世界造成影響，花費的時間可能很久；較為常見的是，就社會參與層面，達到了合意的

> 我認為我們的任務往往是要激勵人心，但是要有證據；這就是關鍵——用證據來激勵人心。
>
> Allan Chochinov（艾倫·喬奇諾夫），作者訪談，2017 年 11 月 17 日

觀眾思考，而不是合意的行動，更遑論合意的社會環境。我們在上述接續影響力的階段，為影響力的評估提供了額外的方法，以避免在去蕪存菁的時候，也把有價值的部分給丟棄了。不過是否有可能——不論計畫是在尚未達成下一階段影響力時，或者沒有機會達成下一階段影響力時——也都能有很好的見地呢？普遍來說，計畫的潛在因素與後續階段的影響力更有關，特別是在社會參與的層面上。在實踐應用領域，則以較短的時間軸來達到預期的目標，潛伏期便是一個較少需要被考量的因素；同樣的，這在應用和基礎研究上也可能沒那麼具有挑戰性，因為這兩者往往會尋求更立即的觀眾回應，再根據這些觀眾回應建構他們的問題。

另一項和決定影響力有關的複雜問題，是**無預期後果**。正面和負面的結果如何是不矛盾的？舉例而言，一位在社會參與領域工作的設計師，可能希望改變社會對待跨性別個體的方式。某些觀眾可能會變得更有同情心，但其他人卻可能根深柢固不這麼認為。單純具有影響力的概念是否有可能發生，或者如果可能的話，是否有用？這就和與之對抗的行為準則有關了，像是牽涉到計算優缺點的實用主義，或者是認為任何從計畫而來、可以避免的負面影響，都會使它好的一面黯然失色的純粹概念。譬如，贊成跨性別的論述物件在不經意的時候，激發恐同者犯下新的仇恨犯罪時，我們又該如何評估？〈Umbrellas for the Civil but Discontent Man〉意外造成購物商場和大學院校暫時關閉，警察和反恐小組因為擔憂市民誤將這把傘當成武器而進駐的時候，又該如何調解恐懼和焦慮，以及這把傘帶來的正面影響？

同樣的，就像所有的評估那樣，在**不同脈絡**中是否有其他不同的影響呢？好比潛在時間因素，一開始可能沒有任何影響，但隨著曝光或反思的時間增加而有所改變；某些觀眾認為是正面的，卻也可能在後來變得問題重重，一項計畫也可能針對某個地方或某些區域有用，卻在其他地方毫無用武之地。

另一項挑戰是，認為廣泛的曝光會帶來更多影響力的**錯誤指標**。我們從邁向反思的道路上，還有從不同的影響程度得知，每走一步路，都會逐漸增加耗損程度。和物品接觸的人數，理論上可以擴增漏斗的開口，卻不一定會對反思、新的思考和行動造成正面影響，也不必然帶來正面成果。論述設計得以從大學畢業展或藝廊走出來，在國際舞台上發光發熱，是件讓人感到非常興奮的事，就像 Thomas Thwaites 和他的烤吐司機作品，現身在〈Colbert Report〉（荷伯報告）節目上，Auger 和 Loizeau（洛伊索）的〈Tooth Implant〉（植牙）計畫登上了《Time》（時代雜誌）封面，還有 Dunne & Raby 在倫敦

設計博物館裡展出的〈United Micro Kingdoms〉。這些曝光都提升了人們對於論述設計領域的認識，但要說它們真能引導出什麼樣程度的反思，卻有其難度。好比 Thwaites 的作品，因為 Colbert 滑稽的動作和節目內容略帶喜劇效果，而變得有點愚蠢；不太良好的記者素質，使得〈Tooth Implant〉被以真實而非推測的狀態獲得報導，最終很可能造成更多傷害。至於〈United Micro Kingdoms〉的展覽，看展人數無庸置疑比起閱讀部落格文章的人還要少（雖然該展也曾經登上其他媒體版面）。儘管一定也有其他隨著這些令人敬重的曝光管道而來的好處——這樣的曝光也大概不會導致任何重大的傷害，廣泛的傳播，只是一種柔性的信號而已。**擁有更廣大的觀眾，並不保證就會為思考、行動和新的狀態帶來實際影響**；除非執行更刻意的研究，否則關於作品價值和論述設計本身，我們實際上都所知甚少 9 。

若你想知道更多，就得努力做更多

論述設計師現在面臨兩難，促成影響對於設計師、利害關係人，還有領域短期和長期的發展都非常有利；然而，這挑戰不僅關乎了意義，它同時還需要額外的資源。這點比我們認為可以改善論述設計品質的其他八個面向要求還重要；那麼，設計師該做些什麼？

關於這個問題的答案，很不幸地，是設計師必須要做得「更多」——還需要更多努力來衡量影響力，結果甚至可能還不會是令人信服的。這聽起來可能很糟，但至少設計領域皆是如此——都有相似的約束。設計，更別說論述設計，都是後來才加入這個遊戲的玩家。一旦論述設計更被理解且和藝術實踐分道揚鑣（後者往往不太關注影響力的促成），對此的憂慮也就不再看似新奇或是如此嚇人。

評估影響力的問題，往往需要成為最初計畫的一部分 10 ；對於設計師想達到的期望有些意識是被肯定的。確實會有關於只是理解和及早理解影響力的挑戰；如果事情沒有好好計畫，就很有可能會錯失機會，像是設定或衡量最初的基準以進行比較。**評估影響力的方式，也可能會阻礙影響力的發生**。最基本來說，當設計師能給予觀眾的時間有限，但是她卻對「評估影響力」感興趣，那麼其本身可能投入「達成影響力」的時間就會比較少；而這甚至可能產生反效果，還會侵蝕她的收穫——具詩意和啟發的訊息特性，會在轉為請求務實導向時遭到破壞。因此設計師除了蒐集資料必須花時間、精力和金錢外，上述這些因素也都需要綜合考量，而光是這一點就有其挑戰。

如果設計師得知自己嘔心瀝血的作品，事實上只有很小的影響力，更別說要耗時好幾年才能完成的計畫，如果影響力也很小，他們又該如何？

所有申請過各式各樣補助，或曾有過撰寫出版學術文章經驗的人，特別是在自然科學領域裡的人，都很清楚「評估」、「結果」、「評價」、「意義」、「衡量成功的標準」，以及「影響」等，都是整體過程的主要分類。研究者會受到期待，需要為他們可能達成的合理影響提供解釋。而任何曾經在公司營利下滑時，將產品提案呈報給執行長的人，或者呈報給挑剔的財務長的公司員工，都深深明白，能夠呈現出成功的投資收益（ROI），很可能就代表他們可以保住自己的職位。學術界和業界的衡量標準可能不同，然而從最廣泛而直接的層面來看，要評估論述設計領域的影響力，取決於針對觀眾思考或行動的後續評估；這點攸關 Susan Squires（蘇珊‧史奎爾斯）簡易三角設計研究框架當中，發現、定義和評價 **11** 的第三個平台，和其帶來的一系列設計研究方法。隨著觀眾暴露在更多論述作品的參與之下，設計師應該要更清楚理解自己達成了什麼。要做到這點，可能需要其他資源的投入，特別是針對長時間的理解，當然，這樣的評估並非全貌，因為一定還有設計師無從得知，卻受到影響的人存在；只是，真切想理解自己作品影響力的設計師，最終都必須作為優秀的設計或市場研究者，或者，他們更需要去聘用其他種類的幫助。

儘管知道更多就意味著要做更多，論述設計卻不一定要發展新方法；它也可能遵守設計研究和行銷研究，並善用現有的科技。要增加觀眾事後的反思參與度，最簡單的方法之一，就是讓設計師運用數位媒體。好比 HappyOrNot® 智慧小站（圖 19.2）的設計，關乎公司蒐集消費者回饋的方式，設計師便能創造出讓觀眾在事前、過程中以及／或者事後有意義的參與方式。但也因為論述作品往往會在線上存在至少有一段時間，即便是以事件後的形式記錄，也還是有可能透過活動邀請、獎勵、甚至要求觀眾提供意見。如同多數設計研究者清楚了解，這樣的線上邀請活動，可以協助我們辨識特別有興趣或特別投入的觀眾，而這些觀眾也可能會對更進一步、更深入的參與和回饋保持較開放的態度。設計師也可能應用 A ／ B 測試、上游網站、流量指示器、熱圖顯示和其他的分析型態和方法了解更多。網路影像作品，也能用分析工具來決定曝光率和關注度，而這些都可能是有用的指標；就像傳統的設計和行銷已經轉向評估研究，論述設計為了能更好地呈現價值，也需要追隨前人的腳步。

然而，應該要理解的，是我們透過這本書的努力，最終更關注設計師

我們真正感興趣的，是作品如何影響人們以及如何發生、更質性研究的解釋。為了達成這個目標，我們採取了不同方法——有幾位民族誌學者和我們合作，但我們也採取了設計的方法，讓獨立的「文化評論者」加入，針對我們完成的事情加以報導。因此，有紀錄片導演加入陣容——給了他們開放的綱要，幾乎不談任何關於設計的事，然後要他們拍紀錄片；我們也曾經委託記者撰寫文章報導作品，聘雇詩人來為我們做過的事情寫詩。我們嘗試著從幾個不同的觀點，針對我們做過的事情製造報導或解釋。

William Gaver，作者訪談，2012 年 8 月 20 日

圖 19.2 讓顧客提供回饋的「HappyOrNot®」小站

造成什麼樣的影響力，而不是衡量該影響力。這麼做是因為認知具有優勢，也值得投入那樣的成本。確實，還需要考量認知的各種程度：從正當、可信以及能被歸納的資訊，一直到不充分的關聯性以及傳聞中的軼事，其因果關係都應能被理解。有鑑於了解影響力的優勢，問題在於究竟是否值得去要求，還有如果值得的話，如何最好地達成目標。

藉由本章，我們希望溝通影響力面臨的挑戰，但我們同時也提供如何解決和討論的基本概念。計畫是否能成功的這一簡單概念——達成最終的可能狀態，在處理這麼複雜的過程時，不一定會有幫助或有意義；這也是為什麼思考影響力的接續階段，不僅對作品規劃有幫助，也有助於評估該計畫。最後，不論嚴格程度、風險和有時候呈現的溫和結果為何，設計師專注於影響力也可以導向更好的目標設定、驅動設計的決策，並更專注於過程而有效率，促進與利害關係人和使用者之間的溝通。了解影響力，還可以協助建立可信度並吸引利害關係人，為過程中和領域內注入信心、協助管理期待值，允許設計師自我磨練實際技巧，在論述設計邁向更成熟、反思、有效而有信心的群體實踐時，幫助其他設計師從成功和失敗當中學習。

1　直到 2005 年，Dunne & Raby 都一直和企業有合作，在那之後，他們與產業間的合作，透過參與 RCA 設計互動系而進行。他們幾乎只參與探索新方向和過程的研究部門，而非關注如何將產品直接帶入市場上。比起著手進行批判設計，他們希望把更具有批判的觀點帶進產業裡。（作者對談，2017 年 11 月 20 日）

2　Matt Malpass，《Critical Design in Context》，頁 129。

3　Cornel West，《The Ethical Dimensions of Marxist Thought》（馬克斯思想的倫理層面），頁 68。

4　這種區分在論述設計師於最初使用者研究階段，被帶入計畫工作時最為明顯。這時候，論述設計師協助（通常是其他設計研究者）處理研究問題。這些論述設計師並沒有參與其他更廣泛的設計過程。

5　根據我們對大腦稍微的了解，所有思考都會造成身體的神經化學改變。神經可塑性假設神經元之間的連結，會導致思考上的改變，還有透過環境刺激、來自情緒和行為的刺激等，神經肽也會釋放，與身體細胞接受器連結，造成生理學方面的改變。儘管如此，如果觀眾本身的思考沒有改變，我們認為這基本上是不重要的結果。

6　應付的概念在這裡可能有些模糊。我們想像某人的思想改變及真實回應，和應付這類問題較好的方式就是去擁有更好的生活體驗。因為離婚而要與另一半達成協議，不只為了自己而需要有心靈上的轉變，也對他人的感受造成影響，因而導致生活上的改變；我們認為這樣的應付是行動的一種。

7　參見 Preben Mogensen（普拉本・草根森），「Towards a Provotyping Approach in Systems Development」（邁向啟發性原型的系統發展策略），Laurens Boer（羅倫斯・波爾）和 Jared Donovan（賈瑞德・多諾凡）合著「Provotypes for Participatory Innovation」（用於參與式創新的挑釁模型），以及 Laurens Boer 等人合著「Challenging Industry Conceptions with Provotypes」（以啟發性原型質疑工業概念）。

8　例如，從我（Bruce M. Tharp）與簽約家具製造商工作的經驗得知（該製造商替大型公司創造新的工作地點和工作空間），它們鮮少願意為使用之後的研究付費，這些研究會在新的公司環境完成以後，評估其影響。工作者的分心狀況、工作隔間使用率、員工吸引、留任，與曠工程度、生產效率形式和整體員工滿意度等議題，如果能在情況發生「之前」就決定好基準的話，就能對這些影響進行衡量。這些議題的改善，經常是導致一家公司決定是否針對新的工作空間斥資千萬的驅動力，而公司假設都對投資有效性以及接下來的改變有進一步了解的興趣（像是改變提議的家具配置），這些決定也都是為了要讓公司的投資最大化。然而即便我們提供了大幅的優惠降價（因為對我們而言，能夠了解什麼是有用的、什麼是沒有用的，也會很有幫助），公司也很少真的願意就此進行研究。

9　當然，設計師往往會聽見關於影響力來路不明的證據，讓他們得以一窺可能的更廣大影響。

10　Disalvo 解釋對抗設計的判斷：「有著爭勝行為的『設』計物品，首先應該要根據它們有爭議的特質來判斷……評斷的基礎，是設計的人造物或系統，如何達到那些策略，以及達到怎樣的程度。例如，我們可以透過視覺化檢視，來決定其從事爭勝工作的潛能。」（Carl DiSalvo，《Adversarial Design》，頁 22）。

11　Susan Squires，「Doing the Work」（做工作），頁 105。

當今論述設計（師）出了什麼問題？

· 本章對論述設計採取了嚴格而批判的眼光。

· 我們介紹七個設計師普遍受到影響的論述「罪行」；這些都
 會阻礙設計作品的生產和消費。

· 論述設計師很容易顯得無知——沒有深入或廣泛地理解論述。

· 他們很容易顯得傲慢而不敏銳——不承認如種族、階級和性
 別等等會深刻影響潛在觀眾群的關鍵議題。

· 他們很容易膽怯和散漫——僅僅開啟，而非引導辯論，也不
 夠專注在傳播上。

· 論述設計師很容易陷入自我欺騙和負面的情緒——不夠充分
 理解要成功溝通的挑戰為何，且忽視正面、激勵人心的論述。

· 論述設計領域的重大挑戰，在於必須避免或改善七種罪行所
 造成的後果，同時還要維持充滿能量、大膽和年輕的精神。

這個部分彙整並且闡釋了許多我們曾經介紹過、顯性以及隱性的評論。在此，我們以七種論述罪行來形容：無知、傲慢、不敏銳、散漫、膽怯、自我欺騙和負面情緒；這可能看來有點嚴苛，但我們認為，確實還有許多論述設計須面臨的挑戰，而通往自我進步的道路，有一部分是建築在直接而批判的自我反省之上 **1**。這些評論大多數都和社會參與領域有關，對於應用研究的不同關注和脈絡則較不適用。實踐應用和基礎研究還在很初期的階段，目前並沒有特別可以批判之處，然而當這些應用與研究領域在更完全發展之後，風險仍舊存在 **2**。

考量到論述設計尚處於年輕階段，也就可以理解這個領域現有的許多缺點。我們的負面形容詞清單，也能用來描述人類的青春期，這也是許多父母和青少年曾經親身經歷的階段。這就是成長的過程，然而讓事情某種程度上放大的，是因為論述設計往往都有著崇高目標，使得它在達不到標準時，輕易就成為批判標的。論述設計在超越傳統商業方法、較新的領域當中運作。它企圖透過內在抽象的溝通媒介，來觸及並且影響人類思維；再者，因為該領域的年輕與野心，論述設計師還沒能從研究、理論的創立和運作上的指導過程中獲益，這些都是其他領域已經發展完成的階段——大部分的從業者都已經可以自行其事了。

這種情形讓我們回想到二十或者三十年前，那時候的設計領域正要開始進軍質性研究。剛開始設備還不齊全，必須挪用其他領域的知識和工具，像是人類學、社會學、心理學和社會心理學；如今，儘管還是在借用，設計研究已然建立起了屬於自己的理論、方法學、程序和知識體系。早些年的時候，對於這些新工具的潛力非常熱衷的社會科學家和設計師之間，曾經有過激烈的辯論，卻只有很少的學術研究訓練。普遍而言，社會科學家認為設計師並不理解關鍵的潛在議題——「民族誌研究不只是一堆方法而已。」民族誌研究，字面上來看就是「文化的寫作」，而對於任何文化的理解，也都沒有辦法在缺乏由深度社會科學知識所引導的深入、長期的探問而達成，這就是針對民族誌研究的批判。更進一步來說，創造另一種文化的「深度描述」 **3**，只能從絕佳的技巧和努力得來；民族誌研究並非只是事情的表面紀錄文件而已，它是經過詮釋的解釋文件。社會科學也希冀能為社會文化行為和活動的豐富複雜度提供解釋方式，來回答「為什麼」的疑問。在根本上，批判的重點在於，設計師會粗心地（甚至是魯莽而毫無倫理地）挪用民族誌研究的方法，而這些方法根本不允許作為任何有效、可靠而可以普及的主張。更早的時候，像是 Anderson（1996）就曾經解釋過，不論民族誌研究的名詞如何受到「任意擺布」，其實

不過也就是從事了一些實地考察工作而已 ■4■ 。

相反的，設計師和設計研究者則是認為，社會科學家和企業脈絡脫節，而他們想要的專案時間框架，也是有問題的──用長達為期一年的研究來了解新興科技，或許可以產生更好的資訊，但卻會在市場上災難地犧牲掉了先發優勢。

再者，期待設計師對西方社會理論通盤了解，並且有能力解開複雜而文化特定的互動，是不合理的；譬如，學術對於血緣關係、種族、身分、性別和儀式表演的了解，與了解家庭裡的洗衣活動，用以影響新的曬衣架設計看似**根本**無關。針對正在發生的事情做敘述，而非解釋某件事情發生的原因，便已經足夠了──薄弱的描述並沒有那麼糟。

最終，合格的「快速民族誌研究」概念──承認較短的時間框架和沒那麼有野心的主張──還有在企業研究環境中與社會科學家更多的合作，都可以在某種程度上緩解這樣的裂隙。此一重點並不在於更高層次的理論議題，而是專注在描述情境行動的民族誌研究法，也已經被引介成為替代的指南 ■5■ 。儘管這還有一大段路要走，但具有意義的進步已經被用來克服在設計研究領域當中的最初惰性和基本的抗拒；我們看見了某些設計擴張到質性研究，和它往論述領域邁進的相似之處──來自當今批判理論家的斥責，與過去人類學者的呼籲相互呼應。我們因此想像著一個類似的成熟過程──設計師在未來能涉及其他領域的專業知識、對論述設計擁有的能力和限制也能夠有更好的理解，以及產出更多具潛力的實際、合格主張，並對實際的結果做更好的詮釋。

早期的設計研究，特別是在美國的設計研究，與最初在皇家藝術學院發展的批判設計作品是同一時期的，而論述設計從那時起便遠遠落後 ■6■ ；這大部分是和許多實踐者與驅動者的數量成長有關，兩者確實是互相關聯。有了設計研究，就有來自業界、政府和其他機構的大型推動力量，對於更多支持決策、以證據為基礎的根本原理來說，這在逐漸全球化的市場上，被視為有價值的工具，有著較高的賭注和更大的競爭空間；只不過，論述設計還沒有被以這麼實際的眼光檢視過，也因此不曾享受過如此廣泛而有力的推動。即便是到了好幾十年之後，如果屆時只剩下相對稀少的行動和非學生實踐者，論述設計也已經成為相較之下少數學術機構的焦點，如此數量的設計研究學術期刊、會議、學會和出版的文章，絕對會讓論述設計變得更加矮小；這樣的學術匱乏，既是因也是果，會抑止研究、理論的創立、批判，當然還有論述設計實踐本身。儘管還有看似針對論述設計如今為何

進步較為緩慢的解釋，但也不代表論述設計領域的缺點，就不應該被直接點出，或者標準就不應該提升。

如果論述設計希望能持續增進潛能和其相關性，就需要激烈地自我反省 **7**。它需要更好地推進歷史、理論和評論等方面，需要增加好的論述比例——且能理解好作品和壞作品之間的差異；不這麼做，代表著論述設計即將要失去過去十年累積得來的力量，也將在對更廣泛的專業，以及超越專業之外呈現價值時遭逢挫敗。

接下來，我們再次將焦點轉向設計研究的歷史觀點，在 1990 年代晚期乃至 2000 年代早期，許多公司對於與其簽約的設計研究者的要求，以及能夠取得什麼，了解甚少 **8**。我們認識許多在設計領域工作的社會科學家，他們對於被客戶要求在報告和發表中呈現的主張感到不適，這些主張都與研究成果的品質和可普及性有關（有些人甚至會因此而辭職）。在早期的時候，提供設計研究作為模糊前端（fuzzy front end）的顧問公司，比起現在，確實更可能僥倖脫身。然而如今，顧客逐漸更能獲得資訊和經驗，因此也會有更多要求；而這也協助了領域的精緻度提升，並且能夠提供更好的服務。目前的論述設計，處在看似願意也能沿著刻意自我改善道路前行的階段，而我們努力撰寫此書的目的，也是想要為此提供協助。然而要想認真做到，就必須要有針對設計和論述設計領域缺陷的嚴格眼光。

無知：實踐偏好和學術厭惡

確實，傳統商業設計實踐在上一個世紀的工業時代裡發揮良好，而它可能目前也正享受著商業與流行文化之中的第二波「黃金年代」 **9**。1949 年時，《Time》雜誌封面是衣冠楚楚而又躊躇滿志的 Raymond Loewy；如今，流行文化有著出現在真實電視機裡的 Philippe Starck，影響深遠的廣告則將鎂光燈焦點放在 James Dyson（詹姆斯・戴森）身上，還有全球八卦新聞報導著 Jonathan Ive（強尼・艾夫）在蘋果公司裡的下一步。儘管最近新進的意識有時候會將設計與工程、使用者中心和科技結合，但這往往只不過是對於它 20 世紀賦形技巧的讚賞，為顧客的商業計算服務，也遵從這樣的商業打算；儘管美化每天的生活總是重要無比（我們真的想讓這些事情變成工程師或行銷人員的責任嗎？），然而世界已經改變，也為願意和準備好要改變的人提供更多的機會。設計專業不應該滿足於索然乏味的重新流行，或是它在會議室裡更大的聲量（在被要求發言時）。產品設計不僅可以在商業範圍裡做得更好，還可以在不同而更

有智識的領域當中進一步探索；想要讓這兩種情形都發生，設計需要承認、賞識並善加利用自己的學術同儕。

設計實踐者有時候會宣稱自己的卓越，認為自己是領域當中最重要的人，或是唯一真正的主力；然而完整的專業領域，同時也都至少包括了歷史學者、理論家和評論家（我們還想大膽加入倫理學家）。一個具有強健力量、成熟而給人信心的產品設計，不僅和設計前線有才華的設計師互相依賴，同時也仰賴設計史學家記錄並且分析歷史與當下事件的成果、設計理論學家的意義生成和智識工具製作，以及設計評論者藉由解釋標準和指出新的水平來吐真言的角色。領域的不成熟，會在學者和知識分子遭受邊緣化，被認為和產品設計實踐進步毫無關聯（或者甚至是製造反效果！）的時候顯見；要達到最好的狀態，就必須要承認並利用領域的相互依賴性。儘管學術界和專業設計實踐，同樣都必須要為設計當前的自我設限負責，但在合作漸增的未來，卻也有同等的希望存在。

學者和設計實踐者，都不曾參與太多沒那麼主流的設計型態。而有鑑於設計研究（就歷史、理論和評論層面）在相較之下，都只在最近才開始漸漸獲得認可，可以理解的是，迄今為止的設計研究，都著重在設計領域之中最大且與歷史最相關的層面──商業設計和當今較少程度上的負責任設計。設計研究提供了比例上較小的另類、邊緣或者非商業形式。當我們在辯論設計實踐需要對歷史、理論和評論有著更多包容的時候，特別是在設計大膽涉足智識水域之時，同時也必須承認，實踐者並沒有機會和更多人一起工作──最明顯的就是論述設計師。

儘管商業設計實踐和設計研究從來不曾溫暖地擁抱彼此，但更讓人感到吃驚的，是論述設計隨著它對智識層面的強調，卻也並沒有更踴躍地參與設計研究；儘管有指標顯示，論述設計正開始形塑一個更強健的研究領域，當前的設計研究，確實也可以為論述設計的實踐提供與廣大理論領域更學術的強調與連結。對於論述設計主要的批判之一，就是它對於其運作領域微薄的表面理解；而這也的確是為什麼我們所提的九個面向，在建立起與論述作品相關的設計意向之後，會從主題理解開始的原因。

幾乎所有的論述種類，都主張某些辯論的概念──製造有行動力、立即的個體和社群參與──針對新而急迫的議題，或是間接對廣泛而持續的辯論是有貢獻的。的確，辯論和論述都在智識領域之中運作，而設計也已經被定義為實用人造物的創造，設計教育也以此為中心。

論述設計作為傳統設計領域的延伸，並沒有太多關於批判學術議題的經驗，或者對於在特定領域中複雜的歷史辯論也沒有太深入的理解，就像是針對新殖民主義的理解。論述設計師隱性或顯性地提出他們所偏好的社會文化環境時，對於複雜的潛在議題看似所知甚少。**譬如，電子產品相當受到歡迎，被讚揚也是不同論述的主題和承載物，然而製造這類物品所帶來的傷害，最終在征服了數以千萬計開發中國家人民的新殖民霸權中遭到拋棄，關於這種情況的認可與考量又在哪？**最基本主題的定義和概念，像是文化、人種、性別和種族，本身都是有問題而又在各自學術領域中被激烈辯論。少了投入論述設計的教育學程去刻意或更深入參與這些議題和領域，實踐社群就更沒有機會能達成對內在複雜性的關鍵理解；因此，就算設計師立意良好，還是會持續散播天真與無知。在關於論述設計未來方向的下一章裡，我們會為新的教育方法闡釋其可能性。

傲慢與不敏銳

有鑑於普遍令人不滿意的教育基礎，有幾個關鍵議題，是設計師在參與論述過程時，需要多加考量的；這些也都是在批判社會改變和行動主義等領域中工作的學者和實踐者，長期以來有感而關注的議題。設計面對與他人相關的問題、命題、挑戰和解決方案時，重要的是，設計師必須要對自身定位和他人之間的關係非常理解而敏銳，以及這些他者與更大體系和環境之間的關係。這樣子的考量，和我們著重設計師需要更好地辨別他們希望與其對話的人有關，這麼做不僅可以展開更有效的對話，在倫理方面也是更加健全的。觀眾就是設計產業本身的時候——聚焦內部的論述設計作品，他者的概念就沒那麼有問題了；因為這裡的他者，往往會以自我批判的形式存在。因此，論述設計也應該要清楚認知，即便可能是在「設計」的範疇，事實上已然擴張到更大也更多元的商業、負責任、實驗和論述方向的領域。即使是設計本身籠統的表達，也可能是有問題的，遑論是考量、延伸並且影響到非設計師和不同大眾、聚焦外部的論述作品。

在闡釋他者的同時，有其必要針對論述設計師與其定位及偏見做冷靜的思考和理解。設計師究竟持有怎樣的理論觀點、傳統、倫理常態和偏見？又是身處於什麼樣的制度呢？確實溝通這件事不會只有接收者參與其中，同時一定還有訊息傳送者，而社會文化對溝通所呈現出來的觀點，有著豐富的高度影響意義（包含所有其他過程當中的脈絡因素）。不論是聚焦內部或外部，都有著攸關自身更大考量的重要

> **設計並非只是中性、毫無價值的過程；然而，我們卻已經訓練出一個專業領域，認為政治或者社會考量，對於作品是毫無關聯或者不恰當的。**
>
> Katherine McCoy（凱薩琳·麥寇伊），「Countering the Tradition of the Apolitical Designer」（反抗政治冷感的設計師傳統），頁 111

議題，以及其他依循人種、階級、性別、種族、社會經濟、權力、地理等主題展開的議題；這些長期以來，都在社會科學和人文特定領域之中得到認可和探索，但卻是設計師普遍還沒有去面對的挑戰。

有著誠懇、人道和道德考量的設計師，不幸地還是可能會遭逢失敗，甚至可能因為不夠敏銳而為這些議題帶來嚴重傷害。而除了設計師之外，還有誰有機會參與設計過程和論述？是否還有眾所周知的參與者及其他的聲音尚未加入——誰又是布置者、誰負責邀請和事後清潔？再者，誰是設計和論述的受益者？誰沒有受益，無論刻意或者非刻意，誰、以及有什麼可能會在過程當中受到傷害？如果設計師希望自己的作品是重要的，可以對另類、近期或更遙遠的未來架構有所幫助，那麼設計師在某方面來說，難道不應該要對可能參與的不同大眾有所回應，並負起責任嗎？

針對讓設計作為負責任的商業產品，有著標準、規範和法律；同樣的，對於可能影響其他人自由和安全、進入公共領域的獨立介入，也該有其標準和規範。那麼，至少在原則上，同樣的當責，是否也應該要針對論述受眾可能遇到的智識介入，不論是自願還是非自願的接觸究責？設計師是否有滿不在乎的權力？在自由的公民社會裡，確實已經有針對自由言論的限制，當言論會影響他人自由、誹謗並煽動大眾，對國家造成挑戰時，言論自由就會有所限制。因此，我們對於溝通當責的建議，確實有其優先權。設計師難道不應該受到期待，努力考量——令人渴望的、不渴望的、期待的和不期待的——作品帶來的後果嗎？儘管可能是棘手的，論述設計的社群本身，是否可能發展出基本標準，不論顯性或隱性？就像大多數的倫理作品，針對專業標準闡釋的持續探討、辯論和尋求解方，確實比起某些固定而通用的規範更切題；相較於某些理想化的目的地，實際上，實踐社群持續不間斷地參與旅程，才是最有價值的。

如我們先前討論的，論述設計之所以有那些最初而又最有共鳴的評論——特別是針對批判設計種類，就是因為論述設計並未參與或真正理解批判理論，卻被期待能夠有效運用這些理論；這對理解自我與他者之間的關係帶來了某些影響。社會科學領域的經典批判理論（有別於文學領域，著重於以詮釋學，或是解釋的方法理解文本），處理的是承認、理解並解釋社會體系的權力和依賴，往往帶有隱性或顯性的概念，而認定這種意識，將能賦予被征服者權利，去抵抗統治的各種形式；從權力的觀點來看，這就是人種、階級、性別、種族、社會經濟和地理，與設計師的理解有關聯的地方。不論是無知或是傲慢，這往往最終都會被視為不敏銳及對他人麻木不仁的。

批判理論的存在，並不是為了要確認我們的思想，提供華麗詞彙來為我們證明；它應該是為了要轉變我們的思考而存在，提供能協助我們思考尚未被思考過的事情的方法，還有因為批判理論而想到的點子。

Jeffrey Bardzell（傑弗瑞，巴爾德徹爾），「Interaction Criticism: How to Do It, Part 7」（互動批判：如何進行，第七篇章）

對於論述設計較新的評論，如果不只是較直言的，通常涉及指控其散播帶有新殖民主義和／或新帝國主義觀點的批判理論；這種評論包含了針對這些歷史影響的麻木不仁，以及這種歷史權力結構所賦予的傲慢形式。有鑑於設計可以達成大型、甚至是全球的影響──不論是實踐或者智識的影響，設計師都應該要意識到殖民主義的歷史。2015年在 MIT 召開的「Knotty Objects」會議上，這個議題由 Ahmed Ansari 與 Jamer Hunt（賈梅爾・杭特）在針對批判設計的一場正式辯論當中提出。我們先前曾經提過 Pedro Oliveira 和 Luiza Prado 於 2014 年發表的一篇文章「Cheat Sheet for Non-（or Less-）Colonialist Speculative Design」，以及一場類似的線上討論，於 2015 年時透過 MoMA 的〈設計與暴力〉展覽中進行。在此觸及的一個主題，隨著 Cameron Tonkinwise 2015 年發表的文章 **10**，及 2017 年時在舊金山舉辦的 Primer 會議，透過 José De LaO 的工作坊所提倡，就是設幻設計第一世界的反烏托邦議題，相當不謹慎地反映了發展中世界的現實情況：「絕大部分的反烏托邦情境，可能都會讓人感到膚淺而天真，特別是如果我們把它拿來和今天真正在未開發國家上演的現實相比的話。儘管這些情境之中，有些全然地忽視現實世界中具有特權的一方與另一方之間的相互連結，其他人卻把這樣的情境當成是一種靈感來源。**11**」2016 年的「Climactic: Post Normal Design」（氣候的：後常態設計）展覽，同樣也處理了論述設計的特權觀點，來自白人、西方、男性、富人和已發展國家的偏見。透過這種去殖民設計的努力 **12**，論述設計本身參與了健康的自我批判，暴露自身有問題的歷史和傾向，因此就算不是針對實踐本身，至少也驅策了論述設計的內部論述。這是學術進入成熟階段所歡迎和應持續的部分，再次與人類學身分危機相似發展─「反身性轉向」；這始於 1970 年代，至今這些現存的問題仍舊存在於學術反思之上。

這裡更廣泛的議題，是田野調查中不斷改變的政治脈絡：「後殖民」、「後現代」、「反身性的」……之前人類學領域和其後的實踐，都是「他者」；本地人被置放在另一個空間、另一個時間裡（或者無時間），另一個倫理世界。Wolf（沃爾夫）斷言這是一種「疾病」還有待全然暴露的「傷口」。Malinowski（馬利諾斯奇）畢竟還是在特洛布里恩群島「黑人」當中的「白人」，同時還代表著（無論多麼邊緣）殖民的歐洲勢力。然而如今，「領域」被置放在一個全球的時空之中，一個「政治─倫理」的背景裡。書寫他者是否正確？我們是否不應和他們一起書寫，或者為他們而寫：在他們的要求之下，擁護他們認為值得追求的目標，即便是以在地的詞彙

描寫？研究主體從以前的「文化他者」蛻變，成為了單純的「人類同胞」 **13** 。

論述設計開放這樣的反身檢視，因而發現自身陷入的困境：如果論述設計聚焦它所熟悉的，具有特權的、白人、已開發國家的問題，在假設上對很大一部分的論述設計實踐者而言也很相關，那麼它就會被視為是種族中心而傲慢的 **14** ；然而，論述設計在向邊境之外冒險的同時，也會被批評為智識軟弱無力、高傲、菁英主義和不敏銳的。同樣地，設計領域普遍來說對這些批判並不會不熟悉；舉例而言，負責任設計幾乎打從一開始，就必須要面對這樣的議題，因為它經常刻意介入歷史上臣服於西方殖民主義的地方，這些地方現在也仍然受制於不同的顯性或隱性帝國主義形式，以及其他種類的壓迫。不好的負責任設計所帶來的傷害，往往更立即顯現，也直接造成後果，因為它最常在實用領域當中運作；因此，正如負責任設計必須承認這樣的議題，論述設計也有必要調解其良善的意向和諸多限制。

負責任設計儘管不完美，多年來卻也更加地自我反省，增加對過程及其影響的理解，也對在地知識和情況更尊重，並且為了更多的參與成果，與更多在地的社群和專家合作。論述設計需要更專注在成功的、以及受到啟發的負責任設計模型上，因為它將自己置放在主要論述，也參與主要論述及相關、隨之發生或間接的論述；這不僅對論述而言是真實的，對於論述設計經常想聚集和服務的社群與公共大眾來說也是如此。也許論述設計領域還需要去認知到，在脈絡與情況受到挑戰之下、還有設計師的諸多限制受到承認的時候，沒有設計是所謂的最好設計。我們想要聽到更多這類自我反省和謙遜的證據，同時也想聽到論述設計師說：「我想要參與更多的討論，因為這對我而言是有意義的，但我不認為自己現在真的已經夠了解這個議題和其含義。」當然，我們甚至更希望看見他們踏出腳步，邁向成為對議題和影響力更有智識的設計師，也因此更有自信、不那麼模稜兩可，也更勇敢。

膽怯與散漫

另一個也許同樣延伸自設計師的無知的問題，在於他們對於論述，往往缺少辯論或者承諾。設計師可能會關注某些議題，然而他們針對改變過程和特定結果所面臨的困難挑戰，立場何在？為什麼設計師對於（只是）主題反思的宣言如此氾濫？他們是否可以提供解決的空間，而不只是呈現問題而已？如果設計是關於往較為中意的狀況邁進，那麼在「提出問題」和讓他人普遍反思以外，這些情況又是什

逐漸增加的反身性，對於「後工業」設計而言特別有風險。今天的設計，以前所未有又有力的方式參與社會，然而我們的傳統教育，卻還是以工業時代針對物質生產和消費的考量為基礎。參與「其他」人、實踐、價值和未來，需要不同的基礎──這是設計教育和研究所要建立的責任。這讓我們有空間得以詢問：「是為了誰？」提問由誰設計、誰參與設計、誰從設計當中獲得好處，以及其他關於權力、階級、種族、全球和性別層面的議題。設計的反身性非關知識化或固執己見，而是關於在設計實踐層面逐漸增加的參與（包括設計「以外」的後果）。

Ramia Mazé，「Design Practices Are Not Neutral」（設計實踐並非中性的）

麼？意識確實有往前踏進了一步，但這樣就足夠了嗎？他們什麼時候、應該用什麼方法才能做得更多？

如前所述，不僅有中立的謬論，甚至還有模糊性的問題——這些棘手的議題，需要大眾的辯論，設計師毋須擔負起給予建議的角色，更別說是提供可能的答案 **15**。如我們針對策略層面所說的，模糊性確實可以在刻意摻入溝通算計時變得有力量——不會為了觀眾而把所有事情講清楚，並創造具有效應的不和諧；但這點作為廣泛的策略時，也可能是有問題的。它在觀眾並不了解設計師立場的時候，可能會是一個失去的機會；為了避免菁英主義的批判——主張要擁有答案，這樣的模糊性或模稜兩可，可能是刻意先發制人的措施。然而，實踐社群在怎樣的程度和情況下，會把這種思維模式認定成是膽怯或無能的？或者，也許設計師意識到自己可能並沒有深入了解主題的複雜度，因此他們希望能夠藉由提出問題，好讓自己不出錯——「別問我，我只是一個設計師。」實踐社群和大眾，應該要對怎樣的程度感到滿意？設計師可能會希望激起他人的反應和辯論，但他們也可能會因而低估了更多參與的可能。

說得清楚一點，更中性的角色，並不必然就代表著更有問題——它可能在某些情況下是必要的。一定有某些時候，要讓議題變成公共意識，是極具挑戰性的；在已存在的緊張局勢中，除了中立且認真的嘗試外，任何其他的事情都有可能使辯論中斷。特別是針對要求多元聲音和觀點的複雜議題時，設計師也不一定就會有「正確的」答案；然而模糊性或中性，同樣也提供了方便的依賴——一種對「應該要怎樣做」了解得不夠充分的藉口。如果邁向實際的改善很重要，那麼有著明顯另類的方案，就可能會比批判本身來得更有價值。非中性而不模糊的立場，會對設計師有更多的要求——因為如果設計想要被認為是可信而可辯護的，那麼這些立場就要求設計師對廣泛議題有更多的理解。**儘管對論述設計而言，聚集大眾並且領導他人進行辯論是重要而有價值的，但也許，論述設計也應該要努力去引領這些辯論**。基本上，中性和模糊性的價值，應該是經過仔細思考的選擇，而非事先設定好的立場。

除了基本理解的水平與欠缺溝通理想狀態的承諾外，還有我們已經提過很多次、關於傳播的問題。論述設計師在作品的傳播上並未耗費更多精神，也許是因為幾項可能的事實 **16**。首先是因為傳播工作——必須要設計並且執行傳播策略——可能不是那麼熟悉的領域，這或許可以和設計驅策的創業者與市場驅策的創業者相比擬。設計創業者往往會愛上產品然後投入於製造，卻一腳踏入財務的陷阱裡，

身為設計師，我們對於完成設計之後邁向下一步，通常都會感到高興……這就是我們需要轉變的方向。我們將這種物件稱之為探問產品（interrogative products）；它們的存在，是為了要讓我們學習到某些事情。我們確實需要加緊腳步跟上，或者至少要將有幫助的東西就定位。

James Auger，作者訪談，2015 年 5 月 15 日

並且在那之後才深入思考行銷的相關挑戰；相反的，由市場所驅策的創業家，傾向於把焦點放在市場的空缺，可以藉由特定的產品或特質來填補，或者至少，他們會在承諾投注充分資源以前，就先測試產品概念 **17**。設計創業者往往會深陷在堆滿設計精良的作品的車庫和倉庫中，卻還沒有找好市場；而企業中的設計師，同樣也習慣於將精力放在人造物本身的發展——往往也還只是原型而已，產品最後的可布署性，則是屬於其他領域。因此，傳播可能不會被認為是設計師或設計創業家必備的能力——他們會陷入一種「把它設計好，就有人會來」的錯覺當中。

設計師也可能會高估了設計所造成、或者可能造成的影響，也許是和人類本能地高估自己的長相、駕駛能力和受喜愛程度一樣 **18**；或者，也許問題只是出在於經驗不足和年輕的驕傲，正如我們看見論述設計學生和商業設計學生之間的相似之處——兩者都往解決方案太過快速地移動，認為自己最初的點子便已足夠，而不去深度思考有問題之處和另類的方法；然而，這樣的疏忽與無知，卻可能是所要克服的阻礙之中最簡單的。對於設計領域而言更具挑戰性的，是攸關散漫、欠缺野心和固執等問題。

假設設計師明白，有效溝通並不會自動發生，那麼接下來他們就必須要做一些必要的工作，他們需要對自己設計的可能成果足夠關心，超越了單純只是對於主題和論述本身的關心；疏於給予傳播更多努力，作為增加成功反思的機會，可能是因為設計師對於某些基礎的藝術典範更有興趣，而在此有效表達自己的渴望超越了一切。設計師可能會真切關注主題，也可能關心如何改變個體和社會，但他們還不夠關心至可以確保迎來較為中意的未來的設計作品。要透過不同的非語言媒介，有效針對複雜議題表達自己已非易事；要用適合讓創造者在某種程度上感到滿意的態度去表達，同時能有效與觀眾溝通，都是相當困難的挑戰。

這種表達——溝通的區別，可能會讓轉向論述領域的傳統設計師感到困惑，因為他們學的是產品語義，理所當然扮演著和使用者溝通的角色——創造有意義的人造物。論述設計同樣也會應用產品語義，但卻有著不同的溝通目的。與其設計一個介面，用來鼓勵使用者「推這裡」，論述物件可能也會需要在更廣泛而批判的領域中溝通「從這裡反推回去」，鼓勵針對階級實體的反抗。這正是「基於藝術」的表達，與溝通無關，或是論述設計是「為設計師而設計」或者「為設計而設計」所遭受的批判。當然，這種只是為了表達的立場，和論述設計所主張，聚焦於外在的目標和價值，形成了強烈對比。

只因為一件人造物可能具有某種溝通潛力，並不代表這種潛力就能有效運作 **19**；這是和論述設計的聲響有關的挑戰層面——包括錯誤或天真的意向，本來就是無能為力或傳播不良的人造物。這種情況與過往我們所理解的兩種設計情況相似——以設計師為中心（或稱明星設計師手法）和以使用者為中心。與其說設計師獨特的視野和美學風格是最重要的，這樣的關係則會被翻轉。使用者中心的風格，不是專注在設計師的用意，而是在於設計師有能力說明使用者的意願；而設計師中心的設計，作品不必然會遠遠超越設計師獨到的視野。某人購買了由 Karim Rashid（卡林姆‧拉許德）**設計**的物件時，不一定會期待它要比競爭者的設計更有效或者更有效率；我們之前討論過 Philippe Starck 的〈Juicy Salif〉，它在榨果汁的功能上，完全沒有特別厲害的地方（甚至還有負面的評價出現），然而它卻高居暢銷排行榜之上。**主張隱性地以他者為中心的論述設計師，通常卻更受批評所影響。我們推測，他們是想尋求溝通，但當設計師對傳播只投注少許心力的時候，設計作品就只是一種為自我而服務的表達罷了。**

最直截了當的傳播策略之一，就是讓設計師和觀眾有更多的接觸以及參與，有許多設計師創造帶有論述的人造物，但本身卻不足以聚集大眾並且產生大量的反思和辯論。在我們的劇本類比中，曾經提及論述設計師作為劇作家、道具製作者、布景設計師和倡導者的角色，我們還可以再加上，在表演開始之前，以及中場休息之後，他們可以讓觀眾就座，到台上來暖場，在中場休息時與觀眾寒暄，在表演結束後進行問答。儘管這是更大的承諾，倘若設計師對整體過程有更多的參與，就有可能讓他們的實踐更有效；這也可能讓他們在智識上更加注意到特定的溝通挑戰，不僅能為論述設計師特定的作品服務，特別是針對過程不順時的策略調整，還可以為未來的作品增加更廣泛的理解。這些針對傳播過程的互動，可以增進正面溝通和影響的可能，同時還能預防、限制或者至少讓設計師更認知到溝通不良的負面後果。

自我欺騙和負面情緒

我們認為即便論述設計師有著充分的理解、有益的態度，也認真地做了工作，包括策略傳播以及和觀眾不同形式的互動，完全失敗還是有可能的，無論是對於製造新知或對於他人思考有任何實質的影響，更別說是促進一些對於這個世界的行動了；而考慮到不同的目標，每個目標也有各自的不同挑戰。要提醒某人已知的事情很容易，但只是提醒較難造成其轉變，或者至少是比較沒有那麼戲劇化的結果，只不

不過，說服在任何溝通領域裡都非常關鍵，特別是面對根深柢固而對立的態度和信仰的時候；相同的，在統計上來說，大聯盟的棒球員要上壘 [20] ，比起論述設計師實際上能對他人造成轉變的影響，還要來得更加容易。就連世界上最優秀的棒球員，都只有七分之二的上壘機率，相較於論述設計師有時會顯性或隱性做出要影響社會和文化的大膽宣言或目標，形成了強烈對比。這種影響力的想法，應該要被理解成是一種希望式的承諾，而非論述設計一定可能的成果。

就像大聯盟對抗著如此低的打擊率，論述設計師也需要有動機和信心展開行動，相信自己可以造成一些改變。如果失敗的話，論述設計師當然需要在意，因為他們工作的領域，可能會導致針對行動有害的後果，就像十種邪惡問題原則的最後一則那樣，設計師可能不會有「犯錯的權利」——他們著手處理的，是可以對知識和實際生活造成有力影響的主題；然而，論述設計師也不應該受到責任和挑戰的影響而退卻，論述實踐者應該要為了增進自己的技巧和未來成功的機率，而去尋求從設計過程和成果當中學習。當然，打棒球的刺激感、運動的挑戰，加上全壘打的夢想，驅策了各層級的許多棒球員繼續努力。正因為論述設計師對理想狀態夢想的深深關注，使得他們繼續擺盪；熱情會和實踐理解與技巧和諧共存。**論述設計領域需要能賦予人靈感、夢想遠大而努力工作的設計師，既是具有幫助的，也是社會支持的雙重性格；同時，也能在艱難的任務中對造成影響的可能性有著切合實際的敏銳度。**

最後，我們回到在本章最初曾提到過的負面情緒，來談針對論述設計的普遍評論。論述設計相對而言，很少明顯地正面而激勵人心，我們將這種狀況和普遍的新聞媒體做連結，然而論述設計卻可能只是反映這些主流的負面論述。再者，要針對現有領域進行批判、解構或者找出漏洞，比起從頭建構在智識和情緒面能說服人的另類觀點，普遍而言都更簡單。不論是否有意識，設計師都可能只是針對基本的人性做出回應；研究顯示，負面偏見會影響許多領域，像是關注、記憶、評估和學習 [21] 。人類心理學違背了正面而激勵人心的溝通；這點再度成為挑戰，卻是論述設計師有能力解決的問題。

本章介紹並且著眼於論述設計年輕而有野心的挑戰，想當然耳，一定也有偉大事物的起因，是成熟而卓越的設計師從未夢想要達成，或者有意願嘗試的。論述設計領域的重大挑戰，在於它如何在領域逐漸邁向更強健、受到尊重而有效力的領域時，還能避免並減輕無知、傲慢、不敏銳、散漫、怯懦、自我欺騙和負面情緒所帶來的後果，同時維持著大膽、有能量而年輕的精神。

1　我們自己過去的許多作品，或多或少也都是有罪的，也許所有設計師在某些程度上都是有罪的。就像人類有犯罪傾向，這些罪行看似也會糾纏整個設計過程。

2　其他新的罪名，也可能在那些脈絡之中發展。

3　Clifford Geertz，「Thick Description: Toward an Interpretive Theory of Culture」（深度描述：邁向文化的詮釋理論）。

4　Bob Anderson（鮑伯・安德森），「Work, Ethnography and System Design」（工作、民族誌研究與系統設計）。

5　參見 David Martin（大衛・馬爾汀）和 Ian Sommerville（伊安・索莫爾維）的「Patterns of Cooperative Interaction: Linking Ethnomethodology and Design」（合作互動的形式：結合民族誌研究法和設計）。

6　英國的批判設計，確實是針對設計研究運動的回應。因為國家補助有風險，英國的學術藝術和設計機構，作為對研究的貢獻者，就必須要捍衛自己的存在。博士課程和實踐主導的研究概念因而興起，就像 1990 年代時，Anthony Dunne 和 William Gaver 在 RCA 設立設計博士課程的努力那樣。

7　特別是在 90 年代早期，人類學經歷了一波身分危機，並協助該領域得以維持相關性（即便 21 世紀，仍舊有人類學究竟是否是一個學科的質疑）。「美國人類學失去了中心，而且一團混亂。這點可見於對倫理論述的擔憂、倫理合理化入侵理論的爭辯，以及匆忙想為研究和資料組織尋找新隱喻的擔憂之中，包括了緊抓住文學的稻草。」（George N. Appell〔喬治・阿培爾〕，「Scholars, True Believers, and the Identity Crisis in American Anthropology」〔學者、真正的信徒，以及美國人類學的身分危機〕）。

8　譬如，2002 年我（Bruce M. Tharp）獲聘接下一家由全球家具契約製造商所新設立的企業社會文化人類學家職位，但這家製造商其實並不清楚，人類學者實際上可以為公司做些什麼事情。其他公司也接著設立這樣的職位，因此所謂的企業人類學家，便如雨後春筍般在流行商業媒體之中出現。就像那時常見的狀況，我在受雇之後，也得為自己的新工作創造一番職業敘述，公司這麼對我說：「就由你來告訴我們，你應該要為公司做些什麼。」

9　Bruce Nussbaum（布魯斯・努斯包姆），「How I See It: The Design Edge in an Economic Pause」（我如何看待它：經濟停滯期的設計優勢），頁 6；以及 Tim McKeough（提姆・麥可奇歐）的文章「Yves Béhar of Fuseproject on Design with Grand Ambitions」（Fuseproject 的 Yves Béhar 說明野心勃勃的設計）。

10　Cameron Tonkinwise，「Just Design」。

11　José De La O（荷西迪拉歐工作室），「Speakers」（喇叭）。

12　還有 Deepa Butoliya（狄帕・布托利亞），《Critical Jugaad: A Postnormal Design Framework for Designerly Marginal Practices》（批判機智應變：針對設計邊緣實踐的後常態設計觀念架構）。

13　Nigel Rapport（尼捷爾・拉波特），《Social and Cultural Anthropology: The Key Concepts》（社會與文化人類學：關鍵概念），頁 183。

14　儘管我們可以理解這樣的批判，但我們同時也認為設計師建議反烏托邦是合理的，就算在別的地方，許多層面都可能是現實。普遍來說，社會科學承認社會文化相關性——已開發國家宣稱的「貧窮」，在別的國家可能會被認定是「富有」。貧窮難就只發生在最絕對窮困的環境當中嗎？若真如此，那麼這由巴西這種未開發國家所製造，或者為了這樣的國家而生產的反烏托邦論述情境，在從不丹人的觀點來看的時候，就會遭受相同的菁英主義批判——因為不丹是在經濟最窮困的國家。這樣的比較並非全然公平，因為沒有相同的歷史衝突，而還有許多方法可以去理解貧窮的定義，好比窮人無法參與社會文化活動。理想上，設計師的反烏托邦情境被放在較大的脈絡之中理解，包括新殖民主義，而設計師也做出有資訊的決策，針對他們想說的事情、想要如何表述、對誰述說，以及誰可能受到間接影響。所有設計師都應該要有和自己的社群談話的自由；然而，如果更有特權的設計師，擁有更好的全球理解和敏銳度的話，他們就可能透過承認自身擁有特權的方式，去轉換主題或者是改變論述層面，也可能用以達成包容度更高的目標。

15　「設計視野剩下的是『推測』。它們傾向給予模糊性特權，也有著驅向烏托邦的偏見。它們往往加強科技驅動的改變，而非社會改變。論及未來，設計師唯一的責任，看似就是要刺激思考，而不去辯論什麼應該要是首選。」（Cameron Tonkinwise，「DRS16: Debates Briefing」〔DRS16: 辯論簡報〕）。

16　「辯論不只會因為某些設計物件而浮現，不論它多麼批判、推測、未來或者虛構。針對那些難以設計和需要很長一段時間來設計的東西，需要設計師來推動辯論。」（Cameron Tonkinwise，「Just Design」）。

17　也許關於這點的一個極端案例，就是 Timothy Ferriss（提摩西・費里斯）的《The 4-Hour Workweek: Escape 9-5, Live Anywhere, and Join the New Rich》（一周工作四小時：擺脫朝九晚五的窮忙生活，晉身「新富族」！）。書中形容一名創業者，在臉書和其他平台，為他正在思考要推出的一項產品品創建了廣告頁面，並且還以準備好上市的樣貌呈現產品。這位創業家，運用了廣告點閱率的資料，來了解是否有針對這項專案足夠的市場興趣，好決定是否要繼續這項專案。

18　「過度自信效應」在心理學和人類行為領域當中，都有許多的研究。Scott Plous（史考特・普魯斯）所著《The Psychology of Judgement and Decision Making》（判斷與決策心理學），甚至認為該效應也許是人性裡「最氾濫而且具毀滅潛力」的愚昧心理。

19　論述設計師對於傳播或解釋，還有定位自己的作品，都還做得不夠多。Malpass 表示：「論述設計將理論化和記錄的工作留給了設計記者、部落格和策展人，然而這些人最主要的目標，在於販售雜誌、累積點

閱率，或是想從藝廊的大門，找到閱覽大眾。」（Matt Malpass，《Critical Design in Context》，頁 9）。

20　2017 年，美國大聯盟四十位最佳球員的平均擊球率中位數只有 .285 而已。

21　基本上，同樣型態的壞事件所造成的影響，要比好事件來得更大；譬如，比起賺進一筆錢，人們更會試圖避免失去同樣金額的一筆錢。參見 Norman H. Anderson（諾爾曼‧阿德爾森）的「Averaging Versus Adding as a Stimulus Combination Rule in Impression Formation」（平均與相加在印象形成中扮演綜合刺激的角色）、David E. Kanouse（大衛‧卡努斯）與 L. Reid Hanson（雷德‧韓森）的「Negativity in Evaluations」（評價的消極性），以及 Roy Baumeister（洛伊‧包梅伊斯特）等人合寫「Bad Is Stronger than Good」（壞比好更強壯）。

論述設計邁向何方？

· 論述設計向前方邁進的同時，應該也要能夠在批判和後批判建築辯論之上進行反思。

· 比起非此即彼的兩難境地，我們認為論述設計的未來，需要增進批判反思和後批判行動的能力。

· 我們針對新的教育模式提出了建議，希望促成更多非設計專業領域之間的合作。

· 我們建議新的夥伴關係，包括了企業以及商業的參與。

· 新的數位資訊工具可以被運用，但應該也具有批判的成分。

· 我們鼓勵論述設計的社群，在道德倫理的可能性和執行標準之上進行反思。

隨著論述設計過去幾十年來緩慢而間歇的發展——也許可以說是自 1960 年代的激進設計，它只在現在看來具有強烈的吸引力。儘管相關的學術文獻仍舊讓人失望，而且十分稀有（特別是在產品設計的領域），但新展覽、學術課程和學程、會議、座談以及整體而言對該領域的認可，都在向上提升。但自從我們十年前考慮針對論述設計撰寫一本書籍開始時，許多情況已然改變；我們從前的討論和訪談，習慣從釐清概念性實踐和商業實踐之間的區別展開，然而現在，對該領域一定都有基本理解，而現在關注的部分在於更深層的探索；專案的整體數量、論述的範圍、特定目標和應用的廣度，以及產品和作品的精緻程度，也都已經增加。論述設計緩慢地在逐漸增加的多元脈絡之中，獲得認可成為正當的專業實踐領域和有用的工具。往往真正的批判，會在一個新興領域站穩基礎腳步之後才開始；論述設計在挑戰現有概念、組織和階級的同時，也越來越難被貶損或忽視。從後設的觀點來看，它本身就是論述——為設計提倡並且預示更有包容度的未來，刺激現有的設計社群，思考社群應該屬於某處，或是可能可以屬於某處，並且在前行的同時，去想什麼是為了良好共存而需改變的事物。

這些確實都是我們希望能協助解決的、重大而重要的問題，只不過產品設計同樣也可以在其前輩身上獲得靈感——亦即建築領域；就算不是引導，也可以得到一些歷史的觀點。如我們先前曾經短暫討論過的，建築以前也走過這段路。批判建築的概念和相關出版大約始於 1970 年代，至少從 K. Michael Hays 1984 年發表的文章「Critical Architecture: Between Culture and Form」開始。

這遠遠早於「批判設計」的出現，而在論述設計社群裡活躍的建築師，的確也承認它的存在——「我曾親身經歷過這個階段。」這是 RISD（羅德島設計學院）Charlie Cannon（查理・卡農）教授 2016 年的文章「Post Critical Again」（後批判再現）**1** 開場白。針對何謂批判建築、批判建築做了什麼，以及隨之而來後批判建築提供什麼的辯論，都在過去幾十年裡逐漸開展。就和所有的學術辯論一樣，這段過程當然也有許多的轉折和細微之處，然而我們將建築學作為想像和實踐的替代，提煉成為歷史的、現代主義式的姿態，在這個姿態下，建築學從客戶的命令和商業的支配中解放，得以更獨立地以文化產生的形式運作。實際上，這就是批判設計與肯定式設計（affirmative design）的相似之處。

批判建築的基本優點和弱點都獲得了更好的理解，但不久之後，該領域便遭受抨擊，後批判建築也於焉而生（儘管後批判建築的概念早已在領域內流通），某些抱怨是針對批判建築太過關注理論和批判，而

對世界上的實際行動不夠關注。Mark Jarzombek（馬克・賈爾宗貝克）注意到，後批判在「新都市主義、綠色建築，甚至是先進的運算領域之中，都已經被建立，而它也不像批判建築，並非由「抗拒和新穎的概念所引導，而是由需要急迫解決且大型的公共、倫理、企業、運算和全球類型的問題所形塑」 **2**。 同樣的，建築史學家和理論家 Robert Cowherd（羅伯特・考賀德）如此描述：「『後批判』的共同點，在於對批判理論『否定』維特魯威式專橫地想要為我們建立一條通往更美好的世界的道路有所不滿。他們似乎想問，當批判建築在封閉的實驗室，因為加深的社會歧異、戰爭的抉擇和逐漸顯露的環境災難而門戶洞開之時，該領域究竟還能拖延這必然的時刻多久？ **3**」

如果我們所能做的只有評估、批判，或是闡明當下，那麼我們究竟希望達成什麼目標？

Jodi Dean（卓迪・丁），引述《Vibrant Matter》（活躍的物質），Jane Bennett（珍・班尼特）著，頁 xv

在論述設計領域裡，這些相同的基礎批判不斷浮現，有些甚至成為後批判設計的提倡者，學術界還出現了針對設計在人類世時代再也沒有光說不練這種奢侈可能的警語。Cameron Tonkinwise 附和這些特別與推測和批判設計相關的概念，因為這些概念也和他對轉型設計（transition design）的未來導向有關：「設計師製造；但要製作任何東西，你必須先讓人做事。這第二種形式的製造，事實上就是設計（也是物質性的）。推測和批判設計可以，也應該要不只是設計師創造的事物而已；它們需要讓人們推測和批判。 **4**」特別是針對轉型設計，他斷言設計師應該要「明顯指出假設，說明為什麼他們採取的行動，可以導向某些改變」，而他們也應當「對發生在系統裡的改變負責任」 **5**。同樣地和互動設計有關，Mazé 和 Redström 則表達了行動的勢在必行，以及隨之而來對「以物品為論述」如何滿足「使用的反思」更好地理解。再者，「如果沒有評論或批判的延伸，概念和批判設計就可能偏向過度自我反思和詮釋的自治體——為設計師而設計 **6**。」Cannon 講得很直白：「我們『設計』領域所需要的重大改革，以及對批判設計具有貢獻承諾的有效擴張，是批判設計與後批判實踐之間豐富而有活力的關係，且後批判實踐尚未被解決主義誘惑……；推測實踐能持續檢視問題更深一層的社會、政治、文化和體系源頭；還有讓我們保持誠實、健康的批判文化 **7**。」

新的安排

觀察轉型設計，以及其他想法相近、行動導向的社會參與方法，能夠協助我們釐清當下與逐漸成熟的論述設計領域，其廣泛角色與不同潛能。從這樣的角度來看，要批評論述設計缺乏具有承諾的參與相對容易——亦即它對闡釋和領導大眾邁向理想狀態的緘默；然而，這樣

的評斷，幾乎完全和社會參與的領域相關。的確，實踐應用和應用研究把論述人造物明顯放置在行動領域之中；例如，實踐應用可以將論述人造物運用在心理治療和臨床方面，也可以直接協助立法決策過程，而在應用研究領域裡，為了要啟發進步的產品、服務和系統的創造，論述人造物協助我們理解受測者的態度、信仰和價值。不過想當然，並非所有的行動都有需求——隱藏在後判指令之下的，是讓法律制定者，訂定讓人困惑而扼殺自由的法條，或者協助企業製造對環境造成更多傷害的小零件；因此，我們主要將透過社會參與的視角來解釋「行動問題」，這與其他領域的適用性都明顯可見。

首先，我們要捍衛論述設計的溝通議題，且主張單純「只是」智識的成果本身，就可以造就極有價值的貢獻。設計必須可以，並且須獲得鼓勵，作為論述的機制而運作；我們應當擁抱這種智識上的潛力和做好事的貢獻。**小說家會因為單純只是呈現新的社會實踐當中，能夠激勵人心的視野而遭到批判嗎？創作歌曲，就只是為了對抗種族不容異己的音樂家？或是寫下有力行動呼喚的評論家，還有創造藝術作品，就只是為了揭發政治不誠實的藝術家呢？**就像小說家、詞曲創作者、評論家和任何領域的創作者一樣，論述設計也有能力煽動重要的首次心靈革命。論述設計在試圖讓人們有不同思考模式，卻沒有主動聚集群眾並且輔助實際改變之時，不應該受到內部的批判。設計沒有單一的正確方向，更別提是論述設計的領域。設計師應該要抗拒這種限制的概念，不但損害人造物有影響力的角色、智識的力量，也無益於自我反思的開放空間。

針對論述設計光說不練的指責，部分是因為這樣的設計方法，和實際上的實用差異太大——它實在太像藝術了。隨著這種批判而來的，還有看似不明顯、浪費潛力的概念；設計是真實的實踐工具，能做的比藝術表達和溝通概念多得太多。只不過這樣的觀點，卻減損了論述的角色和思考的力量；這無視於當前社會觀點不只是其成員思想數據的總和，更是每個人被其想像力及理解力所啟發或限制的各種未來。**人類的成功不僅是因為生理上擁有「相對而生的靈活拇指」（opposable thumbs）而已，更是因為我們擁有不可反抗的心靈。當這兩者都正視社會最急迫的議題時，將會是多麼有力。**

這確實沒有否認藉由實踐或某些認知來引導設計師的重要性，它指向廣泛思想體系（以及針對它們的反思）作為重要的行動指導以及更多的可能——雄心勃勃的思想決定更有力的實踐。但不必然是立即或直接的；有時它們是種子，需要時間和必要情形才能萌芽。**好的論述設計，是能夠作為指標——為了更理想的行動進而影響心靈的**

作品，或者是能夠增進意識和理解，為未來與可能的未來做準備的作品。批判建築抗拒並否定現代主義，而後批判建築則是抗拒並否定批判建築，我們卻在三者中都看見了價值，還有它們與彼此之間的競爭關係；設計也是如此。

那些在過去十年間，發現四個領域架構很有用的人，並沒有把這些分類視為被隔絕的領域，它們最常被認為是創作意向的一部分，可以自己存在，也往往可以共存；舉例而言，我們對於批判設計的北歐概念和示現，以及轉型設計的各個層面，都與論述和負責任設計有牽連。這兩者——兩個獨立卻又潛在地相互依賴的基石——交疊也交錯在一起；還有後批判所關注的，其中牽涉批判性與論述人造物在這世界上的作用、服務與聲音。

一方面，論述設計應該朝向增強自己能力的方向前進，可以獨立自主地站穩腳步，並且能夠影響更合意的思想；另一方面，它也應該朝向增進融合並擁抱其他目的的方向邁進，更明顯地尋求實際的結果。我們看見論述設計的能力和動能，能使論述設計成為更好的獨立實踐，同時也讓領域之間相互依賴，不僅能為其他的設計意圖服務，同時也為別的領域服務。伴隨著設計師作為詩人的比喻，應該也要有著重於增進寫詩技巧的焦點，可以為我們的心智、思想和靈魂帶來更好的影響；然而，詩人也應該要為自己的作品尋找能存在於日常生活當中更理想的方式，好比在大眾交通工具上想像「行動中的詩作」（Poetry in Motion）、舉辦詩作朗誦和寫作社群、與好萊塢導演合作、建立市民詩人榮譽獎、支持針對詩的療癒作用的臨床研究，並且創造更多國際之間關於詩作的交流，以及提高相關意識。儘管可以將改善的獨立創作，純粹地應用或者挪用於合作與實踐的一端，但從獨立委託開始的作品，也能夠創造出獨特、有力、且新的應用形式 **8**。

這種強調兩端的舉動，和我們更廣泛而作為一種生物屬的論述設計比喻一致；有來自智識觀點、著重在獨立社會參與的種類，以及另一些更關注於以其他方法促進直接行動的類別。這也和我們的概念與論述作品的推動一致，而非只是為了增加更深層、且有效的參與及產品；不論是批判還是後批判，都有許多論述設計可以增進自身能力的方法，協助達成理想的未來思想與更直接的行動。有鑑於此，我們接下來將討論更良好的教育、夥伴關係、工具、觀眾、角色和標準，如何帶來貢獻。

新的教育模式

我們身為設計教授，當然認同大學教育在支持論述設計方面所扮演的獨特、有力角色；而要讓論述設計領域進步的一項重要關鍵，就在於學術，這點至少在短期內，以及對於廣泛目標而言都是如此。教育機構不僅為研究和傳播提供了一個能夠同理的平台，論述設計領域的成長，同時也仰賴針對未來實踐者的了解和教育；因此，我們提出了幾項普遍的方法，可以更好地為論述設計服務，並且協助建構更豐富的教育資源。

儘管在許多領域之中，都有相當明顯而直接的改善途徑，我們認為其中要克服的最大挑戰之一，就是欠缺對於廣泛社會主題的理解，而這些主題都是論述作品的核心。最顯而易見的解決方法，就是從現在開始訓練設計師，針對社會科學和人文學科領域的相關論述，能夠擁有更好的理解和闡釋。然而，許多設計教育者立刻可以指出，這種做法對大學教育是很有挑戰的，因為大學生才剛開始對設計有所認識和嫻熟——「所以這些概念，如何能呈現在我們基本上已經沒有時間開設的永續性、互動、服務、系統和新科技相關課程中？」更有效率地和正規工作室的特有主題重疊，並且提供更多「課外的」課程，的確都是可能的選項，但還是遠遠不夠 **9**。無庸置疑的，花費在額外教育目標的時間和精力，在某些程度上，都會讓人從其他的（基本和傳統的）設計技巧發展分心；而這點卻相當有問題，因為就如我們針對**理解**層面所探討的，能協助論述設計進行的一個面向，就是在普遍典型設計過程中的流暢度和能力。儘管在設計教育時程的早期，試圖發展論述設計意識以及敏銳度，或許都是重要的，但卻也有一個解決方案，就是把更多的重心放在學士後與研究所的設計教育 **10**。碩士程度的教學，能引導一個已經擁有良好設計理解和技巧（包括對四個領域的意識）的學生，將她的關注放在更廣泛的學術和智識領域，以及這些知識如何能啟發並且融合在論述設計裡。美國的研究所課程——往往只給予獨立論文／創作更多時間，卻沒有更多的教學——事實上很難說服人，因為它的高成本，加上研究所的學位在業界看來並非必要。不過就這點而言，論述設計還是已經擁有設計大學學位的人，相當好的研究所選項。

另一種針對理解匱乏的角度，就是創造相關的教育學程，邀請來自社會科學和人文學科的學生參與論述設計領域——從事論述設計；這和美國至少從 1990 年代開始的「第一專業學位」研究所課程，並沒有太大的不同之處 **11**，它們都致力於培養非設計背景的學生成為設計師。在實作上，要在典型的兩年碩士學程時限裡完成這項目標，相當

在我看來，學術界並沒有很快地做出反應，也沒有為新的威脅、新的危險、新工作和新目標做好準備。我們不就像是在所有事情都不斷變化的時候，依舊無止盡做著重複動作的機械玩具嗎？

Bruno Latour（布魯諾・拉圖爾），「Why Has Critique Run Out of Steam？」（批判為何無力？），頁 255

學生很容易會覺得這個世界什麼都不對，認為設計什麼都不對。然後他們會想透過設計來評論；可是能真正透過設計發表評論的實際技巧——真正有力量的方式——卻還沒有發展出來。他們有一定的基礎，而這類型的實踐仰賴能讓評論真正發揮效用的設計。

Matt Malpass，作者訪談，2012 年 8 月 15 日

具有挑戰性，還有些學校針對先前沒有設計經驗的研究生，額外再加上了「第零年」的要求，這些學生必須在開始正規的兩年課程之前，先修完其他的課程。儘管要針對所有的學生，不論是否有設計背景，創造完整的三年論述設計課程都是可能的事情，但隨之增加的學費和因此而失業的機會成本，卻很可能讓這個選項變得沒那麼受到歡迎——如果還有其他學校也提供同樣的兩年課程（即便不是教育性質的），就更是如此了。

除了針對要拿學位的社會科學研究者或人文學科大學生教導設計技巧的明顯挑戰之外，要透過論述設計課程達成這項目標，比起商業設計很可能較容易；原因是普遍而言，對商業設計師都有要了解各種設計發展過程中攸關製造和商業因素的期待，還有至少要給予形式上的技巧，讓學生可以擁有比擬設計系畢業大學生的能力。論述設計確實可以從這些製造、商業和形式給予的敏銳度之中獲得好處，但某些時候讓論述設計保持在更原初的型態，會是可能的、可接受的，也許甚至是更好的情況——即使整個作品從未進入到 3D 領域，完成時還是 2D 模擬的 3D 物件。普遍來說，論述設計比起傳統的商業設計，已經把高度精緻、準備好要製造的標準成果要求和期待降低了不少（相反的，針對主流設計所要求的智識內容，比起論述設計領域，標準也較低）。當然，理想上設計師都要有完整的傳統設計技巧，然而考慮到有限的時間，某種程度上的妥協也是有可能的。如果我們把設計更廣泛地想成是由許多設計教育方法所支持的領域，那麼在設計實踐社群裡，就一定會有其他擁有如此精良傳統設計技巧的領域存在。

由此來看，新的教育學程可以將其他領域的知識帶給設計師，或者把設計知識傳授給非設計師，但還是有把這兩者混合成單一、綜合的學生技能和課程的可能（就像許多第一專業研究學生，不論是否有第零年的選項）。任何綜合課程的最大挑戰，在於教導特定主題的時候，會有一群新手和專家同時在設計工作室裡。撇開課程的可能定位，另外還有誰會來教導這群新手學生的挑戰——學校裡究竟有多少老師受過設計教育，或者有過設計經驗，又曾經接受社會科學和人文學科的專業訓練 **12**？

漸漸地，我們越來越相信設計教育需要**綜合的規範**。理想上，任何先進的設計工作室裡，都要有至少兩種聲音並存。許多設計問題都需要參照其他領域的專家意見，協助達成不僅僅是讓人滿意的方案——的確，設計邁向逐漸複雜而邪惡的問題領域時，也有這個需求。試想有這麼多由電機工程領導的產品設計專案，它們往前走了這麼久，但卻從來沒有對人文學科領域表達支持；最終的設計評鑑清楚指出這

點，當使用者、設計師、商業人士和其他人，全都是客座評鑑團隊的一分子，開始針對設計讓人渴望使用的程度，詢問更廣泛的實踐問題的時候，這種較軟性、往往偏向質性層面而更大的願景，同時也是以人文為本的焦點，並非是受傳統電機教育訓練的教授所擅長的，或者根本不在他們的思考範圍內——「這是一項嚴肅的電機工程技術議題。」大多數的產品設計課程，的確都可以從共同指導中獲得好處，端視其主題，可能由機械工程、行銷、材料科學、量化環境系統分析、醫藥等領域專家共同指導。譬如，一個能夠解決論述設計師對於批判、政治、社會和經濟理論不夠理解的方法，就是讓社會科學或人文學科的老師，同時和設計系的老師共同指導。這和大學與研究所教育相關。我們也必須承認，考量到現有的學術經費、教師薪酬模式以及課程架構，這種共同指導的挑戰很大——要把師生比拉高到兩倍，或讓教授可以只教一半的課程，都絕非易事；然而要增加設計師對棘手的非設計議題的嫻熟度，唯一的方法，就是尋找讓他們可以更深入參與廣泛知識領域的途徑。也有些合作的教導形式，證明了這是可能成功的，像是帕森設計學院（Parsons School of Design）跨領域設計研究課程的「推測工作坊」（speculative studio），便由策略設計師 Elliott Montgomery（伊利亞特・蒙特哥梅利）和人類學家 Tamara Alvarez（塔瑪拉・阿爾瓦瑞茲）共同指導 **13**。

儘管研究所看來比大學部的課程還更有前景，加上教育機構本身的挑戰，設計師當然還是可以想辦法增加自己獨立的理解。更好的理解來自於一定的選修課程，然而隨著「大規模開放線上課程」（Massive Online Open Courses〔MOOCs〕）這種免費線上教學的興起，所有設計師都能藉此在**某種程度**上了解其他領域當前的議題。這些線上課程教學沒那麼密集（目的不在於取代面授課程），但卻可以有效率地提供高水準的綜觀概念。設計師可以透過平台廣泛修課，以相較之下更簡單的方式理解某個主題，並且為了更多的聚焦和研究而朝向其他領域。這樣的課程，也的確可能幫助設計師避開某些主要的陷阱，將他們導向一個主題最富有成果的層面。MOOCs 也有能力聚集來自全球各個文化、成千上萬有著相同想法的學生，為設計師創造機會，尋找合作者並且建構社群。

而在大學課程方面，論述設計可能需要以較小的規模進行。大學教育機構可以每年專注於特定的論述設計主題，縮小範圍，為基礎設計教育留下更多空間；這麼一來，設計的老師們也有更多機會傳遞非設計的主題知識。當然，這些增進理解的方式，都需要有效融入論述作品——好的商業設計師加上大量社會見解，並不必然就等同於一個好

的論述設計師。說到這裡，讀者們應該都已經清楚明白，論述設計和商業設計是截然不同的兩種實踐，因此需要擁有獨特的教育和各自的專精。不論是否透過更多也更好的大學課程、不同方式的自修，或者和其他領域專家的更多合作，這樣的教育都是必須的。論述設計如果想要達成任何有意義的文化相關性和影響力，就需要針對它想溝通的論述，創造對於知識更好的流暢度和敏銳度。這種大規模的標準提升，需要實踐社群的自我管制與更大的承諾，若非大眾本身的話，還需有論述設計領域知識型的朋友和合作者。

新的夥伴關係

在大學工作坊裡，確實有和科學家、技術專家和其他領域專家合作的可能。這是過去至少十年間，英國皇家藝術學院（RCA）設計互動學程的其中一項重要特色，同時也是像 MIT 設幻設計研究團隊及其他著重推測未來情境的學程中有價值的特點之一。推進這類型的夥伴關係，應該要能持續啟發論述設計，而這些關係也都對實踐應用和基礎研究領域的扎根有幫助；然而，也有其他沒那麼傳統的夥伴關係，可以有價值地為論述設計發展帶來貢獻，不論它是否是沒那麼吸引人的替代方案。

就如我們所強調的，姑且不論傳播和觀眾參與的重要性，也不論是批判或後批判的型態，論述設計都還有很大的進步空間；這絕非易事，不過從肯定式設計和它商業及企業上的「同謀」，來考量什麼是能被轉移或有益的，至少較為合理。而這也是負責任設計在某種程度上有了正面結果的原因。任何與全球領導企業一併剝削和忽視他人的關係，都是有問題的；而因此，慈善與發展機構，已經學會小心翼翼地考量市場力量和意圖，如何為了特定目的而適當轉移。在了解到外在的資金與資源總是有限及不確定的，援助機構早已擁抱商業模式來確保能長期並永續地朝最初的目標努力。**如果論述設計想要發揮它的所有潛能，就應該要認真思考肯定式設計所能提供的力量。**

此外，行銷和廣告的發展，是為了商業設計而服務，且對商業設計而言也是關鍵，它們也已然融入了負責任設計的範疇。除去先進資本主義體系的某些缺點，忽視或者減損它們在形塑世界觀和生存脈絡之中所扮演的主導地位，都是天真的想法；就像是建築為我們提供了某些見解和觀點，論述設計也應該要關注負責任設計的有效模型和實踐，這包括了開發同樣與慈善、援助和發展機構都曾經合作過的行銷與策略公司。**在教育環境中，除了和合成生物學家或機器學習公司合**

作的設計工作室以外，我們何不專注於行銷公司，用以促進傳播？或者更理想的，開設一門兩學期的課程，先著重發展而後傳播，先和合成生物學家而後與行銷專家合作的系列課程？或者甚至更好的，如果過去有留心跨領域的產品發展課程，那麼為何不著手發展讓各個領域專家都參與其中的合作團隊？能夠觸發論述設計的合作需要一點說服力，也許獨立設計師應該要著重在與行銷活動、服務的合作或預算上。當前多數論述設計師都獨立工作，就如同設計和其他創業者；這樣相似之處的好處是什麼？在商業設計現狀中發展的策略，如何讓其他專案運用？什麼樣特定的工具可以被挪用？因此先不論任何主動的合作，廣告領域都有豐富資訊可以為論述設計服務。

一般普遍的行銷領域，特別是網路行銷，都為論述設計師提供了新的優勢和契機。至少足足有十年的時間，「吸引力行銷」、「磁力行銷」和「磁力贊助」等概念，都呈現了新的策略和技巧，翻轉以往追蹤客戶線索的傳統，變成顧客成為獵人的現況。這種如今已然很常見的方法，運用了搜尋引擎優化、電子郵件廣告和社交媒體廣告等方式，有效運用網路以及數位媒體的傳播力量，來吸引對這些訊息感興趣的人。儘管我們在論述設計的社群當中，還沒有聽見這樣的討論，如此這般的訊息，對於它所能提供的潛在好處值回票價。就如某些創業家，運用臉書廣告作為自償性方案的一部分（最初的報價，只是為了要付清廣告費，才能好好運用這些廣告），設計師則可以探索這些相近的方法或概念；同樣的，創意也需要獲得運用，特別是在不一定有利潤動機，或是典型可以支持自償性廣告形式的因素的時候。只是設計師也可能會想，就像那些在負責任設計領域裡的人，都會思考市場有效和可接受的方法——這基本上是設計師可以恰到好處以創新方式解決的設計挑戰。

也許設計師應該要重新思考，萬一沒有額外的行銷贊助，是否還要執行特定的論述作品。**比起運用學生實驗室的經費，（只是）在製作原型的支出，或許學術工作室應該要考慮傳播／行銷的預算**；同樣的，設計師可能會因為機會成本太大，而放棄一項讓人興奮的專案——還有其他的專案可以提供更好的傳播和行銷選項。我們建議在選擇專案時，必須要小心翼翼地考量潛在的結果或影響，這並不是說市場就一定會驅策論述，但某些方面而言可能會，所以最終才能造成更多對社會的正面影響；再一次的，這和許多由經費贊助的負責任專案，以及慈善機構的目的稍有不同——「致力於乾淨的水源固然非常好，但現在所有的經費目前都投注在女性生育健康面向。」儘管從這方面看來，容易取得的經費可能會被視為較好的途徑，設計師卻也可能為

包容性設計（inclusive design）從只是一種思考實踐開始，逐漸成為一種定位，乃至於進入學術圈討論，再到後來獲得制定，成為獨樹一格的領域。這段旅程——為期整整二十年——可能可以作為批判設計發展的一種參考模式。

Stephen Hayward，作者訪談，2012 年 8 月 21 日

了重要的主題而努力爭取傳播預算——「乾淨的水源還是很重要，所以我一定會找出方法。」傳播所耗費的時間和金錢，在多少程度上對任何專案而言才是絕對關鍵——缺之不可？來自藝術、設計或慈善機構的贊助，是否可能會認可這個觀點？或許它們更需要意識到論述設計的能力和溝通的議題。

比起被動的經濟支援，主動的夥伴關係呢？如果論述設計師對未成年懷孕議題感興趣，他們是否可能和關懷機構合作，運用這些機構的行銷／傳播手法、管道與知識？至少看來，會這麼嘗試的論述設計師，可以從這些資源中學習到更多，而這些機構也會對論述設計的貢獻更加了解——儘管這可能只是一種未來的可能性。和我們在探討基礎研究時曾經提到過的一樣，論述設計清楚明白，當它的服務被寫進其他機構的補助專案裡，而傳播作為特定的一項預算項目時，就代表它是真正關係重大的議題。

針對某些議題和特定領域，有著這麼多潛在的經費，因此對政府或者其他機構來說，將論述設計視為一種投資而非成本是很合理的。如果事前的花費，能更好地了解難以理解的價值、態度和信仰，便可以透過更好的設計和政策將其多次回收；也許這就意味著，調整現有的市場經費，可以讓更多前期的論述研究被更好地傳播以及評估。聯邦與州政府並不擅長单新的策略，或許必須從基層開始尋找成功的契機；而不論在何處，論述設計都確實需要更好地呈現投資報酬率。這點確實很有挑戰，但我們可以從設計研究之中，找到以前和現在都存在的模式與洞察。

為了要在企業、學術及其他機構領域中清楚闡明投資報酬率，設計研究必須在不同的贊助模式當中，為自己的工作進行爭取。有力的案例分析，對於呈現可能性很有幫助，而一個優秀的案例，甚至可以被分享於公眾之中。具有投資報酬率的心態，代表著論述設計師會在專案較早期的階段針對這點進行考量，特別是如果需要起始點或者基準來衡量發展狀況的話。美國的醫院進入了「適切照護」的時代，賠償金從提供服務的模式，轉變成為替病患提供真正服務的模式，部分由滿意度指標來決定。醫院現在必須採用新的方式來量化效率，克服老舊文化讓人難以置信的惰性。論述設計作為一個年輕領域，至少不會受到舊模式的囿限，而它在展現價值的挑戰上，也絕非踽踽獨行——不論是在經濟或者其他方面。

在提供商業、行銷和溝通課程的教育機構裡，確實是有其目的——針對任何合作計畫的可能性。隨著論述設計工作坊數量的增長，為何不

可能也有特別針對論述傳播策略和技巧的課程？本身是設計領域創業者的教授，可能可以透過這類型的課程教授行銷重點，但或許這也是共同授課可以為整合規範服務的地方。

這種方法想當然有其成本。耗費在傳播和接受設計教育上的時間，很可能是犧牲掉設計製作的時間而來；然而，這種傳播卻可能是絕對關鍵，一旦少了它，設計就變得毫無意義可言。正如設計師認為模型的素材成本是必要的預算項目，也許花在讓觀眾參與的經費上，同樣也會被認為至關重要；一個更有效傳播的粗糙原型，比起展示在設計師網站上看來更吸引人的設計，會是比較好的方法嗎？也或許設計師會將專案拖延，直到找到能幫助且樂意的夥伴、或者正確的資源——這是創業者一直以來都會做的事情。他們擁有許多商業點子，卻只追求其中最好的——針對那些努力、風險、成本和潛在的回報計算，都是會回本的。

還有的可能是，設計師本身在溝通之中變得重要，就像藝術、文學和多數其他領域那樣，他們可以長時間經營。這麼一來，設計師的「品牌」——意義與作品的創作者來源相關——會是重要的考量，就算不只是特意耕耘的話。如果設計師對於訊息來源或專案而言很重要，那麼或許設計師也會將自己視為是形成意義的一部分，這甚至還可能涉及到公關顧問——再次的，就像負責任設計那樣。設計師也可能會轉向去理解政治行銷和「以候選人為中心」的廣告，在此，廣告的可信度就變得很重要——也就是之前我們針對**理解**主題所討論的面向；然而同樣的，有能力去代表、傳播或者捍衛主題也相當重要。政治行銷是一個實踐理論可以協助的領域；這兩者之間存在著相似之處。

可以說，在更商業的脈絡之中，論述設計看似有著絕佳的可能，特別是在和具有策略遠見或其他未來工作合作的時候，這些都是商業、政府和其他機構逐漸熟悉並且主動贊助的領域。與具有策略遠見的夥伴合作，將能引導論述設計在更有企業性的環境和較大型的機構中發展——例如 Tellart、Strange Telemetry、Near Future Laboratory、 Situation Lab、Extrapolation Factory 和 Superflux 等公司和實驗室，都是很好的案例。我們建議在為商業實體和它們所設定的目的服務時盡量謹慎，這並不代表我們認為企業和商業內部是有問題的；對論述設計師而言，也許會有企業的努力嘗試是令人愉悅、甚至是令人渴望的。而確實，也會有在這樣的參與之下所製造出來的知識，可以和更大型的實踐社群分享並加以利用——無論是可以、和無法執行的部分。企業、政府和其他機構對論述設計越有意識，它們就越有可能尋求來自論述設計的服務。

而隨著意識的抬頭，論述設計以社群無法接受的方式遭受挪用和剝削，一點也都不會讓人感到意外，這在任何自由的文化裡，都是一種風險。一旦明白這是無可避免的（如果還沒發生的話），論述設計的目標，就在於考量如何運用體制，並且嘗試當把機會最大化的同時，縮小所有的缺失。這是在民主和自由社會必然會有的結果，任何資訊分享往往是開放而可執行的。大多數人都不會想要在封閉之下做選擇，因此關鍵就在於學習如何最佳地操縱體制，專注在其優勢上；如同論述設計會持續從商業設計當中獲得好處一般，商業設計也可能可以從論述設計之中獲益，這是一個設計師可能會想刻意好好琢磨並發展的領域。雖然行銷和其他的夥伴關係，都可能有辦法協助聚集群眾，不過當然在某些時候，這些方法卻可能都會被視為有害的。可以肯定的是，**這種針對商業脈絡的強調，應該被認為是該領域的成長，而不是禁忌領地。如今，論述設計在草根基礎之上運作，以及作為獨立運作者，仍然是關鍵的模式**；正如我們主張設計擴展到論述設計，同樣的，我們也呼籲論述設計擴展自身的方法和手段。

新工具

論述設計的未來與其未來的工具緊緊相連；許多的設計在資訊時代所運用的新工具，可以協助溝通和互動，並賦予了人們在這個世界上採取行動的能力。有了這些自我教育和自我啟迪的機會，人們可以獲取更多資訊，然而隨著資訊增加而來的，是設計師需要能意識到，並且努力克服關於資訊匱乏和資訊錯誤等問題；資訊問題不僅包括用來取得資訊的新工具和資源等，還有關於生產資訊方面新的可能性。產品設計師逐漸參與物聯網（Internet of Things, IoT），這也大大擴增了資訊擷取的可能。距今十年前，研究者可以藉由將感應器置入吸塵器，來了解一台吸塵器的所有問題，物聯網的使用，則讓資訊從個體邁向物件與擁有者的更廣大社群，隨著價格降低和開源選項的增加，設計師的機會也不斷變多，當前的（談論）物聯網，可以提供新契機，甚至也有讓論述物聯網出現的可能性。個體的智慧論述物件，如何在懷有希望的物聯網裝置中加入對話？它們之間又可以產生出什麼樣新的溝通方式？

如今多數的設計師都關注使用並且蒐集「小數據」，但逐漸的，設計師也會開始擁有大數據；大數據承諾我們可以知道得更多（也可以轉換成資訊），打通新的論述領域，或者可能會允許設計師更好地表達並捍衛某些立場。（產品）設計師往往會從安全且有利的對話開啟評

論（好比〈Life Is Good for Now〉），並著手探討大數據和其普遍造成的影響，而設計師很快也會投入大數據的參與製作，以及和IBM（Watson）這類公司合作，這些公司都急切地想要運用設計的力量。有了更廣大的實踐社群，就會有更多論述設計的機會，和針對大數據科技的應對。

距離大數據不遠的，是人工智慧和機器學習。這兩個領域的確也是論述目前的主要話題；就如神經科學家暨哲學家Sam Harris（山姆‧哈里斯）所說，超人類智慧（superhuman intelligence）意味著「讓人最擔憂的可能未來」，因為它代表「未來最有力量的科技。」他認為研發一個「不需比一群在史丹福的研究者聰明」，但可以達到通用人工智慧的系統（相較於擅長單一任務的狹隘人工智慧），這樣的技術只須擁有半年的競爭優勢，便足以在具有人類思考水平的人工智能開發過程中 **14**，取得至少五十萬年的領先。因此，一間公司／一個國家只要率先達到這個目標，便足以讓緊追在後，或者是完全沒有參與這場競賽的對手感到萬分焦慮。然而當我們把目光轉向機器學習時，像是 Uber 司機這種人類的工作，如果完全接受電腦演算法的命令，又意味著什麼？或者很快的，當同樣一批司機，在失業後搭乘 Uber 無人駕駛車前往 Uber 的解聘辦公室，若路途中發生事故，而路上這些無人車的演算法（這些真人司機曾經在不知不覺中，幫助演算法趨近完美），是否能判定司機們是生是死？在今日，很少數的設計師會對使用電腦協助自己的工作而感到猶豫，然而這也是過去和現在，針對網路的社會公益面都還飽受爭議的一項科技——而千真萬確的是，今日的電腦科技，在達成 Harris 所描繪的令人感到驚悚的人工智慧未來願景過程當中，絕對是必要而同謀的。而和所有的科技一樣，都會有需要操控的正面與負面後果，未來的論述設計師也將有自由和責任，為主要、描述或解釋性的因素，運用人工智慧和機器學習，作為和觀眾互動的手段。除了設計師本身有被超級人工論述設計智慧取代的可能，論述設計也可以為了自我進步而特別關注特定任務的演算法和深度學習，特別是針對溝通能力；例如帶著量身打造的訊息尋找並接觸觀眾這種重大的傳播挑戰，就可以透過科技本身獲得協助，也可以藉由研究最佳實踐的應用得到幫助。

虛擬實境（virtual reality, VR）和擴增實境（augmented reality, AR）也是論述設計可以運用的主要科技；這兩者尤其可以應用在推測設計和設幻設計的運作方法上，為互動的論述敘事提供新的可能性，這些都是相當有力的情境建構工具，允許更多鮮明而不同的故事敘述，這些方法也可以協助解決某些在更大的互動上所面臨的挑戰。

圖 12.1 〈NeuroCosmetology lab〉虛擬實境。

而作為一種回饋機制，這些經驗同樣也可以產生數據，好讓我們針對觀眾的回應和參與深度（這點很可能和觀眾反思有關）有更多的理解；這種可能性，顯見於 Hyphen 實驗室的〈NeuroSpeculative AfroFeminism, NSAF〉（神經推測黑人女性主義），這項專案的其中一個元素就是虛擬實境體驗，運用眼動追蹤和頭戴式耳機，帶領使用者進入〈NeuroCosmetology lab〉（神經美容學實驗室，圖 12.1）的環境。這是「黑人美髮沙龍的重新想像，將觀者置放到黑人女性身體裡，透過特定文化的美髮儀式，窺探黑人女性開創大腦研究與神經調控的未來推測 **15** 。」類似的還有 Frank Kolkman（弗蘭克・寇可曼）的〈Outrespectre〉，透過外在鏡頭，從參與者背後投射影像到參與者頭戴的 VR 裝置，模擬靈魂離開自己身體的瀕死經驗；隨著來自參與者「回到」靈魂出竅和瀕死經驗身體裡的力量，Kolkman 希望能安全地改變參與者對於死亡的觀感，這項設定運用了聲音和視覺科技，而 Kolkman 同時也針對觸覺進行實驗，提高受試者迷失方向的身體經驗。藉此，我們得以一窺未來可能的身歷其境體驗，論述設計將能結合身體和心理，創造強而有力的體驗性參與。

擴增實境也特別有能力透過讓人感到怪異的熟悉感，來創造論述的不和諧，如同觀者對於現實的理解為熟悉的事物提供了背景。擴增實境可以增強陌生感，不僅是擴增，同時也是減少並且模糊它所凝思的情境。VR 和 AR 現階段的逼真度，都提供了某些模糊性，這是易於在尋找適當的不和諧程度時所要擁抱、或者試圖克服的層面。在頭戴裝置或透過手機和平板觀看的時候，人工的感覺是很明顯的，而科技進步也還會持續瓦解擴增的實境和現實之間的可見距離；因此，先前所討論過人造物／情境真實度、熟悉度和準確度的面向，就和觀眾意識到所見事物虛構性質的程度更加相關。這也提供了針對現有方法的新使用或改善的可能性。

在前面，我們已經討論了 YouTube **16** 和其他社群媒體的潛在力量，而有鑑於 Sputniko! 以如此獨特的方式運用這項媒介，因此絕大多數都透過她的作品來探討。社交媒體平台不僅協助她作品的傳播，Sputniko! 同時也善用這項工具，請求追蹤者在不同方面給予她協助（其中還包括了當展覽發生流程上的困難時伸出援手）；這些平台也提供了一個臨時且具發展性的空間，讓概念和方法得以在完全生產的需求出現之前率先得到測試。這些空間還可以增強設計師有效溝通和聚集群眾的能力，透過討論版和電子郵件的互動可能有其價值，但重要的是去注意到，比起把社群平台視為討論的主要工具，Sputniko! 將這些平台作為用來吸引觀眾的釣竿。不過，她也警告設

計師臉皮必須要厚一點，特別是面對刺激而容易造成誤解的主題，要在心理上準備好面對網路酸民惡意攻擊的風險；最終，Sputniko! 還是對於面對面的參與更感興趣——她認為，網路「讓我進入到真實世界」，得以講解細節，也可以在活動和新聞媒體中更具權威，並以更好的方式互動與傳播 **17** 。

YouTube 和 Vimeo 是有力的公眾平台，而其他需要付費的影像平台，可以讓付費使用者擁有更大的掌控權力（像是透過平台廣告），也是一種診斷的工具，得以揭露更多閱聽大眾觀看影片的相關訊息。當觀眾對於問題和其他互動元素有所停頓時，這些訊息都可以併入影片製作中來留住觀眾，讓設計師更好地理解觀眾關心和潛在抗拒的事物。正如虛擬實境系統可以針對獲得最多關注的領域生產數據，影片在與眼動追蹤和其他數位科技結合時也是如此；如果有更多使用螢幕的裝置結合眼動追蹤硬體，就能逐漸地能讓設計師更加了解觀眾，用更快速有效率的方式和觀眾互動——不論作品是主要的、描述的，還是解釋的。當然，和所有的科技相同，特別是那些用來監視人類的技術，它們的存在和應用都拋出了更多疑問，如果不是立即地被人們抗拒，那至少也須負擔更大的責任。

至於傳播，我們也針對了群眾募資和群眾外包的可能性進行探討。群眾外包更可以直接應用在論述、人造物和傳播工具的創造與改善方面，它提供了另一種形式的觀眾、使用者和利害關係人參與；這大部分是發生在設計一開始時，但一定也可以用在資訊、通用、建構、輔助、評估和適應等過程。譬如，公民科學（citizen science）便證實了開源和公共意願為重要領域貢獻的價值，否則根本就站不住腳。

透過 Kickstarter 和 Indiegogo 等平台進行的群眾募資，則更好地保證論述設計師可以觸及更廣闊的觀眾，並且使得更為複雜、廣泛，甚至更有價值的專案有生存空間。重要的是，設計師依然擁有作品所有權，因此有機會能創造更深一層的連結。除了身為「顧客」的這層概念以外，贊助專案者往往會和募資產品及其創造者有著更深的連結感，因為他們對專案最終的成形和存在，扮演著關鍵角色；而顧客提供關鍵的經費贊助，也有著身為專案夥伴的概念。群眾募資專案的特色之一，就是它和專案創建者的接觸，及與贊助者之間的緊密溝通。這樣的平台為主動參與所設置，也可以輕鬆引領抱有熱忱的社群一起發展。隨著專案的廣泛溝通，加上贊助者和粉絲的網絡，專案無可避免地擁有更多在媒體上曝光的機會，得以增加和新（型態）觀眾溝通訊息的機會。贊助確實也可以讓一次性專案成真，這樣的專案如果不借助群眾募資將不太可能執行；不過，營利也是有可能的，還可能

為論述設計師創造另一種專業模式。正如所有傳播脈絡都有其挑戰，群眾募資也會在商業和論述目的密不可分的時候，面臨到某些風險；然而至少，透過群眾募資平台的傳播，設計師將能密切掌握訊息，甚至在實際上並沒有要募集發展經費的迫切需求之時，這些平台也可以用以溝通想發展的論述。

諸如 Shapeways 這類的平台市場，也為作品所有權提供了新的可能性，讓論述設計師得以輕易販售他們的 3D 列印作品。設計師只要簡單地上傳數位資料，在 Shapeways 的市場網頁上設立基本清單就可以了，Shapeways 會負責處理顧客付費、製造和運送，甚至還可以協助產品推銷。Shapeways 讓觀眾更容易取得論述人造物的擁有權，但這樣的平台也有其限制；例如，這是一個純粹商業的平台，沒辦法像 Kickstarter 的廣告影像那樣，支持有文化的深度溝通。與其說是單一或主要的平台，目前它的功能，更像是為了要增強其他的傳播而努力，這的確和 Paolo Cardini 的「MONOtask」運用 Tingiverse 十分雷同──Tingiverse 是一座免費的 3D 列印數位資料圖書館。Paolo 的作品也透過其他管道傳播，像是 TED 演講，不過觀眾們可以透過 Tingeverse 下載他的檔案，創造屬於自己的模型。儘管這類的平台目前仍以家用品、工具、玩具和遊戲、流行、零件等來分類，也許在不久以後的將來，論述設計也會成為這種平台其中一個類別。

事實上，Cody Wilson 的〈Liberator gun〉，最佳地展示了 3D 列印作為傳播方法的力量──比起實際執行的層面，更可見它的潛力。觀眾對於接觸任何型態數位製造檔案，都擁有了傳播所有權，透過論述人造物來延長觀眾的參與，讓更有深度而不同的體驗成為可能。不過數位檔案傳播的時候，可能會被駭入和竄改，用來製造新的、客製的，以及意想不到的形式，強化觀眾同時身為設計師、製造者和使用者的概念。與其說是透過可下載的文件，3D 列印對設計師而言則是漸漸變得容易的原型製造工具，讓設計師得以利用並不昂貴的方式，製造出小型、個體或成群的物件，而這也能服務於論述設計的一次性模式。舉例而言，Toran、Kular 和 Jones 等人，創造了他們 3D 列印的〈MacGuffin〉作品，展示相對能輕易創造模型的能力，還有 3D 列印特定的美學潛能。3D 列印提供了特定的臨時材料和人工的不和諧感，可以被用在作品的含義和賦予的情緒上。設計師一旦了解原型的精良程度，便能夠協助傳遞思考的精良程度──而完成度較低的物件，在溝通上也不會那麼容易做斷言。與其把時間、金錢和精力花費在創造精緻的作品版本，3D 列印為「困難的形式」提供了更有

效的輸出方法，而前者則是用在傳播和互動策略方面會更好。然而隨著列印精準度的增加，有著不同材質和多樣的表現與美學特徵，設計師可能也需要刻意往後退一步，以保留當前物件存在的特性。

新的電子和數位工具提供了新的可能，但它們確實也都有其成本，而且對於論述設計的進步不一定是關鍵因素；而儘管要擁抱新的可能性很容易，特別是在先進資本主義文化裡，設計師和所有的顧客，也都應該認知到直接和間接的材料、環境以及社會文化成本。另外，針對生產和拋棄的面向，也有倫理方面的影響，攸關誰在挖掘這些材料、在有問題的情境下製造，並且因廢棄物而陷入困境；然而，有鑑於這些裝置的激增，造成了人類互動和社會發展模式及特質的混淆，因此應該也要有針對消費層面的問題被提出來。以上這些的確都是論述領域的主題，但它們也都會在論述人造物本身的創造和傳播層面開始起作用。**當媒介可以是訊息，而使用也能被饒恕的情況下，有多少「對科技有疑慮」的專案，與同樣受批評的實際與修辭的方法，因此而被傳播和創造出來？**

批判設計最早，甚至是現有的形式，都刻意從市場分離開來，是為了要避免妥協的批判性，並且消除任何支持資本主義、斷言式的同情觀感；然而，在什麼程度上，反科技、甚至是警示科技的批評，卻在創造和傳播的時候使用相同的技術，仍舊能夠維持可信度？與其說論述設計的未來不自覺地追尋主流科技文化，（部分）設計師如何能有決心地擁抱類比的手段？面對面的溝通確實先於電子和數位的居中斡旋，也仍然非常有力量；這的確也可能在數位的欣快感當中，獲得甚至更多的獨特性——快速節奏中的「緩慢論述設計」。隨著論述設計承擔更多智識和社會參與的能力，它的反思也可以很深層——針對設計能怎麼運作、應該如何運作，質疑所有的假設。過程中應該也很明顯的，是我們想像論述作品由不同方法支持，也許最古老的設計工具，也可以成為最新穎的工具為人類提供服務。

新設計師，新觀眾

論述設計會持續尋找新的夥伴，特別是在基礎和應用研究，還有實踐應用的範疇之中；新型態的設計師也會隨之出現。正如其他領域也擁抱設計思考，我們同樣可以想像非設計師對於論述設計有著更多的參與。對於設計思考的希望，是在於工具獲得廣泛應用，也可以有效使用在非傳統的設計師教育。「所有人都是設計師」的立場絕對有其缺失，也的確可能不像由設計專家執行或與專家合作那麼有效，但它

和法蘭德斯（Flanders）的領地一樣，智慧科技通常在很年輕的階段就陣亡了。現在的流行，很可能四年以後就會變得過時，而到時你的手中就會握著一具屍體。

Daniel Weil，作者訪談，2017 年 12 月 22 日

卻允許更多的設計思考獲得執行——即便可能沒有同樣的品質——引起更多草根的方法和元素，這可能是受過正規訓練的設計師從來不曾想到過的。我們已經強調過論述設計的挑戰，因此非設計師從事設計的提議，就應該要受到謹慎考量；然而也有某些面向，特別是理解和傳播的層面，是非設計師可以勝任的。一如我們曾經提到過的，作品的精良，對於訊息而言可能沒那麼關鍵，因此會進一步地允許更廣泛的貢獻者參與。

如果設計師在論述設計中看到了真正的價值，那麼也許在典型的以使用者為中心的參與之外，他們還應該要考量如何更好地——為他人設計工具——讓他人自己動手。在怎樣特定的脈絡和環境之下，這可能會是有效的？IDEO 創作工具組和工作坊的方式，在這麼多領域之間傳揚設計思考，論述設計師又如何參考過往的勝利和失敗來囊括他者？

關於擴增誰能從事論述設計領域的範圍，可能被刻意的強調，但這同樣也是論述設計實踐逐漸增加的合作、與共同創作活動的自然結果；論述設計逐漸受到政府、企業、臨床、實驗和其他機構的使用，而這些機構彼此之間也可能會互相影響，不論是基於增加問題複雜度，還是參與式設計的傾向，非設計師都會曝光，也會有更多的參與機會。遠見的策略將擁有更多的普遍體認和接受度，也將持續引見並為論述設計新的潛在盟友擔保——有鑑於未來相關的作品都特別推崇推測設計和設幻設計；應該也還會有更多的未來主義者，會重視、甚至是轉向論述設計的實踐。這和遵循常規職涯道路的工程師，後來發現了設計，最後終於「轉變方向」是類似的概念，如此這般的轉變，提供了新的觀點、輔助和能量，讓設計領域變得更多元而廣泛被應用；正如我們針對教育方面曾經提到過的，很可能透過不斷增加的曝光率，社會科學家也會渴望從事更多設計方面的工作，接受相關的教育、訓練或擁有相關經驗。

比起孤注一擲——例如，只選論述設計或者商業實踐——還是有著其他的機會；如前所述，群眾募資可以創造兼職以及甚至是全職的機會，就像先前辭職了的企業設計師，藉由每年籌辦 Kickstarter 募資廣告來支持自己。論述設計師也可以持續自由工作，偶爾兼差論述專案，隨著更多機會的到來，他們便可以漸漸轉換到更多比例的論述工作。除了比較專精的公司，其他像是 Tellart、Superflux、Extrapolation Factory、Near Future Laboratory、Strange Telemetry 和 Situation Lab 等，他們對於論述作品已有逐漸增加的需求，可能會以簽約的工作形式浮現，近似於美國 1990 年代時的質

化設計研究——領域的實踐者相對少數，而公司也沒有足夠的顧客需求來聘雇正職員工。論述設計不論是否作為具有願景的遠見之一，都會在企業環境中作為研究持續進行，同時也會在義務性質的工作上，甚至如同行銷和品牌在財務上被正當地支持。公司聘雇更多擁有論述設計技巧和傾向的設計員工，管理層面就更可能被說服必須透過某些方式來運用這些資產，設計師也可能對公司提出合理的建議，而公司最終也可能要求員工擁有這些技能，或者至少成為公司工作候選人履歷表上必要的一項才能。

如今的論述工作，因為和特定機構以及設計師有著強烈的關聯，因而導致了針對論述設計的批判，認為這是一個有限制性、以白人和西方人為主的第一世界的做法。Jamer Hunt 等人則認為這是領域成熟的自然發展過程，好比超現實主義最先在法國於 1920 年代早期出現，並在接下來的幾十年之內傳播到全世界。「批判的概念會隨著實踐而擴散。問題普遍會受到某種地理和文化方面的圍限，但卻並不讓人感到吃驚——這也就是它的所來之處 **18**。」我們相信隨著越來越多人接觸論述設計，該領域的價值就越可能獲得認可。這可能與它目前如何受到想像有關，然而就像商業議題的企業挪用，其他人也很可能會扭曲並竄改該領域，用以支持自己的特定憂慮。隨著新實踐者而來的，是新的論述、重點和方法；很可能的是，全新而明顯的形式和種類將會興起。儘管如此這般的改革會自然發生，它確實也應該要獲得鼓勵，與 Cardini 的〈Global Futures Lab〉（全球未來實驗室）那樣的計畫一起發展，不僅讓其他人接觸推測設計實踐，同時也為其應用和訊息散播新的可能性（參考案例研究，三十二章）。

參與論述作品生產的設計師與非設計師的成長，意味著該領域的消費也可能會隨之成長。我們應該在一般大眾之中，加入更廣泛的觀眾和使用者，但也應該要有更小群的觀眾和使用者作為刻意目標。還會有更多人，因為應用與基礎研究模型的接觸而有所參與。如果論述設計和應用研究合作，許多人會因此得以透過改良的產品、服務和系統等形式，間接獲益；例如，隨著臨床和決策論壇的實踐應用，會對論述作品有更多的概念和直接的好處。不過我們也應該要清楚認知到，在公共曝光程度的早期階段，作品數量並不一定等同於品質，如 20 世紀早期和中期的設計，消費者對於任何大量生產的物品都感到開心。而在很多例子裡，不是出現了太過新穎，就是這種沒有針對人們特別考量而做改善的替代物——公司並不需要特別投資專業設計，因為產品銷售本來就還不錯。我們今天會覺得不怎麼優良的人體工程學或是美學，在那時候看來都沒什麼問題；大眾對於品質的理解

和期待，和可取得的物件發展一致。重點是要明白，需求和認同的增加，並不必然代表著更好的品質；它還需要持續的被關注。

新標準

隨著論述設計成長和它影響世人與社會更大能力而來的，是隨之增加的責任，不僅要做得好，還要做好事。基本上，所有的批判實踐都認為這是職權範圍內的責任——針對他們認為有問題的事情做出反應，並且抓緊機會貢獻；當然，部分摩擦來自於針對什麼是問題、什麼是機會的認同，還有重要性的等級區分。如我們所示，某些人看來，設計需要在面對先進資本主義和肯定式設計時表現得更加批判；對他人而言，則有後批判的當務之急，使得其他議題都相形失色。另外還有些人，提倡和主導的社會文化結構合作——試圖從內部達成合作的改變，而非較無效的、來自外在的干涉；如今，論述設計領域至少擁有數十年經驗、來自其他領域的關注、關鍵的一群設計師、新的教育重點，還有針對該領域未來成長的承諾，是時候要針對論述設計應該、和不應該做的事情有所進展，並且思考如何以最好的方式達成這個目標。

「挑戰」同時也是倫理和實踐的標準之一。透過本書，我們表達了自己的信念和關注——甚至闡釋了七種「罪行」；我們的確希望能為更公正而進步的實踐領域帶來貢獻。與其說是宣告答案，我們將本書視為一種論述工具，一個提供論述社群仔細思索、辯論、挪用，甚至是控訴的提議；也許最重要的，是我們呼籲論述社群的建立，因為決定合適的執行和存在方法，都是集體之下的自然結果。

我們也明白，多元的潛在讀者，意味著標準的概念可能會令人感到擔憂。這可能是一項艱鉅的任務——「廣泛的實踐者社群，是否**可能**真正達成共識？這並非我的工作。」但對其他人而言，這在基本面上可能更有問題——「我們為什麼還需要標準？我為什麼**應該**要限制自己的選項，遵從其他人的想法？」然而，論述設計有自己的標準，也可能是很讓人歡迎的事情。標準受到歡迎的理由之一，在於它提供了一條已知的界線，有效地劃分了廣大的可能性。作為有思考者、行動者、行動的思考者和思考的行動者的新興社群，對於有更技術性方法、運用更藝術性手段的人，以及更果斷地在中間的人而言，廣度的挑戰可以被視為機會。多元的觀點也會讓事情變得更有挑戰性，而我們認為廣泛的論述設計社群，關於**可以**和**應該**做什麼的問題，目前還包括了需要正確的觀點和聲音，去考量收關道德倫理與實踐的標準。

研究何在？回饋何在？既然如今領域實踐已然成熟，要讓推測設計作品站得住腳，我認為必須要有原型和測試的健康循環——某種設計領導的研究（相較於更傳統、以研究領導的設計）。可能也會有批判設計越界的時候，但那也真的是不可抗拒的事情。我心目中的最愛，是 Revital Cohen 的〈Life Support〉（生命支持者）——一隻退休了的賽狗踩著跑步機，協助一名仰賴呼吸器的病患進行人工呼吸。對我而言，那是最具標誌意義的論述設計；不過想當然，這個作品從來就不曾真正執行和進行測試（這麼做當然也會很有問題）。我們再看看 Neri Oxman（涅里・奧克斯曼）在 MIT 成立的「介導物質」實驗室（Mediated Matter lab），有一群以科學為基礎的工程師和生物學家支持著團隊工作。儘管如此，Neri 的團隊所帶來的刺激和啟發，還是讓人難以抗拒，整個過程也真的很像一部電影。外在的表面下有著真功夫——嚴謹而高標準的證據。

Allan Chochinov，作者訪談，2017 年 11 月 17 日

社群當然總會有特定的標準——就算不明顯，也會在違背標準的時候顯見；那些違背了標準概念的人，很可能基本上就是站在社群本身的對立面——但很可能也就只是標準需要變得明確，或者被更堅持罷了。我們呼籲社群的建立，同時也鼓勵社群至少為了更多顯見的標準，而去公開辯論可能性。我們認為這也是一種責任。**今天的論述設計師，必須歸功於許多前人的努力，就像那些在 20 世紀從事概念與批判工作的人會證明的，對於觀眾而言，要理解作品的論述觀念架構很有挑戰——設計師可以擁有純商業或美學目的之外的關注。**儘管如今仍然還有較大的挑戰，我們現在所享受對設計領域的認可、理解度、正統性，合作和諮詢等機會，絕大多數都是來自於早期設計師的努力；作為一種對前輩努力的認同，我們也呼籲設計師要回饋給設計社群。

一個領域的倫理標準如果可以率先設立，就能讓領域運作變得更有效率；這也會創造出廣闊的運作框架，實踐標準因而得以隨之發展和修正。這是很烏托邦的概念，至少在更廣大的層面來看是如此，而確實也有複雜領域，是會需要多種的作用物和資源。實際上，不論這樣的過程是比較辯證法還是更類似於對話，都需要針對在世界上發生的行動進行反思。實踐提出的問題，是倫理無法明顯預見和解釋的；而這也是標準的黑與白，在多變的真實世界脈絡之中，和行動永無止盡的灰色地帶相遇的地方。

少了明顯的標準，並且隨著標準要在某方面為更好的實踐做出貢獻的建議，我們鼓勵設計師至少要探索某種可能性。設計師針對論述設計社群的建立和貢獻，可能要以有標準的方法考量工作；這可以是作品倫理或者表現的標準，發生在人造物的創造之前、中間，以及／或者之後。是什麼建構了好的論述設計，而作品又在怎樣的程度上遵從或者挑戰它？也許對作品而言，設計師只是專注在其中一個面向，好讓它變得更能管理，就像倫理傳播看上去那樣，或是那些讓實踐成果變好，或是比其他還要好的策略。如同「我們可以怎麼做？（How might we）」的構思方法 **19**，代替的回答方法是，問題也擁有可以管理的框架，譬如，「我們可以怎麼做？」決定對一項作品而言，最低的論述理解程度為何？也許接下來設計教授就要接手，鼓勵學生們在一學期的課程當中，試圖解決類似的議題。

分享對於作品的基本反思，會是對社群最低限度的回饋——剛好打平了入場費。設計師應該要主動和彼此討論，還要和倫理學家或來自不同領域專業的專家進行討論，這些人以前都曾經歷過類似的發展階段。

一如論述設計需要觀眾參與，才有希望造成影響，廣闊的反思亦是如此，設計師應該要尋找分享和辯論的方法——儘管也有針對個別作品聚集群眾的擔憂，那論述設計本身的作品又是如何？我們可以在紐約現代藝術博物館「Design and Violence」（設計與暴力展）網路論壇裡的「公開策展實驗」（open curatorial experiment），以及去殖民設計團隊（Decolonizing Design group）中找到相關案例。社群本身應該要主動針對成員作品進行思辨；也應該要有針對作品如何切中與貢獻倫理和實踐標準的更多檢視——不僅是針對最後的成果，同時也針對作品的發展和傳播。一但作品公開，論述設計師就應該要期待——就算不是在更早的時候開始——來自合作者和廣泛社群的提問。我們應該要給自己許可和鼓勵，來提出並解決這些顧慮，同時明白這會是具有挑戰性的。

這種社群批判相當新穎，因為在商業設計的領域中，幾乎沒有顯著的批判文化，而遭受忽視就是最為不幸的命運。假定上，論述設計師能專精於深度反思、為更大的利益著想和提出論證；除了在部落格上滔滔不絕，還有社群媒體上的尖銳批評之外，論述設計不只可以影響具有生產力的自我批判，還可以在更廣大的設計文化中，發揚這種精神。論述設計為設計領域提供了重拾某些早期優勢的絕佳機會，而這些好機會或許最顯見於激進設計，與該領域和當代設計標準的針鋒相對裡。

而轉向倫理和實踐標準，都牽涉到了論爭的過程，其中的答案很少是簡單的。關於社會文化狀況的改變速度，還有新的、循環的影響，都證明了工作從未真正完成；最重要的並非達成最終戒律，而是要參與無止盡的探討——針對標準應該何在，還有理解到，最終任何的實例化都只是暫時的「標準」。暫時和原型的事物，都有很大的價值，可以迭代地讓過程綿延前進；這是設計師們都清楚明白，也都能夠勝任的工作和創造。

對標準的擔憂，最終會成為對社群的擔憂。讓我們繼續辯論，持續進化我們多元、參與而反思的社群，深深關懷理想的未來，是批判、推測和另類物件可以協助創造的未來。

接下來，就讓我們進入到本書的第二部分，我們將會運用特定的作品和案例研究，來強調許多第一部分提出的概念和提案。

1 　Charlie Cannon，「Post Critical Again」。

2 　Mark Jarzombek，「Critical or Post-Critical?」（批判或後批判？），頁 149。

3 　Robert Cowherd，「Notes on Post-Criticality: Towards an Architecture of Reflexive Modernisation」（後批判性筆記：邁向反身現代化的建築），頁 67–68。

4 　Cameron Tonkinwise，「Just Design」。

5 　Cameron Tonkinwise，「Design's〔Dis〕Orders and Transition Design」（設計的〔混亂〕秩序和轉型設計）。

6 　Ramia Mazé 與 Johan Redström，「Difficult Forms」（困難的形式），頁 8, 10。

7 　Charlie Cannon，「Post Critical Again」。

8 　我們會捍衛獨立的（批判的）論述觀點看似諷刺，因為我們一直都提倡更多的後批判論述。這在過去和現在，都不是為了要否認批判，而是為了強調當前不受重視的後批判。

9 　倫敦傳媒學院（London College of Communication）曾經舉辦為期一周的「推測與批判設計暑期學校」，著重在特定的主題，為來自建築、藝術、設計、流行、政策、都市主義、科技、社會科學、媒體和文化研究等領域的實踐者和研究生，介紹設計的原則和方法。來自其他領域與專業的學生可以從中獲益，而接受傳統設計訓練的學生也可以有收穫，因為傳統的設計課程，沒有論述設計的空間。

10 　「我們要如何教導大學生成為後優化設計師──在他們甚至連優化設計是什麼都還不知道的時候？」（John Marshall〔約翰・馬爾修〕，作者訪談，2015）。

11 　1993 年時，我（Bruce M. Tharp）就讀於普瑞特藝術學院工業設計研究所，我們班上共有 45 名學生，其中只有一位大學是從工業設計相關科系畢業；其他學生背景相當多元，有法律、牙醫、考古、材料科學、機械工程、金工和行銷等領域的同學。至於重點放在研究和策略的伊利諾理工學院（Illinois Institute of Technology），則是擁有許多來自商業、人文和社會科學背景的碩士生。它們創建美國第一個設計博士學程（1991 年，根據網站 https://www.id.iit.edu/the-history-of-id/），並於 1998 年時取消了大學部的課程，專精於提供設計研究所教育。

12 　再一次的，設計同樣有在混水中工作的經驗。這種情況近似於設計一直以來的挑戰，要把現有的博士生和恰當的教授配對──設計領域還沒有成熟到有足夠的博士生指導教授，因此設計的博士生，往往需要從其他領域尋求指導老師。這樣跨領域的指導，不僅對更廣泛的主題專精是必須，同時對博士程度的方法、標準和過程而言，也很重要。

13 　2018 年時，他們共同開設了一門「天空地緣政治學」（Geopolitics of the Sky）的課程，結合 Alvarez（阿爾瓦雷茲）針對人類科技環境關係在地球上如何重新配置的研究，以及 Elliott Montgomery（伊利亞特・蒙特加梅爾利）的推測設計方法。「學生針對『Alvarez』介紹的議題，著手進行信號掃描、情境作品和未來輪練習。我們挑戰他們在 z 軸脈絡上，專注於新興或假設的緊張關係，透過敘事、設計人造物和影片來進行探索。」（Elliott Montgomery，作者訪談，2018 年 5 月 7 日）。

14 　Sam Harris（山姆・哈里斯），「Can We Build AI without Losing Control over It?」（我們是否能建構人工智慧，而不失去對它的掌控？）

15 　Hyphen-Labs，「NSAF」。

16 　參見 Mark Blythe（馬克・布萊爾斯）等人合著「The Context of Critical Design」（批判設計脈絡），裡面有針對 Freddie Yauner（弗萊迪・姚涅爾）在 YouTube 上三項批判設計的研究。

17 　Sputniko!，作者訪談，2015 年 5 月 21 日。

18 　Jamer Hunt，「Knotty Objects Debate: On Critical Design」。

19 　IDEO.org，「How Might We」。

第二部分　　　　　論述設計：實踐

| 概念圖

第二部分　概念圖

— Buildings of Disaster　災難建築
— Snow Global　雪花水晶球
— Fruit City　水果城市
— The Urban Canaries　都市金絲雀
— Electronic Tattoo　電子刺青
— Together Radio　在一起收音機
— Passage　旅程
— Ella Barbie　艾拉芭比
— The Future Sausage　未來香腸

— Drone Aviary　無人機鳥舍
— The Rain Project　雨水計畫
— Polluted Popsicles　100%純汙水製冰所
— Design Taxonomy　設計分類學
— Pixelate　像素化
— Chronicle　編年史錄音機
— Lammily　蘭蜜莉
— Oil　石油
— Sputniko!　Sputniko!的影片
— Handmade Geiger Counter　手作蓋革計數器
— Only 1° Can Change Us　只有1°可以改變我們

— E. chromi
— Senescence　老化
— Bee's　蜜蜂的

— Life is Good for Now　生命當下很美好
— United Micro Kingdoms　聯合微型王國
— Menstruation Machine　月經機器
— Ghost Still　幽靈蒸餾

— Afterlife　來世
— Hidden Wealth　隱藏財富
— Fatberg　脂肪島
— Transfigurations　變容
— Euthanasia Coaster　安樂死雲霄飛車

Calibre　口徑
24110 Nuclear Waste Repository andMonument　24110 核廢料儲存庫和紀念碑
— Homeless Vehicle Project　「無家可歸車」計畫
— Whithervanes　白色媒體恐懼風向標

— DIY Water Filter　DIY濾水器
— Prayer Companion　禱告同伴
— Camera Restricta　禁止照相機
— Grow Your Own Lamb　生長自己的羊肉
— Obscura 1C Digital Camera　Obscura 1C 數位相機
— OpenSurgery　開源手術

— The Cloud Project　雲朵計畫
— Lasting Void　永久空缺
— The Future of Railways　鐵路未來
— Phone Story　手機故事
— Arranged !　相親！
— Disaster Playground　災難遊樂場

— Taxodus　避稅天堂
— Smoke Doll　吸菸娃娃
— Critical Artefact Methodology　批判人造物方法學

第二部分　　　　　介紹：實踐

第一部分的**論述設計：理論**，提供了論述設計本身、以及當中不同層面的細節論點。第二部分的**論述設計：實踐**，則會透過更多的例子以及案例研究，來重溫並且強調第一部分所提出的概念。藉由針對最重要的概念和詞彙，提供簡明扼要而平易近人的介紹；第二部分同時也提供了一個良好的起始點，可以在開始一項新作品時作為快速的參考。最終，實踐和理論對於有根據的、有效率而多元的設計行為而言都無比重要，因此本書的這兩個部分是彼此合作的。

在這個介紹的章節裡，我們會簡短地介紹幾個基礎的概念和詞彙，用以支持論述設計實踐：九個面向、四個領域架構、四個範疇，以及像生物學中的「屬一種」類比。

論述設計的九個面向

本書著重於我們稱之為論述設計的九個面向：**意向、理解、訊息、情境、人造物、觀眾、脈絡、互動和影響**。這些互相關聯的九個面向提供了基礎架構，引導論述設計的整個過程。我們在此書第一部分的第十一章到十九章，細述了這九個面向；而在第二部分，我們將在個別章節裡分別解釋每個面向。

本書的尾聲將以三個案例研究做結尾，最後這幾個例子，為九個面向提供了更完整的概貌。其中之一是有著許多觀眾參與、深入研究的學生作品；其二是存在於大眾市場的作品，其三則是讓更多遭受忽視的聲音得以被聽見的國際合作專案。每個案例研究都述說著一段故事，讓人一窺可能性的廣度，雖然這些案例還並不足以涵蓋論述設計的全貌與所有潛力。

論述設計作為四個領域之一

我們為設計實踐的廣闊範圍呈現了入門的四個領域——商業、負責任、實驗和論述，而論述設計的主要議題則是溝通（參見第四章和第五章）；（最初的）目標是觀眾反思。與其著重在實用主義或者美學的價值，論述人造物透過表達心理、社會和意識型態上的想法來處理智識的重要性；這些物件是體現或者導致論述——為思想體系或者知識而定義——能夠維繫複雜而相互競爭的觀點與價值，因此，不僅僅是以「一種意見來設計」，而是以一種特定類型的訊息來設計。這樣的四個領域觀點，能超越設計所給予業界的傳統服務，提供廣闊的視野，包括了批判、推測以及另類的方法。

論述設計作為一個概括性類別

論述設計相較之下是一個形容設計作品的新詞彙，長期以來一直被稱為概念設計或是批判設計實踐的形式；然而過去的二十年裡，對於這類型的作品開始出現了更多關注和強調，多數都在學術界，漸漸地也擴散到企業、政府和其他機構。

我們的論述設計概念包括了不同的類別，像是推測設計、批判設計、設幻設計、對抗設計、質疑性設計、反設計、激進設計和反思設計（見第六章和第七章）。所有的這些設計類別，都有著多少不同的方法、實例、強調和效果，但它們的共通點，在於都對智識面的影響有某種程度的關注；因此，論述設計便以一個生物屬的概念來呈現，底下有著不同的生物種類，所有的種類最終都關注如何運用人造物溝通，讓觀眾和使用者反思某些概念，而非為了實用或美學目的而設計。

論述設計範疇

儘管論述設計是從反對典型商業設計和某些社會

文化狀態（像是索然無味的消費者主義）的批判形式或行動主義開始，多年來它也已然應用在其他不同的方式上。我們提供四種領域，協助理解論述設計當前的範圍，以及它在哪些方面可能會有進一步的影響（見第十章）。前兩者是以實踐為基礎，而後兩者則以探究為本。

在**社會參與**的範疇中，設計師將作品呈現給大眾、集體或其他組成，最典型的是透過展覽、電影、印刷物、工作坊，以及網站和部落格。有了這些方向，設計師追求的是強化或者轉變思考，為了要影響個體、社會意識，以及對於實質議題的理解，像是環境責任、動物權和新科技的影響力。（見140-142頁）

而在**實踐應用**的範疇當中，設計師希求直接針對特定的實際成果有所貢獻。一般而言，設計師會和其他領域的專家合作，以協助他們的工作目標，而論述物件在此成為了有著特定運作目標的工具；舉例而言，它可能會用在心理治療、諮商方面，或者被立法者用來促進投票之前的討論和辯論。（見143-145頁）

在**應用研究**範疇裡，目標是要產生相關的見解。論述物件為研究服務，誘發隨之可以輔助設計和研發其他產品、服務與系統的反應。原型往往應用於使用者研究過程，用來獲得針對使用度、可用度和渴望度等議題的直接回饋，而論述設計則擅長於取得更深一層的價值觀、態度和信仰。隨著應用研究希望能將見解轉譯為實踐，論述設計可以促進理解，協助研發像是未來市場的產品或服務、政府規定、緊急醫藥規範、孩童心理學家研究方法，或音樂表演新型態等等。（見145-148頁）

基礎研究範疇，同樣也被稱為學術、基礎或者純研究。這個領域是由好奇心和生產新知識的渴望所驅使，能夠延伸對於自然和人類世界的理解，然而它通常不能直接或立即應用在專業成果上。這個領域尋求新的、通用的原則。一如應用研究，它也協助

揭露人類的價值觀、態度和信念；這樣的見解，最終會對其他的實踐者和研究者有用，然而它的探索，並非基於將知識直接轉譯為特定行動的特定目標之上。（見148-151頁）

從這些基礎展開，接下來的九個章節，將分別解釋論述設計的九個面向。下一章我們將從**意向**開始探討。

第二部分

意向：實踐

論述設計：
九個面向

第二十三章

摘自第十一章的關鍵概念

思維模式

超越了觀眾在四個範疇中（社會參與、實踐應用、應用研究和基礎研究）反思的基本目的；論述設計師的工作，是由某些思維模式和目標所驅策。

基於我們的訪談研究和自身經驗，**具動機的思維模式**形容的是設計師在接觸論述作品時所持有的最典型態度。

了解這五種思維模式——**宣稱的、建議的、好奇的、輔助的**，以及**破壞的**——可以協助設計師決定他們的作品重點，並且引導整個過程。這些思維模式同時也可以協助設計師、合作者和其他利害關係人之間的溝通。

有著**宣稱思維模式**的設計師，具有清楚的意見和主張。她的論述往往是以辯論的形式呈現——直接和現有的立場對立。明顯地，論述設計師有話要說，立場也不含糊。他們通常是具有熱情的，擁有宣稱思維模式的設計師會希望宣告、批判、捍衛、使羞愧，或是辯論。整體來說，有著宣稱思維模式的設計師認為她了解。（見 157 頁）

有著**建議思維模式**的設計師，同樣也有著自己的意見和主張，儘管不那麼斬釘截鐵。這是宣稱思維模式較溫和的版本，設計師比較沒那麼堅持己見，因為她也許對於自己的立場不那麼信心滿滿——她可能覺得有證據卻無法證實，或是她可能有比較強烈但沒那麼具有根據的意見。整體來說，有著建議思維模式的設計師認為她也許了解。（見 157 頁）

有著**好奇思維模式**的設計師渴望學習，因為她對事物感到好奇或者不確定；她可以和宣稱思維模式的設計師一樣對議題懷有熱忱，但會更想進一步的調查和探究。她想要尋求理解，因而對於其他立場和可能性都更加開放。設計師認為她可能沒有正確答案，或是根本沒有答案，因此也較為中立，論述專案在此則被認為是探究的方法。整體來說，有著好奇思維模式的設計師想要了解。（見 157 頁）

有著**輔助思維模式**的設計師，會想支持合作夥伴並且協助他人。設計師可能不會對於溝通中的論述具有特別的熱忱或是支持——可以想像的是，她甚至可能持有模稜兩可或是相反的觀點。與其著重在對於論述本身的關注，有著輔助思維模式的設計師更希望協助他人的目標或特定的成果。（見 157 頁）

有著**破壞思維模式**的設計師，嘗試阻撓競爭論述或是活動的出現。與宣稱思維模式的共同之處，在於毫不含糊的立場，但有著破壞思維模式設計師最關心的，卻是去挑戰並且反對他者。比起主張權利或是另類方法，他們的關注在於譴責錯誤或是較不合意的立場——無論是否有立場。 這可能涉及了溫和消極的抵抗，抑或是直接的對抗。最終，有著破壞思維模式的設計師想要干涉。（見 158 頁）

正如四個領域的設計分類方法，設計思維模式的分類，目的並不是要減少論述設計師在接觸作品時所產生的相關複雜問題，而是要提供理解的方式，協助那些製造、消費和分析論述作品的人創造共同的語言。

目標

如第一部分所述,我們將論述設計師的意向,視為影響所有設計相關決策的指引原動力;再更明確的下一步,即作品目標,將更密切觀察設計師所渴望的溝通型態。擁有清楚闡釋的意向和隨之而來的目標,可以在龐大的設計可能選項當中,為設計師提供方向。我們因而提出了五種特定的目標。

提醒,增強論述

這可以將接收論述人造物訊息的觀眾,與他們已知的資訊連結起來。有了提醒,論述得以和現有的知識、感受、價值、態度和信仰連結,而這與提供新的、或者不熟悉的事物相較之下,來得更簡單。(見 159 頁)

告知,提供新的理解

告知可以為觀眾提供新資訊,為他們呈現前所未知的訊息。告知比起提醒而言更普遍,且試圖提供新的智識內容,包括提升那些對論述並不熟悉的人的意識。告知還可以針對所熟悉的論述提新的見解——觀眾可能已經擁有某些相關知識,但還有機會延伸他們的思想。告知為現有知識和信仰提供了新的額外資訊。(見 162 頁)

激發,誘發反應式回饋

激發旨在誘發觀眾反應,藉由在情緒上和智識上刺激他們。激發關注、反應、辯論和決策的目標,這在許多論述設計種類中都非常盛行。能被激發者,需要具有「受到強烈影響而立即反應」的潛力——往往是對於負面的、或者不受歡迎的思想和感受的反應;不過,激發也可以是輕微的、創造討論的,或者也可以是極端而極具刺激性的。(見 162 頁)

啟迪,賦予正面思考或動機

設計師的目標是啟迪的時候,比起來自觀眾的負面意涵和保守反應,他們對於作品會有更多正面或創意的回應。啟迪是尚未被充分利用的目標;因為多數現有的論述作品,都傾向於中性、悲觀或者警示的,而非令人歡迎的、振奮的,以及感受正面的。(見 165 頁)

說服,說服觀眾接受立場

對於論述設計師的作品,最具有挑戰性的目標是要說服觀眾相信、或者背離某個特定的信仰或立場,抑或是要讓他們認同某個論點或觀點。設計師可能會希望透過作品來說服觀眾,但這也是難以達成的目標,往往需要更多努力,並且有著更大的失敗風險。(見 167 頁)

Buildings of Disaster 災難建築

Boym Partners Inc.

提醒

Constantin 與 Laurene Leon Boym，在被問到他們的作品——〈Buildings of Disaster〉（災難建築）和〈Babel Blocks〉（巴別人磚），如何在他們廣大的設計實踐中定位時，這兩位設計師表示他們希望透過作品來「擴大關於設計產品的智識探究框架和使用方式」。「『我們』相信，設計探索的基礎**特性**應該要是批判的態度。借用法國評論家 Georges Perec（喬治‧佩瑞克）的話來說，我們需要『質疑那些習以為常的；質疑每天發生而不斷重複的事情。』 **1**」

〈Buildings of Disaster〉是將一系列惡名昭彰的建築物做成迷你紀念品。紀念品，是一種具**提醒**目標的物件很自然的選擇，因為它可以幫助人們回溯到特定的時間、地點或者事件。一份紀念品，可以藉由它和使用者的規律互動，讓整個事件不被遺忘，同時也強化事件的現有觀點。紀念品通常被認為是擁有正面意義的物品，但其不和諧感則通常會

引起較為黑暗及複雜的個人或／及社會立場。在這裡，物件並沒有提供新的資訊或觀點；反之，它運用了現有的熟悉度。而觀眾透過這樣的紀念品，記取了像是奧克拉荷馬市爆炸案（Oklahoma City bombing）這樣的悲劇歷史事件，也讓觀眾對這些聲名狼藉建築的先前理解更有意識——也許這是作為一種有警告意味的紀念物品。

1　Constantin 與 Laurene Leon Boym，作者訪談，2015年4月8日。

圖 23.1（左1）〈Buildings of Disaster: World Trade Center〉, Sept. 11, 2001.
圖 23.2（左2）〈Buildings of Disaster: Chernobyl〉, April 26, 1986.
圖 23.3（右上）〈Buildings of Disaster: The Unibomber Cabin〉, 1997.
圖 23.4（右下）〈Buildings of Disaster: Oklahoma City Federal Building〉, April 19, 1995.

Snow Global 雪花水晶球

Neil Conley

〈Snow Global〉（雪花水晶球）是「一系列下著雪的水晶球，創作理念是為了呼應 2010 年（時）發生在墨西哥灣的深水地平線漏油事件（BP Deepwater Horizon oil spill）。〈Snow Global〉由幾個關鍵概念組成，拋棄式的風尚塑膠禮物，讓水晶球具體成為了石油公司賴以為生的原因之一。在這同時，它也扮演、並保存著被漏油以及與生俱來的美麗樣貌所波及的古怪野生動物。『〈Snow Global〉』是一種提醒，我們的地球資源眾生共享……而非只是為了聖誕節存在。**2**」

藉此，設計師清楚闡明他的目標在於提升意識——針對正影響著全球的事件，否則這些事件很可能會被遺忘。再者，設計師將此設計和我們所生存的、讓人心神不寧的時代做連結——當事件總是迅速而輕易地遭受遺忘，透過這些物件，設計師**提醒**我們，並讓事件復生：

> 「這件作品的主要用意，在於第一次嘗試將墨西哥灣漏油事件的影響保存下來，並讓這樣的概念加諸在某些具體事物上，好讓事件不會那

麼容易被遺忘。在如今這樣的時代，持續不斷的資訊流動，意味著即便是最嚴重的主題，都只能在公眾眼光下短暫存在——某件新的、而同樣糟糕的事情發生後，便讓我們的思緒無法停留在上一件發生的事情上。我希望這件作品能夠保存那樣的情緒，好讓每位接觸到作品的人，都可以在最純粹的形式下重新經驗……，我的動機是在人們沒有預期到的設定和脈絡中，強行將物件放到某人眼前。我想要質疑人們因為不斷流動的媒體資訊，而得以輕易地從駭人的環境事件分神開來的現象。我希望能讓人們在某天、某一地點，或者正在思考他們是否要花錢購買其實並不需要的『那件物品』的時候，去思考他們不願去想的事情。製造〈Snow Global〉的理由之一……在於體現全球化石油產業所背負的新奇拋棄式塑膠產品——當中其實不存在任何理性的需求。**3**」

2　〈Snow Global〉, neilconley.co.uk.
3　Neil Conley（涅爾·康雷里），作者訪談，2012 年 1 月 26 日。

圖 23.5（左 1）〈Snow Global〉
圖 23.6（左 2）同上。

Fruit City　水果城市

Vahakn Matossian

以倫敦為基地的 Vahakn，設計的〈Fruit City〉（水果城市）概念在於開啟人們對於自身附近豐富水果資源的意識。這項計畫是一張倫敦的公共水果樹地圖，由網站和相應的導覽手冊呈現；作品同時還包括了可延伸的摘水果手臂、裝水果的後背包，以及可攜式的蘋果榨汁器。網站上，Matossian 將〈Fruit City〉形容為「不只是一張水果地圖，更是為了喚醒人們對於近在咫尺的大自然意識。『它的目標』在於讓人們重新參與自然與唾手可得的豐盛資源，讓在地社群種植更多果樹。**4**」

〈Fruit City〉採取系統方法，將都市農業帶入倫敦市民每天的生活當中。這項計畫運用了資訊設計、物件設計，還有互動設計，提供食物資源和可用性的新視野。它提供了可以幫助人們重新思考如何取得食物的**資訊**，同時也為針對食物系統的現有限制提供新見解。隨著負責任議題，這項計畫也是給予觀眾的一種教育形式，儘管對於知識水平較高的觀眾來說，〈Fruit City〉只是延伸現有主題的思考，而非告知人們一項新知。

4　〈Fruit City〉, vahakn.co.uk.

圖 23.7（上）　〈Fruit City〉網站。
圖 23.8（下）　〈Fruit City〉可伸長的摘水果手臂。

The Urban Canaries 都市金絲雀 ｜ 告知
Daniel Goddemeyer

〈The Urban Canaries〉（都市金絲雀）是「汙染偵測器『玩具』，它的健康仰賴乾淨的空氣……『它探索著』對抗空氣汙染的新互動方式，特別是針對年幼的孩童。相較於只是單純將測量的數據轉換為視覺效果，它們可以促進父母和孩童之間產生新的對話，在未來協助他們避開城市內部的空氣汙染 5。」這項推測產品的網站，進一步解釋「〈The Urban Canaries〉暴露在高度汙染下的時候，會變得很焦躁不安，透過它身上的 LED 燈和震動，警告小朋友附近有空氣汙染。」（極高度空氣汙染發生的時候，它還會額外送出汙染警告給孩童父母） 6。

〈The Urban Canaries〉會根據空氣汙染的程度亮燈──極佳（淺綠色燈）、良好（綠燈）、普通（黃燈）、不健康（橘燈）、差（紅燈）。這些警示燈為父母和幼童提供當下附近空氣汙染的資訊；實體裝置會連接到手機，透過汙染指標教育家庭成員。這項裝置可以藉由**告知**父母和孩童，針對汙染來源和減少汙染的方式提供新知。「這件作品和父母一起，家庭便可以針對近期暴露於空氣汙染的程度進行探討，也可以提供有用的建議 7。」〈The Urban Canaries〉在意圖成為真實、可運用的產品時，目的是要提供告知服務，但目前作為尚未實現的人造物，它的作用仍然更近似於激發。

5　〈The Urban Canaries〉, urbancanaries.com.
6　同上。
7　同上。

■圖23.9（左）　〈The Urban Canaries〉──變換的脈搏顏色，代表著改變的汙染程度。
■圖23.10（右上）〈The Urban Canaries〉手機介面。
■圖23.11（右下）〈The Urban Canaries〉汙染地圖。

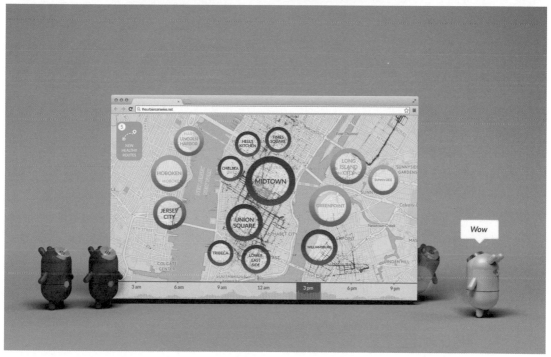

Electronic Tattoo　電子刺青　　　｜激發

Philips Design

「刺青和身體的傷殘，都是個人與身分最古老的表達形式。次文化已經使用刺青作為自我表達的一種形式有一段時間了，這是一種溝通個性和地位的視覺語言。Philips Design 檢視了極端性身體裝飾逐漸成長的趨勢，像是刺青、穿孔、移植和留疤 **8**。」

Philips Design 這麼形容〈Electronic Tattoo〉（電子刺青）和這類作品，作為「Philips Design 探究計畫的一部分，旨在探測遙遠未來的生活情境，以範圍廣闊的嚴謹研究為基礎。探究計畫的目標，在於透過發展較近期情境的視野，理解未來社會文化和科技的轉變。這些情境探索往往會和不同領域的專家與思想領袖合作執行，以達到『激發』的頂點，以設計來刺激新概念和針對生活型態的探討與辯論 **9**。」

透過〈Electronic Tattoo〉，Philips Design 探索「身體作為電子裝置和互動肌膚科技的平台……激發針對議題的探討……我們集結了辯論後產生的脈絡觀點 **10**。」這件作品讓人們針對嵌入式科技

的社會影響，以更長遠的眼光來討論：

> 「沒有人對這個作品提出質疑……似乎沒有人對移動墨水的概念感到驚訝，這是在皮膚下方可定位的移動墨水。也沒有人問：『這個東西會讓我得癌症嗎？如果壞了，誰會把它修好？』大家最關心的是：『這是否代表企業可以駭入我的身體裡 **11**？』我們不相信在表面下所發生的事情。更讓我們感到恐懼的是，我們發現手機其實就是監控裝置，只是剛好允許我們用來打電話 **12**。」

作為一種設計探針，這件作品刻意**激發**，讓人思考並針對未來可能和、可能不想要的科技種類進行辯論。透過他人的觸發而在人類皮膚底下移動的墨水，刻意地讓人覺得詭異，也把安全性、恰當性和企業影響等往身體的層面推進。這件作品在商業脈絡裡被創造，為品牌宣傳的形式服務，同時協助公司理解人們的價值觀、態度和信仰，藉此支持公司的研究和創新議題。

8 〈Electronic Tattoo〉, vhmdesignfutures.com.

9 Rose Etherington（蘿絲・伊瑟靈頓），〈Microbial Home by Philips
Design〉（Philips Design 的微生物家庭）。

10 Clive Van Heerden（克里夫・凡・赫爾登），〈Probing the Future: Crisis
and Design Alternatives〉（探究未來──災難與設計替代）。

11 同上，6:52-7:11。

12 同上，8:00。

圖 23.12　　　〈Electronic Tattoo〉, 2008, Philips Design. 圖片由 Paul Gardien
　　　　　　　授權。

Together Radio　在一起收音機　｜激發

Sreyan Ghosh

這項設幻設計作品探索著「匿名的互動方法……
以 2035 年的『印度』家庭為脈絡……根據估計，
在印度多數針對女性的犯罪，都發生在鄉村地區；
然而，因為和外界缺乏良好的連通性，因此多數的
犯罪事件從不曾受到報導……在『未來』情境當
中，一個名為『在一起基金會』的非政府組織成
立，將焦點轉向數量龐大的犯罪受害者。然而受害
者往往傾向於隱藏身分，有鑑於印度農村社會緊密
相連的組織，受害者也無法實際會面、在支持團體
中分享經驗，而這對受害者社群來說是很關鍵的
需求。為了解決這項難題，他們發明了一種名為
〈Together Radio〉（在一起收音機）的裝置。這
種裝置試圖連結特定犯罪型態的匿名受害者，透過
觸覺來向彼此表達同情，提供道德上的支持，並且
嘗試建立一個完全匿名的支持團體 **13** 。」

這個推測作品，想像透過匿名的觸覺表達來聚集女

性受害者。藉由連結擁有類似經驗的人，這台裝置
讓這些人得以分享自己的想法和情緒，藉此降低受
害者心中恥辱的感受。有鑑於這項議題的敏感本
質，它喚起了強烈的情緒和智識，希望藉此激發關
注、討論，以及同理的回應。

13 〈Together Radio〉, sreyan.com.

圖 23.13（上）〈Together Radio〉
圖 23.14（下）〈Together Radio〉試圖透過匿名的溝通機制，連結特定犯罪
　　　　　　　型態的受害者。

Passage 旅程

Natsuki Hayashi

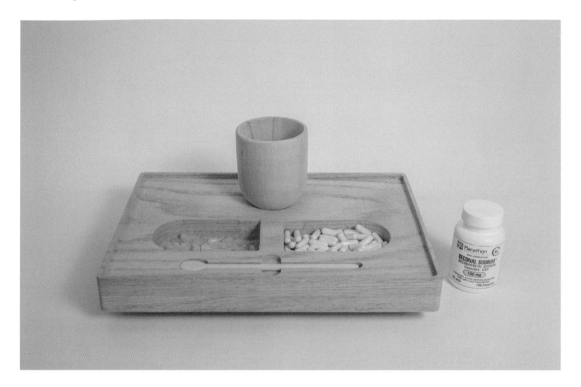

Natsuki Hayashi 的碩士論文「誠摯地，邁向輔助自殺的當代設計」（Sincerely, Toward a Contemporary Design of Assisted Suicide），運用「設計來重新想像死亡的方式」，並且「將界線推向極端，以法律、道德和情緒面都恰當的方式終結生命 **14**。」

Hayashi 的網站引用生物道德學家 Margaret Battin（瑪格麗特·巴庭）的宣言：「我們所處的當代世界，是屬於緩慢死亡的世界。」死亡確實有著屬於自己的特定型態。然而隨著死亡變得可預測和可推遲的，先進醫學技術也能延緩死亡的時間，醫生還可以做許多事情來延長壽命——即便這意味著為病患帶來更多的痛苦 **15**。」

Hayashi 的網站繼續寫道：「幾年前，Natsuki 母親的一位好友在護理之家獨自離世；生前，她飽受阿茲海默症和老化的健康問題所帶來的痛苦，像是嚴重的關節炎，因此大多數時候，都必須躺在床上，動彈不得。母親在 Natsuki 的陪同下前往護理之家探視好友，在那之後，母親告訴她：『萬一哪天我也變成那樣，請殺了我。』Natsuki 回憶：『那是一段我和母親之間非常艱難的對話。因為我實在不希望聽到母親談論死亡，但她卻希望我能理解，她不想依賴別人、甚至是機器才能求生……』Natsuki 發現，死亡的不可避免，以及擁有對死亡的選擇和任何必須的掌控，將會是一種高尚的追尋……死亡和瀕死——曾經的禁忌話題——近年來已成為嚴肅討論的議題，而針對促進自殺的進步態度和立法，也紛紛興起。如今，美國的五個州——奧瑞岡、華盛頓、蒙大拿、佛蒙特和加州——

14 Natsuki Hayashi,「Sincerely, Toward a Contemporary Design of Assisted Suicide」.
15 同上。

圖 23.15 〈Passage〉原型，藉由臨終生命探究設計所扮演的角色。

都已立法核准醫生開立致命藥物，而超過二十五個州的輔助自殺法案，都已經進入了立法的討論程序中。Natsuki 認為，一旦我們打開了針對希望如何死亡的對話，我們便認知到關於死亡和瀕死的態度改變，正在為醫學上正當的自殺創造不斷增長的需求。她引述任教於羅徹斯特大學醫學暨牙醫學院（University of Rochester School of Medicine and Dentistry）的 Timothy Quill（提莫西·柯爾）博士所說，他是該校醫學、精神醫學和醫學人文教授：「不論這種做法是否已經合法，病入膏肓的病患都要求我們持續談論這個話題；他們不斷要求我們認真考慮這個方法 **16**。」

因為這件作品處理的是有困難度、甚至是禁忌的主題，因此僅管它確實有激發的優勢，Hayashi 仍試圖要**說服**設計師，或許還有其他使用者和利害關係人，讓他們相信這是需要設計關注、使其合

法而有力的領域：「輔助自殺的領域隨著時間變化，而現在也是設計師應該要參與的時候──走在這股改變浪潮的前端 **17**。」她最後的混合工具組──「Passage（旅程）」──宣稱設計師能為人類臨終時的行為帶來更多儀式和尊嚴的機會，甚至是需求。她的靈感來自許多研究場域，並且受到最終實際上痛苦、粗魯與拙劣的嘗試所激發，這項作品在更廣泛的層面上，還包括了協助個體與家庭規劃並哀悼死亡的網站，藉由一頓和所愛之人慶祝的最後一餐，以及能讓夫妻一起終結生命的方法，Hayashi 同時運用了感性和理性來創造病患的懇求。

16 Natsuki Hayashi,「Sincerely, Toward a Contemporary Design of Assisted Suicide」.
17 Natsuki Hayashi,「Sincerely」, productsofdesign.sva.edu.

圖 23.16　　〈Passage〉原型──模擬使用

Ella Barbie 艾拉芭比

Mattel

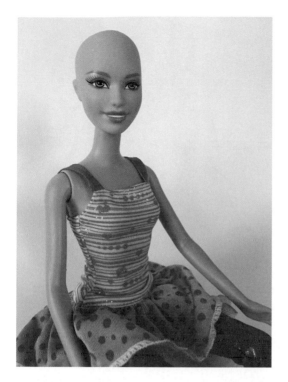

〈Ella Barbie〉（艾拉芭比）是個光頭的芭比娃娃，專門送給正在對抗癌症的孩童。〈Ella Barbie〉的目標，在於**啟迪**正經歷化療的小女孩，協助她們更勇敢地面對療程的副作用之一——掉髮。

當孩童需要面對這困惑以及沮喪的可怕經歷時，這個作品希望藉由激發具同情的反應進一步創造連結與歸屬感。為了達到啟迪的目標，一個物件需要能夠連結觀眾的價值觀、態度與信念；這項設計希望能讓小女孩和娃娃有所連結，感受到包容、理解以及安慰。這個芭比慈善地為弱勢群體服務，同時創造了包容、慈悲和激勵人心的論述。

圖 23.17　〈Ella Barbie〉芭比娃娃

The Future Sausage　未來香腸　｜　啟迪

Carolien Niebling

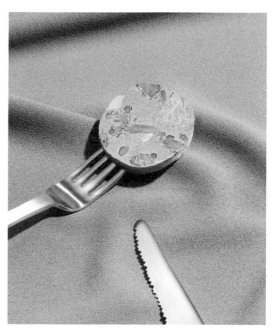

「未來，肉類的攝取應該要減少，我們的飲食也應該要變得更加多元。在這件作品裡，一位分子廚師、專業屠夫和一位設計師共同組成團隊，檢視『〈The Future Sausage〉（未來香腸）』的生產技術和可能的食材。香腸是人類最早設計的食物之一。香腸作為高效屠宰的典範，早在西元前3300年食物匱乏的時候，便已設計來將動物蛋白質的利用最大化。如今，香腸仍然還是飲食文化的基礎……。聯合國糧食及農業組織（Food and Agriculture Organization）指出，我們現正面臨優良蛋白質食物的短缺，肉類特別會有所匱乏，導致這種現象的理由之一就是過度攝取：現代人真的攝取了太多的動物製品。所以我就想，我們能不能試試看，香腸有沒有辦法解決問題[18]？」

〈The Future Sausage〉鼓勵我們針對食物攝取進行反思和論述。Niebling 表示：「有了〈The Future Sausage〉，我們將與全新的一套食材和觀念見面。我們希望你可以藉此獲得**啟迪**，對這個多元的食物印象深刻，然後從此你會對香腸有著截然不同的觀感[19]。」

這件作品同時還有一個目標，就是讓人們對另類食物生產模式擁有正面的想法和觀感，好讓人們可以對於自己攝取進入身體的食物，進行更批判的思考。設計師表示：「目的是要讓我們遠離相對貧瘠的『超市選項』，把我們從『eximius forni-vore』（只在超市買食物的人）轉變回原本的『omni-vore』（什麼都吃的人）[20]。」

18 Carolien Niebling,〈The Future Sausage〉, Kickstarter.com.
19 同上。
20 同上。

圖 23.18（左）加了蔬菜的義式爐香腸，未來義式爐香腸成分的近照。
圖 23.19（右1）「血香腸」（blood sausage）傳統上會和蘋果一起享用，在此，兩種食材混在一根香腸裡。蘋果膠的核心和洋菜一起煮，後者熔點很高，能讓蘋果膠在燉煮時不會一直流動。
圖 23.20（右2）加了青菜的義式爐香腸，有著宜人的淡淡香味，和青菜細緻的味道很搭。

理解：實踐

正如論述設計師會在智識面上要求觀眾投入更多，我們同樣也希望設計師能在智識方面下更多功夫。論述的定義是思想或者知識的系統，而設計師也需要針對這些主題擁有充分的理解，特別是在溝通更廣泛的非設計論述時，設計師們有時欠缺的流暢度，是此領域面臨的大弱點；我們將此視為領域進步的重要挑戰。

論述設計的潛在前提，就在於設計師充分地理解能導向更好的訊息、人造物、溝通和結果。我們從三個基本觀點探討該層面的重要性：道德責任、有效性和可信度。

道德責任：如果設計師希望和社會進行有深度而富有意義的論述參與活動，那麼就必定會有隨之而來的責任。隨著影響個體思想和社會生活的能力而來的，是獲取充分資訊的義務；想法和知識都很有影響力，也都應該要被如此對待。一位有技術但完全沒有特殊醫學知識的商業設計師，在缺乏延伸的醫學、科技知識，也沒有使用者研究或與專家合作的情況下，想要重新設計（而非重塑）一台洗腎機，是一件有點愚蠢的事情；同樣的，論述設計師沒有恰當地理解論述，本質上也很有問題。如果錯誤訊息散播開來，與其帶來好處，設計師是否可能造成更多傷害？（見 174-178 頁）

有效性：為了達到預期的效果，論述設計師需要了解自己、基礎設計原則和各種設計過程、獨特的設計方法和擔憂，以及自身的論述。設計師在這些方面有著更好的掌握時，就能創造出使該論述得以更好地受到誘發和形塑的物件。除了涉及使用者的基本設計、使用脈絡和某些關於論述物件的特定科技議題之外，論述設計師同樣也需要理解觀眾和溝通脈絡，作為設定框架的過程。主要和次要研究，將會是這種理解的關鍵。設計師在對內容熟悉的同時，也能更有效且有效率地制定內容；也可以做得更好。當然，擁有知識還不足夠，技術也需要用來具體說明以物件為主導的論述；然而，少了充分理解，能夠造成影響的機會就會減少。（見 178-181 頁）

可信度：除了能協助人們更容易理解論述設計的生產層面以外，在消費層面也能達到預期的效果。人們並不期待設計師必須要專精於像是生物科技和全球儲備貨幣這類的論述主題。然而當全新的、或是有挑戰性的問題呈現在觀眾面前時，這些資訊和來源都必須是具有可信度的。因此，論述設計師應該要注意自身的理解程度，並為了設計道德、功效、也為了可信度而展現出來。（見 181-185 頁）

E. chromi

劍橋大學iGEM（International Genetically Engineered Machine）團隊，2009

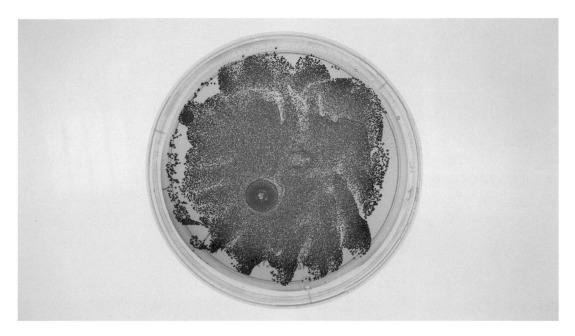

如第一章所討論的，「〈E. chromi〉是由設計師和科學家在合成生物學新領域裡的合作。2009年時，七位劍橋大學的學生，耗時一個暑假的時間進行細菌基因改造工程，讓細菌分泌出肉眼所能見的不同有色染料。他們設計了標準化的DNA序列，稱之為BioBricks，並且將它注入E. coli細菌裡頭。每一組BioBrick序列，都包含了從全英國蒐集和揀選得來、現有生物體的基因，讓細菌可以製造顏色：紅、黃、綠、藍、棕或紫。將這個技術和其他BioBricks結合，細菌便能透過基因改造工程來從事有益的事，像是檢測飲用水是否安全，如果水裡有毒素，細菌就會轉為紅色……。設計師Alexandra Daisy Ginsberg（亞歷山卓·黛西·金斯伯格）和James King（詹姆斯·金）與團隊合作，在技術還在實驗室發展的階段，探索這項新科技的潛能。他們一起設計了時程表，提出像〈E. chromi〉這類的基礎科技在下個世紀可以發展的方式；這些願景包括了食品添加物、專利議題、個人化藥品、恐怖主義，還有新型態的氣候。雖然大眾不一定很想要，但團隊也探索了可以形塑〈E. chromi〉使用不同議題的，以及形塑我們每天的生活。這樣的合作，意味著〈E. chromi〉是一種在基因和人類規模上都有所設計的科技，為未來設計師和科學家的攜手合作，提供了先驅案例[1]。」

Jim Hasselhoff（吉姆·哈索霍夫）是領導劍橋大學團隊的合成生物學家，他邀請了兩位設計師加入團隊，看看他們的參與能激發出怎樣的靈感。這項計畫的開端，是從學生和設計師為期兩周的密集課程開始。透過短期集訓，他們一頭栽入了合成生物科學——每天早上四個小時的課程，下午還有四小時的實驗室工作，當時，這對整個團隊而言都是新的主題，儘管Ginsberg在計畫展開之前，便

1　Alexandra Daisy Ginsberg，「E. Chromi: Living Colour from Bacteria」（E. Chromi：來自細菌的生命顏色）。

圖24.1　〈E. chromi〉：一盤基因工程改造後的「E. coli」細菌，生產紫色桿菌素（violacein），由劍橋大學iGEM團隊於2009年製造。

已針對合成生物學進行了為期十八個月的相關研究。和來自工程、生物化學、物理和基因學的學生緊密合作,並與跨領域專家團隊一起工作,讓設計師能夠更了解主題領域,而重要的是,這能讓設計師對合成生物學更廣泛的社會文化影響有更好的理解和敏銳度。除此之外,Ginsberg 先前的知識與集中的跨領域學習,都能讓設計師更實質地參與計畫。

完成集訓課程兩周後,設計師舉辦了設計工作坊,帶領學生「以不同的方式思考他們的計畫[2]。」有鑑於團隊的合成生物工作著重於分子層面,設計師的工作坊目標,就變成了讓團隊思考計畫的非分子層面——在更廣泛的社會脈絡中,思考團隊的工作和所帶來的長期影響。設計師要團隊勾勒出此計畫更長遠的含義,而非計畫的應用層面[3]。

計畫本身則是一種倫理探針,透過思考在未來一世紀可能的發展,來探索合成生物學和基因工程的實踐倫理:「我們和他們合作,一同思索這項創新計畫的後續影響,而透過一系列的工作坊,我們思考可能因為這些創新而浮現的團體、服務與法律[4]。」

2 Alexandra Daisy Ginsberg 和 James King,「E. Chromi Interview with Daisy Ginsberg and James King」(E. chromi 與 Daisy Ginsberg 和 James King 的訪談)。
3 Alexandra Daisy Ginsberg,「E. Chromi」。
4 Alexandra Daisy Ginsberg,「E. Chromi as part of GROW YOUR OWN at Science Gallery」(E. chromi 是科學畫廊「自己種」特展的單元)。

圖 24.2(左 1) 2009 年劍橋大學 iGEM 團隊和受邀的藝術家與設計師,參與兩周的「前 - iGEM」合成生物學「速成課」。
圖 24.3(左 2) 2009 年劍橋大學 iGEM 團隊歡樂的聚會。
圖 24.4(左 3) 2009 年劍橋大學 iGEM 團隊的實驗室工作。
圖 24.5(右) 2009 年劍橋大學 iGEM 團隊在實驗室研發〈E. chromi〉。

設計師為了刺激更廣大的思考，重新架構了問題，擴展構思的過程並提出未來的時間軸，協助團隊思考可以變顏色的細菌使用上的不同方法。「他們設計了一個時間表，提出像〈E.chromi〉這樣的基礎科技在未來一世紀可能的發展 **5**。」團隊的構思聚焦在不同時間點上——較近的未來、中程的未來，以及遙遠的未來。最後他們為產品、服務和系統創造概念，包括使用細菌來偵測疾病、經濟實惠的個人化健康監測，和監控來自環境的威脅 **6**。設計師在思索一系列的概念來進行原型製作時，他們認定名為「Scatalog」、放在公事包裡的「有顏色糞便」樣本，可以有效刺激領域現有的狹隘觀點，增加人們的意識和反思。**在工作坊之後，他們「實際製作了公事包『Scatalog』，並把這個公事包帶到 2009 年的 iGEM 競賽上，旨在詢問所有科學家生物電腦應該是什麼樣子，因為許多合成生物學都透過齒輪和機器零件來呈現，然而我們想要表達的是，難道我們不應該從生物學的角度來思考這件作品嗎？如果這不是我們想要的未來，那麼什麼**

樣的未來才是我們真正想要的 7 ？」設計師對於論述的更多理解，允許他們以在**道德**上更負責任的方式行動，而在這個例子中，Ginsberg 和 King 認為必須要以作品更廣泛而遭受忽視的影響力來正視該領域。

5　Alexandra Daisy Ginsberg，「E. Chromi: Living Colour from Bacteria」。
6　Alexandra D. Ginsberg 與 James King，「E. Chromi Interview」（E. chromi 訪談）。
7　Alexandra Daisy Ginsberg，「GROW YOUR OWN, 1:00–1:19」。

圖 24.6（左）　〈E. chromi〉：「E.coli」細菌製造的顏色譜，由劍橋大學 iGEM 團隊於 2009 年進行基因工程改造。

藉由加入 iGEM 團隊，設計師得以學習更多領域中不斷變換的議題，並且更深入地參與主題。針對合成生物和基因工程的更多理解，讓設計師得以指認關鍵的隔閡，同時給予他們承擔重要風險的信心。透過主要和次要研究所獲取的知識，為設計師提供了更多的**有效性**——不僅是針對「什麼」和「如何」，更是針對「為何」的問題。我們很容易會輕忽了兩名年輕設計師在衝撞 iGEM 競賽時所展現出的勇氣（他們沒有昂貴的展覽隔間），在會場走廊間提著裝有各種顏色塑膠糞便的公事包來回走動，試圖和參與競賽的菁英科學家和科技人對話。然而，Ginsberg 和 King 清楚明白並且認知到，雖然領域之間有著關鍵的隔閡，但是他們能透過極其具有啟發性但卻恰如其分、最後達到預期效果的方式來解決的。

最後，一個主題涵蓋跨領域觀點的深入研究，提供了設計領域之外的可信度，因為它允許該主題專注並存在於實踐領域之中，也更可能導向和該領域有所共鳴的人造物、政策、服務和訊息。明顯的是，

Ginsberg 和 King 都對這個領域相當理解，他們有著清楚闡釋的訊息可以證實立場，並且和他們所希望影響的科學與科技社群，進行有意義的對話。至於更廣泛的大眾，則看見了他們的研究、與科學家和劍橋團隊的合作，還有他們在 iGEM 的參與及成功，這些都讓他們的角色得以延伸和超越典型產品設計的範疇，也讓論述活動的參與變得合理。

圖 24.7（上）〈E.chromi〉工作坊和劍橋大學 iGEM 團隊，於 2009 年提出的 2009～2069 年間設計時程提案。

圖 24.8（下）〈E.chromi〉工作坊時程表的 2029 年：充斥著〈E.chromi〉細菌的晶片實驗室（Lab-on-a-chip），鼓勵每天針對不同英文字母開頭、不同疾病進行測試。藉由檢測從 AIDS（愛滋病）到 Zygomycosis（接合菌病）的疾病，消費者會變得有點神經質。

Senescence 老化

英國政府科學部、政策實驗室（Policy Lab）以及怪奇遙測公司（Strange Telemetry〔ST〕）

「創造一段敘事或故事，比起透過柱狀圖或圓餅圖呈現的一堆數據資料，可能還更能讓人輕鬆參與 **8**。」

Strange Telemetry（ST）透過〈Senescence〉（老化），結合了正式的前瞻性作業、參與式設計的方法、公共參與和推測與批判設計（SCD）等，針對未來政府的政策和服務，創造出能刺激對話的圖像。他們「透過和大眾合作，為英國的科學辦公室（Government Office for Science, GO-Science）所推動的前瞻計畫提供證明，探索老化社會的挑戰和機會。這項計畫成為英國政府首次主動在政策制定過程當中使用的推測設計 **9**。」

設計團隊的工作，是要理解老化人口對於未來的想法，透過 2015 年 2 月和 3 月間所舉辦的一系列三小時的工作坊，探究工作、服務和都市交通的未來。工作坊的討論與辯論，根據該活動舉辦的三個地點，透過數位模擬圖像呈現出英國的曼徹斯特

（Manchester）、斯萬西（Swansea）、和萊斯特（Leicester）等城市於 2040 年時的樣貌。參與者必須運用客製化的卡片組，給予這些未來城市影像「喜歡」、「不喜歡」、「直覺」等意見反饋，還有如果真的要住在這些情境裡，他們可能會開始進行的個人改變，以及想要其他人（例如政府和企業）進行的改變為何？「『這些』人造物的用途，在於誘發特定且充足仔細的回應，針對老化人口對工作招聘、社會流動和關鍵服務供應，所可能造成大小不一的影響 **10**。」

8 「Policy Making through Possible Futures」（透過可能未來的政策制訂），openpolicy.blog.gov.uk.

9 Strange Telemetry，「Senescence: Speculative Design at the Policy Interface」（老化：政策介面的推測設計）。

10 同上。

圖 24.9　數位人造物——檢視交通的未來

Ginsberg 和 King 的〈Scatalog〉，是合成生物學、基因工程社群和一般社會大眾，進行社會參與的一種形式，〈Senescence〉則屬於應用研究的範疇——對於創造全新見解的探究，最終得以影響政策制定；因此，重要的是去認知與**理解**相關的兩個區塊。第一個區塊和論述人造物有關，牽涉到設計師為了創造刺激性的探問所需要的理解，這種形式在四個論述領域當中都很常見；第二個區塊則攸關更廣泛的計畫層面，牽涉到更多的觀眾參與。至於應用和基礎研究領域，同樣也有必須要產生見解的任務；而設計師的理解，則會幫助人造物的創造，進而引發觀眾回饋，新的、有用的理解於焉浮現。

ST 所採用方法的許多背景知識，都來自於二手資料——英國政策實驗室先前的研究，和 GO-Science 一樣，都支持了這項計畫的進行。除了回顧客戶的基礎前瞻性研究和視野審視之外，他

們「接著做了一些基礎的趨勢分析（絕大多數是以談論『他們』最近所見的形式），為了是要草擬出每張圖像所應涵蓋的概念 **11**。」作為英國市民，他們擁有對文化理解的默契可以影響作品，這是非英國市民可能沒有的。運用工作坊作為和觀眾直接接觸的探究形式，比起在社會參與領域中常見的典型廣播傳播，可以讓 ST 對過程擁有更大的影響力。因此，他們的人造物旨在生成、而非溝通研究數據——人造物只需要足夠地具啟發性；然而重要的是，ST 同樣必須要對主題有著充分的理解，好協助觀眾參與，針對政府目標生成可採取行動的見解。

在這個案例中，最有關聯的是理解相關的**道德責任**，與典型的研究倫理。ST 非常信任政策實驗室

11 作者訪談，2017 年 11 月 28 日。

圖 24.10 (a, b, c) 工作坊中，針對工作和老化之間關係所使用的數位人造物。

（Policy Lab）之前的作品，他們所做的大量研究引導了 ST 的設計過程；本來他們的論述視覺人造物，確實很可能在某些方面發生令人不解的情形。要降低問題發生的可能性之一，就是刻意不讓人出現在畫面裡，這麼做可以避免散播有害的刻板印象以及其他推測性的互動，只不過，他們自己的偏見和問題，也可以透過對話輕易地進入到工作坊中；有些是他們可能沒有意識到的，但主動的調解，也讓他們得以持續觀察討論、理解並且嘗試改善可能發生的明顯問題。這項計畫協助團隊針對所提議的未來如何影響社群成員，提供有脈絡根據的理解──這樣的情境「給予人們思考未知未來的具體方式。他們讓研究者、管理者或政策制定者，能看見人們如何回應並且感受自我關於未來根深柢固的觀念 **12**。」在他們撰寫的反思、及產出的兩個政府報告當中，倫理都不是顯著的主題，不過都隱含著想要解決更脆弱的老年人口需求的目標。作為在受控脈絡裡的探究形式，相對於普遍的公開干預，他們是在一個較安全的倫理空間之中執行計畫──儘管研究者也必須理解客戶的動機，並且考量新見解可能被使用、或者被誤用的影響。

至於**有效性**，往往對於觀眾、主題、過程和顧客擁有更多的理解，就更可能協助設計師創造更有效刺激對話的圖像，讓更有建樹的斡旋得以發生；然而，他們看似已經同時成功運用了客戶的深度理解和自己的見解：

「圖像使用上非常成功，為參與者提供共同的出發點。每張圖像精緻細節的複雜度，加上許多不同的元素，都讓針對每個元素背後意義的豐富對話得以發生。人造物的『故事』要素──每件人造物都圍繞著特定的虛構、本質一致的情境而設計，而非一系列不相干的圖像──這點也很成功，讓人們思索這些部分指涉著圖片之外是怎樣的世界，並針對較大主題和其構成要素更廣泛的討論得以進行 **13**。」

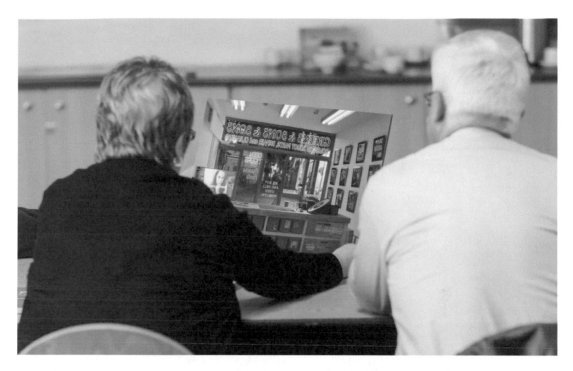

儘管政府的脈絡是全新的，ST 仍有著本身對推測設計領域和其技術上的專業。他們也有對於特定地點的理解：「每張圖像都以在地元素為基礎，直接與參與者所生活的世界有所互動，提供他們批判、改進或者在該情境下作業的方法（譬如，斯萬西市呼叫中心〔call center〕的經濟參考範例），開放參與者之間討論關於個人經驗和日常生活 **14**。」相較於來自其他國家，身為英國市民的 ST 公司，有優勢能讓人造物和技術上的理解更加有效；然而，重點是要注意到，在這樣開放、探索的研究過程當中，無知的或者天真的觀點和問題——一個初探者的心智——也可能可以創造出重要的見解。這時廣泛理解眾多意涵的考量將會是有幫助的——儘管 ST 公司在執行面上有些許優勢，或相對較少理解上的劣勢，但面對有效性時，該如何重視道德責任及可信度之間所該達到的平衡？

ST 並沒有老化或政策議題方面的專長，但他們可以透過對 SCD 過程的理解提供**可信度**。如果他們對於這些議題有著更多的理解，就能讓年長的參與者更相信這些二十幾和三十幾歲的人。ST 公司所舉辦的工作坊，從領導計畫的專家介紹開始——不是老年醫學家或是生醫科學家，而是目前都在英國政府擔任有影響力職位的人。透過這種工作坊的形式，資訊是被產生的、而非提供，他們只需要擁有足夠的可信度，就能讓討論得以進展。身為一個年輕的團隊，他們可能就自身對推測情境範圍內的各種理解，從未來及新科技的角度為些許參與者提供了不一樣的可信度。

12 「Policy Making through Possible Futures」，openpolicy.blog.gov.uk。
13 Georgina Voss（橋吉納·沃斯）等人，「Speculative Design and the Future of an Ageing Population Report 2: Techniques」（推測設計與老化人口未來報告 2：技術）。
14 同上。

圖 24.11（左） 未來服務工作坊的數位人造物。
圖 24.12（右） 同上。

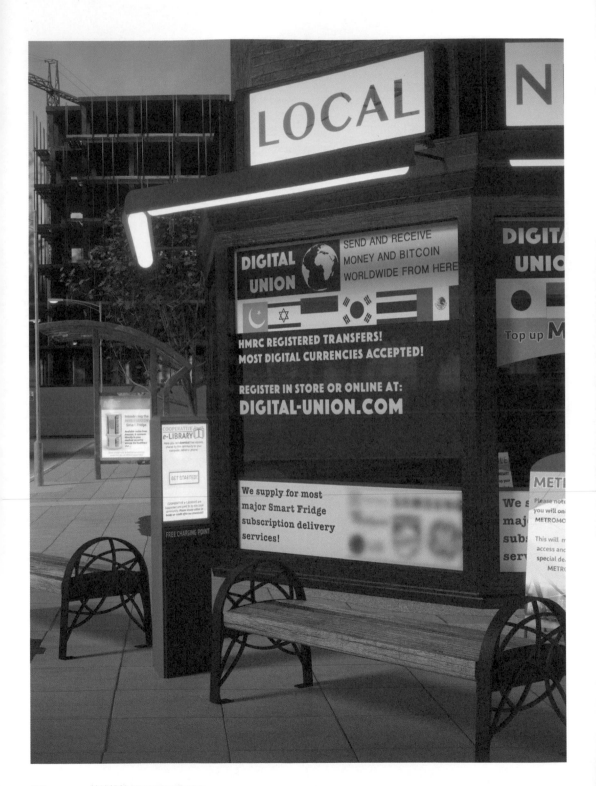

Bee's 蜜蜂的

Susana Soares

Susana Soares（蘇珊娜・蘇爾斯）的〈Bee's〉
（蜜蜂的）運用蜜蜂作為生物偵測器，並作為偵測
和診斷疾病過程的一部分。這件作品概念上想運
用「昆蟲卓越的嗅覺能力，來預防並診斷疾病」，
同時提出利用昆蟲協助醫學轉型的可能性[15]。
〈Bee's〉所提議的系統，包括一個蜜蜂訓練中心、
一間研究實驗室，還有一間為病患檢測疾病的診
所。這裡，一個圓球狀而當中有著兩個隔間的玻璃
物體，被用來作為診斷工具，檢測人類吸吐氣中的
化學物質，並且用以偵測疾病。這個球狀物設計讓
人對著裡面的隔間吹氣，裡頭的蜜蜂如果偵測到疾
病，就會向其內部隔間移動。

這件作品的研究根據，呈現在設計師個人網站上：
「蜜蜂有著極度敏銳的嗅覺，可以透過訓練來偵測
健康——藉由偵測人們呼吸中的特殊氣味[16]」；
「蜜蜂可以在眾多疾病的早期階段準確做出診斷，
像是肺炎、肺癌和皮膚癌，還有糖尿病[17]」；「蜜
蜂可以透過巴夫洛夫制約（Pavlov's reflex）來
訓練——針對一系列的自然和人為物質與氣味，包
括和某些疾病相關的生物標誌[18]。」

藉由讓蜜蜂產業的人參與作品並且進行次級研究，
Soares 建立起理解自己作品主題的**可信度**，而這
也讓她得以和該議題更多的相關權威，進行更有效
的溝通。為了要達到這種理解的程度，她取得了
許多不同領域機構和人們對於作品的支持，其中
包括了倫敦養蜂人協會（London Beekeeper's
Association）、「代表養蜂人和倫敦市中心養
蜂者的志願者會員組織」[19]；英國洛桑研究
所（Rothamsted Research）的蜜蜂研究團隊
「Inscentinel」，該團隊專精於昆蟲嗅覺技術研
究；還有 Vilabo，一家為科學產業製造玻璃的公
司。除此之外，Soares 還引用了一些次級研究資
料，像是來自 Los Alamos National Laboratory
（洛斯阿拉莫斯國家實驗室）、《Science Daily》

15 Susana Soares，「Bee's」。
16 同上。
17 同上。
18 同上。
19 The London Beekeepers' Association，「Home」。

圖 24.13　運用呼吸偵測疾病、有兩個隔間的玻璃診斷工具。

（每日科學）和《New Scientist》（新科學家）等的資料。

在處理和醫學相關的議題時，**道德責任**就顯得格外重要。Soares 提出的方法，和〈Senescence〉需要的責任不同，她需要的是透過研究尋求見解。作為最終需要大量資源、研發和大範圍跨領域專業的推測與未來計畫，她的作品具有激發性，但與能造成實際影響之間，存在著巨大差距。她的研究和合作確實在某種程度上，協助提出了某些被關注的議題，但若能和醫學倫理學者合作，就算作品無法被普遍接受，也至少能支撐作品是如何被發想及發展的；像是除了拯救人類性命的好處以外，這項作品可能還存在著什麼樣的潛在風險，可能發生哪些意外的後果？而雖然對於人類與自然之間共生的關係感興趣，但對於蜜蜂的蒐集、飼養、訓練以及剝削等問題，也會引起人們對於非人類物種如何有合乎道德的對待產生擔憂；然而，最後這點在作品中並沒有明顯地表述。

她的作品以研究為基礎，因此無庸置疑地，在她的理解上能提供不錯的有效性，用以發展整體提案和解決方案的細節。舉例來說，玻璃外殼的決定是取決於設計師對於蜜蜂需要移動、還有阻礙通道的建立需求及理解，以及要能全程觀察蜜蜂暴露於病患呼吸時的行為而設。Soares 將概念進行了田野測試，同時也認知到還需要其他昆蟲偵測的相關試驗，因此她也明白，自己的作品不僅在技術和過程方面有其限制，商業模式亦然。Soares 指出：「目前世界上只有四個實驗室，正在從事利用昆蟲偵測疾病的相關研究，而這點也顯示了，這個研究方法在西方世界並沒有發展得很好。」「醫學和健康科技都是很大的商業體，然而底線在於它們都不認為這件作品可以帶來太多實質上的利益 [20]。」除了有助於她的作品產出以外，對於議題擁有更多的理解，也讓她得以適當地定位不同的專屬群眾，並且使之更有效地參與辯論。

20 Tuan C. Nguyen（阮氏端），「Can Bees Be Trained to Sniff Out Cancer ?」（蜜蜂是否可以接受訓練、嗅出癌症？）

圖 24.14　運用呼吸偵測疾病的玻璃診斷工具。

論述設計的重點,在於利用物件的優勢,作為各種不同的有力溝通方式。知識需要轉換為訊息,就像實際材料需要精心製作變成人造物那樣;這是最終必須並行合作的兩個獨特過程。在本書十三章,我們圍繞著訊息的兩個關鍵層面,探討了普遍和實踐的議題:**訊息內容**——特定的概念和資訊——以及**訊息形式**(論述的形式)。我們在本章將總結這些資訊,提供先前曾經介紹過、關於訊息形式定義的實際案例。

我們認為,訊息內容在被形塑為物件以前(設計),若能針對它如何被精製成為特定訊息(作者)而仔細地進行考量,將能增加論述有效傳遞計畫目標的可能。

訊息內容

論述已然被定義為思想或知識體系——概念來自心理學、社會學和意識型態的引進,可以支持相互競爭的觀點和價值。可能的論述範圍無窮盡;理論上,設計所能處理的主題沒有限制,就像文學或藝術領域那般。(見 188-191 頁)

訊息形式

訊息形式涉及的是架構並形塑想法和資訊,藉以朝向計畫目標邁進,這點和形塑人造物本身一樣重要。設計師可以運用這些訊息形式,來探索能闡釋論述的眾多可能方式。重要的是要注意到,本章提及的設計師在創造人造物的時候,心裡並沒有本書提及的特定訊息形式,這些詞彙只出現在這本書裡。我們分析作品來協助讀者理解這些形式的同時,重點是要強調這並非一份完整清單;**這些訊息形式的實際價值,大多是為了要在構思的過程當中,協助設計師製造出更多可能的作品方向。**

接下來即將提到的十種型態,源自於 Frank D'Angelo(法蘭克·迪安傑洛)寫作理論的論述形式。

分析是將複雜的概念或過程拆解為簡單元素的訊息形式。這通常是系統式的,往往可以從結果中去發現基礎議題或原則。(見 196-197 頁)

描述是「描繪影像」的方式,以有邏輯或相關的形式呈現。它和分析有關,因為描述也會把複雜的事物拆解成為更簡單的元素,同時還會運用人的感官印象更具體地完成任務。(見 197-198 頁)

分類則是基於事物共享的特性,有系統地聚集、整理和安排的方法。儘管分析的過程是基於相異之處拆解及簡化,分類則是根據相同之處來進行組織。(見 198 頁)

範例透過案例來描述通用的概念。提出鮮明而具體的案例,使得抽象、新的、或者不同的事物更能讓人理解,也更加有意義。有效的例子會將讀者的觀點納入考量,也能和讀者自身的經驗與現有理解產生共鳴。(見 198-199 頁)

比較是為了決定相似與相異之處而檢視兩種或更多事物的方式。比較和對比兩者是十分雷同的過程,同樣都是強調相異之處。而比較和對比不同選項,也是基本的人類活動——人們總是不斷地在做選擇。(見 199-200 頁)

定義是為了表達某件事物的本質而設立的界線和限制。定義可能會輕易地和其他形式混淆。例如,定義和分類都是在階級中思考以及處理相似之處的方法,然而定義同時也處理相異之處;因此,定義同時也和比較、對比有關。它和描述有點類似,但定義試圖設立界線,而且不一定會仰賴感官印象

來表達事物本質。（見 199 頁）

類比是比較的延伸，要讀者推斷如果兩件事物在某些方面是相似的，那麼它們在其他方面也可能有相似之處。類比可能會在讀者對議題不熟悉，或者感到議題是困難的或複雜的時候，特別有幫助。（見 200-201 頁）

敘事傳達的是依時間順序的行動或事件，旨在誘發一系列的事實或是特定事件及經驗。敘事傾向於強調發生了**什麼**事情，或者什麼事情可能發生，過程則強調的是事情**如何**發生，而因果則是強調事情**為何**發生。（見 201 頁）

過程是表達一系列行動的改變、功能、步驟或運作的方法，導致特定的目標或結論。過程和敘事相關，強調為何事情會發生，而不是什麼事情發生了。改變這個因素和過程的概念緊密相關，作為互相關聯的一系列事件，某些事情因而從一種狀態轉換到另一種狀態。（見 201-202 頁）

因果則是表述影響力量和結果之間關係的方式。這兩者之間的關係，顯示或暗示了某種媒介，才讓改變得以發生——不論這個媒介是立即而直接的因子，或者它代表了一種必要的條件。和敘事與過程有關的是，因果更著重於事情為什麼會發生，進而影響了行動、事件或情況。（見 202-204 頁）

Drone Aviary　無人機鳥舍
Superflux

「〈Drone Aviary〉（無人機鳥舍）……是一項針對空拍機科技進入市民生活空間的社會、政治和文化調查……。『這』件作品旨在一窺與『具有智慧』的、半自主的、網絡連結的飛行機器共同生活的近未來城市。**1**」「每架無人機都為了象徵觀點更廣泛的社會和科技潮流而設計，它們擁有特定的功能與任務，這在無人機愛好者以及創業家之中受到喜愛……。它暗指了當一個『網絡』開始增加實體掌控的世界，透過模糊卻深遠影響我們生活的方式替這個世界做決定**2**。」

〈Drone Aviary〉採用的是訊息形式裡的**分析**方法，它降低無人機的複雜功能並簡化成幾個部分加以分類，然後以它可以、能夠或是願意執行的基本任務來呈現它的外型。這些任務包括行銷廣告、播放新聞、社交媒體、監視、交通管理，還有自我記錄等功能。

〈The Flying Billboard Drone, Madison〉（飛行的廣告無人機，麥迪遜）：在空中盤旋，可以根據它所在之處的人口或社群組成客製化的廣告訊息。〈The Media Drone, Newsbreaker〉（媒體無人機，新聞播報器）：會不斷地播報新聞。〈The Surveillance Drone, Nightwatchman〉（監視無人機，夜間看門者）：可以匯聚大量以地點為基礎的資訊，用以發現並記錄潛在威脅。〈The Traffic Management Assistant Drone, RouteHawk〉（交通管制輔助無人機，道路老鷹）：能夠輔助交通管制，即時回應特定的地理需求。〈The Selfie Drone, FlyCam Instadrone〉（自拍無人機，飛行攝影）：可以記錄某人的生活，用以和他人溝通。

這項作品探索監視的主題，以及結合無人機技術所可能對我們的行為和文化造成影響的方式——相對於民主化和自由而言。這項作品作為一種工具，可以針對科技如何影響文化行為的對話加以刺激，並為我們指出未來發展無人機科技可能面臨的潛在風險。

1　Anab Jain（安納比・傑安），「Drone Aviary Journal」（無人機鳥舍日誌）。

2　Superflux，〈Drone Aviary〉。

圖 **25.1**（左）　〈Madison, the Flying Billboard Drone〉
圖 **25.2**（右1）　〈The Media Drone, Newsbreaker〉
圖 **25.3**（右2）　〈The Surveillance Drone, Nightwatchman〉
圖 **25.4**（右3）　〈The Traffic Management Assistant Drone, RouteHawk〉

The Rain Project　雨水計畫

Alice Wang

如第一部分所述，Alice Wang 設計的〈The Rain Project〉雨水計畫，透過從不同城市蒐集得來的雨水，描述亞洲地區的雨水汙染，這些城市包括了北京、東京和台北。她將這些汙染的雨水製成冰棒，讓人們品嚐雨水。「大多數吃了雨水冰棒的人，都會很意外地把它吐出來，或者甚至趕快用礦泉水來漱口。我們會接著問他們，為什麼從天而降的自然元素，會讓他們覺得這麼不舒服 **3** ？」

「我們常常聽到水源汙染，但因為水龍頭裡流出來的水都是乾淨的，我們平常真的無從得知汙染到底怎麼發生。水是地球所需的資源；水從地表蒸發到空中，形『成』了雲朵，而當這些雲裡的水密度夠高時，就會聚集、凝結形成水滴，最後降下來變成雨水。我們在地表上的活動，是否會影響雨水的形成？我們是否可以影響雨水的味道和顏色？每座城市之間的差異有多大？我們設計了一台雨水車，把它開到全世界不同的城市，製造不同形式的雨水，要人們品嚐這些用各個城市的雨水製作成的美食。台北的雨水味道很噁心、東京的雨水嚐起來鹹

鹹的，北京的雨水裡面有很多不知名的雜物漂浮。在觀看並品嚐了『雨水』之後……，我們是否終於能看見人類對環境做了些什麼？會不會終於願意為環境做點什麼 **4** ？」

〈Polluted Popsicles〉（100% 純汙水製冰所），則是三位台灣藝術大學學生—— Hung I-chen（洪亦辰）、Guo Yihui（郭怡慧）和 Cheng Yu-ti（鄭毓迪）的共同製作。她們的作品和〈The Rain Project〉很類似，「從台灣一百個地點取得水源，首先將蒐集來的汙水樣本冰起來，再用聚酯樹脂保存 5 。」

〈Polluted Popsicles〉沒有試圖要在視覺上掩飾汙染的雨水——事實上恰恰相反，這件作品就是要展現雨水中的缺陷。這些冰棒都以視覺上相當吸引人的方式呈現、包裝精美，第一眼看上去就像是手工藝食品一樣，但只要再靠近檢視，就會發現冰棒裡有垃圾和汙染物。

「這一百支由汙水製成的 1：1 冰棒模型，展示了——以一種令人愉悅的美學方式——我們往往會忽視、最嚴重的環境問題之一。透過參雜了塑膠、金屬、砷、汞和其他有害物質的破壞性味道，每支冰棒都揭露了讓人印象深刻的水源汙染問題。這件

作品在冰棒美好的外觀、糟透了的味道，還有汙染雨水的傷害性之間，製造了兩極對立 6 。」

這兩件作品之中的人造物，都運用了「感官印象」來形容我們的環境狀態——〈The Rain Project〉仰賴味覺印象描述，而〈Polluted Popsicles〉，依靠的則是視覺印象。

3 Alice Wang，作者訪談，2013 年 8 月 20 日。

4 Alice Wang，〈The Rain Project〉。

5 Kate Sierzputowski，「Polluted Water Popsicles: Faux Frozen Treats Highlight Taiwan's Water Pollution Problem」（100% 純汙水製冰所：假冰棒凸顯台灣水源汙染問題）。

6 Juliana Neira(茉莉安那‧奈伊拉)，「Sickly 'Pollution Popsicles' Highlight the Problem of Water Contamination in Taiwan」（讓人反胃的「純汙水冰棒」凸顯台灣水源汙染問題）。

圖 25.5（左 1）〈The Rain Project〉
圖 25.6（左 2）〈The Rain Project〉——冰棒
圖 25.7（左 3）汙染對體系的影響，〈The Rain Project〉。
圖 25.8（右 1）〈Polluted Popsicles〉
圖 25.9（右 2）〈Polluted Popsicles〉——包裝

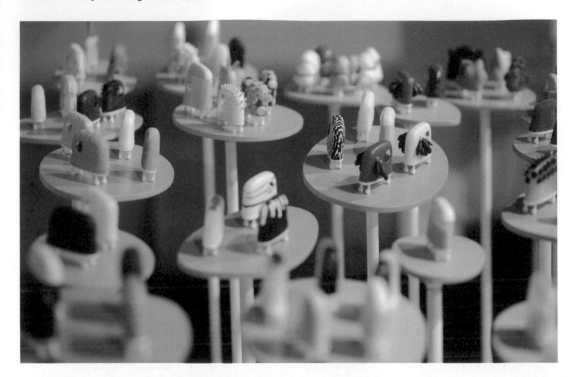

「目前在新興合成生物領域工作的科學家，都在從事基因工程生物體研究，尋找生產燃料和原料的新方法。這是否也會改變我們設計的方式？受到來自 Dezeen 與 MINI 調查未來移動性的委託，Daisy『Ginsberg』於是和倫敦帝國學院 SynbiCITE 合成生物研究中心發展出實驗研究夥伴關係，來強化這項設計作業。他為 SynbiCITE 科學家開設工作坊，旨在為合成生物學探索永續性的另類視野和定義，並提供了一份經過設計的報告來挑戰合成生物官方的藍圖規劃。

與其說是將生物學指派給設計，這項專案的目的，是想像了一個臣服於生物學規範下的設計領域。在這個永續生產的另類視野當中，資源密集的金屬和塑膠，都被可分解的生物材料所取代，而這些生物材料原本就可以用便宜而有效的方式取代，不論是『被』木頭、還是『被』尚未研發成功的生物材料所取代 **7** 。」

〈Design Taxonomy〉（設計分類學）作品的構想，是車輛可以用生物材料製成、可適應環境、也可以隨著環境演化：「汽車公司不再製造完整的車輛，而是製造並配送耐用的汽車底盤，再另外加上可拋棄式、在地製造的生物殼。在這個情境裡，適應、突變和演化模式都會隨之出現。一台車演化出十三種不同的樣貌，橫跨五種氣候帶，製造出超過一百種的不同設計 **8** 。」

這件作品名稱當中的「分類學」，意思是「針對科學分類法普遍原則的研究 **9** 」；在**分類**中，事物根據共通的特性，受到有系統的分類或安排。這個專案裡的汽車生產，是基於車輛在不同地理環境需求下而客製化的重新想像；這個想法，是車輛可以適應環境，而這樣的適應可以是針對溫度變化、濕度多寡、陰影和冷卻需要，還有集水和儲存需求等方面的回應。這些關係，在視覺上以展現連結和相似度的樹枝狀結構圖來呈現。

TYPE SPECIMENS
- COLD
- CONTINENTAL
- TEMPERATE
- TROPICAL
- DRY HOT

TIME

DESIGN DIVERGENCE

INSULATION

TEMPERATURE VARIATION

WATERPROOFING

COOLING

SHADING

DESIGN ORIGIN

WATER COLLECTION

STORAGE

7　Alexandra Daisy Ginsberg，〈Design Taxonomy〉。

8　同上。

9　「Taxonomy」（分類），Merriam-Webster（韋氏字典）。

圖 25.10（左）　Alexandra Daisy Ginsberg〈Design Taxonomy〉。Dezeen and MINI Frontiers 展覽現場展示，倫敦，2014 年。

圖 25.11（右）　設計演變分類學

Pixelate 像素化

Sures Kumar 和 Lana Z. Porter

訊息形式：範例

「〈Pixelate〉（像素化）是一個〈吉他英雄〉風格的進食遊戲，玩家要在一分鐘內一決勝負，看誰能以正確的順序吃下最多的食物。它有一個內建在客製化餐桌裡的數位介面，會告知玩家什麼時候要吃哪些食物，而這項遊戲則會透過測量食物對叉子的電阻，來偵測玩家是否吃進了對的食物。〈Pixelate〉的潛在應用，包括鼓勵孩童攝取更多健康的食物、管理飲食份量，教育孩童和成人營養相關知識……。〈Pixelate〉將進食行為遊戲化，挑戰玩家思考自己平常是否在進食前經過思索，還是思考前就已經先把食物吃下肚了 **10**。」

這個遊戲把水果和青菜圖像呈現在玩家眼前，當食物的圖示出現在遊戲螢幕上時，玩家就要吃下這種食物。數位介面提供了**範例**，顯示玩家什麼時候要吃什麼食物。遊戲幫助玩家在具體事物之間做連結，像是攝取奇異果或草莓的行為，還有更抽象的事物——它教育玩家健康飲食和份量控制的概念，企圖讓營養教育變得更有意義。

〈Pixelate〉遊戲不只含有社會責任的成分，因為它可以用以協助促進更多健康飲食習慣，也設計來刺激類比和螢幕世界之間的關係。最初展示的時候，〈Pixelate〉的目標之一是要「讓人們離開作品時，思考著用數位科技命令身體進食意味著什麼 **11**」——因為這個遊戲的玩家必須要遵從機器的指令；因此，一方面這件作品運用範例，提供健康和不健康的飲食選項，另一方面，作品本身示範了螢幕生活和真實生活之間的緊張關係，最終刺激我們去思索「我們是誰、如何進食，以及為何進食 **12**。」

10 Sures Kumar，〈Pixelate〉。

11 Mark Wilson，「Kids Win This Videogame by Eating a Plate of Fruit」
（孩子藉由吃一盤水果贏了一場電玩遊戲）。

12 同上。

圖 25.12（左）〈Pixelate-installation〉

圖 25.13（右 1）〈Pixelate〉——使用中

圖 25.14（右 2）〈Pixelate-interface〉——遊戲介面

「〈Chronicle〉（編年史錄音機）的設計是要假扮成一台收音機，旨在刺激關於錄音裝置所無法抵達之處的對話 **13**。」

〈Chronicle〉是一台看起來像收音機的錄音器，設計來讓囚犯記錄下他們在獄中的經驗。設計師希望它能讓人們參與有關凌虐和虐待囚犯的對話，以及關於當責、歧視、真相和公正的更廣泛對話內容。

囚犯被允許擁有的電子裝置都有透明殼，因此錄音機無法藏在裡面，基本電子元件都赤裸可見，而它們的用途也一覽無遺。收音機的定義是，它們從不同信號站接收信息，還有它們將這些信號轉換成可聽、可解讀出聲音的能力。〈Chronicle〉依賴收音機的普遍**定義**，透過難以偵測到的電子元件更換，讓喇叭在此也兼做麥克風。〈Chronicle〉也有一般收音機上常見的按鈕（開／關、FM／AM、音量、搜尋），不過，只要按壓其中的某幾個按鈕兩次，〈Chronicle〉就可以錄音、暫停和重播。原有的概念被翻轉成為能激發現行監獄系統下，針對凌虐掩蓋議題的辯論。

「與其說是製造錄音機，Mezhibovskaya（瑪利亞納‧梅茲波維斯卡雅）希望她的設計可以促進關於監獄改革需求的對話。她指出：『我們會需要美國過去和現在囚犯的狀態變得更透明。』 **14**」

定義是透過設立界線和限制來表達某件事物本質的方式；這是一種在階級中思考，並且處理相異之處的方法。這件作品仰賴我們對於已然建立的產品原型的某些定義和理解。Marianna Mezhibovskaya 不僅將作品偽裝成收音機，同時也聰明地操控典型收音機的重要特徵，模糊了界線。透過利用（視覺上）相同的互動元素來掩飾收音機的另類功能，她認知並強調了這些不同之處。

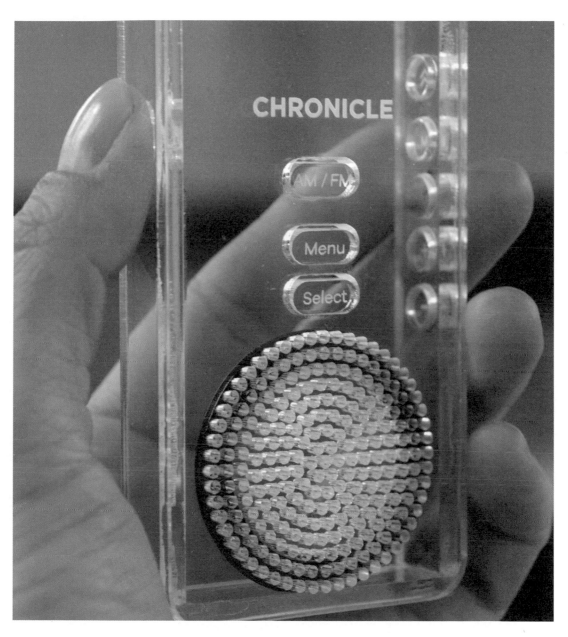

13　Adele Peters（亞戴爾・彼得），「This Contraband Recorder Could
　　　Help Prisoners Record Abuse from Guards」（這台走私錄音機可以幫
　　　助囚犯錄下受到獄卒的凌虐）。

14　同上。

圖 25.15（左）〈Chronicle Recorder Prototype〉
圖 25.16（右）同上。

Lammily 蘭蜜莉

Nickolay Lamm

15 Lammily，「Lammily Doll, Exclusive First Edition」（Lammily 娃娃，
　　獨家限量初版）
16 「普通人芭比」是「Lammily」娃娃之前的名字。
17 Nickolay Lamm（尼可雷‧拉姆），作者訪談，2013 年 8 月 12 日。

圖 25.17　　芭比和 Lammily

訊息形式：比較

「Lammily 娃娃是第一個根據真正的人類身體比例製作的芭比娃娃 **15**。」「這『普通人芭比』 **16** 試圖展現平凡就是美的概念 **17**。」

這項作品邀請觀眾反思兩個芭比的相似和相異之處，暗示性地比較女性身體型態；這項作品讓觀眾得以透過視覺，**比較**我們所熟悉、對於女性身體常見的社會性描述，還有一般的女性身體型態。相對於芭比娃娃，Lammily 娃娃——她也叫做「一般人芭比」或「平凡芭比」——則是強調真實和「理想」比例的相異之處。不論是明顯或隱性的比較，都是論述作品普及的訊息形式，我們熟悉的概念因而變得陌生，進而製造分歧。

Oil 石油

Neil Conley

「作為一種消耗形式的基礎表達，〈Oil〉（石油）作品由一系列的油桶花瓶組成，利用實驗室的玻璃生產方法製造，每個花瓶都代表一個國家，花瓶容量則與該國石油消耗量直接相關；這一系列的五個花瓶名稱是美國、中國、英國、伊拉克和剛果民主共和國，每一個花瓶都和其他花瓶有著直接的關聯。這幾個國家獲選到作品裡，是根據對比它們石油開採階段的、依賴和參與程度 **18**。」

這件作品比較了不同國家石油的消耗量，同時運用了訊息形式中的**類比**方法；類比是比較的延伸，藉由事物的相似之處進行推論。這裡的物件是花瓶，作為供應的象徵，協助延長剪了枝的花朵生命；水之於花，正如石油之於這些國家。類比在觀眾對於可能困難或複雜的主題毫無熟悉度時可能會有用。這件作品的概念很直接，但來自不同國家的觀眾，可能都不曾意識到各國的石油消耗量，或者完全沒有這方面的相關資訊。

18　Neil Conley，「OIL」。

圖 25.18（上）〈Oil〉——油桶花瓶
圖 25.19（下）　代表五個石油消耗國的五個系列花瓶：美國、中國、英國、伊拉克，還有剛果民主共和國。

Sputniko! 的論述作品仰賴影像畫面的**敘事**，透過女性視角處理科技和生物議題，詢問觀眾有關性別界線和掌控自己身體的相關問題。她的影片（例如，〈Menstruation Machine〉（月經機器）、〈Moonwalk Machine〉（月球漫步機器）、〈Red Silk of Fate〉（姻緣紅線），都強調一系列的事件，並且解釋發生了什麼事，或者什麼事情可能會發生。這些情境多少都會促使觀眾思考；而它們的敘事也大多清晰，儘管不一定完整，也不一定讓人覺得熟悉。她對於敘事的特定使用，使得作品給予人參與感，也能激發人的想法。

圖 25.20（上） 靜止影片畫面，〈Red Silk of Fate〉
圖 25.21（下） 靜止影片畫面，〈Moonwalk Machine〉

Handmade Geiger Counter　手作蓋革計數器

Yuri Suzuki，最初由Denjiro Yonemura研發，Naoaki Fujimoto技術指導。

「今年發生在日本的毀滅性大地震──『2011 年日本東北部太平洋沿海地區』，還有接下來福島核電廠的核災威脅，讓『Suzuki』下定決心要製作一個 DIY 蓋革計數器 **19**。」這個重大的天災，讓日本居民開始變得不信任政府和媒體，為了要對自己的環境更有掌控，並且能夠發聲，Suzuki 便製作了這項產品作為回應。

〈Handmade Geiger Counter〉運用設計物件，表達一系列會導致某些特定結果或結論的行動、改變、作用、步驟或運作的方式；這是一個 DIY 計畫，當你要自行製造時，操作步驟是很普通的。這些步驟強調了當事情發生時或發生後，清楚地描述了從一個狀態轉換到另一個狀態的過程。這個計畫建構了一個人們如何能自行製作儀器來偵測輻射紀錄的大綱，並運用了海報一步步來解釋製造的過程。

19　Yuri Suzuki，〈Handmade Geiger Counter〉。

圖 25.22（上）〈Handmade Geiger Counter〉。
圖 25.23（下）〈Handmade Geiger Counter〉製作方法

Only 1° Can Change Us　只有1°可以改變我們

Mina Kwag

〈Only 1° Can Change Us〉（只有 1°可以改變我
們）是一系列以環境友善陶瓷製作的茶杯。這件作
品想要傳遞的訊息是，如果全球氣溫增加了 1 度、
2 度、3 度、4 度或 5 度，會發生什麼事情。這些
茶杯展現了因果：「如果這樣，就會那樣。」除此
之外，每盞茶杯裡的水面，也作為全球不斷上升的
海平面的類比。

圖 25.24（上）+1° C = 至少 10% 物種面臨絕種
圖 25.25（下 1）+2° C = 熱帶地區作物產量銳減
圖 25.26（下 2）+3° C = 製造大量氧氣的亞馬遜雨林生態崩毀
圖 25.27（下 3）+4° C = 每年將多出三億人受到沿海淹水影響
圖 25.28（下 4）+5° C = 海平面上升威脅小島和全球主要城市

第二部分

情境：實踐

摘自第十四章的關鍵概念

不論明顯與否，設計師在設計產品時，心裡都有特定的想法，而這些想法需要恰當傳達，以確保對該專案適切的理解和評估。在企業設定之中，產品框架往往受到良好的理解，以至於不需要過度強調設計意向——然而在論述設計領域裡，藉由將作品放置在時間、空間、地點、文化之中以及潛在使用者之中，好適當地溝通作品，是絕對必要的事情。我們將這種情況稱之為論述情境，指的是支持著作品所建議的不同狀況和未來的「故事」。

論述物件和典型產品之間的不同之處，在於它並非是一個針對可能使用者完全地誠摯的提案——即便可能看起來、作用起來和感覺起來都很相似，但卻有著其他動機。論述設計呈現一個講述故事的情境，往往帶有某種道德或訊息。論述設計師藉由製造人造物、描述的使用者，以及溝通社會文化、科技、商業和其他與作品相關的脈絡，來為觀眾「設置舞台」。

我們明白，論述情境最關鍵的層面，在於它的不和諧——介於全然陌生和熟悉之間的詮釋行為所製造出的有用摩擦；這樣的摩擦，可以協助指認論述目的，鼓勵和指引觀眾反思。下面幾點是在建立可創造出有效不和諧的論述情境時，所需要考量的重要層面。

1. 清晰度：從清楚到模糊

情境清晰度向觀眾解釋了「發生什麼事？」的疑問。一個論述情境的清晰度，基本上和觀眾了解發生什麼事的程度息息相關。模糊性可以在激發和提升意識的時候派上用場；完整的概念，在製造情境時對清晰度最有貢獻——故事多麼廣泛、仔細、精緻、細心琢磨，或者多麼清晰？（見 218-220 頁）

2. 現實度：從現實到虛構

這點闡釋了現實的程度：「這件事真的有發生嗎？」還有「這真的可能發生嗎？」這類的可能性和刺激性。現實度作為第二個面向，也可以理解成是講述故事的虛構程度。一個情境和觀眾的現實之間相隔究竟有多遙遠，可以透過時間、地點或其他的社會文化狀況來觀察。（見 220-223 頁）

3. 熟悉度：從熟悉到陌生

情境熟悉度，基本上闡明了陌生、新奇的程度還有個人經驗，藉由「這要是發生了該有多奇怪」、「我從來不曾見過這種事」，還有「我正在讓這件事情發生！」這類的驚嘆句來表達。（見 223-227 頁）

4. 真實度：從真實到欺瞞

情境真實度認為設計師為情境作者，並掌控著情境提案的真實與誠摯程度。較低的真實度可以是一種蓄意的欺騙，好比一則謊言，或者也可以採取更溫和的形式，諸如一個無傷大雅的惡作劇。重要的是去強調，真實度較低的作品——某種程度上並不真實的作品——並不必然就是有問題的。這是一個和其他面向結合，便能協助達成論述不和諧的工具。（見 227-231 頁）

5. 吸引程度：從吸引到不受歡迎

情境吸引程度，是觀眾認為情境令人愉快和滿意的程度。吸引力一直以來都是設計的支柱，它在論述設計領域中也有其特殊地位。比起總是尋求最讓人喜好的狀態，論述設計師也可以刻意創作出沒那麼讓人喜歡的作品來製造不和諧。（見 231-232 頁）

論述設計師的技巧，包括了決定並傳遞不同程度總
和的清晰度、現實度、熟悉度、真實度和吸引程
度，並且有效創造情境不和諧。

Life is Good for Now　生命當下很美好

Bernhard Hopfengärtner 與 Ludwig Zeller

如第一部分所討論的，〈Life is Good for Now〉提供了我們一個當瑞士決定實現資訊自主權的推測觀點。透過四個情境中不同觀點的物件、以及居民所講述的世界，大數據的文化潛力和後果被以醫學、財產和文學的脈絡實例化。這件作品源自於瑞士科技評估中心（Swiss Center for Technology Assessment, TA-SWISS）的委託，於 2015 年 5 月時在巴賽爾的 H3K 首次展出 1 。

〈Life is Good for Now〉的主題主要是關於資訊自決主義，這件作品認為每一位市民都應該要對個人資料擁有全然的掌控權。它承認資料是商品的一種，並提倡由個體自行決定資料應該如何、何時、由誰，以及是否受到運用。

這件作品呈現四個不同的情境，透過設定在近未來瑞士的錄影影像進行溝通；這些情境的確切時間點並不清楚，也不是特別重要。影片從山景和大自然的影像展開——淙淙流水、鳥聲啾啾——來顯示所設定環境的純淨。接下來的景象都透過概略和極簡的方式描繪，每幅都以針對影像、物件的美學處理和旁白聲音的特質來連接到下一幅畫面。影片中的每個場景，都呈現了不同敘事者和資訊自主權之間的關係。

第一個場景探討個人化醫學中，疾病預測系統的相關心理議題，透過名為 Ariane（亞利安）的絕症病患來溝通，描述她在一家療養院裡的生活，這間療養院專門治療因為藥物預測而引起的偏執類型心理狀況 2 。場景中空白的物件背景運用了極簡構圖美學，包括一張躺椅、一個椅凳、一台監視器、一台腳踏車，還有一張小桌子。

接著，我們會看到有關基礎技術的介紹，「為了在瑞士執行資訊自決 3 。」這個場景顯示了一個資訊中心裡的主機電腦、一張書桌、一張辦公椅、一副畫架，一座抽象的小山，還有一台桌上型電腦螢幕。這段話由某位來自 Mont Data 資訊公司的人所敘述，他正在和一名潛在客戶通電話，向對方解釋公司蒐集客戶資料的提案。

第三個場景，探討個人資料蒐集的繼承——所有從某人生命中蒐集得來的資料。「針對人們生命所有資料的蒐集特別具有價值；通常這些資料都會餽

贈給研究機構或是慈善機構。如果在家庭裡傳承，那麼這些資料可以拿來調查關係和養育的細節，從壞習慣的養成，乃至於雙親教養的品質 **4**。」這個場景則由 Fabian（非比恩）描述，他手中握有剛去世的雙親的數位財產。這個場景描繪了一個所有事物都能被量化的世界，甚至還呈現了特定的百分比數據，來顯示雙親給予他手足的愛，比起給 Fabian 的還要多一點：確切來說，是多出了34% **5**。這個場景裡的人造物，包括有麥克風架、簡單的椅子、三腳架和照相機，還有一座代表著資料的小山。

最後，觀眾會看到一種新型態的文學，作者受到讀者資料啟發而寫作，「讓讀者參與真實的世界情境，在統計上可能會成為有趣的靈感來源 **6**。」旁白是一位作者，她表示讀者「從資料當中尋找事實……而我則添加了好的以及美的事物 **7**。」這個場景裡的人造物，包括了在水中漂浮的抽象物體、機票、一台電腦和棕櫚樹。這些物體也都以極簡和圖表的方式呈現。

1　Bernhard Hopfengärtner & Ludwig Zeller，〈Life Is Good for Now〉。
2　〈Life is Good for Now〉，Bernhard Hopfengärtner。
3　同上。
4　「Winner, Speculative Design Concept Award」（推測設計概念獎得主），designawards.core77.com。
5　Bernhard Hopfengärtner & Ludwig Zeller，〈Life Is Good for Now〉。
6　〈Life is Good for Now〉，Bernhard Hopfengärtner。
7　〈Life Is Good for Now〉，13:45。

圖 26.1（左）　數位人造物，〈Life is Good for Now〉。
圖 26.2（右1）同上。
圖 26.3（右2）同上。

整體來說，這些情境都非常極簡，以至於它們都讓人難以聯結，因此也製造了一種陌生感；這些地點對觀者而言都難以辨識，但它們也融入了**熟悉**的元素。場景的美學刻意抽象，拉開與觀者的距離，卻也幫助觀者專注在故事本身，而這才是更重要的。每個場景中，人物都以旁白之聲現身──沒有可見的人物演員；敘事是讓場景人性化，並且連結觀者的要素，少了它，作品就可能變得很奇怪或是讓人覺得難以連結。也如同美學，這些場景都是陌生和熟悉元素的綜合；譬如，處理離世親人的財產是熟悉的事物，然而，思考究竟是否要販售親人的資料，就又讓人感到相當陌生。

這些場景並不是特別清晰──它們刻意模糊，儘管敘事用的描述文字，都為場景的實際環境增添了清晰度──「從這上面看非常清楚」、「草地」、「均勻而冷色調的光」、「太陽散發溫暖」、「空氣冰冷」、「此刻的太陽，已經照射到了這裡的每一寸空間、每一個角落」，以及「銳利的山稜」等描述。影片需要不只一次的觀看，才能對情境充分理解，特別是在觀眾沒有其他關於作品的資訊或是解釋的時候。即便是影片名稱──〈Life Is Good for Now〉，都是很模糊的概念。

「我們認為在敘事形式中（『電影和設計』），解釋會讓事情變得非常無趣。不過當然，偶爾還是會需要解釋，特別是『為了』不存在和陌生的脈絡而設計的時候。因此，我們希望能將所有的解釋都盡量留在實際作品之外。這樣的模糊性，可能會要求更多的作品參與程度，不過，一旦觀者準備好要投入，就會發現有很多反思的空間……。對我們而言，主要目標是為個體提供可以刺激想像的事物；如果太著重於字面，那麼接收模式就會變得二元化 8。」

作為未來瑞士的推測設計作品，這些場景都不是**真實的**，但它們都貌似可信，因為未來正是從現在推測而來。生命事件看似真實──摯愛離世、為精神疾病所苦、專業小說寫作，然而某些元素並非由現有社會想像得來，而它們也無法代表當今的科技能力。

除了這些都是虛構場景的事實之外，這些資訊自決

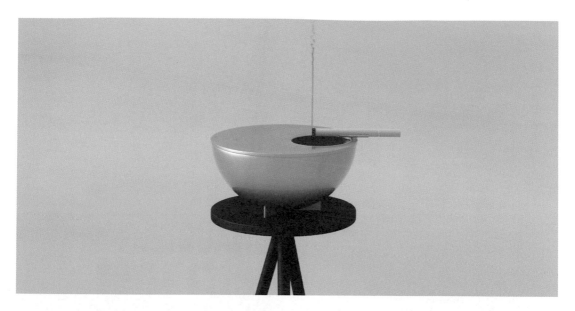

的可能性都並非真實，因此這件作品也還有**真實度**的考量。作品的模糊框架和溝通，並不是為了要愚弄觀者，也不是作為嘲諷之用。

再者，這些場景的獨特性，還傳遞了認真的思考──它們都讓人感到不安、可能發生。確實，這支影片是由瑞士科技評估中心委託，要在「資料的詩意與政治」（Poetics and Politics of Data）展覽中，為此主題開設一個小組討論 9 。

「這場討論主要的貢獻者之一，『就是』蘇黎世聯邦理工學院的 Prof. Dr. Ernst Hafen（哈芬教授）。Prof. Dr. Ernst Hafen 作為資料與健康學會的創始成員之一，同時也是資訊自決的強烈支持者，致力於發展在醫學脈絡中實現資訊自決的方法。我們向他諮詢了意見，好增進我們對這項主題的理解，並學習關於執行資訊自決的現有概念；我們運用影片草稿、影像和故事，來探討並闡述情境 10 。」

如果能讓觀眾知道，那麼這樣的努力和專精，便能協助傳遞作品的真誠性。

最後，這些場景也都有其**吸引人**和**不受歡迎**的地方。個人資料的取得和責任，導致了精神疾病的概念，當然很不受到歡迎。相對的，能夠掌握去世摯親資料的能力就很吸引人，因為這意味著這些資料不會只受到國家或企業力量的挪用；然而取得這些資訊的權利，在某些人看來也許很有益處，卻也或許會造成他人的不安──像是發現自己雙親對手足，比起對自己還要多出了 34% 的愛。也就是在資料充沛而資訊自由的社會裡，這種對吸引程度刻意而模稜兩可的處理方式，製造了有效的不和諧，因而促成了豐富的反思與辯論。

8　Bernard Hopfengärtner，作者訪談，2016 年 9 月。
9　「Poetics and Politics of Data」，hek.ch。
10　「Winner, Speculative Design Concept Award」，designawards.core77.com。

圖 26.3（左）　數位人造物，〈Life is Good for Now〉。
圖 26.4（右）　同上。

United Micro Kingdoms: A Design Fiction　聯合微型王國：設幻設計

Dunne & Raby

如我們在第一部分第十三章裡所討論的，「〈United Micro Kingdoms〉（UmK）是由四個『超級郡』所組成，而這四個地區的居民分別是數位極權派、共產擁核人士、生物自由主義者，還有無政府演化論者。每個郡都是一個實驗地帶，可以自由開發屬於自己的統治、經濟形式和生活型態，其中包括了新自由主義和數位科技、社會民主和生物科技、無政府和自我實驗，以及共產主義和核能。UmK 是角逐著社會、意識型態、科技和經濟模式、解除了管制的實驗室[11]。」

「Anthony Dunne & Fiona Raby 使用工業設計、建築、政治、科學和社會學等元素，來激發關於設計力量和潛能的辯論。〈UMK〉透過重新詮釋汽車與其他交通系統，挑戰產品和服務如何被生產和被使用的假設[12]。」

在《Speculative Everything》（推測設計）一書當中，Dunne & Raby 將〈UMK〉以思想實驗的方式呈現，並且從「**我們是否能藉由小事物來探討**

大概念？」的問題開始[13]。

透過這項推測設計作品，Dunne &Raby 探索了科技和政治的糾葛，憑藉著想像著有四個不同國度的英國，各自有以兩條政治軸（由左派到右派、從專制到自由）來區分的不同意識型態。這四個不同的國度，都可以自由發展它們各自的統治方式、經濟和生活型態。汽車作為物件呈現在這些國度裡，根據的是它們與基礎建設和服務的關係和依賴，以及交通工具對於日常生活的重要性。這些概念車輛一直以來不僅被用在探索未來的概念，同時也體現了某種自由和能動性的夢想，可能會在新的與相反的政治和意識型態系統中，經歷差異極大的演化過程。

11　〈United Micro Kingdoms: A Design Fiction〉，unitedmicrokingdoms. org。
12　Bruce Sterling，〈United Micro Kingdoms: A Design Fiction〉。
13　Anthony Dunne & Fiona Raby，《Speculative Everything》，頁 173。
14　同上。

圖 **26.6**（左）　〈Umk: Digitarians' digicars〉
圖 **26.7**（右）　〈UmK: Digitarians' digicar models〉

這項專案的強項，在於它的情境豐富度。Dunne & Raby 透過推測設計的交通工具和系統，激發社會文化、科技、商業和政治的情境；例如，每個微型王國不同的社會信仰、價值和喜好，都會激發出各國針對像是自由、選擇、權利、個人實驗、個體和集體、快與慢的特有態度。這項專案會激發關於科技依賴、自然資源、基礎建設、政府信賴、地景關係、食物生產、生物科技、自給自足、社會階級、家庭強度、個人與群體交通模式、游牧特質和能源系統等的討論——包括了各國和石化燃料和生物能源的關係，以及政府監督的程度。

在倫敦設計博物館於 2013 年舉辦的展覽中，作品的情境**清晰度**，透過不同的人造物、圖表、影像元素、圖像和解釋呈現，還包括了一場針對設幻設計的論壇。四個微型王國的細節和廣袤區域，加上它們刻意選擇四軸相對的社會文化和科技系統，都讓完整的清晰度難以達成——這也是他們試圖要「設計一整個國家」的大膽計畫本身會遇到的挑戰。在公共博物館脈絡中採用這樣的方法，有其機會也有其阻礙。人造物的廣闊範圍和內容豐富度，為多元的觀眾提供了許多反思和討論方式，然而要達成完整的清晰度，卻需要許多的時間和關注。**Dunne &Raby 慎重地設計了這種程度的模糊性，因為他們希望讓觀眾的想像力參與，並得以利用這種生產不和諧的手段。**

作為推測設計，這件作品的場景當然都是**虛構的**。作品有實際的地點——英國，然而除此之外，幾乎所有的情境都不是真的；他們「想把視野拉寬，從新的現實開始。**14**」這樣的方式在推測設計中並不常見，〈UmK〉提供了完整的全面改革，還有一整個虛構世界，為可能性創造了更多空間，同時也變得更難以辨識。

儘管這項專案的情境看似可以發生在世界上各個國家，而位於英國的地點，使得走訪倫敦設計博物館主要作品的觀眾感到更加**熟悉**。博物館讓觀眾可以在 Dunne & Raby 一手創造的未來世界裡，重新想像他們自身的所處之地；他們提供了許多日常

生活的熟悉元素，當然也包括了交通，因為這和每個人的生活都有著廣泛連結。根據從左派到右派、和由專制到自由的象限，觀眾也可能在政治與哲學方面，和這四個分類有所連結——儘管某方面而言，這件作品對於大眾是熟悉的，但他們創造的世界還是相當奇怪。想像一個邁向另類未來、巨大而不連貫的跳躍，而非只是從當下展開的簡單推斷。這項專案非常著墨於集體層面，而非針對特定個體；它基本上不考慮人的因素，這麼做可以防止觀者太過具備同理心地摻入了正面和負面的情緒。這讓作品變得更陌生、卻也更加中立，可以依據社會情況、意識型態和科技能力等事實，來引導觀眾的注意力。

作為一項受到令人尊敬的機構認可的專案，〈UmK〉示範了「大設計」——國家階層的推測，希冀能「質詢現有與新科技的文化和倫理影響，以及它們如何改變我們生活的方式。**15**」比起發出強烈訊息，Dunne & Raby 以好奇的思維模式尋求中立的平台，邀請他者反思並在作品中找到自我

價值。他們所激發的世界看似遙不可及，這確實也是許多推測設計和設幻設計相關作品的特質**16**。然而，這件作品的**真實度**卻也很高，因為它是對於未來另類視野真誠而透明的一種嘗試，創造目的是為了激發觀者想像生命能如何以不同的方式組織並且體驗。

Dunne & Raby 刻意避免以**吸引人**或**不受歡迎**的未來，來描繪〈UmK〉。他們所發展的交通系統，假定上是能夠反映這些「超級郡」市民的喜好和願望；有鑑於人們對於這些內容的**熟悉度**都不高，它也可以激發人們思考想要的未來型態。而作品呈現給觀眾不同的可能性，可以追溯到可辨識的政治、科技和倫理情況；如同未來研究和策略遠見的力量，我們對於明日的想像也可以提出疑問，像是什麼是吸引人的未來？以及我們如何思考、挑戰或者利用當下，好達到心目中希望的未來景象。

〈UmK〉所提出的情境不和諧，大多是透過清晰度、現實度和熟悉度的層面來達成。它的真實度也

頗高，因為都是真實的推測，而非欺騙，儘管有些
對於推測設計或未來研究並不熟悉的人——或者
那些質疑其價值的人——可能會認為這項專案過
於浮誇、誇大，或者很奇怪。

雖然 Dunne & Raby 並沒有要傳遞特別吸引人或
不受歡迎的情境，他們基本上已經透過如此廣泛而
彼此相對的未來交通和生活可能性，確保了作品的
不和諧。儘管作品的情境可能對某些人來說太過不
和諧 **17**，但重要的是去記得，當情境和較不和諧
的人造物共同合作時，便能創造出整體的不和諧
感。情境中較多的不和諧成分，則可以透過不和諧
程度較低的人造物加以補償。

15 Dunne & Raby，〈United Micro Kingdoms, 2012/13〉。
16 Dunne 提及這項虛構專案的諷刺之處：「它的設定是在英國離開了歐
　　盟、權力下放，美國轉為關注內部且更傾向右翼，而中國正在崛起的
　　世界背景之下。」（作者訪談，2017 年 11 月）
17 特別是針對清晰度思考，Catharine Rossi（凱薩琳・羅西），〈United
　　Micro Kingdoms: A Design Fiction〉。

圖 26.8（左）〈UmK: Communo-Nuclearists' train〉
圖 26.9（右上）〈UmK: Anarcho-Evolutionists〉
圖 26.10（右下）〈UmK: Bioliberals' Biocar〉

Menstruation Machine-Takashi's Take　月經機器——隆的嘗試

Sputniko!

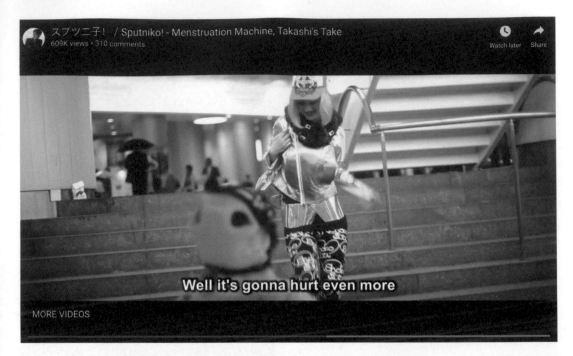

如我們在第一章討論到的，〈Menstruation Machine〉——一台會釋出血液的裝置，以電極對人體下半部腹部施加壓力——模擬女性每月為期五天的月經周期所帶來的疼痛感和流血體驗，探索月經周期的生理、文化、政治和歷史層面。這件作品以影片的形式呈現，背景是日本的一座大城市，以一位名叫 Takashi（隆）的男孩為主角，他設計了一台月經機器，將它穿戴在身上，好實現他想要理解月經周期感受的願望。整體來說，Sputniko! 運用這件作品拋出了疑問，究竟為何女性還是得忍受行經時所帶來的種種不便和不舒適 **18**。

「Sputniko! 的〈Menstruation Machine〉，探索身分、生理和選擇權之間的關係，同時探索性別特定儀式的意義。這部影片是關於年輕的 Takashi 先生，他想要從許多層面來了解身為女性的感受，包括了生理的層面。Takashi 先生於是打造了一台〈Menstruation Machine〉，並且將這台機器穿戴起來和另一名女性朋友一起上街，他們在大賣場裡昂首闊步，機器偶爾還會加重疼痛感。這個看上去像是貞操帶的金屬裝置……是為男性、幼童、停經後女性，或者任何想要體驗月經周期的人而設計的；藉此，月經周期這般內在而私密的一段過程，轉變為可穿戴和可操控的設計，一種疼痛與身分的公開展示。從 1960 年代開始，藉由抑制排卵、以賀爾蒙為基礎的避孕方法的進步，大大挑戰了月經周期的生理必須。Sputniko! 認為，〈Menstruation Machine〉在未來可能會變得特別搶手，因為那時候女生的月經很可能已經絕跡了 **19**。」

「我真正感興趣的，是能否設計出男性和女性之間的同理心，或者某些跨越了性別界線的事物 **20**。」在一次的訪談中，Sputniko! 談及她對月經的特別興趣，還有為什麼我們身在生物科技如此進步的當代，女性仍然必須要接受例行月經的事實。生育控制的藥物於 60 年代時出現，而在那之後的五十年，社會已然擁有為自己和女性身體創造不同現實

It hurts, doesn't it?

的科技能力。Sputniko! 的作品從女性主義觀點出發，探索性別界線，以及科技、生物和同理心的相關主題。她猜想如果男性才是擁有月經周期的人，那應該早就會有更多的替代可能[21]。

「我也在質問科技如何解決不同的問題。男性如果真的每個月都有月經的話呢？他們是否會比解決其他問題都要來得更快速地去解決月經的問題？政客和科學家是否會想：『讓我們擺脫月經吧。』也許女性在科學和科技領域中所占的『較低』比例，也影響著人們透過科學解決的問題類型。如果有更多的女性科學家，或是更多的女性出現在國會當中，也許這些藥品就能更快速地通過核准並被運用，或者也許就可以允許女性利用這些藥品來跳過月經……我在日本長大的時候，一直不斷地思考著這些議題。日本是最晚通過這些藥品的幾個國家之一，卻是最快核准壯陽藥的國家——這就是我著手進行這件作品的源起[22]。」

feel the pain

18 Sputniko!，作者訪談，2015 年 5 月 21 日。
19 Elizabeth Grosz（伊莉莎白‧葛洛茲），「Menstruation Machine（Sputniko!）」。
20 Sputniko!，作者訪談，2015 年 5 月 21 日。
21 同上。
22 同上。

圖 26.11（左）靜止影像，〈Menstruation Machine〉。
圖 26.12（右1）同上。
圖 26.13（右2）同上。

這件作品的影片，讓我們得以一窺日本文化。首先我們看到了影片的主角 Takashi 先生，他在晚間完成著裝，準備好出門；他想要體驗月經的感受，因此他穿戴上自製的裝置，和另一名朋友約好晚上出門逛街。影片的語言是日文，以電子流行音樂作為背景，其中摻雜著英文歌詞，影片中唯一的另一名角色，是 Takashi 先生的女性朋友；整部影片呈現他們所熟悉的夜晚逛街儀式。

〈Menstruation Machine〉三分鐘音樂影片的介紹，就從 Takashi 先生的房間展開。除了這項主要裝置之外，房間裡還有其他道具，用來對比並強調性別差異——工具和化妝品、西裝和皮包、一個女性人體模型，還有一頂女性假髮。影片呈現女生和女性熟悉的美容儀式，夾雜著製造月經機器的倒敘鏡頭，繪圖、工具、電子零件、原型——典型的男性活動。

〈Menstruation Machine〉透過裝置幾乎不被看見的一段敘事影片，提供了顯見的情境，觀眾都清楚知道這台裝置的存在。這台機器是 Sputniko! 的主要人造物，而影片則是描述的人造物；影片呈現的情境大致上是**清晰**的，而觀眾可能也都理解發生了什麼事，因為這部影片的片名就做〈月經機器〉，再加上影片裡的解釋元素。有鑑於觀眾從未見過任何像月經機器這樣的設計，其模糊性主要在於這台裝置的功能和運作；人們可能可以明白發生了**什麼**事，也許還有**為何**這件事情會發生，但卻對它**如何**發生毫無概念，因為他們只看見了裝置裡的電子和電子機械元件。而考量到影片和音樂的製作價值，它也鼓勵觀眾重新播放影片，也許觀眾可以藉此獲得對情境的更多理解。

男性能穿戴模擬月經的裝置，這樣的情境並非全然**真實**。如多數推測設計那般，這件作品也提高了月經機器成為真實產品的可能性；然而在此案例中，科技阻礙並不是什麼大問題，而是想像和文化上的疑問——究竟是什麼因素，可能會讓某人不去製作

MENSTRUATION MACHINE

生理マシーン、タカシの場合

一台這樣的裝置，或者不讓這台裝置上市販售？

這部影片從頭到尾都讓人感到**熟悉**，呈現日常的物件、例行之事、地點和活動；這兩個朋友一起逛街的時候，他們會在照相亭裡拍照、互傳訊息、唱卡拉 OK。性別特定的主題、想在公眾場合穿戴月經機器的渴望，還有想要體驗月經來襲時的實際疼痛感，並模擬真實經血來潮，才是讓人感到不熟悉的地方，而這也是產生大量不和諧之處。儘管 Takashi 先生可以透過衣著和化妝來體驗跨性別界線，這往往已然是會被視為違反性別常態的活動，然而他還會想要再更深一層地探索生物學和生理學的層面，又是更讓人感到奇怪的地方。

月經模擬裝置的概念對某些人而言可能看似諷刺，Sputniko! 卻真誠面對她所帶來的刺激，並且對此主題有深深關懷。這件作品的**真實度**很高，因為它沒有要嘲諷，也沒有要愚弄觀眾——很顯然地，她的裝置是虛構影片中的一項道具。

除了裝置和情境的陌生感以外，還有很大一部分的不和諧，圍繞著**吸引程度**的面向進行；明顯的是，Takashi 先生非常想要體驗月經周期，因此設計並且製作了這台機器。如果我們進一步思考作品更廣泛的層面，就會提出問題，究竟有誰（還有在怎樣的情況下）會想自願並公開體驗月經來襲時的疼痛和不便；許多好奇的非變裝癖男性，可能都會想嘗試使用這台機器，但可能是在私底下或者沒有任何人看見的時候使用（見第二章注釋 8）。Sputniko! 在影片外探討月經可能因為生物性的干預而消失，以及在生物科技進步的情況之下，女性是否還會想要有月經。儘管這樣的自然過程並不宜人，但月經卻是人類經驗的一部分；沒有了月經，人類是否不再是完整的人類，或者就不再有完整的性別？

圖 **26.14**（左）靜止影像，〈Menstruation Machine〉。
圖 **26.15**（右）同上。

Ghost Still　幽靈蒸餾

Materious

〈Ghost Still〉（幽靈蒸餾）是太陽能蒸餾組，由一個底盆和引水管組成，特別設計來連接在 Philippe Starck 具有標誌性的〈Louis Ghost chair〉（路易幽靈椅）下方。太陽能蒸餾的概念很簡單，就是一種運用自然蒸發過程的非機械裝置——髒水流入，放在太陽底下之後，純淨的蒸餾水就會流出。它們往往被用在資源少的環境設定，飲用水受到了汙染的環境下取得不易，或者城市中的供水無法信賴的狀況之下。相對於這些需求鮮明的情況，Starck 售價 445 美元的塑膠椅，引用了路易十六國王的美學風格，為具有特權的世界服務。為了概念上的效果，Starck 諷刺地將有歷史意義的椅子形式，鑄造為一把走在潮流尖端的透明樹脂塑膠椅；結果，〈Ghost Still〉向〈Louis Ghost chair〉極端功利主義的主張投擲疑問，質問 Starck 和「已開發」世界中對於非永續消費者文化所流行的奢侈品崇拜。

可飲用水民主化的必要性與寄生其上的蒸餾組，都

打斷了財富的光環並且抨擊 Starck 純粹而古典的設計形式。「幽靈椅」鬼魅般的特質，出自於其透明塑膠的設計選擇，然而這點卻從實用性上被〈Ghost Still〉所運用，反而不是出於美學上的表達。〈Ghost Still〉指向因為乾淨水源和其他環境資源的消失，必須被轉變的意識便伴隨著反烏托邦想像而來。水源生產成了個別和在地化的事情，太過珍貴以致於反而不依賴政府或甚至是商業體系；消費者對於廢水變得有意識，因為廢水是可以蒸餾出飲用水的資源。透過陽光，大自然因為有它看似神奇的淨化水源能力，而得到了敬重。

〈Ghost Still〉是單一的主要人造物，呈現資源匱乏的未來情境——在 Materious（我們的）網站上，運用簡短描述和解釋文字溝通，加上椅子的圖片，以及含些許水的瓶子和蒸餾組。儘管只有這麼一項奇怪的人造物，幽靈蒸餾仍然要求觀眾自己先做一點功課，好理解情境的**清晰度**；他們需要閱讀有些模糊、描述的和解釋的文字，理解太陽能蒸餾

凝結表面
加水孔（髒水）
水盆
引水管

集水瓶
（蒸餾水）

是什麼，能在什麼樣的情況下運作。雖然網站提供協助描述蒸餾和蒸餾過程的圖表，但情境本身依舊很模糊。放置在龐大湖水前（密西根湖）的椅子，看似與太陽能蒸餾情境最相關的乾燥環境格格不入。這點也微妙點出了其他問題：「湖水是否真的遭受這麼嚴重的汙染，以至於需要用太陽能蒸餾來淨化？」或者「市政用水系統是否已然崩毀，人們才必須自行製作可飲用水？」以及「情況是否已經糟到要用法律制止個體取得珍貴的乾淨湖水？」觀眾也必須超越人造物思考，想像當富裕的幽靈椅擁有者，還有高級設計鑑賞家面臨急迫情況時，必須將他們奢華的家具裝飾變成救命裝置。儘管這件作品會和許多網路觀眾不期而遇，它最初其實是為了 2006 年在芝加哥所舉辦的「Negotiated Localities」（協商的現場）展覽而設計，這樣的藝術和設計觀眾在展覽當中，對作品的模糊性和詮釋通常保持開放的態度。

〈Ghost Still〉是**真實的**、有功能的人造物，然而

它的反烏托邦情境卻並不真實；它想像未來某個時間點的芝加哥，有著妥協的基礎建設、政府、社會秩序，以及／或者自然環境。不和諧的原因，出自於它雖然是真實的人造物（最初展示的時候，裡面有明顯可見的汙水），卻沒有特定的情境，來制定它的**虛構程度**。

儘管太陽能蒸餾的使用，可能對某些開發中國家而言是**熟悉的**，但它們在已開發國家中的存在，普遍卻是不為人知或者奇怪的──除了在緊急情況和生存手冊裡以外。就像多數的設幻設計和推測設計那樣，富有的市民必須將奢華椅子轉變為太陽能蒸餾組，好製造維繫生命的蒸餾水，這樣反烏托邦的

圖 26.16（左 1）〈Ghost Still〉裝置在〈Louis Ghost chair〉上的太陽能蒸餾組──提取汙染水源、蒸餾成可飲用水。
圖 26.17（左 2）同上。
圖 26.18（右 1）〈Ghost Still〉──描述的人造物
圖 26.19（右 2）〈Ghost Still-top piece〉
圖 26.20（右 3）〈Ghost Still-bottom piece〉

情境刻意地讓人感到陌生。這也就是大量的論述不和諧興起之處。

所有推測作品處理的都是人為的、和某種程度上的虛構，這件作品卻是**真實的**——針對由自然資源、充耳不聞的消費者文化……這些相關議題等所衍生的可能災難的真誠批判；然而，真正要讓握有特權的機構和個體，將 Kartell 生產的上百萬張〈Louis Ghost chair〉的一部分，用作太陽能蒸餾，卻還是有點遙不可及的構想。我們並不認為這樣的蒸餾組真的會被製作出來，因為還有更多有效而對使用者友善的太陽能蒸餾設計——因此，太陽能蒸餾椅是有點誇張的設計；但它的語言和圖像都沒有欺瞞，因此觀眾很可能會對作品提案抱有疑問，或者更進一步地陷入極端情境，想像所有製造乾淨水源的可能方法。

明顯的，這並不是一個**吸引人**的未來，儘管它還特別以烏托邦來形容。整體來看，這樣的情境對現在而言是陌生的（對於生活在水資源豐沛地區的人來說），也是不吸引人的；不過，雖然是虛構的情境，卻可能會在某天成為真實。它也是典型的想像設計未來，旨在刺激現有的社會反思，還有決定未來取向——我們可能或者應該要如何思考這項議題，而現在的我們，又能做些什麼？

第二部分

論述設計：
九個面向

第二十七章

人造物：實踐

論述設計運用能激發社會物質實踐的人造物，目的是要為了引領觀眾邁向特定的觀念或者思想體系。有了如此長時間的溝通過程，人們可能會發現設計師在更有效率和直接、以語言為基礎的表達模式中屈居劣勢，而人造物有其特殊的特質和能力，可以達到不同而更深層的貢獻。**人造物特有的潛能——也是所有視覺藝術在某種程度上都擁有的——就是將只能被語言描述的事物視覺化。設計師可以讓概念變得更加具體，而具體驗性的。**

身為工業設計師，我們的探討著重在有形的 3D 物件，而這些物件多少都有點實用主義；然而我們對於人造物究竟為何，仍是持有廣闊的見解——人造物以互動、服務和系統的形式存在，也可以涵蓋關於人造物的人造物（實體產品、或美學表現的替代形式，好比數位模擬圖）。

我們運用了三種普遍的作品和資訊型態，來引導我們的討論，還有端視作品不同，運用了兩種基礎類型的情境。

主要的人造物——這些是作品和情境本身的核心設計物件，以最終產品、模型或原型的形式存在。這些往往被理解成敘事的原型，一種同時還包括了輔助元素或道具的類別，好比人造物配件、包裝、指導手冊、產品名稱，或者實際或修辭的使用者會接觸到的論述情境的一部分。（見 237 頁）

描述的人造物——這些是設計師準備要、或者創造來描述或展示的事物，往往會以協助說故事和描述情境的視覺圖像（照片、繪畫和影片）來呈現。這些描述的人造物存在於情境本身之外。（見 237 頁）

解釋的人造物——這些是同樣也在情境外的物件或資訊，往往也是存在於描述性人造物之外。解釋的人造物之所以會存在，是為了要幫助解釋作品，提供額外的情境資訊；它們往往是典型的解釋性標題、副標題、作品敘述、聲音／影片，或者其他的文字產品描述，也可能是展覽中的一塊有形招牌，或是網站上的側邊欄。它們協助解釋作品、發展過程和用意。（見 237-238 頁）

隱性情境——意指主要人造物本身承擔了敘事或激發的大部分責任。觀眾幾乎完全參與於人造物之中；情境從物理性、美學表達和語意中顯現。在隱性情境中，主要人造物乘載並傳遞其情境和世界。（見 236 頁）

顯性情境——常見的情況是，在設幻設計和推測設計的領域裡，情境變得更為明顯，而人造物則扮演著輔助的角色。主要人造物雖可以協助，但最終在敘述的情境世界的份量，仍舊取決於描述性和解釋的人造物溝通的顯性情境之上。

隱性情境較常運用以人造物來驅策作品的方法，而顯性情境，則以情境驅策作品較為常見。人造物有著和文字不同的力量，然而兩者依舊能夠完美合作。

人造物層面：清晰度、現實度、熟悉度、真實度，以及吸引程度

和設計情境有關的清晰度、現實度、熟悉度、真實度和吸引程度的面向，同樣也都能應用在人造物上，因為它們都緊密相關；然而這之間也有重要區別，為設計師提供更多可操縱的面向，創造不和諧和論述的效果。

從廣義上來說，人造物的**清晰度**便是對物件提出「這是什麼？」的疑問。清晰度大多是透過人造物的精良度表現。主要有關清晰度的創造與欠缺的問題，都和描述資訊的型態與程度有關。（見 245-247 頁）

人造物的**現實度**處理的是物件在技術上能否運作的問題，還有實例化的程度。在這個面向中提出的問題包括「這是真實而且可運作的物件嗎？」以及「這是否可行，讓它能成為真實而能運作的物件？」如我們所討論的，人造物被理解為擁有某種實用性的產品或者物件時，自然就會召喚某些情境。（見 247-250 頁）

人造物**熟悉度**和情境熟悉度緊密關聯，也包括了陌生感和新奇度等不和諧因素。關於熟悉度的問題有「這東西如果真的存在該有多奇怪」、「我從來沒有看過這種物件」，還有「我其實正在用這個物件」。要劃分人造物和情境的熟悉度是有困難的，特別是因為任何人造物，都可能在傳統或者預期的情境之外變得很奇怪——即便只是一個普通情境。（見 250-253 頁）

真實度引發觀眾提出「設計師是否誠實？」或「這是否是諷刺或惡搞？」等問題。任何設計形式下的觀眾，往往會假設設計師對於物件特有的性質，都是誠實、理性而直接的，這也是當設計師刻意在某方面顯得不夠坦白的時候，能夠用以創造不和諧的基礎理解。（見 253-256 頁）

吸引程度是不和諧的最後一個面向，它與人造物相關，處理人造物正面價值的程度；它也處理觀眾和他者吸引與不受歡迎的程度：「為什麼有人想要這個東西？」還有「如果這個東西真的存在就太好了。」（見 256-257 頁）

Afterlife 來世

James Auger & Jimmy Loizeau

「來世」是利用腐壞人體的化學位能，將它轉換成可用電子能源的電池。這件作品將科學和科技層面放置於心靈的對立面，透過物質性和非物質性的探索，「檢視對科技逐漸增加的信仰**1**」。

「〈Afterlife〉，旨在刺激形而上的對話，檢視從有組織的宗教信仰體系，到以事實為根據的科學和科技之間的文化轉變。這件作品提出在人類死亡之後，利用身體的化學位能作為微生物燃料電池的應用，並將電子位能轉變成乾電池組。科技為死後生命提供了真憑實據，把生命化為一組有用的電池**2**。」

這件作品的主要人造物，是一個看上去像是棺材的箱子，裡面裝著已故者的身軀。在這副架高棺材的下方，連接著一個微生物燃料電池的裝置，會透過電子化學反應製造電力，另外還有一個用來儲存電力的電容器組。上圖顯示這副棺材連接著電池組。電池組本身的形式讓人感到熟悉、簡單，並且一目瞭然；它的上面沒有標示品牌資訊，卻有著簡單的

客製化雕刻，寫上對亡者的特殊悼念，還有亡者的姓名、生日與死亡日期。

Auger 和 Loizeau 還詢問了其他設計師和非設計背景的人們，想了解他們可能會如何運用以所愛之人的身體製造的電池，有些人選擇用以供給日常用品的電力，像是手電筒、按摩器，或是電動牙刷，其他人則藉此創作新物件，像是一台以這種特殊電力發電的安樂死機器。儘管每件接續而來的人造物都可能用不和諧的概念來分析，我們在此只著重設計來製造電池的〈Afterlife〉系統。人們運用這種機器轉換逝者身體的情境，和人造物本身息息相關，但我們在此要強調的，是它物質上的具體例子。

Auger 和 Loizeau 製作的**主要人造物**，看起來像是儀器的模型和電池；他們還做了一段**解釋**影片，加上作品的圖像和書寫描述。作為完全創新的先進科技應用，〈Afterlife〉機器需要這些圖像和影片來解釋並提高人造物的**清晰度**。即便有著一般的理

解，對於最終生產出相當普遍的乾電池而言，每個元件的功能仍舊有其不確定性。他們試圖從作品的清晰度下手來克服作品原有的不和諧，且不放入過多的科技細節讓觀眾感到負擔，避免有損於更廣泛的訊息傳遞。

這件作品是推測的，因而也是不**真實**的，但卻被做成看起來像是真實尺寸的模型。原型的品質協助降低了它的不真實性，並且增加了可信度；同樣的，〈Afterlife〉也讓人感到**陌生**而怪異──一副棺材形狀的桌子，上面有著排水孔，觀眾並不清楚真正的微生物燃料電池科技，應該要是什麼樣子。它的整體形式以棺材為雛形，而其輸出──一組電池──則是標準的，儘管它刻有客製化字樣的金屬表面，為電池增添了些許特殊元素。

作為無法運作的推測原型，其中牽涉到了許多巧妙的手段；這件作品有著很高的**真實度**，因為良好的模型目的不在於愚弄觀眾，而是製造出一種不舒服的可能性。論述不和諧大多來自於其**吸引程度**，這

件作品的情境，為觀眾呈現出他們自己和所愛之人死後的可能未來；在觀看機器的時候，他們選擇了較中立的途徑──不讓其路線顯得過度誘人或者不吉利。有鑑於作品的完善呈現，觀眾可以更整體地想像自己或者親人躺在棺材裡面的樣子，再加上它的電池可以真正握在手上，讓觀眾感受到電池重量，並且想像一段客製化的感性文字刻在上頭。這件作品確實在很大程度上依賴著不和諧──這是否是吸引人的一種未來，又是否應該要是科技所能應用之處？

1 Samantha Goldsmith（薩曼莎・顧爾德史密斯），〈The Afterlife Project—Jimmy Loizeau & James Auger〉（來世—Jimmy Loizeau & James Auger）。

2 「Afterlife」，auger-loizeau.com。

圖 27.1（左 1）〈Afterlife〉，能源利用系統。
圖 27.2（右 1）〈Afterlife〉電池組
圖 27.3（右 2）〈Afterlife〉電池組供給日常用品電力。
圖 27.4（右 3）〈Afterlife〉電池──客製化的刻字
圖 27.5（右 4）〈Afterlife〉電池供給日常用品電力。

Hidden Wealth— Ça Ne Vaut Pas Un Clou　隱藏財富——一「釘」不值
(Not even worth a nail)
Khashayar Naimanan

有別於〈Afterlife〉的複雜度、不真實和刺激，Khashayar Naimanan（卡沙雅爾·那伊瑪那恩）雖然也欣賞批判設計的舞台，卻更著重於能真正存在非推測世界裡的作品 **3**。他的〈Hidden Wealth — Ça Ne Vaut Pas Un Clou〉（隱藏財富——一「釘」不值）**4**，是典型釘子的簡單材質轉換，從鐵轉換為珍貴材質（金、銀和白金）。他對財富和珠寶如何受表達、和掩飾社會地位與保護感興趣，同時也受到在大英博物館展出、裝飾著精美圖像和文字的古老釘子所影響。此外，他還受到了來自第一次和第二次世界大戰當中鐵珠寶的靈感激發；德國人把自己的金銀珠寶上繳給政府，好幫助德國政府打勝仗，同時換取一些裝飾品，上面時而刻有「Gold gab ich für Eisen」（以金換鐵），或者「Für das Wohl des Vaterlands」（為了國家的福祉）等字樣。Naimanan 的作品卻往另一個方向前進，以金代表鐵，以鐵代表金。綜合來說，他的論述和現有的地位表達以及個人財富的社會意涵有關，同時也是反烏托邦的，因為在不確定的

時代中，人們對保存和保護物品的疑慮逐漸增加。

除了作品的情境之外，主要人造物——釘子和紙箱包裝——都很**清楚**；人們知道這些就是釘子。觀眾一旦對於作品框架有意識，人造物的表達就很直接——它會輕易擁有核心地位，在描述或解釋的人造物的協助下激發情境。作為隱藏財富的方法，它們「在論述情境當中」當然會刻意地不清晰——隱藏。

這些都是**真實的**釘子，因為它們看上去和摸起來與普通的釘子沒兩樣，只是質感再更好一點，而它們的不真實，在於這些釘子無法直接被釘進牆壁裡，因為質地太柔軟了（牆上須先開好的一個洞）。實際上，Naimanan 將親朋好友不那麼時尚或者沒那麼有意義的珠寶首飾，用來鑄造這些釘子。能夠在「真實世界」裡運作，對 Naimanan 來說很重要，而不和諧的原因，來自於這些很有價值而可使用的物件，也都透過藝廊販售（價格根據珍貴金屬市場匯率而浮動）。

這些釘子大部分透過它們的特質來達成不和諧
——形式上很普通，但材料上並非如此。它有著常
見於論述作品的怪異的**熟悉感**；這項作品也是仰
賴這點，並依靠人們與這項物件在日常生活中的
連結。作品整體和人造物都有**真實度**，即便它在某
種程度上利用了欺騙的技巧；它並沒有要誤導觀眾
或者釘子的使用者（擁有者），而是針對那些可能
想從擁有者手中偷走這些釘子的人。釘子本身比起
情境更是隱藏財富的方式，它並不需要看起來特別
吸引人，因為這些釘子需要達成欺騙的目的。不
像 Naimanan 在大英博物館觀察到的那些裝飾釘
子，作品裡的這些釘子毫不起眼，看起來就像是
普通釘子。當然，珍貴金屬的確很吸引人，但這
也是作品不和諧之處——既具有價值，看起來卻
也很實用。

3　Khashayar Naimanan，作者訪談，2012 年 3 月 28 日。
4　法文裡的「一釘不值」，指的是極度沒有價值的東西。

圖 27.6（左）　這件作品由許多個部分組成，但本質上並非是「一個系列」，
　　　　　　而是很多根釘子裝在便宜瓦楞紙盒裡，紙盒上簡單而功能性
　　　　　　的標籤寫著「100 mm 4'' ROUND NAILS」（100 釐米／ 4 英
　　　　　　吋圓釘）；這種包裝看上去就像是典型五金行裡會有的釘子
　　　　　　包裝，也就是一般使用者會接觸到的釘子包裝。
圖 27.7（右）　隱藏財富——一「釘」不值，使用情境。

Fatberg 脂肪島

Mike Thompson 與 Arne Hendriks

這項計畫的靈感來自於真實事件。2013 年 8 月，一座有著雙層巴士那麼巨大的脂肪島——大約十五噸重——在倫敦泰晤士河畔金士頓地區（Kingston upon Thames）下水道系統裡被發現。不到兩年後的 2015 年 4 月，又有一座重達十一噸的脂肪島，在倫敦另一處下水道中現身。「〈Fatberg〉（脂肪島）是凝固脂肪和無法沖下馬桶的物件（像是衛生棉、尿布、濕紙巾……），在下水道中結合在一起的產物 5」，它們會形成大型的塊狀物，堵住下水道。最近更有一個史上最大，130 噸、「堅如硬石」的脂肪島，出現在倫敦白教堂地區的下水道中。

除了脂肪島對下水道系統所帶來的破壞性影響之外，Mike Thompson（麥可・湯普森）和 Arne Hendriks（阿爾尼・漢德爾克斯）認為這座脂肪島是「時代的標誌物質。它與健康、能源、美、生態和消費有關，然而整體社會似乎已然喪失對這種物質的欣賞 6。」這項專案目的是要讓議題明顯可見，藉由打造一座純粹以凝固脂肪製作的飄浮島嶼，借助地方公眾的擁護而成長，他們「最終的目標，是要讓〈Fatberg〉發展出屬於自己的文化，成為刺激研究和辯論的基準點 7。」

脂肪島原先是一個實驗研究計畫，也是在 Kickstarter 上還未獲得贊助的一項募款專案；它的夢想還在凝結，而其漂浮塊狀物，則在 2017 年 9 月時於阿姆斯特丹海運碼頭首次亮相 8。我們針對這個發展階段來分析他們的專案——以超過一百公斤的指標和約約一公尺的直徑，朝著他們更大的島和研究中心的遠見邁進。因此，專案的主要人造物就是他們現有的脂肪量，有著許多針對專案、過程和脂肪的描述以及解釋的人造物。**清晰度**是這件作品的挑戰——就算他們能夠理解這

樣子的情境，要人們憑空想像這麼一座大島嶼並非易事；然而，比起在實驗室裡以小型樣本和圖表呈現，如今在碼頭上發展的專案，對人們而言確實是容易理解得多。相關的是，專案也因為人造物在碼頭早期成長的現實度，變得更加清晰；人們不僅可以親眼見到這件作品，或者透過社群媒體更新來認識作品，他們還獲得了鼓勵，可以帶來自己的脂肪，加到這座脂肪島上。某方面來說，脂肪島專案的不和諧，已經從一項看似不可能的提案，轉移到的確有這麼一座刻意興建而由社群共同打造的脂肪島存在的認知。

這是一幅**陌生**的情境。自然形成的脂肪島是鮮為人知的一種現象，然而 Thompson 和 Hendriks 卻創造出了第一座人工脂肪島。這項專案讓人感到熟悉是因為它離開了實驗室，進入到了現場；不過，儘管脂肪島可能成為在地人經常走訪的地點，或者

甚至是對脂肪島的成長有所貢獻的社群固定會拜訪的地方，這樣一座刻意打造的脂肪島概念，上面甚至還可能可以住人（根據他們更崇高的圖解提案），總之還是會讓人覺得很奇怪。但這也是它獲得力量之處，透過不和諧的熟悉感，就像拜訪脂肪島的人，可能只是為了它的詭異而來，進而參與它的論述。為了要鼓勵並善加利用這種情況，Thompson 和 Hendriks 對於研究和社群中心的概念相當開誠布公：「想像你參加了〈Fatberg〉

5　Evann Gastaldo（伊凡‧佳斯塔爾多），「11-Ton『Fatberg』Breaks London Sewer」（十一噸的「脂肪島」破壞了倫敦下水道）。
6　Mike Thompson 與 Arne Hendriks，〈Fatberg: Building an Island of Fat〉（脂肪島：打造一座脂肪島嶼）。
7　同上。
8　計畫進度請見 http://fatberg.nl/。

圖 27.8（左）　一座脂肪島的秤和可能的成長。
圖 27.9（右）　脂肪實驗

的打造、討論新的能源形式、投入脂肪島的科學細
節、脂肪食物的活動和烹飪課，甚至還有環繞島嶼
的潛水導覽 9 。」專案可能停留在視覺化階段，
但因為這座島嶼正在興建當中，因此他們的作品已
經有了一定的認真程度及品質。這是一件實際的人
造物，它擁有**真實度**，也是在地社群協助打造和培
育的島嶼，它沒有要嘲諷任何現象，也不是一場惡
搞，即便這項專案很可能輕易會被這麼看待。作品
的不和諧，來自於專案的現有狀態，乃至於它完全
成形，可以讓人居住的偉大野心。

然而，作為探究和推測的形式，Thompson 和
Hendriks 也意識到他們的人造物可能有某些令人
質疑的成分。對於許多人而言，這項專案的概念令
人排斥，但他們也擁抱這樣的不和諧，藉以提升他
人意識，並且讓他們參與作品的論述。對於增加脂
肪的可能性和問題更富有知識與擔起環境責任的

大眾來說，這樣的情境很吸引人，而脂肪島的創造
則輔助了這種情境的發生。從科學研究的角度來
看，去真正創造一座脂肪島，並非只是假設，而是
相當具有吸引力，這樣的實體性，同時也能協助評
測社會對其的（不）吸引程度，並揭示誠摯的利用
它的能力在公共及文化上的阻礙為何。

9　Mike Thompson 與 Arne Hendriks，〈Fatberg: Building an Island of Fat〉。

圖 27.10（左） 在實驗室裡培養的脂肪島細部。
圖 27.11（右上）〈Fatberg〉實驗室
圖 27.12（右下）〈Fatberg〉——解釋的人造物

Transfigurations 變容

Agi Haines

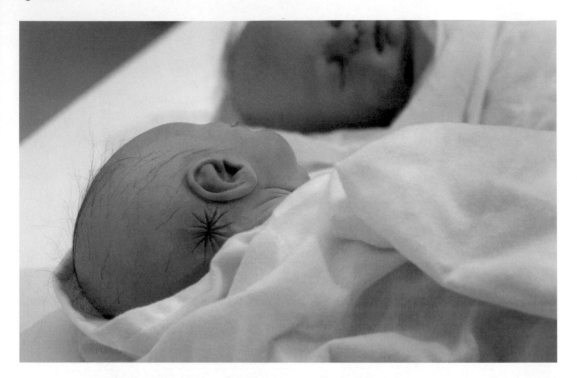

「透過手術，人體可以被延展、改變、縫合，但仍保有功能；那麼，究竟有什麼能夠阻止我們去探尋比現有更高階的人體功能呢？特別是如果這些技術可以讓年輕、更脆弱而更有可塑性的世代獲益的話。〈Transfigurations〉（變容）描述具潛力的身體增強設計，透過手術植入到嬰兒的身體裡。每一種設計，都是為了幫助嬰兒解決潛在的未來問題，從醫學的到環境上的，乃至於社會流動性的問題 **11**。」

在此，人體是呈現在不同未來情境之中的推測人造物。Haines 的嬰兒是作品主角，隨著身體增強設計和原理的簡短解釋，他們引導觀眾思考整體的論述情境，並質疑由立意良善的父母，為了寶寶更成功、健康而舒適的未來，所選擇自願在身體修正上的極限為何。然而，不論是在展覽中看見的嬰兒模型或者照片，作品的清晰度都不是完整的；這些身體修正透過人造物都很顯而易見，觀眾透過解釋的

人造物與相關元素，也都能理解作品的原理，然而要完整理解技術上的醫學過程和特定細節，卻相對有困難。每一次的身體介入，都會引發關於界限和可能性的其他問題；而這種程度的不和諧也鼓勵觀眾反思，讓他們參與對未來世界的想像。

Haines 無法以真正的醫學介入來進行，因此她致力於超**真實**模擬，來協助創造不和諧。她的雕刻和模擬圖忠實度，讓這些嬰兒看似可能，卻不一定可行，但又要比繪畫來得更具刺激性。好比許多推測設計作品，能夠推斷未來的科學和技術能力，這些嬰兒在未來的某天都可能成為真正的嬰兒，而觀眾便擁有了機會、責任和選擇的重擔；在此，Haines 創造了一連串身體的介入，從完全可能實現的腳趾截肢，乃至於耳後的括約肌開孔。觀眾對人體如此**熟悉**，因此 Haines 創造嬰兒的不真實感，便顯得很奇怪，這也確實是高度不和諧之處；而這些現在看來雖詭異，難道永遠都會如此嗎？這些身體改造

的原理讓人感到如此熟悉又能夠連結，因為父母總是不遺餘力地為小孩付出——然而這麼做，究竟是否正常，又是為誰而做？

從生物醫學的未來領域去了解 Haines 的實踐，以及創造高度真實模型的隱性技術和能量，都能引發作品論述**真實度**的溝通。儘管模型本身試圖透過精良的人造技巧說服人，這些身體改造的誇張程度，都沒辦法真正愚弄觀眾，讓他們認為這些就是真的嬰兒。正如〈Afterlife〉那樣，〈Transfigurations〉也沒有要徹底欺騙觀眾。

有鑑於嬰兒模型賦予觀眾的陌生感，因此它們沒有要被做得特別**吸引人**，而這些嬰兒也傾向於帶給人美學上的不安感。觀眾面臨一個問題：以空氣動力學所形成的頭顱，其優勢是否值得這麼一副怪異的外表？這兩者實在無法兼顧；同樣的，這種圍繞科學和科技進步的推測作品所引發的議題，攸關未來

給人的吸引程度。如果身體改造是可能的，它們是否應該要被欣然接受，而如果不應該的話，我們現在應該要做些什麼，好預防或為可能的結局做更妥善的準備？觀眾又應該如何看待自願性的身體改造手術？

10-14　Agi Haines，〈Transfigurations〉。

圖 27.13（左）「表皮肌膚切開術（Epidermal Myotomy），藉由延展耳後皮膚和較薄的肌肉，打開一個新的孔洞，再將孔洞收緊並塞入，創造約肌。一名被診斷患有疾病的嬰兒，若需定期攝取藥物，將能從這種技術當中獲益，在脂肪量較低而吸收較緩慢的部分，開啟一個額外的孔洞 10。」

圖 27.14（右 1）「延長骨生成（Extension Osteogenesis）。為了要讓以空氣動力學製造的嬰兒臉型更圓，幾根鋼釘會透過手術植入到嬰兒鼻梁裡，再加上一根支持顱骨的支架。轉緊鋼釘將使得骨頭每天在特定方向更固定一公釐左右 12。」

圖 27.15（右 2）「足部切除術（Podiaectomy）。好發率高的氣喘，可以藉由移除腳趾頭的中指骨來預防，這麼做可以讓柔軟的肉和皮膚暴露在外，增加感染鉤蟲病的風險，這是一種可以降低過敏反應的寄生蟲 13。」

圖 27.16（右 3）「人體由可以輕易操縱和加工的實用元素組成 14。」

Euthanasia Coaster　安樂死雲霄飛車

Julijonas Urbonas

如第一部分所述，〈Euthanasia Coaster〉（安樂死雲霄飛車）是「假想『的』死亡機器，以雲霄飛車的形式呈現，設計來人道地──優雅而興奮愉快地──取走人類的生命 **15**。」這座雲霄飛車先攀爬一段 1670 英呎（約 509 公尺）的距離，在兩分鐘內將 24 名乘客載到頂端。接著下降 1600 英呎（484 公尺），讓雲霄飛車達到每小時 220 英哩（354 公里）的速度，然後進入七個 360 度大迴旋，每圈迴旋的直徑都比前一個還要再更小一點。「安樂死雲霄飛車的乘客在搭乘的時候，會體驗到一系列密集的動態要素，引發各種獨特經驗：從狂喜到激動、從隧道視野（tunnel vision）到失去意識，乃至於最後的死亡。感謝航空工程／太空醫學、機械工程、材料科技等先進跨領域研究的結合，當然還有地心引力，讓這趟死亡之旅因而變得更宜人、優雅而有意義 **16**。」

設計師 Julijonas Urbonas 為他的不鏽鋼單軌雲霄飛車提案，創建了 1：500、高約一公尺的等比例模型。模型初次展出的時候，還有具有風格的工程圖，以 1：1000 的比例尺呈現軌道的物理計算；展覽還包括了描述的物件──呈現駕駛在接受高重力離心訓練時臉部表情等紀錄片段，再加上作品名稱──〈Euthanasia Coaster〉，就算透過等比例模型傳達的訊息沒那麼清晰 **17**，整體情境基本上還是非常清楚而直接。

設計師在諮詢了雲霄飛車工程師、機械工程模擬專家，以及飛行器壓力分析師之後，認為安樂死雲霄飛車有可能被建造出來，但卻不是**真實**的。徵詢了航空生理學家的意見之後，Urbonas 得知乘客

15　Julijonas Urbonas，〈Euthanasia Coaster〉。
16　同上。
17　Julijonas Urbonas，〈Designing Death〉（設計死亡）。

圖 27.17（左）〈Euthanasia Coaster〉，等比例模型。
圖 27.18（右）〈Euthanasia Coaster〉，近照。

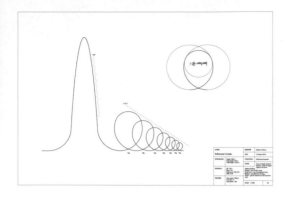

暴露在 10G 加速度後的一分鐘，便會導致大腦缺氧，致命地渴望氧氣。雖然這是「一項有科學、工程和醫學根據的設計提案……，『它』在今天仍然被認為是在倫理道德／社會上不現實的，因此可以被解釋為社會設幻設計的提案 **18** 。」有趣的是，Urbonas 卻認為這項設計提案是「多元真實（polyreal）」的。「它同時以物理真實的形式存在，像是在藝廊裡直接看見和體驗的實體，以及工程、醫學和娛樂『世界』當中的科學真實，但同時也存在於想像的真實之中，這源自於作品開放詮釋的本質 **19** 。」

這項作品因為結合了雲霄飛車——**熟悉的**物體，往往和娛樂聯想在一起——以及刻意的死亡，而有了怪異的熟悉感。安樂死雲霄飛車的形式，相當符合我們對現有雲霄飛車的既定概念，它看上去的樣子和功能（某種程度上）都是如此——儘管形式是熟悉的，它經過仔細計算得來的比例，和實際的、非致命的雲霄飛車卻大異其趣。Urbonas 的作品並非特別精緻，而針對作品的研究則提升了這項議題的**真實度**。有趣的是，他表示「有時候，我發現非專業的大眾針對〈Euthanasia Coaster〉的詮釋，都會把它當成笑話來看，一種黑色幽默；但我認為這完全是可以接受的，甚至可能是令人滿意的，因為首先，幽默是讓人能談論沉重話題的有力工具，去挑戰偏見，同時也讓議題和大眾的接觸變

得更親密，設計就變得不再那麼說教，也不那麼菁英取向，反而為願意認真思考的人敞開了一扇大門 **20** 。」

也許最有爭議的是，安樂死雲霄飛車製造了和**吸引程度**有關的高度不和諧——安樂死議題當然是高度具有爭議的；但 Urbonas 感興趣的是，如果乘客和他們的家屬選擇安樂死，那麼這趟自殺體驗應該盡可能地讓他們覺得滿意。「〈Euthanasia Coaster〉的軌道，結合了美學和功能層面；兩者匯聚在人體與重力的設計層面上，穿透個人和公共的美學層次，處理搭乘雲霄飛車的身體經驗，包括了美好的死亡、儀式，還有打造雲霄飛車結構的吸引程度 **21** 。」然而，他的真實模型卻沒有要傳達特定的吸引力，除了這種雕塑的形式——他讓模型盡量中性、真實而概略，因為他並沒有要試圖說服其他人，安樂死應該要合法，或者應該要以這種方式發生。他發現安樂死合法的地方，「都沒有特別的死亡儀式，死亡本身也沒有除了法律過程和心理準備以外的特殊意涵。彷彿死亡已然脫離了我們的文化生命，一如當今世俗而後現代的西方社會，對死亡儀式的看法那般 **22** 。」與其說安樂死雲霄飛車是最好的安樂死方式，這項作品的目的，是希望能讓觀眾反思安樂死議題，並將自身的想像帶入議題探討之中。

18-22　Julijonas Urbonas，〈Designing Death〉（設計死亡）。

圖 27.19　〈Euthanasia Coaster〉——描述的人造物

最能將論述設計和其他三個設計領域區別開來的面向之一，就是它與觀眾之間的關係。論述設計必須和某些觀眾對話，因為它是溝通議題的論述活動。之所以會產生困惑，是因為其他形式的設計都擁有使用者，卻不一定有觀眾；觀眾的概念和使用者有所不同。論述設計兩者都需要，但使用者和觀眾不一定是同一個人。

有鑑於論述設計的主要目標是溝通，它有必要以觀眾為中心；當論述設計把重心放在使用者，卻犧牲了觀眾的時候，問題就會發生。這個領域需要更深一層地去探索，以觀眾為中心的論述設計看起來可能是什麼樣子，就像**使用者**人物誌那樣，論述設計也可以包括**觀眾**人物誌的概念。**這並不是要拒絕以使用者為中心的型態，而是該型態的擴充。**

與其從對設計師而言最重要的主題，或從他們所希望設計的人造物型態開始探討，設計師可以從辨認他們希望談話的對象出發。

在思考觀眾和作品之間關係的時候，我們指認出三**種主要關係**：觀眾認知到某人可以使用主要人造物、觀眾認知到其他人實際上曾經使用過主要人造物，以及觀眾正在使用主要人造物。我們也在思考觀眾的同時，呈現出四個主要面向：掌控、參與、頻率、時間長度。

三種主要關係

觀眾認知到：某人可以使用主要的人造物。 在這最簡單的模式裡，只包括了觀眾和一位修辭的使用者，好比主要人造物端放在藝廊展示台上。雖然人造物沒有被實際使用，但觀眾會針對那樣子的使用，對於觀眾本身或其他人而言可能會是怎樣的情形而去思考。修辭的使用者同時也可能是完全想像出來的，就好比設幻設計之中的遙遠未來。

觀眾認知到：其他人實際上曾經使用過主要人造物。 在這個模式當中，主要人造物實際上正在被他人使用，或者曾經被他人使用過，這足以影響人們對於作品的觀感，讓它變得更加真實，也可能成為日常生活的一部分。

觀眾正在使用主要的人造物。 在第三種基本模式中，觀眾就是使用者；他們本身使用了主要人造物（觀眾即是使用者）。這個模式利用人造物能賦予經驗的特質——「使用」假設了一連串觀眾與主要人造物之間更多的實體互動，而不僅僅只是從遠方觀看作品。（見 264-268 頁）

四個主要面向

1. 掌控

觀眾在使用主要人造物時，擁有多少的掌控權？ 掌控是觀眾作為使用者，以主要人造物來主導經驗的程度。如果他們實際上擁有作品，並且可以任意使用它，那麼同時身為使用者的觀眾，就能擁有極大的掌控權。

觀眾在沒有使用、或者無法使用主要人造物時，又能擁有多少掌控權？ 觀眾並非實際使用者時，觀眾所掌控的，就是作品傳播面向的指揮權，或者溝通的過程。端坐在藝廊展示台上，功能完整、可使用的人造物，觀眾無法使用，卻被提供了如何體驗這項人造物的某種掌控。我們也可以將觀眾的掌控想像成是任何描述和解釋的人造物的自我客製化程度；設計師可能會精心設計，或者敞開作品的可能性。這裡的掌控程度，端視設計師對於過程與作品的影響，以及他們允許觀眾主動參與的程度。（見 269-274 頁）

2. 參與

觀眾在使用主要人造物時，參與的程度有多少？我們很少會去強調參與程度的多寡，也會影響作品的意義。擁有者也可以在家使用論述人造物；參觀展覽的人，可以在藝廊環境裡使用人造物；一般大眾可以在社群環境中使用這些人造物。參與的品質和強度，會在獨自體驗時增強或減弱——不論是與他人一起，還是透過他人觀看的可能。

觀眾在沒有使用、或者無法使用主要人造物時，參與的程度為何？即便觀眾透過一定的距離體驗主要人造物，或者僅僅透過它的某種代表物與之互動，還是有針對描述與解釋的人造物和元素不同程度上的參與。舉例而言，觀眾可以直接看見一張論述人造物的照片，或者也可以頭戴虛擬實境眼鏡，用互動的方法去檢視，透過不同感官的形式、圖像、文字和方法來引導論述情境。（見269-274頁）

3. 頻率

就觀眾即為使用者的情況而言，人造物使用的頻率為何？只因為某人擁有一項物件，並不代表他們就會經常使用這項物件。使用頻率是重要變因。物件可以掛在牆上或者放置在架上成為一種象徵性的裝置，好比是一張海報或者一件雕塑；我們在此關注的是運用實用主義人造物的獨特性質，更互動式的參與。設計師可能如何創造人造物，來鼓勵擁有者更常地使用，或者使用者遇到這項人造物時，如何增加使用頻率？

觀眾在沒有使用、或者無法使用主要人造物時，應該如何思考頻率的問題？和主要、描述與解釋的人造物之間互動如果較淺，可以透過改變參與頻率來增強連結。比起實際的產品使用，物件的曝光頻率

可以更輕易地受到控制。手機應用程式就是個很好的例子：人們可以在任何時刻、在公共或私底下的場合使用這些程式，它們也可以被分享，會受到環境和背景資料影響。相對的，在藝廊環境裡，觀眾可能就只會看見描述影片那麼一次，或者他們也許會在展覽空間當中，被同樣一部不斷重複播放的影片所環繞。（見269-274頁）

4. 時間長度

觀眾即為使用者的時候，人造物使用的時間長度有多久？擁有權往往會允許觀眾有更長的使用時間；同樣的，如果使用某樣東西有著強而有力但過於簡短的體驗，也會創造出想要更多的強烈慾望，而一段較長的參與，則有可能創造出無法抹滅的經驗。在設計作品、工作坊或者其他脈絡的展覽之中，設計師可以允許觀眾和主要的人造物不同時間長度的互動。

觀眾在不曾使用、或者無法使用主要人造物時，應該如何思考時間長度的問題？觀眾的實際使用可以擁有更深層的體驗，而如果和主要、描述與解釋的人造物之間互動較淺，則可以透過改變參與的時間長度來增強。設計師在處理作品的曝光時間長度時，比起實際的產品使用，也會容易許多。

主要人造物實際上沒有被觀眾使用時，不論是在家裡還是在藝廊設定之下，它們仍舊可以獲得或長或短時間的觀看，而這也將影響對於作品的詮釋和訊息品質。這對描述與解釋的人造物而言也同理，因為這些物件都可以被擁有，或者它們可以被設計來提供觀者在不同空間型態中，擁有不同使用時間長度——像是在公共場所或私底下——以及在不同情況之中的使用時間長度。（見269-274頁）

Calibre　口徑

Sung Jang

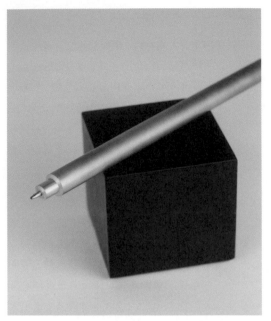

如我們在第一部分中所討論的，〈Calibre〉是插在石頭底座上、加重重量的一支筆：「這支筆由實心黃銅研磨出來，重約 0.3 磅（136 公克）。口徑筆的重量，會在使用者每次拿起筆時，都短暫提醒他／她這次書寫的重要性 **1**。」

口徑筆的獨特之處，在於這件作品目前擁有為數少、卻著名的主要觀眾。少數的幾支口徑筆，已經寄送給韓國、法國、義大利和美國幾位世界領袖、政治家、記者和文化界人士。國際決策者是這份產品的目標**使用者**，而他們同時也是這份訊息的目標**觀眾**。

「透過口徑筆這件作品，我希望能為收到這支筆的人，帶來短暫的審慎思考時刻，還有一份責任感。至今，幾位世界領袖和國家／國際決策者——我無法透漏他們的姓名——都已經收到了口徑筆，而這份名單還會持續增加 **2**。」

這份物件是實體而有功能的，也應該要在重要的行為和事件發生時被使用，例如，簽署一份法案的時候。這些世界領袖，對於和這支筆的體驗與互動擁有全然的**掌控**——它可以只是放在書桌或書架上的象徵物品，或者也可以擁有更深的**參與**，用以書寫或簽署文件；使用的**頻率**也有所不同，因為他們可以隨心所欲使用這支筆。而實際使用口徑筆的**時間長度**也不一樣——簽署文件的時間很短，但如果用在草擬演講稿的時候，時間就會比較長。口徑筆提醒著這些領袖話語和文字的重量，重複地使用這支筆，則可能會增強或削弱這個物件的象徵意義。

1　Sung Jang，作者訪談，2015 年 7 月 31 日。
2　同上。

圖 28.1（左）　〈Calibre〉，實體照。
圖 28.2（右）　同上。

24110 Nuclear Waste Repository and Monument

24110 核廢料儲存庫和紀念碑

Mike & Maaike

「24110 **3** 是一份結合了核廢料處置和紀念碑設立的另類提案。提議興建的地點：華盛頓特區。五百公噸的放射性鈽元素，『被』埋在距離能源決策者數公尺之處：白宮、美國國會、參議院，還有美國能源部。這件作品代表了一種作為政治論述的設計探索。紀念碑的設計，目的是要傳達時間和揮發性、曝光其來源，並且承認人類的愚蠢 **4**。」

作為一項推測的大型未來人造物，24110 只以物件模擬的形式存在，並沒有實際的使用者。而作為一項核廢料和公共紀念碑提案，24110 其中一群修辭的使用者，是目前服務於核能產業，因而需要儲存核廢料的人；另一群修辭的使用者，則是將這座紀念碑，視為核能產業象徵和社會意義的市民。還有一群與一般大眾不同的重要修辭的觀眾，就是政客和決策者，包括了總統、國會和美國能源部。

實際的**觀眾**，其實會是那些透過設計師網站或者其他媒體得知這件作品的人。這些觀眾除了在接觸到作品的同時，可以決定是否要觀看，或者如何觀看這件作品以外，基本上對於作品絲毫無法**掌控**。他們一般來說可以選擇觀看的**時間長度和頻率**，然而除了被動觀看這件作品以外，他們的**參與**並不高。

3 使用過的核廢料，要花費 24110 年之久，才能達到半衰期。
4 Mike Simonian，作者訪談，2012 年 1 月 25 日。

圖 28.3（上）〈24110〉的提議興建地點。
圖 28.4（下）〈24110〉——模擬圖

Homeless Vehicle Project 「無家可歸車」計畫

Krzysztof Wodiczko

〈Homeless Vehicle〉（無家可歸車）是對於城市衍伸出來無家可歸的危機的一種回應。這是一台設計來供給無家可歸者日常生活所需的車輛，藉由提供他們睡覺、盥洗、上廁所和蒐集瓶罐的空間，〈Homeless Vehicle〉的設計，來自於針對無家可歸者不被接納的感受。

「在回應無家可歸者的實際需要上，無家可歸車的外表和功能，目的都是為了要刺激大眾，關注這種需求的不被接納性……這輛車負責回應不該存在於文明世界，卻不幸存在的需求……，『它』可恥的需求和功能（好比對無家可歸車的需求），需要透過可恥的設計形式來闡述。這輛車之所以『烏托邦』，是因為它的假設：車輛功能和可恥的存在與外表，將能提升大眾對於不被接納的無家可歸者的接受度。因此，這輛車子將對政治和倫理現實的新

轉變有所貢獻，無家可歸者將不再存在，也因此不再需要對無家可歸者的需求有所回應──無家可歸車本身也就不再有設計需要 **5**。」

Krzysztof Wodiczko（克爾茲斯多夫‧沃迪茲可）這個作品針對美國城市街頭如機械般的冒犯，要求我們承認這種特殊危機的存在，進而反思其原因，並回應由危機所激發的問題：「如果這不是解決之道，那麼你會如何建議？ **6**」

5　Krzysztof Wodiczko，作者訪談，2013 年 8 月 13 日。
6　Dick Hebdidge（迪克‧赫伯狄居），「The Machine Is Unheimlich: Krzysztof Wodiczko's Homeless Vehicle Project」（機器無家可歸：Krzysztof Wodiczko 的無家可歸車計畫）。

圖 28.5　　〈Homeless Vehicle〉──使用中

無家可歸車計畫於 1987 至 1989 年時，在紐約市進行；儘管無家可歸車的實際使用者是無家可歸的人，這項物件的目標觀眾卻不是無家可歸者。這些車輛作為使用者的工具物件，同時也是目擊者和間接得知者的論述人造物。最初的觀眾對於無家可歸車只有很少的**掌控**，因為他們是目擊者，而要預測他們什麼時候、會在哪裡接觸到這些車輛的方式很少。不經意的發現，特別是在觀眾逛街的時候，倒是可以增添一些趣味：「那是我今天看見的第五台無家可歸車。」然而，警察卻會運用他們的控制權，將這些車輛從城市移除，好將訊息噤聲。在紐約街頭看見這些車輛的人，很可能在一天當中，**時間長度**上很短暫，**頻率**上也並不規律，而就算對許多紐約人而言，要在生活的兩年內，頻繁地看到無家可歸車還是有可能的，但除非他們直接和無家可歸人士對話，否則鮮少有直接**參與**的機會。

從計畫開始直到今天，無家可歸車已經透過藝廊展覽、網路和紙本，吸引了新的觀眾。不論是親自或者透過文字和圖像，訊息的掌控、時間長度和頻率都相當標準，而（低）參與度也是如此。這項計畫的特殊之處，在於它強烈的責任感以及論述議題；對於現在的觀眾而言，比起只有**修辭的使用者**的推測模型，曾經真的擁有實際使用者，也讓這項無家可歸車計畫變得更加有力。

圖 28.6　　〈Homeless Vehicle〉

Whithervanes　白色媒體恐懼風向標，一座神經質的預警系統
rootoftwo

如第一部分所述，「〈Whithervanes〉是一座神經質的預警系統（Neurotic Early Worrying System（NEWS）），由五隻無頭雞的雕塑所『組成』，並『於 2014 年時』，放置『在英國福克斯通』五棟建築上的制高點。這五棟建築，是根據它們的高度，還有在當地社區裡的顯著性和重要性而挑選出來 **7** 。」

「我們大多數的時間都以數位的方式連結著世界，因此我們受到網路『天氣』的影響，和真正的天氣影響一樣深。〈Whithervanes〉就是透過監控新聞中危言聳聽的關鍵字，來追蹤人們即時的恐懼；這件作品目標在於強調我們受到數據和媒體影響的程度，而這往往是不曾受到關注的 **8** 。」

rootfotwo 的設計著重於文化議題，而非實踐或功能方面的議題。這件作品的文化論述，攸關在資訊時代中，透過新聞和其他媒體不斷轟炸所導致的恐懼和焦慮感受。這項論述人造物——一隻

無頭雞，根據針對新聞的回應而擺動——是恐懼的實際體現，設計來讓它所服務的社群看見。〈Whithervanes〉同時也是用來激發關於對當代數據和媒體文化的質問，並且用以刺激我們的媒體責任和與媒體之間關係的對話。

在作品的發展過程中，在地社區的成員參與了設計團隊，以便透過學習和將他們特定的恐懼納入系統之中；這點讓設計團隊得以根據他們的恐懼、焦慮和觀點，創造出供應系統的關鍵字。〈Whithervanes〉會根據世界的新聞產生轉動及發光的反應，藉此回應、校正後與作品所在地相關的在地或全球資訊。首先，系統會獲取全球新聞（來自路透社的報導）、它們相應的地理資訊、

7　「Whithervanes: A Neurotic Early Worrying System」，folkestonetriennial.org。
8　〈Whithervanes〉，whithervanes.com。

圖 28.7　　〈Whithervanes〉——裝置地點，英國福克斯通

〈Whithervanes〉和（各個）新聞事件的距離，以及一組國土安全關鍵詞列表 9 。接著，系統會將在地社群的恐懼、焦慮和觀點融入其中；最後，它會接收到來自推特的即時數位輸入，社群成員藉此來增加或降低系統的恐懼程度，發出加上「＃保持冷靜」、或者「＃危機降臨」等標籤的推文。

〈Whithervanes〉的使用者，就是在每個裝置地點參與作品的在地社區成員──目前有英國的福克斯通，以及（在寫作當時）位於美國邁阿密的新地點。這件作品的使用者，同時也是它的觀眾──體驗這件作品的社區成員；非使用者的次要觀眾，則是那些對於作品有意識、但卻不在裝置地點的人，特別是新聞界報導量可觀的科技部門與不同藝術組織的成員。這些人和其他人，依然會在網路上接觸到這件作品，因此作品的**掌控**、**參與**、接觸**頻率**和**時間長度**，就可以獲得很標準的資訊。有鑑於作品的主要觀眾是在地社群，設計團隊會藉由產品研發階段所開設的工作坊，將社群的考量納入設計中。這麼做讓社群中不同的擔憂被點了出來：

> 「在 2014 年的福克斯通，當地人主要的顧慮是關於脫歐前的歐洲懷疑主義，還有英國人反移民的觀感；2017 年時的邁阿密人，關注的則是美國和古巴之間的關係與氣候仕紳化（climate gentrification）的問題。福克斯通的人們就住在裝置地點的附近；而邁阿密的裝置點，大多數則是商業地點。邁阿密的〈Whithervanes〉會根據不同議題做出調整，而不會只是針對特定的某個社區；我們也在製造更多的風向標、具體想像系統會做的事情，以及它們為何、如何做出這些反應 10 。」

這種設計過程之中的**參與**，使得作品和觀眾更有關聯和意義；然而就觀眾與完成的論述人造物之間的

圖 28.8　　〈Whithervanes〉──裝置地點，英國福克斯通

關係而言，他們的主動參與，多數是透過影響無頭雞轉動和發光的推特標籤來運作。

有鑑於〈Whithervanes〉總是被放置在它們所服務社群之中明顯可見的地點，因此它們的互動（觀看）**頻率**，因為這種放置地點的策略，通常也是很高的；例如，在福克斯通小鎮上的鎮民，可以一次看見好幾個〈Whithervanes〉，因此和它們的互動也會頻繁發生，而小鎮的規模，則使得這樣的互動很可能每天都會發生。如果人們只是經過風向標的話，互動的**時間長度**可能較短。又或者如果鎮民是從咖啡廳或家裡窗戶望向風向標的話，可能會是一段時間的觀看。

如前所述，社群觀眾可以提供作品關鍵字的資訊，還有某種程度上的互動，然而**掌控**主要卻還是存在於系統本身，而使用者或觀眾並沒有全然理解這點。這是一座複雜的系統，牽涉到結合了不同數據來源的演算法，操控無頭雞的顏色、方向和轉動次

數。這種資訊轉譯成形式的模糊性是刻意的，也在概念上仿效作品的恐懼、焦慮，以及（欠缺）掌控的訊息。作為一種公共裝置，個體的社群成員並不必然擁有針對風向標裝置地點的全然掌控權，或者甚至是關於風向標究竟是否應該要裝設的控制權。

和 Jang 的〈Calibre〉與 Wodiczko 的〈Homeless Vehicle〉一樣，〈Whithervanes〉也有能力觸及延伸而出的廣泛觀眾群，因為除了論述上的使用之外，有真實的人們曾經、或者正在使用著這項主要人造物。

9　rootoftwo 從 2011 年美國國土安全部的國家作戰中心媒體監督能力參考資料夾中（National Operations Center Media Monitoring Capability Desktop Reference Binder），取得了這份關鍵列表（https://epic.org/foia/epic-v-dhs-media-monitoring/Analyst-Desktop-Binder-REDACTED.pdf）。

10　John Marshall，作者訪談，2017 年 8 月 9 日。

圖 28.9　〈Whithervanes〉──裝置地點，英國福克斯通

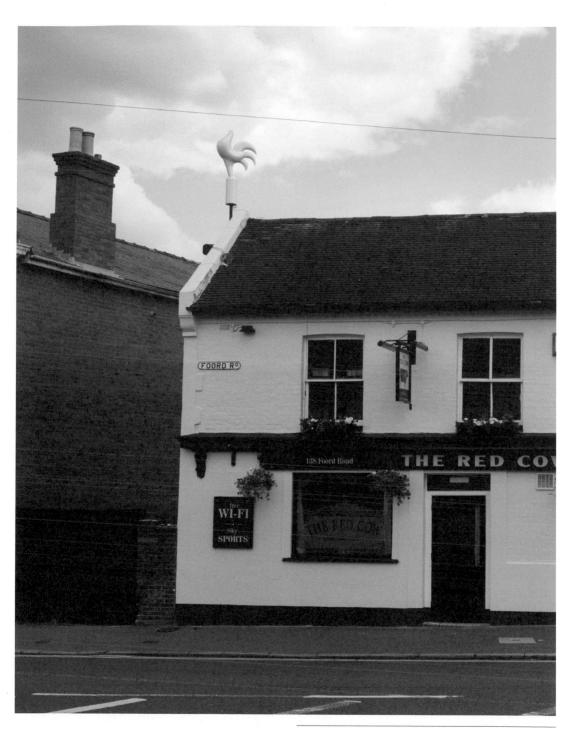

圖 28.10　〈Whithervanes〉——裝置地點，英國福克斯通

第二部分

論述設計：
九個面向

第二十九章

脈絡：實踐

要區分情境（scenario）和脈絡（context）的概念，我們需要使用戲劇表演的比喻：場景和道具布置與論述情境相呼應，而脈絡則近似於劇場和環境與地理設置。這裡的概念是，相同劇本可以在不同的劇場上演，而這也會影響觀眾的詮釋。作為論述設計的九個面向之一，應該要針對傳播狀況如何能夠貢獻，或混淆設計師的論述有所考量。我們呈現幾項與四個論述範疇相關的普遍脈絡型態和四個考量面向，以供設計決策。

我們對**實驗室**的理解，是一個受到控制的研究環境，而為了達到更好的理解，原因、效果和變因都會在此受到檢視以及探索。在這種受控環境中，論述設計可能會作為應用或基礎的研究探索。（見278-279頁）

田野可以有著和應用或基礎探究類似的形式，但相較於實驗室，這是比較不受控制的環境。實驗室最常包括「非自然」環境，提供可靠的持續性和受控的變因，田野則擁抱自然環境和狀況之中的浮動、變化與偶然。田野同時也是非研究活動的環境，如同社會參與和實踐應用範疇。（見279頁）

展間最仰賴藝術實踐，介於實驗室的控制環境和田野的自然環境之間；這包括了藝廊還有其他的展覽場地，也與四個範疇都有關。（見280頁）

診間特別支持論述設計作為實踐應用形式的可能；在此它可以探索個人價值、態度和信仰，以某種方式來協助這些方面。論述物件可以因為研究或者實踐目的，在診間獲得健康醫學從業者，或者透過設計師的主動參與而得以應用。（見281頁）

政府或者其他機構的**論壇**，特別支持實際應用的具體實踐，像是工作坊、會議小組和其他對話的會議形式。這也是應用研究的常見脈絡。（見281頁）

也許論述設計最具有爭議或者最複雜的脈絡就是**市場**，其中包括了大眾市場、募資平台，還有牽涉到店家可能導致誤解的占用行徑，像是「放物」（shopdropping）。（見281-284頁）

最後，也有各種以網路為基礎、數位和其他脈絡的傳播與討論／回饋，可以融入並超越場地的限制。

關注、意義、氣氛、管控

為了在廣大的可能性中協助引導，我們提出了四種論述脈絡的基本考量：**關注、意義、氣氛**和**管控**。這裡的考量在於利用優勢，減少由特定脈絡所呈現出的劣勢，並且利用這些面向協助選擇或設計輔助的脈絡。

關注強調的是，脈絡如何影響觀眾理解與反思訊息的能力和意願。觀眾的興趣和專注是有限的，而關注能夠確保傳播脈絡充分免於干擾的自由——能夠在對的位置上、正確的時間點，運用正確的思維模式來溝通。（見285-286頁）

意義則是象徵的領域，由設計師賦予作品的語意考量，同樣需要被延伸到周遭環境上。這廣大的脈絡（相較於更特定的空間或場地），也可以為了傳遞意義而貢獻；舉例而言，設計師需要關注特定展覽空間裡的某些實體特徵，還有該地點在更廣泛背景下的意義。它的建築、鄰近地、地區和國家，如何象徵地支持或阻礙了訊息？日期、季節或者歷史脈絡，如何影響接收和理解的層面？（見286-287頁）

語意上解釋的是和理性認知相關的意義，而語境卻也可以刻意觸發情緒。這裡所指的**氣氛**，包括處理情緒的脈絡層面，和來自觀眾最終反應之間的關係。氛圍可以有助於、或者中和展出環境裡的其他特質。（見288頁）

管控則和允許設計師參與傳播過程的脈絡因素有

關。在怎樣的範圍內，設計師為觀眾和使用者提供了訊息傳播的角色，而經過時間的洗禮，這又可能如何被延長？最終，設計師都應該要將某些由展出環境所提供、或拒絕的掌控和互動因素納入考量。

（見 288 頁）

The Cloud Project 雲朵計畫 | 田野

Cathrine Kramer 與 Zoe Papadopoulou

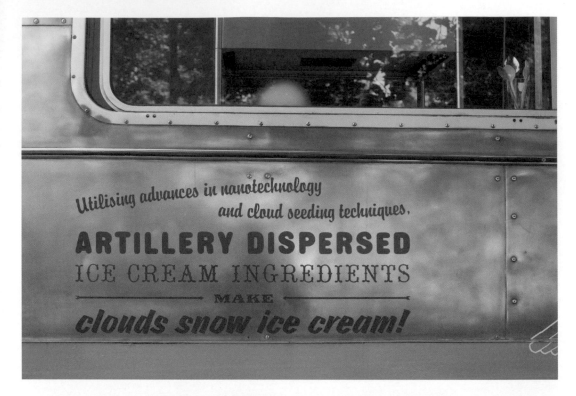

〈The Cloud Project〉(雲朵計畫)是改變雲朵成分的一項實驗表演計畫,讓大眾參與新興科技的對話,創造新的感官體驗。在這件作品中,設計師運用工業大砲來改裝廂型車頂部,將液態氮和冰淇淋一起噴灑到空中,製造冰淇淋雪花。除了噴射大砲的奇觀之外,這件作品也讓大眾參與對話,作為表演和介入的一部分。表演是一種催化劑,可以吸引觀眾,讓他們進一步思考關於奈米科技、地球工程和其他新興科技的議題,並且參與關於人類任由自己的慾望來操弄地球環境更廣泛的對話。這裡的作品會在田野中和觀眾相遇,而該創作也欣然接受時好時壞的自然狀況,及展出環境中的偶發事件。

「這件作品運用冰淇淋作為對話的催化劑,目的是要歡迎觀眾走進這台『奈米』冰淇淋廂型車,讓陌生的觀眾得以體驗並想像新興科學發展與其後續『的可能性』」**1**。

這裡,出乎意料的傳播內容是一種累積的**關注**、引起他人興趣及透過更多的參與以便獲取更多知識的好方法。至於廂型車和大炮的**意義**與互動體驗,則可以透過廂型車所到之處和旅行時間來增強;對於鄰近地、地區和國家的考量,也將強化、支持或者阻礙訊息。作品的**氣氛**層面和賦予情緒的特質,是懷舊、好玩、吸引人、可接近而讓人參與的。從廂型車頂端噴射出液態氮和冰淇淋,創造了一個有能量又有趣的展出環境,旨在增加大眾參與其中作品訊息的可能性;然而這樣的興奮感,卻也可能會讓某些人無法認真專注於主題和概念上。設計師針對作品**管控**面向,則是實際上參與了傳播過程,因為他們本身可以開著這台廂型車到處跑,同時也可以參與演出,他們邀請觀眾進入廂型車一起討論,在受到良好控制的空間裡,引導觀眾進行對話。

1 「Exciting New Window Display at the Wellcome Trust Headquarters」
（惠康基金會總部讓人興奮的新櫥窗展示），wellcome.ac.uk。

圖 29.1（左）〈The Cloud Project〉——廂型車
圖 29.2（右1）同上。
圖 29.3（右2）〈The Cloud Project〉——參與的觀眾
圖 29.4（右3）同上。
圖 29.5（右4）同上。

Julia Lohmann

如我們在第一部分討論的，德國設計師暨研究者 Julia Lohmann「研究並批判潛藏於我們和動植物關係之下的倫理與物質價值體系 **2** 。」她的作品質疑我們所製造的物質產品及其來源是否符合道德。

「如果一件以動物死亡為出發點的物件，能將它的來源盡其所能地隱藏好，是否這件作品就會比較合乎道德呢？為了回應這個問題，我設計了〈Cow Bench〉，最終成果盡可能和其動物來源密切相關的物件，也就是一座皮革沙發。至於〈Lasting Void〉，我想要藉此探索那些通往被我們的文化所箝制的不同設計途徑，回到這些材料的源頭，也就是動物本身。我希望能研發出讓我們思考如何與周遭世界互動的物件，關於我們如何消耗資源，還有我們究竟是為了什麼目的而設計 **3** 。」

這張〈Lasting Void〉和其他的椅凳一起在藝廊展出（圖 29.7）。在這個傳播脈絡中，**關注度**和觀眾參與度都可能很高；而在這樣的環境裡，人們可能會對於不同的方法和概念，持有更開放的心態，因為人們往往會帶著吸收新知、思考和反思的意願，來到藝廊空間裡欣賞作品。就這一個展覽而言，可能不會有觀眾特別關注任何一件特定作品，因為這是個團體展，有許多相同類型的作品同時展出，分散了注意力。

談到這個空間和脈絡的**意義**，Galerie kreo 是一家位於法國巴黎菁英社區的高級藝廊，巴黎是一座全球性的國際城市，這裡的策展者都會精挑細選，只展出全世界最有名而有意義的設計師作品。在藝廊裡和其他不同設計形式的設計師作品並肩展出，可能會製造某些混淆——和商業或者不同實驗性

質的作品一併展出，可能會阻撓作品本身的訊息，或者讓人無法理解概念，因為對每個作品有著不同的期待。其他和〈Lasting Void〉一起展出的椅凳，目的不在於讓觀眾參與實質論述，進而有所反思和辯論。這場展覽的**氛圍**是樸素而沉靜的，這對藝廊來說並不陌生；所有展出的椅凳一字排開，以潔白的牆壁為背景，而它們擺放的位置，則鼓勵著觀眾針對每件作品進行比較。一個經過策劃的展覽，設計師很可能對其脈絡以及物件如何展出的層面，無法有太多的**管控**。如果設計師本人就在展覽現場，他們很可能可以和觀眾對話，協助引導所要傳遞的訊息；他們同時還可以試圖理解觀眾回應，並且要求回饋。

2 「CV & Portfolio」，julialohmann.co.uk.

3 Julia Lohmann，「Response to Alessandro Mendini」（對亞歷山卓·曼迪尼的回應）。

圖 29.6（左）　〈Lasting Void〉

圖 29.7（右）　〈Lasting Void〉在 Galerie kreo 展出。

The Future of Railways 鐵路未來　│ 政府

Strange Telemetry、英國運輸部（UK Department for Transport〔DfT〕）、政策實驗室（Policy Lab）和 Superflux

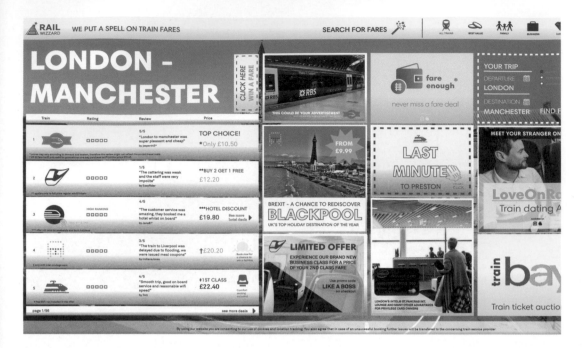

在〈The Future of Railways〉（未來鐵路）中，Strange Telemetry、英國交通部（DfT）、Policy Lab 和 Superflux 共同檢視並想像鐵路的未來。這項計畫始於一場由多位鐵路的利益關係人參與的工作坊；他們「共同設計了一系列的推測作品，能讓『他們』探索會在未來二十年內，影響 DfT 政策的關鍵議題 **4** 。」

從這個概念衍伸出來，並且透過工作坊生產的論述人造物，包括了重新設計的鐵道地圖、車票轉售的應用程式、顯示額外服務的線上雜誌，還有無人車的電子告示牌。這些都是為了其他觀眾的後續傳播而創造，也刻意以不同的模糊面向發展，為的是要給予詮釋空間，並且允許其生產能力的不和諧。這樣的方法使其能在與其他社會交通相關的行為工作坊中，和廣大群眾針對大方向對話，而非拘泥於針對特定功能性的批判。

「我們運用這種尚未存在、針對未來的大眾回饋，來協助 DfT 發展鐵路的願景，了解一般大眾希望我們前進的方向，還有他們不想要的是什麼 **5** 。」

在和大眾互動的工作坊脈絡中，我們會期待相對較高的參與者**關注**。人們參與工作坊的時候，已經了解他們參加的是一個關於設計的工作坊，並且也是自願的參與——普遍來說，這樣的工作坊天數和時間，會安排在參與者都有充分意識並且可以專注的時候；觀眾可能都會參與計畫，並能夠理解計畫目的，而主辦者也能夠掌控整個過程。工作坊環境是典型的會議室空間，而這樣的空間本身可能不會有太大的**意義**，但實際上參與者和 DfT 的代表會有所合作，有可能會形塑他們對於訊息的接收；工作坊的參與者可能能力都很強，也都樂意參與、理解並且針對內容進行反思；工作坊通常都有架構也嚴謹，不過也會開放和論述人造物之間的互動以及有趣的參與活動，讓**氣氛**提升。在這樣的脈絡之下，**管控**的程度很高，因為工作坊有組織，也能在主辦方控制的環境中發生。

4 「Policy Lab; The Future of Railways」（政策實驗室；未來鐵路），
strangetelemetry.com。

5 「Speculating on the Future of Rail」（推測未來鐵路），openpolicy.
blog.gov.uk。

圖 29.8（左）〈The Future of Railways〉──作品，網站
圖 29.9（右上）〈The Future of Railways〉──工作坊
圖 29.10（右下）〈The Future of Railways〉──鐵路地圖

Phone Story 手機故事

Molleindustria

〈Phone Story〉是一款藉由提供手機製造環境和情況的相關資訊，達到教育並且激發使用者思考的手機遊戲。這款遊戲在 2011 年時，透過蘋果公司的 iTunes 應用程式商店上架並在大眾市場販售給用戶。〈Phone Story〉針對採礦行為和對在地文化的影響提出了評論，也提出產品製造的裝配情況及其相關濫用、電子廢棄物和產品報廢等問題。〈Phone Story〉的諷刺強而有力，「試圖在它自身的科技平台上，激發批判及反思 **6** 。」

「如今，多數西方世界的成人多少都已經意識到，大部分日常生活中所使用的物件，幾乎都是在偏遠地區所製造，而且是在我們都會覺得相當蠻荒的環境下製成。許多關注科技的人，都曾經聽過富士康公司員工自殺的新聞，或者也曾聽聞電子廢棄物的議題。透過〈Phone Story〉這款遊戲，我們希望將這些面向連結起來，並在更大的科技消費主義框

架之下呈現；所以，這是關於硬體產業的遊戲，但同時卻也和消費硬體的所有人都相關。我們持續不斷對於新玩意的渴求成指數性成長，這是將這些供應鏈中的產業，推向了盡頭以及無法永續的原因。這種渴望是一種文化產物——透過行銷和互惠的驗證；我相信能夠與之抗衡的方式之一，就是從文化層面著手。我們沒有要所有人停止『購買』手機的行為，然而也許我們可以藉由轉變對科技的渴求，來盡一點棉薄之力 **7** 。」

就大眾市場的層面而言，特別是要在 iTunes 應用程式商店裡，在成千上萬其他的應用程式中贏得消費者的**關注**，相當具有挑戰性；而就手機使用層面而言，人們很可能會在玩數位遊戲和使用應用程式的時候分心，投入的專注度和關注度都打了折扣，而這也可能會阻礙他們對於訊息的接收。相反的，大眾市場的脈絡卻可能增加人們接收訊息的意願，因為這和他們花錢購買、擁有，而也許每天都會使用的產品息息相關。這個應用程式實際上在 iTunes 商店販售的事實，也增添了它的可信度——它至少曾經短暫獲得了蘋果公司的認可——以及一種帶有惡趣味的諷刺意味。訊息的**意義**增強，因為這件作品批判了消費者真正在使用，而且很熱衷的商業與科技平台。人們通常對於自己的手機都有很強烈的情感連結，很多人甚至還有手機上癮的傾向，手機逐漸控制了我們和世界的互動，也是我們用以溝通、消費、獲取資訊和娛樂的主要工具；因此，設計師運用手機批判手機本身，就顯得很有意義，而他們也會運用手機遊戲的生態系統來溝通訊息。這款遊戲的**氣氛**——一件論述人造物——和其他應用程式以及遊戲的氛圍有所不同，它

6　「About」(關於)，phonestory.org。
7　Molleindustria，作者訪談，2012 年 1 月 27 日。

圖 **29.11**（左）〈Phone Story〉，遊戲介面。
圖 **29.12**（右）同上。

是咄咄逼人而陰鬱的；然而遊戲內容中的氛圍，卻明顯有著很大的差異。應用程式商店和市場的氛圍如此標準而且可以預期，以至於可能沒有特定的大眾市場氛圍，足以影響其訊息。

在這個案例中，常見於大眾市場傳播管道的是設計師幾乎無法控制產品的傳播管控；遊戲和應用程式透過已經建立好的管道傳播，因此設計師的權限也被系統限制住。事實上，〈Phone Story〉在上架後不久，就被蘋果從應用程式商店移除了——它於2011年9月9日在 iTunes 應用程式商店上架，幾天之後就被下架（2011年9月13日，星期二早上11:35）。「蘋果官方解釋，這款遊戲違反了以下規範：15.2 描述暴力或虐待兒童的應用程式將遭到移除；16.1 呈現過度引發反感或殘酷內容的應用程式將遭到移除；21.1 應用程式若有捐款給慈善機構的管道，該應用程式必須要免費提供消費者使用；

『以及』21.2 募款必須透過 Safari 網站或 SMS 簡訊進行 **8**。」

除去這些挑戰，重要的是〈Phone Story〉透過建立好的傳播流程來運作，針對受批判的體系吸引了更多的關注，目前，這款遊戲在 Android 平台上販售，也可以透過官方網站 phonestory.org 購買，而設計者對於遊戲的傳播和訊息，也因此更有掌控。

8 「Banned」（遭禁），phonestory.org。

圖 29.13　　〈Phone Story〉，遊戲介面。
圖 29.14　　〈Phone Story〉，遊戲介面。

Arranged! 相親！

Nashra Balagamwala

如第一章所述，「〈Arranged!〉是一組桌遊，強迫參與者直視相親婚姻和其他南亞文化的常態，像是皮膚漂白、祕密男友和嫁妝等 **9**。」

「雖然一組桌遊無法改變世界，但我希望藉由討論這些當今社會所面臨的問題，讓人們開始發覺這些常態文化的缺陷，最終願意著手解決這些問題……。我認為要解決任何問題的第一步，就是先去承認問題的存在，然後針對問題展開對話。〈Arranged!〉多少掩蓋了這項議題的黑暗面，為人們提供了一個平台，讓他們能在輕鬆愉悅的環境之中，探討這些議題 **10**。」

這件作品有幾個不同的脈絡，因此每個脈絡之中的**關注**也略有不同。首先，它透過 Kickstarter 募資平台呈現，就像在大眾市場上競爭的所有產品一樣，要在募資平台脫穎而出，也相當具有挑戰性。我們透過（美國）公共廣播電台（National

Public Radio）的介紹得知這件作品，並帶領我們前往它的 Kickstarter 頁面。雖然人們老是在網路上分心，要讓觀眾線上參與也頗有難度，但 Kickstarter 的平台，卻可以讓作品得以曝光在更多人眼前。群眾募資因為它漸增的能見度和媒體曝光機會，逐漸獲得了許多關注。〈Arranged!〉桌遊因為成功的廣告而有了商業化的機會，人們因此可以購買這組桌遊，在家裡長時間使用它，而這件作品也有了更高度的關注和參與。

Kickstarter 和其他群眾募資平台都有能力觸及廣大的觀眾群，但它們和獨立、小規模創業品牌的**意義**面向之間也有關聯。有鑑於募資平台的全球影響

9 「Arranged!」，nashra.co。

10 「Arranged!-The Arranged Marriage Board Game」（相親！——安排相親桌遊），kickstarter.com。

圖 29.15 〈Arranged!〉桌遊卡片

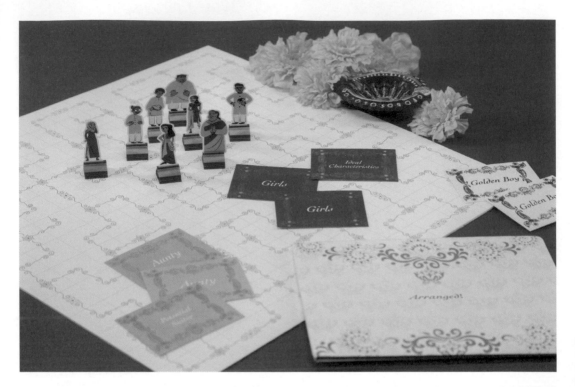

力，大型商業現在有時也會運用這些平台，然而這些大企業往往更像是局外人，或者會遭到批判，認為它們入侵了作為成功商業替代方案的募資平台。這樣行動主義式和獨立的文化，與論述設計目標相符，並且能增強訊息；同時，隨著募資文化的興起，觀眾參與度更高，甚至可以視為和觀眾共同開發專案。觀眾與過程和成果密切相關，因為藉由財務上的支持，能協助專案成真。

Kickstarter 的**氣氛**基本上是輕鬆正向的，但設計師對於這個面向的掌控卻很少，而針對募資平台的選擇也不多，因為一般常見的幾個募資平台，功能都很雷同。不過，設計師還是可以在網站上精心設計自己的專案頁面，像是在〈Arranged!〉桌遊的網頁上，設計師就選擇採取了一種開玩笑、有點愚蠢、也不是很正經的氛圍，十分符合專案影片的語調和描述，還有專案透過包裝、顏色選擇和產品形

式來溝通。設計師嘗試藉由輕鬆的氛圍，讓原本嚴肅的主題，變得更容易探討。

比起透過典型的零售場地，在這類的募資脈絡之中，設計師對於作品傳播擁有更多的**管控**和掌控。他們直接參與產品和宣傳影片的創作，而這些都是作品傳遞訊息的主要工具；一旦獲得了贊助，設計師便可以控制生產和行銷的許多層面。透過和贊助者的互動，管控同樣也變得更為可能──設計師必須透過廣告和研發過程，來回應贊助者的問題和關注。群眾募資往往被視為贊助者和設計師之間的夥伴關係，因此在產品的生命周期之內和之外，都對雙方的參與有著更大的期待。

圖 29.16（左） 透過 Kickstarter 平台贊助的〈Arranged!〉桌遊。
圖 29.17（右）〈Arranged!〉桌遊配件

Disaster Playground 災難遊樂場　│ 電影／影片展覽
Nelly Ben Hayoun Studios Ltd.

〈Disaster Playground〉（災難遊樂場）是一部講述外太空的電影，主角們是科學家，必須及時阻止自然災難毀滅地球。這部電影探討「透過極端的方式讓大眾參與科學家的工作 **11**」，好讓人們能夠接觸並且參與這些重要的主題和討論。這樣的敘事，是針對未知的外太空和降低災難程度緊急措施所編擬的虛構描述：「電影根據 Ben Hayoun（班·荷永）的科學研究，萬一我們發現有顆外太空的小行星直撲地球而來的話，會發生什麼事 **12**。」

〈Disaster Playground〉是一部長約六十五分鐘的電影，在各個影展和線上放映。它於 2015 年全球小行星日（World Asteroid Day）在倫敦的廣播音樂公司（Broadcast Music, Inc.）首映，同年在美國「西南偏南」（South by Southwest〔SXSW〕）藝術節上放映，並在倫敦 V&A 博物館以片頭形式播出，還在南非開普頓舉辦的 Design Indaba 會議上播映；我們撰寫此書的同時，這部電影也已經可以透過 Netflix 和 Amazon Prime 等平台線上觀看。在觀看電影的脈絡之下，人們通常參與其中；他們會專注地在某個地方坐上好一陣子來欣賞影片。而觀眾對於自己掏錢付費觀賞的影片，也會有較高程度的**關注**，雖然這種長時間的電影，不論是故事情節還是製片過程，都需要觀眾投入更多的心力。

在這些影展當中放映，讓影片更加有力且更具正當性，而在各個脈絡之中的**意義**也有些許不同 —— Design Indaba 的會議，著重在展示為了社會公益而創作的設計和藝術，西南偏南藝術節以科技為重點，而 Netflix 則是更主流的線上影音串流平台。每個脈絡的**氣氛**也有所不同；設計師必須要在氛圍恰當的場合和吸引人的電影傳播程度之

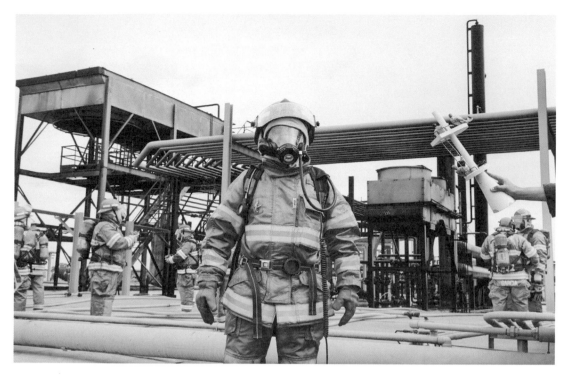

間做出選擇——通常獨立電影更適合論述訊息，但能看到這類獨立電影的人卻是少數。在這個脈絡之下，設計師對於傳播和放映地點擁有某些程度上的**管控**，儘管在電影供應給更廣大的市場之後，這樣的程度也會隨之下降。在獨立舉辦的放映會中，設計師更可能藉由讓觀眾在觀影前或觀影之後，針對影片進行討論，來管理訊息的傳播過程。

11 Oliver Franklin-Wallis（奧利弗．法蘭克林 - 瓦歷斯），「Asteroid Film Disaster Playground Is Basically a Real World 'Armageddon'」（小行星電影〈災難遊樂場〉，是在真實世界中上演的〈世界末日〉）。

12 同上。

圖 29.18（左）〈Disaster Playground〉
圖 29.19（右）同上。

互動：實踐

摘自第十八章的關鍵概念

基本上在不同脈絡下，論述設計並無該如何被產出及使用的限制，因此便有了無限多種可能的互動形式。在本章中，我們將重點放在主要的互動三角——設計師、論述人造物和「使用者」**1** 之間——並且鼓勵論述設計師思考可能對論述及其溝通有所貢獻的互動形式與深度。

「使用者」和人造物之間的互動

我們討論所根據的前提，是使用者和物件之間的互動乃多數設計方法的基礎關係。

創造：發生在「使用者」參與物件創造或製作過程的時候。眾所周知，使用者對於創造的投注相當有力，而在其結果之下，設計師自我生產和客製化的物件，也都富涵超越功能或美學價值的重大意義。我們要激發論述設計師去考量「使用者」的創造，如何為論述和傳播做出貢獻。（見 294 頁）

相遇：這是「使用者」和論述物件接觸的時刻。在此，我們感興趣的是更多不同使用者—觀眾的互動，進而增加更多觀眾與物件之間聯繫的可能性。（見 294 頁）

使用：論述設計師很可能在沒有任何人使用其作品的情況下依舊達成效應；不過，直接或者實際上的互動仍然有其優點。更多使用者的參與，可以提供更多而且更深入的經驗，積極地推動訊息傳遞和潛在的影響力。（見 295-296 頁）

維護：人造物在某個人的支配下維修保養，有時候代表了涵蓋較廣泛的使用概念；不過物質文化的研究顯示，這也代表著顯著且具意義的互動。產品可以被理解成需要較多或者較少的維護，設計師也可以要求某些使用者的技能與特質、要求其智識和實體層面的關注，並且明確地提醒持有者必須

照護其人造物、刻意掩飾或揭露照護的證據。（見 296 頁）

處置：這個概念作為物件使用或消耗的一個特定或相關階段已經逐漸受到認可，它包含了不同的處理及剝奪形式。這也關乎了屏棄更少的物質類型，尤其當該物件的**創意**便在於某種形式的剝奪。重要的是去分辨什麼是實體物質的剝奪、和被觀眾拋棄的智識性物質的剝奪。這個關於人造物屏棄的概念吻合了我們對於「觀眾」的此一想像，因為論述人造物並不總是被實際使用的。如此一來，論述訊息／想法遭到處置或剝奪又代表了什麼意義？（見 297 頁）

所有權：所有權和擁有可以是截然不同的概念，因為一個人可以擁有但不持有一個物件，也可以占有不屬於他／她的物件。所有權的概念給予論述設計師的刺激，是去考量所有權如何激發新的設計方法，以及它如何正面影響論述的溝通。所有權可以激發關於個體責任、社會差異和意識型態的強烈感受。（見 298-300 頁）

「使用者」和設計師之間的互動

就定義而言，論述設計牽涉到了某些觀眾和人造物之間的互動；然而這些「使用者」也可能會和設計師互動。設計師溝通論述的方法之一，就是親自參與作品展出；另一個方法，則是賦予設計師的傳播表演性，並且針對發布在部落格和網站上的論述作品，回應觀眾的留言。設計師還可以透過個人化和客製化的訊息，來進行更有意義的溝通——客製化的物件與訊息，可能可以訴諸觀眾的特定關注。設計師與觀眾的互動，可以創造更有意義的溝通；而和設計師有所連結，同樣也可能吸引關注或忠實的觀眾。（見 300-303 頁）

設計師和人造物之間的互動

互動的最後一個類別，就是設計師自己和人造物之間的關係和參與——這樣的互動具有某些歷史背景或起源，因為一個物件不會憑空降到觀眾面前。設計師和物件之間的互動，可以相當具有影響力——意義可以透過設計師的身分、解釋和設計方法加諸其上。設計師可以在消費過程中，有意義地和人造物互動；與觀眾的傳播結束之後，甚至是在人造物的使用周期結束後，設計師和人造物有意義的互動同樣可以持續。（見 303-305 頁）

1　本章之中的「使用者」，包括了實際使用者、修辭的使用者、觀眾，以及作為使用者的觀眾。

「我強烈相信，向飽和、但貌似可能的未來世界做出切實的回應，可以為現有的社會議題提供更深一層的理解──『為了』有效地處理這些議題 **2**。」

「這件作品目的在於透過不久後的新資本主義未來（Neo-capitalist future）所虛構的微觀世界，重塑國籍和市民身分，這個未來世界裡所有的水將私有化；它借鑑了一種**突變**的市民身分型態，而個人的財務狀態，決定了每個月的水資源用量。自來水可以透過特殊的國民身分證取得，有**普卡**、**黑卡**和**金卡**三種不同的版本；我想要呈現的未來，是一個企業力量和國籍貨幣化已經充斥的未來，政策制定已然正式轉交給資本利益。這是一個獨立濾水行為被認為是**不安全**的社會，也因此是非法行為，**水駭客**因而誕生。我堅信擁有自然資源應該是普世的人權，因此打造了一台〈DIY Water Filter〉（DIY濾水器），發布線上教學指南，以及可以避免「國家－企業」聯手監視人民的有效方針。目前這件作

品被考慮為一種開發中國家的工具，濾水器在關鍵自然資源只能有限取得的未來，成為了一種抵抗的象徵 **3**。」

這件作品的論述是由下對上的反抗、企業監視，還有力量。它的背景設在並不遙遠的反烏托邦未來世界。那裡有著由「水駭客」組織，並自我生產水資源、想像中的使用者，打造了他的DIY濾水器，為的是從企業利益的壓迫中解放公民使用者。他使用日常物件打造濾水器，一併改造「一盞回收油燈、胡椒研磨器、園藝用橡膠接頭、一張老舊IKEA咖啡桌、不鏽鋼漏斗、客製化金屬框、中密度纖維板架子、可回收的塑膠花園水槽、紫外線指甲油燈用的可拆裝電路板、粗鹽用小型研磨器，加上一個廚房計時器。濾水器的內部材質，由巴氏消毒沙、綠礫石和活性碳（眾所皆知的緩慢濾沙材質）、100%絲綢，還有短程紫外線殺菌燈所組成 **4**。」

作品概念和產品透過一系列的影片來介紹。影片 1 透過虛構的宣言概述並溝通作品的資訊；影片 7 則是呈現水如何過濾，來描繪這項產品。影片和作品圖片都沒有直接呈現濾水器的製造過程，而是間接呈現。透過這些描述來傳遞作品，強調和產品製造本身相反的概念和觀念——重要的是製造濾水器，而不是它如何製造。DIY 和駭客有效地作為有力的媒介和抵抗範例。使用者對於製造行動的投入可以變得非常強大，而「使用者－客製化」的物件，也可以擁有超越功能價值的意義。

「在企業對政府逐漸增加影響，成為全球焦點的時候 **5**，一台 DIY 濾水器成為了日常生活的工具，作為市民們反監視的象徵，以及在已發展社會中擁有隱私的權利。」

隨著他們親自打造並使用，作品中還有一個展現不同水資源駭客使用者與濾水器之間關係的機會

——雖然這並非目前敘事的一部分，卻可以透過駭客集體的草根抵抗來連結，並且強化作品的啟示。再者，這是在描述的人造物（影片）當中的修辭使用範例，有著某些特定的優勢；然而，這種濾水器的實際使用，或者觀眾在藝廊或家裡實際參與打造該濾水器，都是可以影響其內容或論述的設計考量。

2 「Student Runncr Up Speculative Concept Award」（推測概念獎學生組亞軍），designawards.core77.com。

3 同上。

4 同上。

5 同上。

圖 30.1（左 1）〈DIY Water Filter〉照片來源：Dylan Perrenoud。

圖 30.2（左 2）〈DIY Water Filter〉——使用中

圖 30.3（右 1）身分證

圖 30.4（右 2）透過特殊國民身分證可取得的自來水。

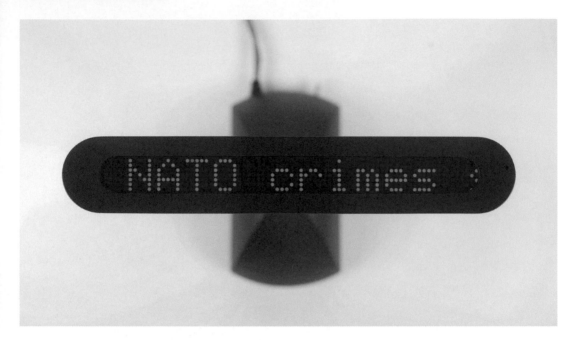

〈Prayer Companion〉（禱告同伴）這個裝置是「為了一群與世隔絕修女的宗教活動所開發的資源。這件物件會顯示來自 RSS 新聞和各個社群網站的資訊串流，為禱告者提供可能的祈禱主題 **6** 。」

相遇所處理的，是提升「使用者－物件」接觸的機率。〈Prayer Companion〉的運用，讓它的使用者得以經常與之互動——它專門為了一群住在英國約克（York）修道院的修女 **7** 而設計。修道院環境的親密性，加上在團體中心靈上十分專注且緊密的九位修女，讓頻繁的「使用者－物件」接觸變得可行、而且有效率。修女們回報，這件裝置有效地影響了她們的禱告：「修道院院長表示，這件裝置幾乎是立即對她的禱告生活發揮了直接的影響……，修女們熱烈地在十個月內連續不斷地使用〈Prayer Companion〉，除了剛開始對於某些內容平衡方面的不滿之外，她們認為這台裝置在日常禱告中，扮演著有意義而持續發揮效應的角色 **8** 。」

修女們和設計師共同合作研發設計，而最初大型、布告欄式的設計概念發表時，也面臨到了強烈的反應——修女們希望確保這台裝置設計不會過於唐突，也能夠符合修道院的美學。選擇一個可以增加每日互動機率的地點也很重要。「在修女們的建議之下，我們將這台裝置設置在工作臺上的告示板下方，我們（設計團隊）將下方連著的電腦隱藏起來。這台裝置就放在通往中央走廊主要階梯的底端，修女們一天中會經過這裡好幾次：前往修道院的餐廳、去參加彌撒、時辰頌禱（say the Divine Office）時，或者走去花園的途中 **9** 。」

使用者和〈Prayer Companion〉的接觸經過了仔細考量。就裝置設計而言,不引人注目是重要的條件,而設計團隊也收到以下關於裝置融入環境的反饋:

> 「終於裝好的時候,修女 Peter(彼得)驚呼:『噢!放在這裡一點都不奇怪。』」這是很高的讚美,因為她們的主要考量之一,就是裝置必須不讓人分心。「修道院院長認為它很漂亮而優雅,修女 Peter 則是強調它如何完美地融入了放置地點,還有這台裝置在整體環境中有多麼不唐突 **10**。」

除了人造物和使用者之間成功接觸的案例之外——希望是一段持久的美好關係,它同時也展現了使用者在創造裝置時的參與過程。設計團隊使用了資訊式的,以及某種程度上而言生成和評估式的參與方法,毫無疑問地為這個被實際使用並受到重視的裝置和其創造帶來貢獻。修女們實際上使用〈Prayer Companion〉,也為廣大觀眾在論述強度方面帶來貢獻——它們不是擺放在藝廊裡的作品,而是更篤定地進入並且挑戰了對社會的想像。

6　William Gaver、Mark Blythe、Andy Boucher(安迪‧布撒爾)、Nadine Jarvis(納丁‧賈爾維斯)、John Bowers(約翰‧鮑爾斯)以 及 Peter Wright(彼得‧萊特),「The Prayer Companion: Openness and Specificity, Materiality and Spirituality」(禱告同伴:開放度和特定性、物質性和精神性)。

7　是為了「The Poor Clare Sisters」(克拉雷會苦行修女)這群修女。

8　William Gaver、Mark Blythe、Andy Boucher、Nadine Jarvis、John Bowers 和 Peter Wright,〈The Prayer Companion〉。

9　同上。

10　同上。

圖 30.5(左 1)〈Prayer Companion〉
圖 30.6(右 2)同上。
圖 30.7(右)　〈Prayer Companion〉——使用中

Camera Restricta　禁止照相機

Philipp Schmitt

「〈Camera Restricta〉（禁止照相機）是推測設計概念下的新型照相機，它是一種不服從的工具，透過 GPS 定位，自動上網搜尋拍照地點附近曾被地理標記的照片。如果這台機器決定，之前曾經有太多照片在妳想拍照的地點拍攝過，那麼它就會收回快門並且屏蔽取景器，使用者便無法在這個地點拍攝照片 **11**。」

這件作品的啟示，攸關整體社會當前對於持續聯繫的耽溺，還有較大的體制對於這些連結握有的力量和掌控。演算法會根據每個人的（假設的）行為進行調整，使用者因此會發現他們的行為受到了監控。這項概念產品，在情境上依賴他人習慣使用照相機的方式，隨著機器自動審查和集體監控，某人要在某地拍攝「最後一張」照片是可能發生的，而我們也可以得知，是誰在某地點拍攝下「第一張」照片。

這件作品牽涉到修辭的──不是實際的──**使用**，而它也可以發揮較大的影響，端視作品設定。有趣的是相機在使用上的典型概念，如何因為干擾而達到效果。這個以網路為基礎的數位裝置使用是反功能性的 **12**，因為人們被阻撓的行為，正是這台裝置設計上要促成的行動。這種反功能性，就是這件作品的重點；Philipp Schmitt（菲利普・施密特）將這台機器形容成是「不服從的工具」**13**，

以及「不合作的照相機」**14**──因為某個人拍照的能力受到了限制，是因為個人的裝置使用，受到了集體行為的影響。

11 Philipp Schmitt，「Camera Restricta─A Disobedient Tool for Taking Unique Photographs」（禁止照相機──一個拍攝獨特相片的不服從工具）

12 James Pierce 在他的論文裡介紹了「反功能性」，「Working by Not Quite Working: Resistance as a Technique for Alternative and Oppositional Designs」（不怎麼運作的運作：抵抗作為替代與對立設計的手法）。

13 Philipp Schmitt，「Camera Restricta─A Disobedient Tool for Taking Unique Photographs」。

14 Piotr Boruslawski（皮歐特爾・波魯斯勞斯基），「Uncooperative Camera Restricta Prevents Generic Photos from Being Taken」（不合作禁止拍照機，防止雷同照片拍攝）

圖 30.8（左 1）〈Camera Restricta〉

圖 30.9（左 2）同上。

圖 30.10（右上）同上。

圖 30.11（右下）〈Camera Restricta〉──使用中

Grow Your Own Lamb, GYoL 生長自己的羊肉

Anne Galloway 和 Mata Freshwater

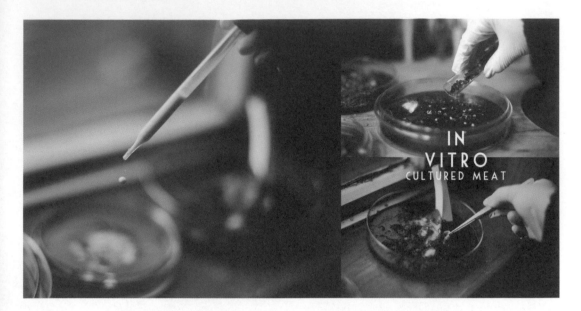

〈Grow Your Own Lamb, GYoL〉是一種推測類型的線上服務，可以讓使用者根據自己的特定需求，來培養和生長自己的羊肉……這是一項革新服務，讓紐西蘭消費者可以自己控制要怎麼生產肉品！首先，選擇讓 100% 的純紐西蘭美麗諾羊（Merino）在牧場豢養（活體的，in vivo），還是在實驗室裡生長（試管的，in vitro），然後下載 GYoL 應用程式，這樣就可以在任何地點、任何時間檢視美麗諾羊的成長過程；接著，選擇你要羊肉生長技術人員採取的行動，確保羊肉就是你想要的樣子，等到羊肉生長完成之後，再選擇你所希望的屠宰或收成方式，讓最新鮮美好的羊肉直送家門。最後，盡情享受 100% 純紐西蘭美麗諾羊肉，並且清楚知道，它就是用你想要的方式生產出來的 **15**。」

儘管這件作品牽涉到肉品生產的試管實驗，它同時也處理著使用者和食物之間可能的情感連結。一位修辭的使用者，會在生長羊肉時，和羊建立起良好關係，同時又清楚明白這隻羊最終會被屠宰，成為自己的食物。這裡的使用者，需要和擁有正確技術

的人合作，一起執行生長羊肉的任務。這件作品將**維護**動物生長所需的關照和時間，以及屠宰與食用動物時的處置並置。

考量到整個體系的複雜度、生長所需的時間長度，還有潛在的倫理意涵，修辭上的維護就有了意義。作品對於觀眾的吸引程度，在於想像自己必須「維護」自己的食物，究竟可能會是什麼樣子，而且是以獨特的方式去維持，比起照顧現有而功能完整的人造物（像是把切好的羊肉塊恰當地冰在冰箱裡），修辭的使用者會在有成果之前參與照顧的過程；某方面而言，修辭上的維護和創造之間的界線很模糊。

15 〈Grow Your Own Lamb〉, matafreshwater.com。

圖 30.12　〈Grow Your Own Lamb, GYoL〉

Obscura 1C Digital Camera　Obscura 1C 數位相機　｜ 處置

James Pierce

「〈Obscura 1C Digital Camera〉（Obscura 1C 數位相機）可以拍攝相片、錄製影片和錄音。為了取得錄製的影音檔案，實際上必須破壞混凝土外殼，取出埋在裡面的 SD 記憶卡，〈Obscura 1C〉透過阻礙使用者開啟其內容，提供了一種基於不確定性、耐心和驚喜感的數位體驗 **16**。」

James Pierce 將反功能性裝置定義為「由對立所組成」的裝置，而它的存在就是一種另類方案。〈Obscura 1C〉以反功能裝置運作，並且作為一種「抵抗的產品」，因為身為一台數位相機，它否定更全面而可預期的功能性。使用者可以藉由〈Obscura 1C〉拍照並儲存照片，卻只能在準備要**處置**這項裝置的時候，才有辦法取得這些相片；他們必須要粉碎堅固的混凝土外殼來破壞這項裝

置，以便取得這些照片。

聚集了破壞、處置權和功能於一身，Pierce 所設計的相機，批判如今由科技造成並宣揚的速度和立即性的集體耽溺。他運用目前的數位攝影領域，來開啟針對這些概念的論述。數位攝影科技讓人們得以輕易並快速地記錄、分享所有的生命時刻，然而這些做法同樣也挑戰著這些時刻保持現狀的能力。也許像〈Obscura 1C〉這樣的產品，可以讓人們在世界移動的同時，也擁有新的紀錄過程、拍攝經驗，還有新的產生意義的方式。

圖 30.13（上）〈Obscura 1C Digital Camera〉和包裝
圖 30.14（下）移除 SD 記憶卡。

為了要測試〈Obscura 1C〉，它先是小量生產，透過 Craigslist 廣告提供給使用者──「這些影像和說明，將〈Obscura 1C〉作為實際上量產的產品呈現並發布給十個人，同時作為傳統使用者研究實驗的另類方法。這項實驗性質的發布，同時也顯示〈Obscura 1C〉實際上能觸及更廣大觀眾的潛力，可能是數十人、數百人，甚至是數千人。證據顯示，某些人真的會願意花錢購買〈Obscura 1C〉（價錢大約是美金二十塊），這也更證明了這項產品具有潛在的小眾市場 **17**。」

除了使用和處置上互動的可能，還有甚至是市場關係，Pierce 的作品同時也是呈現設計師和人造物之間關係的一個範例。Pierce 本身也使用這台相機。2017 年的 PRIMER 會議上，Pierce 被問到是

否會試圖取得他用〈Obscura 1C〉拍攝的上千張照片時，他回答自己沒有強烈的慾望要這麼做，但某天也許會想要取得這些照片。

16 James Pierce，「Working by Not Quite Working: Resistance as a Technique for Alternative and Oppositional Designs」（這篇論文提到，這段文字出現在相機包裝的背面）。

17 同上，頁 119。

圖 30.15　〈Obscura 1C〉和其他反功能的相機概念。
圖 30.16　〈Obscura 1C〉──在二手商店販售
圖 30.17　〈Obscura 1C〉

OpenSurgery 開源手術 | 所有權

Frank Kolkman

「〈OpenSurgery〉（開源手術）檢視在醫療規範之外的領域打造 DIY 手術機器人，是否可能為全球高昂的專業醫療服務提供可行的替代方案。這件作品目的在於藉由挑戰醫療照護及目前運行其中的社會經濟框架，來刺激關於醫學創新的另類思考 **18**。」

在美國的醫療體系中，一個人的**所有權**和權力的賦予看似逐漸地減少——有鑑於越來越嚴格的規範、大型醫療體系缺乏效率、也無法觸及某些群體、過高的價格，還有複雜的官僚體系。企業利益和政府政策有時也看似和人民的醫療需求背道而馳。

「開源手術」質問從企業轉向個人的所有權，能怎麼觸發新的醫療雛型，一個能夠「將權力和責任歸還給個人」**19** 的醫療模範。這個模型運用所有權和代理性（agency）乃 DIY 運動的基本價值，透過結合當代醫療和「自己動手做」（do-it-yourself）的思維模式，將兩個看似相反的概念放在一起。

這項具激發性的概念，提倡每位市民要有為自己發聲的能力，呼籲醫療消費者在醫療體系脈絡中去質疑所有權，並且鼓勵市民質疑醫療業務，挑戰社會經濟框架；它質問所有權的概念如何激發新的設計方案。有鑑於設計師創造 DIY 醫療人造物的倫理意涵，這件作品的存在，也是修辭的所有權的範例

圖 30.18　　〈OpenSurgery〉

（而非 Pierce 的〈Obscura 1C〉相機那樣的實際
所有權）。它在允許更安全的反思和討論之際，也
激發出重要的問題。

「儘管有爭議，你還是忍不住會去想，這樣的 DIY
醫療實用主義，是否可能發展為能取代昂貴專業醫
療體系的替代模型 20 。」

18 Frank Kolkman，〈OpenSurgery〉。
19 同上。
20 同上。

圖 30.19（上）〈OpenSurgery〉
圖 30.20（下）同上。

第二部分

影響力：實踐

論述設計：
九個面向

第三十一章

影響力的概念與計畫，對於某些有益結果的承諾或證明有關；這也是論述設計成熟和獲得更廣泛接受的關鍵——這個領域宣稱可以帶來的價值，不論是顯性還是隱性的，都應該要有鑑別度。最終，我們都在詢問：「**論述設計到底帶來了什麼樣的價值，而對於成功的論述設計，理解的基礎又是什麼？**」

對誰造成影響？

最開始，我們要了解基礎問題對誰造成了影響——誰從論述人造物中獲益？我們指向了四個基礎的論述設計影響場域。

第一，**社會影響**牽涉思考、行為、人造物、個體和集體組織；這包括了我們所知、作為設計過程一部分的利益關係人、夥伴、使用者和觀眾，同時也涵蓋那些受到社會上無形漣漪所影響的人。（見308 頁）

其次，**商業影響**包括為企業研究、品牌化，甚至是銷售帶來貢獻的可能。（見 309 頁）

第三，則是**領域或專業影響**，其中包括了對設計所能做的事情更廣泛的理解。論述設計的論述，還包括了一般的設計，它提供了一面反射鏡，協助該領域和廣泛的專業前進並進化。（見 309 頁）

最後的**個人影響**，則包括論述設計為設計師和其他合作者所帶來的獎勵和有益影響。（見 310 頁）

我們接下來會呈現幾個能用以思考，或者也許可以用來分析影響力的不同層面。我們強調觀眾反思是論述設計成功的基本要求，也唯有在觀眾反思之後，影響力才可能被考量。藉由將整體目標打散成不同的階段，我們便能在不同階段創出不一樣的可能及影響——不同程度的影響——即便最終的目標沒有達成。

社會參與

社會參與最終試圖達成更合意的社會環境。達成觀眾反思的基礎後，影響力可能會在以下幾個層面發生：

（1）**合意的思考**：這點攸關觀眾意識、理解、態度、信仰和價值改變的程度。

（2）**合意的行動**：當足夠有力的時候，思考便會促進新的本質和行事方法。

（3）**合意的社會環境**：有鑑於社會參與和集體，及其活動、信仰、行為、常態、習俗和結構息息相關，這裡的概念是，設計師的影響力從人造物影響個體思想的能力開始延伸，促進個體行為，最終影響集體生活的理解和生活方式。（見 312-313 頁）

實踐應用

在實踐應用的領域裡，目的在於要讓觀眾以有用的方式思考並且進行反思；這點普遍包括了讓觀眾達到合意的心智狀態——為了改變他們觀看、反應、還有最終體驗生活層面的方式。實踐應用試圖達到合意的個體或集體情況。影響力在此可能發生在下述幾種層面：

（1）**工具式思考**：這是能夠促進思考過程，使其邁向合意結果的思考方式。隨著實際的應用，工具式思考可以是新的思考方式，為另類的思想創造空間。

（2）**合意的行動**：思考上的改變，是否可以刺激合意的行動？如果物件刺激的程度足夠，那麼合意的行動就可以是人與人之間更良好的溝通，譬如在諮商的環境運用。

（3）**合意的情況**：這是合意行動的接續影響；例

如，也許更好的關係或者被改善的健康心智，是更良好諮商對話最有效的成果。（見 313-314 頁）

應用研究

應用研究希望能讓特定觀眾針對人造物和論述進行反思，並以研究者認為對最終目標有用的方法執行，協助創造其他物件、溝通、服務和系統。論述物件作為「刺激的原型」，用來刺激較難接觸到的價值、態度和信仰。應用研究的影響力，可能發生在以下幾個層面：

（1）**相關思考**：研究階段的論述人造物，能讓受測者針對議題進行思考。這裡的思考，主要能讓研究者獲益，支持他們的問題或者假設。

（2）**相關回應**：研究者本身必須要深入了解受測者的價值、態度和信仰。比起某些論述的單一表述，應用研究更要求研究者和受測者之間的對話；受測者必須要回應並且揭露他們的相關思考。

（3）**可行動的見解**：從研究過程中獲得有用的見解相當關鍵——儘管這通常是研究者的責任，設計師也可能參與將資料轉換為設計見解的過程。（見 314-315 頁）

基礎研究

基礎研究衍生出新知識和普遍原則，試圖達成理想的智識或對於學術的理解；驅策基礎研究的因素，並非直接來自達成應用研究實際成果的需求。論述設計最直接支持的基礎研究，指的是在社會科學和人文學科領域當中，人類對於論述人造物的反應，這也是關鍵資料型態的探索。基礎研究的影響力，可能會在以下幾個面向發生：

（1）**相關思考**：這個階段的成功論述作品，可以刺激受測者思考，讓基礎研究者覺得可以應用在他們的研究和理解層面。

（2）**相關回應**：論述物件刺激思考還不夠；研究者需要捕捉關於受測者的價值、態度和信仰的見解。

（3）**新知識**：原始資料合成為有意義的資訊，用以處理、或架構，影響所知的資訊。這裡很大一部分仰賴基礎研究者的計畫、問題、資料擷取、分析，以及在現有智識領域中的脈絡化。（見 315-316 頁）

〈Taxodus〉（避稅天堂）是一款線上遊戲，玩家在裡面扮演試圖避稅的大型企業。它教導人們如何避稅，玩家在遊戲裡選擇公司、探索這些公司的全球稅率，保護他們的海外資產。玩家可以設置中介稅收控股，用以減輕賦稅，而這些由玩家開發出來的避稅路線，也會公諸於世。

「〈Taxodus〉是一款嚴肅的線上遊戲，對應的是稅務規劃產業，跨國企業藉此嘗試盡可能降低營業稅和其他強制的納稅。玩家代替跨國企業採取『行動』，必須在融合真實國際資本流動資料，像是代繳稅款和稅收協定等資料的策略情況之下，極盡所能地試圖避稅。透過在全球各地設置子公司和中介控股公司，玩家將會揭露跨國企業可以『中和』納稅負擔的潛在途徑。這些由玩家研發出來的避稅路徑，會以年度財務報告的形式上傳到公開資料庫，大眾可以藉此取得。如今，避稅不再是例外，而是常態；它已然創造了一個富有力量的財金暗影世界，裡面的資金流動是為了要合法逃避財金規範。

儘管許多政府每年都因此失去了不少稅賦，大型資本額仍舊在『收稅人』無法企及的海外司法權下不斷累積。避稅天堂的目標，就是要讓隱藏的海外經濟基本原則、地理和影響力變得可見 **1**。」

在**社會參與**領域中，這款遊戲的目標，是要告知人們關於企業納稅計畫和避稅的資訊，並且刺激大眾和政府回應許多人認為嚴重的問題。個別玩家在獲得關於隱藏海外經濟策略全貌的相關知識時，也邁向了**合意的思考**。Femke Herregraven（費姆克·賀里格拉文）希望不只是閱讀遊戲最後公開報告的玩家和觀眾，都能夠邁向同樣的思考方式，對於這款遊戲有意識的人也能如此思考。企業避稅的議題一旦獲得了更多公共意識和理解，就能針對這項議題的解決方法施加更多壓力。

人們對於避稅有了更多知識，甚至還有特定的企業或政府暴露在鎂光燈之下的時候，大家就可能有動力去採取可以改變、或影響賦稅系統的偏好行動。

個體而言，消費者可能會選擇避開、或者杯葛特定的產品和公司。儘管要直接並且立即修改複雜的國際稅法有其難度，還是有人會受到驅策，致力於市民教育或者權利提倡。確實，避稅天堂遊戲揭露了荷蘭作為首屈一指避稅天堂的事實；因此，這項議題在當地獲得了廣泛的關注，甚至還因此在荷蘭的議會中受到辯論。

要想像線上遊戲足以導向**合意的社會環境**，是有挑戰性的，但它還是有可能──具有影響力的政客和企業都可能因此而改變。隨著時間經過，許多人得知避稅訊息並且採取了行動，可能使得跨國企業的避稅常態和結構有所轉變。我們並不清楚荷蘭的法律因為上述議會辯論而有了什麼樣程度上的改變，然而有可能因為市民的努力，政治和經濟體系與結構都獲得了修正，更有效率地解決公共議題。

1　〈Taxodus〉，femkeherregraven.net。

圖 31.1（左）　〈Taxodus〉，介面。
圖 31.2（右上）同上。
圖 31.3（右下）同上。

Smoke Doll 吸菸娃娃

Daniel Goddemeyer

「Daniel Goddemeyer 的吸菸娃娃，會在孩童面前規律呼吸，在吸到二手菸的時候則呼吸困難，而如果吸入了致命程度的二手菸，娃娃會面色發黃然後死去 **2**。」

「在醫院裡做研究的時候，我得知約有 50% 罹患氣喘和呼吸疾病的兒童，原因都是出自於他們的父母親會在他們周遭吸菸；因此，這項計畫的目標，是要透過賦予幼童權力的物件 **3**，讓這種往往關起門來、發生在家裡的『隱形』行為，變得清楚可見。」

「〈Smoke Doll〉生理上所展現的呼吸行為，會根據父母親的抽菸習慣，還有娃娃被動在家吸入二手菸的程度而改變……，如果娃娃太常暴露在二手菸裡，她的呼吸會變得不規律，最後會停止呼吸，還會有真實的尼古丁痕跡顯露在娃娃臉上；娃娃可以被救活——唯有透過不吸菸的人進行吹氣才有辦

法，而非透過『她們』的雙親。〈Smoke Doll〉將父母對幼童健康的考量帶出家庭場域，讓社會得以窺見。這項計畫是具效力的視覺符號，同時也是指責的提醒——針對幼童健康受到被動吸入二手菸的嚴重影響 **4** 的提醒。」

這項計畫並非秉持著**實踐應用**的目標而設計，但我們也會探討它如何能夠運用在促進幼童健康，甚至是促進父母身體健康的脈絡當中。吸菸娃娃可以用在小兒科醫生的門診，用以輔助父母親、小兒科醫生和孩童之間的溝通，針對抽菸對家庭裡每位成員健康造成的影響，藉此改變雙親的抽菸行為。作為一項有功能的物件，〈Smoke Doll〉可以被帶回家裡；而隨著娃娃的呼吸變得更加吃力，它向父母親傳遞家中幼兒的健康訊息也有所變化。吸菸娃娃是一種具教育性且強而有力的說服工具，它能促進家庭裡針對吸菸議題的溝通。

〈Smoke Doll〉可能會影響**工具式思考**，讓父母親或者幼童照顧者了解到，二手菸是造成孩童嚴重健康問題的原因，也因此要更謹慎考量。這項計畫在診斷上和論述上的作用，是讓二手菸對於幼童本身造成的可能健康影響更加具有意識。

在**合意行動**程度上的影響，端看醫生的目標，可以是讓父母親停止在幼童附近抽菸、讓父母親完全停止吸菸，或者讓幼童不要暴露在任何二手菸來源中。除了不讓他人在幼童附近抽菸之外，父母親同樣也可能有了避免讓小孩暴露在其他二手菸環境的動力；雙親也可以透過他們的行動散播想法，讓其他父母親和抽菸者，對於在小孩附近抽菸的影響更有意識。不論父母是否採取行動，幼童都可能可以自行避免吸入二手菸，也可能在有二手菸的環境裡大聲反抗。

這項計畫的**合意情況**，是讓健康的雙親和幼童，意識到家庭成員對彼此健康所造成的影響；更特定地來說，是讓醫生尋找一個安全環境，使得幼童和其他家庭成員不會受到菸害，甚至是讓家裡吸菸的人都認為必須要戒菸，或者至少創造一個無菸的家庭環境。作為醫生廣泛實踐的一環，〈Smoke Doll〉的運用，可能可以創造更健康的家庭，影響更廣大的群體。

2　Jeremiah McNichols（傑洛米亞‧麥可尼可斯），「Daniel Goddemeyer's 'Smoke' Doll: How Do We Measure Success?」（Daniel Goddemeyer 的「吸菸」娃娃：我們如何衡量成功？）

3　Daniel Goddemeyer，作者對談，2012 年 1 月 25 日。

4　Chris O'Shea（克萊斯‧歐史亞），「Smoke, Heart, Talk Dolls」（吸菸、心臟、娃娃會說話）。

圖 31.4　　〈Smoke Doll〉

Critical Artefact Methodology　批判人造物方法學

Simon Bowen

應用研究

批判人造物方法學，是一個旨在（1）檢視：運用論述設計更好地理解利益關係人的需求，並且探索特定的設計概念，以及（2）試圖理解批判設計實踐，能夠在以人類為中心的設計中所扮演的宏觀角色。我們首先會從應用和基礎研究的觀點，來探討這項計畫的影響。Simon Bowen 如此形容：「我主要是對於：批判／推測／論述設計如何讓參與式創新成為可能，『亦即』，批判人造物（當時我是使用這個詞彙）是設計中的中繼點，而非目的。我認為我的博士研究同時是基礎也是應用研究；所以沒錯，這就是一項和參與者為了以人類為中心的創新，而運用批判人造物進行價值的（基礎研究）探問。『客廳』（Living Rooms），就是一項運用批判人造物方法學 **5** 的（應用研究）探問『案例之一』，探索『在一個地方老去』的設計機會 **6**。」

Bowen 的應用研究是探討：對於運用批判人造物發展使用者需求的理解；而這樣的學習，也可以應用在發展新的設計，範例之一就是他自己的碩士論文研究，〈Forget Me Not Frame〉（「勿忘我」相框）──使用者可自行決定是否要讓裡面的照片顏色淡出的相框。

「這些概念設計的情境，刺激了來自參與者發人深省的討論。回顧這些工作坊的錄影，讓我獲得了發展更多概念設計的見解，參與者看似無法想像自己真的會想要使用這些產品，但他們確實針對這些人造物所要傳達的概念和觀念進行思考；以〈Forget Me Not Frame〉相框為例，參與者表示：『要將某人徹底移除的想法有點恐怖，』但他們還是繼續探討不斷改變的家庭關係所帶來的影響，還有能夠『刪除』照片所可能帶來的好處──隨著逐漸增加

圖 31.5　　〈Forget Me Not Frame〉

的婚姻關係，都以分居或者離婚收場，能夠適時在家庭聚會時移除掉某些照片，可能會成為一種社交技巧。對於這些工作坊討論的回顧，給予了我繼續這個設計行動的靈感，要創造和這些新穎的局面相關，針對使用者需求更豐富的理解 **7**。」

藉由呈現論述人造物，Bowen 希望能從研究主體開啟探討議題的**相關思考**。透過〈Forget Me Not Frame〉，他探索「社會禮節及動態照片展示之議題」**8**。論述作品的模糊性和刺激性，的確可以創造廣泛的反思和思考，而 Bowen 作品成功的證明，就在於它所帶來的「發人深省的探討」，圍繞著「將某人徹底移除很驚悚」這樣的概念。這些**相關回應**，允許研究邁向意義合理化的階段，可以採取可**行動的見解**便於焉而生；在這個情況下，他帶有刺激意味的設計原型，使得能夠藉由數位相框來「刪除」相片的慾望油然升起，並藉此反映改變中的關係和作為社交的一種技巧。

基礎研究

Bowen 的批判人造物方法學也是基礎研究的一種，因為它檢視了批判設計實踐，能夠在以人類為中心的設計之中所扮演的更廣大角色，同時也尋求了設計的普遍原則；在創造〈Forget Me Not Frame〉之後，他希望發展更多可以普及的方法。接下來的博士論文，他主要著重在兩項用以蒐集

5　批判人造物方法學，是一種在工作坊之中運用概念設計提案，讓利益關係人參與的方法——這些概念設計提案，運用在以人類為中心的革新設計實踐；而這些概念提案的發展，目的在於「讓利益關係人參與創新情境」，並且建構設計團隊對於利益關係人需求、慾望、信仰和價值的理解。

6　Simon Bowen，作者訪談，2017 年 10 月 24 日。

7　Simon John Bowen，「A Critical Artefact Methodology: Using Provocative Conceptual Designs to Foster Human-centred Innovation」（批判人造物方法學：使用刺激的概念設計來增強人類中心革新）。

8　同上，頁 19。

圖 31.6　　　〈Forget Me Not Frame〉

資料的計畫；「我需要實證資料來發展可普及的方法，並且如此運用批判性反思，作為其有效發展原則的特定證明——如同利益關係人參與批判人造物，將某種程度上有效地發展出設計師的理解。這可以用來建構我的理解——關於這些規則如何能有效應用，也因此可以定義批判人造物方法學 9 。」

Bowen 對於應用這些方法學的結果，態度相當明確。「簡言之，針對我的研究知識，相關貢獻包括：

1. 一種批判人造物的方法學；

2. 一種有效的批判人造物描述方法和它們的實際使用；

3. （在此方法學中）一種比其他批判設計更有幫助的批判人造物使用方式，以及

4. （在〈Digital Mementos〉〔數位回憶物〕的產出中）藉由發現的範例來證明批判人造物的方法及其應用的價值 10 。

Bowen 透過兩篇博士論文計畫來建構這些知識，分別是〈Living Rooms〉（客廳）和〈Digital Mementos〉。〈Living Rooms〉是為了未來家中的長者所發想的設計，「初步的調查，是針對隨

著健康照護需求、生活型態和想法都日益改變的家庭設計，如何支持生活上的獨立與品質 11 。」這項計畫由 Paul Chamberlain（保羅・喬柏蘭）所領導，為期一年，並且由英國的「策略提升老化研究能力（Strategic Promotion of Ageing Research Capacity〔SPARC〕）」計畫贊助，共有 34 名來自四個不同利益關係人團隊的參與者，每個利益關係人團隊都代表著不同的人口結構：「虛弱的老人」、「未來的老人」、「活躍的老人」，以及「照顧者」。這項專案遵循批判人造物方法學，而「每個利益關係人團體都分別在四個月之內，參與了一系列由三個一小時討論工作坊所組成的活動 12 。」在第一個工作坊裡，研究團隊在討論時，仔細聆聽了每位利益關係人呈現自己家中的個人物件。在那之後，設計團隊會根據來自這些溝通的相關回應，研發批判人造物，並在第二場工作坊中，透過數位顯示呈現：「每個概念設計都會獨立呈現，接著利益關係人團隊針對這些概念分享他們的意見，然後探索這些概念建議的情況和可能

圖 31.7　　〈Ripple Rug〉，也是〈Living Rooms〉計畫研究人造物之一，讓家庭成員彼此之間進行遠距溝通。激起的水花代表所愛之人的墜落。

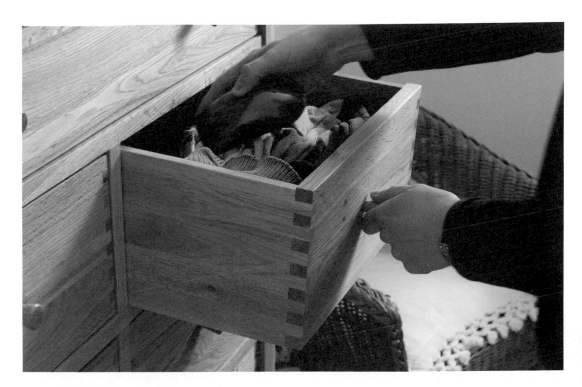

性。這些概念設計被形容成是『對話啟動者』，而不是實際提案——『辯論的起始點』 **13**。」在最後一次的工作坊裡，設計團隊會呈現較不刺激、更貼近利益關係人需求的概念設計。「三種修改過後的概念設計會呈現在第三次的工作坊裡，我們對利益關係人團隊形容這是『持續的對話』 **14**。」

透過這些工作坊，設計師的目標是要運用這些物件來刺激觀眾轉向**相關思考**；論述人造物的用意，是要用來讓主體針對議題進行思考；在此，研究團隊想要製造使用者針對人造物的反應，並且捕捉**相關回應**，協助團隊學習老化人口的價值、態度和信仰。工作坊都有錄影，好讓研究團隊能擁有更多的時間去評估這些回應。針對這些回應的分析，連同先前的研究發現，都導向了構成他的批判人造物方法學的**新知識**和普遍原則，以及最終能支持論述設計的實踐。

9　同上，頁 127。
10　同上，頁 208。
11　同上，頁 129。
12　同上，頁 130。Chamberlain 和 Bowen 是批判人造物的首席設計師，同時也參與了這些工作坊。其他的四位設計師也有參與設計，但沒有參加工作坊。
13　Simon John Bowen，〈Critical Artefact Methodology〉，頁 132–133。
14　同上，頁 133。

圖 31.8　〈Aroma Mouse〉計畫裡的「香氛鼴鼠」抽屜芳香劑。

案例研究：全球未來實驗室

Global Futures Lab 全球未來實驗室

Paolo Cardini與參與者

In Search for Peace 尋找平靜

Aniket Kunte、Shilpa Sivaraman、Vyoma Haldipur與 Subhrajit Ghosal

設計師兼羅德島設計學院（Rhode Island School of Design〔RISD〕）教授 Paolo Cardini，於 2016 年時建置了「全球未來實驗室」（Global Futures Lab，GFL）——一系列的國際工作坊，特別為了喚起非西方版本的未來 **1**。這些工作坊的用意，是因為「多數未來情境和我們身邊的設計推測，都是回應只屬於某些地點和信仰的未來刻板概念」的想法 **2**；這與離開了矽谷與好萊塢、具有影響力和特定的美學觀點相較之下，這項計畫賦予在地敘事發言權——來自那些在未來論述脈絡中總是遭到噤聲的文化。實驗室的核心特色之一，就是〈Souvenirs from the Futures〉（來自未來的紀念品），經由來自世界各地學生參與的四天工作坊而得以實現，遠至伊朗的伊斯法罕藝術大學（Art University of Isfahan）、印度雅美達巴德的國立設計學院（National Institute of Design〔NID〕）、利馬的祕魯羅馬天主教大學（Pontificia Universidad Católica del Perú）、衣索比亞的阿迪斯阿貝巴大學（Addis Ababa University），以及位於古巴哈瓦那的工業設計高級研究院（Instituto Superior de Diseño）。這項計畫的目標，是要「蒐集來自未來的紀念品——沒有哪個比較重要、哪個比較不重要。這是一場慶祝夢想的慶典，這些夢想則透過深度脈絡化的推測設計習題和視角而成形 **3**。」

1 這項計畫藉由 RISD 的全球教職員贊助專案（Global Faculty Fellowship program〔http://gpp.rlsd.edu/fellowships/〕）發展，並由 RISD 全球暨 RISD 學術事務贊助。
2 Paolo Cardini，〈全球未來實驗室〉。
3 同上。

圖 32.1（左）　〈In Search for Peace〉，來自全球未來實驗室〈Futures〉計畫的〈Souvenirs〉。
圖 32.2（右）　〈In Search for Peace〉計畫的〈Yog Headset〉原型。

他的工作坊允許參與者考量自身文化對於未來的定義所具有的特殊理解，並且透過創造故事來描述自己對於進步的概念，闡釋他們的希望和恐懼——不論是迎合人心、還是勸誡意味濃厚的故事。重要的是，參與者首先會走訪在地的工匠和傳統工藝店，作為在地素材和美學傳統的背景參考，而不是預設為流行的西方元素。在考察式的寫作練習和視覺探索之後，學生會構想出一系列可能的物件——對話的原型——用以支持他們的情境。相較於 RISD 同樣也參與了類似活動過程的學生們，Cardini 透過工作坊，發現了相當不同的未來美學（而這也是他所鼓勵的），以及獨特的社會想像和論述，以言論自由、漁業、公益、在地人口過剩和精神主義等主題為探討核心。

為了要更好地解釋學生的文化脈絡，Cardini 便與當地教授合作，除了提供探索推測設計的機會之外，工作坊經常在第一次舉辦的時候，鼓勵刻意而可能相異的反思；未來則被當成是「一個針對當下提供意見的安全地帶」**4**。藉由讓教職員、學生和工匠共同參與特定的計畫和主題，關於在地價值、信仰和態度的共識和衝突便得以浮現，最終的計畫目的，是要透過藉著論述過程而發展的論述人造物，主動為在地社群提供服務；然而，除了教育學生做批判設計的實踐和幫助啟發在地的對話之外，Cardini 同時還有著全球的目標。整體而言，他正在創造更廣泛的未來視野總集，提供西方未來情境的「解毒」，並且為了更廣泛的全球觀眾影響反思和論述。他們已於 2018 年 3 月在羅馬舉辦展覽和講座，而展覽也應該要持續將行腳擴大到學生自己的國家和城市，希望能觸及更多觀眾，創造新的對話。

有鑑於幾乎所有〈Souvenirs from the Futures〉

4　作者訪談，2017 年 10 月 27 日。

工作坊的學生，對於推測設計都不太熟悉，大多時候他們參與的也是只有為期四天的過程，因此可以理解的是，他們的作品可能無法總是達到和其他公開作品同等程度的精密與細緻。而且先不論資源，許多作品的內容都訴諸於具有爭議的主題，偶爾也向主導的文化機構和政府實踐做挑戰。在其國家文化中，擁有較多表達自由的學生往往採取比較大膽而批判的立場，然而這對 Cardini 工作坊裡的學生來說，卻也不是輕而易舉的事情，針對有爭議的主題發聲並且採取特定立場，可能會為這些學生帶來被追索的更大風險；考量到這些學生各自的國家情況，我們因此選擇介紹主題沒那麼具有爭議的作品，並且確保這本書的出版不會在任何的政治脈絡當中，對學生造成不利的影響 **5**。

因此，本章分析的是比較不那麼具有爭議的〈Souvenirs from the Futures〉，以及 Cardini 所協助、蒐集，和更廣為傳播的非西方未來視野總和的整體計畫。

其中特定的工作坊計畫 ——〈In Search for Peace〉（尋找和平，ISP），則是由四位來自 NID **6** 的學生所組成的團隊，共同設計了〈Yog Headset〉（Yog 頭戴式裝置）——一件虛擬實境作品，可以幫助印度人在瘋狂的印度工作文化之餘，還能豐富自己的精神生活 **7**。學生將情境推展到未來，他們還因此而創作了「微小說」故事情節，描述為了進步和成功而持續施加專業與文化方面壓力的印度社會。

> Mahesh（馬赫許）將杯中咖啡一飲而盡，揹起了包包，這天的工作已經結束；可是當他瞥見手錶的時候，才驚覺這不是新的一天，時間「也已經」很晚了。
>
> 回家的路上，他打了通電話給母親，討論自己正要開始忙碌的工作。

「兒子啊，我希望你常常祈禱，這麼做能讓你平靜下來。」（母親建議）

「沒問題啦，媽，我已經找到了一個好辦法。」一回到家，Mahesh 立刻戴上了他的〈Yog Headset〉，撫慰人心的唱誦隨之開始，他也很快地進入了靈性世界。〈Yog Headset〉讓他的心情平靜下來，也幫助他把一天的煩憂拋諸腦後。如此平靜的暫停，是 Mahesh 現在唯一期待的事情，因為這短暫的時光，能幫助他為明天做好準備 **8**。

從很多方面來看，上述微小說所描述的在地情境和對未來的關注，都反映了其他先進資本主義社會類似的看法，但其中還是有著某些顯著的計畫差異。對於多數西方的未來想像而言，科技先進就是核心；比起將現有科技維持在現有的狀態，西方學生看似更可能會推進現有科技的潛能，使之成為未來情境的關鍵要素——社會情境需要去適應科技的改變。然而，未來的〈Yog Headset〉卻也涵蓋了虛擬實境的現有狀態，以及其他創造浸潤式體驗的感覺科技 **9**。重點不在於想像先進的科技能力，而是這些科技 10～15 年之間的視野，能讓現有而新興的科技變得不那麼昂貴，也因此能觸及更廣泛的大眾。他們強調的是社會文化情境，並且為了他們認為重要的目的而挪用已知的科技，以這件作品為例，就是為了要強化靈性的修持。Cardini 注意到，這並不會是他西方學生的設計主題，卻會出現在全球工作坊裡；再者，NID 的學生為人造物選擇了在地的素材和資源，而非一味地去模仿擁有閃亮塑膠外表和聰明介面的刻板未來美學。

5　儘管某些爭議作品的出版，可能會讓需要曝光和辯論的情形因此而得到更多的關注，但我們對那些可能受到影響的人並不熟悉，也不確定可能造成的風險，因此我們寧可選擇謹慎一點，也不願意冒險。

6　身為產品設計和設計視野中心的指導，Praveen Nahar（普拉文·納哈爾）負責協助專案的整體運作，而身為教職員的 Sucharita Beniwal（烏查李塔·班尼沃爾），則在 Cardini 不在的時候，和學生團隊密切合作。

四個領域架構

〈Yog Headset〉（以下以計畫名稱簡稱——〈In Search for Peace〉或 ISP）的創作，明顯有著論述議題並特別建構在推測設計的框架裡。這項計畫針對成功和進步的壓力，表達了未來對於工作和社會的考量，必須犧牲掉人們對於靈性層面的關注。正如我們另外分析 Cardini 的〈Souvenirs from the Futures（Souvenirs）〉的整體計畫和總集，我們也把它視為論述，在未來目標和方向的概念與對話內，有針對非西方參與和代表的關注；它也可以被視為是有著較低程度的實驗、責任的議題設計，為那些遭受西方對話排擠在外的人提供平台。

領域

就像所有的〈Souvenirs〉作品一樣，〈In Search for Peace〉的創作，是工作坊形式架構的一部分，學生們意識到他們不會自行傳播作品，但 Cardini 最終會將他們的作品囊括在巡迴展覽和線上展覽裡。他們的作品明顯地落在社會參與的做法之下，目的是要讓觀眾暴露在人造物當中，刺激他們針對單一個特定的論述，及更廣泛的〈Souvenirs〉計畫進行反思。

1. 意向

思維模式

從我們和印度學生的討論中得知，他們全體同意該作品有著**建議的**思維模式；因為深感於目前印度人繁忙的生活步調和靈性修持之間的衝突，他們明白這是許多人所面臨的問題，卻不必然就是所有人的問題，他們呈現擴充當前生活的未來烏托邦，針對印度人的生活提出警世寓言。

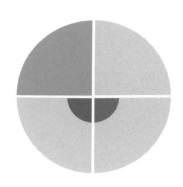

全球未來實驗室：來自未來的紀念品

● 商業的	無
● 責任的	低
● 實驗的	低
● 論述的	高

尋找平靜：Yog頭戴式眼罩

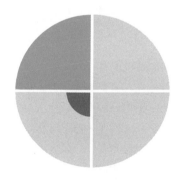

● 商業的	無
● 責任的	無
● 實驗的	低
● 論述的	高

7 學生表示，「Yog」一般而言是指「在一個狀態裡，或者在一個階段中，像是在生命的某個階段。」Yog 也玩弄字面上的意思，和「Yoga」（瑜伽）與「yogi」（瑜伽士）等靈性概念相關。

8 〈In Search for Peace〉，全球未來實驗室。

9 學生會想像聽覺輸入和大腦刺激，譬如正在發展中的跨顱磁刺激技術（transcranial magnetic stimulation technologies）。

圖 32.8（上）　四個領域圖
圖 32.9（下）　同上。

在社會參與的領域當中,〈Souvenirs〉計畫一方面受到了陳述性(宣稱)思維模式的驅策,因為 Cardini 堅信這些非西方的聲音,並沒有反映在主流的未來視野中。然而,他卻認為這些人造物中特定的**建議**的思維模式「只是為了讚揚不同的夢想」。他並沒有宣稱這些是最具有代表性或者最關鍵的主題或遠見。另一方面,他的工作坊也有著**好奇**的思維模式;他不確定在地工作的過程和可能的產出,還有在不同文化脈絡中去教育設計新手的挑戰。他對於個別的論述人造物沒有設立特定目標,只要這些人造物足以代表在地觀點就行。

脅都頗具意識,也至少都意識到人們所能投入靈性修行的時間減少,所以大多數人還是會希望去挑戰現況。透過推測設計,他們呼籲人們進行反思,並且也許可以針對論述進行辯論,提供一個 Yog 裝置無所不在,被視為是引領每日生活必要工具的可能未來。這會是印度理想的未來嗎?

另一方面,Cardini 的〈Souvenirs〉總集,目的是要藉由遭到忽視、非西方的例子和未來視野來**告知**觀眾。不過 Cardini 的主要目標是要**激發**,特別是西方觀眾,希望為全球觀點創造更具包容度的意識、反思和辯論——讓「不同階層也能發聲」 **10**。

目標

在受到建議的思維模式影響之下,ISP 作品的目標就是要**激發**。儘管多數人對於當代生活的挑戰和威

10 參見 Gayatri Chakravorty Spivak(佳雅特里‧史碧娃克)所著〈Can the Subaltern Speak?〉〈低層能否發聲?〉一文。Spivak 的文章著墨於造成位處邊緣的聲音可能不被聽見的歷史和意識型態為何。這篇文章深入探究擁有政治主體與觸及國家的意義,還有在承諾平等、卻無時無刻不爭取平等的資本主義體系當中,因承受差異而帶來重擔的現象。

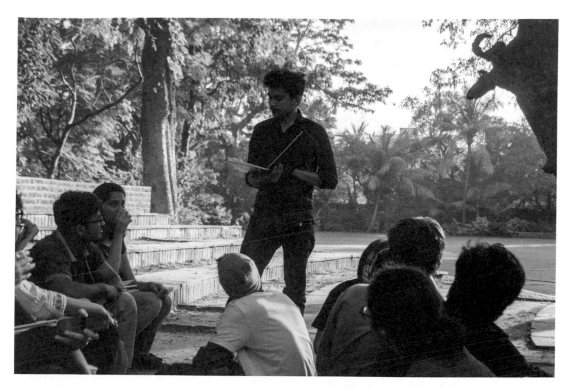

2. 理解：道德責任、能力與可信度

工作坊的結構，讓學員沉浸於在地工藝與推測設計的實踐裡，也鼓勵學員挖掘和專案內容相關的個人經驗。〈Souvenirs〉工作坊的時間較短，而反觀在 NID，學生們可以在 Cardini 直接參與的之前或之後，著手從事一些主要或次要的研究。ISP團隊檢視了關於壓力、憂鬱症和高度要求工作文化的報告，還有由醫生所建議的介入形式；接著，他們還訪問了校園裡的冥想專家，與其他學生、朋友和家庭成員一起討論靈性修行的態度和實踐。作為該文化的一份子——學生目前也面臨了進入高要求工作文化的選擇（與他們忙碌而壓力大的學術生活並沒有太大的不同），他們也提供了頗有根據的想法。至於**可信度**，特別是針對非本地人而言，可能是基於觀眾對於該研究的了解而產生，但大多數相信的人也是根據身為一位真正的印度人的個人經驗，體驗到要維持豐富靈性生活的挑戰，而非用外人的觀點來檢視印度人的生活；還有另一種感受——是根據計畫背景，而非描述計畫的照片和故事而來，例如反映當下的情況和對於真實未來的擔憂。有鑑於這項議題和學生生活密切相關，透過他們的研究，學生似乎獲得了以不同方式處理論述的能力，而這點顯而易見於他們的構思過程之中。根據學生所選的主題，他們的作品可能也沒有牽涉到太多的倫理衝突——雖然存在於高科技、先進資本工具和宗教虔誠之間挑釁意味濃厚的複雜情況，很可能會導致某些問題的發生；這就和所有的電子產

圖 32.10（左1）〈Souvenirs from the Futures〉：印度的「業報硬幣」（Karma Coin）

圖 32.11（左2）〈Souvenirs from the Futures〉：伊朗的「感覺人類」（Feeling Human）

圖 32.12（右）〈Souvenirs from the Futures〉：印度的「愛情故事」（A Love Story）

品一樣，生產與處置的過程中，都牽涉到了特定的倫理議題，因此，建議使用這些產品，便可能是對這些有問題情況的默認接受。

Cardini 相當熟悉推測設計，而他在 13 年前便已開授了第一門和未來主題相關的設計課程，甚至也在自己還是學生的時候，就以能動性的未來作為論文的研究計畫主題。他擁有經由全球旅行而培養出來的普遍文化敏銳度，也曾經在三大洲、針對不同的社會群體，開設推測設計的課程——然而就和多數設計師一樣，Cardini 也絕非文化人類學、未來研究，或者他所工作的特定國家或地區的歷史專家。不過他在開始每一次的旅行之前，都會創立一個部落格，用以蒐集非西方的未來相關素材 **11**；接著，他還會和 RISD 的學生們組織圓桌討論會議，讓這些學生代表他計劃前往的地方，針對社會結構、宗教、未來夢想、當前恐懼、什麼事情要做、什麼事情不做等不同主題進行探討。確實，工作坊學生們感興趣的論述範圍很廣，因此他也沒有特定的專業知識內容，不過重要的是，Cardini 往往會和在地的教授們緊密合作，也讓當地的工匠和零售商參與整個過程，確保他所採用的措施和方法是充分一致的，同時也可以避免產生重大誤會。Cardini 的目標是要輔助他人表述並且創造一個平台，然而就算他在攸關**有效性**和**可信度**的知識上看似充分，接踵而來針對計畫的批判和辯論，卻也可能使得某些議題浮上檯面。

和**理解**有關的最大挑戰，往往來自於**道德責任**。Cardini 鼓勵學生們批判、檢視在地情況，並且分享在地與海外的工作經驗，但這麼做卻也可能導致意料之外的後果以及來自當地的反響。如今網路傳播和普遍公開的展覽，讓人無法確保是否能全盤掌握誰最後會看到這些作品，還有文化與政治的力量，又將如何針對學生具有挑戰性的表述做出反應 **12**；因此，作為一種預先措施，網站在發展階段

時受到密碼保護，好讓所有參與者都能在作品公諸於世之前，對於自己的作品即將被呈現的方式取得共識。確實，Cardini 的作品以未來推測計畫作為架構，因而為反思創造了一個更安全的空間，然而絕大多數時候，他也必須仰賴在地專家，來協助理解並降低風險。Cardini 對於挑戰很有意識，尋求「盡可能用最好且能贏得尊重的方式講故事」**13**。這樣跨文化的計畫——特別是像〈Souvenirs〉那樣野心勃勃的計畫——是無比重要的，然而人們更多的關注，卻也必然牽涉到更大的風險。

3. 訊息

訊息－內容

如前所述，ISP 訊息內容，處理對於文化和專業力量的擔憂，也逐漸需要更多來自年輕人和市民的注意。其中一個問題，就是漸增的人口和可用勞力的供給，使得雇主可以施加更多壓力給員工，因為一旦員工有任何抗拒，將輕易遭受取代；而重要的是，還有針對靈性修持時間與情況的相關論述，會在未來社會逐漸增加的壓力之下，持續或者變得更加關鍵。同樣的，Mahesh 的故事也讓我們明白，他「可能沒有足夠的時間和母親相處」**14**，因此受到影響的人就不只有他自己，也包括了他所愛的人。

〈Souvenirs〉計畫的訊息，則是批判現有的不公和普遍主導的西方世界聲音，並特別透過推測未來的觀點來詮釋；而它也透過美學議題的呈現，例如

11 Http://globalfutureslab.tumblr.com/。
12 譬如，一名來自伊朗的工作坊學生，就遭到學校禁止，不能在校園中展出作品，作為畢業作品的一部分，因為校方認為她的作品太過具有爭議。
13 作者訪談，2017 年 11 月 1 日。
14 作者訪談，2017 年 10 月 27 日。

〈Yog Headset〉和多數其他的〈Souvenirs〉作品，提倡以在地材料文化素材作為表述。

訊息－形式

ISP 訊息可以被認為是參考了一些「訊息－形式」的手法，而這種情況也很常見。首先，也最直接的形式是**範例**——「透過範例的運用來描述普遍概念的方法。」〈Yog Headset〉可以被視為透過一種干預對於該問題明確的宣言。同樣的，這項計畫還可以透過**因果**來被理解——「針對會影響行動、事件、情況或某些成果的力量和其表述方式；包涵起因，還有它所造成的改變。」這種論述透過 Mahesh 所面臨的問題重重的文化情況來表述，成果是以科技輔助的靈性冥想。就像在多數呈現未來情境的推測作品中典型可見的那樣，〈Yog Headset〉也提供了與當下的隱性**比較**，而以這個例子而言，就是西方和非西方美學方法之間的比較。透過計畫的微型小說故事，我們也可能從中發現**描述**和**敘事**的元素，然而這就是屬於描述背景的部分，但絕大多數的影響，都是來自於和裝置的表述有關。

〈Souvenirs〉展覽同樣可以被理解成是非西方推測設計的**範例**，然而就像 ISP，它也是西方的隱性比較。重要的是去強調，然「訊息－形式」的確可以被用來分析作品，我們仍舊將它的價值視為有生產力的構想工具，能夠協助設計師思考表達論述的一連串可能方式。

4. 情境：清晰度、現實度、熟悉度、真實度和吸引程度

ISP 的在地情境，透過 Mahesh 和母親通電話的故事運用，變得相當明顯而清楚。描繪他戴上眼罩的畫面，同時也很好地呈現了〈Yog Headset〉普遍的使用情境；然而即便有了故事和圖像，觀眾還是會需要獲得更多資訊，好來理解這類未來推測情境。我們並不清楚設計師在設計的過程中，是否將它設定為未來 10～15 年之間的設計，如果是這樣的話，就會讓情境明顯變得**不真實**。這些來自快速生活型態的挑戰，在當前的許多文化裡都很熟悉；而儘管來自虛擬實境的介入有點奇怪，卻也協助創造了作品的不和諧。眼罩的科技其實也讓人覺得很熟悉，但如果 15 年的未來時間軸是顯見的，那麼某些（西方）觀眾，就可能期待眼罩科技屆時變得更先進——「可是這項科技存在於今天，這個情境又怎麼會是未來的呢？」考量到科技介入靈性修行，目標在於減少科技相關問題之間的衝突 **15**，ISP 也可能被解讀成**真實度**較低的玩笑。學生們也有意識到其中所隱含的諷刺，但他們也認為這樣的解決方式是恰當的社會反應，因為如今社會普遍和科技的關係升溫——未來的印度人，也會挪用虛擬實境來達成這些目的。儘管情境所描述的文化狀況並不吸引人，眼罩本身卻被認為是正面設計，可以輔助「Mahesh 如今唯一期待的事情，就是讓人靜下心來的暫停片刻。」不過，學生們顯然認為這是一項反烏托邦計畫，他們對此拋出了質問——「我們難道會想要一個這麼忙碌的未來生活，忙到我們都必須要仰賴工具才能靈性修持 **16**？」這項計畫和其他類似的警世寓言一樣，在看似平常而被未來擁抱的情況中產生不和諧，且與現有價值和偏好的概念衝突。

〈Souvenirs〉的情境基於當下，卻想像著不同而更具有包容度的未來，這點透過 Cardini 針對全球

15 這與我們曾在第十四章中所討論，NaturePod™ 專案裡刻意運用的衝突雷同，該專案由 Situation Lab 的 Stuart Candy 主導。

16 作者訪談，2017 年 10 月 27 日。

未來實驗室和〈Souvenirs〉計畫的解釋而變得更**清楚**；就算沒有解釋，這個概念應該也是相當明顯的。這項計畫本身是真實的，因為這些都是西方鮮少聽聞、真實的在地聲音，雖然 Cardini 更廣泛的全球參與視野，如今還沒有真正實現。推測未來設計在西方世界多少有些常見，然而國際參與者的廣度，還有〈Souvenirs〉所處理的主題，都讓整體計畫變得讓人感到不那麼**熟悉**。Cardini 的情境具有**真實度**，因為它並沒有試圖要欺騙觀眾，用來創造不和諧；而最終，對於更廣泛全球參與的想像情境，還有未來視野的變化性與微妙程度，都以**吸引人**的樣貌呈現，並且反映一個更富有正義的世界。

整體來說，〈Souvenirs〉計畫的不和諧，多數是透過熟悉度達成——西方世界觀眾不僅看見了未來不同而甚至衝突的概念，同時也明白，他們身為忽視或者刻意阻礙公平參與的主導文化一份子的事實。

5. 人造物：清晰度、現實度、熟悉度、真實度、吸引程度

ISP 將兩種型態的描述人造物呈現給觀眾——Mahesh 的故事和〈Yog Headset〉的圖像。參與展覽的觀眾，還可以額外看見主要人造物（看起來很相似的原型），由傳統竹籃、皮製品和彈性皮帶組成。儘管人們對於虛擬實境眼罩所能做的事情有著普遍清晰的了解，作品本身卻缺乏特定性；我們可能還是不清楚，這到底是不是一組虛擬實境系統，而觀眾一定也還不知道，Mahesh 到底透過眼罩看到了什麼，或者眼罩是否具有額外的科技特徵，像是聲音和大腦刺激。而透過他正在冥想的照片，觀眾可以清楚得知，這組眼罩正在支持著他的靈性修持。主要人造物本身沒有可運作原型，因為沒有硬體或軟體的發展，或者甚至也沒有任何虛擬

實境視覺化。編造的裝置是真實而可穿戴的，但卻不是描述中所形容的真實運作裝置；眼罩的精良著重於在地美學表達，而非科技能力。學生意圖設計吸引人的虛擬實境眼罩；而通俗美學則偏好典型閃亮亮的工業塑膠外表，至於編織的成分，是為了要將這項科技在地化，好讓他人「不會覺得陌生」**17**。不和諧則來自於手織、在地、自然編織和塑膠基準之間的顯著不同——亦即怪異的熟悉感。和所有原型一樣，在模擬預期中的產品時，都會有著某種程度上的技巧，但這項計畫卻也擁有其真實度，因為未來的眼罩組，並不是為了要嘗試欺騙觀眾的惡作劇。學生們也為了要創造吸引人的人造物美學而努力；這就是人造物和情境合作無間的地方，因為目的是要獲得觀眾的注意力，最初是讓觀眾欣賞這種獨特而吸引人的物件，接著是對於情境有了更完整的理解，然後讓觀眾的直覺受到挑戰。當美學欣賞和廣泛脈絡的不受歡迎的程度有所衝突時，不和諧便隨之產生。

〈Souvenirs from the Futures〉主要是透過 GFL 網站和展覽來傳播；兩者的人造物都藉由故事和照片描述，也有著對於目標、過程和成果的某些解釋。Cardini 透過網站成功地清楚表述整體計畫，甚至提供了一段網路影片用以解釋該計畫——雖然這段影片並沒有清楚表達其中每一項獨立作品的概念。相較於提供觀眾「說教而完整的解釋」，Cardini 更希望這些可以是「幾首詩作，留待觀眾自行詮釋」**18**。即便多數原型並沒有完整地運作，但**真實的**原型展出，像是藝廊展覽和網站都是觀眾**熟悉**的模式——雖然在特定地點展出時，因為標準的展覽慣例和該主題之間的差異，會讓它們看起來可能並不是那麼地熟悉。

17 作者訪談，2017 年 10 月 27 日。
18 作者訪談，2017 年 11 月 1 日。

確實，作為世界的人造物呈現，人們至少會在這之中的某些作品，暫時對文化上非在地性的未來推測感到不熟悉；但這就和情境一樣，作品的網站和展覽，也都有著絕對的**真實度**——即便某些特定的未來紀念品，可能帶有諷刺的意味，但它並非真的要欺騙觀眾。這些網站和展覽的用意，都是為了呈現**吸引力**並讓使用者感到友善，即便內容可能會在指出西方霸權時有些擾人。在這種情況下，人造物和情境密切合作，也支持由情境所創造、非西方世界參與全球論述時所產生的不和諧。

6. 觀眾：掌控、參與、頻率和時間長度

〈Souvenirs〉計畫的獨特之處，就在於設計師並不是為了要傳播人造物而創造它們，設計師往往將掌控權交給 Cardidni，清楚知道他要用以作為展覽的一部分，提供給全球觀眾。Cardini 從五個不同的地點集結未來視野，因此在假設上，不只會有西方觀眾參與，非西方觀眾也會從〈Souvenirs〉計畫的多元以及特定論述中獲益；然而，Cardini 最在意的是，〈Souvenirs〉計畫指向了不對等的全球場域，然而這點對他的西方觀眾來說，可能不會太明顯，或者不會被他們認為有問題。在社會參與的領域中，Cardini 透過傳統的網路和展覽傳播，努力觸及最多的一般大眾。這項推測未來的計畫，因為最終的作品原型並沒能實際運作，因此也就沒有主要人造物的實際使用者，而只有修辭的使用者；觀眾的分析便涵著了那些看過網站和展覽的人們，還有那些參加羅馬座談會的觀眾。這些觀眾都是泛指的一般觀眾，雖然羅馬講座的觀眾會比較特定一些，但 Cardini 也為全球工作坊學生的在地機構而線上直播了這場座談會。

至於從網站、展覽和座談會來看觀眾掌控、參與、頻率和時間長度等面向，會認為這些都是相當傳統的管道。有鑑於 Cardini 將 GFL 設立為機構，〈Souvenirs〉計畫還可能擴張並且加入其他的地點，一旦計畫被其他的傳播模式和活動納入，並且有了新的、甚至是回流的觀眾，現有的作品也可能會重獲新生。

7. 脈絡：關注、意義、氣氛、管控

儘管每一項單獨作品都有其特定情境，它們全都附屬在 Cardini 較大的〈Souvenirs〉情境之下，透過不同的脈絡而得以傳播，這與我們先前提過，不同城市、不同劇場的旅行戲劇演出類比相當相似。作為社會參與的一種方法，推測原型透過線上展覽和與藝廊類似的空間呈現，它們會在公開的羅馬座談會展出，還可能透過線上直播的方式傳播到其他地方。我們書寫本書的同時，沒有相關的展覽或講座正在進行中，而 GFL 的網站也只以草稿形式存在，可以直接分析的資料很少；這些也都可能是傳統的方法，羅馬講座會和這些人造物的第一場展覽同時發生，而在那之後，展覽預計前往至少五個舉辦工作坊的城市。在過程中的主要挑戰包含了關注、意義、氣氛和管控，特別是在地的展覽，也就是 Cardini 將組織和執行展覽的權力，託付給了與他合作的當地大學機構。對於掌控權的放棄，將犧牲掉展覽的一致性，以及微調各個層面的可能，但這同時也應允了適合在地觀眾的各種呈現；在這些情況下，和合作者好好溝通關注、意義、氣氛和管控等面向，將可能協助他們更加理解 Cardini 廣泛的訊息傳遞（對非西方觀眾而言重要的），還有可能對在地觀眾而言最有價值的訊息。Cardini 也可能會決定，在地展覽之間的差異，將如何貢獻並增強他所給予非西方觀眾的廣泛論述，提供更多關於在地情況和關注的理解。賦予在地機構傳播過程和觀眾參與的媒介權力，同時也提供了微調「非西

方觀眾」理解的機會，不僅以自我陳述的方式，而是透過與他人的對話，以及透過西方的概念等形式呈現。

8. 互動

除了三種基本的互動模式，亦即「**使用者**」和**人造物**、「**使用者**」和**設計師**，以及**設計師**與**人造物**之間的互動模式之外，Cardini 的計畫還加上了另一個重要的層面——他自己和學生設計師。從提供參與活動的設計觀點來看，工作坊透過賦予**教育性的**能力，還有獨特的**生成**與**建構**能力，讓學生和在地工匠參與計畫，又因為在地展覽受到學生和教職員的管控，它們也在傳播過程中採取了**輔助**的角色。比起任何存在於「使用者」和人造物之間的特定創新互動形式，這項計畫特別呈現給西方以及非西方觀眾，廣邀觀眾與一系列的全球計畫互動。

有了「**使用者**」和**設計師**，Cardini 便得以讓觀眾在兩天的時間當中，參與他的羅馬講座和展覽，協助促進訊息的傳遞；他為這群特定的觀眾，以和參與在地展覽、講座，或者甚至是未來會議有所不同的方式調整訊息。此外，有可能只有當地的設計師出席在地展覽，他們的現身很可能會促進訊息傳遞，但也可能更加強調設計師個別的作品，而非 Cardini 所想要傳達的廣泛訊息。在地互動也可以和當地觀眾創造出更多有意義的連結，允許訊息客製化，協助聚集關心議題的大眾，甚至是發展出與個別觀眾的連結。

設計師和**人造物**之間的互動模式，訴諸於設計師透過製造、傳播、消費和棄置等階段的參與，所能支持訊息內容和影響力的方式。Cardini 在此並不是人造物的設計師，而是更廣大計畫的創造者和輔助者，他實際上對於工作坊的參與，相較於受

到委託，更能強化計畫和隨之而來的討論；特別是對西方觀眾而言，Cardini 可以透過互動直接翻譯相似和相異之處，為觀眾提供重要的跨文化觀點，這點藉由講座內容、會議發表和 Cardini 針對西方學生的教學更顯而易見，而非透過相較之下較為中性的描述和解釋的展覽素材。然而，隨著〈Souvenirs〉計畫更進一步發展和擴張至其他地點，這類型的觀點和在地分析就有可能發生，而隨著更多作品的完成，也可能變得更豐富。確實，對於所有參與展覽的觀眾而言，了解作品的真實性很有意義——整個作品背後的過程是在地創造，並由在地工匠協助製作。然而，對於某些人而言，這些推測作品來自於由西方人主導的工作坊的事實，卻會在某種程度上破壞其可靠性——這些不是完全自然的呈現，而是經由操縱得來。更有趣的，是論述設計隨後可能在〈Souvenirs〉計畫範疇外所發生的事。至於在地設計師和人造物，Cardini 的確希望學生們能夠透過這些經驗，更好地理解設計的論述能力，同時也以新的方式反思自己的在地情境，而這些方式將能支持個人發展邁向合意的未來和學生想像中。

9. 影響力：合意的思考、行動和社會情況

在社會參與的領域中，觀眾一旦理解並且針對設計師的論述進行反思，關於**合意的思考**的第一層影響力便得以發生。從 ISP 來說，這便是承認極富挑戰性的工作文化，以及由靈性所扮演的重要角色可能遭到取代。學生們更著重在地觀眾，還有那些和他們一樣，已經是、或者很快會成為這種令人深感擔憂的工作文化中的一分子。再者，透過在地美學和工藝，也都強調了與較少科技、和更符合人類生活步調的關聯；然而，這種強調同時也可以遭到扭曲，用以協助掩飾「一個人身上背負太多壓力，

『以至於』必須仰賴某種產品來獲得快樂 **19**」的事實。整體而言，他們希望在地的（印度）觀眾，會擔心這種足以侵蝕靈性與有價值的人類關係和工作文化。

對於 Cardini〈Souvenirs〉計畫更廣泛的西方觀眾而言，**合意的思考**意味著對其他全球觀點更多的認可、尊重和包容。他賦予學生與在地社群的寄望，是他們得以藉此理解推測設計，作為設計師增加社會論述的參與和行動主義的一種形式，並更批判地思考和想像不同的呈現形式。

第二階段的**合意的行動**，學生們希望觀眾能藉由承認自己和靈性在某些工作環境裡有所犧牲，因而做出相應的選擇：「如果我為了這份工作付出了這麼多的時間，難道這真的會是我享受的事情嗎？**20**」他們希望可能影響到觀眾的人生和職涯選擇，而這些選擇可以支持觀眾的心靈發展、快樂和家庭時間，並讓他們發現「總有選擇，可以讓人找到有趣、好玩的工作 **21**」，而可能牽涉到的薪資、物質和其他犧牲，也都會值回票價。

Cardini 對於學生持續參與推測設計和對他們來說重要的議題感興趣──即便他並沒有在展覽架構中闡明這點；他希望觀眾能學習到可以幫助自己、和有意義的方法，同時可以引導設計師進行更多社會參與。更廣泛而間接地來說，Cardini 還希望西方世界可以對於在全球事務中所扮演的有力角色更負責任，採取對最終會受到決定影響的他人，更有包容度而更貼心的舉動。

至於第三階段的**合意的社會環境**，當然並不會只是單一論述計畫能產生的可能結果。想要這麼做，就需要有許多傳播和參與方面的努力；儘管 ISP 並沒有特別追求這點，設計師仍然希望邁向一個更以靈性為根據的現在和未來世界，在工作與其他先進資本社會的需求上，都不會如此讓人感到負擔。他們

可以想像，如果更多人將靈性和有意義的人類關係視為核心關鍵，那麼印度就能夠成為一個更好而更快樂的社會。Cardini 並沒有在計畫中想像第三階段，但他確實清楚指出了一個更有包容度的世界，未來視野和實際情況在此都更加平等──「沒有人比任何其他人來得更重要，也沒有誰走在誰的前面，或是落單。」

19 作者訪談，2017 年 10 月 27 日。
20 同上。
21 同上。

案例研究：（不）可能的孩子

(Im)possible Baby （不）可能的孩子

Ai Hasegawa （長谷川愛）

作品背景

「我相信科技倫理的角色，和車子的剎車功能很像。車子需要能夠加速，又要踩剎車，才能安全抵達目的地……，我希望針對同性伴侶的小孩，刺激相關的倫理議題探討 **1**。」

〈(Im)possible Baby〉（〔不〕可能的孩子）提出同性伴侶運用新興生物科技，來製作有血緣關係後代的可能性 **2**。

Ai Hasegawa 對於這項議題的公共論述很感興趣，還有市民在提倡需求時所扮演的角色，特別是因為這件作品「目的在探索更為迫切而亟需辯論的議題——有鑑於計畫所需的科技已經有所發展 **3**。」

Ai Hasegawa 從個人經驗得到作品的靈感。

「是誰決定，又是如何決定的？……，我自己的經驗，可以解釋我想要執行這項計畫的動力，也能將這些問題的相關性，呈現給整體社會。我以前住在倫敦，在那裡我可以合法進行卵子冷凍貯藏（凍卵）；我也在女性雜誌裡，看到了幾則（免費）凍卵的廣告。如果妳願意捐卵，就可以免費凍卵。幾年以後，我回到了日本，就在那時候，我聽到新聞說日本單身女性從 2013 年的秋天『開始』，就可以合法進行凍卵。

我對於這樣子不同的看法，還有凍卵技術引進日本前長時間的拖延感到驚訝，於是便開始著手進行研究，想要了解究竟是誰做出了這些決定……；就這項決策而言，決策者是日本生殖醫學會的倫理委員會（The Japan Society for Reproductive Medicine Ethics Committee）。該委員會由 12

（不）可能的孩子

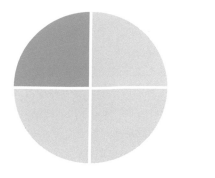

● 商業的	無
● 責任的	無
● 實驗的	無
● 論述的	高

名專家組成：8名男性醫生和4名學會外的研究者……：1位律師、1位文化人類學者、1位倫理學者，還有唯一1名女性社會學專家。雖然是針對生殖相關議題進行決議，但這12名委員會成員當中，卻只有1位是女性。這麼重要、基本上也是屬於女性的議題，卻是由11位男性和1名女性所決定，即使這些醫生很可能也都是這些領域的專家，我實在很難不去想，這個議題竟然是由一群永遠也不會用到這項科技且年紀較長的男人來決定。

再來，該委員會網站上還放了一份公開評論報告，在短短的17天之內，只有20個人參與的情況之下，他們便集結完成了這份『公開評論』，參與者的背景如下：20名參與者中，有4位來自非學術背景、14名參與者是女性，『還有』8名參與者，是落在20～40歲的年齡層之間；最多只有8名公開評論的成員，會是這項科技在非科學相關領域的女性潛在使用者。我不禁想到了少數族群的事例——誰可以做出公正的決策，而決策又是如何制定？檢視這些研究，讓我們發現必須要去承認，這種決策制定系統對於社會弱勢的偏見[4]。」

四個領域架構

Ai Hasegawa 在她的網站上表示，論述是這件作品的目的之一。她如此描述作品意向：「〈(Im)possible Baby〉是一項推測設計計畫，目的在於刺激針對新興生物科技的社會、文化和倫理意涵的對話，並開啟可能讓同性伴侶擁有和自己有著相關基因的小孩的探討[5]。」她把這件作品描述為推測設計，遵循 Dunne & Raby 運用設計提出可能未來的方法，透過提出能展開對話的問題，探討吸引人和不受歡迎的不同可能未來。儘管其他人可能會從她的作品裡讀到探索的元素，或者甚至是重要的服務，我們主要還是從中看見了論述設計的內涵。

領域

〈(Im)possible Baby〉最初是以社會參與的形式展開。這件作品詢問「創造同性伴侶的小孩，在倫理上站得住腳嗎？[6]」比起探索這項科技特定的技術應用，Ai Hasegawa 對於讓人們共同參與對科技的討論更感興趣；她同時也對議題的辯論、掌控以及科學領域的關注和大眾之間的關係感興趣。

1 〈(Im)possible Baby〉, Ai Hasegawa.
2 〈(Im)possible Baby, Case 01: Asako & Moriga〉（（不）可能的孩子，案例 01: Asako & Moriga），Ai Hasegawa。
3 Ai Hasegawa，「(Im)possible Baby: How to Stimulate Discussions about Possibilities of Two-Mum and Two-Dad Children」, 6.（（不）可能的孩子：如何刺激小孩擁有兩個媽媽和兩個爸爸可能性的探討，頁 6）
4 〈(Im)possible Baby, Case 01: Asako & Moriga〉, Ai Hasegawa.
5 同上。
6 同上。

圖 33.1（左）　真實世界中的同性伴侶—— Asako and Moriga，以及他們假設性的小孩。
圖 33.2（右）　四個領域圖（不）可能的孩子

1. 意向

思維模式

在社會參與的領域當中，這件作品看似由**建議的**思維模式所驅策。Ai Hasegawa 提出不同的、更激進而令人不熟悉的提案。她提出並設想這些可能成為未來現狀的可能性；這項科技是在不清楚答案的狀況之下而發生，但卻是一種思考的替代方案；此外，透過和大眾之間的互動，Ai Hasegawa 也對這項科技如果成真，人們將會如何感到**好奇**？人們會如何回應？透過這項作品可能學習或者獲得什麼？什麼又可能會是執行的障礙呢？

目標

這件作品希冀能刺激關於新興生物科技的探討，因此其目標就在於**激發**，希望能激起觀眾反應——透過提出新興生物科技針對相關社會議題的應用，它在情緒和智識的層面激發人心。藉由這樣子的刺激，Ai Hasegawa 提高了人們對於生物科技可能性的意識，人們也可能因而想要了解更多。這項件作品希望藉由讓人們談話，將觀眾推出舒適圈，挑戰或者增強他們的價值、感受、態度和信仰，目標在於「激發」的設計師，往往會以參與式的民主假設作為方法基礎——讓大眾參與他們可能擁有某些掌控的可能未來。支持者需要對現有狀況和可能的未來有所意識，好讓他們認為應該要做出回應，由此看來，Ai Hasegawa 似乎對於鼓勵大眾掌控自我命運很感興趣，藉由告知大眾新的可能來提供媒介。同樣也很重要的，是必須記得，作為激發的一種形式——為了辯論而設計，設計師往往會宣稱或為了中性立場而努力；只是提出議題，而非選邊站。這裡的激發看來有點中立——希望讓人們針對某項實質議題反應或辯論，而不是提出特定論點，不論是正面還是反面的論點。針對哪些科技應該要發展，並且能讓大眾取得，Ai Hasegawa 想要借此呈現更多的觀點。

這麼一項廣博的計畫，一定也有**告知**的目標。這件作品很可能為觀眾提供了新的知識內容——為那些不熟悉主題或者不明白這在科學方面能如何實現的人，提供接觸的機會和新的觀點。她對於為了擁有更良好的對話而探討過程與科技感興趣，這點對於倫理相關的主題而言特別重要，因為這些議題對於人類都有很大的影響力。

2. 理解

為了要理解同性基因生殖牽涉到的複雜社會、文化和倫理影響，Ai Hasegawa 執行了主要和次要的研究，以及些許評估研究。在她的主要研究中，她「進行了和『同性』伴侶『Asako 與 Moriga』的訪談，還有與其他性別少數族群的訪談，像是跨性別者等等……；『她』也訪問了一些科學家和法律教授，想要學習當今人們真正的需求和情況 **7**。」Ai Hasegawa 也與科學顧問合作，亦即任教於琉球大學醫學研究所人類生物與解剖學系的 Ryosuke Kimura（木村亮介）教授——是專攻人類基因和型態變異研究的學者。

至於她的次要研究，則是關於近期英國劍橋大學和以色列魏茨曼科學研究學院（Weizmann Institute of Science in Israel）的突破發現，這兩個機構的合作，首度發現人類可能可以運用來自兩名同性別成人的皮膚，創造出人類的卵子和精子細胞 **8**。Ai Hasegawa 藉由學習更多關於人類基因、幹細胞研究、人類臉部形態學、3D 臉部型態影像和牙齒形態學等領域主題，來加深自己的知識理解。此外，這對女同性伴侶的 DNA 資料，則是

透過了「23andMe」網站進行分析，藉此「了解她們的 DNA 所透露出關於健康、特徵和祖先的資訊[9]」；這個網站能提供基本的基因資訊，包括眼睛和頭髮的顏色、髮質、臉部結構、飲食偏好、生理和個性特徵等資訊。

Ai Hasegawa 還拍攝了一部關於這件作品的紀錄片，透過這部影像試圖引發公眾對於作品的反應[10]，而讓計畫的評估研究因此得以進行。Ai Hasegawa 分別於 2015 年 10 月 5 日、12 日和 21 日，在日本 NHK 電視台播放紀錄片之後，透過推特蒐集到了來自觀眾的回應，一共有「657 人透過 Togetter 工具轉發 953 則推特[11]」；基於要在推特網站上分析日語有其困難度，她的分析是根據手動分類，將推文歸類為正面、負面和中性的回應。正面（234 則）[12] 和負面（207 則）[13] 的推文數目相差不大，多數則是中性評論（725 則）——這些包括了一般的標籤，像是「小孩」、「倫理」、「探討」、「影響」和「發現」等。她根據日文的討論得出的整體分析是，「作品走到這裡，我基本上還沒法找到任何反對小孩擁有兩個母親、有邏輯而合理的論點。我發現人們傾向於基於情緒理由而反對這項科技。很多人是出於本能和直覺，做出了情緒的反應，而不是有邏輯的推論[14]。」

除了這項分析之外，一場私人的放映和討論會於 2015 年 10 月在麻省理工學院（MIT）的媒體實驗室舉行，Ai Hasegawa 透過評估研究，對於公眾的反應更具有意識——誰可能受到作品成果的影響和侵犯。

整體而言，這件作品展現了人們對此議題的重要理解，也因此導向重要的**可信度**。它展示了幾項對於議題的理解，是具有作用的主要論點：誰可能因此受到影響或侵犯；基本的使用者、技術和脈絡上的理解為何；能更廣泛思考，而對於生殖權利、生物科技倫理和性別政治等相關議題，有進一步認知的能力。

這件作品本身很具有**效力**，因為 Ai Hasegawa 對於作品主題的深度參與，使她得以告知並且刺激觀眾；譬如，對於臉部形態學的理解，讓她有能力創造出同性伴侶小孩的模擬影像，而這也是作品當中相當具有力量的元素。

這件作品本身探索著公民和科學家的**道德責任**，而 Ai Hasegawa 對於同性生殖議題的理解，協助她帶出這份辯論的不同觀點。儘管有些人本能地認為基因操控有其問題，但對此議題更多的理解，卻能提供更多有知識的立場和論點——也許甚至能協助不同立場的人們找到共識。

3. 訊息

訊息－內容

「2013 年時，全世界有超過 25 個國家和在地政府，決議跟隨荷蘭的腳步，立法通過同性婚姻合法化。生殖科技的最新發展，暗示著同性伴侶在近期的未

7　Ai Hasegawa,「(Im)possible Baby: How to Stimulate Discussions about Possibilities of Two-Mum and Two-Dad Children」, 38.

8　主導這項計畫的魏茨曼科學研究院專家 Jacob Hanna（雅各・漢納），曾經表示可能在兩年之內透過這種方式創造出嬰兒。

9　「Make Genetics Your Business」（讓基因成為你的事），23andMe.

10　Ai Hasegawa,「Dear My(Im)possible Baby」（我親愛的〔不〕可能的孩子）。

11　Ai Hasegawa,「(Im)possible Baby: How to Stimulate Discussions about Possibilities of Two-Mum and Two-Dad Children」, 38.

12　這些推文標籤（#hashtags）包括：「愛心」、「太棒了」、「很好」、「感謝」、「淚目（受到感動）」、「我哭了（因為很感動）」、「印象深刻」和「開心」等。

13　這些推文的標籤包括：「差勁／不要」、「困難」、「邪惡／壞」、「傷心」、「痛苦」、「害怕」、「衝突」、「不合理」、「生氣」、「殘忍」、「艱難」還有「白癡」等。

14　Ai Hasegawa,「(Im)possible Baby: How to Stimulate Discussions about Possibilities of Two-Mum and Two-Dad Children」, 46.

來，也可能擁有自己基因的小孩——然而，社會有辦法允許這樣的改變發生嗎 **15**？」如前所述，這件作品透過新興生物科技針對新基因生殖選項的應用，與更廣泛的生物科技、繁衍、生殖權利和性別等主題有所關聯。而這件作品也探索——「創造同性伴侶的小孩是正確的嗎？『還有』，究竟誰有決定的權利，又是如何決定的 **16**？」

訊息－形式

這件作品主要以**範例**的形式呈現，這是一種運用例子描述普遍概念的方法。Ai Hasegawa 鮮明、具體而具有說服力的例子，呈現出這些小孩可能的樣貌，使得抽象概念變得新穎，不同的概念也因此變得更能理解而富有意義。這同時也是一種隱性的**比較**形式，將新的生殖過程和其他自然或是人工的方式相比較，是可被理解的。設計師並沒有在設計這件作品時運用「訊息－形式」的概念，然而如果能在構思過程當中運用這些概念，將可能發展出其他可行的設計。

4. 情境：清晰度、現實度、熟悉度、真實度、吸引程度

作品情境的設定是，家裡可能會有兩個媽媽或兩個爸爸；這點透過創造並呈現同性伴侶和基因小孩的每日生活場景而變得顯而易見，這協助觀眾獲得了這些景象的**清晰度**，也能夠理解這些可能的場景。透過對於作品不同的描繪和解釋，情境變得清晰——同性婚姻寶寶是可能的，就算一般觀眾沒有辦法完全理解整體的技術過程。

這件作品牽涉到**真實的**人和基因資料，雖然情境本身目前還沒有真正發生的可能，設計師描繪小孩樣貌的精確度，更加增添了作品因科技可能而創造出的不和諧感，讓人認為這樣的情境可能很快會成真。與此相關的，則是**熟悉度**的挑戰。小孩出現在每日生活場景中，好比吃飯（圖 33.3）或者慶生（圖 33.4）的場景，好讓人們感到熟悉；然而，同性生殖卻也是讓人感到陌生的情況——這並不是觀眾生活的一部分，也很可能永遠都不會是大多數觀眾追尋的事情。

Ai Hasegawa 的作品有著高度的**真實性**，她對於科技研究和發展的趨勢很感興趣，同時也很有興趣了解人們對於這項主題的感受；這是一件嚴肅的作品，而她希望獲得針對主題的真誠回應，好讓該領域能夠有所進展。她嘗試以能說服人的細節來描繪過程和成果，但她的作品並不是企圖要愚弄觀

眾，讓他們認為這在目前是一項可行的技術，或者這些透過看似很真實圖像呈現的小孩，就是真正的小孩。

這件作品很重要的部分，就在於同性伴侶創造小孩，這個情境的**吸引力**。這樣的情境，是為了探究主題隱含的可能性而呈現，還有對於不同脈絡、不同人的吸引和不吸引程度的相關意見 **17**。隱藏在情境之後的議題，還包括了某些同性伴侶可能會希望自行決定是否要繁衍後代。

15 〈(Im)possible Raby, Case 01: Asako & Moriga〉, Ai Hasegawa.
16 「學生組冠軍，推測概念獎」, Core77 設計獎，2016 年。
17 〈(Im)possible Baby, Case 01: Asako & Moriga〉, Ai Hasegawa.

圖 33.3（左） 照片和數位模擬，用以提供鮮明、具體而有說服力的每日生活場景。
圖 33.4（右） 照片和數位模擬的生日場景，藉此描述作品的概念。

Making Mameko and Powako

Recent 3D data from parents' faces

Data manually edited to resemble childhood faces

Blend

Adjust parts according to SNPs/ genotype data for each child

Finish

Middle point face

Ai Hasegawa 創造出深具效力的不和諧,而這樣的不和諧不僅可以獲取觀眾注意力,還能為觀眾反思創造出重要的空間。她以四個面向激發出了模糊性,作品使用真實的人類基因資料,但這些資料實際上並沒有被執行。儘管作品的整體過程是清楚的,技術過程仍然有些模糊不清;而這樣的過程最終讓人感到陌生,但卻以未來可能普及的技術之姿出現。設計師的真實度是最沒有不和諧的地方,因為她的呈現和建議都相當認真,激發並且針對公眾意見進行調查。

5. 人造物:清晰度、現實度、熟悉度、真實度、吸引程度

「有鑑於設計目的是要激發辯論,而非以基因標記創造出百分之百準確的臉部特徵,我們必須表示,

在書寫本書的同時,作品成果看來也比較像是一則預言,而非科學 18 。」

〈(Im)possible Baby〉仰賴人造物──將假設中的小孩視覺化──還有其情境,它們同等依賴彼此。這件作品中的**主要的人造物**,可以讓虛構小孩視覺化的系統,也可以是這些虛構小孩的臉部特徵本身。模擬小孩的影像和他們的經驗,是傳遞情境的**描述的人造物**,也是和觀眾溝通的主要管道;額外的描述人造物,則是包括了照片和場景的家庭相簿,還有由設計師所拍攝的紀錄片。另外還有某些解釋的人造物,包括紀錄片、解釋作品的網站,以及一些向觀眾展示、讓作品得以進行的科學和技術過程圖表等;而當作品展示之際,也還有額外的**解釋的人造物**。

為了創造出主要人造物,Ai Hasegawa 打造了一

親長得很像，因為小孩的臉部特徵就來自於雙親。

與情境密切相關的假想小孩，其描繪也有**真實度**，因為設計師試圖製造針對主題的真誠反應，並以真實方式將小孩視覺化。Ai Hasegawa 承認小孩的臉部特徵並沒有完全精準地發展，而如前所述，這些特徵目前看來更近似於「預言而非科學」[25]。它們試圖要模擬而非欺騙。人造物的呈現是為了要**吸引人**——這些都是看起來很正常的小孩，而不是長相奇怪的孩子，情境的設計，也呈現出吸引人的快樂家庭互動；因此，吸引程度的問題是針對在未來形塑科技的科學家，還有大眾對於這些提案的接受度。

台數位模擬器，「藉由上傳雙親的 23andMe.txt 檔案，來模擬可能的孩子樣貌[19]。」它運用客製化軟體蒐集 23andMe 的相關資訊，根據小孩的生成單核苷酸多態性（generated SNPs）來製造基因報告[20]。「根據小孩的單核苷酸多態性，『它』會顯示出一連串的好消息、壞消息，還有中性的資訊……。使用者可以下載〈(Im)possible Baby〉SNPs 的原始資料[21]。」

在作品中，Ai Hasegawa「運用了〈(Im)possible Baby〉模擬器，製作出兩個 SNP 檔案[22]」，一個名為 Mameko（豆子），另一個則是名為 Powako（波娃子）。接下來，為了要把小孩的臉部結構視覺化，她還運用了雙親年幼時[23]的相片，來創造出 3D 模型，「把兩張臉結合『起來』，達到一個『中間地帶』[24]」，並運用 SNP 資料調整臉部特徵（圖 33.5）。

接著，這些 3D 數位模型會被用以創造置入小孩每日生活場景的數位模擬（圖 33.6），呈現出小孩和雙親互動的模樣；這件作品試圖描繪每日生活場景，而這些虛構小孩的視覺化圖像都相當**清晰**，這些小孩的模擬，都是為了要讓他們看起來很真實，卻又不是真正的孩子。這樣的探索，正是這件作品的核心要素。視覺化的小孩讓人覺得**熟悉**——他們看來就和其他小孩沒有兩樣，而他們也和假設的雙

18 〈(Im)possible Baby, Case 01: Asako & Moriga〉, Ai Hasegawa.

19 Ai Hasegawa,「(Im)possible Baby: How to Stimulate Discussions about Possibilities of Two-Mum and Two-Dad Children」, 15.

20 「單核苷酸多態性（Single Nucleotide Polymorphism），又稱 SNP 或 snp（英文讀音是「snip」）。SNPs 的重要性來自於它影響疾病風險、藥物效能和副作用的能力，它可以告訴你關於祖先的相關資訊，還可以預測你的長相和行為。SNPs 很可能是基因改變異常見疾病的最重要類別……。所有人類都有幾乎相同的三十億 DNA 鹼基序列（A, C, G, 或 T），分散在人體 23 對染色體當中，但在某些地方它們會有差異——這些變異就被稱為多態性。多態性是讓個體有所區別的原因。目前的研究估計，我們 DNA 的差異可能最多到 0.1%，亦即任何兩個不相關的個體，可能會在少至三百萬的 DNA 位置上有所不同。儘管我們已知許多的變異（SNPs），但多數都還沒有顯見的影響，重要性也很小，甚至是根本不重要。根據研究報導，SNPedia 是有意義的 SNP 從屬集合，不論是在醫學上或是其他方面（像是遺傳學方面）。」(Single Nucleotide Polymorphism，SNPedia，於 2017 年 11 月 14 日瀏覽，https://snpedia.com/index.php/Single_Nucleotide_Polymorphism）

21 Ai Hasegawa,「(Im)possible Baby: How to Stimulate Discussions about Possibilities of Two-Mum and Two-Dad Children」, 17.

22 同上，頁 19。

23 照片大約是在雙親十歲左右時所拍攝。

24 Ai Hasegawa,「(Im)possible Baby: How to Stimulate Discussions about Possibilities of Two-Mum and Two-Dad Children」, 19.

25 〈(Im)possible Baby, Case 01: Asako & Moriga〉, Ai Hasegawa.

圖 33.5（左） 這些圖像運用了 3D 資料，呈現出臉部的型態。這些 3D 圖像透過了編修，創造出假設中基因小孩的數位樣貌。

圖 33.6（右） 這幅圖像呈現同性伴侶假設基因小孩的面容。

6. 觀眾：掌控、參與、頻率、時間長度

「在我看來，許多為人所熟知的推測設計作品，都達到了以下兩點：（1）找出問題（重新定義我們如何將一件事情視為『問題』，並重新建構我們對於好的、或者有價值的信仰），『以及』（2）與大眾溝通，刺激想像力和討論。執行這項計畫讓我發現推測設計下一步漸增的重要性：（3）引導有意義的討論，設計出能夠蒐集並且反映觀眾意見的系統 **26**。」

這件作品的首要觀眾就是一般大眾，其中包括了同性伴侶。Ai Hasegawa 對於接觸大眾很感興趣，還與日本電視台合作，共同製作了一部紀錄片，這群觀眾對於主要人造物（將假想中的小孩視覺化的創造系統），或是描述人造物（圖像和紀錄片）毫無**掌控**的權力；然而，有鑑於這些資訊都可以在網路上取得，**觀眾**因而得以控制什麼時候、和要在哪裡觀看這些資料。

觀眾被動**參與**了這件作品，因為他們只能在線上觀看——透過網站和紀錄片；儘管他們有可能藉由將自己的資料上傳到〈(Im)possible Baby〉模擬器，而更投入到作品之中（他們自己的，以及雙親的 23andMe.txt 檔案）。這樣子的參與，確實也可以提供某些人和作品之間更加個人的關聯。那些身為 Ai Hasegawa 研究一部分的個體，也就得以回應設計師，針對作品給予個人意見與見解。

和典型的線上媒體一樣，這件作品的觀眾對於參與**頻率**也有某種程度上的掌控；作品資料隨時可以取得，不論是在公共還是私人場合裡，也都可以被分享。觀眾可以自由選擇觀看影片的全部長度，或者只看他們想要看的**時間長度**。

作品的第二觀眾，可能會是參與這項科技研究、發展和應用的科學社群。設計師拋出了疑問：「誰有

權利決定，又是如何決定的？**27**」這個問題同時拋向大眾對於科技的接受度，還有科學社群的科技發展。科學社群和掌控政策的人，都是這項計畫的可能觀眾，然而他們卻沒有被專案特別針對，或者因而接觸到和其他觀眾不同的傳播模式。

這項計畫目前大部分的討論，接觸到的都還是日本的觀眾，儘管在 Ai Hasegawa 的 MIT 論文裡，她探討到想要把作品透過英文版本的紀錄片介紹給美國觀眾；此外，她還引用了跨種族的伴侶選項，展現出作品對於多元觀眾的包容度。

7. 脈絡；關注、意義、氣氛、管控

Ai Hasegawa 的作品在不同脈絡中呈現。首先，它出現在網路上，這是一種容易使用的管道，儘管這同時也是更可能讓人分心的形式——要讓觀眾全心全意地**關注**，可能有其難度。也因為作品是在 Ai Hasegawa 自己的網站上呈現或者舉辦，她也可以完整地將作品脈絡化，以展覽方式呈現；而在網路上展示作品，看起來在**意義**、**氣氛**或者**管控**方面，就沒有特別顯著的地方。

其次，作品的日文版紀錄片，透過電視在日本全國放映，隨後也在網路上播映；雖然這是作品傳播的另一種形式，但電視和網路的脈絡，實則有著強烈的相似度。最大的區別在於紀錄片的意義，因為它有著更多的正當性；再者，至少在紀錄片還沒有放上網路之前，透過電視播出的那段時間裡，觀眾的**掌控**權也相對較小，因為他們不必然擁有能夠決定在某個時段之內觀看的自由。

26 Ai Hasegawa,「(Im)possible Baby: How to Stimulate Discussions about Possibilities of Two-Mum and Two-Dad Children」, 51.

27 〈(Im)possible Baby, Case 01: Asako & Moriga〉, Ai Hasegawa.

除了透過網路播映，這部紀錄片同時也在日本文化廳媒體藝術祭（Japan Media Arts Festival）放映，這是由日本文化廳（Japan's Agency for Cultural Affairs）所舉辦的年度藝術祭。「日本文化廳媒體藝術祭是媒體藝術呈現相當完整的一個藝術祭（日文：Media Geijutsu），藉此推崇以不同媒體製作的傑出作品——從動畫、漫畫到媒體藝術和遊戲。」[28] 在此，觀眾很可能擁有較高程度的**關注**，因為他們特別付出了一些代價來參加這個藝術祭。出席這個場合讓人備感尊重，而這同時也讓作品變得更有**意義**。因為這是一項盛大的藝術祭，設計師很可能對於紀錄片要如何、何時以及在哪裡放映的**管控**非常小；然而更重要的是，這個面向處理的還有影響觀眾與觀眾互動的能力。雖然媒體藝術祭沒有這個選項，但某些電影節會讓導演或製片人為大眾介紹電影，回應和電影相關的問題，而這點和第三個傳播脈絡十分類似。

如前面提到的，除了其他的傳播脈絡之外，Ai Hasegawa 和她的顧問 Sputniko!，曾經在 MIT 媒體實驗室舉行私人的放映和討論會。在那樣的場合中，她們很可能可以擁有觀眾全然的**關注**，而熟悉的學術場合，也為群眾感受提供了更多的**意義**和**氣氛**面向，這也使得**管控**脈絡和互動的層面，好比介紹與輔助討論，成為了可能。

最後，作品在不同的藝廊展出：「我們為這件作品完成了三場展覽，分別是 2015 年 11 月在斯洛維尼亞的卡佩利卡藝廊（Gallery Kapelica）、2016 年 2 月在日本國立新美術館（The National Art Center, Tokyo），以及從 2016 年 3 月到 7 月間在日本的森美術館（Mori Art Museum）所展出的展覽[29]。」這些展覽脈絡因為地點而增添了不同的**意義**和**氣氛**，但就參觀展覽相對專注的觀眾，以及設計師對於空間和觀眾互動程度較低的管控，卻都非常相似。

8. 互動

當觀眾或使用者親身參與物品的**創造**時，這件事情就會變得很有力量，而自我製作和客製化的物品代價也將富含超越了功能或美學價值的意義。〈(Im)possible Baby〉提供了獨特的「使用者—人造物」互動，因為〈(Im)possible Baby〉模擬器——允許任何伴侶上傳自己的DNA：「藉由上傳雙親各自的 23andMe.txt 檔案，來推測你的可能的孩子。這個應用程式運用了來自 SNPedia 的資料，將你的小孩和最有趣的二級與以上基因型配對。我們絕對**不會**用任何方式持有、或者儲存你的個人資料或結果。上傳的時候，請耐心等候數分鐘，程式正在處理中[30]。」伴侶可能需要擁有 23andMe.txt 檔案（或者類似的檔案）才能進行這個程序，而這個方法也讓作品更貼近於個人，和觀眾更有關聯。這裡的使用者和人造物可能會有非常直接的關係——作品呈現出親密的主題和參與的可能性。我們給予論述設計的刺激，就在於讓他們思考使用者或觀眾的創造，如何為自己的論述目的做出貢獻，而 Ai Hasegawa 則展現出了創新的方法。

值得我們注意的是，設計師作為作品的一部分，Ai Hasegawa 付出了許多努力來集結大眾和他們互動，其中包括取得回應和輔助討論。

9. 影響力：社會參與的第一、第二和第三階段

姑且不論挑戰，所有論述設計的目標，都是要讓觀眾和潛在使用者理解並反思人造物的訊息；這在**社**

28 「About」（關於），日本文化廳媒體藝術祭。

29 Ai Hasegawa,「(Im)possible Baby: How to Stimulate Discussions about Possibilities of Two-Mum and Two-Dad Children」, 48.

30 〈(Im)possible Baby Simulator〉（〔不〕可 能 的 孩 子 模 擬 器），Ai Hasegawa。

會參與的領域之中運作，而第一階段的影響力處理
的是觀眾**合意的思考**——觀眾意識、理解、態度、
信仰和價值有所改變的程度。Ai Hasegawa 對於
提升新科技可能的意識感興趣，也對一般大眾如何
看待這件作品，還有發展計畫的科學團隊的想法很
感興趣；同時，她也想要闡釋和科學、科技發展相
關的偏見。

影響力的第二階段，則是**合意的行動**——藉由提升
一般大眾和科學社群對於該議題的意識，或許有些
人會獲得採取行動和提倡改變的動力。就這項議題
而言，可能就會是倡導新公共政策的發展，讓同性
生殖得以合法化；而信仰、價值和行為的改變，也
可能會影響做事情和生活的新方法。

影響力的最後一個層面，針對的是在**合意的社會環
境**發生的時候，在集體與其活動、信仰、行為、常
態、習俗和結構層面；基礎概念是，設計師的影響
力從人造物影響個體心靈的能力開始延伸，促進個
體行動，最終影響團體生活如何受到理解和體驗。
這裡的合意的社會環境，可能會是大眾對於這類科
技態度更為開放的社會，或者至少是對於更多討論
和參與有著相關機制和更高意願的社會——包括
了科學家和政治人物——針對這類具有影響力科
技的發展和執行。

案例研究：為文明但不滿足的人設計的傘

Umbrellas for the Civil but Discontent Man　為文明但不滿足的人設計的傘

Materious

〈Umbrellas for the Civil but Discontent Man〉（為文明但不滿足的人設計的傘）是一個具激發性的作品範例，如今流通於大眾和全球市場上。最初作為展覽專案的設計，這把傘從我們的工作室「Materious」啟程，乃至於成為核准的商品，整個過程為我們提供了有用的觀點，一窺商業脈絡中論述設計的機會與挑戰。

這項專案始於 Materious 的早期階段，作為入侵社會生活的一種對話。對我們而言，這是一個帶有個人色彩的主題，因為這把傘的概念源自於 Bruce 身為學院摔角手的親身經歷，還有擔任美國陸軍軍官的體驗。在這些脈絡當中，如同其他的運動、武術、法律與安全、監禁、財金貿易與都市街頭生活的主題一樣，某些形式的文化資本積累，也都歸於那些獨特有侵略性的人。佛洛伊德在《Civilization and Its Discontents》（文明及其

不滿）一書中，指出侵略是人類的天性本能；而這種驅策力的不幸後果，就是在文明社會中，特別是針對男性，這種天性必須受到約束。社會存在的用意，原本是為了將快樂最大化，然而當人類的自然行為受到壓抑時，社會也會成為讓人不開心的原因，而這也就是矛盾之所在。

佛洛伊德運用文學的形式來闡述他的概念，而我們身為產品設計師，則是著手創造了一系列的家用物品，藉此能傳達這些相似的想法，同時允許對於侵略議題的個人表述。這一系列有點奇怪而帶有激發意味的物件，在修辭上以商業產品的形式存在，雖然看似也受到了主流生產市場力量所制約，卻能訴諸於更廣泛的社會認可和接受度。我們當初正在設計的其他物件，還包括了實體的侵略形式，而這把傘的概念，則是為了要詮釋心理層面的形式和公共空間的關係。這把傘的兩種相反象徵，其一是紳士

般的精良設計——全長的黑色傘，而另外一個意義，卻是有如戰場上的暴力——刀劍，它們共同創造了完美的不協調感；將雨傘潛入織物鞘，再將它往背後一甩，成為了對人類侵略天性認可的表演。

「每個人心裡都有一頭猛獸；把劍放到那個人手中，他／她心裡的這頭猛獸就會受到刺激而現身。」

—— Jorah Mormont（喬拉‧莫爾蒙），〈Walk of Punishment〉（懲罰之旅），《Game of Thrones》（冰與火之歌：權力遊戲）

我們開啟這項自我發起的專案時，心中並沒有商業傳播的想法；然而，展示模型完工之後，我們卻發現，與其推測雨傘可能作為社會想像商品而存在的一個未來，只有少許製造方面的阻礙，會讓這些商品無法真正進入到大眾市場上。我們當時第一個接觸的公司同意了這種想法；於是我們便於 2007 年底核准這項設計，加入它們隔年的禮品、紀念品和配件的國際批發目錄中。

我們清楚知道，想要運用大眾市場商品來探討論述議題絕非易事；可預期的是，隨著逐漸增加曝光廣度而來的折衷，就是對於訊息少了很多的掌控。考量到無可避免地會與被授權方較為俏皮的產品線相關聯，不僅我們的論述容易迷失，物件也會給人一種可怕的俏皮笑話的感覺。這在全球經濟大蕭條的時候更有可能發生，生產方同意只製造其中一把雨傘（武士刀傘），因為他們了解到如果這把傘賣得好，那麼其他兩把傘就會隨之而來。使用者情境的喪失，像是某人擁有三把雨傘，因而得以根據心情或當天的挑戰來選擇使用武士刀、野人，還是騎士傘，這確實會是一種妥協，但卻是大眾市場實驗要向前邁進的做法。

俏皮笑話其實有很多種類型，好比杜尚派笑話（DuChampian jokes）——但我不認為它們對於「批判設計」有任何幫助。在大眾心裡，它們被歸類到幽默的分類中。

—— Stephen Hayward，作者訪談，2012 年 8 月 16 日

正如多數產品發展過程一樣，這項專案還有很多其他的轉折，它甚至還曾經一度暫時喊停；而與這個案例研究特別相關的，則是與專案包裝和命名有關的部分，我們相信，附加在雨傘上的解釋性標籤，對於溝通專案概念，還有讓這把傘不被解讀成一則笑話很有幫助。在專案發展的最初階段，我們便告知獲准生產方，我們打算寫一本書（也就是你／妳正在閱讀的這本書），而這把雨傘將成為闡釋論述產品如何以商業形式存在的案例研究。溝通論述相當關鍵，而我們堅持要加上能夠指認這個作品意向的標籤，將雨傘命名為「為文明但不滿足的人設計的傘」；生產方在製造雨傘的同時，也同意了我們加上標籤的做法。

然而，在接下來的幾個月中，出現了一些抗拒。行銷方認為這把傘的名字太過負面，而其英文名稱中的「man」（"Umbrellas for the Civil but Discontent Man"），也會降低對於女性的吸引程度，甚至賦予人一種性別歧視的觀感。幫雨傘加上標籤不是問題，但我們想透過這把傘證明的暗示文字，卻一再地被修改。經過許多協商之後，我們留下了一個奇怪的名稱——「為文明但不滿足設計的傘」；除此之外，也只有一句佛洛伊德的話受到引述，作為這項產品的唯一描述。

很清楚的是，儘管這種情況可以讓人理解，但他們的商業關注和我們的論述之間明顯存在著衝突。我們對於授權相當不熟悉，對於（可能的）權限也還沒有意識 **1**，但我們卻擔心自己是否太過堅持，

1　合約上的語言不是很明確，針對我們的部分而言，什麼原因會造成專案的取消，導致我們必須要賠償，好讓專案再發展，還有專案的工具成本，都沒有寫得很清楚。

圖 34.1（左）　武士刀模型全長和縮小版本

畢竟，這項專案的範圍已經被縮小了，甚至還一度遭到取消，因此，我們那時候並沒有像現在一樣這麼堅持己見；再說，儘管我們針對雨傘名稱已經進行了這麼多的辯論，產品終於推出的時候，它仍然被獨立零售網站定義成「武士刀雨傘」，我們對此感到相當驚訝。這明顯是更好的商業名稱（也是隨後製造商為產品註冊商標時使用的名稱），但它卻大大削弱了我們想要溝通的想法。獨立零售商在將產品放上網站的同時，還加上了自己的描述，而這也更破壞了我們的目的；因為網路行銷主導了商品大多數的早期傳播，毫無疑問的是，許多顧客根本不會意識到雨傘的深層意義，除非他們在雨傘送抵家門口的時候，真的會注意到那上面的標籤。

隨著武士刀風格雨傘最初在銷售上所獲得的成功，其他兩種風格的傘，也在出產方承諾之下和縮小版本的武士刀傘一併製造。整體而言，這項專案成功為製造方的商業目的服務，但在論述方面卻遠遠不及──至少還沒有發展到我們想要的那樣。它於2009年初打入大眾市場的時候，獲得了非常好的評價，數以千計的顧客在網路放上自己使用雨傘的照片，其中甚至還有一些製作精良的影片。由此顯然可以得知，即使沒有針對雨傘的解釋，它還是訴諸了人性當中的某些不滿足，還有男性和女性抗拒社會的某種情緒。就算不是一種服務，這把傘也闡釋人們對於表達侵略本性的想望，展開了關於這項物件是否適切於社會的對話；它同時也很快地引發出其他我們沒有預期到的挑戰。

美國政府在過去幾年裡的「反恐戰爭」，讓民眾的焦慮感逐漸升高，許多出於好意的美國人，都將這把傘誤認成拿在手裡的真劍，或是背在背後的步槍。警察曾經因此關閉大學校園（有些學校甚至因而禁止學生攜帶這把傘到學校上課），還有 SWAT 特警部隊接獲購物中心的報案而前往，警方也曾因此衝進火車車廂內，相關的執法也都在其他幾

次事件當中出現。2012 年美國康乃狄克州 Sandy Hook 小學槍擊案發生後，福克斯電視台曾經訪問路人，針對他們是否會將這把傘誤認成是真槍，詢問其看法──得到的結果參半。這些片段在新聞台網站上播出後，湧入了數千名觀眾在討論區留言，大部分對這項產品都表達了強烈的支持。這些槍擊事件的嚴重程度，確實促進了針對這把傘的公共辯論廣度和活力，而如果沒有這樣的事件，討論是否就不會發生。儘管這的確製造了論述──主要圍繞在公共回應議題上，還有基於對反恐警示「見義勇為」時代的責任──但這也只是和我們原先的日標相近，還不經意地為許多人帶來了更多的焦慮和困擾。另也有針對我們的市場實驗而出現的負面聲浪，讓我們對這把傘的好處究竟是否大於它的代價，感到不安心也不確定。

市場提供了不可思議的經銷及物流，因此擁有該物所造成的體驗，確實只是放在藝廊或網路上的曝光來得深刻，但這也有其代價。首先，傳播越廣而遭到（誤）用的風險就越高。我們刻意斟酌這把傘的語義──它有著單色的非金屬塑膠手把，也沒有其他金屬裝飾，還有看來笨重的織物套，很不像劍鞘──當一般民眾在大賣場逛街，或是從宿舍看見別人經過而瞥見這把傘的時候，它的虛構性其實並不清楚。我們認為擁有現實感很重要，但也認為就算有誤解也應該是安全的；它作為藝廊的一件作品展出，就不用顧忌過多的現實感，但對於焦慮的大眾而言，這樣的現實感就大多了 **2**。我們當初還沒有完全思考清楚跨越大眾所有權門檻的重要性和可能導致的嚴重後果；我們對於侵略的興趣，和暴力與恐怖主義都處在斜坡之上，特別是在這樣敏感的社會氛圍之下。**風險較少的論述更適合大眾市場；有些仍然可能不太恰當，也就是當論述很有可能違背微妙的社會常態時，即便法律許可，也是不太合適的。**

根據我們在包裝和命名雨傘的經驗，除了觀眾層面的考量之外，想要在製造和銷售夥伴中維持自己足夠的掌控，是很有挑戰的事情。即便雨傘的標籤和名稱按照我們的希望來呈現，但這並不妨礙零售商和具有影響力的部落客，按照他們的想法重新建構這項產品的概念。我們的工作室網站，在武士刀雨傘版最初上市的月份，就獲得了超過三百萬次的網頁點閱數，而其中多數來自上游零售商的瀏覽，因此我們應當還是有造成某些影響。但我們卻不認為網站對於作品的解釋，實際上真的有效果。如今回望，我們其實可能還可以和夥伴們針對作品資訊簽訂合約協議──就像顧慮到零售業者削價競爭，而導致批發品牌的最低零售價格受到箝制那般；不過，這麼做的風險，就是可能會嚇跑潛在的銷售許可方，因為這麼一來，他們就得承擔額外的市場觀感責任，賭上和零售商關係的風險，還必須負擔監控與執行成本。同樣的，設計師也可能會對銷售方要求更多，但這就需要設計師對於合約的嫻熟、談判技巧和財力方面的資源，才能在對方違約時維護自己的權利。新的產品發展和授權對製造商而言是有風險的，因此能理解他們對於未經證實、和帶有挑釁意味的作品心存擔憂，甚至他們還必須要對利害關係人負責。**論述設計師最好能與有優良銷售紀錄的公司合作，或是他們曾經合作過、值得信賴的廠商**；這當然並非絕對的保證，同時也大幅減少了可能的潛在合作夥伴。

觀眾的使（誤）用，是大眾市場商品無可避免的風險，如果設計師自行生產並批發商品，對於製造方面就能擁有較多掌控──雖然創業風險是設計師

2　我們曾經展出這三種雨傘，作為工作室在米蘭展覽的一部分。這件作品在米蘭得到非常好的迴響（另一件觀眾反應良好的作品，是處理抽菸成癮的議題），因此我們在那裡可以和觀眾直接討論作品。

圖 34.2（左）　雨傘的注塑成型（injection-molded）塑膠把手

圖 34.3　　最初的展示原型

546　　　論述設計 Discursive Design

往往不曾受過訓練的領域，甚至也是設計師沒有興趣的領域，但這也是一個不錯的選項。廣布的分配和銷售十分需要設計師和零售業者之間的夥伴關係，而在較小的規模上，設計師本身也可以成為唯一的零售來源。不過，吸引訪客來到設計師的獨立零售據點有其挑戰，需要運用到昂貴的行銷策略或是有影響力的部落格發文，這也可能再次讓設計師喪失與零售夥伴之間關係的掌控。這也就是為什麼我們會認為 Kickstarter 和 Indiegogo 這類的群眾募資平台，對於廣大市場的論述設計具有價值的原因 **3**；因為這些募資平台的監管很少（雖然不免在某種程度上還是會有），設計師得以密切掌握自己的訊息。設計師運用這類平台的商業系統和廣泛的顧客群，來了解立即、有效而有用的優勢，即便設計師對於在成功為產品募資後提供所有權並不特別感興趣，這類平台也可以只用來傳遞訊息，近似於某種線上展覽；再者，設計師先前並沒有預期到的利益和重要的網絡，往往會透過募資平台的廣告發展，就算不能聚集觀眾，它們還可以是用以吸引觀眾的一種方法。儘管這裡的觀眾群廣度小於其他大眾市場，但從募資平台開始，卻能吸引到更可能關注論述議題、有共鳴而意願高的零售夥伴；更有可能的是，部落格和其他的媒體管道，也會藉此針對作品進行報導並延伸訊息，好比 Nashara Balagamwala（納莎拉・芭拉加姆瓦拉）的〈Arranged!〉桌遊，透過 Kickstarter 募資平台獲得國際媒體的廣泛報導，因此而提升了針對相親議題的意識，也啟發相關的探討。

雖然我們可以撰寫關於雨傘專案發展和觀眾接受度的解釋，我們還是選擇以論述語言和第一部分所提到的結構來描述它。以下分析是溯及既往的事後回顧；而這本書裡呈現的大部分概念和觀念架構，在專案展開的 2006 年時，都還沒有很全面的闡述。

四個領域架構

這項專案由表達概念的慾望所驅策，引述佛洛伊德的觀點，並以藝廊展覽的論述人造物作為媒介。儘管專案最終還是刻意被放在商業的脈絡裡，專案目的卻不是要賺錢，而是要運用市場廣度，讓使用者能透過使用產品和對產品的所有權，得到更深層且不同的關係。如我們所說的，這項論述作品在某方面而言是帶有實驗性質，因為我們接著還想要探索市場上的論述設計。

我們對於將作品放在論述設計以外的類別來談並不特別關注。事實上，現在的我們抗拒論述設計被以類別層級的方式稱呼，但這種情況很可能會在人們對不同型態論述設計的區別，有了更多共識之後而改變。從批判設計的觀點來看，人們會得到某種

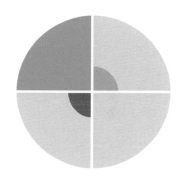

為文明但不滿足人設計的傘

● 商業的	低
● 責任的	無
● 實驗的	低
● 論述的	高

3　Kickstarter.com 最早於 2009 年開始運作，而那是在我們開始授權雨傘發售之後的兩年。根據我們的經驗，這看似異以大眾市場作為這項論述作品的工具的最佳方式。

圖 34.4　　　四個領域圖

程度上的啟蒙——此領域試圖協助個體，去理解某些建立在人類基本本性上的社會結構和姿態。而透過推測設計的眼光，這項專案提出了更好理解公民所不滿足的社會想像——給予建議，或甚至是提供新的、（對某些人而言）可以接受的表達方式。作為大眾市場的一種品項，這樣的推測世界與現實衝撞，可以從〈Umbrellas for the Civil but Discontent Man〉受到的歡迎程度得到證明——從這把傘所引發的反抗，以及甚至是驚人的回響便可以得知。

範疇

這項專案明顯從社會參與的形式展開。雖說我們密切關注作品的回應，但卻絕對稱不上擁有任何研究範疇所需的嚴謹；我們其實可以在大眾傳播之後，便運用不同、或者類似的研究方法來刺激觀眾回應，幫助我們設計、或創造觸及侵略和男子氣概等議題的人造物。這項專案的創造，最初並不是為了用以理解論述設計在商業脈絡中運作的方式，我們卻在後來的階段看到了這樣的潛能；因此，這項專案在某種程度上，可以被理解成是針對論述設計最佳實踐、以實踐為基礎的探究方式。

1. 意向

思維模式

在社會參與的領域當中，這項專案由**建議的**思維模式所驅策。社會上已然有著許多針對侵略情緒的正向出口，而我們也不是要宣稱社會需要更多這樣的出口，或是這種論述必要須獲得廣泛理解。我們用一種更溫和的方式，建議整體社會將侵略思考為人類天性的基本元素，而非將之視為全然無法接受的

特質，或者把侵略自動歸類到運動領域裡。侵略這個主題本身，便已足夠引發負面或意外的後續發展，更讓我們感受到謹慎處理的必要，但即便如此，我們仍舊低估了它在藝廊以外領域的可能性。這項作品進入到大眾市場時，我們受到了**好奇**心態的驅使——這項單純只是推測設計的展覽作品，一旦受到了廣泛使用，又意味著什麼？人們會如何回應？訊息在怎樣的程度上妥協？我們會學習到關於這個脈絡，什麼樣的優勢和劣勢？

目標

這項作品主要擁有建議的思維模式，而它的目標是要**激發**意識、回應和辯論。佛洛伊德為作品概念提供了基礎，而他的理論也能刺激關於雨傘的討論，但我們的目的並不是要讓別人了解他的著作，雖然這也很可能是專案所造成的影響之一。

2. 理解

基本上，沒有關於專案的主要和次要研究，有的只是設計師的個人經驗，包括將近十年的軍事訓練和服務、超過了十年的摔角訓練和比賽，此外還有武術訓練。身為一名社會文化人類學者，Bruce 同時還為專案注入了攸關西方社會理論的某種理解；對於佛洛伊德著作的召喚，則是為專案主題指向了更廣大而成熟的思想體系。

至於要理解和**道德責任**有關的主題本身，我們認為這相對是較無問題的；在美國和歐洲比較安全的展覽設定之下，作品並沒有遭到抵制，雖然那些經驗並不必然排除了未來抵制的可能 **4**，或者其他我們還沒有意識到的阻力。儘管雨傘的刀劍風格把手，企圖承認侵略的普遍性，但它們還是過度代表

著西方世界，我們對於武士刀歷史也只有泛泛的理解而已，亦即中古歐洲的戰役，還有美國騎士的形象。戰爭和征服的歷史影響深遠，因此，這些事件的象徵挪用，也可以被解讀成是對受影響的人和歷史相當不敏銳的表現。雨傘在進入大眾市場並提供所有權的時候，確實有其問題；然而比起傳播人造物所造成的影響，這些和理解論述本身並沒有太大的關係。更多關於所有權風險的理解，都可能說服我們不要使用市場傳播，或者鼓勵我們為減少錯誤的觀感而更努力。

至於專案的**有效性**，攸關在生命當中自我理解的重要程度；這項專案由我們自己開啟，因此我們對於自己的意向相當清楚。專案開始之時，我們對於論述設計的過程擁有很好的掌控，但現在的掌握度又

更高了；我們很清楚知道自己要從專案中得到什麼，還有如何運用設計過程達成這項目標，雖然我們對於商業傳播的市場風險並不是非常了解。對於主題的理解程度，讓我們得以有效地具體實現侵略在公共生活裡的概念，而雨傘只是這一系列當中的幾項物件之一，處理著實體和心理、公共和私人的侵略議題。更多對於主題的理解，就可能為專案提供更多的可能性。

至於**可信度**的部分，我們自認對於主題的理解相當

4 少了廣泛的曝光和他人回應的意願以及能力，這點就會變得很難判斷。可能有很多的批判，認為我們對於侵略的理解有問題——確實，主題至少還有另外的面向；但我們的目標不是達成共識，也可能永遠無法達成——論述設計的論述，原本的定義就是必須要可以爭論。

圖 34.5　　雨傘打開的樣子。

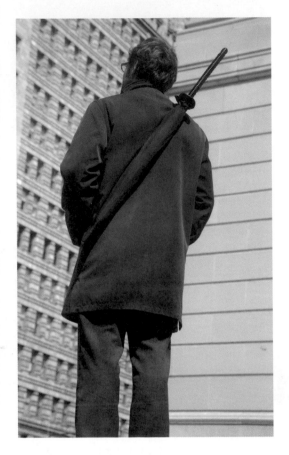

充分，雖然對於普遍顧客而言，這樣的理解並不是特別高的標準；一位出色的論述觀眾，就可能會對設計師要求更多。我們在展覽時能讓觀眾參與，但來自商業觀眾的參與就相對較少；更早的時候，因為一次的事件，某個廣播節目介紹了我們的雨傘專案，而那次我們事先對播報者清楚解釋了這項專案的深層議題，很可能因此而影響了他們在報導上充分支持的語氣。

3. 訊息

訊息－內容

我們透過人造物溝通的訊息，攸關文明及其對侵略

的不滿足，但我們卻認為侵略是人類本能的一部分，儘管這種特質更可能常見於男性——至少從侵略的實體表達來看的話；但我們也建議，社會應該要對侵略有著更多理解，也許還需要更多的接納。與其將侵略視為異常，將文明視為正常，我們不禁詢問：社會秩序在怎樣的程度上是有效的，又是為誰發揮了作用？難道就沒有別的可能嗎？

訊息－形式

我們認為雨傘是某種形式的**範例**，「一種透過例子的運用，闡釋普遍概念的方法。如果範例鮮明、具體而有趣，就能有效幫助抽象、新穎而不同的概念，讓它更能夠理解而富有意義。」這三把傘直接結合了讓人能輕易理解文明人和征戰人的象徵，並且將這樣的衝突，透過單一的每日生活物品示現；正如多數怪異而熟悉的人造物，這項專案也有著和現有雨傘之間的隱性比較。雖然我們在這項專案進行的時候，尚未達成「訊息－形式」的概念，但在構思過程中，運用「訊息－形式」的思考方法，卻應允了其他可行的設計方向。

4. 情境：清晰度、現實度、熟悉度、真實度和吸引程度

這項專案牽涉到人造物所主導的情境，而這樣的情境透過和雨傘的接觸而觸發。瀏覽過我們網站的人，可能都曾閱讀過更顯見的情境描述：「這些雨傘為人們行走江湖必須遵循的社會規範，提供了短暫的心靈緩解；關於侵略的幻想，在每天通車前往辦公室的途中，得到了許可和讚揚。一般老百姓握

圖 34.6 　　和攜帶用保護鞘一起背著。

著雨傘的把手，就能被帶領進入武術高超的武士世界、中古野蠻人或贏得勝利的騎兵世界。」就物件每天的論述（和實際）使用而言，同時既是解釋、也是描述的物件。

不論是看見一把傘或是三把一組的雨傘，觀眾就能輕易理解雨傘在每日生活中的使用情境；其中有著強烈的**清晰度**（對多數人來說）——從功能的觀點來看，這把傘和任何一把正常傘的使用沒有兩樣，儘管它有著表現力十足的把手。作為大量製造的商品，這種情境還有著明顯的**現實度**——人們實際上會使用它，針對雨傘做出回應。雨傘使用的情境就算有點奇怪也是刻意讓人感到**熟悉**，因為這些物件十分常見也不會令人感到抗拒——它們可以和其他雨傘一起購買。不和諧主要發生在社會對於實際使用的反應，抑或是一項可以販售的商品，看似卻在鼓勵侵略的表述。作為一個顧客每天都會用到的實際物件，情境本身就具有**真實度**，也沒有欺騙的成分，但對於某些人來說，特別是使用者或對論述感到共鳴的人而言，這樣的情境是吸引人的；想當然對於那些不希望在社會空間中，看見對於侵略的鼓勵和表明（象徵或真實）的人來說，這項專案也是相當不受歡迎的。

5. 人造物：清晰度、現實度、熟悉度、真實度和吸引程度

專案的人造物本身，是足夠**清晰**（對多數人而言）而**真實的** 5 。雨傘有著刀劍把手和刀鞘怪異的熟悉形式（雖然早已有了雨傘肩背帶的前例），幾乎為這項人造物創造了一切的不和諧。還有**真實度**的部分，雖然雨傘複製了刀劍的把手，但鮮少有人會真的以為它是一把真劍；人造物本身並沒有想要愚弄觀眾。從全球銷售看來，這些雨傘相當吸引人，而這也是我們的目的——我們想讓人們想要這些

雨傘；但很顯然的是，刀劍和那些情境對於另一些人來說還是不受歡迎的，而這也是可以預期的。

藉由人造物本身創造出怪異的熟悉感，以及來自網路描述的不和諧，導向了一個可以使用這些傘的人，都能同理它對侵略立場的情境；即這是一個可以接受這類產品的世界，因為現在也都有這樣的雨傘在市面上流通了。對於社會想像來說，不和諧感便是從這種非常真實、卻具有潛在問題的表達與想像中產生——這種侵略性的產品究竟是否應該存在？誰是使用者，而這種產品又有什麼價值？社會生活該如何結合人類天性中侵略的本能？

主要、描述和解釋人造物與元素

這項專案裡的雨傘，就是主要人造物。唯一的描述人造物或元素，就是產品本身的照片，或是使用者把雨傘背在背上的照片，還有上述對於雨傘把手的「未加施力地一握」和作品標題——「為文明但不滿足的人設計的傘」，或是「文明但不滿足傘」（就像標籤上所寫的那樣）。我們的網站上也有某些針對產品和侵略主題的解釋——引用了佛洛依德的書；而在我們的掌控之外，還有其他人的網路影片、想像，以及同時描述並解釋了人造物的敘述，雖然這些描述和解釋無法總是和我們的想法一致。

6. 觀眾：控制、參與、頻率和時間長度

此外還有展覽和網路觀眾，以及每日生活的觀眾——也就是使用者本身（圖 16.5），在零售環境中看見這項主要人造物，或者在公共場合裡觀察其他

5　不過，還是有至少一位顧客在網路上購買雨傘的時候，真的以為傘裡面是一把真劍。最後這位顧客不僅退了貨，還在商品的亞馬遜頁面上留下了負面評語。

UMBRELLA FOR THE CIVILIZED BUT DISCONTENTED

PARAPLUIE POUR PERSONNE CIVILISÉE ET MÉCONTENTE

"Humans are not gentle, friendly creatures wishing for love, who simply defend themselves if they are attacked, but that a powerful measure of desire for aggression has to be reckoned as part of their instinctual nature."

-SIGMUND FREUD

使用者（圖16.2）的觀眾。有鑑於這是一件銷售的物品，除了很有可能見證到實際使用者，修辭的使用者則也能被輕易的想像，就算是負面的情境之下如：「我簡直無法想像，到底有誰會真的想要買這種東西。」

至於有關展覽和網路內容的**掌控**，就沒有太多特別的部分。觀眾在某些展覽中可以實際碰觸到並且手持作品原型，在網路上觀眾也有訪問展覽網站的基本權限；然而在所有權的範圍裡，使用者卻能擁有很大的掌控（雖然這類物品在大學校園是禁止攜帶的）。所有權或是在商店或展覽中手持物品的經驗，讓觀眾擁有了更多的**參與**，以及可能更多的使用**頻率和時間長度**；觀眾對於主要人造物的參與，提供了單純只是描述和解釋人造物與元素所無法供應的體驗。

7. 脈絡：關注、意義、氣氛、管控

在某些展覽之中，我們可以影響脈絡，但在其他展覽裡，卻只有很小的影響力。舉例而言，我們在米蘭展覽時，雖是國際團體展覽的一部分，而且我們展出的空間已經確定了（在地下室的「Lotus」汽車修理廠），但在這個特定的空間裡面，我們卻有著絕對的自由。雨傘只是我們當時所展出的八項產品之一，每一件產品都同等重要，並以一致的格式展出；我們並列展出三把傘，同時鼓勵觀眾把傘拿起來、打開傘，並將傘掛在背上。由於展出現場貼有一小張解釋的公告，我們人也就在現場，所以可以當場回應觀眾問題，並且探問他們的反應。雨傘就站在一個平台上直立展出，存在感十分強烈；相

圖 34.7　　　標籤

當明顯的是，作為整體脈絡的一部分——展場的狹長走廊，使得雨傘兩邊沒有讓人分心的事物，雨傘也因此輕易獲得了觀眾的**關注**。因為我們相當注重這八項作品一致性的表達，所以沒有針對雨傘專案特別運用過多的**意義**和**氣氛**；也因為我們主動參與了觀眾，因此我們在**管控**參與和訊息時也扮演了重要的角色。

這樣的脈絡，和雨傘作為銷售時有著很大的差異，因為在銷售的情境下，我們對於傳播脈絡基本上無法掌控。我們自己設立的網站，當部落客和零售商偶爾連結過來時，是可以造成**意義**和**氣氛**方面的一些影響，但整體來說並沒有特別顯著的影響力。某些時候，雨傘在引發一些事件之後，便會出現在新的網站上，這時候我們就可以透過討論版做出回應；但這就不是我們自己決定的脈絡選擇，而是我們善加利用的脈絡。另外，雨傘也可能會透過知名品牌零售業者銷售，這麼做雖然對大眾傳播是好的，但對我們的訊息傳遞卻不太好，因為雨傘往往會和其他議題相對沒那麼嚴肅的產品一起展示；甚至有些時候，雨傘被放在博物館商店裡販售，這可能對意義有幫助（對論述有更多期待的可能），但對氣氛傳遞卻沒有太大助益。和令人生畏的展覽空間比鄰，能為論述產品更高階的訊息傳遞設置一個更好的舞台，然而這些空間卻也通常是由相對狹隘的博物館觀眾走訪。

8. 互動

這項專案從**互動**觀點來看最特別的，就是提供了廣泛的所有權，如我們先前討論的，所有權允許了更長遠的關係，可以製造更深層而不同形式的參與。要為更廣泛的商業大眾創造訊息很有挑戰性，而那樣的訊息最終有效傳遞的機率，會經過時間和使用而增加。使用者和其他接觸專案的人，可能會對在廣播節目裡聽見我們評論這類的新聞而更加關注——或是透過社交媒體網站的貼文，以及事件之後的線上回應。雨傘背後的故事和意義可能因此傳播，而比起那些只是在網路上看見這項商品的人，這種傳播和所有者更息息相關。某方面來說，所有者就是使用者社群的一部分，透過他們，雨傘的訊息和新的意義得以傳播 **6**。所有權同時也提供觀眾機會，去創造屬於他們自己的訊息，就像許多的粉絲貼文和影片那般；使用者運用自己的雨傘，創造出屬於自己的表達、簡介和情境，而這些都會接著去觸及到新的觀眾。

「使用者」、「人造物」和「設計師」的基礎三角所沒有探討到的領域，就是實際使用者和旁觀者之間的關係。把雨傘帶到真實世界使用，讓使用者得以擁有相當個人的經驗——這也是許多使用者曾經提及的部分。他們感覺到自己和別人不太一樣、往往也會感到更有自信和擁有自我意識（當然，使用者身著華麗衣裝或類似情形，讓他們在人群中變得醒目時，也會有這種感覺）。其他人看見雨傘使用者的時候，可能會無聲地做出反應，一邊觀察使用者，思考使用者使用雨傘的心態，一邊思索著觀者本身在使用者身邊的安心程度。旁觀者有時也會給予使用者正面而良善的回應：「這好酷喔，你是在哪裡買的？」還有「祝你帶著它順利通過海關」，這些互動都會打開對話空間。當然，觀者也可能給予負面回應：「你知道這樣會嚇到別人嗎？」除了物品暫時而私人的使用之外，公共空間之中的所有權，打開了互動的無限可能，正面和非常負面的互動都有可能發生，好比法律執行介入的時候。

6　確實，強調這項專案作為案例研究的優勢之一，就是可以協助溝通這項專案真正的意涵。

9. 影響力：社會參與的主要、次要和第三階段

這項專案存在於社會參與的領域中；除了挑戰之外，所有論述設計的基礎目標，都是要擁有觀眾和潛在使用者，理解並且反思人造物的訊息。影響力的第一階段是「**合意的**」**的思考**；我們希望雨傘能讓他人針對侵略在社會上的定位進行思考，也許還會進一步思索更廣泛的論述，針對有時必須表現出彬彬有禮而做出的諸多妥協。在這過程當中得到了什麼，失去了什麼？我們對於合意思考的概念有了新的意識和理解，即是身為父母、社會的一分子和投票者……，人們積極參與甚至全心全意投入於掌控和轉變人性的表現。這個問題同時也和其他人類天性的層面有關，像是性偏好；如果性吸引力是人類本能，那麼社會究竟應該嘗試鼓勵和強迫異性戀本位（hetero-normativity）到怎樣的程度？如今越來越多法律支持性別多元化，那麼其他的自然傾向呢？其他群眾支持、或是反對某些領域而非其他領域，其背後的原因為何？同樣的，警察暴力的嚴重問題，在什麼樣的程度上可能會是壓抑的侵略性對上種族偏見的後果呢？這種情形可能會如何影響我們對於問題的理解和闡釋？

而就第二階段**合意的行動**而言，關於小孩該如何被扶養長大、社會違規者該如何被看待和對待、暴力電視遊戲該如何被理解，以及被社會接受、和對於侵略來說不同形式的有益抒發方式等，都有其涵意。就影響力的層面而言，我們希望無數個人和集體的反應與決定，是可以在對利害關係擁有更多理解的情況下而做出的，而個體和集體的自由與責任也經過協商。

第三階段是「**合意的**」**的社會環境**。雖然我們對此沒有抱持著任何期待，但很可能「合意的」的思考會導致「合意的」的行為，因而創造了更廣泛的社會文化敏銳度以及新的出口；廣泛而言，這樣子的結果可能導致不同的態度、信仰、價值和行為，反映在每日生活所使用的人造物、服務和系統。如果說身體／心智、主動／被動、公共／私人、互惠／非互惠，還有其他面向都能獲得理解，並以更複雜、細緻而有效的方式進入到社會想像之中，那麼這些「合意的」的情況是否就更有可能發生？

論述設計：批判、推測及另類事物
Discursive Design：Critical, Speculative, and Alternative Things

作者：Bruce M. Tharp（布魯斯・薩普）& Stephanie M. Tharp（史蒂芬妮・薩普）
譯者：池思親
選書：何樵暐
主編：林慧美
校對：尹文琦、朱冠豪、何樵暐、陳婉瑜、黃端亭、蔡怡亭、藍梔鈞
視覺設計：Digital Medicine Lab

出版：何樵暐工作室有限公司
製作：digital medicine tshut-pán-siā
地址：台北市信義區松山路 204 巷 9 號 5 樓
官網：www.digitalmedicinelab.com

發行：木果文創有限公司
發行人兼總編輯：林慧美
法律顧問：葉宏基律師事務所
地址：苗栗縣竹南鎮福德路 124-1 號 1 樓
電話／傳真：（037）476-621
客服信箱：movego.service@gmail.com
官網：www.move-go-tw.com
總經銷：聯合發行股份有限公司
電話：（02）2917-8022　　傳真：（02）2915-7212
製版印刷：禾耕彩色印刷事業股份有限公司
初版：2021 年 11 月
定價：1280 元
ISBN：978-986-98012-1-8

論述設計：批判、推測及另類事物／布魯斯・薩普（Bruce M. Tharp），史蒂
芬妮・薩普（Stephanie M. Tharp）著；
池思親譯 . -- 初版 . -- 臺北市：何樵暐工作室有限公司出版；苗栗縣竹南鎮：
木果文創有限公司發行 , 2021.11
560 面；17*23 公分
譯自：Discursive design : critical, speculative, and alternative things
ISBN 978-986-98012-1-8（平裝）
1. 設計 2. 創造性思考
960　　　　　110011713

Discursive Design: Critical, Speculative, and Alternative Things by Bruce M. Tharp and Stephanie M. Tharp
Copyright© 2018 by Massachusetts Institute of Technology through its department The MIT Press.
Complex Chinese translation copyright© 2021 by Chiao Wei Ho Studio Ltd.
Published by arrangement with The MIT Press, the department of Massachusetts Institute of Technology through
Bardon-Chinese Media Agency of Taipei.
ALL RIGHTS RESERVED

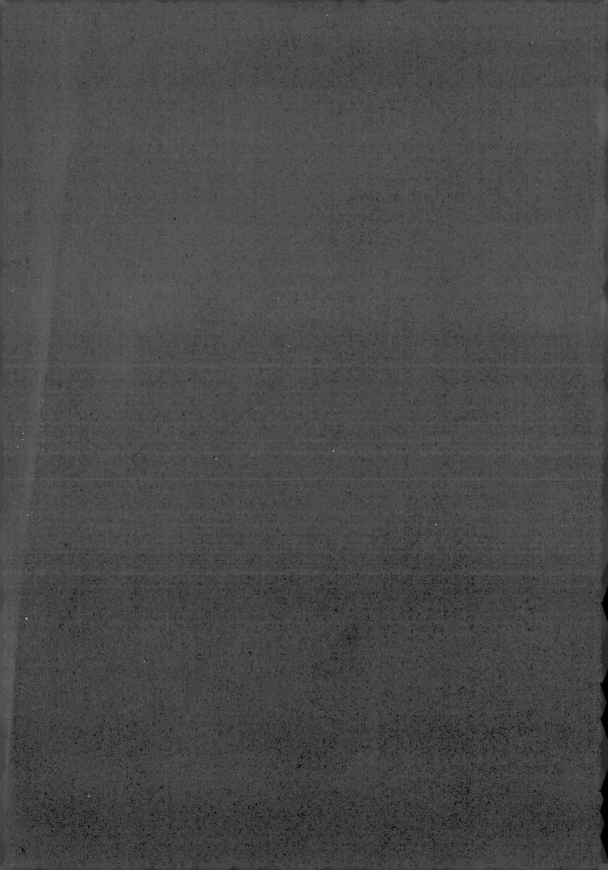